Vincent Van Gogh

Lettres
à son frère
Théo

Traduit du néerlandais
par Louis Roëdlant
Introduction et chronologie
par Pascal Bonafoux

Gallimard

INTRODUCTION

« ... MAIS QUE VEUX-TU ? »

La montée est lente vers le cimetière d'Auvers-sur-Oise. Et la chaleur est accablante ce 30 juillet 1890. Il y a sans doute dans la poche de Théo Van Gogh une lettre inachevée de Vincent. Et la dernière longue phrase est une question terrible : « Eh bien ! mon travail à moi, j'y risque ma vie et ma raison y a fondré à moitié — bon — mais tu n'es pas dans les marchands d'hommes pour autant que je sache, et tu peux prendre parti, je le trouve, agissant réellement avec humanité, mais que veux-tu ? » *Que répondre devant la fosse ouverte ?* « ... mais que veux-tu ? » *Que répondre devant les tournesols déposés parmi d'autres fleurs jaunes sur le cercueil ?* « ... mais que veux-tu ? » *Émile Bernard, comme le père Tanguy, comme Lauzet, comme Lucien Pissarro, le fils de Camille, comme Bonger, comme le docteur Gachet, se tait. Le silence autour de Théo debout devant la tombe de Vincent. On se recueille, on se souvient, on prie peut-être. Parce que suicide il y eut, le curé d'Auvers a refusé l'office des morts.* Requiem aeternam... « ... mais que veux-tu ? » *C'est à Théo seul qu'est posée la question. Quand Vincent écrivit-il cette lettre qui n'est pas datée ? Le matin du 27 juillet peut-être. Le soir, parce qu'il n'était pas ponctuel comme d'ordinaire à la table d'hôte, les Ravoux l'ont découvert étendu dans sa mansarde, la poitrine tachée de sang.* « ... mais que veux-tu ? » *Derniers mots de la dernière lettre de Vincent. Dernière lettre à Théo.*

Se souvient-il de la première lettre de Vincent qu'il reçut en août 1872 ? Dix-huit ans plus tôt à quelques jours près. En dix-huit ans Vincent n'a pas cessé de lui écrire. Seules la manière de mue qu'il vécut d'août 1874 à février 1875, une brouille de quelques mois en 1880 et 1881, la vie commune à Paris, rue Laval d'abord, puis rue

5

Lepic, du 20 février 1886 au 19 février 1888 ont interrompu cette correspondance. Vincent a écrit à Théo de La Haye comme de Londres, de Paris comme de Ramsgate ou d'Isleworth, de Dordrecht, d'Amsterdam et de Etten ou de Nuenen, de Paturages ou de Wasmes comme d'Arles ou de Saint-Rémy-de-Provence. Théo avait quinze ans quand il reçut la première lettre de Vincent qui en avait dix-neuf. Théo a trente-trois ans dans le cimetière d'Auvers-sur-Oise. Il n'a pas égaré une seule des lettres de Vincent. Il y en a plus de six cents. Plus de six cent soixante... Vincent a écrit. Parce qu'écrire lui est nécessaire. Janvier 1881. De Bruxelles : « ... ne sachant de quel côté me tourner, je me suis mis à écrire. » Désemparé, c'est à Théo que Vincent s'adresse, et ses lettres à Théo sont incomparables avec celles qu'il envoie à sa sœur Wilhelmine, à ses parents ou à ses oncles. Lettres d'informations affectueuses. Et ces lettres sont incomparables encore avec celles destinées aux amis peintres — Van Rappard, Gauguin, Émile Bernard. Lettres de débats, de « recettes » ou de critiques. Et quelles lettres, quels billets écrivit-il aux femmes qu'il aima, à Mlle Loyer chez la mère de laquelle il vécut à Londres en 1873, à la cousine Kate pour laquelle à la fin de l'été 1881 en vain il brûla sa main tendue au-dessus d'une lampe à pétrole pour imposer à l'oncle Stricker de la lui laisser voir ne serait-ce qu'un moment? Vincent a-t-il écrit à la Rachel du bordel de zouaves d'Arles à laquelle il remit le lobe coupé de son oreille? A Théo le 4 juin 1890 : « J'ai lu avec plaisir dans ta lettre que M. Peyron a demandé de mes nouvelles en t'écrivant, je vais lui écrire que cela va bien ce soir même... » Pas de traces de cette lettre à M. Peyron... Lettres que le dépit, la colère ou l'indifférence ont égarées, perdues, détruites. Il n'y a pas de correspondance complète de Vincent Van Gogh.

Et Vincent n'a pas cessé d'écrire. 3 décembre 1881 : « Évidemment, mes lettres n'ont pas la prétention d'être toujours bien frappées, ni de toujours expliquer exactement les choses. Oh non ! Je gaffe souvent. » Vincent écrit non parce que ses lettres, comme celles d'épistoliers, doivent être lues à voix haute dans un salon mais parce qu'il doit écrire. Janvier ou février 1882, de La Haye : « J'ai quitté mon lit pour t'écrire, tant j'avais l'esprit tourmenté. Ces folles inquiétudes et ces soucis matériels gênent fort mon

travail. Lorsque je me trouve par exemple en face de mon modèle et que je me creuse en même temps les méninges pour savoir comment payer ceci ou cela, pour savoir si je pourrai me tirer d'affaire le lendemain, etc. Je devrais être au contraire calme et maître de moi quand je travaille, c'est déjà assez ardu comme cela. J'ai senti si nettement, ce matin, mes forces — non mon envie de travailler, ni mon courage — commencer à décliner, que j'ai éprouvé le besoin de t'ouvrir mon cœur. » Les lettres de Vincent ne veulent pas être une œuvre. Elles sont, écrites dans l'urgence parfois, un aveu. L'exercice de la lucidité. *« Je m'efforce de considérer moi-même comme un autre, je veux dire objectivement, c'est-à-dire que je tâche de dépister mes propres défauts aussi bien que mes qualités. » (Janvier 1884).* Et il est implacable.

Son exigence est, comme sa lucidité, intraitable. Parce qu'elle est insatisfaite et enthousiaste plutôt qu'ambitieuse. *« Pour réussir il faut de l'ambition et l'ambition me semble absurde. »* Ce que vérifie une certitude : *« Je prétends que l'enthousiasme calcule parfois mieux que les calculateurs eux-mêmes qui se croient au-dessus de tout enthousiasme. Et que l'instinct, l'inspiration, l'impulsion, la conscience sont de meilleurs guides que beaucoup ne l'imaginent. Quoi qu'il en soit, je suis d'accord que mieux vaut crever de passion que de crever d'ennui. »*

Les premières lettres envoyées à Théo sont celles d'un aîné à son cadet encore. *12 septembre 1875 (Vincent a vingt-deux ans, Théo en a dix-huit) : « Nous devrions ambitionner et espérer devenir des hommes de l'espèce de notre père et quelques autres. Espérons-le tous deux, et prions. »* Les termes de la prière changent vite. Pas son intensité. Comme ne change pas l'intensité des rapports de Vincent et de Théo.

Vincent, Théo, noms de famille. De père et d'oncle en fils et neveux passent dans la famille Van Gogh les mêmes noms comme de mère en fille. La première fille que Moe ait à Groot Zundert — Pa y est pasteur jusqu'en 1875 — s'appelle comme elle Anna Cornelia. Vincent porte le même prénom que son oncle qu'on appelle Cent, et Théo — Theodorus — porte celui de son père. Et c'est la même éducation de gêne qui interdit que l'on étudie trop longtemps, de respect de l'ordre du monde et de dévotions austères qu'ils reçoivent l'un et l'autre. Et c'est le même travail que l'oncle

Cent leur obtient. Malade, retiré à Princehage, l'oncle Cent a cédé son commerce de La Haye à la maison Goupil et Cie de Paris, Éditeurs imprimeurs, estampes françaises et étrangères, tableaux modernes, elle y a son siège rue Chaptal, 9, et deux magasins, l'un boulevard Montmartre, l'autre place de l'Opéra. Le papier à en tête de la succursale hollandaise de Goupil et Cie successeurs — qui complète celles de Londres, de Bruxelles, de Berlin et de New York — porte encore la mention : ancienne maison Vincent Van Gogh. Lorsque Théo prend la place qui fut la sienne à La Haye dans la galerie que dirige M. Tersteeg, Vincent, alors promu à la succursale de Londres qui n'est ouverte qu'aux professionnels, conseille son frère. Et ils sont l'un et l'autre pendant quelques mois de 1873 et de 1874 le même employé efficace, respectueux et ponctuel. Vincent a vingt ans, Théo seize. 30 mars 1874, Vincent à Théo : « Veille surtout à te tenir au courant de l'évolution de la peinture. » Trois mois plus tôt : « J'aimerais bavarder longuement avec toi de l'art, nous devrions en parler plus souvent dans nos lettres. » Résolution d'un commis de galerie qui en fait part à son collègue... Juillet 1874 : « Ici, en Angleterre, j'ai perdu l'envie de dessiner mais il est possible qu'un jour ou l'autre cela me reprenne. » Prémonition peut-être... Tout va changer. Rien ne va changer.

Vincent et Théo sont les mêmes. Ils sont le même.

Parce que selon Vincent, ils sont frères. Fin mars, début avril 1877 : « L'amour entre frères est un soutien puissant dans la vie. Vérité de tous temps reconnue. Cherchons donc, écoutons cette voix. Que l'expérience de la vie nous aide à fortifier le lien qui nous unit. » Parce que, au-delà de frères, ils sont une seule personne. Et Vincent écrit nous. « Faire preuve de patience jusqu'à ce que mon travail soit bon, tenir le coup jusqu'à ce qu'il soit valable, ne pas douter ; voilà ce que nous devons faire, toi et moi, voilà, et continuer à faire... Tenir le coup dépend de notre volonté de rester unis ; c'est possible aussi longtemps que cette volonté-là subsistera. » Juillet de la même année 1883 : « Je souhaite que nous parvenions à m'assurer les moyens de me consacrer cette année assidûment à la peinture. » Février 1886 : « Ton argent, j'en ai plus besoin que jamais, et je te signale nos chances pour l'instant si nous nous acharnons. » Nous... nous... nous... Vincent

*fond son frère en lui. Jusqu'à lui lancer : « Je voudrais que tu sois
ou que tu te fasses peintre. » Et encore : « Je t'ai déjà écrit à ce
sujet et j'y ai réfléchi depuis lors, en errant dans la bruyère. Je me
suis répété exactement ce que j'avais pensé maintes fois. Le cas est
fréquent chez les peintres d'autrefois et d'aujourd'hui : deux
frères qui font de la peinture et dont l'œuvre respective est plus
dissemblable que parallèle. Ils diffèrent du tout au tout, n'em-
pêche qu'ils se complètent l'un l'autre. Par exemple, les deux
Ostade, Adriaan et Isaac. Enfin, tu connais certainement beau-
coup de cas de ce genre ? Il y a encore les Van Eyck. Et, de nos
jours, Jules et Émile Breton, pour ne citer que ceux-là. (...) Je vou-
drais que tu en tiennes compte. » Théo est marchand, Théo reste
marchand. Qu'importe à Vincent. « La peinture est pour moi chose
trop logique, trop raisonnable, une route trop droite pour que je
puisse, de mon côté, changer de métier. Or l'idée d'un travail
manuel, c'est toi qui m'as aidé à la pratiquer. Je sais que c'est
aussi au fond ton idée à toi ; donc nous devons, me semble-
t-il, continuer à travailler ensemble. » Conclusion de novembre
1883 qui attribue pour une part à Théo le choix de la peinture. Le
29 juillet 1888, il lui écrit encore : « Plus que tu deviens
totalement marchand, plus tu deviens artiste. » Il reste à Théo à
devenir « un des premiers ou le premier marchand-apôtre. » Dans
la lettre inachevée qui est dans la poche de Théo debout devant la
fosse où le cercueil est descendu, il y a cette phrase encore : « ...
par mon intermédiaire tu as ta part à la production même de
certaines toiles, qui même dans la débâcle gardent leur calme. »
Elle ne répond pas à la terrible question qui suit. « ... mais que
veux-tu ? »*

*Qu'a donc voulu Vincent même ? Chaos des phrases... Il y a
l'orgueil : « Théo, je ne veux pas devenir ton protégé. » Il y a la
prière : « ... garde-moi ton amitié, même si tu n'es plus en mesure
de m'accorder ton aide pécuniaire. Il m'arrivera encore de me
plaindre à toi — je suis embarrassé à cause de ceci ou de cela —
mais je le ferai sans arrière-pensée, pour soulager mon cœur,
plutôt que pour exiger ou pour espérer l'impossible. » Et il y a les
reproches. Celui de janvier ou de février 1884 : « Jusqu'à présent,
tu n'as rien vendu — ni à bon, ni à vil prix — et pour dire la vérité,
tu n'as jamais essayé. » Et il y a les colères. Et il y a le dépit et la*

9

rage. « ... comme beaucoup d'autres, tu trouves qu'il y a des choses à redire à ma personne, à mes manières, à mon accoutrement, à mon langage, qui sont assez importantes (et apparemment sans remède) pour détruire de plus en plus, à mesure que le temps passe (comme elles les affaiblissent depuis des années) nos relations fraternelles. Et puis à cela s'ajoute mon passé, et le fait que tu es un monsieur chez G et Cⁱᵉ, tandis que j'y suis, moi, la bête noire, le mauvais coucheur. » Vincent est inquiet, violent, farouche. Théo effacé, dévoué, patient. Vincent, peintre solitaire, est fagoté, hirsute, crasseux. Théo, employé de confiance cravaté, convenable, courtois, peut-être affable. Vincent désemparé, intraitable, épuisé, harcelé. Théo généreux, constant, conciliant. Vincent enrage. Théo écoute. Vincent rompt. Théo négocie. Vincent, Théo. L'essentiel est le même. La même leur fidélité, la même leur tendresse l'un pour l'autre. La même leur opiniâtreté.

De lettre en lettre, d'année en année Vincent se reprend, se contredit. *« ... mais que veux-tu ? »* Il n'est pas sûr que les lettres de Vincent donnent une réponse, qu'elles n'en donnent qu'une. Parce que ces lettres de Vincent à Théo sont pendant dix-huit ans le journal de déceptions, d'échecs, de renoncements, de misères, comme elles le sont d'enthousiasmes et d'acharnements. Lettres écrites par le désarroi comme par l'exigence, par une lucidité exacerbée presque cruelle — *« pour moi, la conscience est la raison suprême — la raison de la raison »* — par la dignité, l'humilité et l'orgueil. *« ... mais que veux-tu ? »*

C'est à une autre question qui le concerne seul que répondent d'abord les lettres de Vincent. Une question qu'il pose en juillet 1880 : *« Je suis le même, et mon tourment n'est autre que ceci : à quoi pourrais-je être bon, ne pourrais-je pas servir et être utile en quelque sorte. »* Vincent s'adresse à Théo comme il fait un examen de conscience. Il se livre. Comme il prie. Et la peinture n'est pas différente de l'apostolat. La prière *« demandons que l'œil de notre âme devienne simple ; alors nous serons entièrement simples, complètement simples »* faite le 17 septembre 1875 est toujours redite. C'est toujours *« d'œil »* qu'il s'agit et sa quête est celle d'une peinture *« simple »*. *« Que voulez-vous que j'y fasse si je suis né non pour la première chose, c'est-à-dire la résignation, mais pour la seconde, c'est-à-dire la foi et tout ce qui en découle ? »*

Et de lettre en lettre Vincent dit ce qu'est cette foi. Et ce qu'elle impose. L'humilité. « Je crois que je suis en somme un ouvrier ». Et si génie il y a, il ne saurait y prétendre : « Je ne nie pas l'existence du génie et même ce qu'il y a d'inné en lui. Mais les conclusions qu'on en tire, que la théorie et l'enseignement seraient conséquemment, toujours inutiles, cela je le nie bel et bien. » Les lettres de Vincent sont le récit de la découverte de la peinture, de la vie par la peinture. Elles ne sont pas des écrits d'un peintre ni le journal de Delacroix, ni les essais de Léger ou de Kandinsky, ni les notes de Matisse, ni etc. Ce n'est qu'en août 1881 que Vincent écrit à Théo : « Il — il s'agit de Mauve — veut que je me mette à la peinture. » Il n'y a alors que deux ans qu'il dessine régulièrement, un an que le dessin l'obsède. Et il écrit à Théo depuis neuf ans. Neuf ans encore il ne cessera de lui écrire ce que devient sa peinture comme ce qu'il devient soumis à la peinture. Manière d'initiation. Seul Théo en est le témoin et le juge. Témoin ; 1882 : « Je ne saurais te dire comment je m'y prends ; je viens m'installer avec une feuille vierge devant le coin qui retient mon attention, je regarde ce qui s'offre à mes yeux, et je me dis : cette feuille vierge doit se couvrir d'une image — je rentre mécontent, je la mets de côté et, quand je me suis reposé un peu, je vais la regarder, en proie à une sorte d'angoisse — je suis toujours mécontent, car le souvenir de ce superbe coin de nature occupe encore trop mon esprit pour que je puisse être content — mais cela n'empêche pas de découvrir dans mon œuvre un reflet de ce qui m'avait frappé, et je me rends compte que la nature m'a raconté quelque chose, qu'elle m'a parlé et que j'ai sténographié ses paroles. » Juge ; 1887 : « ... j'espère faire du progrès de façon à ce que tu puisses hardiment montrer ce que je fais sans te compromettre. »

La peinture lui impose un exil singulier. « ... c'est toujours au fond un peu vrai qu'un peintre comme homme est trop absorbé par ce que voient ses yeux et ne maîtrise pas assez le reste de sa vie. » Mais une autre lettre précise : « Même cette vie artistique, que nous savons ne pas être la vraie vie, me paraît si vivante et ce serait ingrat de ne pas s'en contenter. » Et c'est dans une langue qui n'est pas la sienne qu'il écrit ne pas vivre la vraie vie... Autre manière d'exil. Les premières années, Vincent a écrit ses lettres en néerlandais, puis d'Angleterre en anglais. Et c'est lorsque Théo

s'installe a Paris, qu'il commence de lui écrire en français, depuis le Borinage où il se veut encore « semeur de paroles »... Écrire en français c'est aussi écrire dans une langue que personne d'autre dans la famille Van Gogh ne pratique, c'est écrire à Théo seul. Vincent qui vit en exil écrit dans une langue d'exil. Phrases rugueuses, rauques, empêtrées parfois. Exilé, il lui reste à accepter de « vivre à peu près en moine ou hermite, avec le travail pour passion dominante. »

Et Vincent peint, peint. Il peint comme il écrit, il écrit comme il peint. « Le trait de caractère le plus important chez un peintre, je me figure que c'est qu'il puisse peindre. Ceux qui peuvent peindre, ceux qui peuvent le mieux, sont la source de quelque chose qui durera longtemps, qui existera aussi longtemps qu'il y aura des yeux qui jouiront de voir des choses spécifiquement belles. » Ce défi-là est le sien. C'est en le relevant qu'il peut prétendre être utile ». « Et nous qui sommes à ce que je suis porté à croire, nullement si près de mourir, néanmoins nous sentons que la chose est plus grande que nous, et de plus longue durée que notre vie. Nous ne nous sentons pas mourir, mais nous sentons la réalité de ce que nous sommes peu de chose, et que pour être un anneau dans la chaîne des artistes, nous payons un prix raide de santé, de jeunesse, de liberté dont nous ne jouissons pas du tout, pas plus que le cheval de fiacre, qui traîne une voiture de gens qui vont jouir eux du printemps. »

La foi exige le martyre et la peinture ces sacrifices... Théo seul peut mesurer ce qu'ils furent et seul il peut mesurer ce qu'ils permirent. Le 28 janvier 1889 — Vincent est sorti de l'Hôtel-Dieu d'Arles où, l'oreille coupée, il a été interné du 24 décembre 88 au 7 janvier, une semaine plus tard il sera interné de nouveau —, il lui écrit : « Si je ne suis pas fou, l'heure viendra où je t'enverrai ce que je t'ai dès le commencement promis. Or les tableaux peut-être fatalement devront se disperser, mais lorsque toi pour un en verras l'ensemble de ce que je veux, tu en recevras j'ose espérer une impression consolante. » Tout a été peint grâce à Théo. C'est à Théo que tout va. Seul Théo a vu toutes les toiles de Vincent. « ... mais que veux-tu ? » Toute la vie de Théo indéfectiblement présent répond à la dernière question que lui pose Vincent. C'est par ses lettres à Théo que Vincent a conjuré sa solitude terrible.

12

« ... les zouaves, les bordels, les adorables petites Arlésiennes qui s'en vont faire leur première communion, le prêtre en surplis qui ressemble à un rhinocéros dangereux, les buveurs d'absinthe, me paraissent aussi des êtres d'un autre monde ? C'est pas pour dire que je me sentirais chez moi dans un monde artistique, mais c'est pour dire que j'aime mieux me blaguer que de me sentir seul. » Confidence faite à Théo.

Ce 30 juillet 1890, dans le cimetière d'Auvers-sur-Oise, Théo est seul désormais. Reste un ennemi. « ... ton ennemi, qui est également le mien : la nervosité »

« ... mais que veux-tu ? » Le 25 janvier 1891 Théo meurt, interné dans une maison de santé à Utrecht. Dernière réponse à la dernière question lue à peine six mois plus tôt... Théo a rangé avec les autres la lettre inachevée.

Il n'y a pas de correspondance complète de Vincent Van Gogh. Il y a ces lettres à Théo. Leur silence de douleur, de pudeur, de honte ou d'orgueil ne change rien à l'affaire. Vincent a tout dit par ces lettres essentielles. Reste à les lire. A les relire. Et à se défaire des fripes de commentaires repus de misère, de délire, de solitude et de suicide...

<div style="text-align: right">Pascal Bonafoux</div>

CHRONOLOGIE

1853 *30 mars.* Naissance de Vincent Willem Van Gogh au presbytère de Groot Zundert (Brabant septentrional). Son père est pasteur calviniste ; trois de ses oncles, Hendrick, Vincent et Cornelis sont marchands d'art. Anna Cornelia Carbentus sa mère est la fille d'un relieur de la cour de La Haye. Vincent est l'aîné de six enfants.

1857 *1er mai.* Naissance de Theodorus Van Gogh, « Théo ».

1864 *1er octobre.* A Zevenbergen, Vincent entre dans la pension que dirige Jean Provily.

1866 *15 septembre.* Vincent est inscrit à l'institut Hannik, 57 rue Korvel à Tilburg. Élève médiocre.

1869 *30 juillet.* Vincent devient commis de la succursale de la Galerie d'Art Goupil et Cie de Paris. Lectures. Visites de musées.

1872 *Août.* Début de la correspondance de Vincent à Théo.

1873 *Mai.* Après un bref voyage à Paris, Vincent s'installe à Londres où il travaille pour la filiale de Goupil et Cie, sur Southampton Street.
Août. Il s'installe chez Mme Loyer.

1874 *Juillet.* Ursula Loyer, la fille de sa logeuse, repousse son amour. S'installe avec sa sœur à Ivy Cottage, 395 Kensington New Road.
Octobre-décembre. Travaille au siège de la maison Goupil à Paris même. Retourne à Londres.

1875 *Mai.* Travaille à nouveau à la galerie Goupil, de Paris, rue Chaptal. Lecture intense de la Bible.
Décembre. Passe les fêtes de Noël à Etten, aux environs de Breda où son père a été nommé en octobre.

1876 *1er avril.* Remet sa démission à M. Boussod et part pour Etten.
16 avril. Logé et nourri dans la petite école que dirige un instituteur, Mr Stockes, à Ramsgate près de Londres. Le suit pour le second semestre à Isleworth où il devient prédicateur adjoint du pasteur méthodiste Jones.
4 novembre. Premier sermon.
Décembre. Retourne à Etten pour les fêtes de fin d'année.

1877 *21 janvier-30 avril.* Vendeur à Dordrecht dans la librairie Van Blussé et Van Braam. Loge chez un marchand de grains, Rijken.

9 mai. S'installe chez son oncle Johannes à Amsterdam pour préparer les examens d'entrée à la Faculté de Théologie.

1878 *Juillet.* Abandonne ses études à Amsterdam. Son père et le pasteur Jones le présentent à l'École flamande d'évangélisation que le pasteur Bokma dirige à Bruxelles. Rentre à Etten.

Août-octobre. Noviciat de l'école de Laeken, près de Bruxelles. A la fin du trimestre, Vincent est jugé indigne du titre « d'évangélisateur ».

15 novembre. S'installe dans le Borinage, à Pâturages. Visite les malades. Enseigne la Bible.

1879 *Janvier.* Nommé pasteur temporaire à Wasmes dans la région minière de Mons. Renonce au « confort » de la maison du boulanger Denis pour la paille d'une baraque.

Juillet. Démis de ses fonctions.

Août. Va à pied demander conseil au pasteur Pietersen, à Bruxelles. Revient s'installer à Cuesmes (Borinage). Lectures. Aide des pauvres. Misère.

1880 *Janvier.* Va à pied jusqu'à Courrières (Pas-de-Calais) pour y voir le peintre Jules Breton. Ne voit que sa maison... Plusieurs jours d'errance à la belle étoile.

Octobre. S'installe dans une chambre, 72 boulevard du Midi à Bruxelles. Se lie au peintre G. A. Van Rappard, hollandais comme lui.

1881 *12 avril.* Rentre à Etten. Conflit avec son père à propos de sa carrière d' « artiste ».

Juillet-Août. Tombe amoureux de sa cousine Kate qui le repousse. Plusieurs voyages à La Haye. Y retrouve Tersteeg et Anton Mauve. Passe un mois chez ce dernier à la fin de l'année. Premières peintures à l'huile.

Décembre. Quitte Etten.

1882 *Janvier.* S'installe 138 Schenkweg à La Haye près de Mauve qui le conseille et l'aide financièrement. A la fin du mois se lie à Clasina Marla Hoornik (Sien) prostituée enceinte et alcoolique, mère d'un enfant.

Mars. Mauve rompt avec lui.

7 juin. Entre à l'hôpital pour y faire soigner une blennorragie. Installe un nouveau logement pour Sien et ses deux enfants.

1883 *11 septembre.* S'installe chez Albertus Hartsuiker à Hoogeveen dans le Drenthe, après avoir abandonné Sien à La Haye. Quinze jours plus tard, repart pour Nieuw-Amsterdam.

Décembre. Rentre au presbytère paternel à Nuenen où son père a été nommé en août.

1884 *Mai.* Installe son atelier chez le sacristain catholique Schafrath.
Août. Margot Begemann à laquelle il s'est lié, tente de se suicider.
1885. *26 mars.* Son père meurt d'une apoplexie.
Avril-mai. Les mangeurs de pommes de terre.
Septembre. On accuse Vincent d'avoir engrossé une jeune paysanne Gordina de Groot. Le curé interdit aux paroissiens de poser pour Vincent.
Octobre. Trois jours à Amsterdam. Visite au Rijksmuseum.
23 novembre. S'installe à Anvers. Longue-rue-des-Images. Découverte de Rubens.

1886 *18 janvier.* Inscription à l'École des Beaux-Arts. Suit les cours de C. Verlat, directeur de l'école. Rencontre le peintre Horace Mann Levens.
Février. Tombe malade d'épuisement. A la fin du mois part pour Paris rejoindre Théo.
Mars. Loge chez Théo rue Laval (devenue rue Victor-Massé).
Mai. Entre à l'atelier Cormon à Montmartre. Y rencontre Toulouse-Lautrec, Émile Bernard...
Juin. Déménage avec Théo au 54 rue Lepic. Fréquente les impressionnistes Pissarro, Degas, Renoir, Monet, Sisley, Seurat, Signac...
Novembre-décembre. Rencontre Gauguin qui rentre de Pont-Aven.

1887 Fréquente la boutique du père Tanguy. Se lie à Agostina Segatori, Italienne qui gère le Tambourin, cabaret sur le boulevard de Clichy. Y expose avec Anquetin, Bernard, Gauguin et Toulouse-Lautrec. Ils forment le groupe du « petit boulevard ». (Sur le « grand boulevard » exposent Pissarro, Monet, Sisley, Degas...)

1888 *20 février.* Arrive à Arles et s'installe à l'hôtel-restaurant Carrel, 30 rue Cavalerie.
Mai. Loue une maison, 2 place Lamartine : « la maison jaune ». Loge en face, au « café de l'Alcazar ».
Juin. Plusieurs jours aux Saintes-Maries-de-la-Mer.
18 septembre. Entre dans « la maison jaune », l'installe.
20 octobre. Gauguin rejoint Vincent.
Décembre. Visitent ensemble la collection Bruyas à Montpellier.
23 décembre. Vincent porte le lobe coupé de son oreille à une prostituée.
24 décembre. Vincent interné à l'hôpital. Départ de Gauguin.

1889 *7 janvier.* Rentre chez lui.
9 février. Hallucinations. Vincent hospitalisé la nuit.
Mars. Une pétition amène le maire à prendre la décision de faire à nouveau interner Vincent.
Avril. Visite « la maison jaune » au bras de Signac.
8 mai. Entre à l'asile d'aliénés de Saint-Paul de Mausole à Saint-Rémy-de-Provence.

17

Juillet. Violente crise.

Novembre. Envoie six toiles à la huitième exposition du groupe « Les XX · à Bruxelles.

Décembre. Nouvelle crise. Vincent tente d'avaler des couleurs.

1890 *Janvier.* « Les isolés », premier article sur la peinture de Vincent par Albert Aurier dans *le Mercure de France*.

31 janvier. Naissance à Paris de Vincent Willem Van Gogh son neveu, le fils de Théo, qui le 17 avril 1889 a épousé Johanna Bonger.

17 mai. Arrive à Paris où Théo l'attend à la gare de Lyon. Rencontre sa belle-sœur et son neveu.

20 mai. S'installe à Auvers-sur-Oise où Pissarro a conseillé à Théo de confier la « garde » de Vincent au D\ Gachet. Habite d'abord l'hôtel Saint-Aubin puis s'installe dans la pension Ravoux, en face de la mairie.

8 juin. Théo et sa famille viennent passer le dimanche auprès de Vincent.

6 juillet. Vincent passe chez Théo à Paris. Il y rencontre Toulouse-Lautrec et Albert Aurier.

27 juillet. L'après-midi Vincent se tire un coup de revolver dans la poitrine. Les Ravoux découvrent Vincent ensanglanté dans sa chambre. Le D\ Gachet soigne Vincent et fait prévenir Théo.

29 juillet. Vincent meurt dans la nuit, vers une heure.

30 juillet. Enterrement de Vincent. Le D\ Gachet, Lucien Pissarro, le fils de Camille, Dries Bonger, Émile Bernard et le père Tanguy accompagnent Théo au cimetière d'Auvers. (Théo meurt, interné dans une maison de santé d'Utrecht, le 25 janvier 1891. C'est en 1914 qu'il est inhumé auprès de Vincent à Auvers.)

NOTE DE L'ÉDITEUR

Cette édition, fragmentaire, des lettres de Van Gogh à son frère Théo a paru aux Éditions Gallimard en 1953. Elle est plus complète que la première parue en France (Grasset 1937).

Les lettres sont numérotées d'après l'édition hollandaise publiée lors du centenaire de la naissance de Vincent Van Gogh. Les sigles N (néerlandais) et F (français) indiquent la langue dominante dans laquelle est écrite la lettre.

Lettres

LA HAYE

août 1872-mai 1873

Août 1872

Merci de ta lettre, je suis heureux d'apprendre que tu es 1 N
bien rentré. Tu m'as manqué les premiers jours, je trouvais
étrange de ne pas te retrouver à midi.

Nous avons passé ensemble des jours agréables; entre les
ondées, nous avons pu faire quelques promenades et vu bien
des choses.

Quel temps épouvantable! J'ai l'impression que tes prome-
nades à Oisterwijk ne te plaisent guère en ce moment. Hier,
on a dû en mettre un coup à cause de l'exposition; l'illumina-
tion et le feu d'artifice ont été remis par suite du mauvais
temps, c'est dire si tu as bien fait de ne pas attendre.

Janvier 1873

Ma nouvelle année a bien commencé, on m'a accordé une 3 N
augmentation de dix florins (je gagne donc cinquante florins
par mois), et on m'a alloué une prime de cinquante florins
par-dessus le marché. N'est-ce pas magnifique? J'espère être
ainsi en mesure de subvenir moi-même à mes besoins. Je suis
très content que tu travailles dans la même firme. C'est une
belle firme, plus on y travaille, plus on s'y sent de l'ambition.
Les débuts sont peut-être plus difficiles qu'ailleurs, mais il
faut persévérer.

LONDRES

juin 1873-mai 1875

<div align="right">13 juin 1873</div>

9 N J'ai trouvé un logement où je me plais fort bien pour l'instant. Il y a d'autres pensionnaires, notamment trois Allemands qui adorent la musique, font du piano et chantent. Nous passons d'agréables soirées! Je n'ai pas autant de travail qu'à La Haye; je ne dois être présent au magasin que de neuf heures du matin à six heures du soir, et j'ai fini à quatre heures le samedi. J'habite un faubourg de Londres relativement calme.

.

La vie est très chère ici, mon logement me coûte à lui seul dix-huit shillings par semaine, plus la lessive, et je dois prendre mes repas en ville. Dimanche dernier, je me suis rendu en compagnie du patron, Mr. Obach, à la campagne, à Boxhill, qui est une grande colline située à environ six heures de Londres, partiellement crayeuse et couverte d'un côté de palmiers et de l'autre d'un bois de grands chênes. C'est un pays magnifique, tout différent de la Hollande et de la Belgique. Un peu partout, on découvre de beaux parcs avec de grands arbres, et des halliers où il est permis de se promener. A la Pentecôte, j'ai fait une belle excursion en compagnie des Allemands, mais ces messieurs dépensent beaucoup d'argent. Dorénavant, je ne sortirai plus avec eux.

<div align="right">13 septembre 1873</div>

11 N Oh! mon vieux, je voudrais tant que tu viennes ici pour voir mon nouveau « home » dont on a déjà dû te parler. Je dispose à présent d'une chambre comme j'en avais envie depuis longtemps, sans poutres inclinées et sans papier bleu bordé de vert. Je loge chez des gens charmants. Il y a quelque temps, je suis allé faire du canotage sur la Tamise, en compagnie de deux Anglais. C'était délicieux.

Je me porte *all right* et j'ai un logement convenable. Bien 12 N
que le magasin soit moins gai que celui de La Haye, je ne me
plains pas d'être ici. Plus tard, quand le commerce de tableaux
aura pris quelque importance, je pourrai peut-être me rendre
utile. Et puis, je ne saurais te dire combien il est intéressant
de découvrir Londres, les Anglais et leur façon de traiter les
affaires et de vivre. C'est tout différent de ce qui se passe
chez nous.

Janvier 1874

J'aimerais bavarder longuement avec toi de l'art, nous 13 N
devrions en parler plus souvent dans nos lettres. *Contemple
les belles choses le plus possible*, la plupart *n'y prêtent guère
d'attention.*

. .

Continue tes promenades et nourris en toi l'amour de la
nature, c'est la meilleure manière d'apprendre tout ce qu'il
faut savoir de l'essence de l'art.

Les peintres comprennent la nature et ils l'aiment, ils *nous
apprennent à la « regarder »*. Remarque d'ailleurs qu'il y en
a, parmi les peintres, qui ne produisent jamais que de bonnes
toiles, qui *ne sauraient* en produire de mauvaises, comme il
existe des hommes dans la tourbe des humains qui ne savent
faire qu'une seule chose, le bien.

Quant à moi, ça va, j'ai un bon logement et c'est une joie
pour moi de découvrir Londres, le style de vie anglais et les
Anglais eux-mêmes. Et puis, il y a la nature, l'art et la poésie.
Si cela n'est pas suffisant, qu'est-ce qui pourra l'être?

Pourtant, je n'oublie pas la Hollande, surtout La Haye et
le Brabant.

30 mars 1874

J'ai reçu de ta part, inclus dans une lettre de chez nous, 15 N
un florin destiné à l'achat d'une paire de boutons de man-
chettes. Je t'en remercie cordialement, mon vieux, mais tu
n'aurais pas dû, j'ai plus d'argent qu'il ne m'en faut.

Tu as bien fait de lire l'ouvrage de Bürger; dévore autant
que possible des livres sur l'art, surtout *La Gazette des Beaux-
Arts*, etc. Veille surtout à te tenir au courant de l'évolution
de la peinture.

16 N Quand je reviendrai en Hollande, je m'arrêterai quelques jours à La Haye, car La Haye est pour moi une ville d'élection (je logerai chez toi).

J'aurais voulu t'accompagner dans cette promenade au Vink. Je saisis chaque occasion de faire un tour dans les environs mais, pour le moment, je suis très occupé. C'est joli (bien que ce soit la ville). Les lilas, les aubépines et les cytises fleurissent dans tous les jardins; les marronniers sont splendides.

Qui aime sincèrement la nature, trouve son plaisir partout. Il m'arrive pourtant de regretter la Hollande, surtout Helvoirt.

Je jardine en ce moment, j'ai semé des pois de senteur, des pavots et des résédas; je n'ai plus qu'à attendre ce que cela donnera.

Je dois dire que je suis heureux d'avoir à parcourir chaque matin la distance qui sépare mon logement du magasin et, le soir, celle qui sépare le magasin de mon logement, soit une bonne promenade de trois quarts d'heure chaque fois.

20 N Je me réjouis d'apprendre que tu as lu Michelet et que tu l'apprécies. Un tel livre nous aide à saisir que l'essence de l'amour est bien différente de ce que les gens ont coutume d'y voir.

Cet ouvrage a été une révélation pour moi, j'en ai fait mon évangile. *Il n'y a pas de vieille femme* [1]!

Cela ne signifie pas qu'il n'y a pas de femmes vieilles, mais qu'une femme ne vieillit pas aussi longtemps qu'elle aime et qu'elle est aimée. Et vois donc comme le chapitre *Les aspirations de l'automne* est riche!

Oui, je crois vraiment que la femme est « une créature toute différente » de l'homme (une créature que nous ne connaissons pas encore, sinon très superficiellement), comme tu dis.

Je crois aussi qu'une femme et un homme peuvent devenir un seul et même être, j'entends un être entier, non deux moitiés juxtaposées.

.

Ici, en Angleterre, j'ai perdu l'envie de dessiner, mais il est possible qu'un jour ou l'autre cela me reprenne. Je lis beaucoup.

1. En français dans le texte.

« Vous jugez selon la chair. Je ne veux juger personne. »
« Que celui qui est sans péché lui jette la première pierre »
C'est-à-dire que tu dois t'en tenir à tes idées personnelles,
et s'il t'arrive d'en douter, les confronter avec celui qui a osé
proclamer : « Je suis la vérité », ou avec les opinions d'un
autre homme profondément humain, par exemple Michelet.

Virginité de l'âme et pureté de corps [1] peuvent aller de pair.
Tu connais la *Marguerite à la fontaine* d'Ary Scheffer : existe-
t-il une créature plus pure que cette fille « qui a tant aimé »?
. .
Achète-toi avec l'argent que je t'ai laissé *Voyage autour de
mon jardin*, promets-le-moi, je veux que tu lises cet ouvrage.

A. [2] et moi, nous faisons une promenade tous les soirs,
l'automne commence à inquiéter la nature qui en devient plus
recueillie, plus intime.

Nous allons déménager, nous habiterons une maison toute
tapissée de lierre. Je t'en écrirai davantage sous peu.

Console-toi de ne pas avoir d'ennuis; moi aussi, je joue sur
le velours, je me surprends à croire que la vie est devant moi
et que l'heure où un autre « vous ceint et vous conduit où
vous ne voulez pas » viendra bien toute seule.

1. En français dans le texte.
2. Sœur de Vincent.

PARIS

mai 1875-mars 1876

28 N

19 juin 1875

J'avais espéré la [1] revoir avant sa mort, mais il n'en a pas été ainsi. *L'homme s'agite et Dieu le mène* [2].

. .

J'ignore combien de temps je resterai encore ici; toutefois, j'espère aller à Helvoirt avant de retourner à Londres, et je me plais à croire que tu y seras également. Je paierai le voyage.

Tu ne l'oublieras certainement pas, sa mort non plus, mais il vaut mieux garder cela pour toi.

C'est un de ces accidents qui, insensiblement, nous « attristent mais nous réjouissent toujours »; il faut que nous nous en réjouissions.

29 N

29 juin 1875

Je voudrais bien que tu quittes La Haye. Le voudrais-tu, toi aussi? Écris-moi si c'est oui ou non?

Je reste provisoirement ici, et il est probable que je n'irai pas en Hollande avant l'automne.

30 N

6 juillet 1875

Tu dois m'écrire où tu en es avec ton anglais, l'étudies-tu encore? S'il n'en était pas ainsi, ce ne serait pas un grand mal.

J'ai loué une petite chambre à Montmartre qui te plairait

1. Sa nièce Annet Hanebeck.
2. En français dans le texte.

beaucoup. Elle est exiguë, mais la fenêtre donne sur un jardinet envahi par le lierre et la vigne vierge.

Porte-toi bien, mon vieux! Et sache qu'il faut faire preuve d'indulgence et de mansuétude dans toute la mesure du possible!

15 juillet 1875

L'oncle Vincent est passé par ici, je l'ai vu plusieurs fois et je lui ai parlé d'un tas de choses. Je lui ai demandé s'il ne voyait pas le moyen de te placer à la succursale de Paris.

Au début, il s'est récrié, disant qu'il valait beaucoup mieux que tu restes à La Haye. Toutefois, j'ai insisté et tu peux être certain qu'il y réfléchira.

Il viendra certainement te voir lorsqu'il passera par La Haye; il ne faut pas te départir de ton calme, laisse-le dire tout ce qu'il lui plaît, cela ne te fera aucun mal et il se pourrait que tu aies besoin de lui plus tard. Ne parle pas de moi sans nécessité.

. .

Demande-lui carrément qu'il s'arrange pour que tu puisses venir ici ou à Londres.

Je te remercie de ta lettre de ce matin et du poème de Rückert. As-tu ses poèmes? J'aimerais les connaître. A l'occasion, je t'enverrai une Bible en français et l'*Imitation de Jésus-Christ*.

. .

Père m'a écrit un jour : « Tu sais que la même bouche qui a dit : Sois sincère comme les colombes, a ajouté aussitôt : et prudent comme les serpents. » Ne l'oublie pas!

GOUPIL & Cie

Éditeurs Imprimeurs

ESTAMPES FRANÇAISES & ÉTRANGÈRES

Tableaux Modernes

Rue Chaptal, 9, PARIS.

Succursales à la Haye, Londres, Berlin, New-York

Paris, le 31 Mai 187

Waarde Theo

Dank voor je brief van dezen morgen.
Gisteren heb ik de tentoonstelling van Corot
gezien. Daar was o.a. een schy. Le jardin.
des oliviers. ik ben bly dat hij dat geschilderd
heeft.
Rechts. een groep olyfboomen, donker tegen de
schemerende blauwe lucht, op den achter.
grond heuvels met *d'immense panoeau* groote boomen bygeveld,
waarboven de avondster.
Op de salon zyn 3 Corol's. zeer mooi, van
de mooiste., kort voor zyn dood geschilderd.
Les bucheronnes' zal waarschynlyk eene
Rucknee in l'Illustration of Le monde illustré
komen.
Zooals gy denken kunt heb ik ook de Louvre &
Luxembourg gezien
De Ruysdaels in de Louvre zyn prachtig
vooral de buisson, l'estacade & decoup de soleil

J'aurais voulu t'écrire plus tôt. Je suis content que papa soit nommé à Etten; eu égard aux circonstances, je trouve bon que W. et A.[1] partent ensemble. J'aurais aimé être avec vous tous, le dimanche où vous étiez à Helvoirt.

Dimanche dernier et le dimanche précédent, je suis allé à l'église écouter M. Bernier; j'ai entendu son prêche sur *Toutes choses prouveront le bien de ceux qui aiment Dieu*[2] et sur *Il fit l'homme à son image*[2]. C'était beau et noble.

Tu devrais te rendre tous les dimanches à l'église si tu en as le temps; même si les prêches ne sont pas bons, tu ne le regretteras pas.

Merci de ta lettre et du poème de Rückert.

Dimanche dernier, j'ai été encore écouter M. Bernier. Il avait choisi le texte que voici : *Il ne vous est pas permis*[2] et il conclut : « *Heureux ceux pour qui la vie a toutes ses épines*[2]. »

Je sais que l'oncle Vincent aime beaucoup cette phrase-ci : « *Jeune homme, réjouis-toi dans ton jeune âge et que ton cœur te rende content aux jours de ta jeunesse et marche comme ton cœur te mène et selon le regard de tes yeux, mais sache que pour toutes ces choses Dieu te fera venir en jugement. Ote le chagrin de ton cœur, et éloigne de toi la malice, car le jeune âge et l'adolescence ne sont que vanité. Mais souviens-toi de ton Créateur pendant tous les jours de ta jeunesse, avant que les jours mauvais viennent et que les ans arrivent desquels tu diras : Je n'y prends pas plaisir*[2]. »

Pour moi, je trouve les phrases suivantes encore plus belles : *Crains Dieu et garde ses commandements, car c'est là le tout de l'homme, Que ta volonté soit faite*, et *Ne nous induis pas en tentation, mais délivre-nous du mal*[2].

Une lettre de père m'a appris ce matin la mort de l'oncle Jan. Une nouvelle de ce genre nous incite à répéter : Seigneur, attachez-nous les uns intimement aux autres, et que notre amour pour Vous rende ce lien de plus en plus solide, et encore :

1. Sœurs de Vincent.
2. En français dans le texte.

Crains Dieu et garde ses commandements, car c'est là le tout de l'homme [1].

37 N « Des ailes pour planer au-dessus de la vie! »
 « Des ailes pour planer au-dessus de la tombe et de la mort! »
Voilà ce dont nous avons besoin, et je commence à comprendre qu'il y a moyen d'en gagner. Par exemple, est-ce que père n'en aurait pas? Tu sais comment il les a gagnées? Par la prière et les fruits de la prière — la patience et la foi — et par la Bible qui fut une lumière sur son chemin et une lampe devant ses pieds.

J'ai entendu ce matin un beau prêche sur le thème : *Oubliez ce qui est derrière vous* [1]; le prédicateur disait p. e. : *Ayez plus d'espérance que de souvenirs; ce qu'il y a eu de sérieux et de béni dans votre vie passée n'est pas perdu; ne vous en occupez donc plus, vous le retrouverez ailleurs, mais avancez. — Toutes ces choses sont devenues nouvelles en Jésus-Christ* [1].

S'il était vrai *que la jeunesse et l'adolescence ne sont que vanité* [1] — bien entendu, si l'on tient compte de ce qui est écrit plus haut et si l'on songe qu'une jeunesse bien employée est un trésor, quoiqu'il faille recommencer plus tard —, nous devrions ambitionner et espérer devenir des hommes de l'espèce de notre père et quelques autres. Espérons-le tous deux, et prions.

38 N Du sentiment, même du sentiment raffiné pour les beautés de la nature, ce n'est pas la même chose que le sentiment religieux, bien que je croie qu'il existe un lien entre les deux.

Presque tout le monde a du sentiment pour la nature, l'un dans une plus grande et l'autre dans une plus petite mesure, mais il y en a peu qui sentent que Dieu est un esprit; or, ceux qui l'adorent doivent l'adorer en esprit et en vérité. Nos parents sont de ce petit nombre, et l'oncle Vincent aussi, je crois.

Tu sais qu'il est écrit : Le monde passe avec toutes ses magnificences, mais qu'on parle en revanche « d'une patrie qui ne sera pas ôtée », « d'une source d'eau vivante qui jaillit

1. En français dans le texte.

jusqu'à la vie éternelle ». Nous aussi, nous devons prier afin de devenir riches en Dieu. Cependant, ne médite pas trop ces choses qui s'imposeront toutes seules de plus en plus clairement à ton esprit, mais fais ce que je t'ai conseillé de faire. Demandons que notre destinée soit de devenir des pauvres dans le royaume de Dieu, des serviteurs de Dieu. Comme nous ne le sommes pas encore, prions pour que nous voyions les choses dans leur simplicité, car alors nous deviendrons des simples parfaits. (*Note de Vincent :* Cela vaut également pour le sentiment en matière d'art. Tu ne dois pas t'abîmer trop là-dedans non plus. Réserve aussi un peu de ton amour à la firme et à ton travail. Cependant, tu ne dois pas exagérer. — Est-ce que tu manges bien? — Surtout mange du pain, autant que le cœur t'en dit. Bonne nuit, je dois cirer mes chaussures pour demain.)

<div align="right">25 septembre 1875</div>

<div align="right">39 N</div>

La route est étroite, nous devons donc être prudents. Tu sais comment d'autres ont fini par aboutir là où nous nous proposons d'arriver; empruntons nous aussi le chemin de la simplicité.

Ora et labora.

Consacrons toutes nos forces à l'accomplissement de notre tâche quotidienne, celle qui s'offre à nos mains, et croyons que Dieu fera don à ceux qui le lui demandent de ce qu'on ne pourra jamais leur enlever.

Si donc quelqu'un est en Christ, il est une nouvelle créature; les choses vieilles sont passées, voici, toutes choses sont devenues nouvelles. II Cor., V, 18 [1].

Je vais me défaire de tous mes livres de Michelet, etc., etc. Fais-en autant.

<div align="right">30 septembre 1875</div>

<div align="right">40 N</div>

Je sais que tu ne joues pas sur le velours à cette heure, mon vieux, mais sois fort et courageux : il est parfois nécessaire de « ne pas rêver, ne pas soupirer ».

Tu sais « que tu n'es pas seul, mais que le Père est avec toi ».

<div align="right">6 octobre 1875</div>

<div align="right">41 N</div>

Bien que je t'aie écrit tout récemment, je t'envoie la présente parce que je sais qu'il surgit parfois de rudes obstacles

1. En français dans le texte.

sur notre chemin. Courage, mon vieux, après la pluie, le beau temps : acceptes-en l'augure.

La pluie et le beau temps alternent sur *The road that goes uphill all the way, yes to the very end* [1], et l'on se repose aussi de temps à autre pendant *the journey that takes the whole day long, from morn till night* [2].

Pense donc, maintenant et plus tard, *this also will pass away* [3].

Jules Dupré aimait répéter : *On a ses beaux jours.* Croyons-le, nous aussi.

Aujourd'hui, j'ai eu l'occasion d'expédier un colis à A. et W. [4]. Je leur ai envoyé notamment l'*Imitation de Jésus-Christ* et quelques livres de la Bible édités séparément dans une collection dont je t'ai fait parvenir les Psaumes.

Lis-les avec assiduité. Veux-tu aussi les quatre Évangiles et quelques Épîtres, qui sont édités séparément?

J'aimerais avoir les Cantiques en néerlandais. Si l'occasion s'en présente, envoie-moi l'édition la moins chère que tu trouveras. Je possède déjà les Psaumes.

11 octobre 1875

42 N Merci de ta lettre de ce matin. Cette fois, je voudrais t'écrire comme je ne le fais pas souvent. Je me propose notamment de te raconter en détail comment je vis ici.

Comme tu le sais, j'habite Montmartre. Dans le même immeuble a pris gîte un jeune Anglais, employé lui aussi à la succursale. Il a dix-huit ans; il est le fils d'un marchand de tableaux londonien. Il n'avait jamais quitté la maison paternelle avant de venir ici et il était fort mal dégrossi, surtout les premières semaines de son séjour. Il mangeait le matin, à midi et le soir pour six à huit sous de pain (*N.-B.* : le pain est très bon marché à Paris) et complétait ses repas par quelques livres de pommes ou de poires. Maigre comme un morceau de bois, il possède deux rangées de dents solides, de grandes lèvres rouges, des yeux étincelants, une paire de grandes oreilles qui se tiennent fort écartées de la tête, un crâne tondu à ras (cheveux noirs), etc. Tout le monde se moquait de lui,

1. Le chemin qui jusqu'au bout monte toujours.
2. Le voyage qui dure toute la journée, du matin au soir.
3. Que cela aussi passera.
4. Les sœurs de Vincent qui étaient en Angleterre.

même moi au début. Mais je l'ai peu à peu pris en sympathie, et je t'assure qu'à l'heure actuelle je suis heureux de passer la soirée en sa compagnie.

Il a un cœur très naïf et très pur. Il travaille ferme au magasin. Chaque soir, nous rentrons ensemble; nous mangeons un morceau dans ma chambre, puis je fais la lecture, toute la soirée, la plupart du temps de la Bible. Nous voudrions la lire d'un bout à l'autre. Le matin, il vient me réveiller; nous déjeunons chez moi et partons vers huit heures au magasin. Depuis quelque temps, il mange avec un peu plus de mesure et il s'est mis à collectionner des gravures, en quoi je l'aide.

Hier, nous sommes allés au Luxembourg. Je lui ai montré les tableaux qui me plaisent le mieux. En vérité, les simples savent bien des choses que les intelligents ignorent.

. .

Au magasin, je fais toutes les besognes qui s'offrent à mes mains. Mon vieux, nous ferons ce travail-là notre vie durant : puissé-je y consacrer toutes mes forces.

As-tu fait ce que je t'ai conseillé de faire, t'es-tu débarrassé des ouvrages de Michelet, Renan, etc.? Je pense que cela te vaudra de la quiétude. Toutefois, tu ne dois pas oublier cette page de Michelet sur le portrait de femme par Ph. de Champaigne; n'oublie non plus Renan. Mais défais-toi de leurs ouvrages. « Si vous avez trouvé du miel, gardez-vous d'en manger trop afin de n'en être pas dégoûté », lit-on dans le Livre des Proverbes, ou quelque chose d'approchant. Connais-tu d'Erckmann-Chatrian : *Le Conscrit*, *Waterloo*, et surtout *L'Ami Fritz* et *Madame Thérèse*? Lis ces ouvrages, si tu les trouves. Le changement de nourriture stimule l'appétit (à condition que nous prenions soin de rechercher une nourriture *simple*, car il n'est pas écrit pour rien : Donnez-nous aujourd'hui notre *pain* quotidien), et l'arc ne peut demeurer toujours tendu. Tu ne m'en veux pas de te dire tout cela? Je sais bien que tu as atteint l'âge de raison. Garde-toi cependant de croire que *tout* est bien, apprends à éprouver pour ton propre compte la différence entre ce qui est relativement bon ou *mauvais*, et laisse ce sentiment te montrer le droit chemin, sous la conduite d'en haut, mon vieux, car nous avons besoin *que Dieu nous mène* [1].

1. En français dans le texte.

43 N Voici encore une lettre réconfortante pour toi comme pour moi. Je t'ai déjà conseillé de te défaire de tes livres, je te réitère ce conseil — fais-le, cela te vaudra de la quiétude, mais tâche, après l'avoir fait, de ne pas verser dans la mesquinerie, ni d'avoir peur de lire ce qui est bien écrit. Au contraire, dis-toi que cela nous est une *consolation* dans la vie.

« *Que toutes les choses qui sont véritables, que toutes les choses qui sont honnêtes, toutes les choses qui sont justes, toutes les choses qui sont pures, toutes les choses qui sont aimables, toutes les choses qui sont de bonne réputation et où il y a quelque vertu et qui sont dignes de louange, que toutes ces choses occupent vos pensées* [1]. »

Cherche véritablement la lumière et la liberté, et *ne te plonge pas trop profondément* dans la *fange* de ce monde.

. .

Père m'a écrit un jour : « N'oublie quand même pas l'histoire d'Icare qui voulut s'envoler vers le soleil, mais perdit ses ailes quand il fut arrivé dans une certaine hauteur. »

J'ai idée qu'il t'arrive souvent de sentir que ni toi ni moi ne sommes ce que nous espérons devenir, qu'il y a encore un grand écart entre nous et père ou d'autres, que nous manquons d'intégrité, de simplicité, de sincérité. On ne devient pas simple et sincère du jour au lendemain.

Persévérons donc, *mais surtout, faisons preuve de patience; ceux qui croient ne se dépêchent jamais*. Il y a tout de même une différence entre notre désir de devenir des chrétiens et le rêve d'Icare qui voulut s'envoler vers le soleil. Je suis convaincu qu'un corps relativement robuste n'est pas un obstacle, aussi dois-tu te nourrir convenablement, et s'il t'arrive d'avoir faim, ou plus exactement d'avoir de l'appétit, tu dois bien manger. Je t'assure que pour ma part je le fais assez souvent, en tout cas que *je l'ai fait*.

Mange surtout du pain, mon vieux. *Bread is the staff of life* [2], disent les Anglais, bien qu'ils aiment aussi la viande et en consomment beaucoup trop, en général. Écris-moi vite et parle-moi de ta vie quotidienne.

1. En français dans le texte.
2. Le pain est la nourriture de base de la vie.

9 novembre 1875

Nous sommes en automne, je suppose que tu vas te pro- 44 N mener souvent. Est-ce que tu te lèves tôt? Moi, je me lève régulièrement de bonne heure, c'est une excellente habitude à prendre; le petit jour est tellement délicieux, j'ai appris à l'aimer. La plupart du temps, je me couche également de bonne heure.

15 novembre 1875

Mon cher Anglais prépare tous les matins du gruau d'avoine, 45 N son père lui en a envoyé vingt-cinq livres. Je voudrais que tu puisses en goûter.

Je suis très heureux d'avoir rencontré ce garçon. Il m'a appris certaines choses, et j'ai pu de mon côté attirer son attention sur certains dangers qui le menacent.

Il n'avait jamais quitté la maison paternelle. Bien qu'il ne le laissât pas paraître, il était en proie à un regret morbide (quoique noble) de son père et de sa maison.

Il soupirait après eux comme il n'est permis de soupirer qu'après Dieu et le ciel. L'idolâtrie n'est pas de l'amour. Qui aime ses parents les regrette sa vie durant. A présent, il comprend tout cela parfaitement, et bien que son cœur soit triste, il a quand même le courage et le désir de poursuivre sa voie.

Est-ce que père t'a écrit ce qu'il m'a confié : « Préserve ton cœur contre toute atteinte, car le cœur est une porte ouverte sur la vie »? Si nous nous conformons à ce conseil, nous ferons notre chemin, avec l'aide de Dieu.

10 décembre 1875

Je crois que tu trouveras beau le livre de Jules Breton. 48 N Un de ses poèmes, intitulé *Illusions*, m'a particulièrement ému. Heureux ceux qui vivent dans cet état d'âme. « Tout profitera à ceux qui aiment Dieu » est une belle sentence. Il en sera ainsi de toi, et l'arrière-goût de ces jours difficiles te sera certainement agréable.

. .

Est-ce que je t'ai déjà dit que je me suis remis à fumer la pipe? J'ai retrouvé en elle une vieille amie fidèle, je crois que nous ne nous séparerons jamais plus.

13 décembre 1875

Toi aussi, tu as trouvé que les poèmes de Heine et d'Uhland 49 N étaient beaux. Prends garde, mon vieux, ce sont des pièges

dangereux, l'illusion est de courte durée, ne t'y abandonne pas.

Aurais-tu par hasard l'intention de te défaire des petits bouquins que j'ai copiés pour toi?

Si, plus tard, les livres de Heine et d'Uhland te tombent encore dans les mains, tu les reliras d'un cœur plus serein, car tu ne penseras plus de même.

J'aime beaucoup Erckmann-Chatrian, tu le sais. Connais-tu *L'Ami Fritz?*

Pour en revenir à Heine :

Prends le portrait de notre père et celui de notre mère, prends ensuite *Les Adieux* de Brion, lis Heine avec ces trois images devant les yeux et tu comprendras ce que je veux dire. Mon vieux, tu sais bien que je n'entends nullement te faire la leçon ni te sermonner, car je sais que tu es dans l'âme mon égal, c'est pourquoi je bavarde sérieusement avec toi de temps à autre. En tout cas, fais l'expérience de ce que je t'ai dit.

<div align="right">10 janvier 1876</div>

50 N Je ne t'ai pas encore écrit depuis que nous nous sommes revus. Il s'est passé entre-temps quelque chose qui n'était pas tout à fait imprévu pour moi.

Lorsque j'ai revu M. Boussod, je lui ai demandé si Son Excellence trouvait bon que je travaille encore cette année à la succursale, que Son Excellence n'avait tout de même rien de bien grave à me reprocher?

Mais, hélas, c'était le cas, et Son Excellence m'a arraché pour ainsi dire les paroles de la bouche pour me faire dire que je m'en irais le 1er avril, après avoir remercié ces messieurs de tout ce que j'avais pu apprendre chez eux.

Lorsque la pomme est mûre, un petit vent la fait tomber de l'arbre; il en va exactement ainsi de moi. Il est vrai que j'ai fait certaines choses plus ou moins incorrectes, c'est pourquoi je n'ai pas grand'chose à répliquer.

Mon vieux, je ne vois pas encore très bien ce que je vais entreprendre, mais je m'efforce de ne perdre ni mon espoir ni mon courage.

Aie l'obligeance de faire lire la présente à M. Tersteeg, Son Excellence peut savoir ce qui s'est passé, mais je crois qu'il vaut mieux que tu ne le dises à personne d'autre; agis donc comme si rien ne s'était passé.

Merci de ta lettre, il faut m'écrire souvent, car cela me fait
du bien en ce moment. Écris-moi longuement, parle-moi de ta
vie quotidienne, tu as pu te rendre compte que, de mon côté,
je n'y manque pas.

. .

Il nous arrive de ressentir durement notre solitude, nous
voudrions avoir autour de nous des amis et nous croyons que
nous serions plus heureux si nous avions un ami de qui nous
pourrions dire : « C'est lui qu'il me fallait. » Mais tu commences
à te rendre compte qu'il y a au fond de tout cela beaucoup
d'illusions et que ce désir nous ferait perdre de vue la route
où nous avançons, si nous nous y abandonnions.

Une phrase m'obsède depuis quelques jours, c'est le texte
de ce jour : « Ses enfants chercheront à être agréables aux
pauvres. »

Et voici une nouvelle : mon ami Gladwell va déménager;
un employé de l'imprimerie l'a convaincu de venir loger chez
lui; depuis quelque temps il faisait tout pour l'y décider.

Je crois que Gladwell a pris cette décision sans y réfléchir,
je regrette beaucoup son départ; ce sera pour bientôt, pro-
bablement vers la fin du mois. Nous avons depuis quelques
jours une souris dans notre « cabin », c'est ainsi que nous
appelons notre chambre. Chaque soir, nous déposons du pain
pour elle à terre et elle sait déjà où venir le prendre.

Je lis les annonces dans les journaux anglais, j'ai déjà
répondu à quelques-unes. Espérons!

C'est un beau texte que celui du 8 février : « Celui qui
t'appelle est loyal, il *le* fera. »

Nous ignorons ce que ce « *le* » sera pour notre père et pour
nous, mais nous pouvons nous fier en un sens à Celui qui a
nom de « Notre Père » et « Je serai celui que je serai ».

Aujourd'hui, j'ai reçu une réponse à l'une de mes lettres;
on me demande si je suis capable d'enseigner le français, l'al-
lemand et le dessin, et on réclame une photo.

Hier, je suis entré dans une église anglicane; j'étais très
content d'assister encore une fois à un service anglican, c'est
très simple et très beau. Le thème du prêche était : *The Lord
is my shepherd, I shall not want* [1].

1. Le Seigneur est mon pasteur, je ne manquerai de rien.

19 février 1876

55 N Je n'ai pas encore lu *Hypérion*, mais j'ai entendu dire que c'est bien.

Ces jours derniers, j'ai lu un beau livre d'Eliot. trois contes intitulés : *Scenes of clerical life*.

J'ai été touché surtout par le dernier, *Janet's repentance*. C'est l'histoire d'un pasteur qui a passé sa vie parmi la population des rues crasseuses d'une ville. La fenêtre de son cabinet de travail donnait sur des jardins remplis de trognons de choux, etc., et sur les toits rouges et les cheminées fumantes d'habitations misérables. En général, son repas de midi se composait de viande de mouton mal préparé et de mauvaises pommes de terre. Il mourut à l'âge de trente-quatre ans; au cours de sa longue maladie, il fut soigné par une femme qui s'était adonnée à la boisson, mais qui, par les enseignements du pasteur et en s'appuyant pour ainsi dire sur lui, s'était vaincue elle-même et avait trouvé le repos de l'âme. Lors de son enterrement, on lut le chapitre où il est dit : « Je suis la résurrection et la vie, celui qui croit en moi vivra, fût-il mort. »

15 mars 1876

56 N Sais-tu que je passerai à Etten, sauf imprévu? Je pense partir le 1er avril, peut-être même le 31 mars.

Nos parents m'ont écrit que tu as l'intention de venir également à Etten. Quand pars-tu?

J'espère avoir l'occasion de t'envoyer le *Longfellow* avant ton départ; c'est peut-être un bon livre pour le voyage.

Mon heure approche : même plus trois semaines. Il m'arrive encore de réfléchir sur « l'indulgence » et « la clémence ».

La tante Cornélie m'a prêté un beau livre : *Kenelm Chillingly*. C'est plein de beautés là-dedans. Le sujet? Le fils d'un riche Anglais ne trouve nulle part le repos et la paix dans son milieu et il va les chercher ailleurs. Il finira pourtant par revenir chez lui, sans rien regretter de ce qu'il a fait.

28 mars 1876

58 N Encore un mot, probablement le dernier... que je t'enverrai de Paris.

Je partirai probablement vendredi soir, et j'arriverai samedi matin.

Etten, 4 avril 1876

59 N Le matin précédant mon départ de Paris, j'ai reçu une lettre d'un instituteur de Ramsgate qui me proposait un stage non

rétribué auprès de lui, quitte à voir par la suite s'il peut m'employer.

Pense comme je suis content d'avoir trouvé quelque chose! J'aurai de toute façon le couvert et le gîte assurés.

. .

Je suis très heureux d'avoir l'occasion de te revoir avant mon départ.

Comme tu le sais, Ramsgate est une petite ville d'eaux. J'ai lu quelque part qu'elle compte 12.000 habitants, mais je n'en sais pas davantage.

ANGLETERRE

Ramsgate-Isleworth
avril 1876-décembre 1876

Ramsgate, 17 avril 1876
61 N Je suis arrivé hier, vers une heure de l'après-midi. La première chose qui m'a frappé, c'est que la fenêtre de l'école, qui n'est pas très grande, donne sur la mer.

C'est une pension où il y a vingt-quatre garçons de dix à quatorze ans.

M. Stokes est en voyage pour quelques jours, je ne l'ai pas encore vu. On l'attend ce soir.

Il y a un instituteur-adjoint de dix-sept ans.

Hier soir et ce matin, nous sommes allés nous promener du côté de la mer.

Sur le littoral, la plupart des maisons sont en pierres jaunes et possèdent toutes un jardin orné de cèdres et d'arbres à feuilles perpétuelles d'un vert sombre.

Le port, où sont amarrés toutes sortes de navires, est protégé par des digues de pierre sur lesquelles on peut se promener.

Ramsgate, 21 avril 1876
62 N Aujourd'hui, M. Stokes est rentré. C'est un homme d'assez grande taille; il a le crâne entièrement dégarni et porte des favoris. On dirait que ses garçons le craignent, mais ils l'aiment quand même; deux heures après son arrivée, il jouait déjà aux billes avec eux.

Nous nous rendons souvent à la plage; ce matin, j'ai aidé les garçons à édifier un rempart de sable, comme nous en construisions dans le jardin, à Zundert.

Je voudrais que tu puisses jeter un coup d'œil par la fenêtre de l'école. La maison d'habitation donne sur une place (toutes les maisons de cette place se ressemblent; c'est très fréquent ici), au milieu de laquelle il y a une grande pelouse entourée d'une grille de fer et flanquée de lilas. C'est là que les garçons

42

s'amusent à midi. La maison où j'ai ma chambre se trouve
au même endroit.

<div align="right">Ramsgate, 28 avril 1876</div>

M. Stokes m'a raconté qu'il a l'intention de déménager après 63 N
les vacances, évidemment avec toute son école, pour aller
s'installer dans un petit village sur la Tamise, à environ trois
heures de Londres. Le cas échéant, il voudrait réorganiser et
agrandir son établissement.

Hier, nous avons fait une longue promenade. Nous sommes
allés admirer une baie; le chemin qui nous y conduisait tra-
versait des champs de jeune blé ou longeait des haies d'aubé-
pine, etc.

Arrivés à destination, nous avons vu à notre gauche une
côte, haute et abrupte, toute de sable et de pierre, aussi éle-
vée qu'une maison de deux étages. Au sommet se dressaient
des vieux aubépiniers noueux au tronc couvert de lichen gris
et aux branches inclinées toutes du même côté, et quelques
sureaux.

Le sol que nous foulions était jonché de grosses pierres
grises, de roches calcaires et de coquillages.

A notre droite, la mer, aussi calme qu'un étang, dans laquelle
se reflétait la lumière du ciel d'un gris délicat où le soleil se
couchait.

A cause du reflux, le niveau de l'eau était très bas.

. .

Les années que nous vivons tous les deux sont d'une impor-
tance capitale. Puisse tout s'arranger à souhait.

<div align="right">Ramsgate, 1er mai 1876</div>

Hier après-midi, le vent était si violent que M. Stokes n'a 64 N
pas voulu laisser sortir les garçons. Je lui ai demandé, pour
six des plus grands et pour moi-même, la permission de faire
quand même une petite promenade. Nous sommes allés à la
plage; la mer était démontée et il n'était guère facile de mar-
cher contre le vent. Nous avons aperçu le canot de sauvetage
remorqué par un bateau à vapeur, revenant d'une expédition
vers un navire échoué au loin sur un banc de sable; mais il
n'a rien ramené.

. .

Tu me demandes ce que j'ai mission d'enseigner aux enfants.
Surtout les rudiments du français; un seul élève s'est atta-

<div align="center">43</div>

qué à l'étude de l'allemand. Pour le reste, un peu de tout, notamment le calcul, et encore, les interroger, leur faire des dictées, etc. Jusqu'à nouvel ordre, il n'y a rien de bien compliqué là-dedans, mais il n'est pas aussi facile d'obtenir qu'ils apprennent ce qu'on leur enseigne... Évidemment, j'ai des heures de surveillance en dehors de mes classes, autant dire que tout mon temps est pris, peut-être même le sera-t-il encore davantage à l'avenir. Samedi soir, j'ai donné le bain à une demi-douzaine de ces jeunes messieurs, non par obligation, mais parce que cela nous arrangeait pour être prêts à temps.

J'ai déjà essayé de les décider à se mettre à la lecture, j'ai quelques livres qui leur conviennent, p. e. *The wide, wide world*, etc., etc.

<div align="right">Ramsgate, 6 mai 1876</div>

65 N C'est à nouveau samedi, et il fait beau; la mer est calme, c'est la marée basse, le ciel est d'un bleu laiteux très subtil, tandis que l'horizon est noyé de brume. Tôt ce matin, le temps était aussi beau, il faisait très clair là où je distingue la brume maintenant.

. .

En vérité, je connais ici des jours heureux, *pourtant je n'ai pas pleine et entière confiance en ce bonheur, en cette quiétude*. L'un peut être la conséquence de l'autre. L'homme se déclare rarement satisfait; tantôt il trouve que ça va trop bien, tantôt il estime que ça ne va pas assez bien.

<div align="right">Ramsgate, 12 mai 1876</div>

66 N Merci de ta lettre. Moi aussi, je trouve *Tell me the old, old story* très beau, je l'ai entendu chanter pour la première fois à Paris, un soir, dans une petite église où je me rendais assez souvent.

Dans les grandes villes, le peuple a un besoin naturel de religion. De nombreux ouvriers d'usine ou des employés de magasin ont une jeunesse caractéristique, à la fois belle et pieuse. Mais si la vie citadine enlève parfois *the early dew of morning* [1], subsiste néanmoins le regret de *the old, old story* [2], car ce qui se dépose au fond du cœur ne s'altère jamais. Eliot décrit dans un de ses ouvrages la vie de quelques ouvriers, etc.,

1. La première rosée du matin.
2. La vieille, vieille histoire.

qui ont fondé une petite communauté et font des exercices religieux dans une chapelle à Lautern yard — et elle conclut : « c'est le royaume de Dieu sur terre, rien de plus, rien de moins ».

C'est touchant de voir ces milliers d'hommes écouter les évangélistes.

Ramsgate, 31 mai 1876

Est-ce que je t'ai déjà décrit la tempête que nous avons subie dernièrement?

La mer était jaunâtre, surtout près de la côte; à l'horizon, un rai de lumière, et au-dessus, d'énormes nuages gris dont on pouvait voir la pluie s'abattre en lignes obliques. Le vent chassait la poussière du chemin sur les roches au bord de la mer, et il agitait les aubépiniers en fleurs et les giroflées qui poussent sur les rochers.

A droite, des champs de jeune blé; dans le lointain, la ville avec ses clochers, ses moulins, ses toits d'ardoises, ses maisons en style gothique, puis plus bas, son port emprisonné entre deux digues qui avancent dans la mer. Elle ressemblait aux villes qu'Albert Dürer a gravées à l'eau-forte. J'ai vu la mer dans la nuit du dimanche; tout était sombre et gris, mais le jour commençait à poindre à l'horizon.

Il était très tôt mais les alouettes chantaient déjà, ainsi que les rossignols dans les jardins en bordure de la côte. Dans le lointain, les feux d'un phare, le garde-côte, etc.

La même nuit, j'ai contemplé par la fenêtre de ma chambre les toits des maisons et les cimes des ormes qui se détachaient, taches sombres, sur le ciel nocturne, où vibrait une seule étoile, qui m'a paru grande, belle et amicale. J'ai pensé à nous tous, j'ai songé à mes années écoulées, à la maison paternelle. Je sentais l'émotion envahir mon cœur et des paroles montaient à mes lèvres : « Préservez-moi d'être un fils dont on a honte, accordez-moi votre bénédiction, non parce que je la mérite, mais par égard pour ma Mère. Vous, qui êtes l'amour, enveloppez toutes choses. Rien ne nous réussit sans votre bénédiction constante. »

Welwyn, 17 juin 1876

69 N Lundi dernier, je suis allé de Ramsgate à Londres. C'est une longue promenade; au moment de me mettre en route, il faisait très chaud, et la même chaleur m'attendait à mon arrivée à Canterbury. Ce soir-là, j'ai poussé encore un peu plus loin; finalement j'ai fait halte dans un endroit où il y avait quelques grands hêtres et quelques ormes au bord d'un étang; je m'y suis reposé. Le lendemain matin à trois heures et demie, quand les oiseaux se sont mis à chanter pour saluer les premières lueurs de l'aube, j'ai repris la route. Ah! qu'il faisait bon marcher!

A midi, j'ai atteint Cantham d'où l'on aperçoit dans le lointain, au milieu des prés partiellement inondés, la Tamise où progressent des navires; je crois qu'il fait toujours gris dans ces parages.

C'est là que j'ai rencontré une charrette qui m'a conduit un mille plus loin. Le charretier est alors entré dans un café; comme je supposais qu'il s'y attarderait longtemps, j'ai continué mon chemin; je suis arrivé à la tombée du soir dans les faubourgs familiers de Londres et j'ai dirigé mes pas vers la ville par les longues, longues *Roads*. Je suis resté deux jours à Londres, j'ai trotté plusieurs fois d'un bout à l'autre de la cité pour rendre certaines visites, notamment à un pasteur auquel j'avais déjà écrit. Ci-inclus la traduction de ma lettre, je te l'envoie pour que tu saches que j'ai commencé à l'écrire avec le sentiment de : « Père, je ne suis pas digne » et « Père, ayez pitié de moi ».

46

Si je trouve un emploi, il tiendra le milieu entre le prédicateur et l'évangéliste dans les faubourgs de Londres, parmi la population ouvrière.

N'en souffle mot à personne jusqu'à nouvel ordre, Théo. Mon salaire chez M. Stokes sera probablement très minime, rien de plus que le couvert et le gîte, puis quelques heures de liberté pour pouvoir donner des leçons particulières; si jamais tout mon temps était pris, je gagnerais tout au plus vingt livres par an.

Je reprends mon récit. J'ai logé une nuit chez M. Reid, la nuit suivante chez M. Gladwell, où l'on s'est montré très gentil pour moi. Le soir, M. Gladwell m'a embrassé et cela m'a fait du bien; j'espère avoir encore l'occasion de rendre quelques menus services à son fils. J'aurais voulu partir le soir même pour Welwyn, mais on m'a retenu littéralement de force, sous prétexte que la pluie tombait à verse. Comme le temps s'était un peu calmé le lendemain matin, je me suis mis en route à quatre heures pour Welwyn.

D'abord, une promenade de part en part de la ville, en tout dix milles (vingt minutes de marche par mille). Je suis arrivé à cinq heures de l'après-midi chez notre sœur, j'étais heureux de la revoir. Elle a bonne mine, et sa chambre où *Vendredi Saint, Le Christ au jardin des Oliviers, Mater Dolorosa, etc.,* ne sont pas encadrés, mais entourés de lierre, te plairait sûrement.

Mon garçon, tu penseras peut-être en lisant ma lettre au pasteur : « Il n'est pas si mauvais, c'est bien lui! » Souviens-toi de temps à autre de « lui », tel qu'il est.

Lettre au pasteur.

Mon Révérend :

Un fils de pasteur qui doit travailler pour gagner son pain, qui n'a ni argent ni loisirs qui lui permettent de suivre les cours du King's College, qui a d'ailleurs dépassé de quelques années l'âge où l'on y entre, qui n'a même pas entamé les études préparatoires de latin et de grec, serait quand même désireux d'obtenir un emploi d'église, bien que celui de pasteur, formé à l'université, soit hors de sa portée.

Mon père est pasteur dans un village de la Hollande. A partir de ma onzième année, je suis allé à l'école, j'y suis resté jusqu'à seize ans. Ensuite, j'ai dû choisir un métier mais je ne

47

savais lequel. Ensuite, grâce à l'appui d'un de mes oncles, associé de la firme Goupil et Cie, marchands d'objets d'art et éditeurs de gravures, j'ai obtenu un emploi à la succursale de cette maison à La Haye.

J'y ai travaillé durant trois ans. Puis, j'ai été envoyé à Londres pour apprendre l'anglais, et après deux ans, à Paris. Contraint par certaines circonstances, j'ai finalement renoncé à ma place chez MM. Goupil et Cie. Je travaille depuis deux mois comme instituteur à l'école de M. Stokes, à Ramsgate. Comme j'aspire depuis quelque temps à un emploi d'église, je me suis mis en quête d'un tel emploi. Bien sûr, je n'ai pas reçu de formation dans ce but, mais mon passé compensera peut-être, du moins partiellement, cet inconvénient. Ce passé est fait de voyages, de séjours dans plusieurs pays, de fréquentations de toutes sortes de gens, pauvres et riches, croyants et incroyants, de travaux de tout genre, travaux manuels et travaux de bureau. De même que ma connaissance de plusieurs langues. La raison que je préfère pourtant invoquer, la raison pour laquelle je me recommande instamment à vous, c'est mon amour inné pour l'église et tout ce qui touche à l'église. Cet amour a peut-être sommeillé au fond de moi de temps à autre, mais toujours il s'est réveillé à temps. Permettez-moi de le dire avec toute la conscience de mon infériorité et de mes imperfections : cet amour n'est autre que l'amour de Dieu et des hommes. J'y ajouterai en songeant à mon passé, à la maison paternelle et à mon village en Hollande, ce cri : « Père, j'ai péché contre le ciel et contre vous et je ne suis pas digne d'être appelé votre fils, embauchez-moi comme journalier. Ayez pitié de moi, malheureux que je suis. »

Lorsque j'habitais Londres, je suis venu plusieurs fois dans votre église et je ne vous ai pas oublié. Je me permets de me recommander à vous, maintenant que je cherche un emploi, et si j'en trouve un, je vous saurais gré de bien vouloir me surveiller de votre œil paternel. J'ai été longtemps abandonné à moi-même; je crois que votre surveillance me serait salutaire. Je vous remercie d'avance de ce que vous voudrez bien faire pour moi.

Isleworth, 5 juillet 1876

70 N Il viendra peut-être des jours où je songerai avec mélancolie aux « pots de graisse d'Égypte », qui sont le lot d'autres emplois, j'entends de ceux qui permettent de gagner plus

d'argent et, à beaucoup de points de vue, assurent plus de considération en ce monde — voilà ce que je prévois.

Il est vrai qu'il y a « abondance de pain » dans la maison où je devais entrer, si je continue à suivre le chemin dans lequel je me suis engagé, mais il n'y a pas abondance d'argent.

Pourtant, je vois poindre nettement une lueur à l'horizon; parfois je la perds de vue, c'est la plupart du temps par ma faute.

La grande question est de savoir si je continuerai à progresser dans cette voie; si les années passées dans la boutique de MM. Goupil et Cie, pendant lesquelles j'aurais dû me préparer à mon métier *actuel*, ne me resteront pas sur l'estomac, si j'ose ainsi m'exprimer.

Je ne puis plus reculer, même si une partie de moi-même le voulait *(plus tard, mais ce n'est pas encore le cas en ce moment)*.

Depuis quelques jours, l'idée m'est venue qu'il n'y a pas d'autres métiers possibles pour moi que ceux d'instituteur ou de pasteur — et ceux qui tiennent le milieu entre les deux : évangéliste, London missionary, etc. Je crois que faire le London missionary est un métier assez curieux, il faut fréquenter les ouvriers et les pauvres pour diffuser la Bible parmi eux, bavarder avec eux dès qu'on a un peu d'expérience, dépister les étrangers en quête de travail et les gens en butte à des difficultés, essayer de leur venir en aide, etc., etc.

La semaine dernière, j'ai été plusieurs fois à Londres pour me rendre compte de la possibilité de devenir London missionary. Il n'est pas dit que je n'y réussirais pas, puisque je parle plusieurs langues et que j'ai fréquenté à Paris et à Londres (où j'étais moi-même un étranger) des personnes appartenant aux classes les plus pauvres, ainsi que des étrangers.

L'âge minimum requis est de vingt-quatre ans; j'ai donc encore une année devant moi.

M. Stokes m'a dit qu'il ne lui était vraiment pas possible de m'assurer un salaire; il pourrait trouver comme il voudrait des instituteurs qui se contenteraient du gîte et du couvert, ce qui est vrai.

Comment vais-je tenir le coup? Si je n'y arrive pas, cela se saura toujours assez vite.

Quoi qu'il en soit, mon garçon, je crois pouvoir te répéter que ces deux derniers mois m'ont solidement lié dans mes recherches à ce milieu limité d'une part par l'instituteur et de l'autre par le pasteur, autant par les joies inhérentes au métier

que par les épines qui m'ont piqué. Je ne puis plus reculer.

En avant, donc! Mais je vous assure que des difficultés m'attendent dès le début, que d'autres surgiront ensuite à l'horizon, et que c'est une tout autre ambiance que celle de la boutique de MM. Goupil et C^ie.

. .

Écris-moi dès que tu disposeras d'un instant, mais envoie ta lettre chez nos parents, puisqu'il est probable que je changerai bientôt d'adresse et qu'ils seront avertis les premiers.

La semaine dernière, j'ai été à Hampton Court admirer ses magnifiques jardins, les allées de marronniers et de tilleuls dans les cimes desquels une multitude de corbeaux et de freux ont construit leur nid, le palais et les tableaux... J'ai pensé involontairement aux personnages qui ont vécu à Hampton Court, à Charles I^er et à son épouse. (C'est elle qui disait : « *Je te remercie, mon Dieu, de m'avoir faite Reine, mais Reine malheureuse* [1] » et devant la tombe de laquelle Bossuet a laissé parler son cœur.)

Isleworth, 8 juillet 1876

71 N Dieu est juste, par conséquent il ramènera par la persuasion dans le droit chemin ceux qui se sont égarés. Voilà ce que tu as pensé en écrivant : que cela soit. Je suis en train de m'égarer à plusieurs points de vue, mais il ne faut pas désespérer. Ne t'alarme pas de ta vie luxueuse, comme tu dis, continue ton petit bonhomme de chemin; tu es plus simple que moi, tu atteindras probablement le but plus rapidement et plus aisément que moi.

Ne te fais pas trop d'illusions en ce qui concerne mes loisirs; je suis entravé par des liens de toutes espèces, même par des liens humiliants, et cela ira en s'aggravant. Mais la phrase inscrite au-dessus de l'image du *Christus Consolator*, « Il est venu prêcher la délivrance aux prisonniers », est toujours vraie de nos jours.

Isleworth, 2 août 1876

72 N As-tu déjà lu l'histoire d'Élie et d'Élisée? Je l'ai relue ces jours derniers et t'envoie ci-inclus ce que j'ai écrit à ce sujet. C'est une histoire combien émouvante! J'ai relu également

1. En français dans le texte.

dans les Actes l'histoire de Paul quand il se trouvait au bord de la mer et que tous lui sautaient au cou et l'embrassaient. J'ai été touché par cette sentence de Paul : « Dieu console les simples. »

C'est Dieu qui a fait les hommes et c'est Lui qui peut enrichir leur existence de moments et de périodes de vie sublimes, ainsi que de merveilleux états d'âme.

La mer s'est formée elle-même, le chêne s'est formé lui-même, soit, mais des hommes comme notre père sont plus beaux que la mer.

Pourtant, la mer est belle; le logis de M. Stokes était infesté de punaises, mais le spectacle de la mer contemplée par la fenêtre le faisait oublier.

Le cœur d'un homme charnel « succombe parfois au désir violent » à la vue de ceux qui font de la propagande et travaillent pour Lui, qui leur a administré en quelque sorte le baptême du Saint-Esprit et du feu. Eux, regarde, leurs yeux s'humectent encore sous l'effet de la mélancolie lorsqu'ils pensent à leur jeunesse et « au bien dont Il les rassasiait ». Leur paix sublime d'aujourd'hui vaut mieux pourtant que leur quiétude trompeuse de jadis, car la quiétude et la paix *véritables* ne commencent qu'à partir du moment où « rien ne procure plus le repos » et qu' « on n'aime plus rien sur terre, hormis Dieu ». Ils se lamentent : « Malheur à moi! » et ils supplient : « Qui me délivrera de ce corps mortel? » c'est pourtant la meilleure époque de leur vie, et bien heureux sont ceux qui atteignent à ces sommets élevés!

Ce sont des cris que j'ai déjà entendus deux fois. La première fois, à Paris, lorsque le pasteur Bernier, en proie à l'angoisse devant une grande douleur physique qui le menaçait, s'écria : « *Qui me délivrera de ce cadavre* [1]! » avec un accent qui, je crois bien, donna le frisson à tous ceux qui se trouvaient dans l'église. La seconde fois, c'est père qui a prononcé cette parole (dans son prêche, en avril, quand j'étais à la maison), mais il l'a prononcée d'une voix plus calme et plus pénétrante que l'autre, ajoutant (son visage ressemblait à celui d'un Ange) : « Les bienheureux disent là-haut : ce que vous êtes en ce moment, nous l'avons été avant vous, et ce que nous sommes maintenant, vous le serez un jour. » Entre père

1. En français dans le texte.

et ceux de là-haut, il y a encore un espace de vie, et il y a le même espace entre père et nous. Mais Celui qui siège là-haut peut faire de nous les frères de père, il peut aussi nous attacher de plus en plus intimement l'un à l'autre. Je souhaite qu'il en soit ainsi, mon garçon, car tu sais combien je t'aime!

Isleworth, 18 août 1876

Hier, je me suis rendu chez Gladwell, rentré chez ses parents pour quelques jours. Un grand malheur vient de les frapper : sa sœur, une jeune fille pleine de vie, qui avait des yeux et des cheveux foncés, a fait une chute de cheval à Blackheat; on l'a relevée inanimée et elle a expiré cinq heures plus tard, sans avoir repris connaissance. Elle avait dix-sept ans.

Aussitôt que j'ai appris la nouvelle, j'ai été leur rendre visite. sachant que Gladwell était chez lui. Je suis parti hier à onze heures; il y a loin d'ici à Lewisham. J'ai traversé Londres d'un bout à l'autre et ne suis arrivé à destination que vers cinq heures.

Ils venaient de rentrer de l'enterrement; toute la maisonnée était en deuil.

J'étais content d'être venu, mais confus, véritablement bouleversé du spectacle d'une douleur si grande et si vénérable. « Heureux ceux qui ont du chagrin, heureux ceux qui sont affligés mais demeurent sereins, heureux ceux qui ont un cœur simple, car Dieu console les simples. Heureux ceux qui rencontrent l'amour sur leur chemin, ceux que Dieu a intimement unis, car tout leur est salutaire. »

J'ai bavardé longuement, jusqu'au soir, avec Harry, de tout, du royaume de Dieu, de la Bible; en devisant encore, nous nous sommes promenés de long en large dans la gare. Jamais nous n'oublierons les instants qui précédèrent l'adieu.

Lui et moi, nous nous connaissons intimement; son travail fut le mien, je connais aussi bien que lui les gens qu'il connaît là-bas, son existence fut la mienne. Par lui, il m'a été donné de plonger un regard dans l'histoire de cette famille; j'aime ces gens, moins parce que je connais leur histoire en détail que parce que je sympathise avec eux pour l'essence de leur existence et leur style de vie.

Ainsi donc, nous nous promenions de long en large dans cette gare, monde banal, mais nous étions animés par un sentiment qui, lui, n'était pas banal.

Du train, j'ai admiré le beau spectacle de Londres accrou-

pie dans l'obscurité, avec Saint-Paul et ses autres églises dans
le lointain. Je suis allé en train jusqu'à Richmond, et de là
à pied à Isleworth, en longeant la Tamise. Une belle prome-
nade. A gauche, les parcs avec leurs peupliers, leurs chênes
et leurs ormes gigantesques; à droite, le fleuve qui reflétait
leurs images. La soirée était belle, quasi solennelle. Je suis
rentré à dix heures et quart.

. .

J'étudie souvent l'Histoire Sainte avec mes garçons; di-
manche dernier, j'ai lu la Bible avec eux. Matin et soir, nous
lisons la Bible, chantons et prions tous ensemble. Allons, bon!
Nous le faisions également à Ramsgate. Tandis que ces vingt
et un fils des rues et des marchés londoniens priaient *Our
Father, who art in Heaven, give us this day our daily bread* [1],
j'ai songé au cri des jeunes corbeaux que le Seigneur entend,
et cela me faisait du bien de prier avec eux et d'incliner la
tête, probablement plus profondément qu'eux, en disant : *Do
not lead us into temptation but deliver us from evil* [2]!

Je suis encore obsédé par la journée d'hier. J'aurais voulu
consoler le père, mais je me sentais tout dépourvu devant lui,
alors que j'étais en état de parler au fils.

L'atmosphère de cette maison était vraiment sacrée.

. .

C'est un délice pour moi de faire de longues promenades.
A l'école, ici, on ne sort guère. Quand je songe à la lutte que
j'ai menée l'année dernière à Paris et que je compare cette
existence à celle que je mène actuellement (il y a des jours
où je ne franchis même pas le seuil, où je ne vais en tout cas
pas plus loin que le jardin), il m'arrive de me demander .
Quand retournerai-je dans le monde? Si j'y retourne un jour,
ce sera probablement pour une besogne toute différente des
autres. Tout compte fait, il vaut encore mieux étudier l'His-
toire Sainte avec mes garçons que faire des promenades; on
se sent mieux ainsi en sécurité.

26 août 1876

La matinée est belle, la lumière du soleil tombe à travers
les grands acacias du préau, elle fait briller les toits et les

1. Notre Père, qui êtes aux cieux, donnez-nous aujourd'hui notre pain quoti-
dien.
2. Ne nous induisez pas en tentation, mais délivrez-nous du mal.

fenêtres, au fond du terrain de jeu. Il y a déjà des fils de la Vierge dans le jardin, il fait frais le matin et les garçons courent à gauche et à droite pour se réchauffer. J'ai l'intention de leur raconter ce soir, au dortoir, l'histoire de Jean et Théagène. Le soir, je leur conte souvent une histoire, par exemple celle du *Conscrit*, de Conscience, ou celle de *Madame Thérèse*, d'Erckmann-Chatrian, ou encore celle de *La Saint-Sylvestre*, de Jean-Paul, — je te l'envoie ci-inclus — ou encore quelques contes d'Andersen : l'histoire d'une mère, les chaussures rouges, *The little matchseller; King Robert of Sicily*, de Longfellow, etc. J'aborde parfois certains épisodes de l'histoire de la Hollande.

Chaque jour, nous étudions la Bible; cela nous procure une sensation meilleure que la joie.

Il ne se passe pas de journée que je ne prie Dieu ou ne parle de Lui. Pour le moment, ma façon de parler de Lui laisse encore à désirer, mais cela ira mieux avec Son aide et Sa bénédiction.

. .

La flamme du gaz éclaire la classe et j'entends le bruit agréable que font les garçons en apprenant leurs leçons. De temps en temps, il y en a un qui se met à fredonner l'air d'un cantique; je sens alors se réveiller en moi « l'ancienne confiance »; je ne suis pas encore, il s'en faut de beaucoup, ce que je voudrais être, mais je réussirai, avec l'aide de Dieu, à devenir ce que je veux devenir.

Encore un mot. Je viens de leur raconter l'histoire de Jean et Théagène, d'abord au dortoir, puis dans une chambre à l'étage, où quatre élèves ont leur lit : il y faisait très noir et ils s'étaient endormis avant que j'eusse fini de parler et que je m'en fusse aperçu. Rien d'étonnant à cela : ils avaient beaucoup couru dans le préau et, d'autre part, j'éprouve encore des difficultés à m'exprimer, j'ignore comment mon langage peut sonner dans des oreilles anglaises. C'est en forgeant qu'on devient forgeron. Je crois que le Seigneur m'a agréé tel que je suis, avec tous mes défauts, bien qu'il me soit encore possible de m'unir plus intimement à Lui; j'espère y arriver un jour.

Demain soir, je dois conter la même histoire à l'instituteur-adjoint et aux élèves plus âgés qui montent se coucher plus tard. Nous mangeons notre pain ensemble, le soir. Pendant que je racontais mon histoire, j'entendais jouer au piano, au rez-de-chaussée, l'air de *Tell me the old, old story*.

L'heure est déjà avancée et le règlement ne me permet pas de veiller si tard. Tantôt, j'ai été fumer une pipe au préau, il faisait beau dehors, même dans ce petit préau où un porc court en liberté pendant la majeure partie de l'année (il n'y est pas pour l'instant). En vérité, c'est amusant de déambuler ainsi un peu partout.

Maintenant, bonne nuit, dors bien et, si tu pries le soir, souviens-toi de moi comme je me souviens de toi. Bonne nuit, mon garçon.

<div style="text-align: right;">Isleworth, 3 octobre 1876</div>

Nos parents m'ont écrit que tu es malade. Mon garçon, je 75 N voudrais être près de toi. Hier soir, je suis allé à pied à Richmond; j'ai pensé tout le temps à toi, c'était une belle soirée grise. Tu sais que je vais tous les lundis à l'église méthodiste de Richmond; hier, j'ai expliqué le texte « rien ne me plaît hors Jésus-Christ, et tout me plaît dans le Seigneur ».

Je voudrais tant être près de toi. Oh! pourquoi sommes-nous si loin les uns des autres? Qu'y faire?

. .

Il y a deux semaines, j'ai fait une excursion jusqu'à Londres, où l'on m'avait parlé d'un emploi susceptible de me convenir. Dans les villes maritimes comme Liverpool et Hull, certains prédicateurs ont parfois besoin d'aides sachant parler plusieurs langues, pour s'occuper des marins, des étrangers, et visiter les malades. Il paraît qu'un emploi de ce genre serait rémunéré.

<div style="text-align: right;">Isleworth, 13 octobre 1876</div>

Lundi dernier, j'étais comme d'habitude à Richmond. Une 77 N phrase a particulièrement frappé mon attention : « Il m'a envoyé annoncer l'Évangile aux pauvres. » Mais pour annoncer l'Évangile, il faut d'abord le posséder dans son cœur. Ah! pourvu qu'il en soit ainsi un jour, car seules les paroles simples jaillies du fond du cœur peuvent porter des fruits.

. .

Je t'envie chaque fois que je pense à toi comme à « quelqu'un qui console sa mère, et qui est digne d'être consolé par elle ». Tâche de guérir vite.

Hier, j'ai demandé à M. Jones de pouvoir partir, mais il a refusé en concluant : « Écris à ta mère, et si elle le désire, moi, je veux bien. »

79 N Théo, ton frère a parlé dimanche dernier pour la première fois dans la Maison de Dieu, dans le lieu dont il est écrit : « Je vous donnerai la paix en ce lieu. » Ci-inclus le texte de mon prêche. Puisse-t-il être le premier de beaucoup d'autres.

. .

Lorsque je me trouvai en chaire, j'ai eu l'impression de remonter de dessous une voûte située sous terre vers la lumière du jour, et je me suis réjoui à l'idée de prêcher dorénavant l'Évangile partout où je serai. Pour y réussir, il faut porter l'Évangile dans son cœur. Puisse-t-Il l'y déposer!

Tu connais assez le monde, Théo, pour comprendre qu'un prédicateur pauvre se trouve pratiquement isolé dans la société. Seul, Lui peut nous donner les connaissances et la confiance dans la foi qui nous manquent. « Pourtant, je ne suis pas seul, car le Père est avec moi. »

80 N Théo, je serais malheureux si je ne pouvais prêcher l'Évangile, si mon but n'était de prêcher, si je n'avais mis tout mon espoir et toute ma confiance dans le Christ. Alors, le *malheur* serait vraiment mon partage, tandis que je me sens maintenant un peu de *courage* malgré tout.

. .

Aujourd'hui, une des servantes est partie; ces femmes n'ont guère la vie facile ici, elle n'a pu tenir le coup plus longtemps. Tout le monde, hélas! le riche comme le pauvre, le fort comme le faible, connaît de ces moments où « tout semble se liguer contre nous », où tout ce que nous avons construit s'écroule d'un seul coup.

C'est alors qu'il ne faut pas perdre courage. Élie a dû prier à sept reprises, et David s'est couvert bien des fois la tête de cendres.

82 N A Petersham, j'ai prévenu la communauté qu'elle allait entendre du mauvais anglais, mais qu'en parlant je songeais à l'homme de la parabole qui disait : « Ayez patience, je vous payerai intégralement. » Que Dieu me vienne en aide!

.

Il serait souhaitable, pour plusieurs raisons, que je reste en Hollande, dans le voisinage de père et mère, de toi aussi, et des autres. Mon salaire serait un peu plus élevé que du temps de M. Jones. Je me fais un devoir de songer à tout cela, surtout en prévision de l'avenir, quand mes besoins auront augmenté.

Quant au reste, je ne compte pas y renoncer. Père a l'esprit développé; j'espère pouvoir m'entendre avec lui en toutes circonstances.

Travailler dans une librairie, au lieu de donner des leçons à des garçons, ce serait un fameux changement!

Nous avons souvent souhaité être réunis; c'est terrible d'être loin l'un de l'autre, surtout en cas de maladie ou de difficulté. Je l'ai compris pendant ta maladie. Et puis, songe que, faute d'argent, nous pourrions être empêchés de nous réunir en cas d'urgence.

DORDRECHT

21 janvier 1877-30 avril 1877

21 janvier 1877

Je suis persuadé que tu attendais plus tôt de mes nouvelles. Cela va à la librairie qui est fort bien achalandée. Je commence à huit heures du matin et je termine à une heure de la nuit. Cela ne me déplaît pas du tout.

J'espère me rendre à Etten le 11 février; comme tu le sais, on fête ce jour-là l'anniversaire de père. Est-ce que tu y seras, toi aussi? Je voudrais lui offrir les « nouvelles » d'Eliot (la traduction de *Scenes from Clerical Life*). Si nous mettions notre argent en commun pour lui offrir un cadeau, nous pourrions lui donner en outre *Adam Bede*.

Dimanche dernier, j'ai écrit à M. et M^{me} Jones pour leur dire que je ne reviendrai pas. La lettre était assez longue, j'ai laissé parler mon cœur. Je voudrais tant qu'ils gardent un bon souvenir de moi, je leur ai demandé *to wrap my recollection in the cloak of charity* [1]

J'ai accroché dans ma chambre les deux gravures *Christus Consolator* que tu m'as données.

..

La fenêtre de ma chambre donne sur des jardins où j'aperçois des sapins, des peupliers, etc..., et sur la façade postérieure de vieilles maisons aux gouttières tapissées de lierre. Dickens disait : *A strange old plant is the ivygreen* [2]. Ce spectacle est parfois assez austère et toujours plus ou moins sombre. Tu devrais le voir à la lumière du soleil matinal. Lorsque je le contemple, il m'arrive de songer à une lettre de toi dans

1. D'envelopper mon souvenir dans le manteau de la charité.
2. Le lierre est une vieille plante bien étrange.

laquelle tu me parlais d'une maison tapissée de lierre. T'en souviens-tu?

. .

Les gens qui m'hébergent ont un autre pensionnaire un instituteur. Dimanche dernier, ainsi qu'aujourd'hui, nous avons fait ensemble une promenade le long des canaux, hors de la ville, du côté de la Merwe; nous sommes passés à l'endroit où tu as dû attendre le bateau, l'autre jour.

Écris-moi vite, si tu en as le temps. Moi, j'ai à m'occuper de comptabilité, je serai fort pris.

sans date

Merci de ta lettre qui m'a fait grand plaisir. La prochaine 85 N fois que nous nous reverrons, nous nous regarderons profondément dans le blanc des yeux; il m'arrive de me sentir ravi à l'idée que nos pieds foulent à nouveau le même sol et que nous parlons à nouveau la même langue.

. .

Il y a des moments dans la vie où nous sommes pour ainsi dire las de tout; nous avons l'impression de faire tout de travers, ce qui est plus ou moins le cas, d'ailleurs. Est-ce un état d'âme qu'il faut éviter et refouler, ou bien est-ce « la nostalgie de Dieu qu'il ne faut pas redouter, mais à laquelle on doit plutôt consacrer son attention, tâchant de savoir si elle ne nous pousse pas vers le bien », oui, serait-ce « la nostalgie de **Dieu qui nous invite à faire un choix que nous ne regretterons jamais** »?

Dimanche dernier... après le service religieux, j'ai fait seul une belle promenade sur une digue, du côté des moulins à vent; le ciel étincelait au-dessus des prés et se reflétait dans les ruisseaux.

Il est vrai qu'on rencontre des choses curieuses ou intéressantes dans les autres pays, par exemple la côte française que j'ai vue à Dieppe, — les falaises tapissées d'herbe verte, — la mer et le ciel, le port et les vieux bateaux comme Daubigny en a peint avec leurs filets et leurs voiles brunes, les petites maisons et les restaurants reconnaissables à leurs rideaux blancs et aux branches de sapin vertes à la fenêtre, les chariots attelés de chevaux blancs qui portent de grands licous bleus et des houppes rouges, les charretiers en sarrau bleu, les pêcheurs barbus en vêtements huilés, et les femmes françaises au visage pâle dont la plupart ont les cheveux foncés et

les yeux enfoncés dans les orbites, en jupon noir avec une coiffe blanche. Ou, par exemple, les rues londoniennes sous la pluie avec leurs réverbères, et la nuit que j'ai passée sur le seuil d'une petite église grise lors de mon excursion à Ramsgate, cet été. En vérité, on voit beaucoup de choses intéressantes ou curieuses dans les autres pays, mais, en me promenant dimanche dernier, seul, sur la digue, j'ai senti à quel point la terre hollandaise était bonne et que « mon cœur était disposé à conclure un pacte avec Dieu », car les souvenirs du passé se réveillaient en moi. Je songeais à nos promenades à Rijswijk, avec père, dans les derniers jours de février, etc...; j'entendais chanter l'alouette dans le ciel d'un bleu étincelant, tacheté de nuages blancs, qui dominait les champs noirâtres; j'admirais la chaussée bordée de hêtres, ô Jérusalem, Jérusalem! ou plutôt ô Zundert! Qui sait si, cet été, nous ne ferons pas ensemble une promenade jusqu'à la mer? Nous devons rester bons amis, Théo; nous devons croire en Dieu et nous appuyer avec « notre ancienne confiance » sur Celui qui est au-dessus de nos prières et de nos pensées.

26 février 1877

86 N Les heures que nous avons passées ensemble se sont écoulées trop rapidement. J'irai me promener encore, en pensant à toi, par le sentier derrière la gare où nous avons vu le soleil se coucher au-dessus des champs et le ciel vespéral se refléter dans les ruisseaux, les vieux troncs couverts de mousse et, dans le lointain, le petit moulin.

Ci-inclus la reproduction de *The Huguenot;* accroche-la dans ta chambre. Tu connais l'histoire : la veille de la Saint-Barthélemy, une jeune fille, qui savait ce qui allait se passer, prévint son amoureux et insista pour qu'il portât l'insigne des catholiques, un brassard blanc; celui-ci refusa parce qu'il estimait que sa Foi et son devoir avaient le pas sur son amour.

.

Merci d'être venu hier. Nous ne devons pas avoir de secrets l'un pour l'autre. Nous sommes tout de même des frères.

Un tas de futilités m'ont donné beaucoup de travail aujourd'hui, mais cela fait partie de mon devoir; si l'on n'avait pas, bien tenace, le sentiment du devoir, personne ne serait capable de garder la tête solide; le sentiment du devoir sanctifie tout et nous permet avec peu de faire beaucoup.

La nuit dernière, comme je revenais à une heure du bureau, 87 N
j'ai fait un détour par la *Grote Kerk;* ensuite, j'ai longé les
canaux et, passant par la vieille porte, je suis finalement arrivé
à la *Nieuwe Kerk*, puis je suis rentré chez moi. Il avait neigé,
un profond silence régnait partout; je voyais encore ici et là
une petite lumière briller à une fenêtre et sur la neige, la
silhouette noire d'un veilleur de nuit. C'était la marée haute.
Il fait charmant aux alentours de ces deux églises. Le ciel,
gris et brumeux, ne laissait filtrer qu'un peu de lumière lunaire.

J'ai pensé à toi durant cette promenade. Rentré chez moi,
j'ai écrit ce que je t'envoie sous cette enveloppe.

Je t'informe de mes projets afin que mes idées en deviennent 89 N
plus nettes et s'affirment davantage. Je pense en premier lieu
à la parole : « C'est ma tâche de garder Votre parole. » Je désire
ardemment me familiariser avec les trésors de la Bible, con-
naître à fond et avec amour tous ces vieux récits, et surtout
connaître tout ce que nous savons du Christ. Il y a toujours
eu, en tout cas aussi loin qu'on puisse plonger le regard dans
le passé, un serviteur de l'Évangile dans chaque génération de
notre famille, car c'est une famille chrétienne dans toute la
signification du terme. Pourquoi cette voix ne se ferait-elle
plus entendre dans la génération présente et dans les généra-
tions futures? Pourquoi un membre de notre famille ne se
découvrirait-il pas la vocation d'exercer ce ministère, et ne
croirait-il pas, avec quelque raison, qu'il peut et doit se déci-
der et rechercher les moyens d'arriver au but? Je prie et désire
ardemment que l'esprit de mon père et celui de mon grand-
père me pénètrent, qu'il me soit donné de devenir un chrétien,
un véritable artisan du christianisme, et que ma vie ressemble
le plus possible à celle de ces deux-là, car le vieux vin est bon
et je n'en désire pas d'autre.

Théo, mon garçon, mon frère que j'aime, c'est mon vœu
suprême, mais comment y arriver? Je suis loin d'avoir fait le
grand et difficile travail qu'on doit s'imposer pour devenir un
bon serviteur de l'Évangile!

L'amour de deux frères est un soutien dans la vie, c'est 90 N
une vérité universellement admise. Dès lors, cherchons à res-

serrer ce lien et que l'expérience de la vie le fortifie; demeurons francs et sincères l'un envers l'autre, qu'il n'y ait pas de secrets entre nous — comme c'est le cas à présent.

Merci de ta dernière lettre. Tu dis : « Ce n'est pas encore passé. » Ton cœur éprouvera encore le besoin de se confier à quelqu'un et de s'épancher — tu seras en proie au doute — elle, ou mon Père — je crois que notre Père t'aime davantage qu'elle — et que son amour est plus précieux que le sien.

16 avril 1877

92 N Oh! s'il y avait devant moi un chemin qui me permît de me consacrer davantage que je n'ai pu le faire, au service de Dieu et de l'Évangile! Je continue à le demander dans mes prières et je crois qu'elles finiront par être exaucées, j'ose le dire en toute humilité. Humainement parlant, il semble qu'il ne peut en être ainsi, mais lorsque je réfléchis sérieusement et que je cherche au delà des possibilités humaines, mon âme se retrouve en face de Dieu, car tout Lui est possible, puisqu'il suffit qu'Il parle pour que cela soit, qu'Il ordonne pour que cela se réalise, et ce qui est fait alors est bien fait.

Oh! Théo, Théo, mon garçon, si je pouvais connaître cette joie, être délivré de l'immense abattement dû à l'échec de toutes mes entreprises et au flot de reproches que j'ai dû entendre, si un jour je pouvais être délivré de tout cela et si l'occasion et la force m'étaient enfin données de m'instruire, de progresser et de persévérer dans la voie du ministère, mon père et moi, nous remercierions le Seigneur du fond du cœur

23 avril 1877

93 N C'est pour toi une nouvelle preuve et comme un signe — j'ai cru en voir plusieurs, ces temps derniers — que mes tentatives sont bénies, que je réussirai et qu'il me sera donné d'atteindre le but auquel j'aspire ardemment. Je sens se ranimer en moi une étincelle de « l'ancienne confiance »; mon esprit se raffermit et mon âme se retrempe dans la vieille foi. Évidemment, ce choix décide de toute ma vie.

Toi aussi, tu dois te consacrer cœur et âme à une bonne cause, à une grande cause. Demande-le au Seigneur.

. .

A chaque jour suffit sa peine pour « le semeur de la Parole » que j'espère devenir, comme pour celui qui sème du blé dans les champs — et la terre produira quand même beaucoup de

ronces et de chardons. Demeurons donc l'un pour l'autre un bon soutien et cultivons notre amour fraternel.

Le temps passe vite, les jours s'envolent. Il est possible qu'il en reste quelque chose, que le passé ne soit pas tout à fait perdu. Nous pouvons en tout cas meubler et développer notre esprit, notre caractère, notre cœur, progresser dans la connaissance de Dieu, nous enrichir de l'or fin de la vie qu'est l'amour réciproque et le sentiment que « je ne suis pas seul, car le Père est avec moi ».

J'espère te revoir bientôt, car j'ai l'intention de m'arrêter à La Haye avant de continuer vers Amsterdam. N'en souffle mot à personne, car mon seul but est d'être auprès de toi. Mercredi prochain, je pars pour Etten où j'ai l'intention de m'attarder quelques jours; ensuite, je mettrai la main à la pâte.

Il est possible que l'avenir nous réserve, à tous deux, beaucoup de bonnes choses. Nous devons apprendre à répéter comme père : « Je ne désespère jamais », et comme l'oncle Jan : « Si noir que soit le diable, il y a toujours moyen de le regarder dans les yeux. »

.

Je crois avoir fait un choix que je ne regretterai jamais, quand j'ai pris la résolution d'essayer de devenir un véritable chrétien et un artisan du christianisme. Bien sûr, tout ce que nous avons vécu peut nous être utile; connaissant des villes comme Londres et Paris, connaissant le train de la vie dans des établissements comme l'école de Ramsgate ou d'Isleworth, je me sens plus fortement séduit et attiré par certains épisodes ou certains livres de la Bible, p. e. les Actes des Apôtres. La connaissance et l'amour de l'œuvre et de la vie d'hommes comme Jules Breton, Millet, Jacque, Rembrandt, Bosboom et tant d'autres, est susceptible également de faire lever une belle moisson d'idées. Il existe d'ailleurs une grande ressemblance entre la vie de père et celle de ces hommes, bien que j'apprécie encore davantage celle de père.

AMSTERDAM

9 mai 1877-juillet 1878

19 mai 1877

95 N Nous n'oublierons jamais la bonne journée que nous venons de passer ensemble. Dès ton retour à Etten, tu trouveras ma lettre. Je suppose que tu t'es plu à la maison, écris-moi vite comment s'est passé ton séjour là-bas.

. .

Je songe à me mettre un de ces jours à l'étude de l'histoire générale dans l'ouvrage de Streckfuss, ou, plus exactement, je m'y suis déjà essayé.

Ça ne va pas tout seul, mais j'espère qu'en avançant pas à pas et en m'appliquant, j'arriverai à un résultat. Évidemment, il me faudra beaucoup de temps; non seulement Corot, mais d'autres encore ont déclaré : *Il m'a fallu pour cela quarante ans de travail, de pensée et d'attention* [1].

. .

Hier, j'ai vu un portrait de Michelet et je l'ai regardé attentivement, en pensant à *sa vie d'encre et de papier* [1].

Je suis si fatigué le soir que je ne parviens plus à me lever aussi tôt que je le voudrais. Mais cela finira par s'arranger, il n'y faut qu'un peu de volonté.

21 mai 1877

96 N Hier matin, je me suis rendu à l'église; dans un prêche sur le texte « Je me querellerai éternellement avec l'homme », j'ai entendu expliquer qu'après une période de déboires et de peines, il arrive parfois un moment dans la vie où nos vœux et nos désirs les plus fervents se réalisent tout d'un coup.

1. En français dans le texte.

. .

Ce matin, j'ai aperçu à l'église une petite vieille, probablement la chaisière, qui m'a fait penser à l'eau-forte de Rembrandt où l'on voit une femme endormie, la tête appuyée dans sa main, après la lecture de la Bible.

Ch. Blanc a si bien dit et avec tant de sensibilité, comme Michelet, si mes souvenirs sont exacts : *Il n'y a point de vieille femme* [1]. Il y a aussi le poème de Genestet : *Elle finit sa vie solitairement.*

Allons-nous jusqu'au soir de notre vie sans nous en rendre compte? Quand je vois les jours s'envoler de plus en plus vite, je trouve parfois quelque réconfort à me dire que *l'homme s'agite et Dieu le mène* [1], et à m'appuyer sur cette parole.

. .

J'ai encore beaucoup de travail ce matin; je me rends compte que ce n'est pas facile et que ce sera toujours plus difficile; pourtant, j'espère réussir. Je suis d'ailleurs convaincu que c'est en travaillant que j'apprendrai à travailler et que mon travail deviendra progressivement meilleur et plus efficace. Je m'occupe à l'étude de la Bible, le soir, quand ma besogne de la journée est terminée, ou de bon matin — après tout, c'est la Bible qui est l'essentiel — bien qu'il soit de mon devoir de me consacrer à mes autres études, que je ne néglige pas pour autant.

Je ne travaille et je n'écris pas aussi rapidement ni aussi facilement que je le voudrais, mais j'espère en forgeant devenir bon forgeron. Mon vieux, que ne puis-je sauter quelques années! Quand on a déjà travaillé plusieurs années et que l'on sent qu'on est engagé sur la bonne route, il faut bien s'adapter.

J'ai été frappé par une phrase de ta lettre : « Je voudrais tout quitter, je suis la cause de tout et je ne sais faire que de la peine aux autres; c'est moi-même et moi seul qui ai attiré cette misère sur moi et sur les autres. » Cette phrase m'a ému parce que c'est exactement la même pensée, rien de moins, rien de plus, qui pèse sur ma conscience.

Lorsque je pense au passé, lorsque je pense à l'avenir, aux difficultés qui me paraissent à peu près toutes quasi insurmon-

1. En français dans le texte.

tables, à tout ce travail ardu qui ne me dit rien et auquel je — c'est-à-dire mon méchant « moi » — voudrais me soustraire lorsque je songe aux regards que tant de personnes ont fixés sur moi — des gens qui sauront à quoi s'en tenir si je ne réussis pas et qui ne m'adresseront pas de reproches vagues mais me diront par l'expression de leur visage (eux, ils ont l'habitude et l'expérience du bien, de la bonté, de l'or fin) : « Nous t'avons aidé, nous avons été une lumière pour toi, nous avons fait pour toi tout notre possible, mais as-tu réellement voulu arriver à un résultat, où est la récompense et l'aboutissement de tous nos efforts? » Eh bien! lorsque je pense à tout cela et à d'autres choses de ce genre — trop nombreuses pour les énumérer toutes — à toutes les difficultés, à tous les soucis qui ne vont guère en diminuant dans notre vie, à la menace d'un échec honteux — alors je suis tenté, moi aussi, de tout abandonner.

Si je continue, si je persévère avec prudence, c'est dans l'espoir de parvenir à dominer mon destin, de savoir que répondre aux reproches qui m'attendent; c'est dans l'espoir tenace et confiant d'atteindre le but tant convoité, malgré tous les obstacles, et de trouver grâce, si Dieu le veut, aux yeux de ceux que j'aime et de ceux qui viendront après moi.

Il est écrit : « Raidissez vos mains molles et vos genoux paresseux. » Quand les disciples eurent pêché toute la nuit sans rien prendre, on leur a dit : « Éloignez-vous du rivage et jetez encore une fois vos filets! »

Ma tête est parfois lourde et mon esprit, d'ordinaire si brûlant, parfois engourdi. Je ne sais comment absorber toutes ces connaissances difficiles, indigestes; il est bien malaisé pour moi de m'astreindre à un travail simple, régulier, après avoir connu tant d'années tourmentées. Pourtant, je n'abandonne pas; s'il nous arrive d'être fatigués, ce n'est pas que nous avons marché, et puisqu'il est vrai que l'homme doit lutter sur la terre, cette sensation de fatigue et cette tête en feu ne sont-elles pas des preuves que nous avons lutté? Nous nous appliquons à une besogne ardue pour servir une bonne cause, nous livrons donc un bon combat · notre première récompense est d'être préservés du mal.

Dieu, qui voit notre peine et notre affliction, peut encore nous secourir. Ma foi en Dieu est solide — ce n'est pas une notion imaginaire, ni une vaine croyance, c'est un fait : il existe un Dieu vivant qui se tient auprès de nos parents, *mais*

qui a également le regard fixé sur nous, et je suis convaincu qu'Il nourrit quelque secret dessein à notre égard, que nous ne nous appartenons pas en quelque sorte. Ce Dieu vivant n'est personne d'autre que le Christ dont la Bible nous parle, dont l'histoire et l'enseignement sont aussi profondément gravés dans ton cœur que dans le mien. Que n'ai-je commencé plus tôt à bander toutes mes forces dans le sens que je me suis fixé — mais oui, j'y aurais trouvé mon compte à présent — mais même en l'occurrence Il me prêtera Son secours efficace; il est en Son pouvoir de nous rendre la vie supportable, de nous défendre du malin, de faire que tout nous soit supportable et de nous réserver une fin paisible.

Le mal, un mal terrible, est en ce monde et en nous-mêmes, et point n'est besoin d'être très avancé en âge pour se faire scrupule de bien des choses, pour sentir le besoin d'une ferme espérance en une vie future après la vie présente, et pour savoir qu'on ne pourrait vivre ni tenir le coup sans croire en Dieu. Armé de cette foi, il y a par contre moyen de tenir longtemps.

Le jour où je me suis trouvé devant la dépouille mortelle d'Aersen, la sérénité, la gravité et le silence solennel de la mort formaient un si grand contraste avec nous, qui vivions encore, que nous avons tous compris les paroles que la fille du défunt a prononcées dans sa simplicité : « Il est délivré du fardeau de la vie que nous, nous devons encore porter. » Nous sommes néanmoins si fortement attachés à cette vie que le découragement se trouve constamment balancé dans notre cœur par l'enjouement, et que notre âme, bien qu'elle soit parfois accablée et inquiète, se réjouit comme l'alouette qui ne peut s'empêcher de chanter le matin. Le souvenir de tout ce que nous avons aimé subsiste en nous et se réveille lentement au soir de notre vie. Il n'était pas mort, il dormait; c'est pourquoi il est bon de se constituer un trésor de souvenirs.

Tu me dis dans ta dernière lettre que tu songes à partir pour une autre ville, si tu en as l'occasion, et tu me cites Londres ou Paris. Ce ne serait pas mal, me semble-t-il, mon vieux; j'aime ces villes de tout mon cœur, j'entends que j'en aime certains aspects et que j'en déteste d'autres, ou mieux, que je n'aime pas tant certaines choses que les haies d'au-

bépine, l'herbe verte et les petites églises grises. Non, ce n'est pas une mauvaise idée. Souviens-toi seulement que nous devons atteindre tous les deux le cap de la trentaine en nous gardant du péché. Puisque la vie nous a été donnée, nous avons pour devoir de mener le bon combat et de devenir des hommes; or, nous ne le sommes pas encore, ni l'un ni l'autre. Ma conscience me dit qu'il y a encore pour nous beaucoup à faire pour devenir parfaits, nous sommes loin de valoir certains autres, mais nous pouvons y tendre. Tu sais ce que j'ambitionne. Si j'ai la joie un jour d'être pasteur et de pouvoir m'acquitter de ma tâche à l'instar de notre père, je remercierai Dieu.

Toi aussi, tu dois rester fidèle en pensée au Christ, t'en tenir à Sa parole, quelles que soient tes ambitions. Grâce à la foi, nous connaissons le moyen d'être « triste mais toujours enjoué », et nous n'avons aucune raison de nous plaindre si « notre jeunesse s'en va au fur et à mesure que nos forces viennent à maturité. »

<div align="right">12 juin 1877</div>

101 N Tu m'écris que tu as parlé à père et mère de tes projets d'avenir. Quand je l'ai lu, mon cœur s'est pour ainsi dire ouvert, car je crois que tu as bien agi. *Launch out into the deep* [1]. Je n'espère qu'une chose pour toi, c'est que tu ailles à Londres avant de voir Paris. Nous devons attendre la suite. J'ai tant aimé ces deux villes que je les revois en pensée avec mélancolie; je voudrais y retourner avec toi. Si j'arrive jamais à occuper un poste dans la grande église hollandaise, ces souvenirs me fourniront de nombreux thèmes pour mes prêches. Allons donc de l'avant, toi et moi, fidèles à notre foi et animés de notre « ancienne confiance ». Qui sait si nous ne nous serrerons pas les mains un jour, comme je me souviens avoir vu faire père et l'oncle Jan en la petite église de Zundert, quand celui-ci revenait d'un voyage. Bien des choses s'étaient passées dans leur vie, mais, à ce moment-là, ils se sentaient revenus tous deux sur un terrain solide.

. .

J'ai beaucoup de travail, tous les jours, c'est dire si le temps passe vite; mes journées sont trop courtes, bien que je les allonge quelque peu, car je grille du désir de faire des progrès, de connaître la Bible (de la connaître à fond), et d'apprendre

1. Se jeter dans l'abîme.

toutes sortes de choses, comme je t'ai écrit au sujet de Cromwell : *pas un jour sans une ligne* [1]. Si j'écris, lis, travaille et me perfectionne chaque jour, j' riverai certainement à quelque chose.

En écrivant, il m'arrive de faire machinalement un petit dessin, comme je t'en ai envoyé un dernièrement. J'en ai fait un ce matin qui représente Élie dans le désert sous un ciel orageux, avec quelques aubépiniers à l'avant-plan; je vois parfois très nettement ce que je dessine, je crois qu'en ces moments-là je pourrais en parler avec enthousiasme. Je forme des vœux pour qu'il en soit ainsi plus tard.

27 juillet 1877

Je me suis mis à collectionner des thèmes latins et grecs, ainsi que des textes se rapportant à l'histoire, etc. Je suis en train d'en copier un sur la Réforme, qui est passablement long.

Dernièrement, j'ai bavardé avec un jeune homme qui venait de subir avec succès son examen d'admission à l'université de Leyde — il m'a expliqué que ce qu'on lui avait demandé n'était pas facile. Néanmoins, je garde bon courage; moi aussi, je serai admis et je passerai mes examens, avec l'aide de Dieu. Mendès m'a exprimé son espoir de terminer en trois mois le programme dressé, si tout va bien. Ces leçons de grec, au cœur d'Amsterdam, au cœur du quartier juif, par ces journées d'été chaudes et suffocantes, avec la perspective de tant d'examens à passer devant de savants et astucieux professeurs — ces leçons de grec me font regretter les champs de blé brabançons; ils doivent être si beaux par une journée comme celle-ci!

. .

Avant de me mettre au travail, je veux remplir cette feuille de papier. Je me lève parfois de très bonne heure; lorsque le soleil apparaît et qu'un peu plus tard les ouvriers arrivent au chantier naval, ma fenêtre m'offre un spectacle magnifique. Me sera-t-il donné un jour de travailler par une matinée pareille à la rédaction d'un prêche sur les thèmes suivants : « Il fait luire son soleil sur les méchants et sur les bons », « Réveillez-vous, vous qui dormez, ressuscitez d'entre les morts

1. En français dans le texte.

et les lumières du Christ vous éclaireront », « Il est bon de louer le Seigneur à l'aube, et il est bon pour les yeux de voir le soleil »? Je l'espère.

5 août 1877

105 N Je ne regrette aucunement de ne pas avoir d'argent en poche. J'ai une telle envie de tant de choses que, si j'avais de l'argent, je le dépenserais peut-être en livres ou autres choses dont je peux très bien me passer et qui me détourneraient peut-être de mes études. Même dans ma situation actuelle il n'est pas toujours facile de résister aux distractions; cela ne ferait qu'empirer si j'avais des livres à la portée de la main. J'ai compris que, même pauvre et nécessiteux aux regards du monde, on peut s'enrichir en Dieu et que ce trésor-là, nul ne peut vous l'enlever. Peut-être, un jour, aurons-nous le loisir de consacrer notre argent à quelque chose qui vaut mieux encore que tous les livres : nous regretterions alors d'en avoir tant dépensé pour notre seule satisfaction personnelle dans notre jeune âge — notamment si nous avions un foyer et une famille dont il nous faudrait prendre soin et nous préoccuper. Nous sommes dans la mort au milieu de la vie, voilà une parole qui nous intéresse tous, et c'est la vérité.

30 octobre 1877

112 N L'histoire de la guerre de quatre-vingts ans est magnifique! Celui qui mènerait, sa vie durant, un combat de cette espèce ferait un excellent usage de ses forces. En vérité, la vie est une lutte, il faut se défendre et combattre et, d'un esprit enjoué et allègre, forger des projets et faire des calculs pour aller en avant.

Au fur et à mesure qu'on avance dans la vie, on se rend compte que la lutte ne devient pas plus facile mais que, malgré les difficultés auxquelles on se heurte ou à cause d'elles, une force intrinsèque se développe dans notre cœur, qui se purifie dans la lutte pour la vie. *On grandit dans la tempête* [1].

. .

Mon vieux, l'étude du latin et du grec est ardue; pourtant, je m'en trouve bien, me voilà enfin plongé dans les études dont j'ai toujours rêvé. Je ne puis plus veiller tard dans la nuit, l'oncle me l'a sévèrement défendu. La légende de l'eau-

1. En français dans le texte.

forte de Rembrandt continue à me poursuivre : *In medio noctis vim suam lux exerit* (la lumière brille mieux au milieu de la nuit). Toute la nuit, je laisse le gaz allumé en veilleuse, et il m'arrive souvent de contempler cette faible lumière *in medio noctis*, tout en échafaudant des plans de travail pour le lendemain et en réfléchissant aux meilleurs moyens d'étudier.

19 novembre 1877

C'est un besoin pour moi de t'écrire, car je pense souvent à toi et je soupire après la Noël, dans l'espoir que nous pourrons nous revoir bientôt.

Voici les jours sombres qui précèdent la fête de Noël comme un long cortège au bout duquel brille, telle une lumière, la fête de la Nativité : la lumière amicale des maisons derrière les rochers, quand l'eau vient s'écraser contre eux par une nuit noire.

Cette fête de Noël a toujours été pour moi un point lumineux. Ici, à l'université, on vient de procéder aux premiers examens d'admission — c'est ici que je devrai subir cet examen. Outre les quatre branches d'usage, latin, grec, algèbre et géométrie, on a fait porter l'examen sur l'histoire, la géographie et la langue néerlandaise.

J'ai cherché un répétiteur d'algèbre et de géométrie; j'en ai trouvé un, le neveu de Mendès, Teixeira de Mattos, qui enseigne la religion à l'école gratuite israélite. Il m'a donné l'espoir de parcourir tout le programme avant le mois d'octobre de l'année prochaine.

Si je réussis mon examen, je pourrai me féliciter, car on m'a dit au début de mes études qu'il me faudrait au minimum deux ans pour approfondir ces quatre branches. Si j'en sors vainqueur en octobre, j'en aurai fait davantage en beaucoup moins de temps. Que Dieu m'accorde la sagesse nécessaire et qu'Il exauce mes vœux, qu'Il me permette de terminer mes études le plus tôt possible afin que je puisse assumer la charge et la mission d'un pasteur.

Les études préparatoires, qui précèdent les études théologiques proprement dites, les exercices de prêche et de récitation, comportent l'histoire, la langue néerlandaise, la géographie de la Grèce, de l'Asie Mineure et de l'Italie. Je m'applique à ces études avec la patience d'un chien qui grignote un os; je voudrais connaître au surplus les langues, l'histoire

et la géographie des pays nordiques, particulièrement celles des pays voisins de la mer du Nord et du Canal.

25 novembre 1877

114 N En étudiant l'histoire de la Rome antique, j'ai lu qu'un corbeau ou un aigle venait parfois se poser sur la tête d'une personne, signe que le ciel l'approuvait et la bénissait.

Il est bon de connaître cette histoire; je suis content de l'occasion qui m'est ainsi offerte de connaître des faits de cet ordre. L'oncle Cor [1] m'a offert *A Child's history of England* de Dickens; je ne me souviens pas de t'avoir écrit que ce livre est de l'or fin, et que j'y ai lu notamment la description de la bataille d'Hastings. Je crois qu'en lisant attentivement quelques livres de ce genre, par exemple de Mothey, de Dickens, et *Les Croisades* de Gruson, on se fait en se jouant une idée plutôt simplifiée mais exacte de l'histoire en général. Mon vieux, si je pouvais réussir mon examen, ce serait une bonne solution. Dès que cet examen appartiendra au passé, je me préparerai avec courage aux suivants.

. .

Je me consacre donc à l'étude; je le fais avec ardeur, bien que cela me demande un gros effort, car j'entends travailler exactement comme je le vois faire par d'autres qui s'y sont mis très sérieusement. Celui qui entame cette cure et qui tient bon jusqu'au bout ne l'oubliera jamais de sa vie; un tel effort constitue un bien des plus précieux.

9 janvier 1878

117 N Mardi matin, je me suis remis au travail avec le répétiteur. Je voulais revoir tous mes thèmes, du moins dans la mesure où mes autres travaux m'en laissaient le loisir. C'est père qui me l'a conseillé, parce que dès qu'on est assuré des principes et qu'on connaît bien ses verbes, on mord facilement aux traductions. Quand le jour se lèvera plus tôt et qu'il fera moins froid le matin, je pourrai me mettre au travail de bonne heure, et j'aurai alors tout le temps de faire ces révisions. En travaillant tôt le matin et tard le soir, il y a moyen d'abattre beaucoup de besogne en quelques mois. De cette façon, j'espère être prêt en octobre.

1. Cornelis-Marinus, un oncle de Vincent.

Comme tu le sais, père est venu me voir. Cela m'a fait un grand plaisir. Nous avons été chez Mendès, chez l'oncle Sticker, chez l'oncle Cor et chez les deux familles Meyer. Le souvenir le plus agréable de la visite de père, c'est la matinée passée dans ma chambre à parler de mon travail et d'un tas d'autres choses. 118 N

Tu peux te rendre compte ainsi si les jours se sont envolés. Après avoir reconduit père à la gare, après avoir suivi du regard le train jusqu'à ce qu'il disparaisse et que la fumée ne soit plus visible, je suis rentré chez moi; la chaise de père se trouvait encore près de la table où traînaient les livres et les cahiers examinés la veille, et j'ai sangloté comme un enfant; je savais pourtant que nous ne serions pas longtemps sans nous revoir.

Il y a tant de choses à connaître que je suis souvent en proie à une angoisse indescriptible. On essaie de me rassurer mais je ne trouve de remède que dans le travail, car là je sais, sans doute possible, que je dois étudier coûte que coûte. 119 N

En avant donc! Inutile de songer à s'arrêter ou à rebrousser chemin, sinon l'entreprise n'en serait que plus ardue, je m'embrouillerais complètement et j'en serais réduit à tout reprendre depuis le début.

J'aurais voulu être auprès de toi aujourd'hui; il fait beau, le printemps est proche. A la campagne, on a certainement entendu chanter l'alouette; il n'en est pas question à la ville, à moins de confondre la voix de l'alouette avec celle de l'un ou l'autre vieux pasteur dont les paroles jaillissent d'un cœur semblable à celui d'une alouette. 120 N

. .

Il doit être *bon* de mourir avec la conscience d'avoir fait quelque chose de bien dans sa vie, d'être assuré de survivre au moins dans le souvenir de quelques personnes, et de léguer un exemple à ceux qui viendront ensuite. S'il est vrai qu'il ne suffit pas qu'une œuvre soit bonne pour subsister éternellement, il est non moins vrai que l'idée contenue dans cette œuvre a des chances de survivre très longtemps. Si d'autres se lèvent après ceux-là, ils ne pourront mieux faire que de

73

marcher sur les traces de tels prédécesseurs et de suivre leur exemple.

3 avril 1878

J'ai encore réfléchi à l'objet de notre discussion, et je me suis souvenu machinalement de la sentence : *nous sommes aujourd'hui ce que nous étions hier* [1]. Cela ne veut pas dire qu'on doive s'arrêter ni qu'on ne puisse essayer de s'instruire, mais, au contraire, que c'est une raison impérieuse de s'y appliquer et de persévérer.

Pour faire honneur à cette sentence, on ne peut reculer. Quand on examine les choses d'un regard libre et confiant, on ne peut revenir en arrière ni s'en écarter.

Ceux qui ont dit *nous sommes aujourd'hui ce que nous étions hier* [1] étaient d'*honnêtes gens* [1], comme le démontre la loi fondamentale qu'ils décrétèrent et qui restera probablement en vigueur jusqu'à la fin des temps. On en a d'ailleurs dit qu'elle avait été écrite avec *le rayon d'en haut* [1] et d'un *doigt de feu* [1]. Il est bon d'être un *honnête homme* [1] et de s'efforcer de le devenir de plus en plus, et l'on a raison de croire que cela signifie : être un *homme intérieur et spirituel* [1].

Si l'on était sûr et certain d'être de ce nombre, on pourrait poursuivre tranquillement son chemin, sans douter du résultat final. Il était une fois un homme qui entra à l'église et demanda : « Est-il possible que mon zèle m'ait abusé, que je me sois engagé dans un mauvais chemin, que je m'y sois mal pris ? Ah ! si j'étais délivré de cette incertitude et si je pouvais avoir la ferme conviction que je serai finalement vainqueur. »

Une voix lui répondit : « Que feriez-vous si vous le saviez avec certitude ? Comportez-vous dès maintenant comme si vous le saviez avec certitude et vous ne serez pas déçu. » L'homme poursuivit son chemin, il n'était pas incroyant mais croyant ; il retourna à son travail et jamais plus il ne douta.

N'y a-t-il pas moyen de devenir un homme *intérieur et spirituel* [1] par la connaissance de l'histoire en général, et en particulier par celle de certains personnages, depuis les temps bibliques jusqu'à la révolution, à partir de *l'Odyssée* jusqu'aux ouvrages de Dickens et de Michelet ? Certaines œuvres ne nous enseignent-elles rien à cet égard, par exemple celles d'un Rembrandt, *Mauvaises Herbes* de Breton, *Les Heures de la Jour-*

1. En français dans le texte.

née de Millet, le *Benedicite* de de Groux et celui de Brion, *Le Conscrit* de de Groux (et à défaut *Le Conscrit* de Conscience), *Les Grands Chênes* de Dupré, ou même les moulins et les plaines sablonneuses de Michel?

Nous avons assez sérieusement discuté la question de savoir quel est notre devoir et si nous pouvions espérer atteindre un bon résultat. Nous en sommes venus à la conclusion que notre premier but doit être : trouver une occupation, un métier auquel nous puissions nous consacrer entièrement.

Il me semble que nous étions également d'accord sur le point suivant : qu'il faut être attentif au but final, et encore, qu'une victoire remportée au bout d'une vie de travail et d'effort vaut mieux qu'une victoire remportée d'emblée.

Celui qui vit comme un juste parmi les difficultés et les déboires, sans se laisser abattre, vaut bien plus que celui à qui tout réussit sans effort et qui ne connaît que la loi de son confort. Car, dis-moi, dans quels cœurs voit-on briller un feu sublime? Dans les cœurs auxquels s'adresse cette parole : *laboureurs, votre vie est triste, laboureurs, vous souffrez dans la vie, laboureurs vous êtes bienheureux* [1], chez ceux-là qui portent les stigmates de *toute une vie de lutte et de travail soutenu sans fléchir jamais* [1]. Il est bon de chercher à les égaler.

Nous suivons donc le chemin *indefessi favente Deo*.

Quant à moi, il me faut devenir un bon prédicateur, avoir enfin l'occasion de dire et de faire quelque chose de bien et d'utile dans ce monde; il n'est peut-être pas mauvais que je ne puisse y accéder qu'au prix d'une longue période de préparation, de telle sorte que ma conviction aura eu le temps de se fortifier avant que je ne sois appelé à la répandre autour de moi.

Pourvu que l'on mène une vie intègre, tout ira bien, malgré les peines profondes et les véritables déboires qui seront probablement notre partage, malgré les lourdes fautes et les erreurs que nous commettrons sans doute. En tout cas, il vaut mieux posséder un esprit ardent, exposé à commettre des fautes, que de rester borné et trop prudent. Il vaut mieux surabonder d'amour, car la véritable force procède de l'amour; celui qui aime beaucoup peut beaucoup et il est porté à déployer une grande activité; tout ce qu'on fait par amour est bien fait. Si certains livres nous touchent, par exemple (pour n'en mentionner que quelques-uns : *L'Alouette, Le Rossignol, Les*

1. En français dans le texte.

*Aspirations de l'automne, Je vois d'ici une dame, J'aimerais
cette petite ville singulière,* de Michelet), c'est qu'ils sont le fruit
d'un cœur sensible et d'un esprit humble. Mieux vaut ne pro-
noncer que quelques paroles sensées qu'en jeter en l'air sans
arrêt; ce ne sont que vains mots, aussi faciles à lancer que
rapides à s'éteindre.

On se sentira toujours plus éclairé et plus fort si l'on per-
sévère à aimer fidèlement ce qui en vaut la peine, et si l'on
ne gaspille point son amour entre mille objets insignifiants
ou futiles.

Plus on s'efforce vers la perfection dans une sphère d'acti-
vité déterminée ou dans un métier, plus on y gagne une façon
personnelle de penser et d'agir; plus on s'en tient à des règles
fixes, plus le caractère s'affermit, ce qui ne signifie pas qu'il
faille nourrir des idées étriquées.

Est sage qui se conduit ainsi, car la vie est courte et le
temps passe vite; quand on se révèle capable en une chose
et que l'on comprend bien une question, on peut être sûr d'en
comprendre beaucoup d'autres.

Il peut être utile de se rendre souvent dans le monde et
de fréquenter toutes sortes de gens, c'est parfois une obliga-
tion ou une vocation, mais qui préfère le travail solitaire et
des amitiés peu nombreuses circule dans le monde avec le
maximum de sécurité. Il importe de se méfier quand on ne
connaît ni difficultés, ni soucis, ni obstacles, et de ne pas
s'abandonner à ses aises. Même dans les milieux les plus cul-
tivés, même dans un entourage de choix, donc dans les meil-
leures conditions, il faut garder la tête froide et conserver le
souvenir du caractère primitif d'un Robinson Crusoé, sinon on
risque de se retrouver déraciné. En outre, il s'agit de ne jamais
laisser s'éteindre le feu de l'âme, mais de l'entretenir. L'homme
qui s'attache à la pauvreté et qui l'aime en esprit, possède
en vérité un grand trésor; il entendra toujours clairement la
voix de sa conscience. L'homme qui entend cette voix, don
précieux de Dieu, et lui obéit, finit par la considérer comme
son amie et ne se trouve plus jamais seul.

Que cela nous soit accordé, mon vieux! Je fais des vœux
pour ta réussite. Que Dieu soit avec toi en toutes circonstances
et que toutes tes entreprises soient bénies par Lui.

ETTEN

juillet 1878-août 1878

22 juillet 1878

Je joins un mot à la lettre de père; je suis content d'apprendre que tu vas bien et que tu te plais où tu es; j'aimerais me promener avec toi, là-bas.

Comme père a dû te l'écrire, nous sommes allés la semaine dernière à Bruxelles, en compagnie du pasteur Jones, d'Isleworth, qui a passé ici la journée de dimanche.

Nous avons rapporté de notre voyage une impression satisfaisante, en ce sens que nous croyons trouver là-bas, tôt ou tard, une place et une sphère d'activité, que le chemin menant au but y est plus court et moins coûteux qu'en Hollande; il s'agit donc de tenir le regard fixé sur la Belgique et de continuer à chercher jusqu'à ce que nous ayons trouvé.

Nous avons visité l'école de formation flamande; elle comporte un cours de trois ans, alors qu'en Hollande, comme tu le sais, les mêmes études demandent au moins six ans. On peut même se voir confier une mission d'évangéliste avant que les études ne soient terminées. On exige uniquement que le candidat soit capable de donner des conférences populaires sur un ton affectueux et d'adresser au peuple des harangues brèves et bien senties, plutôt que de longs et savants discours. On attache moins d'importance à la connaissance approfondie des langues mortes et aux interminables études théologiques (bien que tout ce qu'on peut en savoir soit d'un bon appoint) qu'aux aptitudes pour le travail pratique et à la foi naturelle! Évidemment, je n'en suis pas encore là, car ce n'est pas du premier coup, mais après de nombreux exercices qu'on acquiert la faculté de parler au peuple avec science et avec âme, sans raideur et sans affectation; vos paroles doivent avoir un sens, exprimer une tendance, de manière à inciter les auditeurs à faire de leur mieux pour que leurs inclinations prennent racine

77

dans l'amour. Bref, il faut devenir prédicateur populaire pour avoir des chances de réussir.

Ces messieurs [1] de Bruxelles ont exprimé le désir que je passe trois mois chez eux, afin de faire plus ample connaissance, mais ce projet nous coûterait trop cher, et nous devons éviter les frais. Je demeure donc provisoirement à Etten.

15 août 1878

125 N J'ai répondu au pasteur de Jonge que je suis disposé à partir sans délai si le travail et le devoir m'appellent à Bruxelles, mais que sinon j'aimerais rester encore une semaine ici, à cause du mariage de A., à moins qu'il n'y ait quelques raisons impérieuses de m'y rendre tout de suite. Je me propose de quitter Etten le dimanche 25 août.

1. En français dans le texte.

BRUXELLES

août 1878-novembre 1878

<p style="text-align: right">Laeken, 15 novembre 1878</p>

Oui, je veux t'écrire le soir du jour que nous avons passé ensemble et qui s'est envolé comme un éclair. Ce me fut une grande joie de te revoir et de bavarder avec toi. Par bonheur, des journées comme celles-là qui ne durent qu'un instant et des joies aussi éphémères laissent des traces dans notre mémoire, leur souvenir ne s'efface pas. Après nos adieux, je suis rentré à pied, empruntant, au lieu du chemin le plus court, le chemin de halage. Il y a par là quelques chantiers qui sont beaux à voir, surtout le soir quand ils sont éclairés; ils nous parlent à leur façon, à nous qui, tout compte fait, sommes aussi des ouvriers dans la tâche et le milieu qui nous ont été assignés. Pourvu que nous leur prêtions un peu d'attention, nous pouvons les entendre nous dire : « Travaillez tout le long du jour, avant que ne tombe la nuit, car nul alors ne peut travailler. »

C'était l'heure où les balayeurs rentraient avec leurs tombereaux attelés de vieux chevaux blancs; une longue file de véhicules stationnait près de la *Ferme de Boues*[1], au début du chemin de halage. Ces haridelles blanches m'ont rappelé la vieille gravure en aquatinte que tu connais peut-être; la gravure en elle-même n'a peut-être guère de valeur artistique, mais elle m'a impressionné; c'est la dernière de la série intitulée *La Vie d'un cheval*[1]. On y voit un vieux cheval blanc efflanqué, mortellement épuisé par une longue vie de travail. La pitoyable bête se tient debout en un lieu vraiment lugubre et désert, dans une plaine couverte d'une herbe maigre et sèche, où se dresse çà et là un arbre tordu, ployé ou cassé par la tempête. Un crâne traîne sur le sol; dans le lointain, à

1. En français dans le texte.

l'arrière-plan, le squelette blanchi d'un cheval gît près de la cabane de l'équarrisseur. Et, par-dessus, un ciel orageux; c'est une journée âpre et glacée; il fait sombre.

Spectacle navrant, infiniment mélancolique qui ne manque pas d'émouvoir celui qui sait et qui sent que nous aussi, nous nous retrouverons un jour dans l'impasse appelée mourir, et *que la fin de la vie humaine, ce sont des larmes ou des cheveux blancs* [1]. Ce qu'il y a au delà de la vie est un grand mystère connu de Dieu seul, mais qu'Il nous a dévoilé explicitement dans sa Parole : il y aura une résurrection des morts.

Ce malheureux cheval, ce vieux et fidèle serviteur attend là sa dernière heure, avec patience et résignation, avec courage aussi et, si j'ose dire, avec fermeté, à l'instar de la vieille garde qui disait : *la garde meurt mais ne se rend pas* [1]. J'ai pensé involontairement à tout cela le soir où j'ai vu ces chevaux blancs attelés à des tombereaux.

Quant aux charretiers avec leurs hardes crasseuses, ils semblaient plongés, enracinés plus profondément dans la misère que la longue file, ou plus exactement le groupe d'indigents peints par de Groux dans son *Banc des pauvres* [1]. Ce qui me frappe et ce que je trouve caractéristique, c'est que l'image de l'abandon le plus complet, véritablement indicible, de la solitude et du dénuement, de la fin des choses ou de leur vigueur, nous fasse penser à Dieu. C'est le cas pour moi. Père ne dit-il pas, lui aussi : « Je préfère prendre la parole au cimetière parce que nous y foulons tous un sol d'égalité, non seulement parce que la terre y est la même pour tous, mais parce que nous l'éprouvons réellement dès que nous y mettons le pied. »

. .

En Angleterre déjà, j'ai demandé un poste d'évangéliste parmi les ouvriers des charbonnages; on n'a pas donné suite à ma demande, parce que je devais avoir, paraît-il, au minimum vingt-cinq ans. Tu sais qu'un des principes, une des vérités fondamentales, non seulement de l'Évangile, mais de toute la Bible, est que la lumière brille dans les ténèbres. *Par les ténèbres vers la lumière.* Or, qui en a davantage besoin à l'heure actuelle? L'expérience a prouvé que ceux qui tra-

1. En français dans le texte.

vaillent dans les ténèbres, dans les entrailles de la terre, tels les ouvriers des mines, sont touchés par la parole de l'Évangile et s'y attachent. Eh bien! au sud de la Belgique, dans le Hainaut, des environs de Mons à la frontière française et même au delà, il y a une contrée qu'on appelle le Borinage, où vit une population de mineurs et d'ouvriers de charbonnage. Lis ce que j'ai trouvé à leur sujet dans un manuel de géographie : « *Les Borins (habitants du Borinage, pays au couchant de Mons) ne s'occupent que de l'extraction du charbon. C'est un spectacle imposant que celui de ces mines de houille ouvertes à 300 mètres sous terre, et où descend journellement une population ouvrière, digne de nos égards et de nos sympathies. Le houilleur est un type particulier au Borinage, pour lui le jour n'existe pas, et sauf le dimanche, il ne jouit guère des rayons du soleil. Il travaille péniblement à la lueur d'une lampe dont la clarté est pâle et blafarde, dans une galerie étroite, le corps plié en deux, et parfois obligé de ramper; il travaille pour arracher des entrailles de la terre cette substance minérale dont nous connaissons la grande utilité; il travaille enfin au milieu de mille dangers sans cesse renaissants, mais le porion belge a un caractère heureux, il est habitué à ce genre de vie, et quand il se rend dans la fosse, le chapeau surmonté d'une petite lampe destinée à le guider dans les ténèbres, il se fie à son Dieu, qui voit son labeur et qui le protège, lui, sa femme et ses enfants* [1]. »*

Ainsi donc, le Borinage s'étend jusqu'au sud de Lessines, le pays des carrières.

J'aimerais aller là-bas comme évangéliste. Le stage de trois mois, exigé par MM. de Jonge et le pasteur Pietersen, touche à sa fin. Paul a passé trois ans en Arabie avant de commencer sa prédication et d'entreprendre ses grands voyages d'apostolat, de déployer son activité proprement dite parmi les Gentils. S'il m'était donné de travailler deux ou trois années tranquillement dans une telle contrée, continuant à m'instruire et à observer, je n'en reviendrais pas sans avoir quelque chose à dire qui vaille vraiment la peine d'être entendu; je le dis en toute humilité, avec franchise.

Si Dieu le veut et si la vie m'épargne, je serai prêt vers la trentaine et je pourrai commencer ma tâche, plus sûr de mon

1. En français dans le texte.

affaire et plus mûr, grâce à une préparation et à une expérience peu ordinaires.

Je t'écris tout cela, bien que nous en ayons déjà bavardé. Il existe déjà plusieurs petites communautés protestantes dans le Borinage; il y a certainement aussi des écoles. J'espère qu'on m'y enverra pour travailler, comme évangéliste, de la façon dont nous avons parlé, c'est-à-dire en prêchant l'Évangile aux pauvres, à tous ceux qui en ont besoin, et en consacrant le reste de mon temps à l'enseignement

LE BORINAGE

novembre 1878-octobre 1880

Petit-Wasmes, 26 décembre 1878

Spectacle curieux ces jours-ci que de voir, le soir, à l'heure du crépuscule, passer les mineurs sur un fond de neige. Ils sont tout noirs quand ils remontent des puits à la lumière du jour, on dirait des ramoneurs. En règle générale, leurs masures sont petites, on devrait dire des cabanes; elles sont disséminées le long des chemins creux, dans les bois ou sur les versants des collines. Çà et là, on aperçoit un toit recouvert de mousse, et, le soir, les fenêtres à petits carreaux brillent d'un éclat accueillant.

Les jardins et les champs sont entourés de haies de ronces, comme chez nous, dans le Brabant, de taillis et de buissons de chênes, et en Hollande, de saules étêtés. La neige qui est tombée ces jours derniers donne à l'ensemble l'aspect d'une feuille de papier blanche couverte d'écriture, telles les pages de l'Évangile.

A plusieurs reprises déjà, j'ai pris la parole en public, dans un local spacieux spécialement aménagé en vue des réunions religieuses. J'ai parlé également dans des réunions tenues le soir dans des maisons ouvrières. J'ai commenté e. a. la ressemblance entre le grain d'ivraie, le figuier stérile et l'aveugle-né. A Noël, j'ai évidemment parlé de l'étable de Bethléem et de la paix sur la terre.

J'espère de tout mon cœur trouver ici, avec la grâce de Dieu, un emploi stable.

. .

Il n'est pas facile de comprendre le langage des mineurs, mais eux, en revanche, comprennent bien le français, à condition de le parler vite et couramment; il ressemble alors à leur patois qui se débite, lui, avec une rapidité étonnante.

Cette semaine, j'ai commenté un texte des *Actes*, XVI, 9 :

« *Et Paul eut de nuit la vision d'un homme macédonien qui se présenta devant lui, et le pria, disant : Passe en Macédoine et nous aide* [1]. » On m'a écouté avec attention quand je me suis efforcé de décrire ce Macédonien, qui avait faim et soif des consolations de l'Évangile et de la connaissance du vrai Dieu. Je leur ai dit que nous devons nous Le représenter comme un ouvrier dont le visage trahit la douleur, la souffrance et la fatigue; comme un ouvrier parmi d'autres, aussi simple que les autres, qui possédait une âme immortelle; et c'était son âme qui réclamait une nourriture impérissable... la parole divine. Je leur ai encore dit que Jésus-Christ est un Maître capable de réconforter, de consoler et de soulager l'ouvrier qui mène une dure existence, parce qu'il est l'homme de toutes les douleurs, celui qui connaît tous nos maux, qui a été appelé le fils du charpentier, bien qu'il fût le Fils de Dieu, celui qui travailla trente années dans l'humble atelier de son père pour se conformer à la volonté de Dieu. Dieu ne demande rien d'autre à l'homme que de vivre, à l'imitation du Christ, humblement, sans convoiter rien de sublime et sans rechigner à la modestie de son existence, apprenant à être toujours, par les vertus de l'Évangile, doux et humble de cœur.

J'ai déjà eu l'occasion de visiter quelques malades; ils sont nombreux ici.

. .

Je viens de me rendre chez une vieille grand'mère, dans une famille de charbonniers. Elle est gravement malade, mais elle a la foi et elle est résignée. J'ai lu avec elle un chapitre de la Bible, puis nous avons prié ensemble. La population est vraiment originale par sa simplicité et sa bonté, comme la population brabançonne de Zundert et d'Etten.

Mars 1879

128 N Père et mère m'ont écrit que tu es allé les surprendre dernièrement, justement quand père venait de rentrer d'ici. Je suis très content que père soit venu. Nous avons rendu visite ensemble à trois pasteurs du Borinage, nous nous sommes promenés dans la neige, nous avons été reçus dans une maison de mineurs, nous avons vu monter du charbon d'une mine appelée *Les trois Diefs*, et nous avons encore assisté à deux

1. En français dans le texte.

lectures de la Bible. C'est dire si ces deux journées ont été bien remplies. Je crois que père a emporté du Borinage une impression qu'il n'oubliera pas facilement; ce serait d'ailleurs le cas pour tous ceux qui viendraient dans cette contrée étrange et pittoresque.

. .

Le pays et la population me séduisent chaque jour davantage. On se croirait dans la bruyère ou dans les dunes; les gens ont quelque chose de simple et de bon.

Ceux qui quittent cette région en gardent la nostalgie, tandis que les étrangers y perdent la nostalgie de leur pays et s'adaptent aisément.

J'ai loué une petite maison que j'aimerais occuper seul, mais comme père trouve préférable que je loge chez Denis, elle me sert seulement d'atelier et de cabinet de travail. J'ai accroché aux murs des gravures et toutes sortes d'objets. Mais je dois m'en aller visiter des bien portants et des malades. Réponds-moi vite, je te souhaite tout le bien possible.

<div align="right">Wasmes, avril 1879</div>

La campagne est très agréable ici au printemps; il y a ici 129 N ou là des endroits où l'on pourrait se croire dans les dunes, à cause des collines. Il y a peu de temps, j'ai fait une excursion intéressante : j'ai passé six heures au fond d'une mine.

Dans une des plus anciennes et des plus dangereuses des environs qu'on nomme *Marcasse*. Elle jouit d'une très mauvaise renommée parce que de nombreux mineurs y ont trouvé la mort, soit à la descente, soit à la remonte, soit par suite de l'air méphitique, des coups de grisou, de l'eau souterraine ou de l'effondrement d'anciennes galeries, etc. C'est un lieu lugubre; à première vue, tout dans ces parages semble sinistre et funèbre.

La plupart des ouvriers sont maigres et pâles de fièvre; ils ont l'air fatigué, épuisé; ils sont tannés et vieillis avant l'âge; en règle générale, leurs femmes sont, elles aussi, blêmes et fanées. Autour du charbonnage, de misérables cahutes de mineurs et quelques arbres morts, noircis par la fumée, des haies de ronces, des tas de saletés et de cendres, des montagnes de charbon inutilisable, etc... Maris en ferait une toile admirable.

J'essaierai tantôt d'en faire un croquis, afin que tu puisses en avoir une idée.

J'avais un bon guide, un homme qui a travaillé au fond

durant trente-trois ans, aimable et patient; il a fait de son mieux pour m'expliquer tout.

Nous sommes descendus ensemble à 700 m. de profondeur et nous avons été voir les coins les plus reculés de ce monde souterrain. On appelle *maintenages* [1] ou *gredins* [1], les cellules où travaillent les mineurs, et les plus éloignées de la sortie, des *caches* [1] [lieux mystérieux, lieux où l'on cherche].

Cette mine a cinq étages. Les trois étages supérieurs sont épuisés et par conséquent abandonnés : on n'y travaille plus parce qu'on n'y trouve plus de charbon. Si quelqu'un s'avisait de faire un croquis de ces *maintenages* [1], il ferait quelque chose de neuf, quelque chose d'inouï, ou plus exactement de jamais vu. Imagine-toi une série de cellules dans une galerie assez étroite et fort basse, soutenue par une charpente rudimentaire. Dans chacune de ces cellules, un ouvrier revêtu d'un costume de toile grossière, crasseux et maculé comme celui d'un ramoneur, détache le charbon à coups de hache, à la faible lumière d'une petite lampe.

Dans certaines de ces cellules, l'ouvrier se tient debout, dans d'autres « *veine taille à plat* [1] », il est couché par terre. Cet aménagement ressemble plus ou moins aux alvéoles d'une ruche, à une geôle souterraine, à une théorie de métiers à tisser, ou plus exactement à une série de fours à pain comme on en voit chez les paysans, ou encore aux compartiments d'un caveau. Les galeries ressemblent aux grandes cheminées des fermes brabançonnes.

Dans ces galeries, l'eau suinte de partout et la clarté de la lampe, qui produit un effet étrange, a les mêmes reflets que dans une grotte de stalactites. Une partie des ouvriers travaillent dans les *maintenages* [1], d'autres chargent des blocs de charbon dans des bennes qu'on pousse sur des rails semblables à ceux d'un tram; parmi ces derniers, il y a beaucoup d'enfants, filles aussi bien que garçons. J'ai vu à 700 m. de profondeur une écurie garnie de quelque sept vieux chevaux, qui servent à traîner plusieurs bennes à la fois vers l'*accrochage* [1], c'est-à-dire l'endroit où on les remonte. D'autres ouvriers sont encore occupés à la réfection d'anciennes galeries qui menacent de s'effondrer, ou à en creuser de nouvelles. De même que les marins ont la nostalgie de la mer quand ils sont à terre, en

1. En français dans le texte.

dépit des dangers et des peines qui les guettent, le mineur préfère se trouver en dessous de la terre ferme que dessus.

Les villages ont un air désolé, désert, mort, parce que la vie est concentrée sous le sol et non dessus. On pourrait vivre ici bien des années sans se rendre compte de cet état de choses, il faut descendre dans la mine pour comprendre beaucoup.

Les habitants sont illettrés et ignorants, mais intelligents, habiles dans leur métier, courageux et jaloux de leur liberté; ils sont généralement de petite taille, ont des épaules carrées et des yeux profondément enfoncés dans les orbites. Ils sont très dégourdis et abattent beaucoup de besogne. Très nerveux au demeurant, je ne veux pas dire faibles, mais sensibles. Ils sont animés d'une haine féroce et profonde et d'une méfiance instinctive envers ceux qui voudraient leur imposer la loi. Pour frayer avec les mineurs, il faut se faire mineur, ne pas affecter des airs prétentieux ni des manières orgueilleuses ou pédantes, sinon il n'y a pas moyen de s'entendre avec eux et on ne peut gagner leur confiance.

Est-ce que je t'ai déjà parlé de ce mineur qui avait été affreusement brûlé par un coup de grisou? Dieu merci, il en est remis à présent, il sort à nouveau et commence à se promener pour réapprendre à marcher; ses mains sont encore très faibles et il ne pourra s'en servir avant longtemps pour travailler, mais il est sauvé. Il y a eu également de nombreux cas de fièvre typhoïde et de fièvre maligne, ce qu'on appelle ici *la sotte fièvre* [1] qui provoque des rêves lugubres, des cauchemars, et fait délirer. Voilà bien des malades, des alités, des amaigris, des affaiblis et des misérables! Je connais une maison dont tous les habitants ont la fièvre, ces gens n'ont que peu ou pas d'aide, les malades soignent donc les malades. *Ici, ce sont les malades qui soignent les malades et le pauvre est l'ami du pauvre*, me disait la femme... Les ouvriers ont des chèvres, on voit des agneaux dans toutes les maisons, ainsi que des lapins presque partout.

Descendre dans la mine laisse une impression plutôt lugubre. On descend dans une espèce de panier ou de cage, comme un seau dans un puits, mais le puits a 600 à 700 m. de profondeur; à l'arrivée, on entrevoit une lueur pas plus grande qu'une étoile dans le ciel.

C'est la même sensation qu'on éprouve lorsqu'on se trouve

1. En français dans le texte.

pour la première fois à bord d'un bateau en pleine mer; plus désagréable, elle ne dure pas longtemps, heureusement. Les mineurs s'y habituent vite mais gardent néanmoins une espèce d'effroi et d'horreur qui ne les quitte plus — non sans raison d'ailleurs.

Dès qu'on est arrivé en bas, le mauvais pas est franchi, et la peine qu'on s'est donnée se trouve largement compensée par tout ce qu'on voit.

<div style="text-align: right">Wasmes, juin 1879</div>

Il y a quelques jours, nous avons eu vers onze heures du soir un orage épouvantable. Tout près d'ici, il y a une hauteur d'où l'on aperçoit dans le lointain, au fond de la vallée, une partie du Borinage avec ses cheminées, ses monticules de houille, ses maisons ouvrières, et pendant la journée toute une agitation de silhouettes noires qu'on prendrait pour des fourmis. Au bord de l'horizon, on distingue quelques bois de sapins sur lesquels se détachent des maisonnettes blanches, des clochetons, un vieux moulin, etc. La plupart du temps, il flotte là-dessus une sorte de brume, ou bien c'est un effet capricieux de lumière et d'ombre amené par les nuages; cela fait penser aux tableaux de Rembrandt, de Michel ou de Ruysdaël.

Pendant l'orage qui avait éclaté au milieu d'une nuit noire comme l'enfer, les lueurs des éclairs illuminaient tout ce paysage l'espace d'un instant et produisaient d'étranges effets. Au premier plan, les grandes constructions de la mine *Marcasse* qui s'élèvent solitaires dans la plaine, évoquaient vraiment, cette nuit-là, l'arche de Noé, telle qu'elle devait être sous la pluie battante quand un éclair déchirait les ténèbres du déluge. A la suite des impressions produites par cet orage, j'ai lu ce soir, à mes auditeurs, le récit biblique d'un naufrage. Je relis souvent des pages de *La Case de l'oncle Tom.* L'esclavage existe encore partout en ce monde, et le problème a été traité dans cet ouvrage merveilleux avec une sagesse, un amour, une ferveur et un souci exemplaire du bien-être des pauvres opprimés; on le rouvre toujours machinalement et on y fait à chaque coup de nouvelles découvertes.

Je ne connais pas encore de meilleure définition de l' « art » que celle-ci : *l'art, c'est l'homme ajouté à la nature* [1] — la nature, la réalité, la vérité, dont l'artiste fait ressortir le sens, l'inter-

1. En français dans le texte.

prétation, le caractère, qu'il exprime, *qu'il dégage*, qu'il démêle, qu'il libère, qu'il éclaircit.

Une toile de Mauve ou d'Israëls nous dit bien plus que la nature elle-même, et nous le dit plus clairement. Il en est de même des livres, particulièrement de *La Case de l'oncle Tom* où l'artiste, présentant les choses sous un jour nouveau, a renouvelé notre vision, bien que son ouvrage, publié il y a déjà plusieurs années, commence à faire figure d'ancêtre. Il déborde de sentiments subtils; c'est une œuvre très étudiée, vraiment magistrale. Elle a été composée avec beaucoup d'amour, beaucoup de sincérité, beaucoup de loyauté. Elle a peu d'éclat, elle est simple, mais sublime, noble et très distinguée.

Un de ces derniers jours, j'ai lu un ouvrage sur le pays minier anglais qui n'est pas très riche en détails.

Récemment, j'ai fait la connaissance d'un homme qui a été porion pendant plusieurs années. D'origine modeste, il est le fils de ses œuvres. Il souffre d'une maladie de poitrine assez grave et n'est plus en état de descendre dans la mine.

Il est intéressant de l'entendre parler de son métier. Il est demeuré l'ami des ouvriers, contrairement à tant d'autres qui ne s'élèvent que pour l'argent, non pour se distinguer véritablement; ceux-ci sont animés de mobiles moins nobles, voire vulgaires. Il a un cœur d'ouvrier loyal, honnête et courageux, mais pour la culture générale, il est supérieur à la plupart de ses compagnons.

Plus d'une fois, au moment des grèves, il fut le seul à savoir parler aux ouvriers; ceux-ci ne voulaient écouter que lui, dédaignaient les conseils de tous et ne prétendaient obéir qu'à lui aux heures critiques.

Un des fils de Denis est fiancé à sa fille, c'est pourquoi il vient ici, mais rarement; c'est d'ailleurs ici que j'ai fait sa connaissance. Depuis lors, je suis allé quelques fois chez lui. As-tu déjà lu *Les Pères et les enfants* de Legouvé? C'est un ouvrage remarquable qui m'a été prêté par cet homme et que j'ai lu avec beaucoup d'intérêt.

Il y a quelques jours, j'ai reçu une lettre du pasteur Jones, d'Isleworth. Il me suggère de construire de petites églises en bois dans le Borinage. Est-ce possible, est-ce souhaitable? Il serait disposé à faire quelque chose pour m'aider à construire la première bâtisse de ce genre.

131 N As-tu déjà lu *Les Temps difficiles* de Dickens? Je te signale le titre en français parce qu'il existe une très bonne traduction française à 1 fr. 25, aux éditions Hachette, dans la bibliothèque des meilleurs romans étrangers.

C'est un chef-d'œuvre; l'auteur a brossé dans cet ouvrage le portrait émouvant et sympathique d'un ouvrier nommé Stephen Blackpool.

15 octobre 1879

¹32 N Je t'écris surtout pour te remercier de ta visite. Nous ne nous étions plus revus depuis longtemps et nous n'avions plus guère échangé de correspondance, comme nous en avions autrefois l'habitude. Il vaut mieux, n'est-il pas vrai? que nous restions quelque chose l'un pour l'autre, plutôt que de nous comporter comme des cadavres, d'autant plus que cela frise l'hypocrisie, sinon la niaiserie, de faire le cadavre avant d'avoir acquis le droit à ce titre par un décès légal. Je songe à la niaiserie d'un gamin de quatorze ans qui s'imaginerait que sa dignité et son rang social l'obligent à porter un haut de forme. Ainsi donc, les heures que nous avons passées ensemble nous ont convaincus que nous appartenions encore au royaume des vivants.

Lorsque je t'ai revu et que je me suis promené en ta compagnie, j'ai éprouvé un sentiment qui était autrefois plus intense qu'à présent : c'est que la vie nous offre quelque chose de bon et de précieux que nous devons savoir apprécier; je me sentais plus enjoué et plus allègre que je ne l'avais été depuis longtemps. Peu à peu, comme d'instinct, je me suis mis à trouver la vie moins précieuse et moins intéressante, je devenais en quelque sorte indifférent — j'en ai du moins l'impression. Mais lorsqu'on a l'occasion de vivre parmi les siens, on se rend compte qu'il y a là tout de même une raison de vivre, qu'on n'est pas tout à fait un propre-à-rien, un parasite, qu'on est même peut-être bon à quelque chose puisqu'on a besoin l'un de l'autre et qu'on a, sur le même chemin, des *compagnons de route* [1]. Le sentiment de notre dignité dépend en grande partie de nos relations avec les autres.

Un prisonnier qui serait condamné à la solitude et qui ne pourrait plus travailler, etc., s'en ressentirait à la longue, sur-

1. En français dans le texte.

tout si cet « à la longue » dure trop longtemps, de même que celui qui souffrirait trop longtemps de la faim! Moi aussi, j'ai besoin de relations amicales, affectueuses. Je ne suis pas une fontaine publique, ni un réverbère en pierre ou en fer; je ne puis donc m'en passer, sous peine de vivre, comme tout homme normal et instruit, avec une étrange sensation de vide, avec le sentiment qu'il me manque quelque chose. Je te dis tout cela afin que tu comprennes quel bien ta visite m'a fait.

J'espère que nous ne deviendrons jamais des étrangers l'un pour l'autre, et je souhaite de même ne jamais me détacher de ceux qui sont restés à la maison.

Pourtant, rentrer ne me dit rien pour le moment, je préfère demeurer ici. Évidemment, il est bien possible que tout cela soit de ma faute et que tu aies raison lorsque tu prétends que je ne suis pas clairvoyant. Je ne veux donc pas exclure l'éventualité d'un retour à Etten, malgré mon aversion et encore qu'il m'en coûterait beaucoup de le faire.

En songeant avec reconnaissance à ta visite, je me remémore naturellement nos conversations. J'ai déjà entendu plusieurs exposés de ce genre, même beaucoup, oui, très souvent : projets en vue d'améliorer mon sort ou de m'orienter dans un autre sens, exhortations à l'énergie, etc., mais — ne te scandalise pas, car j'en ai peur — mes espérances ont toujours été déçues quand il m'est arrivé de prêter l'oreille à de tels conseils. La plupart du temps, ce n'étaient que projets irréalisables. J'ai encore présent à la mémoire le temps passé à Amsterdam. Tu en as été témoin, tu sais donc très bien comment on a pesé et soupesé, discuté et délibéré, sagement réfléchi, et qu'il n'y avait en tout cela que les meilleures intentions du monde. Pourtant, le résultat a été pitoyable; ce fut une entreprise idiote, vraiment stupide. Il m'arrive encore d'en avoir froid dans le dos.

Ce fut la pire époque de ma vie. En comparaison de ces jours-là, la vie difficile et pénible que je mène en ce pays miséreux, dans ce milieu sans culture, me semble désirable et séduisante. Je craindrais d'en arriver à un résultat aussi pitoyable si je suivais certains conseils distribués pareillement avec la meilleure intention du monde.

Des expériences de ce genre sont trop fortes pour moi, et les dégâts, les peines et les remords de conscience trop grands. Les dommages subis devraient nous rendre plus sages. Qu'est-ce qui pourra le faire? Je ne suis pas prêt à continuer mes efforts

en vue d'arriver au but qui m'a été assigné, comme on disait alors, parce que mes ambitions ont reçu une douche froide et que je considère à présent les choses d'un autre point de vue, encore que tout cela sonne bien à l'oreille et paraisse joli, et qu'il ne me soit pas permis de penser ce que l'expérience m'a appris.

Mais oui, cela ne m'est pas permis.

Par exemple, Frank l'évangéliste estime qu'il ne m'est pas permis d'affirmer que les prêches du pasteur Jean Andry ne sont guère plus conformes à l'esprit de l'Évangile que les sermons d'un curé. Je préfère mourir de mort naturelle plutôt que de me laisser préparer à la mort par l'Académie, et il m'arrive de recevoir d'un tâcheron des leçons qui me semblent plus utiles que des leçons de grec.

Me rendre plus parfait, ne le désirerais-je pas, ou bien n'en aurais-je pas besoin? J'aspire à me perfectionner. Mais c'est parce que j'y aspire que j'ai peur *des remèdes pires que le mal* [1]. Peut-on reprocher au malade de jauger son médecin et de ne pas accepter d'être mal soigné ou d'être soigné à la façon d'un charlatan?

Est-ce qu'un homme atteint de tuberculose ou de fièvre typhoïde est coupable s'il prétend qu'un médicament plus efficace que la tisane d'orge lui serait profitable, voire nécessaire, et s'il doute de l'effet énergique de la tisane d'orge en elle-même?

Le médecin qui lui a prescrit sa tisane d'orge n'a aucune raison de prétendre que son malade est une tête de mule et qu'il creuse lui-même sa tombe, s'il refuse de prendre ses médicaments, — non, car ce malade n'est pas récalcitrant. Il y a simplement que le remède ne vaut rien; tout en étant « ça », ce n'est pas « ça ».

En voudrais-tu à quelqu'un qui demeure froid devant un tableau que le catalogue attribue à Memling, mais qui est sans valeur artistique et qui n'a rien de commun avec Memling, si ce n'est qu'il date de l'époque gothique? Si tu déduisais de ce que je viens d'écrire que je prétends que tu m'as donné des conseils de charlatan, tu m'aurais compris de travers, car j'ai une autre opinion de toi.

D'autre part, si tu croyais que j'ai estimé un moment utile et salutaire pour moi de suivre à la lettre tes conseils et de

1. En français dans le texte.

me faire lithographe d'en-têtes pour factures ou de cartes de visite, ou comptable, ou apprenti-charpentier, ou encore, toujours selon toi, boulanger — et un tas de solutions de ce genre (toutes remarquablement disparates et difficilement conciliables), que tu as mises alors en avant, tu te tromperais également. Tu me diras que tes conseils ne devaient pas être suivis à la lettre, que tu me les as donnés parce que tu as cru que je me plaisais à faire le rentier et que tu as estimé que cela avait assez duré.

Me sera-t-il permis de te faire remarquer que ma façon de faire le rentier est une façon assez curieuse de tenir ce rôle? Il m'est difficile de me défendre contre cette accusation, mais je serais peiné que tu n'en viennes pas un jour ou l'autre à modifier ton point de vue. Je ne sais pas trop si je ferais bien, pour réfuter des accusations de ce genre, de suivre ton conseil de devenir boulanger, par exemple. Ce serait évidemment une réplique péremptoire (en supposant qu'on puisse se métamorphoser instantanément en boulanger, en coiffeur ou en bibliothécaire), mais ce serait vraiment une sotte réplique. Cela me fait penser à l'histoire de cet homme qu'on avait accusé de cruauté parce qu'il s'était assis sur le dos de son âne; alors, il avait mis le pied par terre et avait continué sa route, portant l'âne sur ses épaules.

Blague à part, je crois sincèrement qu'il vaut mieux que nos relations soient empreintes de confiance réciproque. Sentir que je suis devenu un boulet ou une charge pour toi et pour les autres, que je ne suis bon à rien, que je serai bientôt à tes yeux comme un intrus et un oisif, de sorte qu'il vaudrait mieux que je n'existe pas; savoir que je devrai m'effacer de plus en plus devant les autres, — s'il en était ainsi et pas autrement, je serais la proie de la tristesse et la victime du désespoir.

Il m'est très pénible de supporter cette pensée, plus pénible encore de croire que je suis la cause de tant de discordes et de chagrins dans notre milieu et dans notre famille.

Si cela était, je préférerais ne pas trop m'attarder en ce monde. Tout cela me décourage parfois excessivement, trop profondément, car il arrive qu'à la longue une autre idée germe en même temps en mon esprit : ce n'est peut-être qu'un rêve horrible et angoissant; peut-être verrons-nous plus clair et comprendrons-nous mieux par la suite. Ou bien, ce rêve est-il une réalité : est-ce que cela ira mieux, est-ce que cela ne s'aggravera pas? Nombreux ceux qui trouveront sans doute que

93

c'est de la superstition de croire encore à une amélioration. Il fait parfois si froid en hiver qu'on se dit : il fait trop froid, peu m'importe l'été, le mal l'emporte toujours sur le bien. Mais tôt ou tard, le gel rigoureux prend fin, avec ou sans notre approbation, et un beau matin, le vent surgit d'une autre direction; c'est le dégel. Quand je compare les variations du temps aux variations de notre état d'âme et de nos conditions de vie, je garde un peu d'espoir : cela finira peut-être mieux que nous ne le pensons.

<div align="right">Juillet 1880</div>

133 F C'est un peu à contre-cœur que je t'écris, ne l'ayant pas fait depuis si longtemps, et cela pour mainte raison.

Jusqu'à un certain point tu es devenu pour moi un étranger, et moi aussi, je le suis pour toi peut-être plus que tu ne penses, peut-être vaudrait-il mieux pour nous ne pas continuer ainsi. Il est possible que je ne t'aurais pas même écrit maintenant, si ce n'était que je suis dans l'obligation, dans la nécessité de t'écrire, si, dis-je, toi-même tu ne m'eusses pas mis dans cette nécessité-là. J'ai appris à Etten que tu avais envoyé cinquante francs pour moi, eh bien, je les ai acceptés. Certainement à contre-cœur, certainement avec un sentiment assez mélancolique, mais je suis dans une espèce de cul-de-sac, comment faire autrement?

Et c'est donc pour t'en remercier que je t'écris.

Je suis, comme tu le sais peut-être, de retour dans le Borinage, mon père me parlait de rester plutôt dans le voisinage d'Etten, j'ai dit non, et je crois avoir agi ainsi pour le mieux. Involontairement, je suis devenu plus ou moins dans la famille une espèce de personnage impossible et suspect, quoi qu'il en soit, quelqu'un qui n'a pas la confiance, en quoi donc pourrais-je en aucune manière être utile à qui que ce soit?

C'est pourquoi qu'avant tout, je suis porté à le croire, c'est avantageux et le meilleur parti à prendre et le plus raisonnable, que je m'en aille et me tienne à distance convenable, que je sois comme n'étant pas.

Ce qu'est la mue pour les oiseaux, le temps où ils changent de plumage, cela c'est l'adversité ou le malheur, les temps difficiles pour nous autres êtres humains. On peut y rester dans ce temps de mue, on peut aussi en sortir comme renouvelé, mais toutefois cela ne se fait pas en public, c'est guère amusant, c'est pourquoi donc il s'agit de s'éclipser. Bon, soit.

Maintenant, quoique cela soit chose d'une difficulté plus ou moins désespérante de regagner la confiance d'une famille tout entière, peut-être pas entièrement dépourvue de préjugés et autres qualités pareillement honorables et fashionables, toutefois je ne désespère pas tout à fait que peu à peu, lentement et sûrement, l'entente cordiale soit rétablie avec un tel ou un tel autre.

Aussi est-il qu'en premier lieu je voudrais bien voir cette entente cordiale, pour ne pas dire davantage, rétablie entre mon père et moi, et puis j'y tiendrais également beaucoup qu'elle se rétablisse entre nous deux.

Entente cordiale vaut infiniment mieux que malentendu.

Je dois maintenant t'ennuyer avec certaines choses abstraites, pourtant je voudrais bien que tu les entendes avec patience. Moi je suis un homme à passions, capable et sujet à faire des choses plus ou moins insensées, dont il m'arrive de me repentir plus ou moins. Il m'arrive bien de parler ou d'agir un peu trop vite, lorsqu'il vaudrait mieux attendre avec plus de patience. Je pense que d'autres personnes peuvent aussi quelquefois faire pareilles imprudences.

Maintenant cela étant, que faut-il faire, doit-on se considérer comme un homme dangereux et incapable de quoi que ce soit? Je ne le pense pas. Mais il s'agit de tâcher par tout moyen de tirer de ces passions mêmes, un bon parti. Par exemple, pour nommer une passion entre autres, j'ai une passion plus ou moins irrésistible pour les livres, et j'ai besoin de m'instruire continuellement, d'étudier si vous voulez, tout juste comme j'ai besoin de manger mon pain. Toi tu pourras comprendre cela. Lorsque j'étais dans un autre entourage, dans un entourage de tableaux et de choses d'art, tu sais bien que j'ai alors pris pour cet entourage-là une violente passion, qui allait jusqu'à l'enthousiasme. Et je ne m'en repens pas, et maintenant encore *loin du pays, j'ai souvent le mal du pays pour le pays des tableaux.*

Tu te rappelles peut-être bien que j'ai bien su (et il se peut bien que je le sache encore), ce que c'était que Rembrandt, ou ce que c'était que Millet, ou Jules Dupré, ou Delacroix, ou Millais, ou M. Maris. Bon — maintenant, je n'ai plus cet entourage-là — pourtant ce quelque chose qui s'appelle âme, on prétend que cela ne meurt jamais, et que cela vit toujours et cherche toujours et toujours, et toujours encore. Au lieu

donc de succomber au mal du pays, je me suis dit : le pays ou la patrie est partout. Au lieu donc de me laisser aller au désespoir, j'ai pris le parti de mélancolie active, pour autant que j'avais la puissance d'activité, ou en d'autres termes j'ai préféré la mélancolie qui espère et qui aspire et qui cherche, à celle qui, morne et stagnante, désespère. J'ai donc étudié plus ou moins sérieusement les livres à ma portée, tels que la Bible et la Révolution française, de Michelet, et puis l'hiver dernier, Shakespeare, et un peu V. Hugo et Dickens, et Beecher-Stowe, et puis dernièrement Eschyle, et puis plusieurs autres, moins classiques, plusieurs grands petits maîtres. Tu sais bien que tel qu'on range parmi les petits maîtres s'appelle Fabritius ou Bida?

Maintenant, celui qui est absorbé en tout cela quelquefois est choquant, shocking, pour les autres, et sans le vouloir, pèche plus ou moins contre certaines formes et usages et convenances sociales.

Pourtant, c'est dommage quand on prend cela de mauvaise part. Par exemple, tu sais bien que j'ai négligé ma toilette, cela je l'admets, et j'admets que cela est shocking. Mais voici, la gêne et la misère y sont pour quelque chose, et puis un découragement profond y est aussi pour quelque chose, et puis c'est quelquefois un bon moyen pour s'assurer la solitude nécessaire pour pouvoir approfondir plus ou moins telle ou telle étude, qui vous préoccupe.

Une étude très nécessaire cela est la médecine, à peine est-ce un homme, qui ne cherche pas à en savoir tant soit peu, qui ne cherche pas à comprendre au moins de quoi il s'agit, et voilà je n'en sais encore rien du tout. Mais tout cela absorbe, tout cela préoccupe, mais tout cela vous donne à rêver, à songer, à penser. Voilà maintenant que déjà depuis cinq ans peut-être, je ne le sais pas au juste, je suis plus ou moins sans place, errant çà et là; vous dites maintenant, depuis telle ou telle époque tu as baissé, tu t'es éteint, tu n'as rien fait. Cela est-il tout à fait vrai?

Il est vrai que j'ai gagné tantôt ma croûte de pain, tantôt tel ami me l'a donnée par grâce, j'ai vécu comme j'ai pu, tant bien que mal, comme cela allait; il est vrai que j'ai perdu la confiance de plusieurs, il est vrai que mes affaires pécuniaires sont dans un triste état, il est vrai que l'avenir est pas mal sombre, il est vrai que j'aurais pu mieux faire, il est vrai que

tout juste pour gagner mon pain j'ai perdu du temps, il est vrai que mes études sont elles-mêmes dans un état assez triste et désespérant, et qu'il me manque plus, infiniment plus que je n'ai. Mais cela s'appelle-t-il baisser, et cela s'appelle-t-il ne rien faire?

Tu diras peut-être : mais pourquoi n'as-tu pas continué, comme on aurait voulu que tu eusses continué, par le chemin de l'université? Je ne répondrai rien là-dessus que ceci : cela coûte trop cher; et puis cet avenir-là n'était pas mieux que celui d'à présent sur le chemin où je suis.

Mais dans le chemin où je suis je dois continuer, si je ne fais rien, si je n'étudie pas, si je ne cherche plus, alors je suis perdu. Alors malheur à moi.

Voilà comme j'envisage la chose; continuer, continuer, voilà ce qui est nécessaire.

Mais quel est ton but définitif, diras-tu; ce but devient plus défini, se dessinera lentement et sûrement, comme le croquis devient esquisse et l'esquisse tableau, au fur et à mesure qu'on travaille plus sérieusement, qu'on creuse davantage l'idée d'abord vague, la première pensée fugitive et passagère, à moins qu'elle devienne fixe.

Tu dois savoir qu'avec les évangélistes cela est comme avec les artistes. Il y a une vieille école académique souvent exécrable, tyrannique, l'abomination de la désolation enfin, des hommes ayant comme une cuirasse, une armure d'acier de préjugés et de conventions, ceux-là quand ils sont à la tête des affaires, disposent des places, et par système de circumduction cherchent à maintenir leurs protégés et à en exclure l'homme naturel.

Leur Dieu, c'est comme le dieu de l'ivrogne Falstaff de Shakespeare « le dedans d'une église », « the inside of a church »; en vérité, certains messieurs évangéliques se trouvent par étrange rencontre (peut-être seraient-ils eux-mêmes, s'ils étaient capables d'émotion humaine, un peu surpris de s'y trouver), plantés au même point de vue que l'ivrogne type, en fait de choses spirituelles. Mais il est peu à craindre que jamais leur aveuglement se change en clairvoyance là-dessus.

Cet état de choses a son mauvais côté pour celui qui n'est pas d'accord avec tout cela, et qui de toute son âme, et de tout son cœur, et avec toute l'indignation dont il est capable, proteste là-contre. Pour moi, je respecte les académiciens, qui ne sont pas comme ces académiciens-là, mais les respectables sont

plus clairsemés qu'on ne croirait à première vue. Maintenant, une des causes pourquoi maintenant je suis hors de place, pourquoi pendant des années j'ai été hors de place, cela est tout bonnement parce que j'ai d'autres idées que les messieurs qui donnent les places aux sujets qui pensent comme eux. C'est pas une simple question de toilette comme on me l'a hypocritement reproché, c'est question plus sérieuse que cela, je t'en assure.

Pourquoi je te dis tout cela — non pas pour me plaindre, non pas pour m'excuser sur ce en quoi je puis avoir plus ou moins tort, mais tout simplement pour te dire ceci : lors de ta dernière visite l'été passé, lorsque nous nous sommes promenés à deux près de la fosse abandonnée qu'on appelle la Sorcière, tu m'as rappelé qu'il y avait un temps où nous étions aussi à nous promener à deux près du vieux canal et moulin de Rijswijk, « et alors », disais-tu, « nous étions d'accord sur bien des choses, mais », — as-tu ajouté — « depuis lors tu as bien changé, tu n'es plus le même ». Eh bien! cela n'est pas tout à fait ainsi, ce qui a changé, c'est qu'alors ma vie était moins difficile, et mon avenir moins sombre en apparence, mais quant à l'intérieur, quant à ma manière de voir et de penser, cela n'a pas changé, seulement si en effet il y avait changement, c'est que maintenant je pense, et je crois, et j'aime plus sérieusement, ce qu'alors aussi déjà je pensais, je croyais, et j'aimais.

Ce serait donc un malentendu si tu persistais à croire que par exemple maintenant je serais moins chaleureux pour Rembrandt, ou Millet, ou Delacroix, ou que ou quoi que ce soit, car c'est le contraire; seulement voyez-vous, il y a plusieurs choses qu'il s'agit de croire et d'aimer, il y a du Rembrandt dans Shakespeare, et du Corrège en Michelet, et du Delacroix dans V. Hugo, et puis il y a du Rembrandt dans l'Évangile ou de l'Évangile dans Rembrandt, comme on veut, cela revient plus ou moins au même, pourvu qu'on entende la chose en bon entendeur, sans vouloir la détourner en mauvais sens et si on tient compte des équivalences des comparaisons, qui n'ont pas la prétention de diminuer les mérites des personnalités originales. Et dans Bunyan il y a du Maris ou du Millet et dans Beecher-Stowe il y a du Ary Scheffer.

Si maintenant tu peux le pardonner à un homme d'approfondir les tableaux, admets aussi que l'amour des livres est

aussi sacré que celui de Rembrandt, et même je pense que les deux se complètent.

J'aime fort le portrait d'homme par Fabritius, qu'un certain jour, nous promenant aussi à deux, nous avons longtemps regardé au musée d'Harlem. Bon, mais j'aime tout autant « Richard Cartone », de Dickens, dans son *Paris et Londres en 1793*, et je pourrais te montrer d'autres figures étrangement saisissantes dans d'autres livres encore, avec ressemblance plus ou moins frappante. Et je pense que Kent, un homme dans *King Lear* de Shakespeare, est tout aussi noble et distingué personnage que telle figure de Th. de Keyser, quoique Kent et King Lear sont censés avoir vécu longtemps auparavant. Pour ne pas en dire davantage. Mon Dieu, comme cela est beau Shakespeare! Qui est mystérieux comme lui? Sa parole et sa manière de faire équivalent bien tel pinceau frémissant de fièvre et d'émotion. Mais il faut apprendre à lire, comme on doit apprendre à voir, et apprendre à vivre.

Donc, tu ne dois pas penser que je renie ceci ou cela, je suis un espèce de fidèle dans mon infidélité, et quoique étant changé, je suis le même, et mon tourment n'est autre que ceci : à quoi pourrais-je être bon, ne pourrais-je pas servir et être utile en quelque sorte, comment pourrais-je en savoir plus long et approfondir tel et tel sujet? Vois-tu, cela me tourmente continuellement, et puis on se sent prisonnier dans la gêne, exclu de participer à telle ou telle œuvre, et telles et telles choses nécessaires sont hors de la portée. A cause de cela on n'est pas sans mélancolie, puis on sent des vides là où pourraient être amitié et hautes et sérieuses affections, et on sent le terrible découragement ronger l'énergie morale même, et la fatalité semble pouvoir mettre barrière aux instincts d'affection, et une marée de dégoût qui vous monte. Et puis on dit : « Jusqu'à quand, mon Dieu! »

Ben, que veux-tu, ce qui se passe en dedans, cela paraît-il en dehors? Tel a un grand foyer dans son âme et personne ne vient jamais s'y chauffer, et les passants n'en aperçoivent qu'un petit peu de fumée en haut par la cheminée, et puis s'en vont leur chemin.

Maintenant voilà, que faire, entretenir ce foyer en dedans, avoir du sel en soi-même, attendre patiemment pourtant avec combien d'impatience, attendre l'heure dis-je, où quiconque voudra, viendra s'y asseoir, demeurera là, qu'en sais-je? Que quiconque croit en Dieu, attende l'heure qui viendra tôt ou tard.

Maintenant, pour le moment, toutes mes affaires vont mal à ce qui paraît, et cela a été déjà ainsi pour un temps pas tout à fait inconsidérable, et cela peut encore rester comme cela pour un avenir de plus ou moins longue durée, mais il se peut qu'après que tout a semblé aller de travers tout aille mieux ensuite. Je n'y compte pas, peut-être cela n'arrivera-t-il pas, mais en cas qu'il y vînt quelque changement pour le mieux, je compterais cela comme autant de gagné, j'en serais content, je dirais : enfin! voilà pourtant *il y avait donc quelque chose.*

Mais diras-tu, pourtant tu es un être exécrable, puisque tu as des idées impossibles de religion et des scrupules de conscience puérils. Si j'en ai d'impossibles ou de puériles, puissé-je en être délivré, je ne demande pas mieux. Mais voici à peu près où j'en suis sur ce sujet. Vous trouverez dans *Le Philosophe sous les toits*, de Souvestre, comment un homme du peuple, un simple ouvrier très misérable si on veut, se représentait la patrie « Tu n'as peut-être jamais pensé à ce que c'est que la patrie », reprit-il en me posant une main sur l'épaule, « c'est tout ce qui t'entoure, tout ce qui t'a élevé et nourri, tout ce que tu as aimé, cette campagne que tu vois, ces maisons, ces arbres, ces jeunes filles qui passent là en riant, c'est la patrie! Les lois qui te protègent, le pain qui paye ton travail, les paroles que tu échanges, la joie et la tristesse qui te viennent des hommes et des choses parmi lesquels tu vis, c'est la patrie! La petite chambre où tu as autrefois vu ta mère, les souvenirs qu'elle t'a laissés, la terre où elle repose, c'est la patrie! Tu la vois, tu la respires partout! Figure-toi les droits et les devoirs, les affections et les besoins, les souvenirs et la reconnaissance, réunis tout ça sous un seul nom et ce nom sera la patrie ».

Maintenant de même est-il que tout ce qui est véritablement bon et beau, de beauté intérieure morale, spirituelle et sublime dans les hommes et dans leurs œuvres, je pense que cela vient de Dieu, et que tout ce qu'il y a de mauvais et de méchant dans les œuvres des hommes et dans les hommes, cela n'est pas de Dieu, et Dieu ne trouve pas cela bien non plus.

Mais involontairement je suis toujours porté à croire que le meilleur moyen pour connaître Dieu, c'est d'aimer beaucoup. Aimer tel ami, telle personne, telle chose, ce que tu voudras, tu seras dans le bon chemin pour en savoir plus long après, voilà ce que je me dis. Mais il faut aimer d'une haute et d'une

sérieuse sympathie intime, avec volonté, avec intelligence, et il faut toujours tâcher d'en savoir plus long, mieux et davantage. Cela mène à Dieu, cela mène à la foi inébranlable.

Quelqu'un, pour citer un exemple, aimera Rembrandt, mais sérieusement, il saura bien qu'il y a un Dieu, celui-là, il y croira bien.

Quelqu'un approfondira l'histoire de la Révolution française — il ne sera pas incrédule, il verra que dans les grandes choses aussi il y a une puissance souveraine, qui se manifeste.

Quelqu'un aurait assisté pour un peu de temps seulement au cours gratuit de la grande université de la misère, et aurait fait attention aux choses qu'il voit de ses yeux, et qu'il entend de ses oreilles, et aurait réfléchi là-dessus, il finira aussi par croire et il en apprendrait peut-être plus long qu'il ne saurait dire.

Cherchez à comprendre le dernier mot de ce que disent dans leurs chefs-d'œuvre les grands artistes, les maîtres sérieux, il y aura Dieu là-dedans. Tel l'a écrit ou dit dans un livre, et tel dans un tableau.

Puis lisez la Bible tout bonnement, et l'Évangile, c'est que cela donne à penser et beaucoup à penser, et tout à penser. Hé bien! pensez ce beaucoup, pensez ce tout, cela relève la pensée au-dessus du niveau ordinaire, malgré vous. Puisque l'on sait lire, qu'on lise donc!

Maintenant, après, par moments, on pourrait bien être un peu abstrait, un peu rêveur, il y en a qui deviennent un peu trop abstraits, un peu trop rêveurs, cela m'arrive à moi peut-être, mais c'est la faute à moi, puis après tout qui sait, n'y avait-il de quoi, c'était pour telle ou telle raison que j'étais absorbé, préoccupé, inquiet, mais on remonte de cela. Le rêveur tombe quelquefois dans un puits, mais après on dit qu'il en remonte.

Et l'homme abstrait, il a sa présence d'esprit aussi par moments, comme par compensation. C'est quelquefois un personnage qui a sa raison d'être pour telle ou telle raison, qu'on ne voit pas toujours au premier moment, ou qu'on oublie par abstraction, le plus souvent involontairement. Tel qui a longtemps roulé comme ballotté sur une mer orageuse, arrive enfin à destination, tel qui a semblé bon à rien, et incapable de remplir aucune place, aucune fonction, finit par en trouver une, et actif et capable d'action se montre tout autre qu'il avait semblé au premier abord.

101

Je t'écris un peu au hasard ce qui me vient dans ma plume, j'en serais bien content si en quelque sorte tu pouvais voir en moi autre chose qu'une espèce de fainéant.

Puisqu'il y a fainéant et fainéant qui forment contraste.

Il y a celui qui est fainéant par paresse et lâcheté de caractère, par la bassesse de sa nature, tu peux si tu juges bon me prendre pour un tel.

Puis il y a l'autre fainéant, le fainéant bien malgré lui, qui est rongé intérieurement par un grand désir d'action, qui ne fait rien, parce qu'il est dans l'impossibilité de rien faire, puisqu'il est comme en prison dans quelque chose, parce qu'il n'a pas ce qui lui faudrait pour être productif, parce que la fatalité des circonstances le réduit à ce point; un tel ne sait pas toujours lui-même ce qu'il pourrait faire, mais il sent par instinct : pourtant je suis bon à quelque chose, je me sens une raison d'être! Je sais que je pourrais être un tout autre homme! A quoi donc pourrais-je être utile, à quoi pourrais-je servir! Il y a quelque chose au-dedans de moi, qu'est-ce que c'est donc?

Cela est un tout autre fainéant, tu peux si tu juges bien, me prendre pour un tel!

Un oiseau en cage au printemps sait fortement bien qu'il y a quelque chose à quoi il serait bon, il sent fortement bien qu'il y a quelque chose à faire, mais il ne peut le faire, qu'est-ce que c'est? il ne se le rappelle pas bien, puis il a des idées vagues, et se dit : « Les autres font leurs nids et font leurs petits et élèvent la couvée », puis il se cogne le crâne contre les barreaux de la cage. Et puis la cage reste là et l'oiseau est fou de douleur.

« Voilà un fainéant », dit un autre oiseau qui passe, celui-là c'est une espèce de rentier. Pourtant le prisonnier vit et ne meurt pas, rien ne paraît en dehors de ce qui se passe en dedans, il se porte bien, il est plus ou moins gai au rayon de soleil. Mais vient la saison des migrations. Accès de mélancolie, — mais disent les enfants qui le soignent dans sa cage, il a pourtant tout ce qu'il lui faut — mais lui de regarder au-dehors le ciel gonflé, chargé d'orage, et de sentir la révolte contre la fatalité en dedans de soi. « Je suis en cage, je suis en cage, et il ne me manque rien, imbéciles! J'ai tout ce qu'il me faut moi! Ah de grâce, la liberté, être un oiseau comme les autres oiseaux! »

Tel homme fainéant ressemble à tel oiseau fainéant.

Et les hommes sont souvent dans l'impossibilité de rien

faire, prisonniers dans je ne sais quelle cage horrible, horrible, très horrible.

Il y a aussi, je le sais, la délivrance, la délivrance tardive. Une réputation gâtée à tort ou à raison, la gêne, la fatalité des circonstances, le malheur, cela fait des prisonniers.

On ne saurait toujours dire ce que c'est qui enferme, ce qui mure, ce qui semble enterrer, mais on sent pourtant je ne sais quelles barres, quelles grilles, des murs.

Tout cela est-ce imaginaire, fantaisie? Je ne le pense pas; et puis on se demande : mon Dieu est-ce pour longtemps, est-ce pour toujours, est-ce pour l'éternité?

Sais-tu ce qui fait disparaître la prison, c'est toute affection profonde, sérieuse. Être amis, être frères, aimer, cela ouvre la prison par puissance souveraine, par charme très puissant. Mais celui qui n'a pas cela demeure dans la mort.

Mais là où la sympathie renaît, renaît la vie.

Puis la prison quelquefois s'appelle : préjugé, malentendu, ignorance fatale de ceci ou de cela, méfiance, fausse honte.

Mais pour parler d'autre chose, si moi j'ai baissé, d'un autre côté tu as monté. Et si moi j'ai perdu des sympathies, toi tu en as gagné. Voilà ce dont je suis content, je le dis en vérité et cela me réjouira toujours. Si tu étais peu sérieux et peu profond, je pourrais craindre que cela ne dure pas, mais puisque je pense que tu es très sérieux et très profond, je me sens porté à croire que cela durera.

Seulement s'il te devenait possible de voir en moi autre chose qu'un fainéant de la mauvaise espèce j'en serais bien aise.

Puis si jamais je pouvais faire quelque chose pour toi, t'être utile en quelque chose, sache que je suis à ta disposition.

Si j'ai accepté ce que tu m'as donné, tu pourrais de même, en cas que de manière ou d'autre je puisse te rendre service, me le demander, j'en serais content et je le considérerais comme une marque de confiance. Nous sommes assez éloignés l'un de l'autre, et nous pouvons avoir à certains égards des manières de voir différentes, mais néanmoins telle heure, un tel jour, l'un pourrait rendre service à l'autre.

Pour aujourd'hui je te serre la main, en te remerciant encore de la bonté que tu as eue pour moi.

Si, maintenant plus tôt ou plus tard tu voulais m'écrire, mon adresse est chez Ch. Decrucq, rue du Pavillon, 8, à Cuesmes près de Mons.

Et sache qu'en écrivant tu me feras du bien.

136 F J'ai un peu étudié certains ouvrages d'Hugo cet hiver der-
nier, soit *Le Dernier Jour d'un condamné*, et un très beau livre
sur Shakespeare. J'ai entrepris l'étude de cet écrivain depuis
longtemps, cela est aussi beau que Rembrandt. Shakespeare
est à Charles Dickens ou à V. Hugo, ce que Ruysdaël est à
Daubigny, et Rembrandt à Millet.

Ce que tu dis dans ta lettre au sujet de Barbizon est très
vrai et je te dirai chose et autre, qui te démontrera que c'est
aussi là ma manière de voir à moi. Je n'ai pas vu Barbizon,
mais quand bien même je n'ai pas vu cela, l'hiver dernier j'ai
vu Courrières. J'avais entrevu un voyage à pied, principale-
ment dans le Pas-de-Calais, non pas la Manche mais le dépar-
tement ou province. Je l'avais entrepris ce voyage-là, espérant
y trouver peut-être du travail quelconque si possible, j'aurais
tout accepté. Mais après tout un peu involontairement, je
ne saurais au juste définir pourquoi.

. .

Quoique cette étape était pour moi presque assommante,
et que j'en sois retourné épuisé de fatigue, les pieds meurtris,
et dans un état plus ou moins mélancolique, je ne la regrette
pas car j'ai vu des choses intéressantes, et on apprend à voir
d'un autre œil encore tout juste dans les rudes épreuves de la
misère même. J'ai gagné quelques croûtes de pain en route
çà et là, en échange de quelques dessins, car j'en avais dans
ma valise. Mais à bout de mes dix francs, les dernières nuits
j'ai dû bivouaquer en plein champ, une fois dans une voiture
abandonnée, toute blanche de givre au matin, gîte assez mau-
vais, une fois dans un tas de fagots, et une fois et c'était un
peu mieux, dans une meule entamée, où je suis parvenu à
pratiquer une niche quelque peu confortable, seulement une
pluie fine n'augmentait pas précisément le bien-être.

Eh bien et pourtant ça a été dans cette forte misère que
j'ai senti mon énergie revenir, et que je me suis dit : Quoi
qu'il en soit j'en remontrerai encore, je reprendrai mon crayon
que j'ai délaissé dans mon grand découragement, et je me
remettrai au dessin, et dès lors à ce qui me semble tout a changé
pour moi, et maintenant je suis en route et mon crayon est
devenu quelque peu docile, et paraît le devenir davantage de
jour en jour. C'était la trop longue et la trop grande misère
qui m'avait à ce point découragé que je ne pouvais plus rien
faire.

Une autre chose que j'ai vue lors de cette excursion, c'est les villages des tisserands.

Les charbonniers et les tisserands sont encore une race à part, quelque peu des autres travailleurs et artisans, et je sens pour eux une grande sympathie, et me compterais heureux si un jour je pouvais les dessiner en sorte que ces types encore inédits ou presque inédits, fussent mis au jour.

L'homme du fond de l'abîme, *De profundis*, c'est le charbonnier, l'autre à l'air rêveur, presque songeur, presque somnambule, c'est le tisserand. Voilà à peu près 2 ans déjà que je vis avec eux et j'ai appris à connaître quelque peu leur caractère original, du moins celui des charbonniers principalement. Et de plus en plus je trouve quelque chose de touchant et de navrant même, dans ces pauvres et obscurs ouvriers, les derniers de tous pour ainsi dire, et les plus méprisés, qu'on se représente ordinairement par l'effet d'une imagination vive peut-être, mais très fausse et injuste, comme une race de malfaiteurs et de brigands. Des malfaiteurs, des ivrognes, des brigands, il y en a ici comme ailleurs, mais tel n'est pas du tout le véritable type.

Dans ta lettre tu m'as parlé vaguement de venir à Paris ou dans les environs, soit tôt ou tard, lorsqu'il serait possible et que je le voudrais. Certes, ce serait mon grand et ardent désir de venir soit à Paris, soit à Barbizon ou ailleurs. Mais comment le pourrais-je, car je ne gagne pas un sou, et quoique je travaille dur, il faudra encore du temps pour arriver au niveau de pouvoir penser à chose pareille que serait celle de venir à Paris. Car en vérité, pour pouvoir travailler comme il faut, il faudrait au moins cent francs par mois, on peut vivre de moins mais alors on est dans la gêne, même beaucoup trop.

Pauvreté empêche les bons esprits de parvenir, c'est le vieux proverbe de Palizzy, où il y a du vrai et qui est tout à fait vrai si on en comprend la véritable intention et portée.

Pour le moment je ne vois pas comment la chose serait praticable, et il vaut mieux que je reste ici, en travaillant comme je puis et pourrai, et après tout il fait meilleur marché ici pour vivre. Toutefois est-il que je ne saurais plus continuer beaucoup plus longtemps dans la petite chambre où je suis maintenant. Elle est déjà très petite, puis il y a deux lits, celui des enfants et le mien. Et maintenant que je fais les Bargue, feuille assez grande déjà, je ne saurais te dire

combien je suis peiné. Je ne veux pas gêner les gens dans leur ménage, aussi est-il qu'ils m'ont dit que pour ce qui était de l'autre chambre de la maison, il n'y avait pas moyen pour moi de l'avoir, même en payant davantage, car il la faut à la femme pour faire sa lessive, ce qui dans une maison de charbonnier doit arriver presque tous les jours.

Je voudrais donc prendre tout court une petite maison d'ouvrier, cela coûte 9 francs par mois en moyenne.

Je ne saurais te dire combien malgré que chaque jour il se présente et se présenteront encore de nouvelles difficultés, je ne saurais te dire combien je me sens heureux d'avoir repris le dessin.

BRUXELLES

octobre 1880-avril 1881

C'est comme tu vois de Bruxelles que je t'écris. Car j'ai 137 F
pensé bien faire de changer pour le moment de domicile. Et
cela pour plus d'une raison.

D'abord c'était d'urgente nécessité, puisque le petit cabinet
où j'étais logé et que tu as pu voir l'année passée, était telle-
ment étroit, et la lumière y était si mauvaise, que pour le
dessin c'était très inconvenable. Il est vrai que si j'avais pu
avoir une autre chambre dans la maison, j'aurais pu rester,
mais il la fallait aux gens de la maison cette autre pièce pour
faire leur ménage et lessive, et même en payant un peu davan-
tage il n'y avait pas moyen de l'avoir... Je sens qu'il est abso-
lument nécessaire d'avoir sous les yeux de bonnes choses, et
aussi de voir travailler les artistes. Car cela me fait davantage
sentir ce qui me manque, et en même temps j'apprends le
chemin pour y remédier.

. .
Je ne rejette pas cependant l'idée de l'école des Beaux-Arts,
en tant que par exemple je pourrais y aller le soir tant que
je suis ici, si cela est gratuit ou pas cher.

Mais mon but doit rester du moins pour le moment, d'ap-
prendre le plus tôt possible à faire des dessins présentables et
vendables, en sorte que je commencerai à gagner quelque
salaire par mon travail directement. Car telle est bien la
nécessité qui m'est imposée.

. .
Je crois qu'un logement et peut-être aussi une nourriture
un peu meilleure que celle du Borinage, y contribuera aussi
pour me remonter un peu. Car j'ai bien « expériencé » quelques
misères dans le *black country* belge, et ma santé n'a pas été
par trop bonne dernièrement, mais pourvu que je parvienne

107

un jour à pouvoir dessiner effectivement ce que je désire exprimer, tout cela je l'oublierai et ne me souviendrai que du bon côté des choses qui, si on veut l'observer, existe aussi. Mais je dois cependant tâcher de me remonter un petit peu, car j'ai besoin de toute mon énergie.

1er novembre 1880

138 N Mon vieux, si j'avais dû demeurer encore un mois à Cuesmes, je serais tombé malade de misère. Ne t'imagine pas que je vis à présent dans l'aisance, car ma nourriture consiste principalement en pain sec et en pommes de terre, ou en châtaignes comme on en vend aux coins des rues. Je tiens le coup parce que je dispose d'une chambre un peu plus confortable et que je m'offre de temps à autre, quand mes moyens me le permettent, un repas plus substantiel dans un restaurant. Je crois que j'ai tout enduré durant ces deux années passées dans le Borinage; ce ne fut pas un séjour d'agrément! Évidemment, mes dépenses dépasseront probablement les 60 fr., je ne puis vraiment vivre à meilleur compte.

. .

Écris-moi vite, mon adresse est 72, boulevard du Midi. Mon modeste logement me coûte 50 fr. par mois; j'y reçois du pain ainsi qu'une tasse de café le matin, à midi et le soir. Ce n'est pas pour rien, mais ici, la vie est chère.

.

La bonne volonté ne suffit pas, il faut encore avoir l'occasion de s'instruire. Des *artistes médiocres* [1], au nombre desquels je ne voudrais pas être compté, comme tu le devines, qu'est-ce que je te dirai? Ça dépend de ce qu'on entend par *médiocre* [1].

Je ferai tout ce qui est en mon pouvoir, mais je ne mépriserai point pour autant le *médiocre* [1] au sens courant du mot. Ce n'est pas dépasser ce niveau-là de mépriser ce qui est *médiocre* [1]; à mon avis, il faut commencer par professer quelque *respect* [1] pour le *médiocre* [1] et savoir que cela représente déjà quelque chose, qu'on n'arrive à cette médiocrité-là qu'au prix d'une grande somme d'efforts.

Janvier 1881

139 F Puisqu'il y a si longtemps, soit plusieurs mois, que je n'ai point eu de tes nouvelles, pas même la moindre réponse à ma

1. En français dans le texte.

dernière lettre, peut-être ne sera-t-il pas hors de saison de te demander quelque signe de vie.

Je dois bien te dire qu'il me paraît au moins quelque peu étrange, et un peu inexplicable, que tu n'aies jamais écrit depuis une lettre unique, que j'ai reçue lors de mon arrivée ici.

Ne pas écrire est bien, mais toutefois écrire à propos n'est pas toujours mal non plus, même dans certains cas c'est chose très désirable.

Involontairement en pensant à toi, je me dis :

Pourquoi n'écrit-il point? S'il craint de se compromettre vis-à-vis de ces messieurs G. & Cie en ayant des rapports avec moi, sa position à l'égard des sieurs susmentionnés est-elle donc si chancelante et ébranlable, qu'il serait tenu à se ménager à tel point? Ou bien est-ce parce qu'il craint que je lui demande de l'argent? Mais alors si tel fut le motif de ton silence, au moins pourrais-tu avoir attendu pour te taire le moment où on essayerait de te tirer une carotte, comme on dit.

Je ne veux cependant pas « innécessairement » allonger cette lettre en t'énumérant un tas de choses, qui par moments me passent dans la tête, lorsque je réfléchis aux motifs que tu pourrais avoir eu pour ne pas écrire.

Janvier 1881

Tu me pardonneras tout à fait lorsque tu sauras que je t'ai 140 F écrit ma lettre précédente dans un moment de malaise. Mes dessins n'allaient pas, et ne sachant de quel côté me tourner, je me suis mis à écrire. Certes j'aurais mieux fait d'attendre un meilleur moment, mais par ceci tu verras précisément que moi-même appartiens sans aucun doute à cette classe de gens, dont je te parlais dans ma lettre, soit à cette classe de personnes, qui ne réfléchissent pas toujours à ce qu'elles disent et font. Cela étant, brisons là-dessus.

. .

Il est donc entendu que je reste provisoirement ici, en attendant que peut-être tu aurais chose ou autre à me proposer. Seulement écris-moi de temps à autre.

. .

Puisque dans le temps tu m'as vaguement parlé de venir à Paris, sachez que je ne demanderais pas mieux que d'y aller effectivement un de ces quatre matins, si j'étais assez heureux

de savoir que j'y trouverais de l'emploi pour gagner au minimum 100 francs par mois; toutefois sachez aussi que puisque j'ai commencé le dessin, ce n'est pas pour le laisser là, conséquemment je chercherai principalement à continuer et avancer de ce côté-là. Non seulement le dessin de figures et scènes de mœurs demande des connaissances du dessin en tant que métier, mais en outre de fortes études de littérature, de physiognomonie, etc. qui sont difficiles à acquérir.

<div align="right">2 avril 1881</div>

En réponse à tes deux bonnes lettres et à la suite de la visite de père que j'attendais avec impatience, j'ai quelque chose à te dire.

En premier lieu, père m'a confié que tu envoies de l'argent depuis longtemps, à mon insu, et que tu m'aides à me tirer d'affaire. Je t'en remercie cordialement. Je me plais à espérer que tu n'auras jamais à le regretter; j'ai ainsi la possibilité d'apprendre un métier qui, s'il ne m'enrichit pas, me permettra du moins de gagner au minimum 100 fr. par mois; c'est ce qu'il me faut pour subvenir à mes besoins dès que je serai plus ferme sur mes arçons comme dessinateur, et que j'aurai enfin trouvé un emploi stable.

. .
Les frais de séjour, peu importe le lieu où l'on s'arrête, s'élèvent en gros à 100 fr. par mois au minimum; sinon on tire le diable par la queue et on doit se priver du nécessaire ou renoncer à acquérir petit à petit le matériel et les outils indispensables.

Mettons que j'aie dépensé cet hiver 100 fr. par mois, bien qu'en réalité je n'aie pas disposé de cette somme d'argent. J'en ai consacré une bonne partie à des articles de dessin, puis j'ai acheté des vêtements : deux costumes de travail en velours noir, qu'on appelle, si je ne me trompe, de la veloutine. Ils me vont bien; ainsi vêtu, je puis me présenter n'importe où, les vêtements me serviront encore plus tard, quand j'aurai besoin — c'est le cas dès à présent! — d'un grand choix de vêtements de travail pour habiller les modèles dont je ne puis, pas plus qu'un autre dessinateur, me passer. Je me vois donc obligé d'acquérir, d'occasion de préférence, toutes sortes de vêtements d'homme et de femme. Bien sûr, il ne me faut

pas tout de suite une collection complète, mais j'ai commencé
à la constituer tout doucement, et je continue.

Tu dis avec raison que les problèmes d'argent ont une
grande importance en ce monde, que ce soit en bien ou en mal.
Que soit [1]. La parole de Bernard demeure d'actualité : *Pau-
vreté empêche les bons esprits de parvenir* [1]. En y réfléchissant,
j'ajouterais volontiers : est-il concevable que dans une famille
comme la nôtre, où deux hommes qui portent notre nom se
sont enrichis dans le commerce d'objets d'art, je veux parler
de C. M. et de l'oncle de Princehague, et où deux autres, toi
et moi, ont choisi le même métier dans deux sphères dis-
tinctes — est-il concevable, dis-je, que je ne puisse compter,
d'une façon ou d'une autre, sur les 100 fr. par mois qui me sont
indispensables jusqu'au jour où j'aurai trouvé un emploi stable
comme dessinateur?

Il y a trois ans, j'ai eu une querelle avec C. M. à un autre
sujet. Est-ce une raison suffisante pour que C. M. me témoigne
une hostilité qui ne désarme pas? Je préfère croire qu'il n'a
jamais nourri de véritable rancune contre moi, considérer que
ce n'est qu'un malentendu dont j'accepte d'endosser la res-
ponsabilité pleine et entière, plutôt que de chicaner et de
rechercher jusqu'à quel point j'en suis responsable, car je n'ai
pas de temps à perdre dans des discussions de ce genre.

L'oncle Cor a si souvent aidé d'autres dessinateurs qu'il
pourrait tout de même s'intéresser un peu à moi, quand il
en a l'occasion. Ne va pas croire que je me perds en paroles
dans l'espoir d'obtenir un secours financier de Son Excellence.
Il y a d'autres façons de me venir en aide, par exemple, en
me mettant en relations avec ceux qui pourraient m'apprendre
beaucoup de choses, ou en me procurant du travail, l'une ou
l'autre illustration à fournir. J'ai parlé en ce sens à père, et
j'ai pu constater qu'on avait déjà discuté le fait étrange,
inexplicable, que j'ai tant de tracas, moi, alors que je suis
tout de même membre d'une telle famille. Je lui ai dit qu'à
mon sens tout cela n'était que passager et finirait par s'arran-
ger. Il m'a pourtant semblé nécessaire d'en toucher un mot à
père et d'en écrire à M. Tersteeg, mais Son Excellence paraît
ne pas avoir saisi mes intentions, puisqu'il croit que je rêve
de vivre aux crochets de mes oncles. Il m'a fait tenir une lettre

1. En français dans le texte.

plutôt décourageante, dans laquelle il me dit que je n'ai pas le droit d'agir ainsi... Je lui ai répondu que je n'étais guère étonné de son interprétation, puisque toi-même, tu t'étais déjà servi de l'expression « vivre comme un rentier ». Le ton de ta lettre me fait comprendre que tu en es à considérer à présent la chose d'un autre point de vue. Ton soutien efficace me le prouve d'ailleurs. J'espère donc que M. Tersteeg changera peu à peu d'avis, lui aussi.

Cette lettre s'allonge, mais le moyen d'être bref? Si je dis qu'il serait souhaitable, moins à cause du qu'en dira-t-on qu'en considération de ma personne, que C. M. et consorts en arrivent à changer d'avis et d'attitude à mon égard, c'est parce qu'un homme comme Roelofs p. e. ne sait plus que penser d'une situation aussi fausse. Il s'imagine que quelque chose cloche de mon côté, à moins que ce ne soit de l'autre; en tout cas, il se rend compte que *there is something wrong somewhere anyhow* [1].

Évidemment, il fait preuve de trop de circonspection; il préfère ne pas avoir affaire à moi, précisément à ce moment où j'ai besoin de ses conseils et de ses suggestions.

Des expériences de ce genre ne sont pas agréables. Reste à savoir d'ailleurs si je ne ferai pas autant de progrès en continuant à travailler seul avec une énergie patiente? Pour moi, je le crois. *Where there is a will, there is a way* [2]. Aura-t-on le droit de m'en vouloir plus tard si je prends une revanche? Bah, un dessinateur ne dessine pas pour prendre sa revanche, mais par amour du dessin, et cet amour est plus fort que tout. Ainsi, toutes les questions pendantes s'arrangeront peut-être d'elles-mêmes.

. .

Il serait peut-être moins onéreux que je passe l'été à Etten; il y a là-bas une grande quantité de sujets. Si mon projet te paraissait raisonnable, tu pourrais en écrire à père; le cas échéant, je suis tout disposé à me ranger à leur avis quant à la façon de m'habiller et pour tout le reste aussi. Il n'est pas impossible que je tombe nez à nez avec C. M.!

Je n'y vois aucun inconvénient, pour ma part. On continuera longtemps encore à émettre des opinions contradictoires à mon sujet, les membres de notre famille aussi bien que les étrangers; on portera des jugements diamétralement opposés

1. Que quelque chose ne va pas.
2. La volonté ne connaît pas d'obstacles.

sur mes actes et on entendra longtemps encore formuler des avis complètement divergents.

Je n'en tiens rigueur à personne, parce qu'il y a très peu d'hommes qui savent vraiment pourquoi un dessinateur fait ceci plutôt que cela. En général, les paysans et les bourgeois soupçonnent de méchanceté et de noirs desseins tout homme qui se rend en des endroits, des coins et des trous qu'un autre préfère ne pas fréquenter, dans le seul espoir d'y découvrir des lieux pittoresques et des figures remarquables.

Un paysan qui me regarde dessiner un tronc d'arbre et travailler une heure durant sans bouger, s'imagine que je suis fou et se moque de moi. Une petite dame qui fait la grimace devant un ouvrier vêtu de son costume de travail rapiécé, tout couvert de poussière et trempé de sueur, ne peut évidemment comprendre pourquoi on va s'enterrer dans le Borinage, pourquoi on court à Heyst et pourquoi on descend aux *maintenages* [1] d'une mine. Elle en conclut, elle aussi, que je suis fou. Bien sûr, je m'en balance, pourvu que toi, monsieur T., C. M., père et quelques autres, vous sachiez qu'en penser et que vous m'encouragiez, au lieu de m'adresser des reproches, en me disant : ton métier le veut ainsi et nous comprenons fort bien pourquoi.

Je répète donc que, dans les circonstances présentes, je ne vois pas pourquoi je n'irais pas à Etten ou à La Haye, même si ces chers messieurs et ces belles dames se mettent à jacasser.

Père m'a dit lors de sa visite : « Écris à Théo et discute avec lui ce qui serait le moins coûteux et te conviendrait le mieux. » J'espère donc que tu voudras bien me faire connaître ton avis.

12 avril 1881

J'ai appris par père qu'il est possible que tu arrives dimanche 143 N prochain à Etten. Comme je crois qu'il serait bon que j'y sois aussi, j'ai décidé de m'y rendre aujourd'hui.

J'espère donc te revoir bientôt.

1. En français dans le texte.

ETTEN

avril 1881
décembre 1881

144 N Je te félicite cordialement pour ton anniversaire. Je pense
souvent à ta visite, je suis très content d'avoir eu l'occasion
de bavarder librement avec toi, et j'espère qu'il te sera possible
de venir encore une fois dans le courant de l'été.

. .

Écris-moi de temps à autre et tiens-moi au courant de tout
ce qui te concerne; si tu apprenais par hasard qu'il y a moyen
de caser çà et là un dessinateur, songe à moi.

Il est temps de porter ma lettre à la poste. Je te tiendrai
au courant de tout ce que je fais, mais toi, de ton côté, tu

dois m'écrire de temps à autre ce que tu me conseilles de
dessiner et d'entreprendre; tes conseils me sont souvent profi-
tables, d'autres fois ils ne le sont pas, mais dis-moi en tout
cas hardiment ce que tu voudrais que je fasse, j'agirai de même
de mon côté, et nous essayerons d'un commun accord de
séparer l'ivraie d'avec le bon grain.

Sans date
Vraiment, je suis très heureux que tu sois venu à nouveau 148 N
et que nous ayons eu l'occasion de parler un peu de tout. Je
persiste à déplorer qu'il ne soit pas possible de nous rencontrer
plus souvent. Non parce que j'attache beaucoup d'importance
aux bavardages en eux-mêmes, mais parce que je voudrais
que nous nous comprenions plus intimement encore. Je me
suis dit tout cela dans le train, en revenant de Roosendaal,
surtout à propos de ce dont nous avons parlé en dernière
minute, à la gare.
Je me réjouis que ta lettre d'aujourd'hui me laisse espérer
une nouvelle visite prochainement.
Je suis tout à fait rétabli; néanmoins, j'ai dû garder le lit
le lendemain de ton départ. J'ai consulté le docteur van Gent;
c'est un homme capable, qui a l'esprit pratique. J'ai préféré
le voir; non que j'attache de l'importance à ce malaise insigni-
fiant, mais parce que, malade ou non, j'aime bavarder de temps
à autre avec un médecin afin de savoir si rien ne cloche. Quand
on entend émettre une opinion sensée, véridique, sur la santé,
on peut se faire petit à petit une idée plus nette à ce sujet.
Dès qu'on sait à peu près de quoi il faut se garder, à quoi il
faut s'en tenir, on ne s'arrête plus à toutes les sottises et les
absurdités si souvent débitées sur la santé et les maladies.
. .
J'ignore si tu lis des livres anglais; dans l'affirmative, je te
recommande *Shirley* de Currer Bell, qui a encore un autre livre
intitulé *Jane Eyre* à son actif. Cet ouvrage est aussi beau que
les toiles de Millais, de Boughton ou d'Herkomer. Je l'ai déni-
ché à Princehague et je l'ai dévoré en trois jours, bien qu'il
soit assez volumineux.
Je souhaiterais que tout le monde ait la faculté que je
commence à acquérir, de lire un livre en peu de temps et
d'en garder une impression très nette. Il en va de la lecture

comme de la contemplation d'un tableau, il faut en découvrir d'un trait les beautés, sans hésiter, et être sûr de son appréciation.

Je suis en train de remettre de l'ordre dans ma bibliothèque; j'ai lu trop de livres pour ne pas continuer méthodiquement, je veux me tenir au courant de la littérature moderne.

Il m'arrive de regretter d'avoir oublié l'histoire, surtout l'histoire moderne. Mais cultiver des regrets et rester les bras croisés ne mène pas loin; essayons plutôt de nous instruire davantage.

Je me suis grandement réjoui de t'entendre exprimer dernièrement des opinions philosophiques vraiment saines. Qui sait quel philosophe tu deviendras!

Si tu trouves l'œuvre de Balzac, *Les Illusions perdues* (deux volumes), trop longue, commence par *Le Père Goriot* qui ne comporte qu'un volume seulement. Dès que tu auras goûté de ce mets, tu n'en voudras plus d'autre. Retiens bien le surnom de Balzac : *vétérinaire des maladies incurables* [1].

<center>3 septembre 1881</center>

153 N Je veux te confier ce que j'ai sur le cœur. Tu es peut-être déjà au courant; dans ce cas, je ne t'apprendrai rien de neuf. Je suis follement amoureux de K. [2]. Quand je lui ai fait ma déclaration, elle m'a répondu que son passé et son avenir demeureraient toujours indivisibles pour elle, qu'elle ne pourrait donc jamais partager mes sentiments.

Un terrible combat s'est alors livré en mon cœur : devais-je me résigner à son « jamais, non, jamais de la vie! », ou au contraire refuser de considérer cette affaire comme terminée et garder encore un peu d'espoir, ne pas renoncer?

Je me suis rallié à la seconde solution. Jusqu'à présent, je ne regrette pas ma décision, bien que je me heurte toujours à ce « jamais, non, jamais de la vie! » Évidemment, j'ai dû supporter depuis lors quelques-unes des *petites misères de la vie humaine* [1]. Consignées dans un livre, elles auraient peut-être le don d'amuser les lecteurs, mais quand on les éprouve soi-même, elles ne ressemblent en rien à des sensations agréables.

1. En français dans le texte.
2. Une cousine de Vincent, veuve et mère d'un enfant.

Je me félicite d'avoir laissé à d'autres la résignation ou la théorie *how not to do it* [1]. Moi, je n'ai pas perdu courage.

Une des raisons de mon silence à ce sujet, c'est que ma position était plus indécise et plus instable que je ne puis encore te le dire.

A présent, j'en ai parlé, non seulement à K., mais à père et mère, à l'oncle et à la tante S., à l'oncle et à la tante de Princehague.

Le seul qui m'ait dit, sur un ton de confidence, en quelque sorte officieusement, que j'avais des chances si je travaillais ferme et si je faisais des progrès, c'est celui dont je n'attendais rien de semblable : l'oncle Cent. Il s'amusait de ma façon de concevoir ce « jamais, non, jamais de la vie! », de m'entendre dire que je ne le prenais pas au tragique, mais au contraire que j'en souriais. Quoi qu'il en soit, j'ai l'intention de persévérer dans cette voie, et de rejeter loin de moi toute mélancolie et tout désespoir. En attendant, je travaille, plus facilement même depuis que je l'ai rencontrée.

Je te disais donc que la situation s'éclaircit; je crois que les personnes âgées me donneront beaucoup de fil à retordre; elles considèrent l'affaire comme terminée, classée, et elles feront tout pour m'obliger à adopter leur point de vue. Je suppose qu'elles mettront d'abord des gants de velours, qu'elles me payeront ensuite de mots jusqu'à la fête de l'oncle et de la tante qui doit avoir lieu en décembre. Je crains qu'ils ne prennent en fin de compte des mesures pour se débarrasser de moi.

Pardonne-moi les expressions acerbes dont je me sers pour t'exposer clairement la situation; je t'accorde que les couleurs sont un peu criardes et les lignes trop nettes, mais de cette façon tu es mieux à même de comprendre que si je tournais autour du pot. Ne me reproche donc pas de manquer de respect envers des personnes plus âgées que moi. En fait, je crois qu'elles sont violemment opposées à ce projet, et qu'elles essayeront par tous les moyens d'empêcher K. et moi de nous revoir, de nous parler et de nous écrire, précisément parce qu'elles craignent que K. ne change d'avis si nous avions l'occasion de nous revoir, de nous parler et de nous écrire.

K., elle, croit qu'elle ne changera jamais d'avis. Les personnes âgées essayent de me convaincre qu'il n'en saurait être

1. Comment il ne faut pas faire.

autrement, mais elles redoutent au fond un revirement de sa part. Pour que les personnes âgées changent d'avis, il suffirait, non que K. dise le contraire, mais que je devienne celui qui gagne au moins 1.000 florins par an. Encore une fois, pardonne-moi les *contours* [1] durcis dont je souligne mes images.

Nous voir régulièrement pendant un an nous ferait du bien à tous deux, mais les personnes âgées sont butées sur ce point.

Du coup, tu saisiras que j'entends ne rien négliger pour me rapprocher d'elle. Je suis décidé à

> L'aimer jusqu'à ce
> Qu'elle finisse par m'aimer.

Dis donc, Théo, as-tu déjà été amoureux? Je te le souhaite car, crois-moi, les *petites misères* [1] inhérentes à l'amour ont leur valeur. On se trouve parfois plongé dans la désolation, pour un peu on se croirait en enfer à certains moments, mais au-dessus il y a quelque chose de bien meilleur. On peut distinguer trois degrés :

1) Ne pas aimer et ne pas être aimé.

2) Aimer et ne pas être aimé. (*Note de Vincent :* c'est mon cas.)

3) Aimer et être aimé.

Eh bien, je prétends que le deuxième degré vaut mieux que le premier, mais que le troisième, c'est « ça! »

En avant, old boy, sois amoureux, toi aussi, et épanche-toi à ton tour. Fais le mort pour ce qui concerne ma confidence et entretiens beaucoup de sympathie pour moi.

. .

Si tu deviens amoureux un jour et si tu essuies à ton tour un : « Jamais, non, jamais de la vie! », ne te résigne surtout pas! Mais tu es un tel chançard que je me plais à croire que cela ne t'arrivera pas.

7 septembre 1881

La présente est pour toi seul, tu ne la montreras à personne, n'est-ce pas?

Je ne serais pas étonné, Théo, que ma dernière lettre t'ait produit une impression plutôt bizarre. J'espère néanmoins que cette impression te permettra de te rendre compte de la situa-

1. En français dans le texte.

tion. J'ai essayé de tracer à gros traits de fusain rectilignes les proportions et les plans, et du moment que nous avons les traits fondamentaux, nous pouvons effacer le fusain avec un mouchoir ou avec un plumeau, puis rechercher les contours plus précis.

La présente aura donc un accent plus intime, moins acerbe, moins âpre.

Laisse-moi te demander d'abord si tu t'étonnes qu'il puisse exister un amour assez sincère et assez ardent pour ne pas se laisser refroidir, même par des « jamais, non, jamais de la vie! » sans nombre?

Non, cela te paraît naturel et raisonnable.

L'amour est quelque chose de positif, de puissant, de si profond qu'il est tout autant impossible d'étouffer son amour que d'attenter à sa vie. Si tu me répliques : « Il y a pourtant des gens qui attentent à leurs jours », je te répondrai simplement : « Je ne crois vraiment pas être de cette sorte-là. »

J'ai pris goût à la vie, vois-tu, et je suis heureux d'aimer. Ma vie et mon amour ne font qu'un. « Mais tu te heurtes à un « jamais, non, jamais de la vie! », m'objecteras-tu. Et je te réponds : « Old boy, je considère provisoirement ce « jamais, non, jamais de la vie! » comme un glaçon qu'il me faut serrer sur mon cœur pour le faire fondre. »

Quant à prédire qui l'emportera, le froid de ce glaçon ou la chaleur de ma vie, c'est un problème délicat sur lequel je préfère ne pas me prononcer en ce moment. Je voudrais que les autres observent le même silence puisqu'ils ne trouvent rien de mieux à dire que « indégelable », « entreprise de fou » et autres insinuations aimables. Si je me trouvais en face d'un iceberg du Groënland ou de la Nouvelle-Zélande de je ne sais combien de mètres de haut, de long et de large, et si l'on me proposait d'étreindre cette masse et de la serrer sur mon cœur pour la faire fondre, la situation serait certes fort critique.

Mais, comme je n'ai pas encore aperçu jusqu'à présent sur mon chemin, devant ma proue, une masse de glace de ce calibre-là, je ne puis reconnaître « l'absurdité de ma conduite ». Malgré ce « jamais, non, jamais de la vie! » et tout le reste, celle-ci ne mesure pas tant pour peu que je l'aie bien mesurée, de sorte qu'il ne m'est pas interdit de l'étreindre.

Donc, pour ce qui me concerne, je serre le glaçon « jamais, non, jamais de la vie! » sur mon cœur, car je ne vois pas

d'autre solution, pour le faire dégeler et disparaître; personne ne pourrait tout de même y trouver à redire?

Je me demande en vain dans quel ouvrage de physique ils ont appris que la glace ne pourrait fondre.

Je déplore qu'ils soient si nombreux à prendre la chose au tragique, mais je n'ai aucune envie de me laisser abattre ni d'abandonner l'espoir dont je me suis armé. Je ne veux pas y penser.

Soit mélancolique qui veut l'être; pour moi, j'en ai assez, je ne veux plus être que joyeux, comme une alouette au printemps. Je ne veux entonner d'autre chanson que *aimer encore* [1]. Théo, te réjouis-tu, de ce « jamais, non, jamais de la vie! »? Je ne le crois pas. Pourtant, il y a, paraît-il, des gens qui jubilent et qui, peut-être, *sans le savoir* [1], évidemment « pour mon bien, avec les meilleures intentions du monde », s'efforcent d'arracher le glaçon de mon cœur et versent ainsi, sans s'en rendre compte, sur mon amour ardent, plus de seaux d'eau froide qu'ils ne le pensent.

Je suis convaincu que de nombreux seaux d'eau froide ne me refroidiront pas de sitôt, old boy.

Trouves-tu malin que ces gens insinuent que je devrais me préparer à apprendre bientôt qu'elle a accepté un parti plus riche, qu'elle est devenue jolie et qu'elle sera demandée en mariage, qu'elle ressentira certainement de l'aversion pour moi si j'allais plus loin que « frère et sœur » (c'était là l'extrême limite du permis!), et qu'il serait très regrettable de laisser échapper « en attendant » ...une occasion peut-être meilleure!

Qui n'a pas appris à dire : « elle et aucune autre », sait-il ce que c'est que l'amour? Lorsqu'on m'a dit tout ce que je viens de te citer plus haut, j'ai senti de tout mon cœur, de toute mon âme, de toute ma raison : « elle et aucune autre ».

1. En français dans le texte.

Certains objecteront peut-être : « Tu fais preuve de faiblesse, de passion, de déraison, de manque de connaissance de la vie quand tu dis : « elle et aucune autre »; ménage-toi une porte de sortie, prends-en ton parti. » Je ne veux pas y penser!

Que ma faiblesse soit ma force, j'entends dépendre « d'elle et d'aucune autre », et même si c'était possible, je ne voudrais pas être indépendant d'*elle*.

Pourtant, elle en a aimé un autre et elle continue à vivre en pensée dans le passé; elle semble avoir des scrupules, même à l'idée d'un nouvel amour. Mais il y a une sentence que tu connais : *Il faut avoir aimé, puis désaimé, puis aimer encore* [1]*!*

Aimer encore : ma chère, ma trois fois chère, ma bien-aimée [1].

Je me suis aperçu qu'elle pensait constamment au passé et s'y abîmait avec dévotion. Alors, j'ai pensé : bien que je respecte ce sentiment et que son deuil profond m'émeuve et me touche, je le trouve plutôt fatal.

Dès lors, je ne puis permettre que mon cœur s'attendrisse, mais je dois me montrer ferme et résolu comme une lame d'acier. Je veux essayer de faire naître « quelque chose de neuf » qui, s'il n'efface pas le passé, aura quand même droit à l'existence.

C'est alors que je me suis mis à lui parler, avec gaucherie et maladresse au début, mais tout de même avec fermeté, pour en arriver à lui dire : « K., je vous aime comme moi-même », et elle m'a répondu : « Jamais, non, jamais de la vie! »

Jamais, non, jamais de la vie! Que répliquer à cela : *aimer encore* [1]*!* Je ne puis prédire qui l'emportera. Dieu seul le sait; moi, je sais uniquement *that I had better stick to my faith* [2].

Ce fut terrible, ô mon Dieu, lorsque j'ai entendu cet été ce « jamais, non, jamais de la vie! », bien que je ne fusse pas pris au dépourvu. J'ai senti peser sur moi à ce moment un poids aussi écrasant que la damnation — et, oui — cela m'a jeté un moment par terre, si j'ose dire.

Mais de l'indescriptible angoisse de mon âme a jailli en moi une idée, telle une vive clarté dans la nuit : qui peut se résigner, se résigne, mais *si vous pouvez croire*, croyez! Et je me suis relevé, non comme un résigné, mais comme un croyant, et je n'ai plus eu d'autre pensée que : *elle* et aucune autre.

1. En français dans le texte.
2. J'aurais mieux fait de demeurer fidèle à ma foi.

Tu me demanderas : De quoi vivrez-vous si tu la conquiers? ou tu me diras : Tu ne l'auras pas. Mais non, tu ne me demanderas pas cela. Qui aime vit, qui vit travaille, qui travaille a du pain.

Ainsi donc, je suis calme et rassuré; c'est cet état d'âme qui influe sur mon travail, je m'y suis jeté à corps perdu, précisément parce que je me rends compte que je réussirai. Je ne prétends pas que je deviendrai quelqu'un d'extraordinaire, mais quand même quelqu'un « d'ordinaire », et j'entends par « ordinaire » que mon œuvre sera saine et *raisonnable* [1], qu'elle aura une raison d'être et qu'elle servira à quelque chose. Je crois que rien ne nous rejette aussi bien dans la réalité qu'un amour véritable. Celui qui tombe dans la réalité est-il donc dans un mauvais chemin? Je ne le crois pas. A quoi comparer ce sentiment étrange, cette découverte bizarre qui s'appelle « aimer »? Car l'homme qui tombe amoureux découvre vraiment un nouvel hémisphère dans son existence.

C'est pourquoi je te souhaite de tomber amoureux, toi aussi. Mais il faut pour cela une *elle*. Il en est de cette *elle* comme d'autres choses; qui *cherche* finit par trouver, bien que le fait de trouver soit pour nous une *chance* et non un mérite.

Aussi est-ce une surprise bizarre quand on a trouvé quelque chose et-et-et-qu'on essuie un « jamais, non, jamais de la vie! » Au premier abord, ce n'est pas très agréable, c'est terrible.

L'oncle Jan ne dit-il pas que le diable n'est jamais assez noir qu'on n'en puisse venir à bout? Il en est ainsi de ce « jamais, non, jamais de la vie! »

Tu dois m'écrire sans faute si tu ne l'as pas encore fait, surtout après avoir reçu et lu la présente, car il me tarde de recevoir une lettre de toi depuis que je t'ai parlé comme je l'ai fait. Je ne crois pas que tu prendras en mauvaise part tout ce que je t'ai dit; j'espère que tu penses au fond plus ou moins comme moi, surtout en ce qui concerne le besoin absolu d'un « elle et aucune autre ».

Sans date

155 N Dans les circonstances présentes, il me serait plus agréable que tu m'écrives après avoir lu mes deux lettres (trois, si tu

1. En français dans le texte.

comptes la présente), qui se complètent et dépendent l'une de l'autre, plutôt que de répondre uniquement à la première. Celle-là a dû te paraître froide et insensible; tu t'es probablement dit que j'étais vraiment endurci et impénitent. Non, tu t'es trompé, mais tu ne m'en voudras pas de ne pas t'avoir révélé brusquement mes sentiments les plus tendres et les plus intimes, ô homme d'affaires rongé par la fièvre commerciale (ce n'est pas précisément l'état d'âme indiqué pour apprécier des histoires d'amour comme celle-ci). Je me suis donc dit : je vais le réveiller d'abord, puis je sèmerai des paroles plus tendres dans le cœur de Son Excellence; il s'agit de labourer, pour commencer, le cœur de cet homme « qui brasse des affaires ». De là cette première lettre aussi froide qu'un soc de charrue. Pour la deuxième, avais-je tort d'avancer qu'elle serait plus sincère et plus confidentielle?

Or, du moment que nous avons commencé à parler confidentiellement, comment ne pas continuer?

. .

Ta lettre à père et mère était assez mélancolique; pour te dire la vérité, je n'ai pas réussi à m'y retrouver et ne sais encore qu'en penser : est-ce que ça ne va pas, oui ou non? Je me suis étonné de certaines expressions, premièrement parce que c'est toi qui t'en es servi, et deuxièmement, parce que tu t'en es servi en t'adressant à père et mère.

C'est que tu renfermes dans ton cœur, plus que d'autres, toutes *tes grandes et petites misères de la vie humaine*[1]. Quand il t'arrive d'en faire confidence, tu le fais devant ceux dont tu sais qu'ils sont forts dans le domaine où toi, tu te sens faible. Je crois que, si tu te sens faible en ceci ou en cela, tu n'avoueras jamais cette faiblesse qu'à celui qui est capable de t'en guérir. Tu m'as dit toi-même cet été qu'à ton sens, il valait mieux ne pas parler des difficultés de la vie, les garder pour soi, afin, disais-tu, de ne pas perdre son ressort. Une pareille énergie m'en a fort imposé, bien que je fusse loin de la trouver sympathique. Je me rends compte que je me suis laissé entraîner trop souvent par mon besoin de sympathie à en rechercher chez des gens qui, au lieu de me réconforter, ne pouvaient que me décourager.

Père et mère sont très gentils, mais ils ne comprennent guère ni mon état d'âme ni le tien, ni ma situation réelle, ni

1. En français dans le texte

la tienne. Ils nous aiment de tout leur cœur — surtout toi, — et tous deux, toi aussi bien que moi, nous les aimons beaucoup au fond, mais hélas! ils ne sont pas à même de nous donner des conseils pratiques en bien des circonstances, et parfois même, avec la meilleure volonté du monde, de nous comprendre. Cela tient surtout, non à eux ni à nous, mais à la différence d'âge, à la mentalité différente et à la situation. La maison paternelle, pourtant, doit être et rester, coûte que coûte, notre refuge; notre devoir est de l'en apprécier d'autant et de l'honorer. En cela, je suis parfaitement d'accord avec toi, bien que tu ne te sois peut-être pas attendu à une déclaration aussi franche de ma part.

Il reste qu'il existe un refuge meilleur, nécessaire, indispensable, si bonne, si nécessaire, si indispensable que soit la maison paternelle : c'est notre maison et notre foyer *à nous*...

Tu te souviens peut-être que nous avons discuté cet été, avec une sorte d'amertume, le problème des femmes. Que nous avons senti, ou cru sentir, que :

La femme est la désolation du juste [1].

Et-et-nous étions, moi en tout cas, toi aussi peut-être, un petit peu ce *Monsieur le Juste en question* [1]. Je ne suis plus à même d'affirmer que la sentence citée plus haut soit exacte ou non, parce que je me suis mis à me demander cet hiver si je savais, en somme, *qu'est-ce que c'est qu'une femme, et qu'est-ce que c'est qu'un juste* [1].

Je me suis alors promis d'approfondir ces deux questions, et le résultat de cet examen me force à me répéter souvent à moi-même: *Tu ne sais pas encore ce que c'est qu'une femme. Tu ne sais pas encore ce que c'est qu'un juste, sinon toutefois que tu n'en es pas encore un* [1].

Depuis cet été, mon état d'âme a bien changé, comme tu vois. Ce n'est pas moi, c'est le père Michelet qui a dit aux jeunes gens comme toi et moi : *Il faut qu'une femme souffle sur toi pour que tu sois homme, elle a soufflé sur moi mon cher!*

Faut-il de même et par rencontre qu'un homme souffle sur une femme pour qu'elle soit femme?

Je le pense très certainement ! [1]

Voilà donc une histoire d'amour pour toi, homme d'affaires! La trouves-tu ennuyeuse ou sentimentale? Du moment que

1. En français dans le texte.

je me suis promis de ne pas y renoncer, même si cela devait déchaîner des mécontentements au début, du moment que je me suis juré de poursuivre mes assiduités et de m'agripper à cette « elle et aucune autre », j'ai senti un grand calme et une douce fermeté m'envahir.

Du coup, ma mélancolie s'est envolée; je me suis découvert un regard neuf pour toute chose, et ma puissance de travail s'en est trouvée décuplée.

Certains estiment que j'aurais dû me résigner; il est contraire aux règles du jeu de ne pas se considérer dans ce cas comme vaincu. Quand on prétend au sujet de ma déclaration de cet été que « les jeunes oiseaux qui chantent trop tôt tombent victimes du chat », je réplique par le poème que tu connais :

> *Il y laissa une touffe de plumes,*
> *Mais elles repousseront plus tard, messieurs,*
> *Et seront bien plus jolies que les premières.*

Bien sûr, c'est pour moi *une petite misère de la vie humaine* [1] que je ne puisse aller la voir, ni lui écrire de temps à autre. C'en est une autre que ceux-là, qui pourraient user de leur influence pour saper ce « jamais, non, jamais de la vie! », fassent au contraire tout pour rendre ce « non, jamais, jamais de la vie! » définitif. Ah! si l'on désapprouvait partout, si tout le monde pouvait désapprouver son « jamais, non, jamais de la vie! », si tout le monde s'y mettait pour essayer, à forces réunies, de réduire à néant ce « jamais, non, jamais de la vie! », on pourrait en faire un monument qui servirait d'avertissement à toutes celles qui disent : « jamais, non, jamais de la vie! », et d'encouragement à tous ceux qui répètent : *aimer encore* [1].

Nous n'en sommes pas encore là!

Quel plaisir ce serait pour moi si tu parvenais, d'une façon ou d'une autre, à convaincre père et mère de montrer plus de compréhension, de courage et d'humanité. Ils ont tant erré en cette affaire, ils ont même qualifié de « déplacé et d'indélicat » ce que j'ai fait cet été (jusqu'à ce que je les aie priés instamment de ne plus user de telles expressions)!

Un mot de toi produira peut-être plus d'effet que tout ce que je pourrais encore leur écrire. Il serait d'ailleurs bon, pour

1. En français dans le texte.

eux comme pour moi, qu'ils me laissent maintenant travailler à mon aise.

Ils désirent que je cesse toute correspondance avec l'oncle et la tante; je ne puis évidemment le leur promettre. Même si j'interrompais cette correspondance durant quelque temps, je la reprendrais par la suite avec plus d'énergie que jamais.

Elle refuse de lire mes lettres-mais-mais-mais-le gel et le froid hivernal sont *trop* âpres pour durer longtemps.

J'estime plus sain et plus normal qu'elle m'ait répondu avec une énergie farouche : « jamais, non, jamais de la vie! », quand je lui ai ouvert mon cœur pour la première fois. C'est cette réponse qui m'a convaincu qu'elle était atteinte d'un mal fatal; je me plais à croire que j'ai identifié ce mal fatal, qui consiste à s'abîmer éperdument dans le passé. A présent, elle traverse une crise d'indignation, mais le chirurgien rit dans sa barbe et dit : « *Touché. Entre nous soit fait* [1]. » Écoute, Théo, *elle* ne doit pas savoir que je me réjouis du résultat de mon coup de bistouri. Évidemment, je feins d'être confus devant elle : « Est-ce que je vous ai fait mal? J'ai été brutal et violent? Comment ai-je pu? » Telle est mon attitude à son égard. J'ai envoyé à l'oncle une lettre pleine de regrets et d'humilité, mais j'ai ajouté : « Elle et aucune autre! » Tu ne me trahiras pas, mon frère? Tenir ce qui s'est passé pour nul et non avenu, c'est de la bêtise. Mon vieux, je me réjouis tant du « bleu » que j'ai reçu, je voudrais crier ma joie, mais je dois me tenir coi. Puis reprendre l'attaque d'une façon ou d'une autre. Mais comment m'approcher d'elle, oui, comment m'approcher d'elle? A l'improviste, à l'occasion, sans qu'elle s'y attende. Car si je ne tiens pas bon, son mal fatal (s'abîmer dans le passé), deviendra sept fois plus violent. Ma cause : *aimer encore* [1] est, tout de même, une bonne cause; elle mérite bien que j'y consacre mon âme.

J'ai grogné un peu contre père et mère, bien qu'ils soient très bons et plus aimables que jamais à mon égard, mais voilà, ils ne comprennent rien du tout à l'affaire, ils ne se rendent pas compte de ce que c'est qu'*aimer encore* [1], ils ne trouvent rien d'autre à répéter que « déplacé et indélicat ».

S'ils pouvaient pénétrer un peu mieux mes pensées et mes conceptions! Leur mentalité les incline à se résigner à bien des choses auxquelles je ne puis consentir. Une lettre de toi,

1. En français dans le texte.

ornée d'une petite plaisanterie sur ce « jamais, non, jamais de la vie! », produirait le meilleur effet.

Cet été, une seule parole de mère m'aurait décidé à *lui* confier tout ce qu'on ne peut dévoiler au premier venu.

Elle s'est obstinée à ne pas prononcer cette parole; au contraire, elle m'a refusé l'occasion de m'épancher.

Elle est arrivée chez moi avec un visage qui reflétait la compassion et un cœur plein de paroles de consolation; elle venait sans doute de réciter à mon intention une très belle prière, demandant que la force me soit donnée de me résigner.

Jusqu'à ce jour, sa prière n'a pas été exaucée; elle semble, au contraire, m'avoir donné la force d'agir.

Tu comprendras sans doute qu'un homme décidé à agir ne puisse approuver qu'à moitié sa mère qui prie pour obtenir qu'il se résigne. Et qu'il trouve en outre ses *paroles conso-lantes* [1] un peu *hors de saison* [1], et qu'il répète, du fond du cœur : *je n'accepte point le joug du désespoir* [1].

J'aurais même préféré qu'elle n'ait pas prié pour moi, qu'elle m'ait plutôt fourni l'occasion de lui parler *confidentiellement*. Et encore, qu'au lieu d'accepter ce « jamais, non, jamais de la vie! » elle ait mis quelque empressement à défendre *ma* cause lorsque K. était en confiance avec elle et lui ouvrait son cœur. Je t'écris tout cela pour te faire comprendre quel service tu me rendrais en écrivant à père et mère. Car je ne me trompe pas, n'est-ce pas, mon frère : nous ne sommes pas seulement frères, mais amis et congénères? Depuis que j'aime réellement, mon travail porte davantage la marque de la réa-lité.

Sans date

Dès le début de cet amour, j'ai senti que je n'avais aucune chance, à moins de m'y abîmer *sans arrière-pensée* [1], sans cher-cher à me ménager une porte de sortie, de tout mon cœur, totalement et pour toujours, mais de m'y être abîmé comme je viens de le dire n'empêche pas mes chances d'être très minimes. Que m'importe! Je veux dire : Est-ce qu'on doit, est-ce qu'on peut tenir compte de cela quand on aime? Non, — foin de tous les calculs — j'aime parce que j'aime.

Aimer! Quelle chose!

Imagine-toi ce qu'une vraie femme penserait si elle se ren-

1. En français dans le texte.

dait compte qu'un homme, tout en se déclarant, se ménage une porte de sortie; ne lui dirait-elle pas quelque chose de pire encore que ce « jamais, non, jamais de la vie! »?

Voyons, Théo, n'en parlons plus; si nous aimons, toi et moi, nous aimons, *voilà tout!*

Et nous gardons l'esprit serein, nous n'assombrissons pas pour autant nos pensées, nous ne rognons pas les ailes à nos sentiments, nous n'éteignons ni le feu ni la lumière, nous disons simplement : Dieu merci, j'aime.

Que penserait encore une vraie femme de l'amoureux qui arriverait chez elle, sûr de son affaire? Je ne donnerais pas un sou du résultat qu'il obtiendrait auprès d'une femme comme K., et je ne voudrais pas troquer ce résultat, plus cent mille florins, contre le « non, jamais, jamais de la vie! » que j'ai essuyé.

. .

Donc, on t'appelle communément « le chançard ». Et voilà une *petite misère de la vie humaine* de plus.

Et tu doutes que tu en sois réellement un.

Quelles raisons as-tu d'en douter?

Tu es un chançard qui se plaint — sans raison!

Et c'est moi qu'on appelle « le mélancolique », moi qui te demande de me féliciter de ce « non, jamais, jamais de la vie! »

Voyons, chançard, qu'est-ce qu'il manque à ton bonheur? Tu sais bien dire d'une façon piquante ce que c'est que l'amour en le comparant aux fraises. Ah! c'est bien trouvé, mais autre chose est de tomber amoureux et de se cogner le nez contre un triple « non, jamais, jamais de la vie! », de se heurter en outre à un sieur J. P. S. qui exige des moyens d'existence « en l'espèce », comme dit Son Excellence, ou plutôt, qui n'en exige pas du tout parce que, philistin en matière d'art, il estime que je n'en posséderai jamais. Oui, être amoureux de cette manière, ce n'est pas du tout la même chose que de cueillir des fraises au printemps. Et ce « non, jamais, jamais de la vie! » n'est pas aussi tiède que l'air du printemps; il est âpre, âpre, âpre comme le gel hivernal si pénétrant. *This is no flattery* [1], dirait Shakespeare.

Suffit. La saison des fraises n'est pas encore là, je vois bien des plants, mais ils sont gelés. Le printemps viendra-t-il, les dégèlera-t-il, fleuriront-ils, et après — qui s'en viendra cueillir les fruits?

1. Ce n'est pas une illusion

Bah, ce « jamais, non, jamais de la vie! » m'a appris du moins certaines choses que j'ignorais encore : 1) il m'a fait comprendre l'immensité de mon ignorance; 2) il m'a démontré l'existence d'un monde des femmes et bien d'autres choses encore. Notamment qu'il y a un problème des moyens d'existence.

Il serait délicat de la part des hommes d'affirmer (à l'instar de la constitution, qui proclame : *tout homme est considéré innocent jusqu'à ce que sa culpabilité soit prouvée* [1]) qu'on doit se considérer les uns les autres comme ayant des moyens d'existence jusqu'à preuve du contraire. On pourrait dire par exemple : cet homme existe, je le vois, il me parle, on peut même considérer comme une preuve d'existence réelle le fait qu'il ne soit pas impliqué dans une affaire « en l'espèce ». Son existence me paraissant évidente, j'entends admettre comme axiome qu'il est redevable de son existence aux moyens d'existence qu'il s'assure d'une façon ou d'une autre, notamment par son travail. Dès lors, je me refuse à le soupçonner d'exister sans avoir des moyens d'existence. Mais voilà, on ne raisonne pas ainsi, surtout pas un certain monsieur d'Amsterdam. Avant de croire à l'existence de l'intéressé, ils ont besoin de voir, de palper ses moyens d'existence, car son existence ne suffit pas à prouver la réalité de leur existence. Dans mon cas, il me faudrait donc leur montrer d'abord mes pattes de dessinateur, non en un geste d'attaque ni même de menace. Ensuite, il me faudrait me servir comme je peux de mes pattes de dessinateur.

Tout cela ne résout point l'énigme du « jamais, non, jamais de la vie! » Faire le contraire de ce qu'on vous conseille peut donner parfois de bons résultats. De là vient qu'il soit utile de demander conseil en maintes circonstances. Cependant, certains conseils doivent être suivis à la lettre; on n'a pas besoin de leur tourner le dedans au-dehors ou de les mettre sens dessus dessous. De tels conseils sont très rares et très opportuns, car ils ont encore d'autres qualités particulières. Des conseils de la première catégorie, on peut en trouver partout tant qu'on veut, alors que ceux de la seconde sont plus précieux; les premiers sont gratuits, c'est-à-dire qu'on vous les livre à domicile, par hectolitre, sans qu'on ait rien commandé.

. .

1. En français dans le texte.

Je termine cette lettre par un contre-conseil.

Si tu aimes un jour, ne te ménage aucune porte de sortie, ou mieux, quand tu aimeras, tu ne songeras même pas à te ménager une porte de sortie. Ensuite, quand tu aimeras, tu ne te sentiras guère sûr de ton affaire, tu seras comme *une âme en peine* [1], et pourtant, tu souriras. Celui qui se croit sûr de son affaire, qui s'imagine prématurément « elle est mienne » avant de connaître les déchirements de l'amour, avant d'avoir été ballotté en haute mer entre la vie et la mort par la tempête et l'orage, celui-là, ne sait pas ce qu'est un cœur de femme; une femme le lui fera comprendre d'une façon singulière. Quand j'étais plus jeune, je me suis imaginé un jour que j'aimais d'un œil, mais j'aimais réellement de l'autre. Résultat : des années et des années d'humiliations. Je fais des vœux pour que ces humiliations ne m'aient pas été données en vain.

Une expérience amère m'autorise à dire : *I speak as one who has been down* [2], car je l'ai appris à mes dépens.

Chançard! *what's the matter? what aileth thee* [3]! Tout compte fait, tu n'as peut-être pas été un chançard jusqu'à présent, mais je suis sûr que tu es en bonne voie. Je tire cette conclusion de l'accent de tes lettres.

Théo, tous les hommes qui ont des filles sont en possession d'un instrument appelé « clé de la porte d'entrée ». C'est une arme terrible qui peut servir à ouvrir ou à fermer la porte d'entrée, comme Pierre et Paul ouvrent et ferment la porte du ciel.

Est-ce que cette clé s'adapte au cœur de toutes les filles? Ouvre-t-on et ferme-t-on chacun de ces cœurs au moyen de cette « clé de la porte d'entrée »? Je ne le crois pas, mais seuls Dieu et l'amour sont à même d'ouvrir un cœur de femme, ou de le fermer. Le sien s'ouvrira-t-il? Frère, est-ce qu'elle m'y donnera accès? *Dieu le sait* [1] — moi, je ne saurais le dire à l'avance.

<div align="right">12 novembre 1881</div>

157 N Tu m'écris : « A ta place, je ne perdrais pas courage, mais je ne soufflerais mot de cette affaire à aucun de ceux qu'elle ne regarde pas; cette façon de te comporter étonnera les rares personnes qui s'en occupent et les désarmera. » Si cette tac-

1. En français dans le texte.
2. Je parle comme quelqu'un qui a eu des revers.
3. Qu'est-ce qu'il y a? qu'as-tu donc?

tique ne s'était déjà révélée plus d'une fois la plus efficace des armes, tu m'aurais appris quelque chose de neuf. Je me bornerai à te répondre que je savais tout cela, mais *après ça que sais-tu encore*[1]. Car tu ne dois pas perdre de vue que, dans certains cas, il ne suffit pas de rester sur la défensive, surtout lorsque le *plan de bataille*[1] du parti adverse est basé sur l'hypothèse tant soit peu étourdie que tout ce que je puis faire, c'est de rester sur la défensive.

Théo, si tu nourrissais un amour comme le mien — et pourquoi, mon vieux, en nourrirais-tu jamais un autre? — tu découvrirais en toi-même un symptôme tout à fait inconnu. Des gens comme toi et moi qui frayent la plupart du temps avec des hommes, toi sur une grande échelle, moi sur une plus petite, qui font la chasse à des affaires de tout genre, nous avons l'habitude de faire travailler notre cerveau — en usant d'un peu d'adresse, en faisant des calculs plus ou moins ingénieux. Mais si tu tombes un jour amoureux, tu t'apercevras à ton grand étonnement qu'il existe une autre force qui peut nous pousser à l'action; c'est le sentiment.

Nous sommes parfois enclins à nous en moquer un peu, mais cela n'empêche qu'on dit la vérité lorsqu'on répète, surtout en matière d'amour : *I don't go to my head to ask my duty in this case, I go to my heart*[2].

Eh bien, tu ne voudrais pas que je considère, soit mes parents, soit les siens, comme ceux « que cela ne regarde pas », etc. Je me refuse à croire vraiment qu'il serait oiseux de les aborder en toute confiance de temps en temps.

Surtout lorsque leur état d'esprit n'est ni positif, ni négatif, comme c'est le cas, car ils ne font carrément rien ni pour, ni contre. Je ne comprends pas bien comment ils parviennent à persévérer dans cette attitude « ni chaud, ni froid », qui me semble pitoyable.

Et dire qu'ils nous font peut-être perdre ainsi un temps précieux! Si tu préfères, toi, que je te compte parmi ceux « que cela ne regarde pas et auxquels je ne dois pas avoir affaire », je t'en parlerai quand même de temps à autre, même contre ton gré, comme je le fais à père et mère, à l'oncle et à la tante S. Lorsque j'ai mis père au courant, cet été, il m'a

1. En français dans le texte.
2. Je ne consulte pas ma raison pour demander où est mon devoir en cette affaire, je consulte mon cœur.

coupé la parole pour me servir l'anecdote d'un homme qui avait trop mangé, et d'un autre qui n'avait pas assez mangé; c'était tout à fait *hors de saison* [1] une petite anecdote sans queue ni tête qui m'a forcé à me demander : Est-ce que père aurait perdu le fil de ses pensées?

Il était peut-être énervé parce qu'il ne s'y attendait pas. Il aurait pourtant dû savoir qu'elle et moi, nous nous étions parlé, que nous avions fait des promenades ensemble, durant des jours et des semaines. Est-ce qu'on voit clair lorsqu'on est dans cet état d'âme? Je ne le crois pas. Si j'étais moi-même irrésolu, hésitant, ballotté, je pourrais admettre l'attitude de père et mère. Mon amour m'a contraint à prendre parti et je sens en moi de l'énergie, une énergie nouvelle et saine, comme chez tous ceux qui aiment véritablement. Ce que je veux dire, mon frère, c'est, ni plus ni moins, que je crois fermement qu'un homme, quel qu'il soit, ignore une chose caractéristique, une force mystérieuse qui sommeille dans les profondeurs de son être, tant qu'il ne la réveille pas à la rencontre d'une créature dont il déclare : Elle et aucune autre.

Quand un homme se trouve aussi bien possédé par la cupidité et l'ambition que par l'amour, je prétends qu'il y a quelque chose qui ne va pas chez cet homme... Quand un homme ne veut connaître que l'amour et se trouve incapable de gagner de l'argent, il y a également quelque chose qui ne va pas chez lui.

L'ambition et la cupidité sont les ennemies jurées de l'amour. Ces deux forces adverses vivent en nous dès notre naissance. Ce sont des graines ou des germes qui se développent au cours de notre existence, et qui se développent inégalement; chez l'un, c'est l'amour qui prédomine, chez l'autre, ce sont l'ambition et la cupidité.

A notre âge, nous pouvons, toi et moi, en prendre ou en laisser dans une certaine mesure, en vue de maintenir l'ordre en nous-mêmes.

Je suis convaincu que l'amour, s'il se développe et atteint son plein épanouissement, produit des hommes meilleurs que la passion opposée : Ambition et Cie.

C'est précisément parce que l'amour est si fort que nous ne sommes pas capables, la plupart du temps, dans notre jeunesse (j'entends à l'âge de dix-sept, dix-huit ou vingt ans) de diriger notre barque.

1. En français dans le texte.

Les passions sont les voiles de la barque, vois-tu.

Celui qui, à l'âge de vingt ans, s'abandonne tout à fait à son sentiment, capte trop de vent, sa barque se remplit d'eau et — il sombre — à moins qu'il ne finisse par remonter à la surface.

Par contre, celui qui hisse la voile Ambition et Cie et pas une autre, cingle en ligne droite à travers la mer de la vie, sans avoir d'accidents à déplorer, sans se perdre en zigzag, jusqu'à ce qu'il se trouve finalement dans une situation telle qu'il se rende compte qu'il n'a pas assez de voile et qu'il dise : je donnerais tout ce que j'ai pour un mètre carré de voile en plus, mais je ne l'ai pas! Et il désespère.

Alors, il se prend à réfléchir et il s'avise qu'il peut faire appel à une autre force : il se souvient de la voile qu'il a méprisée et qu'il avait rangée avec le lest. Et c'est cette voile qui le sauve.

La voile « amour » doit le sauver; s'il ne la hisse pas, il n'atteindra pas le port.

Le premier cas, celui de l'homme dont la barque chavirait vers sa vingtième année et qui sombrait, n'est-ce pas? — mais non — qui remontait quand même à la surface, c'est en somme le cas de ton frère V. qui t'écrit comme un homme *who has been down yet came up again* [1].

Qu'est-ce qu'était donc l'amour que je nourrissais en ma vingtième année? C'est difficile à expliquer, mes *passions physiques* [2] étaient très faibles, peut-être par suite de mes années de grande misère et de dur travail. Par contre, mes passions intellectuelles étaient fortes, j'entends que je ne cherchais qu'à donner, sans demander quoi que ce fût en retour ou sans vouloir rien accepter. C'était absurde, faux, exagéré, hautain, téméraire, car en matière d'amour, il ne faut pas seulement donner, mais aussi recevoir, autrement dit, non seulement on doit recevoir, mais aussi donner. Celui qui s'écarte de cette ligne de conduite, soit à gauche, soit à droite, tombe irrémédiablement. Je suis tombé et je m'étonne encore que je sois parvenu à me relever. Ce qui m'a remis d'aplomb, c'est surtout, plus que tout le reste, la lecture d'ouvrages sur les maladies corporelles et morales.

J'ai appris à voir un peu plus clair dans mon cœur et dans

1. Qui a été au fond mais remonte en surface.
2. En français dans le texte.

celui des autres. Je me suis remis à aimer les hommes, moi-même y compris, et j'ai réussi à guérir mon cœur et mon esprit qui avaient pour ainsi dire été anéantis, desséchés et dévastés par des misères de toutes sortes.

Au fur et à mesure que je remontais à la surface et que je frayais à nouveau avec mes semblables, la vie se réveillait en moi — jusqu'à ce que je l'aie rencontrée.

Il est écrit : Tu aimeras ton prochain comme toi-même. On peut dévier à gauche ou à droite, ceci est aussi grave que cela. A mon sens, chacun doit donner autant que l'autre, c'est une règle essentielle, la vérité et la sincérité l'exigent — et voici les deux extrêmes : 1) demander tout sans rien donner; 2) ne demander rien et donner tout.

Ce sont là deux éventualités aussi fatales que fâcheuses; l'une est aussi diablement fâcheuse que l'autre.

Évidemment, on recommande plus ou moins tantôt l'un, tantôt l'autre de ces extrêmes; le premier nous vaut les coquins : voleurs, usuriers, etc., et le second nous vaut les jésuites et les pharisiens, mâles et femelles — aussi des coquins, crois-moi! Si tu me dis : Prends garde de ne pas prendre goût à ce « non, jamais de la vie! », et si tu entends par là : prends garde de ne pas tout donner et de ne rien demander, tu as parfaitement raison; mais je te répondrai que j'ai déjà commis autrefois une erreur de ce genre. J'ai renoncé à une jeune femme et elle en a épousé un autre; je me suis effacé en lui restant fidèle en pensée. Très fâcheux!

J'ai été pris mais j'ai appris, et je dis à présent : nous verrons si, au lieu de nous résigner tout bonnement, nous n'arriverons pas, grâce à notre énergie farouche et patiente, à un résultat qui nous vaudra un peu plus de joie. Nous mettrons en œuvre toute notre saine raison pour arriver à dégeler ce « jamais, non, jamais de la vie! »

Je t'écris cela, Théo, pour te prouver que je suis capable de raisonner avec calme, bien que j'aime.

Si nous étions sentimentaux, elle et moi, si nous avions un cœur tendre, nous nous serions déjà donnés l'un à l'autre, ce qui nous aurait valu beaucoup de misère, beaucoup de privations, de faim, de froid, de maladies, pour ne mentionner que ces maux-là, et pourtant, hélas! mieux vaudrait encore nous donner l'un à l'autre que de ne pas le faire du tout.

Si j'étais poussé par une passion farouche et si elle y cédait, cette passion se calmerait et mon *lendemain de fête* me décou-

vrirait une sensation de désolation, et le sien, un cœur brisé.

Si elle était *coquette* [1], si elle se jouait du cœur d'un homme et si cet homme ne remarquait pas sa *coquetterie* [1], ce serait un sot, mais un sot sublime — sublime comme un sot peut l'être.

Si je la recherchais pour l'argent ou pour des plaisirs charnels, par exemple, et si je me disais : Elle ne pourra m'échapper pour telle ou telle raison, je serais le plus détestable des jésuites ou des pharisiens. (Permets-moi de te dire « qu'en attendant » il n'en est guère ainsi entre elle et moi.)

Si nous nous mettions à jouer « frère et sœur », nous nous comporterions comme des enfants et ce serait *hors de saison* [1].

Si elle ne répondait jamais, jamais à mes sentiments, je deviendrais probablement un vieux célibataire.

Si je me rendais compte qu'elle aime un autre homme, je m'en irais très loin. Si je voyais qu'elle a choisi un autre homme parce qu'il est riche, je ferais *amende honorable* [1] de mon imprévoyance et je dirais : J'ai pris une toile de Brochart pour une toile de Jules Goupil, une image d'Épinal pour une figure de Boughton, de Millais ou de Tissot.

Suis-je aussi imprévoyant?

Mon regard est aussi sûr et exercé que le tien.

Mais si, elle et moi, nous ressuscitions à une vie nouvelle et faisions preuve d'une énergie renouvelée, ah! l'avenir ne serait plus sombre.

En travaillant, elle avec sa main de femme et moi avec ma patte de dessinateur, le pain quotidien ne nous manquerait pas, ni à nous, ni à son fils.

Vois-tu, le fait de me ménager une porte de sortie quand je lui ai fait ma demande lui aurait permis de me mépriser, tandis que maintenant elle ne me méprise pas.

18 novembre 1881

Je crois que la chaudière ferait explosion si je ne soulageais pas mon cœur de temps en temps.

Je veux te raconter quelque chose qui risquerait de mettre mes nerfs à l'envers si je le gardais pour moi; cela pèsera moins quand j'aurai épanché mon cœur à loisir. Comme tu le sais, père et mère d'un côté, moi de l'autre, nous ne sommes pas

1. En français dans le texte.

d'accord au sujet de l'attitude à prendre devant ce « jamais, non, jamais de la vie! ».

Eh bien, on m'a d'abord abreuvé d'expressions violentes comme « indélicat et déplacé » (imagine-toi que tu aimes et qu'on qualifie ton amour d'indélicat, ne te révolterais-tu pas?); maintenant qu'on a fini par se rendre à mes prières de ne plus employer de telles expressions, on est passé à un autre genre d'exercice.

On a prétendu « que je rompais tous les liens ».

J'ai répliqué plusieurs fois avec chaleur, avec patience, avec émotion que ce n'était pas le cas. On a paru y accorder de l'importance pendant quelque temps et puis ça a recommencé de plus belle.

Ce que l'on me reprochait, somme toute, c'était d' « écrire des lettres ».

Et voici ce que j'ai fait, quand j'ai constaté qu'on persistait inopportunément et très étourdiment à employer l'expression « rompre tous les liens » :

Je n'ai plus prononcé un seul mot pendant quelques jours, je n'ai plus prêté aucune attention à père et à mère. *A contre-cœur* [1], mais je voulais leur faire comprendre ce qu'il en serait si tous les liens avaient été réellement rompus.

Évidemment, ils s'étonnèrent de mon attitude; quand ils m'en firent la remarque, je répondis : « Voilà ce qu'*il en serait* s'il n'existait plus de lien d'affection entre nous; heureusement, il y en a et ils ne seront pas rompus de sitôt. Mais je vous prie de bien vouloir comprendre combien l'expression « rompre tous les liens » est inopportune, et de ne plus vous en servir. »

Le résultat fut que père se fâcha, me priant de sortir et proférant des jurons, en tout cas des mots qui ressemblaient à des jurons, je t'assure! Nous sommes habitués à donner raison à père lorsqu'il se fâche; moi aussi, mais cette fois, j'étais décidé à laisser éclater sa colère, tant pis.

Dans son courroux, père a dit quelque chose comme ceci : que je devais m'en aller; je n'y ai guère attaché d'importance parce qu'il l'a dit dans sa colère.

Je dispose ici de modèles et d'un atelier; partout ailleurs, la vie serait plus chère, le travail plus difficile et les modèles me coûteraient davantage. Évidemment, si père et mère me

1. En français dans le texte.

disaient calmement : « Va-t'en! », je m'en irais. Un homme *ne peut* admettre certaines choses.

Sans date

Lorsque je t'ai envoyé ma lettre, ce matin, ou plutôt, lorsque je l'ai glissée dans la boîte, je me suis senti soulagé.

En vérité, je m'étais demandé si je devais te raconter tout cela ou non, mais à la réflexion j'ai cru qu'il valait mieux que je le fasse. Je t'écris dans la petite chambre qui me sert à présent d'atelier, l'autre étant trop humide. Quand je promène mon regard autour de moi, je vois partout des études se rapportant au même sujet : Types brabançons.

Autrement dit, je me suis attelé à une tâche déterminée. Si j'étais arraché à ce milieu, je devrais me rabattre sur autre chose et laisser tout à moitié achevé. C'est impossible! J'y travaille depuis le début de mai, je commence à connaître et à comprendre mes modèles, je fais des progrès, mais il m'en a coûté bien des peines pour me mettre en train.

Et c'est maintenant que père me dirait : « Puisque tu continues à envoyer des lettres à K. et que cela ne nous plaît pas (car, quoi qu'ils puissent dire, *le nœud de l'affaire est là;* que je fasse fi des bonnes manières, et tout le reste, c'est de la blague), puisque nous ne nous entendons plus à cause de cela, je te jette à la porte! »

Il serait vraiment excessif, il serait suprêmement ridicule d'interrompre pour cela mon travail, justement quand je commence à m'y retrouver. Non, non, je ne l'admettrai pas!

D'ailleurs, mes différends avec père et mère ne sont pas si terribles, ni si graves, que nous ne puissions plus vivre sous le même toit.

Vois-tu, père et mère se font vieux, ils vivent de préjugés et de conceptions surannées que ni toi ni moi, nous ne pourrions partager. Si père me voit un livre français en main, p. e. un ouvrage de Michelet ou de V. Hugo, il songe aussitôt à des incendiaires, à des assassins, à « l'immoralité ». C'est vraiment saugrenu, n'est-ce pas? Il va de soi que je ne puis me laisser dérouter par des balivernes de ce genre. J'ai déjà répété plusieurs fois à père : Lis, ne fût-ce que deux ou trois pages, d'un de ces livres et tu te sentiras ému; mais il refuse obstinément. Au moment où cet amour s'enracinait dans mon cœur, j'étais en train de relire *L'Amour et la femme* de Michelet et j'ai compris bien des choses qui seraient demeurées autant

d'énigmes pour moi. Aussi ai-je dit carrément à père que, dans ce cas précis, j'attachais plus d'importance aux conseils de Michelet qu'aux siens, et qu'il m'appartenait de décider lesquels j'entendais suivre.

Il m'a servi en guise de réponse l'histoire d'un grand-oncle qui avait été contaminé par les idées françaises et qui avait fini par s'adonner à la boisson — et d'insinuer que ma vie pourrait devenir semblable à celle-là.

Quelle misère [1]*!*

Père et mère sont très bons pour moi, ils font tout ce qui est en leur pouvoir pour me nourrir convenablement, etc. Je leur en sais gré, mais cela n'empêche que l'homme ne peut se contenter de manger, de boire et de dormir; il aspire à quelque chose de plus noble, de plus beau, dont il ne peut véritablement se passer.

C'est, pour moi, l'amour de K. Père et mère tiennent le raisonnement que voici : Elle a dit *non*, par conséquent *tu dois te taire*. Je ne suis pas du tout de leur avis, au contraire. Je renoncerais au travail que j'ai entrepris et aux commodités de la maison paternelle plutôt que de me résigner à ne plus lui écrire ou à ne plus écrire à ses parents.

Je te dis tout cela parce que le problème de mon travail t'intéresse indiscutablement; tu as donné tant d'argent pour me permettre de faire quelques progrès, je suis en bonne voie, ça marche, je commence à y voir clair, et je te dis : « Théo, voilà la menace qui pèse sur moi, je suis tout disposé à continuer mon travail, mais on dirait que père a l'intention de m'en empêcher en me mettant à la porte, comme il me l'a dit ce matin. »

Je crois qu'une parole énergique de toi pourrait arranger bien des choses. *Toi*, tu es capable de me comprendre quand j'affirme qu'on a besoin *d'amour* pour travailler et pour devenir un artiste, un artiste qui cherche à mettre du sentiment dans son œuvre : il lui faut d'abord sentir lui-même et vivre avec son cœur.

Père et mère sont plus durs que pierre en ce qui concerne « mes moyens d'existence », comme ils disent.

Ils auraient raison s'il était question de nous marier tout de suite. Sur ce point, je suis parfaitement d'accord avec eux. Mais *en l'occurrence* il s'agit d'abord de dégeler ce *jamais*,

1. En français dans le texte.

non, jamais de la vie!, et « des moyens d'existence » n'y réus-
siraient guère. Là n'est pas la question, c'est une affaire de
cœur; voilà pourquoi nous devons nous voir, nous écrire, nous
parler. C'est clair comme le jour, c'est simple et c'est sensé.
Je t'assure que je ne me laisserai détourner de cet amour pour
rien au monde (bien qu'on me considère comme un faible,
comme un homme en pain d'épice). Il n'est pas question pour moi
de remettre d'aujourd'hui au lendemain, du lendemain au surlen-
demain, et d'attendre ainsi *en silence*. Est-ce qu'on peut deman-
der à l'alouette de se taire aussi longtemps qu'elle a de la voix?
Que faire?
Ne serait-il pas sot, Théo, de ne plus dessiner mes types
populaires brabançons, juste au moment où je fais des pro-
grès, parce que père et mère prennent ombrage de mon amour?
Non, cela est impossible.
Pour l'amour du ciel, qu'ils s'en accommodent donc, car il
serait vraiment trop bête qu'un jeune homme sacrifie son éner-
gie aux *préjugés* [1] d'un vieillard. Car ce sont vraiment des pré-
jugés.
Non, mon frère, je dis qu'il serait trop bête de devoir quitter
mon champ d'activité pour aller gaspiller inutilement de l'ar-
gent ailleurs, où la vie est beaucoup plus chère, au lieu de
gagner peu à peu de quoi me payer un voyage à Amsterdam.
Non, non et non, ils se trompent, ils ont tort de vouloir me
jeter dehors précisément en ce moment-ci. Ils n'ont, pour ce
faire, aucun motif valable et, de plus, je serais forcé d'inter-
rompre mon travail. Non, cela ne peut se faire.
Qu'est-ce qu'elle dirait, *elle*, si elle savait ce qui s'est passé
ce matin? Elle est si bonne, si gentille, son cœur se déchire
quand elle doit prononcer la moindre parole désobligeante,
mais quand des gens aussi doux, aussi tendres, aussi chari-
tables qu'elle se dressent, *piqués au vif* [1] — alors, malheur à
celui contre lequel ils se dressent.
Veuille Dieu qu'elle ne se dresse pas contre moi, mon cher
frère; je crois qu'elle commence à se rendre compte que je ne
suis pas un cambrioleur, ni une brute, que je suis dans mon
for intérieur plus paisible et plus placide qu'on ne le croirait
à première vue.
Elle ne l'a pas compris tout de suite; au début, elle avait
une fausse opinion de moi, mais tiens! j'ignore pourquoi, la

1. En français dans le texte.

lumière se lève de son côté, tandis qu'ici le ciel s'obscurcit et se bouche de bisbilles et de jurons.

160 N Merci de ta sympathie, merci de l'argent que tu m'as envoyé pour le voyage. Merci de ton opinion sur mes dessins, bien qu'elle soit plus favorable que je ne le mérite. Continue à m'écrire au sujet de mon travail et ne crains pas de me froisser par tes observations; je considérerai toujours des blessures de ce genre comme des preuves d'amitié, d'une amitié qui vaut mille fois mieux que des flatteries. Tu me donnes des conseils pratiques, je voudrais apprendre à me montrer pratique, tu dois donc me faire beaucoup de prêches, car je ne refuse pas de me convertir, j'ai même un grand besoin de me convertir.

Je crois que je n'ai jamais reçu de l'argent avec plus de reconnaissance, car il m'était insupportable de penser que, si je devais aller la revoir encore une fois, je n'aurais pas pu le faire. Maintenant, je suis au moins sûr de pouvoir tenter la chance que je tiens là.

Je l'aurais fait depuis longtemps si j'avais possédé dix florins. Mais je dois d'abord avoir la certitude qu'*elle* sera à la maison quand j'irai. Je suis en correspondance suivie avec notre petite sœur Willemien qui est aux aguets et me préviendra, car *elle* doit partir pour Harlem, et W. me fera savoir quand *elle* sera rentrée à Amsterdam.

Oh! Théo, elle est si sensible, mais elle ne le paraît pas au premier abord. Elle, toi et moi, nous avons tous une écorce d'insouciance, mais il y a un tronc de bois plus ferme à l'intérieur. Et le sien est d'un grain si fin!

Nous verrons la suite.

Si tu avais, toi aussi, une amourette, il faudrait m'en parler à cœur ouvert; tu peux compter sur ma discrétion.

Si je n'étais pas *one who has been down* [1], mais au contraire un homme qui a toujours été solidement planté sur ses jambes, je ne te serais d'aucune utilité, mais comme je suis descendu dans le puits d'une profondeur insondable qu'est la misère du cœur il se peut que je sois en état de te donner un conseil pratique dans les affaires de cœur.

Je suis venu te demander guérison pour mes dessins et mes affaires d'ordre pratique, mais qui sait si, en revanche, je ne

1. Quelqu'un qui est allé au fond.

pourrai te rendre ce service le jour où tu auras des difficultés en matière d'amour.

En ce qui me concerne, le père Michelet m'a appris bien des choses. Lis en tout cas *L'Amour et la femme*, si tu peux te procurer cet ouvrage, et aussi *My wife and I*, et encore *Our neighbours* de Beecher-Stowe, ou *Jane Eyre* et *Shirley* de Currer Bell. Ces écrivains te diront des choses plus intéressantes que moi, et ils les diront plus clairement.

Les hommes et les femmes qu'on peut considérer comme les maîtres de la civilisation moderne, p. e. Michelet et Beecher-Stowe, Carlyle et George Eliot, tant d'autres également, nous crient : Homme, qui que tu sois, si tu as du cœur au ventre, aide-nous à construire quelque chose de réel, de durable et de vrai. Tiens-toi à un métier et n'aime qu'une femme.

Que ton métier soit un métier moderne, donne à ta femme une âme moderne, libère-la des préjugés affreux qui l'enchaînent. Ne doute pas de l'aide de Dieu si tu fais ce que Dieu réclame de toi, et Dieu veut à présent que le monde soit transformé par une réforme générale des mœurs, par un renouvellement de la lumière et du feu de l'amour éternel. Ce moyen-là te permettra d'arriver à tes fins, et tu exerceras en même temps une influence bienfaisante sur ton milieu, influence qui sera grande ou petite, selon tes moyens. Voilà, à mon sens, les paroles que Michelet adresse à tous ceux qui savent l'entendre.

En tant qu'hommes adultes, en tant que soldats, nous nous trouvons dans les rangs de notre génération. Nous n'appartenons pas à celle de père, de mère, de l'oncle S. Nous devons donc nous montrer plus fidèles aux choses modernes qu'aux choses anciennes. Regarder en arrière peut nous être fatal. Que les personnes âgées ne nous comprennent pas n'a rien qui puisse nous déconcerter, nous avons à poursuivre notre chemin, même contre leur gré, et ils diront eux-mêmes, plus tard : Mais oui, vous aviez raison!

Bien que tu me croies peut-être plus ou moins instruit de ceci ou de cela, tu me trouveras très borné et ignorant de mille autres choses. Hélas! la vie moderne précipitée, agitée, fiévreuse, nous empêche de connaître tout de tout.

Mais est-ce que nous hésiterions, toi et moi, si nous devions faire une déclaration à une jeune fille et douterions-nous d'avoir finalement gain de cause? Certes, il serait présomptueux de se montrer sûr de son affaire, mais il est permis de croire

ceci : ma lutte intérieure ne sera pas inutile, je veux la mener, vaille que vaille, malgré mes faiblesses et mes défauts.

Même si je tombe quatre-vingt-dix-neuf fois, je me relèverai la centième!

Qu'ont-ils donc à radoter? Ils parlent d' « un moyen d'existence » comme si je n'en avais pas! Quel artiste n'a pas dû se donner beaucoup de mal et tirer le diable par la queue; y a-t-il un autre moyen pour celui qui veut sentir la terre ferme sous ses pieds?

Depuis quand n'y a-t-il plus de possibilités de gagner sa vie pour celui qui possède une patte de dessinateur?

23 novembre 1881

Je suis très content que tu aies abordé certains sujets dans ta lettre à père et mère. Je crois que cela finira par produire de l'effet — peu à peu. Tu comprends bien que je ne suis pas homme à causer, de propos délibéré, de la peine à père et à mère. Chaque fois que je me vois contraint de faire une chose qu'ils n'approuvent pas et qui les peine à tort [1], j'en souffre moi-même beaucoup. Ne va pas croire cependant que la récente scène déplorable [1] fut uniquement le résultat d'un accès de colère. Père a déjà parlé d'accès de colère quand je lui ai déclaré que je ne voulais pas continuer mes études à Amsterdam, puis plus tard, quand j'ai refusé dans le Borinage de faire ce que les prédicateurs exigeaient. Il existe un vieux malentendu, profondément enraciné, entre père et moi. Il ne sera jamais, je crois, dissipé complètement. Il y a encore moyen de nous respecter l'un et l'autre, même si nos sentiments sont divergents, voire souvent contradictoires, parce que nous restons au fond d'accord sur bien des points.

C'est te dire que je ne considère pas père comme un ennemi, mais comme un ami, qui serait davantage mon ami s'il parvenait à avoir moins peur de la contamination de mes « erreurs » (?) françaises. Je crois que je pourrais rendre souvent de petits services à père s'il comprenait mieux le fond de ma pensée, je pourrais même l'aider à rédiger ses prêches, car j'interprète certains textes d'une autre façon que lui. Mais père tient mon point de vue pour complètement faux et en fait systématiquement fi.

Je te dirai encore au sujet de « l'affaire », comme l'oncle S.

1. En français dans le texte.

appelle mes explications avec K., que j'ai déclenché une attaque contre le Seigneur S. susnommé. Au moyen d'une lettre recommandée, car je crains que les lettres « non recommandées » ne manquent leur but; celle-ci, il sera bien obligé de la lire. Je me suis efforcé d'attirer l'attention de Son Excellence sur plusieurs points dont je crains qu'il n'ait été porté à sous-estimer l'importance, car il ne s'en est pas soucié. C'est une lettre qui n'est guère diplomatique, car elle est très audacieuse, mais je suis sûr qu'elle impressionnera Son Excellence. Il se peut qu'elle lui arrache tout d'abord une expression énergique dont Son Excellence ne se sert certainement pas dans ses prêches.

Il n'y a pas d'incroyants plus endurcis, plus terre-à-terre que les pasteurs, sinon les femmes de pasteurs (il y a des exceptions à la règle), mais il arrive que des pasteurs possèdent un cœur humain sous une cuirasse de *triple airain* [1].

Quoi qu'il en soit, je suis très anxieux et je me tiens prêt à partir pour Amsterdam. Seulement, comme le voyage coûte cher et que je ne puis gaspiller ma poudre, je tiens ce moyen en réserve, si ma lettre manque son but.

Sais-tu que l'oncle S. est vraiment un homme très capable et, après tout, un artiste? Ses ouvrages sont excellents et témoignent d'une grande sensibilité. J'ai lu cet été une étude qu'il venait de publier sur « les petits prophètes » et certains livres de la Bible qu'on lit relativement peu. Je me flatte donc de l'espoir qu'un jour, quand le temps aura fait son œuvre, Son Excellence ait pour moi plus de sympathie que ce ne fut le cas jusqu'à présent.

La lettre que j'ai reçue de lui il y a quelques mois n'était pas dépourvue de sympathie et n'avait pas été écrite sous l'empire de la colère. Seulement, son affirmation : « le non est définitif » était très catégorique. Ce n'est que lorsque j'ai continué à écrire à K., en dépit de cette lettre, qu'il a cru de son devoir de me mettre des bâtons dans les roues par l'intermédiaire de ceux de Princehague. Ces bâtons ont manqué leur effet. Ce levier-là n'était pas de taille à me soulever.

A propos [1]! Tu dois m'envoyer vite de tes nouvelles, j'ai bien souvent réfléchi à ce que je t'ai écrit.

Si tu crois que j'ai voulu insinuer qu'on doit rogner les ailes à ses passions, p. e. à ses ambitions en matière d'affaires

1. En français dans le texte.

et de finances, qu'il faut les tempérer ou les supprimer radicalement, eh bien! tu te trompes. Au contraire, ces passions doivent porter plus de fruits et d'une meilleure qualité. Elles ne doivent pas s'atténuer, mais s'équilibrer par l'Amour.

« Cupidité » est un très vilain mot, mais le diable ne laisse personne tranquille et je serais très étonné qu'il ne nous ait pas tentés parfois, toi et moi, même au point que nous soyons portés à dire à certains moments : « L'argent est le maître, l'argent peut tout, l'argent est le nº 1. » Je ne prétends pas que toi et moi, nous nous inclinions réellement devant ce M. Mammon et le servions dévotement, mais bien qu'il lui arrive de nous importuner d'une façon pressante. Moi, par des années et des années de misère, toi par un salaire élevé. Ces deux choses ont ceci de commun qu'elles constituent des tentations de se courber devant la puissance de l'argent. Que nous résistions faiblement ou fortement, toi et moi, à ces tentations-là, j'ai quand même confiance : nous ne sommes pas destinés à devenir des proies impuissantes du démon de l'argent. Mais quant à dire que celui-ci n'a pas du tout barre sur nous...

En tout cas, ce démon-là ne peut te jouer le mauvais tour de te faire croire que ce serait un péché de gagner beaucoup d'argent; pas plus qu'il ne peut me jouer le mauvais tour de me faire croire que ma misère était plus ou moins méritoire. Non, il n'y a vraiment aucun mérite à être aussi inhabile que moi à gagner de l'argent; cela doit changer et j'espère que tu me donneras maints conseils utiles dans ce but.

Toutefois, je suis convaincu que tu dois diriger à présent ton attention, la meilleure part de ton attention, la plus condensée, sur cette force vitale qui ne s'est pas encore réveillée en toi : l'Amour.

C'est en vérité la plus puissante de toutes les forces, car elle ne te rend qu'apparemment dépendant; la vérité, c'est que l'affranchissement véritable, la liberté véritable, l'indépendance véritable n'existent que par l'amour. C'est l'amour qui précise notre sentiment du devoir et définit clairement notre tâche; nous nous conformons à la volonté de Dieu en aimant et en accomplissant les devoirs de l'amour. Ce n'est pas pour rien qu'il est écrit dans la Bible : l'amour préservera d'une quantité de péchés, et encore : on trouve de la miséricorde en Dieu, parce qu'on le craint. Sur ce sujet, tu auras cependant plus de profit à relire Michelet que la Bible.

Quant à moi, je ne voudrais me passer de cette lecture pour rien au monde. La Bible est solide, éternelle, mais Michelet donne des conseils étonnamment pratiques et clairs, applicables sur-le-champ à la vie moderne précipitée et fiévreuse qui nous entraîne, toi et moi; ainsi, il peut nous aider à faire de rapides progrès, nous ne pouvons nous passer de lui.

La Bible d'ailleurs est comme un ensemble de couches superposées, dont chacune marque un progrès sur l'autre; il y a une différence entre Moïse et Noé d'une part, Jésus et Paul d'autre part. Prends Michelet et Beecher-Stowe, ils ne prétendent pas que l'Évangile ne vaut plus rien, mais ils nous font comprendre comment l'appliquer à notre temps — toi et moi, par exemple, pour ne mentionner que nous deux. Michelet dit tout haut ce que l'Évangile, qui n'en renferme que les germes, nous souffle tout bas à l'oreille.

Il ne faut pas t'étonner si je dis, quitte à passer pour un fanatique, que je suis convaincu de la nécessité de croire en Dieu, si l'on veut aimer. Je n'entends pas par là qu'il faille ajouter foi à tous les prêches des pasteurs, à tous les raisonnements et jésuitismes des *bégueules dévotes des collet monté*[1], il s'en faut de beaucoup; pour croire en Dieu, il faut sentir qu'il y a un Dieu, non un Dieu mort, empaillé, mais un Dieu vivant qui nous pousse dans la direction d'*aimer encore. Voilà ma pensée*[1].

Il est drôle que j'ignore absolument ce qui se passe à Amsterdam. Je veux dire que je n'en sais rien de plus que ce que je *sens*. Comment peut-on sentir quelque chose à une certaine distance? Je ne suis pas à même de te l'expliquer, mais tâche de tomber amoureux, toi aussi, et tu entendras peut-être des voix dans le lointain, tu percevras des petits détails qui te permettront d'en deviner de grands, comme on devine le feu là où il y a de la fumée.

Heureusement, le temps est calme et doux, cela influence favorablement les gens. S'il faisait très froid et si la bise soufflait, « l'affaire en question » se présenterait beaucoup plus mal.

La grande fête de l'oncle et de la tante S. approche. Père et mère ont l'intention de s'y rendre. Je suis très content que tu leur aies écrit avant ce jour-là, car je préfère qu'ils ne profitent pas de cette occasion pour exprimer « leur conviction intime » au sujet de « l'inopportunité et l'indélicatesse » de mon amour.

1. En français dans le texte.

. .
Sache que je fais de mon mieux pour modifier beaucoup de choses qui me concernent.

Plus spécialement, la mauvaise situation de mes finances. Je crois de même qu'il ne serait pas mauvais que je voie un peu plus de monde.

Travailler dur est certes le meilleur et le plus sûr moyen de remettre ses finances à flot. *Travaillez, prenez de la peine, c'est le fonds qui manque le moins* [1].

Mais cela seul ne suffit pas ou, plus exactement, j'ai encore à m'occuper d'autres problèmes. Je ne regrette pas d'avoir longuement « vécu sous la terre », si j'ose dire, car j'ai été un *who has been down*. Évidemment, je ne suis pas tenu de me replonger dans l'abîme; je crois bien faire, au contraire, en bannissant ma mélancolie, en reprenant pied sur la terre ferme et en regardant la vie sous un jour plus gai, en renouant également de vieilles relations dans la mesure du possible et en m'en créant de nouvelles.

Il m'arrivera de me cogner la tête ici ou là, *que soit* [1]; je voudrais quand même essayer de pousser à fond, pour me rendre compte s'il y a un moyen de reprendre pied à force de lutter.
. .
Sais-tu ce que je voudrais? Que K. me dise quelque chose d'un peu mieux, tout de même, que « non, jamais, jamais de la vie »; il me serait alors possible de dresser le *plan de campagne* [1] d'une expédition artistique, tandis que je suis maintenant contraint, *primo*, de partir en guerre contre des jésuitismes et d'y dépenser beaucoup d'énergie, *secundo*, de ne pas entamer une autre campagne avant que la première n'ait été menée à bonne fin.

Est-ce que K. sait qu'elle me barre la route sans le vouloir? Enfin, elle devra bien se charger de réparer les dégâts plus tard!... Je veux dire que j'espère qu'elle participera à mainte campagne artistique, saisis-tu?

Je crains toutefois de me trouver dans la situation ridicule de celui qui se mettrait en quatre pour vendre des peaux d'ours, alors que les bêtes ne sont pas encore tuées. Je continue quand même à spéculer sur ces peaux-là, en tout cas sur une.

1. En français dans le texte.

Père me disait récemment : « Ma conscience m'a toujours empêché d'essayer de décider deux êtres à se marier. » Eh bien! ma conscience à moi me dit qu'il fait tout le contraire en ce qui me concerne.

Heureusement, Michelet n'a pas eu de scrupules de ce genre, sinon il n'aurait pas publié ses ouvrages. Je promets, en reconnaissance à Michelet, lorsque je fréquenterai des artistes, — ce n'est pas le cas à présent, ce sera le cas plus tard — de m'efforcer de faire comprendre à ceux qui aiment « tourner autour du pot », qu'ils doivent se marier. Je m'empresse d'ajouter, afin de tranquilliser les « marchands d'objets d'art » qui croient peut-être qu' « un ménage » coûte plus cher que « pas de ménage », qu'un artiste marié dépense moins d'argent pour sa femme et produit davantage qu'un artiste célibataire qui entretient une maîtresse.

Le père Millet! A-t-il dû faire face à plus de dépenses que tant d'Italiens et d'Espagnols qui « vivent dans le désert où le ciel est de cuivre et le sol de fer »? Est-ce qu'une épouse coûte plus cher qu'une maîtresse? Vous payez tout de même les maîtresses, messieurs les marchands d'objets d'art, et ces dames se moquent de vous derrière votre dos. *Qui est-ce qui vous tire des carottes, Messieurs Goupil et Co? Les femmes comme il en faut, ou les femmes comme il faut* [1]*?*

On est sûr de périr à part, on ne se sauve qu'ensemble [1], voilà une sentence comme Michelet sait en énoncer en toute simplicité. On a parfois l'impression qu'il s'est trompé, mais on doit bien reconnaître ensuite qu'il avait raison, somme toute.

Voici ce qu'on pourrait dire des ouvrages mêmes de Michelet : *Il faut les avoir aimés, puis désaimés, puis aimer encore* [1].

Le temps doux sera-t-il assez doux pour dégeler un de ces jours mon « non, jamais, jamais de la vie! »? Est-ce que je serai balancé le jour de la fête, ou peu de temps après?

A Dieu ne plaise [1].

Est-ce que le cheval de Troie, dans mon cas la lettre recommandée, a été introduit dans l'enceinte fortifiée de Troie? Est-ce que les Grecs cachés dans le ventre du cheval, j'entends tout ce que j'ai écrit dans cette lettre, pourront s'emparer de la place forte?

Ah! Que je suis anxieux de le savoir.

1. En français dans le texte.

147

162 N Comme tu le vois, je t'écris de La Haye. Je suis ici depuis dimanche dernier.

J'ai parlé à Mauve en ces termes : « Que penserais-tu si je venais t'ennuyer royalement pendant un mois? Au bout de ce temps, j'aurais vaincu les premières *petites misères* [1] de l'art de peindre et je retournerais ensuite au Heike? »

Eh bien! Mauve m'a installé séance tenante devant une nature morte où trônait une paire de vieux sabots au milieu de quelques autres objets, et je me suis mis au travail aussitôt.

Le soir, je retourne dessiner chez lui.

J'ai trouvé dans le voisinage de Mauve un logement modeste que je paie 30 fl. par mois, avec le petit déjeuner. Je pourrai donc m'en tirer avec les 100 fr. que tu m'alloues [2].

Mauve m'a laissé espérer que je peindrais bientôt des choses vendables. Puis, il m'a dit : « J'ai toujours cru que tu étais un triple couillon, mais je me rends compte à présent qu'il n'en est rien »; je t'assure que cette parole de Mauve m'a fait plus de plaisir qu'une charretée de compliments jésuitiques.

Il est possible que Mauve t'écrive un de ces quatre matins.

« Sur ces entrefaites », je suis allé à Amsterdam. L'oncle S. était passablement fâché, bien qu'il exprimât sa mauvaise humeur en termes plus choisis que « Dieu t'envoie en enfer »! Cela n'empêche que je ne regrette pas ma visite. Que faire maintenant, car il faut que tu saches que je ne suis pas revenu moins amoureux que je ne l'étais en partant. Non qu'elle m'ait encouragé, car cette visite m'a valu une mélancolie immense pendant un moment, disons pendant vingt-quatre heures environ, mais j'ai mûrement réfléchi, car quelque chose me disait : *ça marche pourtant* [1]. J'ai réfléchi et je suis allé au delà du romantisme et de la sentimentalité. Bien sûr, ça ressemble de moins en moins à cueillir des fraises au printemps, mais, *tant mieux* [1], un jour viendra où les fraises seront à nouveau à portée de ma main.

Sans date

163 N Théo, j'ai quitté la maison depuis un mois environ, et tu comprendras que j'ai dû engager certains frais. Certes, Mauve m'a donné beaucoup de choses, par exemple des couleurs, etc.

1. En français dans le texte.
2. Théo envoie des billets de banque français à son frère ; 1 florin or : 2,10 francs.

mais j'ai dû en acheter aussi, et j'ai payé quelques journées à un modèle. J'ai eu besoin d'une paire de chaussures et, enfin, je n'ai pas toujours été très économe. J'ai donc dépassé les limites de mes 200 francs; mon excursion m'a coûté déjà 90 florins. Comme je crois que père est gêné pour le moment, je ne sais que faire.

. .

Lorsque j'ai écrit cette semaine à père pour lui demander de l'argent, il a trouvé que j'avais exagéré en dépensant 90 florins.

Je me plais à croire que tu comprendras que je ne les ai pas dépensés à la légère, car tout coûte cher. Rendre compte de chaque sou dépensé à père m'ennuie diablement, d'autant plus qu'on met ensuite tout le monde au courant, avec l'agrément de maints commentaires et exagérations.

Je veux seulement te dire, Théo, que je m'embourbe de plus en plus dans mes finances.

Je t'écris pour te mettre au courant.

Je n'ai plus d'argent pour demeurer ici et je n'en ai plus pour rentrer.

Quoi qu'il en soit, je patienterai encore quelques jours. Et je ferai ce que tu voudras bien m'indiquer.

<div style="text-align:right">Etten, décembre 1881</div>

Je crains que tu ne mettes de temps à autre un livre de 164 N côté parce que tu le trouves trop réaliste. Aie donc pitié de la présente et arme-toi de patience. Lis-la en tout cas jusqu'au bout, bien qu'elle soit plutôt âpre.

Comme je te l'ai écrit de La Haye, j'ai à te parler de bien des choses, maintenant que je suis de retour ici. Lorsque je suis arrivé chez Mauve, mon cœur battait fort dans ma poitrine, car je me demandais si lui aussi essayerait de me nourrir de belles paroles, ou bien s'il me réserverait autre chose. Eh bien! j'ai pu faire l'expérience qu'il m'a donné cordialement toutes sortes de conseils pratiques et m'a montré la voie.

Non en trouvant bon tout ce que je faisais ou disais, au contraire. Mais quand il affirmait : ceci ou cela n'est pas bien, il s'empressait d'ajouter : essaye comme ceci ou cela, ce qui est tout autre chose que de présenter des observations pour le plaisir d'en présenter. On a beau te dire : « Tu es malade », cela ne sert à rien, mais quand un autre te dit : « Fais ceci ou cela et tu recouvreras la santé », et si ce conseil ne vise pas

à te leurrer, tu peux croire que ça y est et que tu es sauvé.
......................

Bien que Mauve m'assure que je pourrai réussir des des-
sins vendables si je retourne encore une fois chez lui, par
exemple en mars, après avoir bricolé ici pendant quelques
mois, je me trouve dans une passe assez fâcheuse. Les dépenses
pour le modèle, l'atelier, le nécessaire pour dessiner et peindre
vont croissant, alors que je ne gagne toujours rien.

Il est vrai que père m'a assuré qu'il ne fallait me faire aucun
souci au sujet de ces frais inévitables et qu'il était très content
de ce que Mauve lui avait dit, de même que des études et
des dessins que j'ai rapportés de La Haye. Mais je trouve-
rais regrettable que père doive les supporter. Évidemment,
nous espérons que cela s'arrangera plus tard, mais en atten-
dant, ça me pèse quand même lourd. Je n'ai pas rapporté un
sou vaillant à père depuis que je suis ici, et il m'a acheté un
tas de choses, par exemple un pantalon et une veste dont
j'aurais préféré me passer, bien que j'en eusse besoin.

Père ne doit pas me prendre à charge, vois-tu. D'autant
plus que le pantalon et la veste ne sont pas à ma mesure et
ne répondent qu'à moitié à leur destination. Enfin, c'est une
petite misère de la vie humaine [1]. Je trouve par ailleurs ennuyeux,
comme je te l'ai déjà dit, de ne pas être tout à fait libre, car
si père ne me demande pas des comptes jusqu'au dernier cen-
time, il sait toujours exactement à quoi j'ai *dépensé* mon argent
et *combien j'en ai dépensé*. Bien que je ne tienne pas à avoir
de secrets pour lui, je trouve désagréable que tout soit aussi
clair; à la rigueur, mes secrets n'en sont pas pour ceux qui
m'inspirent de la sympathie, mais je ne puis nourrir à l'égard
de père les mêmes sentiments que je voue par exemple à toi
et à Mauve. J'aime sincèrement père, mais ma sympathie pour
lui est d'une autre espèce que celle que j'ai pour toi ou pour
Mauve. Père ne parvient pas à comprendre ma vie ni à par-
tager mes sentiments, alors que moi, de mon côté, je ne puis
comprendre la philosophie de père; elle m'oppresse, — elle
m'étoufferait. Moi aussi, je lis parfois la Bible, comme il m'ar-
rive de lire Michelet ou Balzac, ou Eliot, mais je l'interprète
autrement que père; il m'est absolument impossible de l'expli-
quer à la façon de père, selon les strictes recettes académiques.

Depuis que le pasteur Ten Kate a traduit *Faust*, de Gœthe,

1. En français dans le texte.

père et mère l'ont lu, car du moment qu'un pasteur l'a traduit, cet ouvrage ne peut être vraiment immoral!... — *qu'est-ce que c'est que ça* [1]. Mais ils n'y ont rien vu d'autre que les conséquences désastreuses d'amours irrégulières.

Ils ne comprennent pas mieux la Bible. Prends par exemple Mauve. Lorsqu'il lit quelque chose de profond, il ne dit pas à l'instant même : l'auteur veut dire ceci ou cela. La poésie est si profonde, si *intangible* [1] qu'on ne peut énoncer tout de go une définition systématique de tout ce qu'on lit. Or, Mauve est une nature d'élite. Je trouve que le silence vaut mieux que ce besoin de formuler à tout coup des définitions et des critiques. Aussi, si je lis — et je ne lis pas beaucoup, tout compte fait, je ne connais qu'un écrivain ou deux découverts par hasard, — je le fais parce que ces hommes voient les choses avec une vue plus large, plus de générosité et plus d'amour, qu'ils connaissent mieux la réalité que moi. Mon seul désir est d'apprendre quelque chose d'eux. Mais je me soucie fort peu de tout ce verbiage sur le bien et le mal, sur la moralité et l'immoralité. En vérité, il m'est impossible de savoir en toute circonstance ce qui est bien ou mal, ce qui est moral et ce qui ne l'est pas. La « moralité » et l' « immoralité », ces deux mots-là orientent automatiquement mes pensées vers K.

Ah! je t'ai déjà écrit que cela commençait à ressembler de moins en moins à « manger des fraises au printemps », c'est le cas de le dire. Pardonne-moi si je me répète, mais je ne me rappelle pas t'avoir déjà raconté exactement ce qui s'est passé à Amsterdam.

En y allant, je me suis demandé si le « non, jamais, jamais de la vie! » était en train de dégeler, car le temps était très doux.

Un beau soir, je me suis donc promené le long du *Keizersgracht* à la recherche de la maison que j'ai fini par trouver. J'ai tiré la sonnette et l'on m'a dit en ouvrant que la famille était encore à table. On a ajouté que je pouvais entrer quand même. Ils étaient tous là, sauf K. Il y avait une assiette devant chaque personne, mais aucune de trop; ce détail m'a frappé. J'en ai déduit qu'on voulait me faire croire que K. n'était pas là, car on avait enlevé son assiette. Comme je savais qu'elle y était, je me suis dit que cela frisait la comédie ou la farce.

1. En français dans le texte.

Au bout de quelques minutes (après avoir souhaité le bonsoir et échangé avec eux quelques propos de circonstance), j'ai demandé : « Où est donc K.? » L'oncle S. a répété ma question à sa femme : « Mère, où est donc K.? » Et la maîtresse de céans de répondre : « K. est sortie. » Je me suis abstenu de poser d'autres questions, j'ai parlé de l'exposition à Arti, etc. Après le repas, tout le monde s'est éclipsé; seuls l'oncle S., son épouse et le soussigné sont restés et nous avons engagé le combat. L'oncle S. a pris la parole comme un prêtre et un père; il a déclaré qu'il venait justement d'écrire une lettre au soussigné et qu'il allait lui lire sa missive. A ce moment, j'ai demandé à nouveau : « Où est donc K.? » (car je savais qu'elle était en ville). Et l'oncle S. de répondre : « K. a quitté la maison dès qu'elle a su que tu étais arrivé. » Je connais à présent certains traits de son caractère; je dois te dire que je les ignorais alors et que je ne sais toujours pas avec certitude si sa froideur et sa rudesse sont de bon augure. En tout cas, je sais une chose, c'est que je ne l'ai jamais vue témoignant à un autre que moi autant de froideur, d'âpreté et de rudesse réelles ou apparentes. Évidemment, je n'ai pas répondu grand-chose, je suis demeuré très calme.

« Voyons ce qu'il est écrit dans cette lettre », dis-je, « ou ne le voyons pas, peu importe, je n'y attache tout de même guère d'importance. »

Alors, il a lu son épître. Elle était digne d'un révérend pasteur et très savante, mais il n'y avait rien d'autre, somme toute, que ceci : on me priait de cesser toute correspondance et de faire des efforts énergiques pour oublier cette histoire. La lecture de la lettre étant enfin terminée, j'ai eu l'impression d'avoir entendu le pasteur dire *Amen* à l'église, après ses quelques effets de voix, car j'étais aussi peu ému qu'à l'audition d'un prêche ordinaire.

Ensuite, j'ai pris la parole pour déclarer aussi calmement et aussi poliment que j'ai pu, que j'avais déjà entendu très souvent des raisonnements de ce genre — et après — *et après ça* [1]? L'oncle S. a levé sur moi des yeux étonnés, mais oui, il avait l'air consterné de ne pas me voir transporté par l'intelligence et la sensibilité humaines de sa lettre. Il ne concevait pas que j'eusse pu lui demander *et après ça* [1]? La discussion a continué sur ce ton, la tante M. plaçant un petit mot

1. En français dans le texte.

de temps à autre. Je me suis emporté un peu et j'ai fini par élever la voix. L'oncle S. a élevé également la sienne, autant du moins qu'il est permis à un pasteur. Il ne m'a pas dit précisément : « Que Dieu t'envoie en enfer! », mais un autre homme qu'un pasteur, en colère comme il l'était, se serait certainement exprimé en ces termes.

Tu sais que j'aime père et l'oncle S. à ma façon; j'ai donc noyé le poisson, j'ai su en prendre et en laisser, si bien qu'à la fin de la soirée ils m'ont proposé de loger chez eux, si cela me convenait; à quoi j'ai répondu : « Merci beaucoup, mais si K. se sauve quand j'arrive, il n'est pas convenable de loger sous votre toit; je vais me rendre à mon hôtel. » Ils m'ont demandé : « Où logez-vous? » J'ai répondu que je ne le savais pas encore. Ils ont voulu à tout prix me conduire dans un bon hôtel. Et, mon Dieu, ces deux vieillards sont sortis avec moi dans les rues froides, brumeuses, boueuses, et m'ont amené dans un petit hôtel bon marché. Je ne voulais absolument pas qu'ils m'accompagnent, mais ils ont tenu à me conduire jusque-là.

J'ai trouvé ce geste humain, vois-tu, et cela m'a calmé. Je suis resté encore deux jours à Amsterdam, je suis retourné bavarder avec l'oncle S., mais je n'ai pas vu K.; elle disparaissait chaque fois. Je leur ai déclaré sans ambages qu'il m'était impossible de considérer cette affaire comme terminée, malgré leur désir. Ils m'ont répondu, avec opiniâtreté, que « je comprendrais mieux, plus tard ».

Je viens de lire ces jours derniers *La Femme, la religion et le prêtre*, de Michelet. De tels ouvrages débordent de réalité, mais qu'est-ce qui est plus réel que la réalité même, où y a-t-il plus de vie que dans la vie même? Et nous, qui faisons de notre mieux pour vivre, pourquoi ne vivons-nous pas plus intensément?

Je me suis promené trois jours dans la ville d'Amsterdam comme une âme en peine, je me sentais terriblement agité, et je trouvais tellement ennuyeux la semi-amabilité et les raisonnements de l'oncle et de la tante — jusqu'à ce que je me trouve moi-même assommant et que je me demande : voudrais-tu verser à nouveau dans la mélancolie, par hasard?

Je me suis répété : Ne te laisse pas déconcerter. C'était un dimanche matin. Je suis allé pour la dernière fois chez l'oncle S. et je lui ai dit : « Écoutez, mon cher oncle, si K. était un ange, je sais qu'elle serait trop sublime pour moi. Si c'était

153

un démon, je n'en voudrais pas. Mais je la considère comme une vraie femme avec des passions et des caprices féminins, je l'aime comme telle et je m'en réjouis. Aussi longtemps qu'elle ne sera pas un ange, ni un démon, cette affaire ne sera pas terminée. » L'oncle S. a préféré ne pas répondre, il a fait allusion aux passions féminines, mais je ne sais au juste ce qu'il en a dit, puis il s'en est allé à l'église. Ce n'est pas étonnant qu'on s'abrutisse et qu'on se pétrifie dans les églises, je le sais par expérience. Donc, ton frère soussigné a refusé de se laisser déconcerter. Tout cela n'empêche qu'il a eu l'impression d'avoir été désarçonné, de s'être appuyé trop longtemps contre un mur d'église froid, dur et blanchi à la chaux. Que te raconter encore, mon vieux? Il est souvent dangereux de se montrer réaliste, mais toi, Théo, tu es un réaliste, supporte donc mon réalisme. Je t'ai déjà dit qu'à la rigueur mes secrets n'en sont pas pour toi, je ne rétracte pas ma parole, pense de moi ce que tu veux, il importe peu que tu approuves ou que tu désapprouves ce que j'ai fait.

.

Ce mur d'église imaginaire ou réel m'a valu un refroidissement persistant des os et de la moelle, surtout des os et de la moelle de mon âme. Je me suis répété qu'il ne fallait pas me laisser déconcerter par ce sentiment fatal. J'ai pensé : Je voudrais avoir près de moi une femme, je ne puis vivre sans amour, sans femme. Je ne donnerais pas deux sous de la vie s'il n'y avait en elle quelque chose d'infini, de profond, de réel. Mais j'ai répliqué à part moi : Tu dis : « elle et aucune autre », et maintenant tu irais chez une autre femme, ce serait déraisonnable, cela pèche contre la logique. Voici ma réponse à cette objection : qui commande, la logique ou moi, la logique y est-elle pour moi ou est-ce que j'y suis pour la logique, est-ce qu'il n'y a pas de raison et pas d'intelligence dans ma déraison et ma bêtise? Que j'agisse bien ou mal, je ne puis faire autrement, ce sacré mur est trop froid, j'ai besoin d'une femme, je ne puis pas et je ne veux pas vivre sans amour. Je ne suis qu'un homme, et encore, un homme plein de passions; il me faut une femme, sinon je gèlerai, je me pétrifierai ou je me laisserai désarçonner. J'ai dû mener une lutte intérieure acharnée, au cours de laquelle certaines considérations relatives à notre physique et à l'hygiène, que l'amère expérience m'a plus ou moins enseignées, ont pris le dessus. On ne saurait se passer longtemps ni impunément d'une femme. Je

ne crois pas que ce que les uns appellent Dieu, les autres l'Être suprême, d'autres encore la nature, soit déraisonnable et impitoyable. Bref, j'en suis venu à la conclusion que voici : je vais voir s'il n'y a pas moyen de trouver une femme.

Mon Dieu, je n'ai pas dû aller la chercher bien loin. J'en ai rencontré une qui était loin d'être jeune, loin d'être jolie, sans aucun charme particulier, si tu veux. Tu as peut-être envie d'en savoir davantage? Elle était assez grande et fortement charpentée; elle n'avait pas des mains de dame comme K., mais d'une femme qui travaille beaucoup. Elle n'était ni grossière, ni vulgaire; il y avait en elle quelque chose de très féminin. Elle ressemblait un peu à une figure gentille de Chardin ou de Frère, ou même de Jan Steen. Bref, ce que les Français appellent une *ouvrière* [1]. Il était visible qu'elle avait eu beaucoup de soucis, que la vie l'avait malmenée; oh! elle n'avait aucune distinction, rien d'extraordinaire, rien qui ne fût banal. *Toute, à tout âge, si elle aime et si elle est bonne, peut donner à l'homme non l'infini du moment, mais le moment de l'infini* [1]. Théo, je lui trouve *je ne sais quoi* [1] de fané qui donne tant de *charme* [1] au visage de celles qui ont été malmenées par la vie. Ah! elle avait du *charme* [1] pour moi, je lui trouvais même quelque chose de Feyen, de Perrin, de Perrugino. Sache que je ne suis pas précisément aussi innocent qu'un *blanc-bec* [1] et que je le suis bien moins qu'un bébé au berceau. Ce n'était pas la première fois que je me laissais aller à cette velléité d'affection, mais oui, d'affection et d'amour pour ce genre de femmes que les pasteurs maudissent, condamnent et couvrent d'opprobre du haut de leur chaire. Moi, je ne les maudis pas, je ne les condamne pas, je ne les méprise pas. J'ai presque trente ans, vois-tu. Crois-tu vraiment que je n'aie jamais eu besoin d'amour?

K. est plus âgée que moi; elle aussi, elle a connu l'amour, c'est pour cela qu'elle m'est plus chère. Elle n'est plus innocente, moi non plus. Si elle entend languir de son ancien amour et si elle ne veut rien savoir d'un nouveau, c'est son affaire, mais si elle persévère à m'éviter, je ne puis tout de même pas enterrer mon énergie et ma vigueur d'esprit à cause d'elle. Non, je l'aime, mais je ne veux pas geler ni paralyser mon intelligence à cause d'elle. Le stimulant, l'étincelle dont nous avons besoin, c'est l'amour, et pas précisément l'amour mystique.

1. En français dans le texte.

Cette femme ne m'a pas détroussé. Ah! ceux qui considèrent toutes ces petites sœurs comme des voleuses, se trompent grandement et ne comprennent rien à rien.

Cette femme a été bonne pour moi, très bonne, très très bonne, oui, très gentille; je préfère ne pas expliquer à mon frère Théo comment elle l'a été, car je le soupçonne d'en savoir déjà assez par son expérience. *Tant mieux pour lui* [1]. Avons-nous dépensé beaucoup d'argent ensemble? Non, puisque je n'en avais guère et je lui ai dit : « Écoute, nous n'avons pas besoin de nous saouler ensemble, glisse plutôt dans ta poche ce dont je puis me passer. » J'aurais voulu pouvoir me passer d'un peu plus, car elle le méritait.

Nous avons bavardé un peu de tout, de sa vie, de ses soucis, de sa *misère* [1], de sa santé. Sa conversation m'était plus agréable que celle que j'ai eue avec mon très savant et très professoral neveu, par exemple.

Je te raconte tout cela dans l'espoir que tu comprendras que je n'ai pas voulu jouer au sentimental d'une façon absurde, bien que je sois un peu sentimental. Parce que je veux *quand bien même* [1] conserver un peu de chaleur vitale, un esprit lucide et un corps sain, pour pouvoir travailler. Et parce que j'envisage mon amour pour K. de la façon suivante : je ne veux pas, à cause d'elle, m'appliquer à mon travail avec mélancolie, ni me laisser déconcerter. Les pasteurs nous qualifient de pécheurs conçus et nés dans le péché. Bah! ce sont de sacrées absurdités! Est-ce un *péché* que d'aimer, que d'avoir besoin d'amour, que de ne pouvoir vivre sans amour? M'est avis que c'est vivre sans amour qui constitue un péché, une immoralité. Si j'ai à regretter amèrement quelque chose, c'est de m'être laissé séduire quelque temps par des abstractions mystiques et théologiques, qui m'ont valu de me renfermer exagérément en moi-même. J'en suis revenu peu à peu. On trouve le monde plus gai quand, le matin, au réveil, on ne se sent plus seul, qu'on aperçoit à côté de soi, dans le clair-obscur, un autre être humain. C'est plus gai que les livres pieux et les murs d'église blanchis à la chaux, dont les pasteurs sont amoureux Elle habitait dans une petite chambre modeste, aménagée avec simplicité, qui avait une apparence sereine et calme à cause du papier de tenture uni, mais qui paraissait aussi chaleureuse qu'une toile de Chardin; un plancher en bois

1. En français dans le texte.

recouvert d'une natte et d'un vieux tapis d'un rouge foncé; un poêle de cuisine ordinaire, une commode, un grand lit très simple, bref, l'intérieur d'une véritable *ouvrière* [1]. Elle avait une lessive à faire le lendemain. Bien, très bien; je l'aurais trouvée aussi charmante si elle avait été habillée d'une blouse violette ou d'une robe noire, au lieu d'une jupe brune ou rouge-gris. Elle n'était plus jeune, elle avait peut-être le même âge que K., — et elle avait un enfant, mais oui, la vie l'avait malmenée et sa jeunesse était loin, loin! — *il n'y a point de vieille femme* [1]. Ah! elle était forte et bien portante — ni grossière, ni vulgaire. Ceux qui attachent tant d'importance à la distinction, savent-ils toujours la discerner? Bonté divine! ils vont la chercher tantôt dans les hauteurs, tantôt dans les profondeurs, alors qu'elle se trouve à portée de la main. Moi aussi, de temps à autre...

Je suis content d'avoir fait ce que j'ai fait, parce que je trouve que rien au monde ne doit me détourner de mon travail, ni me faire perdre mon entrain.

Lorsque je songe à K., je répète encore « elle et aucune autre », mais ce n'est pas d'aujourd'hui que je me sens un faible pour les femmes que les pasteurs condamnent et exècrent; mon penchant pour elles est même plus ancien que mon amour pour K.

Il m'est souvent arrivé d'errer dans les rues, tout seul, l'âme en peine, malade, en proie à la misère et sans argent; je suivais du regard et j'enviais les hommes qui pouvaient se permettre le luxe de suivre ces femmes, et j'avais l'impression que ces pauvresses étaient mes sœurs par leur situation sociale et leur expérience de la vie. Adolescent, j'ai parfois levé les yeux, avec une sympathie infinie, avec respect, vers un visage de femme à moitié fané où on pouvait lire, si j'ose dire : la vie m'a malmenée!

Mais mon amour pour K. est encore tout neuf, tout à fait différent de ce sentiment-là. *Sans le savoir* [1], elle aussi, elle est enfermée dans une espèce de prison; elle aussi, elle est pauvre et elle ne peut pas faire ou laisser ce qu'elle veut; elle est en proie à une sorte de résignation et je crois que les jésuitismes des pasteurs et des dames dévotes l'impressionnent parfois davantage qu'ils ne m'impressionnent — ces jésuitismes n'ont plus de prise sur moi, parce que j'ai appris à connaître

1. En français dans le texte.

certains *dessous de cartes* [1], mais elle, elle y attache encore de l'importance et elle se trouverait mal s'il s'avérait un jour pour elle que la philosophie de la résignation, du péché et de Dieu sait quoi encore, ne repose sur rien.

Je crois qu'il ne lui vient même pas à l'esprit que, tout compte fait, nous ne commençons à nous faire une idée de Dieu qu'en répétant la conclusion que Multatuli a tirée de sa *Prière de l'ignorant :* « Oh! mon Dieu, il n'y a pas de Dieu! » Prends le dieu des pasteurs, je le trouve bien mort. Suis-je un athée pour cela? Les pasteurs me considèrent comme tel — *que soit* [1] — mais j'aime, vois-tu, et comment pourrais-je connaître l'amour si je ne vivais pas et si les autres ne vivaient pas? Puisque nous vivons, tout cela est merveilleux. Appelle cela Dieu, ou la nature humaine, ou tout ce que tu veux, car il y a dans chaque système philosophique quelque chose dont il me serait impossible de donner une définition, bien que ce noyau soit très vivant et très réel; c'est cela ce qui est Dieu ou qui équivaut à Dieu, comprends-tu?

Oh mon Dieu, j'aime K. pour mille raisons, mais c'est parce que je crois à la vie et à quelque chose de réel que je ne m'abîme plus dans les abstractions, comme jadis, lorsque je me faisais de Dieu et de la religion des idées à peu près identiques à celles de K. Je ne renonce pas à elle, mais il faudrait que la crise intérieure, à laquelle elle est sans doute en proie, se termine; je suis capable de patienter, et rien de ce qu'elle dit ou fait pour le moment ne peut réussir à me fâcher.

Mais aussi longtemps qu'elle attachera de l'importance à ces principes périmés, moi, je dois travailler, me garder l'esprit lucide pour pouvoir peindre, dessiner et veiller à mes affaires. Donc, j'ai fait ce que j'ai fait par besoin d'affection et par mesure d'hygiène. Je te fais ces confidences afin que tu n'ailles pas croire encore que j'étais à ce moment-là d'humeur mélancolique ou abîmé dans des abstractions abstruses.

. .

Il m'arrive de frissonner en pensant à K., qui s'abîme dans son passé et s'agrippe à des principes surannés. C'est la fatalité, mais si elle modifiait ses opinions, elle ne perdrait pas au change. J'estime encore possible qu'une réaction se déclenche, car elle a un fond de santé et de vigueur. Je retournerai donc à La Haye au mois de mars et pousserai une pointe jusqu'à Amsterdam.

1. En français dans le texte.

En quittant Amsterdam, je me suis dit : Tu ne peux en aucun cas te perdre dans la mélancolie, ni te laisser dérouter au point que ton travail en souffre, juste au moment où ça commence à aller. Manger des fraises au printemps, oui, c'est la vie, mais le printemps ne dure qu'une saison et nous en sommes encore loin pour le moment. Tu m'envierais encore ceci ou cela?

Mais non, n'est-ce pas, mon vieux, car tout le monde peut trouver ce que je cherche, et toi, tu le découvriras peut-être avant moi. Hélas! je suis très arriéré et très borné; ah! si j'en savais la cause, si je savais comment faire pour y remédier, mais nous ne voyons pas souvent la poutre qui est dans notre œil! Écris-moi vite; tu dois séparer l'ivraie d'avec le bon grain dans ma lettre; *tant mieux* [1] si tu y découvres quelque chose de bien, de vrai, mais tu y trouveras sans doute aussi des inexactitudes, peut-être même des exagérations plus ou moins poussées, dont je ne me suis pas rendu compte. Je ne suis pas un savant, je suis étonnamment ignorant, comme beaucoup d'autres et même plus que d'autres; je ne suis pas capable d'en juger moi-même, bien moins capable encore de juger les autres que de me juger, et je me fourre souvent le doigt dans l'œil.

Il arrive heureusement qu'on découvre la bonne piste en errant, et *il y a du bon en tout mouvement* (*à propos* [1], j'ai entendu dire cela un jour par Jules Breton, et j'ai retenu cette parole). Dis donc, as-tu déjà entendu prêcher Mauve? Je l'ai entendu imiter plusieurs pasteurs — un jour, il a prêché sur la barque de Pierre (le prêche était divisé en trois parties : 1) Avait-on offert cette barque à Pierre, ou bien en avait-il hérité? 2) L'avait-il achetée en pièces détachées? 3) L'avait-il (hypothèse horrible!) volée?). Il a prêché aussi sur « les bonnes intentions du Seigneur » et sur « le Tigre et l'Euphrate ». Ensuite, il a singé le Révérend Père Bernhard : Dieu est tout-puissant — il a créé la mer, il a créé la terre, et le ciel, et les étoiles, et le soleil, et la lune, il sait tout faire — tout — et pourtant, non, il n'est pas tout-puissant, il y a une chose qu'il ne sait pas faire.

Qu'est-ce que Dieu tout-puissant ne sait pas faire?

Dieu tout-puissant ne sait repousser un pécheur...

1. En français dans le texte.

LA HAYE

décembre 1881-septembre 1883

D'accord avec Mauve, j'étais retourné à Etten, comme je te l'ai écrit. Mais tu vois que je suis revenu à La Haye. Le jour de Noël, j'ai eu une querelle assez violente avec père; elle s'est envenimée à un tel point que père a estimé qu'il valait mieux que je m'en aille. Il l'a dit sur un ton si décidé que je suis parti le jour même.

Le cause en fut que je n'allais pas à l'église, et que j'ai dit que si c'était une obligation et si je *devais* y aller, je n'irais plus du tout, même par courtoisie, comme je l'avais fait régulièrement depuis mon retour à Etten. La véritable raison n'est pas là, c'est plutôt ce qui s'est passé cet été entre K. et moi.

Pour autant que je m'en souvienne, je ne me suis jamais emporté comme cela; j'ai dit carrément que je la trouvais horrible, cette religion, et que je ne voulais plus m'en préoccuper, justement parce que je m'y étais abîmé à l'époque la plus misérable de ma vie, que je devais donc m'en méfier comme d'une fatalité.

Ai-je été *trop* emporté, *trop* violent? *Soit*[1]. Mais même s'il en est ainsi, la cause est à présent entendue; un point, c'est tout.

Je suis retourné chez Mauve et je lui ai dit : « Écoute, Mauve, ça ne s'arrange pas à Etten, il me faut m'installer ailleurs et de préférence ici. » « Puisqu'il en est ainsi, tu t'installeras ici », m'a répondu Mauve. C'est ainsi que j'ai loué un atelier, ou plutôt une pièce et une alcôve que je pourrai aménager en atelier; pas trop cher ni trop loin — il y a un petit bout de chemin à faire hors de la ville — au *Schenkweg*, à une dizaine de minutes de la maison de Mauve.

Père m'a dit qu'il était disposé à m'avancer de l'argent, s'il m'en fallait, mais je ne puis en accepter, car je veux rester complètement indépendant à son égard. Comment? Je ne sais pas encore. Mauve veut bien me venir en aide en cas de besoin; j'espère et j'ai confiance; évidemment, je travaillerai et ferai de mon mieux pour gagner quelque argent.

Il s'agira de se débrouiller; puisque le vin est tiré, il faut le boire. Cela tombe mal, juste en ce moment, mais *qu'y faire*[1]?

J'ai besoin de quelques meubles ordinaires; ensuite, mes frais pour mon matériel de dessinateur et de peintre ne vont pas en diminuant.

Enfin, je voudrais m'habiller un peu mieux.

C'est évidemment une entreprise hasardeuse, où je vais jouer quitte ou double. Comme j'aurais dû tôt ou tard me décider à m'installer, je considère que mes projets ont été réalisés plus tôt que je ne l'espérais. Quant à mes relations avec père, je crois que l'affaire ne se tassera pas de sitôt. La différence entre sa façon de penser ou de voir et la mienne est trop grande. Je vais au-devant d'une époque critique; l'eau monte, monte, elle arrivera peut-être

1. En français dans le texte.

jusqu'à mes lèvres, même plus haut encore : comment le savoir d'avance? N'importe, je n'abandonnerai pas la lutte, je vendrai cher ma peau, j'essayerai malgré tout de vaincre et de remonter à la surface.

J'entre dans mon atelier vers le 1er janvier. En fait de meubles, je ne prendrai que le strict nécessaire : une table, quelques chaises; pour le lit, je me contenterais d'une couverture sur le plancher, mais Mauve exige que je me procure une couchette; s'il le faut il m'avancera de l'argent.

Tu comprends que je suis accablé de soucis et que j'en attends d'autres encore. Je demeure cependant content de m'être avancé si fort que je ne puis plus revenir en arrière. Ma route est semée d'obstacles, il est vrai, mais son tracé m'apparaît nettement.

Il va de soi, Théo, que je serais heureux de recevoir un peu d'argent de temps à autre, si cela ne te fait pas tort. Dans les circonstances présentes, je préfère que tu me le fasses parvenir directement, plutôt que de le confier à d'autres personnes. Pour autant que nous en ayons les moyens, il serait préférable de ne pas mêler Mauve à tous ces problèmes d'argent. C'est déjà me rendre un service inestimable que de m'aider en matière d'art, en payant de sa personne. Comme il prétend que je dois acheter un lit, ainsi que quelques meubles, il est tout prêt à m'avancer de l'argent, s'il le faut. D'après lui, je dois *quand même* [1] m'habiller convenablement, et ne pas attendre mon salut de privations exagérées.

Je t'écrirai bientôt plus longuement. *Pas moyen de considérer comme un malheur* tout ce qui est arrivé; au contraire, je me sens relativement calme malgré toutes ces émotions. Que serait la vie si l'on n'osait se mesurer avec elle?

<div align="right">Janvier 1882</div>

167 N Il ne te sera peut-être pas désagréable d'apprendre que j'ai pris possession de mon atelier. Une chambre et une alcôve; l'éclairage est suffisant, car la fenêtre est grande, deux fois plus grande qu'une fenêtre ordinaire, et elle donne sur le midi. J'ai acheté des meubles en « style gendarme », comme tu dis... Mauve m'a avancé 100 florins pour les frais de location et d'ameublement, ainsi que pour l'arrangement de la fenêtre.

1. En français dans le texte.

Tu comprendras que cela me vaut des soucis, mais enfin, c'est la seule solution et, tout compte fait, avoir un véritable chez-soi est encore moins onéreux que de ne pas en avoir et de dépenser son argent pour une chambre s. d. meublée.

. .

Le fait que je me sois installé dans un atelier produira peut-être son petit effet sur tous ceux qui ont toujours estimé que je n'étais qu'un amateur, un rentier, un fainéant. Je me plais à croire que tu pourras m'envoyer prochainement un peu d'argent. Si j'avais quelque besoin urgent d'argent, Mauve ne m'en refuserait pas si je lui en demandais, mais en vérité, il a déjà fait plus que son devoir.

Sans date

Dis donc, Théo, qu'est-ce que cela signifie?

Tu dois avoir reçu mes dernières lettres et tu connais en détail ce qui s'est passé à la maison, que je l'ai quittée et

que je suis revenu m'installer à La Haye, dans un atelier au *Schenkweg*, au n° 138 (près de la gare du Rhin).

Tu sais également que Mauve m'a aidé à m'installer. Je dois encore faire face à toutes sortes de frais, et me voilà sans un sou depuis plusieurs jours. J'avais compté sur les 100 francs que tu devais m'envoyer pour le mois de janvier.

Mais je n'ai rien reçu de toi jusqu'à présent, même pas une lettre.

...

Si tu ne pouvais, pour une raison ou une autre, me faire tenir ces 100 fr. en une fois, envoie-moi du moins une partie par retour du courrier.

Je viens de retrouver un timbre-poste dans ma poche; sinon je n'aurais pu t'expédier la présente. Nous traversons tous deux une période difficile, mais je crois que nous progressons.

7 janvier 1882

¹69 N Pour la galerie, j'ai tout arrangé en annonçant à père et mère que j'avais loué un atelier à La Haye; j'en ai profité pour leur présenter mes vœux de bonne année, exprimant l'espoir que nous ne nous querellerions plus en cette année nouvelle. Je ne ferai rien de plus, rien ne m'y oblige... Tu écris : « Je ne te comprends pas. » Je te crois volontiers, car par correspondance, il est difficile d'expliquer certaines choses. Patiente donc jusqu'à ce que nous nous revoyions, que nous puissions causer tout à notre aise.

Quant à Mauve — oui, certes, je l'aime beaucoup, je sympathise réellement avec lui, et j'apprécie grandement son œuvre — je m'estime heureux de pouvoir bénéficier de ses conseils, mais pas plus que lui, je ne veux m'enfermer dans des recettes, une école, une tendance; en dehors de Mauve, j'aime d'autres peintres qui ne lui ressemblent pas du tout et ne travaillent pas comme lui. Pour ce qui est de moi et de mon travail, s'il y a entre nous des points de ressemblance, il y a aussi des différences réelles. Quand j'aime quelqu'un ou quelque chose, je l'aime sincèrement et je finis par l'aimer avec passion, avec ardeur, sans pour cela croire et dire systématiquement que seuls ceux-là sont parfaits et que les autres ne valent rien — loin de moi cette pensée!

Tu me dis : Écris-moi encore. Oui, bien sûr, mais convenons d'abord de la manière.

Veux-tu que je t'écrive en style commercial, sur un ton sec

et mesuré, en pesant et soupesant mes mots, pour ne rien dire, somme toute — ou bien, veux-tu que je continue à t'écrire comme ces temps derniers au sujet de toutes sortes de choses, te confiant les idées qui germent dans mon esprit, sans m'inquiéter de savoir si je ne m'emballe pas de temps à autre, sans rogner les ailes à mes pensées et sans les refouler?

Quant à moi, je préfère t'écrire ou te dire franchement ce que je pense.

Sans date

Comme je l'ai déjà fait assez souvent, dans ma dernière lettre, j'ai répondu d'une façon laconique à certaines questions. Ne va pas t'imaginer que je sois continuellement d'humeur froide et âpre — ce que Mauve appelle « mon humeur au savon vert » ou « mon humeur à l'eau salée ». Admettons que ma lettre était écrite au savon vert ou à l'eau salée; ce n'est tout de même pas plus mal que de me montrer trop sentimental.

Tu dis : Tu le regretteras un jour. Mon vieux, je crois que j'ai déjà nourri dans ma vie bien des regrets de cette espèce. Je voyais arriver ce qui est arrivé, j'ai essayé de couper court, je n'y suis pas parvenu; enfin, ce qui est, est. Je le regrette pour le moment? Non. A vrai dire, je n'en ai pas le temps. Je me passionne de plus en plus pour le dessin, comme un marin pour la mer.

Sans date

Théo, je me sens une grande capacité de travail, je m'efforce de la dégager, de la libérer. Les soucis que me valent mes dessins me suffisent largement; si d'autres, plus graves encore, venaient s'y ajouter, si je ne pouvais plus travailler d'après modèle, je perdrais le nord. C'est fâcheux que tu doives casquer, mais l'avenir se présente sous de meilleurs auspices que l'hiver dernier. Je sens que je suis engagé dans la bonne voie, que je puis espérer aboutir à un résultat. Je ferai tout ce qui est en mon pouvoir, je travaillerai sans désemparer, et dès que je me serai rendu maître de mon pinceau, je travaillerai plus dur encore qu'en ce moment. A condition de persévérer avec crânerie et avec énergie, l'heure n'est pas loin où tu n'auras plus besoin de m'envoyer de l'argent. Continue à faire ce qui est en ton pouvoir, mon vieux; de mon côté, je ferai, moi aussi, tout ce dont je suis capable.

172 N Bien que je t'aie écrit hier soir, je voudrais remettre ça. Je
ne manque pas de courage, mais il m'est parfois bien difficile
de me donner une contenance devant Mauve et Tersteeg.
Pourtant, je dois le faire; il n'est pas question de jouer à l'in-
souciance devant eux, mais je ne voudrais tout de même pas
leur confier tous les détails et tous les dessous de mon inquié-
tude. Ah! je m'arrache souvent les cheveux! Ce matin, mal à
l'aise, je me suis remis au lit; j'avais mal à la tête, j'étais
fiévreux d'énervement, parce que cette semaine-ci me fait peur,
que je ne vois pas comment la passer. Puis, je me suis levé
un peu, mais j'ai dû me recoucher; ça va mieux pour le moment.
Je veux cependant te dire que je n'ai pas exagéré dans ma
lettre d'hier. Si je persévère à travailler dur, mon travail me
rapportera bientôt quelque argent; en attendant, je suis acca-
blé de soucis. Je n'ai que peu de matériel pour dessiner, et
ce que je possède est défectueux. Provisoirement, je dispose
de l'indispensable : une caisse, un chevalet, des pinceaux, etc.,
mais ma planche s'est courbée comme un tonneau la semaine
dernière, parce qu'elle est trop mince, et mon chevalet a été
sérieusement abîmé en cours de route, lorsque je l'ai expédié
d'Etten; cela me gêne assez.

Bref, je dois me procurer encore beaucoup de choses, ou en
remplacer d'autres. Évidemment, point n'est besoin de tout
acheter d'un seul coup, mais chaque jour il me manque trente-
six petits riens. Dans l'ensemble, cela me vaut beaucoup de
tracas.

Il arrive aussi que mes vêtements doivent être réparés,
Mauve m'a déjà fait des remarques à ce sujet. Certes, j'ai l'in-
tention de les faire rafistoler, mais je ne puis tout faire à la
fois. Comme tu le sais, ma garde-robe se compose en majeure
partie de tes vêtements usagés, déjà raccommodés; quelques
autres sont de la confection et de mauvais tissu. C'est dire si
mes hardes ne sont pas fraîches, d'autant plus qu'il m'est
difficile de les garder propres en tripotant tout le temps des
couleurs. Il en va de même de mes chaussures. Et de mon
linge, qui commence à m'abandonner. Tu sais que, sous ce
rapport, je n'en mène pas large depuis longtemps, et que mes
chemises et le reste sont usés jusqu'à la corde. Malgré moi,
je tombe parfois dans un découragement affreux; si ces accès
sont heureusement passagers, ils se déclenchent souvent juste
au moment où je me sens en forme, comme ces jours derniers

et aujourd'hui, par exemple. Ainsi, ce matin, où je me suis senti fâcheusement impuissant, tout amolli par la surexcitation. Je crois que cela m'est arrivé parce que j'avais convenu avec Mauve d'aller dessiner d'après modèle en plein air et que je me suis dit tout à coup : Je ne pourrai peut-être pas y aller, faute d'argent, et Mauve croira que c'est par paresse. J'ai quitté mon lit pour t'écrire, tant j'avais l'esprit tourmenté. Ces folles inquiétudes et ces soucis matériels gênent fort mon travail. Lorsque je me trouve par exemple en face de mon modèle et que je me creuse en même temps les méninges pour savoir comment payer ceci ou cela, pour savoir si je pourrai me tirer d'affaire le lendemain, etc. Je devrais être au contraire calme et maître de moi quand je travaille, c'est déjà assez ardu comme cela. Or, voici le moment où il me faut une certaine stabilité. J'ai senti si nettement, ce matin, mes forces — non mon envie de travailler, ni mon courage — commencer à décliner, que j'ai éprouvé le besoin de t'ouvrir mon cœur.

Sans date

Ce que j'appréhendais quand j'ai écrit ma dernière lettre, 173 N est arrivé; j'ai été vraiment malade, la fièvre et l'énervement m'ont cloué au lit durant trois jours. Des migraines tenaces et, par-dessus le marché, des rages de dents intermittentes. Mauve est passé me voir et nous avons conclu à nouveau que je ne devais pas perdre courage.

A ces moments-là, je m'en veux de n'être pas capable de faire ce que je voudrais; j'ai alors l'impression de me trouver, pieds et mains liés, impuissant à entreprendre quoi que ce soit, perdu au fond d'un puits profond et obscur. Ça va déjà un peu mieux, je me suis levé hier soir pour bricoler et mettre de l'ordre à gauche et à droite. Lorsque mon modèle est arrivé ce matin, je ne l'attendais pas; Mauve et moi, nous l'avons fait poser et j'ai essayé de dessiner. Je ne suis pas encore remis ce soir, je me sens mal à l'aise, vraiment malade. Encore quelques jours de repos, et je crois que j'en serai quitte, sans devoir craindre une rechute, à condition de me ménager.

.

Je réponds carrément qu'à mon avis, il ne faut pas être gêné d'aller de temps à autre voir une femme, si l'on en connaît une qui soit digne de confiance et qu'on aime un peu par-dessus le marché. A vrai dire, les femmes de cette espèce ne manquent pas.

C'est nécessaire pour l'homme qui mène une existence faite de tension d'esprit — absolument nécessaire si l'on veut garder son équilibre.

Point n'est besoin d'exagérer, ni de commettre des excès, mais la nature est régie par des lois formelles, il est vain de vouloir s'insurger contre elles.

Enfin, tu sais tout ce qu'il faut savoir. Il serait meilleur pour toi, il serait meilleur pour moi d'être marié, mais *qu'y faire* [1]?

Sans date

177 N Tu m'écris au sujet de l'anniversaire de père. Je dois te dire que je suis heureux d'être débarrassé de tout cela et de jouir de la quiétude dont j'ai grand besoin pour travailler. Ma tête ne peut contenir davantage que sa contenance réelle, et j'ai si peur de recommencer un échange de lettres, que je préfère provisoirement m'abstenir.

Chaque fois que je songe à Etten, je sens un frisson parcourir tout mon corps, comme si je me trouvais dans une église.

Enfin, qu'y faire [1], et encore une fois, *qu'y faire* [1]?

A propos [1], tu ne dois pas m'en vouloir, Théo, ni t'imaginer

1. En français dans le texte.

que je vais me mettre à te chicaner. Croyant sans doute me faire plaisir, tu as abordé là un sujet qui ne me fait pas plaisir du tout.

Tu me disais dans ta lettre du 18 février dernier : « Quand Tersteeg est passé ici, nous avons évidemment parlé de toi, et il m'a dit que tu pouvais hardiment t'adresser à lui si tu avais besoin de quelque chose. »

Il est vrai que Tersteeg m'a donné les 10 florins que je lui ai demandés dernièrement, mais pourquoi a-t-il cru devoir profiter de cette occasion pour m'adresser des *reproches*[1], et, je serais tenté d'ajouter, des injures? J'ai eu beaucoup de mal à garder mon sang-froid, mais j'ai tout de même réussi à me maîtriser.

Je lui aurais jeté ses dix florins à la tête si je les lui avais demandés pour moi, mais j'avais à payer mon modèle, une pauvre femme malade qui ne pouvait attendre. Je me suis donc tu. Il se passera au moins six mois avant que je ne retourne chez Tersteeg lui montrer mon travail.

Ce n'est pas à lui que je m'adresse, mais à toi.

Mon cher Théo, tu as beau dire : Tâche de rester en bons termes avec Tersteeg, il est pour nous comme un frère aîné. Fort bien, mon vieux, mais s'il se montre aimable avec toi, moi, de mon côté, voilà des années que je me frotte à son caractère âpre et peu amène.

Il aurait raison de m'adresser des *reproches*[1] si je ne travaillais pas, mais à un homme qui travaille dur, sans désemparer, il n'est pas permis de jeter des amabilités de ce genre :

« Je suis convaincu que tu n'es pas un artiste. »

« Il n'y a pas à dire, tu as commencé trop tard. »

« Tu dois songer à gagner ton pain. »

Je préfère me passer de mon déjeuner pendant six mois afin de vivre à meilleur compte, plutôt que d'accepter encore 10 florins de Tersteeg, avec ses *reproches*[1] par-dessus le marché!

Un beau geste m'a touché, profondément touché. Écoute. J'avais dit à mon modèle de ne pas venir aujourd'hui — sans

1. En français dans le texte.

lui avouer pourquoi. La pauvre femme s'est amenée quand même et, comme j'ai protesté : « Oui, mais », m'a-t-elle répondu « je ne viens pas poser, je viens voir si vous avez quelque chose à manger. » Elle m'avait apporté une portion de haricots verts et de pommes de terre. Il y a tout de même des choses admirables dans la vie.

Je recopie quelques phrases extraites du *Millet* de Sensier, qui m'ont profondément frappé et ému; ce sont des mots de Millet :

L'art, c'est un combat, — dans l'art, il faut y mettre sa peau.
Il s'agit de travailler comme plusieurs nègres : j'aimerais mieux ne rien dire, que de m'exprimer faiblement [1].

C'est seulement hier que j'ai lu cela, mais j'avais déjà éprouvé la même chose auparavant. Ce qui t'explique pourquoi, sans me préoccuper d'avoir en main un pinceau moelleux, je m'exprime parfois en me servant d'un crayon de menuisier ou d'une plume.

Sans date

181 N Je t'ai déjà écrit au sujet de la commande de C. M. Voici comment cela s'est passé. C. M. paraissait avoir vu Tersteeg avant de venir; en tout cas, il a commencé par me parler comme l'autre de la nécessité de « gagner mon pain ». La réplique m'est venue promptement à l'esprit; je crois qu'elle était exacte. Je lui ai demandé : « Gagner son pain, qu'entendez-vous par là? »

Gagner son pain, ou mériter son pain, — ne point mériter son pain, c'est-à-dire être indigne de son pain, voilà ce qui est un crime, tout honnête homme étant digne de sa croûte, — mais pour ce qui est de ne point le gagner fatalement, tout en le méritant, ah! ça, c'est un malheur, et un grand malheur. Si donc vous me dites là : « Tu es indigne de ton pain », j'entends que vous m'insultez, mais si vous me faites l'observation passablement juste, que je ne le gagne pas toujours, car parfois il m'en manque, que soit, mais à quoi bon me la faire cette observation-là, cela ne m'est guère utile si l'on en reste là [1].

Dès lors, C. M. ne m'a plus soufflé mot de gagner mon pain. L'orage a menacé d'éclater encore une fois lorsqu'il m'a demandé

1. En français dans le texte.

brusquement, comme je prononçais par hasard le nom de de Groux : « Sais-tu qu'il y a quelque chose qui ne va pas dans la vie privée de de Groux? »

C. M. venait de toucher une de mes cordes sensibles, il s'aventurait sur une piste glissante. Je ne pouvais tout de même pas lui permettre de parler sur ce ton de ce brave papa de Groux. Je lui ai répliqué : « Il m'a toujours semblé qu'un artiste qui montre son œuvre au public, a le droit de garder pour lui les tourments de sa vie privée. Ceux-ci découlent directement, fatalement, des difficultés propres à la création d'une œuvre d'art. A moins qu'il n'épanche son cœur auprès d'un ami intime, il a le droit de garder tout cela pour lui. Il est suprêmement indélicat de la part d'un critique d'aller pêcher *de quoi critiquer* [1] dans la vie privée d'un homme, dont l'œuvre ne prête à aucune critique. De Groux est un maître, de même que Millet et Gavarni. »

Devant un autre que C. M., j'aurais pu exprimer ma pensée d'une façon plus brutale et déclarer par exemple qu'il en va d'un artiste et de sa vie privée comme d'une accouchée et de son enfant. Tu peux regarder l'enfant, mais tu ne peux soulever la chemise de sa mère pour voir si elle est maculée de sang. Imagines-tu rien de plus indélicat lors d'une visite à une jeune maman?

Sans date

184 N La peinture est un métier qui permet de gagner assez d'argent pour vivre, aussi bien que le métier de forgeron ou de médecin. En tout cas, un artiste est tout le contraire d'un rentier, et je prétends qu'il y a plus d'analogie entre ce métier-là et celui de forgeron ou de médecin, si l'on veut à tout prix chercher une comparaison.

Avril 1882

185 N J'en suis arrivé au point de réussir chaque semaine un dessin comme je n'étais pas capable d'en faire un seul auparavant. C'est à quoi je pensais quand je disais que j'avais l'impression de retrouver ma jeunesse.

La conviction que rien — si ce n'est la maladie — ne peut m'enlever cette force commence à se développer en moi; cette

1. En français dans le texte.

conviction me permet d'envisager l'avenir avec courage et de supporter dans le présent bien des désagréments.

En effet, je sais que mère est malade. Je sais aussi beau- coup d'autres choses affligeantes concernant notre famille et concernant d'autres foyers.

Je n'y suis pas insensible; je crois que je ne serais pas capable de dessiner *Sorrow* [1] ou la douleur, si je ne compatissais pas à la douleur. Mais, vois-tu, j'ai compris cet été que notre mésentente a dégénéré en une sorte de maladie chronique, du fait qu'elle a duré trop longtemps. Nous en sommes mainte- nant là : nous devons souffrir chacun de notre côté.

Je veux dire qu'il nous aurait été possible d'être plus utiles les uns aux autres, si nous avions essayé il y a longtemps de vivre vraiment ensemble, de partager nos joies et nos peines, sans jamais perdre de vue l'union nécessaire entre les parents et les enfants. Nous n'avons commis aucune faute de propos délibéré; nos erreurs sont plutôt imputables à la *force majeure*[1] de circonstances difficiles et d'une vie inquiète. Aujourd'hui, père et mère me considèrent comme un personnage à moitié étranger, à moitié assommant, et rien de plus, alors que, de mon côté, je me sens tout perdu, tout esseulé quand je me retrouve à la mai- son. Nos opinions et nos occupations sont si dissemblables que, sans le vouloir, — j'insiste là-dessus — nous nous gênons les uns les autres. C'est une sensation désolante, mais la vie et le monde débordent de relations familiales de ce genre. Qui que nous soyons, nous ne pouvons plus nous être utiles; nous nous fai- sons tort réciproquement, ne serait-ce qu'en nous adressant des reproches. En pareil cas, il vaut mieux s'éviter que se rencon- trer. Oh! je ne sais pas si c'est la meilleure solution, ou s'il y en a une autre! Je voudrais tout de même bien le savoir.

Père et mère puisent de nombreuses consolations dans leur travail, et moi, j'en trouve dans le mien. Car je travaille beau- coup malgré les *petites misères*[2], mon vieux, et mon travail m'amuse beaucoup.

Il m'arrive de penser que, s'il m'était donné de vivre à mon aise, je pourrais travailler beaucoup plus et mieux que pour

1. Célèbre dessin de Van Gogh, reproduit page 196.
2. En français dans le texte.

l'instant. Certes, je travaille, comme tu as pu t'en convaincre d'après mes derniers dessins, et je commence à entrevoir le moyen de vaincre les difficultés que je connais, mais, vois-tu, il ne se passe pas une journée, pour ainsi dire, sans qu'aux tracas que me vaut le dessin ne viennent s'ajouter d'autres difficultés, qui, à elles seules, si l'on n'en avait pas d'autres, seraient déjà bien lourdes à porter. Je dois prendre sur moi des chagrins, vois-tu, que je ne crois pas avoir mérités, — en tout cas, j'ignore comment j'aurais pu les mériter — et dont je voudrais me débarrasser.

Pour être gentil, réponds-moi franchement si tu es au courant de ce que je vais t'expliquer, et donne-moi des renseignements.

Vers la fin de janvier, une quinzaine de jours après mon arrivée, l'attitude de Mauve à mon égard a changé du tout au tout, il s'est montré aussi désobligeant qu'il avait été amical jusqu'alors.

J'ai attribué ce revirement au fait qu'il n'était pas content de mon travail; j'en ai été inquiet et anxieux, au point de me sentir tout interdit et de tomber malade, comme je te l'ai écrit.

Mauve est alors venu me voir, il m'a renouvelé l'assurance que tout irait bien, et il m'a encouragé. Mais peu après, un soir, il m'a parlé sur un autre ton; j'ai eu l'impression de me trouver en face d'un autre homme. J'ai pensé : Mon cher ami, on a dû verser du venin dans ton oreille, autrement dit des calomnies, mais sans pouvoir déterminer de quel côté le vent empoisonné avait soufflé.

Entre autres choses, Mauve s'est mis à imiter ma façon de parler et mes manières, disant méchamment : « Tu tires une bobine comme ça », puis : « Tu parles comme ça. » Je dois avouer qu'il le faisait très bien et que c'était une caricature de moi, une caricature ressemblante, inspirée par la méchanceté. Enfin, il me faisait entendre des paroles dures dans le genre de celles que Tersteeg avait coutume de me lancer à la figure.

Je lui ai demandé : « Mauve, as-tu vu Tersteeg récemment? » « Non », m'a-t-il répondu. Nous avons continué à bavarder et, dix minutes plus tard, il a laissé échapper que Tersteeg était venu le voir le jour même. Le soupçon que Tersteeg était à l'origine de ce revirement s'est enraciné machinalement dans mon esprit et j'ai pensé : Est-il possible, mon

cher Tersteeg, que Votre Excellence ait machiné cela? Je lui ai donc écrit une lettre, une lettre qui n'était pas *impolie*[1]; c'est de propos délibéré que je me suis montré poli. Je me suis borné à lui écrire : « Monsieur, j'ai beaucoup de peine parce qu'on raconte de moi certaines choses, par exemple que je ne gagne pas mon pain et que je fais le rentier. Vous devez comprendre que ces expressions sont inexactes et que je ne peux pas les laisser passer sans protester, car elles me vont droit au cœur. Dans le courant de ces dernières années, des propos de ce genre m'ont valu beaucoup d'ennuis, beaucoup trop, et il m'est avis que cela doit cesser. »

C'est de cette lettre-là que Tersteeg t'a parlé lors de la *première* visite qu'il te fit à Paris.

Après son retour de Paris, je suis allé le voir et je lui ai dit mon espoir d'être pardonné si je lui avais écrit des choses qui ne s'appliquaient pas à Son Excellence, vu que je ne savais à quoi m'en tenir quant à l'origine de mes ennuis.

Il s'est alors montré très aimable à mon égard. Mais Mauve, lui, bien que je sois encore allé le voir chez lui, a continué à se montrer revêche et désobligeant. On m'a répondu plusieurs fois qu'il était sorti. Bref, c'étaient là les symptômes d'un froid indéniable. J'allai frapper de moins en moins à sa porte et Mauve ne vint plus du tout chez moi, bien qu'il vécût dans le voisinage.

Dans ses propos, Mauve s'est montré aussi mesquin qu'il avait pu paraître large d'esprit au début, pour m'exprimer ainsi. Je devais, selon lui, dessiner d'après des modèles en plâtre, voilà ce que je devais surtout faire. Bien que je déteste dessiner ainsi, j'avais quand même quelques pieds et quelques mains à l'atelier, mais je ne m'en servais évidemment pas comme modèles. Un jour, il m'a parlé de cette méthode sur un ton de professeur d'académie. Je me suis maîtrisé mais, rentré chez moi, pris d'une sainte colère, j'ai jeté tous ces pauvres moules dans la boîte à charbon où ils se sont brisés. Je me suis dit : Je ne dessinerai plus d'après des modèles en plâtre que quand ces morceaux seront redevenus blancs et qu'il n'y aura plus de pieds et de mains d'hommes vivants à dessiner.

Par la suite, j'ai dit à Mauve : « Mon vieux, ne me parle plus de modèles en plâtre, car j'en ai horreur. » Après cette déclaration, j'ai reçu de Mauve une lettre m'annonçant qu'il

1. En français dans le texte.

ne s'occuperait plus de moi durant deux mois. Il en a été
ainsi, mais moi, je n'ai pas chômé pendant ce temps-là, même
si je n'ai pas dessiné d'après des modèles en plâtre, ah non! Je
dois dire que j'ai travaillé avec plus d'enthousiasme et plus
d'application dès que je me suis senti libre. Le délai de deux
mois presque expiré, je lui ai écrit pour le féliciter de la
grande toile qu'il venait d'achever, puis un autre jour, j'ai
échangé quelques mots avec lui dans la rue.

A présent que les deux mois sont écoulés depuis longtemps,
je ne l'ai pas encore revu chez moi. Ce qui s'est passé avec
Tersteeg m'a amené à écrire à Mauve : « Donnons-nous une
poignée de main et ne nous gardons pas rancune. Si toutefois
il vous est pénible de me guider, dites-vous bien qu'il m'est
pénible d'être guidé par vous, quand vous exigez que « je
me conforme strictement » à toutes vos volontés : je ne saurais
plus le faire. Par conséquent, mieux vaut en finir de guider

et d'être guidé. Cela n'empêche que j'aie des obligations envers vous et que je vous doive beaucoup de reconnaissance. »

Mauve n'a pas répondu à ma lettre, je ne l'ai pas revu.

......................

Ah! Théo, je suis affligé de défauts, de *misères* [1] et de passions, mais autant que je sache, je n'ai jamais essayé de réduire quelqu'un à la misère ou de le brouiller avec ses amis. Il m'est arrivé de me battre contre quelqu'un en paroles, mais, vois-tu, à mon avis, un honnête homme ne peut prétexter une divergence d'opinions pour étouffer son semblable; en tout cas, selon moi, ce n'est pas un procédé loyal.

Comprends-tu maintenant ma désolation devant bien des choses, désolation qui me point jusqu'au fond de l'âme!

L'attitude de Mauve m'a complètement navré. Je ne veux pas être « guidé » à la façon dont il l'entend, mais j'aimerais quand même lui serrer encore une fois la main, et je serais fort aise qu'il consente à venir serrer la mienne.

190 N Théo, depuis que j'ai écrit à Mauve : « Sais-tu que les deux mois sont passés depuis longtemps? serrons-nous la main, puis allons-nous-en, chacun de notre côté, plutôt que de laisser subsister notre brouille », depuis que je lui ai écrit, je n'ai reçu aucun signe de vie de lui et j'ai l'impression de vivre la gorge serrée dans un étau.

Car, — tu le sais — j'aime beaucoup Mauve, et il m'est dur de penser que tout le bonheur qu'il m'a permis d'entrevoir n'existera jamais, car je crains de me heurter à plus de difficultés et à plus d'hostilité au fur et à mesure que je fais des progrès.

J'aurai beaucoup à souffrir, précisément de certains traits caractéristiques de ma nature, auxquels je ne puis rien changer. D'abord, mon aspect, ma façon de parler et de m'habiller; ensuite, le milieu que je fréquente et que je continuerai à fréquenter même quand je gagnerai plus d'argent, parce que ma façon de voir et les sujets que je dessine l'exigent impérieusement.

1. En français dans le texte.

. .

Que je n'aie possédé aucune aptitude spéciale ni pour le commerce, ni pour l'étude en tant que métier, ne prouve pas du tout que je n'aie pas des aptitudes pour la peinture. Au contraire, si j'avais été capable de faire commerce de l'œuvre des autres, je n'aurais peut-être pas eu l'étoffe d'un peintre ou d'un dessinateur, et j'aurais été forcé d'abandonner, même si je n'avais pas abandonné de mon propre gré.

C'est justement parce que j'ai une patte de dessinateur que je ne puis m'empêcher de dessiner. Je te demande, à toi : Ai-je douté, hésité, faibli, depuis le jour où je me suis mis au dessin? J'ai des raisons de croire que tu sais, toi, que j'ai lutté sans désemparer, et que mon ardeur a augmenté progressivement, naturellement. A preuve, le croquis ci-joint, — il a été fait au *Geest*, sous la bruine, dans une rue boueuse, au milieu du tohu-bohu et du charivari; je te l'envoie pour te montrer combien mon carnet de croquis témoigne de mon dessein de saisir mes sujets sur le vif.

Mets par exemple Tersteeg devant une sablonnière, au *Geest*, où les terrassiers sont en train de placer une conduite d'eau ou une conduite de gaz. Je voudrais voir la grimace et le croquis qu'il ferait! Travailler sur les chantiers, dans les impasses et dans les rues, travailler à l'intérieur des maisons, dans les salles d'attente et même dans les cafés populaires, n'a rien d'une partie de plaisir, *à moins qu'on ne soit artiste*. Un artiste préfère s'arrêter dans le quartier le plus crasseux qui soit, à condition qu'il y ait là quelque chose à dessiner, plutôt que de s'asseoir à un thé, en compagnie de jolies dames. A moins qu'il ne se propose de dessiner des femmes : dans ce cas, même un thé peut être drôle pour un artiste.

Rechercher des sujets, fréquenter les ouvriers, se creuser la tête devant un modèle, dessiner sur place d'après nature, c'est vraiment une besogne ardue, et parfois même un sale boulot, voilà ce que je veux dire. Les manières et les vêtements d'un employé de commerce ne nous conviennent pas du tout. Quand je dis « nous », je pense à moi et à tous ceux qui ne font pas profession de parler aux belles dames et aux messieurs riches, de leur vendre des produits bien chers et d'en recevoir — c'est-à-dire de gagner — de l'argent. Nous, nous avons autre chose à faire, par exemple dessiner des bêcheurs dans une sablonnière, au *Geest*.

Si je savais faire ce que fait Tersteeg, je ne serais pas capable

de faire ce que je fais, d'exercer mon métier; mieux vaut pour mon métier être ce que je suis que me contraindre à des attitudes qui ne me conviennent pas.

Moi, qui ne me sentais déjà pas fort à l'aise dans une veste convenable au magasin, qui ne m'y sentirais plus du tout à l'aise maintenant, qui m'y ennuierais probablement et deviendrais insupportable, je me sens un autre homme lorsque je peux aller travailler dans un endroit comme le *Geest*, dans la bruyère ou dans les dunes. Là-bas, mon visage, qui est plutôt laid, s'adapte à l'*entourage* [1] je redeviens moi-même et je travaille avec un réel plaisir.

J'espère vaincre le *how to do it* [2]. Si je m'affublais d'une veste élégante, les ouvriers, qui me servent de modèles, prendraient peur et se méfieraient de moi comme du diable, ou bien ils me réclameraient de l'argent.

Tu le sais, je me tire d'affaire comme je peux. Ah! je ne suis pas du nombre de ceux qui se lamentent qu'il n'y a pas de modèles à La Haye!

Si donc l'on se met à formuler des remarques sur mes manières, mes vêtements, mon visage et ma façon de parler : que veux-tu que je réponde? Que ces fadaises m'embêtent.

Est-ce que je suis sans façon, est-ce que je suis grossier et dénué de délicatesse?

Écoute, à mon sens, la véritable politesse est basée sur la bienveillance envers tout le monde, sur le besoin de l'homme, qui a du cœur au ventre, de sentir qu'il existe pour les autres et de servir à quelque chose, enfin, sur le besoin universel de vivre en société, non dans la solitude. Moi aussi, je fais de mon mieux, je ne dessine pas pour ennuyer les gens, mais pour les amuser, pour attirer leur attention sur ce qui en vaut la peine et qu'on ne voit pas toujours.

Je refuse de me considérer, Théo, comme un monstre de grossièreté et d'impolitesse, qui mériterait d'être exclu de la société, ou du moins « qui ne peut s'attarder à La Haye », selon la sentence de Tersteeg. Est-ce que je m'encanaille en vivant parmi les gens que je dessine, est-ce que je m'enca-

1. En français dans le texte
2. Comment il faut faire.

naille en pénétrant dans les maisons des ouvriers et des pauvres gens, ou en les recevant dans mon atelier?

Je voudrais savoir où les dessinateurs de *Graphic*, de *Punch*, etc., vont chercher leurs modèles? Ne vont-ils pas les chercher dans les impasses les plus misérables de Londres, oui ou non?

Ils ont du peuple une connaissance innée, à moins qu'ils ne l'aient acquise en vivant parmi les humbles, en observant ce que celui-ci ne remarque même pas, en retenant ce que celui-là oublie.

Lorsque je me rends chez Mauve ou chez Tersteeg, je n'arrive pas à m'exprimer comme je le voudrais, et je fais peut-être plus de dégâts que de réparations. Dès qu'ils se seront habitués à ma façon de parler, ils n'en seront plus incommodés.

Si tu veux bien, dis-leur en mon nom où le bât blesse, et que je me plais à croire qu'ils voudront bien me pardonner si je les ai peinés en faisant ou en disant quoi que ce soit; dis-leur en termes plus choisis que je ne puis le faire moi-même, en y mettant autant de formes qu'il en faut, combien *eux*, de leur côté, m'ont peiné et combien d'ennuis ils m'ont causés en ces quelques mois que j'ai trouvés bien longs. *Fais-le leur comprendre, car ils l'ignorent, et ils me considèrent comme un être insensible et nonchalant.*

Tu me rendras un grand service, car je crois que tout pourrait s'arranger de cette façon.

Je voudrais qu'ils m'admettent enfin comme je suis. Mauve a été très bon pour moi, il m'a beaucoup aidé et efficacement, mais cela n'a duré que deux semaines : *c'est trop peu.*

J'ai l'intention de te donner de plus amples explications en réponse à ton conseil : « Tersteeg a été pour nous comme un frère aîné, tâche de rester amical avec lui. » Je réplique qu'il en était sans doute ainsi quant à toi, mais que pour moi, je me suis cogné durant des années au versant inamical et inhumain de son caractère.

M'a-t-il jamais donné un morceau de pain depuis le moment où j'ai démissionné de chez Goupil, — à moins que je n'aie été démissionné — et depuis le jour où je me suis consacré

au dessin (je reconnais avoir commis l'erreur de ne pas l'avoir fait dès la première heure), c'est-à-dire durant les années où j'ai vécu à l'étranger dans une misère atroce, sans amis et sans secours : j'ai dû passer souvent la nuit dans la rue à Londres, puis dans le Borinage. M'a-t-il jamais encouragé, lui qui me connaît depuis toujours; m'a-t-il jamais rendu du cœur au ventre lorsque j'étais près de succomber?

Je suis en droit de répondre : non. M'a-t-il jamais rendu service de quelque manière? Encore non. Excepté qu'il m'a prêté le *Bargues*, quand je l'en ai supplié littéralement quatre ou cinq fois.

Lorsque je lui ai soumis mes premiers dessins, il m'a envoyé une boîte de couleurs, mais point d'argent. Je veux bien admettre que ces dessins ne valaient pas cher, mais, vois-tu, un homme comme Tersteeg aurait pu se dire : Je le connais de longue date et je vais l'aider à se tirer d'affaire. Il aurait dû comprendre que j'en avais grand besoin et que je devais tout de même bien manger.

Lorsque je lui ai écrit de Bruxelles : « Ne me serait-il pas possible de venir travailler quelque temps à La Haye et d'y entrer en relations avec des peintres?», il a essayé de me payer en monnaie de singe. Il m'a répondu : « Oh! non, pas ça, certainement pas ça, vous avez perdu vos droits. » J'aurais dû donner plutôt des leçons d'anglais et de français, ou demander des *travaux de copie* à Sweeton et Tilly, qui n'étaient pas installés précisément dans mon voisinage, alors que plusieurs lithographes de Bruxelles m'en refusaient, répétant qu'il n'y avait pas de travail et que les affaires étaient très calmes.

Lorsque je lui montrai à nouveau quelques-uns de mes dessins, cet été, il dit : « Je ne l'aurais jamais cru! », mais *il ne me vint pas davantage en aide*, et il ne rétracta aucune de ses paroles.

Lorsque j'arrivai quand même à La Haye, sans avoir demandé l'avis de Son Excellence, il a tenté de me donner un croc-en-jambe; j'ai appris qu'il s'était moqué de moi parce que je prétendais peindre, et j'ai découvert que Mauve, d'après ce qu'il m'en avait dit, me considérait comme « un triple idiot ». Mauve fut très surpris de ne pas me trouver conforme à la description qu'on lui avait donnée de moi. Je n'avais pas demandé d'argent à Mauve, que celui-ci déclarait spontané-ment : Vous avez besoin d'argent, je tâcherai de vous en faire

gagner; vous pouvez être sûr que vos années maigres appartiennent au passé et que le bon soleil va se lever pour vous; vous avez durement trimé pour cela, vous l'avez donc honnêtement mérité.

Pour commencer, Mauve m'aida à m'installer. Puis tout fut changé, et la sympathie de Mauve, qui était pour moi ce qu'est l'eau pour une plante à moitié desséchée, se trouva subitement tarie.

Parce que Tersteeg avait soufflé quelque poison dans l'oreille de Mauve. « Attention, il faut se méfier de lui dans les questions d'argent, laissez-le tomber, ne l'aidez plus; comme commerçant, je n'attends rien de lui! » Ou quelque chose de ce genre.

Maintenant, il fait semblant de ne pas comprendre quand je lui écris : Tersteeg, cessez donc de répandre vos calomnies. Il affirme qu'il ne m'a jamais calomnié, que je me trompe. Puis un beau jour, il me menace : « Mauve et moi, nous interviendrons pour que Théo ne t'envoie plus de l'argent. » Du coup, mes doutes se sont évanouis et je me suis dit à part moi : « Vous vous trahissez! » Parce que je savais ce que Mauve m'avait dit au sujet de l'argent que tu me fais tenir : qu'il serait souhaitable que je puisse compter dessus au moins un an.

Abandonner quelqu'un à son sort en hiver, et tenter de le priver de pain par-dessus le marché : est-ce vous *forcer*, oui ou non?

Ce n'est pas élégant, ni délicat; ce n'est pas une façon d'agir, ce n'est pas une conduite humaine. Que suis-je donc? Un homme qui s'astreint à un ouvrage de patience, qui est ardu et réclame du calme, de la quiétude et un peu de sympathie; sinon, il lui est impossible de travailler.

Théo, réfléchis à tout cela et réponds-moi sans tarder.

Bien que l'abandon de Mauve m'ait été droit au cœur, j'ai continué à lutter cet hiver, à la limite de mes forces.

Mais, est-il étonnant que j'aie été ébranlé et que je sente parfois mon cœur défaillir?

Des gens comme Tersteeg en *rient*, mais j'espère, mon frère, que tu n'en riras pas, toi.

J'ai encore bien des choses à te dire concernant mes projets et la poursuite de mon travail. Puisque tu vas venir, je n'en parlerai pas davantage aujourd'hui, espérant que tu ne tarderas pas à t'amener. Tu as examiné les deux dessins que

je t'ai fait parvenir? Ce n'est pas du travail extraordinaire, je puis maintenant fournir régulièrement des dessins de cette qualité, et je continue à progresser sans arrêt. Il n'est donc pas déraisonnable de ma part d'insister pour que je n'aie plus à craindre de manquer du strict nécessaire, que je ne doive plus souffrir perpétuellement de manger le pain de la charité.

Ce dont j'ai le plus besoin, c'est de mon pain, de mon loyer, de mes modèles, du nécessaire pour dessiner. Ce n'est pas énorme, eu égard à la façon dont je m'arrange. En échange, je puis fournir des dessins, à condition qu'on ne les dédaigne pas. Je n'aspire pas à la richesse, mais je ne puis évidemment me passer de ce qu'il faut pour vivre et travailler. Tout travail mérite salaire.

Je préférerais recevoir chaque semaine un peu d'argent, car il m'est difficile de dresser à l'avance le compte d'un mois entier.

Si Tersteeg rétractait ses paroles les plus dures, je serais prêt à admettre qu'il les a prononcées à la légère; je pardonnerais et j'oublierais tout.

S'il les maintient, je ne saurais plus le considérer comme un ami, mais comme un ennemi qui m'envie la lumière de mes yeux. Ne m'en veuille pas, Théo, de t'importuner. Cette histoire a duré tout l'hiver; comment ai-je pu mériter un tel traitement? Toutes ces angoisses, tous ces chagrins finissent par m'inquiéter et par m'énerver. Quand Mauve me singe et qu'il imite ma façon de parler, en disant : « Tu tires une bobine comme ça »

et « tu parles comme ça », je lui réponds : « Mon cher, si vous aviez passé autant de nuits humides dans les rues de Londres que moi, ou autant de nuits glaciales à la belle étoile dans le Borinage, — affamé, sans toit et frissonnant de fièvre, — vous aussi, vous feriez de temps en temps de vilaines grimaces, et votre voix en conserverait le souvenir par-dessus le marché. »

Sans date

Aujourd'hui, j'ai rencontré Mauve. Nous avons eu un entre- tien regrettable. J'ai compris qu'un fossé nous séparait maintenant. Mauve s'est laissé aller à me dire qu'il ne pouvait plus revenir en arrière, ou du moins qu'il ne le voulait plus. Je l'ai invité à venir examiner mon travail, pour parler ensuite d'affaires. Il a refusé catégoriquement : « Je ne viendrai certainement pas chez vous, c'est fini entre nous. »

Il a ajouté en guise de conclusion : « Vous avez un caractère perfide. » Puis il m'a tourné le dos. Ceci s'est passé dans les dunes. Je suis rentré seul.

Mauve m'en veut d'avoir déclaré : « Je suis un artiste. » Je ne retire pas cette affirmation, parce qu'il est évident qu'elle implique : toujours chercher, sans jamais trouver la perfection. C'est exactement le contraire de : « Oh! je le sais déjà, j'ai trouvé une solution. »

Autant que je sache, cette phrase signifie : Je cherche, je poursuis ardemment mon but, je prends la chose vraiment à cœur.

J'ai tout de même des oreilles pour entendre, Théo; lorsqu'on me dit : « Vous avez un caractère perfide », que dois-je faire?

J'ai fait demi-tour et je suis revenu seul, le cœur débordant de tristesse, en songeant que Mauve avait osé me dire cela. Je ne lui demanderai pas d'explications, je ne m'excuserai pas non plus. Et pourtant — et pourtant — et pourtant!

Je voudrais tant que Mauve regrette ses paroles.

On nourrit des soupçons contre moi — c'est dans l'air — je dissimule quelque chose. Vincent a un secret qui craint la lumière.

Eh bien! messieurs, je vais vous le dire, à vous qui êtes si férus de bonnes manières et de civilités, à condition que tout soit en toc. Qu'est-ce qui dénote plus de civilité, de délicatesse, de sensibilité et de courage : abandonner une femme à son sort ou s'intéresser à une femme abandonnée?

J'ai rencontré cet hiver une femme enceinte, délaissée par l'homme dont elle portait l'enfant.

Une femme enceinte, qui errait par les rues, cherchant à gagner son pain de la façon que tu devines.

Je l'ai engagée comme modèle et j'ai travaillé avec elle tout l'hiver [1].

Je n'avais pas le moyen de lui payer un salaire complet de modèle; je lui ai payé l'équivalent de son loyer et, Dieu merci, j'ai pu la préserver jusqu'à présent, de même que son enfant, de la faim et du froid, en partageant mon pain avec elle Lorsque j'ai rencontré cette femme, elle avait attiré mon attention par son air souffreteux.

Je lui ai fait prendre des bains et des fortifiants, dans la mesure de mes moyens. Je l'ai accompagnée à Leyde, où il y a une maternité; elle pourra aller accoucher là-bas. (Pas du tout étonnant qu'elle fût malade, la position de l'enfant étant anormale; elle a dû subir une opération, on a dû rectifier la position de l'enfant à l'aide de forceps. Elle conserve beaucoup de chances que tout se passe normalement. Elle doit accoucher au mois de juin.)

Il me semble que tout homme qui vaut le cuir de ses chaussures en aurait fait autant en pareil cas.

Je trouve cela si naturel, si normal, que j'ai cru pouvoir le garder pour moi. Au début, elle ne savait pas poser, mais elle a fini par apprendre; si j'ai fait des progrès, c'est que j'avais un bon modèle à dessiner. A présent, cette femme s'est attachée à moi comme une colombe apprivoisée; quant à moi, ne pouvant me marier qu'une fois, que puis-je faire de mieux que l'épouser, c'est le seul moyen de continuer à l'aider; sinon la misère la contraindrait à reprendre le chemin qui aboutit au précipice. Elle n'a point d'argent, mais elle m'aide à en gagner par mon travail.

Je déborde d'enthousiasme et d'ambition pour mon métier et mon travail; si j'ai abandonné pendant un certain temps la peinture et l'aquarelle, c'est parce que Mauve m'avait laissé tomber. S'il revenait à de meilleurs sentiments, je recommencerais avec *courage* [2].

Pour l'instant, je ne puis supporter la vue d'un pinceau, cela me met hors de moi.

J'ai écrit : Théo, peux-tu me renseigner sur l'attitude de

1. Il s'agit de Christien, appelée « Sien » par abréviation, qui servit à Vincent de modèle pour *The Great Lady* (reproduit p. 184) dessin aussi célèbre que *Sorrow*.
2. En français dans le texte.

Mauve — la présente éclairera peut-être ta lanterne. Tu es mon frère, il est tout naturel que je t'entretienne d'affaires d'ordre privé, mais je me refuse à discuter avec un homme qui m'a lancé : « Vous avez un caractère perfide. »

Je n'ai pas pu faire autrement, j'ai exécuté la besogne qui s'offrait à ma main, j'ai œuvré pour le bien.

Je croyais qu'on m'aurait compris sans me demander d'explications. J'ai pensé à une autre femme pour laquelle mon cœur battait encore, mais elle était si loin et elle refusait de me voir, alors que celle-ci errait par les rues en hiver, malade, enceinte, affamée. Je n'ai pas pu faire autrement. Mauve, Théo, Tersteeg, vous tenez mon pain dans vos mains; allez-vous me le refuser et me tourner le dos? Je me suis expliqué, maintenant j'attends qu'on me réponde.

<div align="right">Sans date</div>

193 N Pour réussir à te faire mieux saisir ce que je t'ai déjà écrit, je voudrais me borner à t'expliquer l'essentiel. Je n'ai rien à reprendre de ce que j'ai dit de mon voyage à Amsterdam. Cependant, ne me considère pas comme un être brutal, si je me vois dans l'obligation de te contredire. Laisse-moi d'abord te remercier des 50 francs.

Tu ne comprendrais rien si je ne m'exprimais pas en termes énergiques, et je me tairais si tu prétendais que je dois mettre bas les pouces devant toi. Je ne crois pas que tu es disposé à le prétendre. Je crois même que tu ne seras pas choqué si j'écris que certaines de tes forces vitales paraissent moins développées que ton entendement de certains problèmes : là, tu es cent fois mieux au courant que moi et je ne me risquerais point à te contredire. Je sens souvent, surtout quand tu m'as donné quelques explications, que tu comprends beaucoup de choses mieux que moi. Néanmoins, ton point de vue en amour me confond.

Ta dernière lettre m'a laissé plus rêveur que tu ne le soupçonnes. A mon sens, voici l'erreur que j'ai commise et la raison véritable pour laquelle j'ai été mis de côté. Quand on n'a pas d'argent, on est mis au rancart; par conséquent, ce fut une erreur et une étourderie de ma part de prendre à la lettre les paroles de Mauve, et de croire, ne fût-ce qu'un instant, que Tersteeg se souviendrait de toutes mes difficultés.

L'argent est aujourd'hui ce qu'était le droit du plus fort dans le passé. Il est dangereux de vouloir contredire quelqu'un : cela n'incite guère votre interlocuteur à réfléchir, et cela vous vaut ordinairement un coup de poing dans la nuque, un coup de poing dans le genre de ceci : je n'achèterai plus rien de lui, ou je ne lui viendrai plus en aide.

En vertu de ce principe, je risque peut-être ma tête en te contredisant, mais je ne sais comment faire autrement, Théo. Si tu veux m'assommer, voici ma nuque. Tu connais ma situation et tu sais que ma vie et ma mort dépendent pour ainsi dire de ton soutien. Vois-tu, je suis pris entre deux feux — si je réponds à ta lettre : « Oui, Théo, tu as raison, je laisserai tomber Christien », *primo*, je proférerai une contre-vérité en te donnant raison, *secundo*, je m'engagerai à faire quelque chose d'abominable.

Si je te contredis et si tu réagis comme T. et M., j'aurai la nuque écrasée, pour ainsi dire.

Va pour ma nuque, s'il le faut. L'autre solution serait encore pire.

Je voudrais t'expliquer clairement et brièvement certaines questions. Tant pis, si tu interprètes mal mes explications et si, en conséquence, tu me refuses dorénavant ton soutien. Les passer sous silence pour pouvoir compter sur ton aide me semblerait une vilaine chose. Je préfère donc m'exposer au pire. Si je parviens à te faire comprendre ce que tu ne comprends pas encore, je crois, Christien et son enfant, ainsi que moi-même, nous y trouverons tous notre profit. Mais pour en arriver là, il faut me risquer à te dire ce qui suit.

Pour exprimer mes sentiments à l'égard de K., je déclarais carrément « elle et aucune autre ». Son « jamais, non, jamais de la vie » n'avait pas réussi à me faire renoncer. Je gardais espoir et mon amour demeurait vivace malgré ce refus que je considérais comme un glaçon qui finirait bien par fondre. Cependant, j'étais inquiet. Je vivais en proie à une anxiété qui devint peu à peu insupportable parce que K. s'obstinait à se taire, parce que je ne recevais jamais le moindre mot en réponse à mes lettres.

Je suis alors allé à Amsterdam. On m'a dit là-bas : Quand tu approches de cette maison, K. s'enfuit. A ta décision : elle et aucune autre, elle réplique par une autre : lui en aucun cas; ta persévérance est *dégoûtante*.

187

Je mis alors mes doigts dans la flamme de la lampe et demandai : Permettez-moi de la voir aussi longtemps que je puis tenir ma main dans cette flamme. Il n'est pas étonnant que Tersteeg ait examiné ma main après. Mais ils ont soufflé la lampe et m'ont déclaré : *Vous ne la verrez pas.*

Je ne pouvais plus y tenir, comprends-tu, surtout quand on insinuait que je voulais lui forcer la main; je voyais bien qu'on m'assenait sans répit des arguments-massues, qu'on assommait mon « elle et aucune autre » à coups de massue. Alors, j'ai *senti mourir* mon amour; il n'est pas mort complètement ni tout de suite, mais assez vite quand même, et un vide, un vide immense s'est creusé dans mon cœur.

Tu sais que je crois en Dieu et que je ne doutais pas de la puissance de l'amour. Pourtant, j'ai ressenti quelque chose comme : Mon Dieu, mon Dieu, pourquoi m'avez-vous abandonné? Je ne comprenais plus rien, et je pensais : « Me suis-je donc trompé?... O mon Dieu, il n'y a donc pas de Dieu! »

Je ne pouvais continuer à affronter cet affreux et glacial accueil d'Amsterdam; c'est à la fin du marché qu'on apprend à connaître les marchands.

Suffit [1]. Mauve m'a procuré alors un peu de distraction et un peu d'encouragement. J'ai dépensé toutes mes forces à mon travail. Puis, quand Mauve m'eut abandonné et que j'eus été malade quelques jours, j'ai rencontré Christien vers la fin de janvier.

Tu dis, Théo, que je ne ferais pas cela si j'avais aimé réellement K. Comprends-tu maintenant que je n'en pouvais plus, après les assauts d'Amsterdam? Aurait-il été préférable de m'abandonner au désespoir à ce moment? Pourquoi un honnête homme désespérerait-il? Je ne suis pas un scélérat, je ne mérite pas d'être traité aussi méchamment. De quoi sont-ils donc capables, les autres? Il est vrai qu'ils ont eu le dessus, qu'ils ont fait échouer mes projets. Mais je ne leur demanderai plus leur avis. Maintenant j'interroge, en homme majeur : Ai-je le droit d'endosser des vêtements d'ouvrier et de vivre comme un ouvrier, oui ou non? A qui dois-je rendre des comptes, qui aura le front de me dicter ma conduite?

1. En français dans le texte.

Qu'il vienne, celui qui a envie de me mettre des bâtons dans les roues!

Vois-tu, Théo, je suis las et harassé. Réfléchis et tu comprendras. Mon chemin est-il moins droit quand quelqu'un dit : Il a quitté le droit chemin? C. M., lui aussi, radote tout le temps à propos du droit chemin, à l'instar de Tersteeg et des pasteurs. Mais C. M. qualifie de Groux de scélérat, par conséquent je le laisse radoter, mes oreilles l'ont assez entendu. Pour l'oublier, je m'allonge à plat ventre dans le sable, devant une vieille racine d'arbre, et je dessine. Affublé de mon sarrau de toile, ma pipe au bec, je plonge mon regard dans les profondeurs du ciel bleu — ou je contemple la mousse et l'herbe. Cela me calme.

.

Autrefois, il régnait un autre état d'esprit parmi les peintres. Aujourd'hui, ils se dévorent l'un l'autre; ils jouent les grands seigneurs dans des villas et passent leur temps à ourdir des intrigues. Moi, je préfère me trouver au *Geest* dans une ruelle populeuse, misérable, fangeuse, morne; je ne m'ennuie jamais là-bas, jamais, tandis que je m'embête dans ces belles maisons. Comme je trouve qu'il n'est pas bon de s'ennuyer, je dis : Ma place n'est pas là, je n'irai plus. Dieu merci, il y a mon travail, mais pour pouvoir travailler il me faut de l'argent, puisque je n'en gagne pas encore, voilà le hic. Si je réussis d'ici un an — peut-être plus tôt, peut-être plus tard, je l'ignore — à dessiner le *Geest* tel que je le vois, peuplé de silhouettes de vieilles femmes, d'ouvriers et de filles, T. se montrera plus aimable. Mais c'est moi qui lui dirai alors : « Fichez-moi la paix! », et j'ajouterai : « Vous m'avez laissé tomber quand j'étais aux prises avec les difficultés, mon ami, *je ne vous connais pas*, allez-vous-en, car vous me cachez la lumière. » Mon Dieu, de quoi aurais-je peur, que m'importent les « déplaisant » et les « invendable » de Tersteeg? S'il m'arrive de perdre courage, je contemple *Les Bêcheurs* de Millet, *Le Banc des Pauvres* de de Groux, et Tersteeg devient alors si petit, si petit! Tous ces commérages me paraissent si mesquins que je retrouve ma bonne humeur, allume ma pipe et me remets à dessiner.

Mais si un représentant de la civilisation s'avisait un jour de dresser des obstacles sur ma route, il lui arriverait sans doute d'entendre des propos plutôt désarmants.

Tu vas me demander, Théo, si tout cela s'adresse à toi. Je

te réponds : « Théo, c'est toi qui m'as donné du pain et qui m'es venu en aide, n'est-ce pas? Par conséquent, tout ce que je viens de dire ne s'adresse pas à toi. » Parfois, je me demande pourquoi mon frère ne s'est pas fait peintre et s'il ne finira pas par s'ennuyer au sein de cette civilisation? Ne regrettera-t-il pas un jour de ne pas lui avoir tourné le dos, de ne pas avoir appris un métier manuel, épousé une femme et revêtu un sarrau? Tu as peut-être tes raisons de ne pas le faire, n'en parlons donc plus. J'ignore si tu connais déjà l'a. b. c. de l'amour. Me trouves-tu prétentieux? Ce que je veux dire, c'est que l'amour vous apparaît sous son vrai jour lorsqu'on est assis au chevet d'une malade, parfois sans un sou en poche. Ce n'est pas tout à fait la même chose que « manger des fraises au printemps »; on ne peut manger des fraises que durant quelques jours, alors que les autres mois de l'année sont gris et sombres. Mais que n'apprend-on pas dans le courant de ces mois sombres! Parfois je me dis que tu sais tout cela, et parfois que tu l'ignores.

Je veux connaître par ma propre expérience les joies et les peines familiales pour pouvoir les exprimer dans mes dessins. Quand je suis revenu d'Amsterdam, j'ai senti que mon amour — qui était pourtant sincère, qui était pourtant loyal — avait été littéralement *assommé*. Après la mort, on ressuscite. *Resurgam*.

Alors, j'ai rencontré Christien. Il ne pouvait être question d'hésiter ou de tergiverser. Il fallait agir. Si je ne l'épouse pas, il aurait été plus gentil de ma part de ne pas m'intéresser à elle. Évidemment, ma décision creuse un fossé, je fais de propos délibéré ce qu'on appelle « me déclasser ». A tout prendre, rien ne m'interdit de le faire, puisque ce n'est pas une mauvaise action, bien que le monde la qualifie de blâmable. J'organise donc mon ménage à la façon d'un ouvrier. Je m'y sens parfaitement à mon aise; j'aurais voulu m'y décider plus tôt, mais je n'en avais pas les moyens. Je me fais un plaisir de croire que, par-dessus ce fossé, tu continueras à me tendre la main. J'ai parlé de 150 francs par mois, tu prétends qu'il m'en faut davantage.

Minute. En moyenne, mes dépenses mensuelles n'ont jamais dépassé 100 francs depuis que j'ai quitté Goupil, sauf quand j'ai dû voyager. J'ai débuté chez Goupil à 30 florins; peu après, j'ai gagné 100 francs.

Ces mois derniers, j'ai eu plus de dépenses, mais j'ai dû m'installer. Je te demande donc : ces dépenses-là sont-elles

déraisonnables ou exagérées? D'autant plus que tu sais que j'ai dû faire face à des frais supplémentaires. Combien de fois n'ai-je pas dû me tirer d'affaire avec moins de 100 francs par mois durant ces longues années? S'il est vrai que mes voyages m'ont coûté beaucoup d'argent, il n'en est pas moins vrai que j'ai appris plusieurs langues et que j'ai cultivé mon esprit : est-ce de l'argent jeté?

Je veux me tracer maintenant une route droite et la suivre. Ajourner mon mariage me placerait dans une situation fausse, et cela me répugne. Elle et moi, nous voulons bien nous serrer la ceinture et nous tirer d'affaire comme nous le pouvons, à condition que nous soyons mariés.

J'ai trente ans, elle en a trente-deux, c'est dire que nous ne nous jetons pas dans l'aventure comme des enfants. Pour ce qui concerne sa mère et son enfant, celui-ci la lave de toute tache; j'ai du respect pour une femme qui est mère, je ne me soucie pas de son passé. Je suis content qu'elle ait un enfant; elle sait ainsi ce qu'elle doit savoir.

Sa mère est très travailleuse, elle mériterait une croix d'honneur pour avoir fourni la subsistance durant des années à ses huit enfants. Elle ne voudrait pas dépendre de nous, elle gagne sa vie comme femme de journée.

Il est déjà tard. Christien ne se sent pas bien, le jour de son départ pour Leyde approche. Pardonne-moi de t'écrire à la diable, car je suis fatigué.

J'ai pourtant voulu répondre à ta lettre.

A Amsterdam, j'ai été éconduit avec fermeté, j'ai été véri-

tablement expulsé. Il aurait été insensé de ma part de continuer le jeu.

Aurais-je dû désespérer alors, me jeter à l'eau ou faire une sottise de ce genre — *à Dieu ne plaise*[1]. Je l'aurais fait si j'avais été un homme méchant. Je me suis renouvelé, non de propos délibéré, mais parce que j'en ai trouvé l'occasion et que je n'ai pas refusé de recommencer sur de nouveaux frais.

C'est une aventure toute différente. Christien et moi, nous nous comprenons mieux. Nous ne devons nous soucier de qui que ce soit, n'ayant évidemment pas la prétention de tenir un rang; cette idée n'a jamais effleuré notre esprit.

Connaissant les préjugés de ce monde, je sais que je n'ai rien d'autre à faire que de me retirer de mon milieu, qui m'a d'ailleurs répudié depuis longtemps. Alors tout sera dit, il n'y aura plus à revenir sur ce qui est. Il est possible que j'attende encore un moment avant de m'installer avec elle, si les circonstances ne s'y prêtaient pas, mais je suis fortement décidé à me marier sans le moindre tralala, et tant pis si l'un ou l'autre crie au scandale. Qu'elle soit de religion catholique simplifiera beaucoup les choses, puisqu'il ne saurait être question de cérémonie religieuse, dont elle ni moi ne voulons entendre parler.

Tu me diras, c'est net et précis, ça. *Que soit*[1].

Je ne veux entendre parler que d'une chose : dessiner. Elle aussi, elle a un emploi stable : poser. Je voudrais pouvoir m'installer dans la maison voisine; elle est juste assez grande pour nous, il y a moyen d'y aménager une chambre à coucher au grenier, et l'atelier serait bien meilleur que celui-ci, pour l'espace et pour l'éclairage. Sera-ce possible? Même si je devais nicher dans un trou, je préférerais encore manger ma croûte de pain devant un âtre à moi, si miséreux soit-il, plutôt que vivre sans l'épouser.

Elle sait ce que c'est que la misère, moi aussi. La pauvreté a de bons et de mauvais côtés; malgré cela, nous sommes prêts à en courir les risques. Les pêcheurs savent que la mer est dangereuse et la tempête redoutable, mais ils n'ont jamais admis que les dangers fussent des raisons suffisantes pour rester sur la plage. Ils abandonnent cette sagesse à ceux qui la

1. En français dans le texte.

trouvent à leur goût. Que la tempête se lève, que la nuit tombe; qu'est-ce qui est plus redoutable, le danger ou la peur du danger? Je préfère la réalité, le danger même. Adieu, Théo, il est tard, je suis fatigué, j'ai voulu t'écrire quand même dans l'espoir que tu comprendrais; j'aurais voulu m'exprimer plus clairement et plus aimablement, je me plais à croire que tu ne seras pas fâché par ce que je viens de t'écrire.

........................

Je crois, ou plus exactement, je commence à avoir l'impression que j'ai peut-être craint à tort que Théo ne me supprime son aide si je le contredisais. Mais on m'a si souvent laissé tomber, que je ne t'en estimerais pas moins et que je ne serais pas fâché contre toi si tu en faisais autant. Je me dirais : Il ne sait pas mieux, ils le font tous sans réfléchir, non par méchanceté.

Pouvoir continuer à compter sur ton aide sera pour moi une surprise agréable, une véritable aubaine, car je vis depuis un bon moment dans l'attente du pire, comme Christien d'ailleurs, que je n'ai cessé de prévenir : Écoute, mon amie, je crains que le jour ne soit pas loin où je n'aurai plus de pain. Je ne te l'ai pas écrit avant que l'occasion se présente d'en parler. Si tu continues à m'accorder ton aide, ce sera une solution et un soulagement si imprévus, si inespérés, que j'en serai bouleversé de bonheur; je n'ose pas encore y croire en ce moment, j'écarte énergiquement cette pensée pendant que je t'écris d'une main ferme, afin de ne pas paraître faible.

Mon expérience de cet hiver avec Mauve m'a servi de leçon; elle m'a incité à me tenir prêt au pire, — un arrêt de mort de ta part, j'entends la suppression de ton aide.

Tu diras : Mais je n'ai pas cessé de te venir en aide, — oui, mais je l'ai toujours reçue avec une espèce d'anxiété, en pensant : Il ne sait pas encore tout ce qu'il saura un jour; je ne serai pas tranquillisé avant que la crise n'ait éclaté, je dois m'attendre au pire.

A présent, la crise a éclaté; je ne puis en prédire toutes les conséquences, je n'ose encore espérer. J'ai dit à Christien : « Quoi qu'il arrive, je te conduirai à Leyde. »

« J'ignore quelle sera ma situation quand tu reviendras, si j'aurai du pain ou si je n'en aurai plus, mais tout ce que j'aurai sera autant pour toi et pour l'enfant que pour moi. » Christien ne connaît aucun détail et elle ne m'en demande

pas, elle sait que je suis loyal à son égard et elle veut rester avec moi *quand bien même* [1].

J'ai toujours cru que tu te détournerais de moi dès que tu serais mis au courant. De sorte que je vivais au jour le jour, constamment préoccupé par la menace du pire, et je n'ose pas encore me considérer comme en étant libéré. J'ai travaillé également au jour le jour, commandant seulement ce que j'étais à même de payer comptant, n'osant entreprendre une nouvelle toile, n'osant mettre la main à la pâte comme je le ferais si je pouvais espérer une amélioration de mes relations avec Mauve et Tersteeg. Mais je me répétais que leur amitié était superficielle et leur mauvaise grâce profonde; j'ai pris vraiment au sérieux la parole de Mauve : « C'est fini entre nous », non au moment où il me l'a adressée (elle m'a laissé assez indifférent alors, je l'ai bravée comme les Indiens qui disent pendant qu'on les torture : « Ça ne fait pas mal »), mais quand il m'a lancé : « Je ne m'occuperai plus de vous durant deux mois. » Depuis que j'ai brisé les moules. Bref, je me suis toujours dit : N'ayant plus rien à espérer *pour moi-même* de Mauve et de Tersteeg, je remercierai Dieu aussi longtemps que Théo continuera à me faire parvenir le nécessaire. Pourvu que je puisse conduire Christien sans accident à Leyde! Je lui expliquerai ensuite toute l'affaire et lui dirai : « Assez, voici ce que j'ai fait. »

Y comprends-tu quelque chose?

Je m'attends au pire; réponds-moi, mais je t'en prie, parle clairement.

11 mai 1882

197 N J'ose espérer que tu ne m'en voudras pas de me montrer inquiet parce que tu n'as pas encore répondu à de nombreuses questions. Je ne crois pas que tu nourriras une mauvaise opinion de moi parce que je me suis lié avec Christien. Non, tu ne me feras pas faux bond à cause de cela, ni pour une question de formalisme ou que sais-je encore. Mais quoi d'étonnant, après ce qui s'est passé avec Mauve et Tersteeg, qu'il m'arrive de penser avec une certaine mélancolie : ne fera-t-il pas comme les autres?

1. En français dans le texte.

. .

Je sens que mon œuvre s'enracine dans le cœur du peuple et que je dois me perdre avec les classes les plus humbles pour saisir la vie sur le vif et faire des progrès, même au prix de beaucoup de soucis et d'efforts.

Je ne puis imaginer que je pourrais suivre une autre voie; je n'aspire même pas à être débarrassé de mes difficultés et de mes soucis; le seul espoir que je caresse, c'est que ces difficultés et ces soucis ne me deviennent pas insupportables. Il n'en sera rien tant que je travaillerai et pourrai me réjouir de la sympathie que me témoignent des hommes comme toi.

. .

Je n'ai pas gardé de projets grandioses pour l'avenir; si je sens parfois poindre l'envie, l'espace d'un instant, d'une vie de *bien-être*, libre de soucis, je reviens toujours avec amour vers mes difficultés, mes soucis, mon *existence laborieuse*, et je me dis : Cela est mieux ainsi, j'apprends davantage et je n'en vaux pas moins; dans cette voie, nul risque de sombrer. Je vis absorbé par mon travail et j'ai confiance : je parviendrai un jour à gagner ma vie, non dans le luxe, mais selon la vieille recette : « Tu gagneras ton pain à la sueur de ton front », grâce à la bienveillance d'hommes comme toi, Mauve et Ter-steeg (malgré le différend qui nous a opposés cet hiver).

Christien n'est pas un boulet à mes pieds, ni une charge pour mes épaules; c'est plutôt une auxiliaire. Seule, elle sombrerait peut-être; une femme ne peut rester seule à notre époque. Surtout dans une société comme la nôtre qui n'épargne pas les faibles, mais les piétine et qui écrase sous ses roues les créatures sans défense tombées par terre.

Quand je vois piétiner tant de faibles, je me prends à douter de la valeur de ce qu'on appelle le progrès et la civilisation. Certes, je crois à la civilisation, même à notre époque, mais à une civilisation basée sur la véritable charité. Je trouve barbare et ne respecte aucunement tout ce qui annihile les vies humaines.

. .

Je voudrais que ceux qui me veulent du bien comprennent que tous mes faits et gestes me sont inspirés par un amour sincère et par un profond besoin d'amour; que l'étourderie, l'orgueil et l'indifférence ne sont pas les moteurs de la machine, et que ma conduite fournit la preuve que je suis décidé à m'enraciner dans les classes les plus basses. Je ne crois pas

195

qu'il serait bon pour moi de chercher mon salut dans les classes plus élevées ou de changer mon caractère. Je dois encore supporter beaucoup de choses et en apprendre davantage avant d'atteindre à la maturité : c'est une question de temps et de travail ininterrompu.

.

Tu comprendras que je te demande franchement, après le différend avec Mauve et Tersteeg et après tout ce que je t'ai

dit concernant Christien : Théo, est-ce que tout cela va entraîner un revirement dans nos relations ou une rupture entre nous? Je serais enchanté qu'il n'en soit pas ainsi, et je me réjouirais doublement de ton aide et de ta sympathie. Pourtant, s'il devait en être ainsi, je préférerais me préparer au pire que de vivre dans l'incertitude.

J'aimerais savoir à quoi m'en tenir, si je dois m'apprêter aux assauts de l'adversité ou aux joies de la bonne fortune.

Tu m'as fait connaître ton avis au sujet de l'affaire Mauve et Tersteeg, non au sujet du reste, qui pose un cas assez spécial; il y a une limite entre le domaine artistique et le domaine intime, mais il serait bon de convenir franchement comment nous interprétons la chose.

Moi, je te dis :

Théo, j'ai l'intention d'épouser cette femme, car je m'y suis attaché et elle s'est attachée à moi. Si par malheur cela devait entraîner un revirement de tes dispositions à mon égard, je serais heureux d'être prévenu au moins du moment à partir duquel tu me supprimeras ton aide, et de savoir si tu conti-

nueras à exprimer clairement et nettement ce que tu penses. Évidemment, j'espère que ce ne sera pas le cas; que tu ne m'enlèveras pas ton aide ni ne me retireras ta sympathie; qu'au contraire nous continuerons à nous tendre une main fraternelle, malgré ma conduite que « le monde » condamne.

Certes, j'apprécie à leur juste valeur plusieurs remarques que je trouve dans ta lettre, par exemple : « Il faut avoir l'esprit mesquin et nourrir de la fausse honte pour situer une classe sociale au-dessus d'une autre. »

Tu as raison, mais le monde ne suit pas ce raisonnement-là; il ne voit point ni ne respecte « l'humanité » dans l'être humain; il réserve toute son attention à la valeur, en argent ou en biens, d'un homme, aussi longtemps qu'il se trouve de ce côté-ci de la tombe; le monde ne regarde pas au delà de la tombe. C'est pourquoi il avance si mal, — pour autant qu'il ait des pieds.

Quant à moi, j'accorde ma sympathie ou je la retire aux hommes en tant qu'hommes; leur *entourage* [1] ne m'intéresse guère. Dans une certaine mesure, je fais mien ton précepte (si mes moyens me le *permettaient*, je prendrais mon parti d'autres choses encore) : beaucoup d'hommes ne mènent un certain train de vie que pour détourner l'attention, afin qu'on ne se mêle pas trop de leurs affaires. Il m'arrive très souvent de m'accommoder de certaines choses, parce que je me dis : Je ne ferai pas ceci ou ne dirai pas cela, crainte d'offusquer un tel ou un tel.

Quand il s'agit d'affaires sérieuses, il ne faut pourtant pas se laisser dicter sa conduite par l'*opinion publique* [1], ni par ses passions. Il faut dans ce domaine s'en tenir à l'a. b. c. de la morale : Aime ton prochain comme toi-même et fais en sorte que tu puisses te justifier devant Dieu. Fais ce que tu dois et sois loyal. Depuis ma liaison avec Christien, je me tiens le raisonnement suivant : Que penser de celui qui commencerait par me venir en aide puis me laisserait brusquement tomber? J'estimerais sans doute que cet homme eût beaucoup mieux fait de ne jamais s'occuper de moi s'il n'avait pas l'intention de continuer, qu'il m'a leurré, somme toute. Le père de l'enfant de Christien s'est exactement comporté selon l'esprit de

1. En français dans le texte.

ta lettre, Théo, et à mon avis, il a très mal agi. Il a été très bon pour elle, mais ne l'a pas épousée, même quand elle est devenue enceinte de lui, prétendant que sa situation sociale, sa famille, etc... Christien était encore très jeune à cette époque; elle avait fait sa connaissance après le décès de son père; elle ne savait guère ce qu'elle faisait. A la mort de cet homme, elle s'est trouvée seule avec son enfant, abandonnée, n'ayant plus personne au monde. C'est alors qu'elle a dû faire le trottoir *à contre-cœur* [1]. Elle est tombée malade, écrasée par la *misère* [1], elle a échoué à l'hôpital.

Cet homme était manifestement coupable devant Dieu, mais le monde a continué à l'estimer : il l'avait payée! N'a-t-il pourtant pas eu des regrets et des remords quand il s'est trouvé face à face avec la mort?

Ainsi va le monde : à côté de caractères comme celui-là, il en est d'autres comme le mien, par exemple. Je ne me soucie pas plus du monde que cet homme ne s'est soucié de la justice. Il s'est contenté d'un semblant de justice, tandis que moi, je me fiche éperdument de l'opinion du monde. En aucun cas, *je ne veux tromper ni délaisser une femme.* Quand une femme, K. par exemple, refuse de me recevoir, je ne lui force pas la main, ma passion pour elle eût-elle été deux fois plus forte; je m'efface, le cœur désolé, quand on oppose à mon « elle et aucune autre » un « lui en aucun cas ».

Je ne veux pas forcer la main et je ne veux pas délaisser. Moi aussi, lorsqu'on me force la main ou qu'on me délaisse, je m'insurge.

Si j'avais épousé une femme et que je constate un jour qu'elle s'amuse avec un autre, je ne le supporterais pas, mais je ne la chasserais pas avant d'avoir épuisé tous les moyens de la ramener à de meilleurs sentiments.

Tu sais maintenant ce que je pense du mariage et que je le prends au sérieux. Eh bien! quand j'ai rencontré Christien, comme je te l'ai déjà dit, elle était enceinte et malade, elle marchait dans le froid, et moi, j'étais seul, sous le coup de ce qui venait de m'arriver à Amsterdam.

Je me suis attaché à elle sans penser d'emblée à l'épouser. Puis, dès que j'ai appris à mieux la connaître, j'ai compris qu'il me fallait m'y prendre autrement si je voulais l'aider efficacement.

1. En français dans le texte.

C'est alors que je lui ai parlé à cœur ouvert, je lui ai dit : Voici ce que je pense de ceci et de cela, et voici comment je vois ta situation et la mienne. Je suis pauvre, mais ne suis pas un séducteur. Pourrais-tu t'entendre avec moi, oui ou non? Si c'est non, c'est fini entre nous. Elle m'a répondu : Je reste avec toi, même si tu étais encore plus pauvre. Voilà où nous en sommes.

Elle doit partir sous peu à Leyde, et j'ai l'intention de l'épouser dès son retour. Sinon notre situation, la mienne aussi bien que la sienne, deviendrait complètement fausse, ce que je veux éviter à tout prix.

En résumé, je me considère comme un ouvrier qui exerce un métier; elle me sert d'auxiliaire. Mes dessins sont en ta possession; durant toute l'année à venir, tu as entre tes mains mon pain quotidien, toi et tous ceux qui veulent bien me secourir. Tu peux te rendre compte que je donne le meilleur de mon énergie à mon travail, que j'ai le dessin — la peinture également, je crois — dans le sang, et que cela se manifeste peu à peu.

Théo, je ne crois pas avoir apporté la honte dans la famille par ce que j'ai fait; aussi voudrais-je qu'elle admette avec résignation ce qui est. Sinon, nous vivrons sans cesse à couteaux tirés. Je déclarerai à mon tour : Je refuse d'abandonner, en considération de qui ou de quoi que ce soit, une femme à laquelle je suis attaché par un lien d'entr'aide et d'estime réciproques. On ne pourra dire cela de moi; tu comprendras que ce n'est pas là de « l'obstination », ni « en faire brutalement à ma tête ».

Je prends mon parti de son passé; ainsi fait-elle du mien. Si ma famille me repoussait parce que j'ai séduit une femme, je me considérerais comme un scélérat si je l'avais fait; mais si elle se dressait contre moi parce que je suis décidé à demeurer fidèle à une femme à laquelle j'ai fait vœu de fidélité, je mépriserais ma famille. Toutes les femmes ne sont pas faites pour devenir *la femme d'un peintre;* celle-ci est de bonne volonté, elle se perfectionne de jour en jour.

Je comprends maintenant pourquoi certains traits de son caractère ont pu rebuter les autres. Je vois très bien Tersteeg la juger comme il me juge et affirmer : cette femme a un caractère impossible, elle est vraiment désagréable — et il n'en démordrait pas.

Je connais assez le monde et les hommes pour demander

seulement qu'on ne contrarie pas mon projet de mariage. Pour le reste, j'espère que le pain quotidien ne me manquera pas aussi longtemps que je fournirai la preuve que je travaille de mon mieux et trime sans repos pour devenir un bon peintre, sinon un simple dessinateur. Je n'ai évidemment pas l'intention de retourner chez mes parents, ni seul ni avec elle; je ne ferai pour ma part aucune tentative de rapprochement; je demeurerai dans le milieu que mon travail m'assigne. Ainsi, je n'offusquerai personne, à moins que certains malveillants ne veuillent trouver à tout prix une pierre d'achoppement. Je me plais à croire que ce ne sera pas le cas.

Je suis tout disposé à m'accommoder de tout, mais je ne saurais envisager en aucun cas d'être infidèle à Christien. Je voudrais savoir ce que tu me conseilles au sujet de mon lieu de résidence, etc. Si tu vois des inconvénients à ce que je reste à La Haye, je n'ai guère juré fidélité à La Haye! Je puis me créer ma sphère d'activité où tu voudras, aussi bien dans un village que dans une ville. Partout, je découvrirai des figures et des paysages suffisamment intéressants pour que je leur consacre le meilleur de mes forces; tu peux donc dire carrément ce que tu en penses. Évidemment, il ne peut être question de me placer en quelque sorte sous séquestre, cela serait *hors de saison* [1]. Ma façon d'envisager le problème de ma fidélité envers Christien se résume à ceci : *je ne peux pas rompre une promesse de mariage.*

Si K. avait consenti à m'écouter cet été, si elle ne m'avait pas envoyé promener brutalement lors de ce fameux voyage à Amsterdam, tout aurait pris une autre tournure. Tu sais, toi, que j'ai tout essayé, que je l'ai poursuivie jusqu'à Amsterdam, et que cela ne m'a servi à rien — je n'ai pu lui parler, je n'ai obtenu aucun résultat, si maigre fût-il, qui aurait pu me servir de point d'appui, à quoi m'agripper fortement. Pour le moment, la vie précipitée et mon travail me serrent de près et me poussent en avant, je dois saisir résolument les chances nouvelles qui s'offrent à moi si je veux demeurer planté sur mes jambes dans cette lutte. Se croiser les bras, c'est bon pour le passé; à présent, depuis que j'ai découvert ma tâche et mon métier, j'agis avec énergie et volonté.

Voilà pourquoi j'estime le fond de ta lettre entièrement erroné. Peut-être n'y as-tu pas mûrement réfléchi? Tu me dis

1. En français dans le texte.

que tu ne vois aucune raison qui m'oblige à épouser Christien. Voici ce que Christien et moi, nous pensons : nous aspirons tous deux à une vie familiale, à vivre l'un près de l'autre; nous avons besoin l'un de l'autre pour le travail; nous vivons donc tous les jours ensemble et, comme nous ne pouvons souffrir une situation fausse, nous croyons que le mariage est un moyen radical de faire taire le monde et d'éviter le reproche de concubinage. Si nous ne nous marions *pas*, on serait en droit de prétendre qu'il y a ceci ou cela qui ne va pas. Par contre, si nous nous marions, nous serons plongés dans la pauvreté et nous renoncerons à toute amélioration de notre situation sociale, mais au moins aurons-nous fait quelque chose de propre et de loyal. J'espère que tu comprendras notre point de vue.

Si tu pouvais m'assurer 150 francs par mois (bien que mes dessins ne soient pas encore vendables, qu'ils ne constituent que la base de mon œuvre à venir), je m'appliquerais à ma tâche avec plus d'entrain encore et de courage, sachant pouvoir compter sur un minimum : le strict nécessaire pour mon travail, notre pain quotidien et un toit pour dormir. Alors, il y aurait moyen de travailler. Au contraire, si tu me supprimais ton aide, je serais frappé d'impuissance, malgré toute ma bonne volonté ma main en serait paralysée; ce serait déplorable, vraiment affreux. Quel profit en retireriez-vous, toi ou un autre? Je perdrais mon courage, Christien et l'enfant périraient. Tu trouveras peut-être exagéré de ma part de te supposer capable d'une telle chose, *mais on fait des choses pareilles. Si ce sort terrible doit me frapper, qu'il me frappe.*

Adieu, mon vieux. Mais réfléchis encore une fois à tête reposée avant de me frapper et de me couper la tête (en même temps que celles de Christien et de l'enfant). Je te le répète, si je dois *perdre ma tête*, soit — mais je préférerais tout de même la garder, car j'en ai besoin pour dessiner.

<div style="text-align: right">Sans date</div>

Christien souffrant souvent de crampes, j'ai estimé préférable qu'elle retournât à Leyde, afin de savoir exactement ce qu'il en est.

Elle y est allée, elle vient de rentrer, Dieu merci, tout va bien. Comme tu le sais, elle a subi une opération chirurgicale au mois de mars; on l'a auscultée à nouveau. Il lui faut beaucoup de soins, de fortifiants et des bains, s'il y a moyen. A ce prix-là, elle a beaucoup de chances de s'en tirer.

Au mois de mars, le professeur ne pouvait prédire l'époque exacte de sa délivrance, il croyait alors que ce serait pour la fin de mai ou le début de juin.

Cette fois, il lui a dit que ce serait probablement pour les derniers jours de juin, et il lui a signé un billet d'admission à la maternité pour la mi-juin. Il l'a interrogée sur son genre de vie; je sais maintenant avec certitude, d'après ce qu'il lui a dit, qu'elle ne résisterait pas si elle devait reprendre son ancien métier, et qu'il était moins cinq quand je l'ai rencontrée et secourue cet hiver.

Autant dire que je ne songe pas un seul instant à la laisser, comme je te l'ai déjà écrit; dans de telles circonstances, ce serait une véritable ignominie de ma part.

Le médecin a jugé qu'elle se portait mieux qu'au mois de mars, l'enfant vit; il lui a donné des conseils concernant sa nourriture, etc., de sorte que je dispose de directives précises·

La layette du bébé est déjà prête : tout ce qu'il y a de plus simple! Je ne suis pas aux prises avec des illusions ou des abstractions, mais avec la réalité qui me contraint à agir énergiquement.

Dans ces circonstances, je ne vois pas de meilleure solution — pour elle et pour moi — que de l'épouser. Comme je te l'ai déjà dit, j'ai été agréablement surpris par l'accent tendre de ta lettre du 13 mai; je ne m'étais guère fait d'illusions et j'avais craint que tu ne désapprouves catégoriquement ma conduite et ne me supprimes ton aide. Je n'ose pourtant pas encore espérer que tu continueras parce que je sais que la plupart des gens de ta condition considèrent un exploit de ce genre comme un crime capital, entraînant l'expulsion de la société.

C'est dire qu'il me tarde de recevoir une lettre de toi et d'apprendre si tu as bien reçu les dessins. Je suis sans illusion. Seulement, je ne serais pas franc si je te disais autre chose que ceci : je suis fermement décidé à l'épouser le plus tôt possible.

Les raisons que tu invoques ne sont pas assez convaincantes pour me forcer à y renoncer, bien que quelques-unes de tes objections, *surtout si on les considère en soi*, soient justes, du moins partiellement.

Pour te dire la vérité, j'ai encore besoin d'un peu d'argent pour terminer ce mois-ci, bien que j'aie payé mon pain jusqu'au 1er juin et que j'aie acheté quelques provisions, du café, etc.

.....
Tout compte fait, si ma façon d'agir avec Christien est méritoire, je crois que ce mérite doit être inscrit à *ton* crédit plutôt qu'au *mien*, puisque je n'ai été qu'un instrument et que j'aurais été impuissant sans ton aide.

L'argent que tu m'as fait tenir m'a permis de continuer à dessiner; en outre, ce qui est plus important, il a sauvé la vie de Christien et de l'enfant. Si tu considérais l'usage que j'en ai fait comme un abus de confiance, je me sentirais coupable en un certain sens. Je me plais à croire que tu n'en jugeras pas ainsi.

<div align="right">Sans date</div>

Je viens d'apprendre que l'oncle Cent est à Paris. Je veux croire que tu ne lui as pas soufflé mot de ce que tu sais. Il est de ceux qui interprètent évidemment ma conduite comme une « démoralisation » ou quelque chose de ce genre, à moins que ce ne soit pis. Je veux bien, moi; à condition qu'on ne m'oblige ni à les écouter, ni à les voir, ils peuvent jacasser sur mon compte tant qu'ils veulent.

Hier, j'ai reçu une lettre aimable de père et de mère; elle me ferait grand plaisir si je pouvais croire que leurs bonnes dispositions sont durables.

Mais si je leur parle de ma liaison avec Christien (ce que je ferai certainement dans deux ou trois semaines, dès qu'elle sera partie pour Leyde et que j'aurai toute liberté d'agir), si je leur en touche un mot, est-ce qu'ils conserveront ce ton aimable?

Il ne leur appartient pourtant pas de prendre une décision. Toi, tu sais ce que je pense de cette affaire. Comme je ne fais rien qui ne soit permis par les lois et qu'au point de vue moral, je doute de la compétence de leur jugement, je déplorerais évidemment un refus de leur part, mais cela ne me contraindrait nullement à m'arrêter en chemin ou à revenir sur ma décision.

.....................
Depuis une quinzaine de jours, je suis plutôt mal en point, je ne me sens pas bien. Je n'ai pas voulu me laisser aller, j'ai travaillé quand même. Je n'ai pas dormi plusieurs nuits d'affilée, j'étais fiévreux et nerveux. Je me suis astreint à rester debout et à travailler, car le moment n'est guère indiqué pour tomber malade. Il faut que je tienne le coup. Christien et sa

mère se sont installées dans une plus petite maison; elle a l'intention de venir habiter avec moi à son retour de Leyde, où que ce soit et quelle que soit ma situation. Leur maison a une courette, je me propose d'en faire un dessin cette semaine.

Je comprends de mieux en mieux que ma décision m'ouvre un champ d'activité intéressant, pour dessiner et pour trouver des modèles

Il faut tenir compte de tout cela quand on veut porter un jugement sur moi. Mon métier m'oblige à toutes sortes de choses que je n'oserais me permettre si j'en exerçais un autre.

Il me tarde de recevoir une lettre de toi; j'espère que tu auras bientôt le temps de m'écrire.

Il me semble que tu es bien placé pour aplanir les difficultés, puisque tu connais le fin mot de l'affaire (si tu désirais de plus amples renseignements, je te les donnerais volontiers, en toute sincérité et dans le respect absolu de la vérité). Je disais donc : puisque tu connais toute l'histoire, tu es bien placé pour exercer une influence modératrice et pour redresser l'opinion de ceux qui ne me jugeront que sur des on-dit quand ils apprendront la chose plus tard. Ceci en vue d'éviter des complications, car tu dois comprendre que, dans toute la mesure du possible, je désire être épargné, être délivré des potins, des querelles; c'est par amour pour cette sacro-sainte paix que je n'en ai encore soufflé mot à personne, si ce n'est à toi, et que j'en dirai le moins possible à père, par exemple, quand elle sera partie pour Leyde.

Je n'ai pas été au-devant de cette aventure, je l'ai trouvée sur mon chemin, j'ai payé de ma personne et je me réjouis de n'avoir pas eu le temps de réfléchir, d'avoir dû agir sans hésiter. J'ai commencé par t'en faire voir les côtés fâcheux; aussi puis-je espérer qu'il n'y aura plus tard qu'un demi-mal.

Sans date

201 N Je voudrais que tu connaisses Sien, mais tu es si loin et je ne suis guère capable de te la décrire de façon à la faire vivre à tes yeux par ma seule description.

Te souviens-tu de Leen Veerman, la bonne d'enfants que nous avions à Zundert? Je crois que c'est une femme de ce genre-là, si mes souvenirs sont exacts. En tout cas, les grandes lignes de son profil ressemblent à celles de *L'Ange de la Passion*, de Landelle, tu sais bien ce que je veux dire, la silhouette

agenouillée sur la gravure éditée par Goupil. Évidemment, elle n'y ressemble pas tout à fait, ma comparaison est pour te donner une idée approximative de l'allure générale de son visage. Elle a eu la variole, autant dire qu'elle n'est pas jolie, mais les lignes de son visage sont simples et ne manquent pas de grâce.

Ce qui me plaît en elle, c'est qu'elle est sans coquetterie à mon égard, qu'elle en fait toujours à sa tête, qu'elle est économe et très réaliste, décidée à s'accommoder des circonstances, enfin qu'elle a la volonté d'apprendre et de m'aider de mille façons dans mon travail. Elle n'est plus jolie, plus très jeune, elle n'est plus évaporée ni coquette; ce sont précisément ces qualités-là qui rendent possible notre entente. Sa santé a été fortement ébranlée, elle était à bout de souffle l'hiver dernier. Depuis lors, son état s'est amélioré, surtout grâce à une nourriture simple, à des promenades au grand air et à des bains répétés. Évidemment, sa grossesse lui vaut de nombreux malaises et désagréments, heureusement passagers. Elle a une voix désagréable et lâche souvent des exclamations, fait des déclarations ou emploie des tournures que notre petite sœur Willemien, qui a reçu une éducation toute différente, se garderait bien de proférer. Cependant, ce détail ne m'incommode plus du tout; je préfère encore qu'elle parle mal, mais soit bonne, plutôt que de s'exprimer en termes choisis et de manquer de cœur. Et voilà justement, elle a beaucoup de cœur, elle est capable de supporter bien des choses, elle est patiente, elle est pleine de bonne volonté, elle se met en peine des autres, elle n'a pas de poil dans la main. Elle vient chaque semaine nettoyer l'atelier, pour m'éviter les frais de nettoyage. Nous devrons sans doute tirer parfois le diable par la queue, mais elle saura se contenter de ce que nous aurons à nous mettre sous la dent; elle n'est pas malade en ce sens qu'elle ne souffre d'aucune maladie, bien que sa santé ait été maintes fois et rudement ébranlée, par exemple par la variole, puis par une maladie de la gorge.

Cela ne l'empêchera pas de faire de vieux os et de jouir d'une très bonne santé.

J'ai à te demander quelque chose en toute confiance. Penses-tu que père s'alarmerait si je lui demandais de l'argent? Dans l'affirmative, je ne lui en demanderai pas. Il m'a trop souvent répété que mon éducation, etc., avait coûté plus que celle des autres. Je ne lui demanderai donc rien, même à l'occasion de

mon mariage, ni une vieille tasse, ni une vieille soucoupe. Sien et moi, nous disposons de l'indispensable. La seule chose dont nous ne pourrons nous passer aussi longtemps que mes dessins sont invendables, c'est ta mensualité de 150 francs pour payer le loyer, le pain, les chaussures, le nécessaire pour dessiner, en un mot, toutes les dépenses courantes.

Je ne demande rien, ni une vieille tasse, ni une vieille soucoupe, *je ne demande qu'une chose, c'est qu'on me laisse aimer et soigner, aussi bien que ma pauvreté me le permet, ma pauvre femme débile, sans intervenir en vue de nous séparer, de nous contrarier ou de nous affliger.*

Personne ne s'intéressait à elle, personne ne voulait d'elle; elle était seule, délaissée, comme une pauvre loque jetée à la rue. Je l'ai ramassée et je lui ai donné tout l'amour, toute la tendresse et tous les soins que je pouvais lui offrir. Elle a bien senti tout cela et elle s'est remise ou, plus exactement, elle est en train de se remettre. Tu connais sans doute la vieille fable ou la parabole qui commence ainsi : Il était une fois un vieillard dans une ville; il ne possédait rien d'autre qu'une agnelle qu'il avait achetée et nourrie; elle avait grandi dans sa maison, elle venait manger du pain dans sa main et boire à son gobelet, elle dormait sur ses genoux; elle était vraiment comme une fille pour lui.

Il y avait dans la même ville un homme riche, qui possédait un nombreux troupeau de brebis et de bêtes à cornes; il s'empara néanmoins de l'unique agnelle du pauvre vieillard et la tua.

Si Tersteeg en avait le pouvoir, il séparerait Sien de moi et la rejetterait dans son existence damnée de jadis, qu'elle a toujours abhorrée. Pourquoi?

Sache bien que la vie de cette femme, celle des enfants, la mienne aussi, sont suspendues, jusqu'à ce que mes dessins me rapportent quelque argent, au fil d'or de ta mensualité.

Si ce fil se rompait, alors : *morituri te salutant.* Le compte a été dressé avec minutie; c'est en réalisant des économies constantes que nous parvenons à nouer les deux bouts. Cette dépendance nous rend heureux, car elle manifeste les liens solides qui nous unissent par l'amour.

Que père et mère se taisent dépend en grande partie de ce que tu leur diras. Si tu soulèves des objections, tu mettras le feu aux poudres. Si tu leur dis au contraire : Ne bougez pas, ne vous alarmez pas, que sais-je encore, si tu parviens à les

calmer, ils resteront calmes. Il ne faut surtout pas te compro-
mettre, ni endosser mes responsabilités. Toute la responsabi-
lité est pour moi. Si tu veux bien être pour moi simplement
ce que tu as toujours été, tu arriveras à les tranquilliser au
sujet de nos finances : premièrement, en leur disant que ta
mensualité de 150 francs me permet de faire face aux dépenses
courantes; deuxièmement, que je ne leur demande rien, pas
un sou, ni une vieille tasse, ni une vieille soucoupe; troisième-
ment, que je possède déjà les meubles indispensables, la lite-
rie, la layette, le berceau, etc...

Voilà, mon frère. Je fais des vœux pour que « le drame »
soit évité et que la paix nous soit donnée à tous. C'est ce que
j'espère, c'est vers ce but que tendent tous mes efforts.

1er juin 1882

Je suis content que tu m'aies dit franchement ce que tu
pensais de Sien, notamment qu'elle intriguait et que je me
laissais « rouler » par elle. Je veux bien admettre que tu
penses cela, car les exemples ne manquent pas. Toutefois,
comme je me souviens avoir fermé brutalement la porte au
nez d'une fille qui essayait de me rouler, je suis en droit de
me demander si vraiment je suis capable de devenir la vic-
time d'une grossière intrigue. Quant à Sien, je me suis réelle-
ment attaché à elle et elle s'est attachée à moi, elle est ma
collaboratrice dévouée, elle m'accompagne partout où je vais,
elle me devient chaque jour plus indispensable.

Mon amour pour elle est moins passionnel que celui que
j'avais voué à K. l'année dernière; je ne suis plus capable
de nourrir un amour pareil, qui s'est terminé par un fameux
naufrage. Elle et moi, nous sommes deux malheureux qui se
tiennent compagnie et portent ensemble leur fardeau. C'est
cela qui a transformé notre malheur en bonheur, qui nous a
rendu l'insupportable supportable. Sa mère est une vieille
femme comme Frère en dessine. Tu comprends que je ne me
soucierais guère de la formalité du mariage, si notre famille
n'y attachait de l'importance. Pour moi, je ne demande qu'une
chose : qu'elle me demeure fidèle. Mais je sais très bien que
père y attache beaucoup d'importance; il sera certainement
mécontent que j'épouse Christien, mais il trouverait plus grave
encore que je vive avec elle sans l'avoir épousée. Son avis, je
le connais sans l'avoir entendu : je dois la quitter et, moyen
terme, *attendre*, ce qui veut dire, noyer le poisson, et cela est

hors de saison. J'ai trente ans, mon front est labouré de rides, les traits de mon visage en accusent quarante, mes mains sont crevassées mais, à travers les lunettes de père, je ne suis toujours qu'un gamin (il m'écrivait il y a un an et demi : « Tu vis ta première jeunesse »).

. .

Je me réjouis à l'idée de ta prochaine visite et je suis impatient de savoir quelle impression Sien te produira. Elle n'a rien de spécial, c'est une femme du peuple banale, mais je la trouve sublime à certains points de vue. Celui qui aime une créature banale et qui est payé de retour, est heureux, malgré tous les côtés sombres de la vie.

Si elle n'avait pas eu besoin de secours, l'hiver dernier, aucun lien ne serait né entre nous, après ma grande désillusion et mon amour bafoué. Ce fut précisément l'idée que je pouvais quand même être utile à quelque chose qui, *après tout* [1], m'a permis de reprendre contact avec la réalité et m'a ressuscité. Je ne l'ai pas cherchée, je l'ai trouvée sur mon chemin; à présent, une affection chaleureuse nous unit, elle et moi. Je ne veux à aucun prix y renoncer. Je serais probablement aujourd'hui un désabusé et un sceptique si je ne l'avais pas rencontrée, tandis que mon œuvre et cette femme stimulent maintenant mon énergie. Je tiens à ajouter ceci : du fait que Sien s'applique à supporter les difficultés et les peines inhérentes à l'existence d'un peintre, il est possible que je devienne, en liant ma vie à la sienne, meilleur artiste que je ne l'aurais été si j'avais conquis K. Sien n'est peut-être pas aussi gracieuse que K., elle a peut-être ou, plus exactement, elle a certainement une autre mentalité que K., mais elle montre tant de bonne volonté et de dévouement que j'en suis tout ému.

Sans date

206 N Je suis à l'hôpital, où j'espère ne m'attarder qu'une quinzaine de jours. Depuis deux ou trois semaines déjà, je souffrais d'insomnies et de fièvres rémittentes; en outre, j'avais mal en urinant.

Je suis contraint de me tenir immobile dans mon lit et d'avaler des comprimés de quinine; on me fait également de temps à autre des injections d'eau ou d'une solution d'alun,

1. En français dans le texte.

c'est dire si mon traitement n'est guère compliqué. Il n'y a donc pas lieu de t'inquiéter. Sache cependant qu'on ne peut, sans risque, plaisanter avec une affection de cette espèce et qu'il faut se faire soigner immédiatement, car la moindre négligence pourrait entraîner une aggravation du mal.

...........................

Tu me ferais plaisir de n'en parler à personne; on s'imaginerait tout de suite que c'est grave et des commérages ne pourraient qu'empirer les choses. Je t'ai dit exactement ce qu'il en est, et si quelqu'un te demande de but en blanc de mes nouvelles, tu ne dois pas le taire. Quant à toi, ne t'en fais pas outre mesure.

Évidemment, j'ai dû payer deux semaines d'avance pour les frais médicaux, soit 10,50 florins. Pour ce qui est de la nourriture et des soins, on ne fait ici aucune différence entre les malades soignés aux frais de l'assistance et ceux qui payent d'eux-mêmes 10,50 florins; il y a dix malades dans ma salle. Nous sommes convenablement soignés à tous points de vue; le repos et mon traitement me font grand bien.

Sien vient me voir tous les jours, elle garde l'atelier pendant mon absence. Je dois te dire que la veille de mon hospitalisation j'ai reçu une lettre de C. M. dans laquelle il me disait toutes sortes de choses à propos de « l'intérêt » qu'il me porte, et que M. Tersteeg, lui, m'avait porté, en ajoutant toutefois qu'il n'approuvait guère mon attitude ingrate envers Tersteeg. *Que soit* [1]. Je suis de nature calme et paisible, mais, Théo, je t'assure que je serais de mauvaise humeur si quelqu'un me témoignait de l'intérêt comme Tersteeg m'en a témoigné en certaines circonstances. Lorsque je songe que Son Excellence a poussé l'intérêt jusqu'à me comparer à un fumeur d'opium, je m'étonne encore de ne pas lui avoir témoigné l'intérêt que moi, je lui portais, en lui crachant à la figure : « Fous le camp! »

Je n'ai pas répondu à la dernière lettre de C. M., et je n'ai pas l'intention de le faire.

Ces temps derniers, rien ne m'a fait plus de plaisir que les nouvelles reçues de chez nous, qui me rassurent sur leur humeur.

1. En français dans le texte.

Sien est venue me dire qu'on avait déposé un colis pour moi à l'atelier; je lui ai demandé de l'ouvrir pour voir ce qu'il y avait et, s'il contenait une lettre, de me l'apporter. J'ai appris qu'ils m'avaient envoyé un gros paquet de vêtements et de linge, ainsi que des cigares; au surplus, j'ai trouvé dix florins dans la lettre.

Je ne saurais te dire à quel point j'en ai été ému, ils sont donc mieux disposés à mon égard que je ne me l'étais figuré. Évidemment, ils ignorent encore beaucoup de choses, mais je me sens néanmoins rassuré.

Théo, je suis faible et las; il faut absolument, absolument que je prenne du repos pour pouvoir me remettre. Tout ce qui m'apporte paix et quiétude est donc le bienvenu.

Avant d'arriver ici, j'étais assez mal en point; je puis te dire maintenant que je n'ai rien de grave et qu'un traitement de courte durée suffira à me remettre d'aplomb.

J'ai voulu te faire savoir sans tarder ce que père et mère ont fait pour moi, parce que je me suis dit que cela te ferait plaisir.

Sien partira probablement lundi prochain; elle ne saurait être mieux qu'à la maternité. Elle rentrera vers la mi-juin. Elle voudrait rester ici à cause de mon état, mais je ne veux pas en entendre parler.

22 juin 1882

208 N Je ne t'ai pas encore répondu parce que j'ignorais quelle tournure allait prendre ma maladie; je ne m'en remets pas aussi vite que le médecin l'espérait. Je suis ici depuis une quinzaine de jours déjà, et j'ai dû payer à nouveau deux semaines d'avance, bien qu'il soit possible que je quitte l'hôpital dans huit ou dix jours, si tout va bien. Le cas échéant, on me remboursera une partie de l'argent. Ce matin, j'ai bavardé avec le médecin et je lui ai demandé si un accident était venu aggraver mon cas. Non, me répondit-il, mais vous devez vous reposer et demeurer ici en attendant la suite. Je t'assure qu'il me tarde, plus que je ne puis te dire, de revoir un peu de verdure et de respirer à nouveau l'air libre, car cette situation me ramollit et me lasse. Je dois rester presque tout le temps immobile, j'ai déjà essayé de dessiner, mais cela ne va pas. Lire, oui, mais je n'ai plus de livres. Bah, cela prendra fin un jour, il s'agit de patienter!

Sien est à Leyde, mais je n'aurai pas de ses nouvelles avant sa délivrance. Que signifient nos misères à nous, hommes, en comparaison des douleurs que les femmes doivent souffrir pour enfanter? Les femmes nous sont supérieures dans l'art de souffrir, mais nous leur sommes supérieurs à d'autres points de vue. Elle est venue me voir régulièrement jusqu'au jour de son départ. Elle m'apportait tantôt un peu de viande fumée, tantôt du sucre. C'est fini maintenant, et j'en souffre beaucoup.

Je regrette de ne pas être en mesure de lui porter à mon tour quelque fortifiant, à Leyde. Elle en a certainement besoin, car la nourriture qu'on nous donne n'est pas très bonne. Je me sens parfois mal à l'aise de ne savoir que faire, de devoir vivre dans l'oisiveté. J'imagine à certains moments pouvoir faire ceci ou cela, mais ma faiblesse a tôt fait de trahir ma confiance.

Je dois te dire que père est venu me voir au début de mon séjour à l'hôpital; il n'est pas resté longtemps, il n'a fait que passer; aussi n'ai-je pas eu l'occasion de lui parler. J'aurais préféré le voir arriver à un moment où sa visite nous aurait servi à quelque chose, à lui aussi bien qu'à moi. Cette visite-là m'a surpris, il m'a semblé que c'était un rêve, comme d'ailleurs mon hospitalisation.

A part Sien, sa mère, et père, je n'ai plus vu personne. Cela vaut encore mieux, tout compte fait. Mais les journées s'écoulent solitaires et mélancoliques.

. .

Je crois que je me suis énervé quand Sien a dû partir et que cela m'a valu une rechute. Il arrive des moments dans la vie où l'on ne parvient pas à rester stoïque. Elle est si seule là-bas, je voudrais tant aller la voir; elle vit certainement des jours d'angoisse.

<div align="right">1er juillet 1882</div>

Je suis rentré dans mon atelier depuis quelques heures et je t'écris aussitôt. Je ne puis t'expliquer comme il est agréable de se sentir revivre, ni comme le chemin de l'hôpital à l'atelier m'a paru beau; la lumière est si claire, les espaces sont si grands, les objets et les figures ont un tel relief! Mais il y a un « mais » : je dois aller revoir le médecin mardi prochain; il m'a prévenu que je devrai peut-être retourner une quinzaine de jours à l'hôpital. Je serais si content de ne pas devoir y séjourner à nouveau.

En cas d'accident fâcheux, je devrai me faire hospitaliser mais, de toute façon, même s'il ne se produit rien de particulier, je dois me présenter à la visite mardi. Quand on se retrouve sur ses jambes, on a vite fait d'oublier tous les cathéters, toutes les sondes et toutes les canules du monde, jusqu'au jour où l'on voit revenir le médecin armé de ces instruments. Je t'assure que ce n'est pas un moment agréable.

Enfin, ce sont les *petites misères de la vie humaine* [1]. Ce qu'on peut appeler une *grande misère* [1], c'est une grossesse suivie d'une délivrance. La dernière lettre de Sien était très mélancolique, elle n'avait pas encore accouché, mais la chose pouvait se produire d'une heure à l'autre. Comme cette attente dure depuis des jours et des jours, je m'inquiète beaucoup. C'est surtout dans l'intention d'aller la voir que j'ai demandé au médecin de remplacer mes promenades dans le jardin par quelques jours de congé, dans la mesure du possible. Demain matin, j'irai lui rendre visite en compagnie de sa mère et de l'enfant, car elle ne peut recevoir de visites que le dimanche. Elle n'a pas écrit elle-même sa dernière lettre, c'est l'infirmière, et celle-ci insiste elle-même pour que nous y allions. Il se pourrait néanmoins que nous jouions de malheur et ne soyons pas admis auprès d'elle. La pauvre femme est si courageuse; elle ne se laisse pas facilement démonter. D'après sa dernière lettre, sa vie n'est pas en danger, mais elle est extrêmement débile. Je ne saurais te dire combien elle m'a manqué durant mon séjour à l'hôpital, ni combien elle me manque à l'heure actuelle; à certains moments, je ne regretterais pas d'être condamné à souffrir, moi aussi, plutôt que d'assister en témoin bien portant à ses souffrances, car le partage paraît trop inégal.

Si tout se passe bien, Sien sera de retour avant la fin de ce mois; je fais des vœux pour qu'il en soit ainsi. Mais le proverbe assure : *Mal de mère dure longtemps* [1]. Comme tu le vois, une ombre noire plane encore sur la sensation délicieuse de revivre que j'éprouve pour le moment. Je soupire après demain et je l'appréhende en même temps.

Sans date

210 N Comme je te l'ai annoncé hier, j'ai été à Leyde. Sien a accouché la nuit dernière; sa délivrance a été laborieuse mais, Dieu merci! elle s'en est bien tirée, donnant le jour à un gentil garçonnet.

1. En français dans le texte.

Sa mère, son enfant et moi, nous nous étions rendus de concert à Leyde. Tu penses bien que nous étions impatients d'entendre l'avis de l'infirmière. Tu juges de notre bonheur quand celle-ci répondit à notre question : « Elle a accouché cette nuit... mais vous ne pouvez pas rester longtemps auprès d'elle. » Je n'oublierai jamais ce : « Vous ne pouvez pas rester longtemps auprès d'elle », car elle aurait aussi bien pu dire : « Vous ne resterez jamais plus avec elle. » Théo, j'étais si heureux de la revoir! Son lit est installé tout près d'une fenêtre qui donne sur un jardin inondé de soleil et de verdure; elle était plongée dans une espèce de somnolence provoquée par l'épuisement, quelque chose d'intermédiaire entre le sommeil et l'éveil. Elle a ouvert les yeux et nous a aperçus. Ah! mon vieux, comme elle nous a regardés intensément, elle était si heureuse de nous voir; le hasard avait voulu que nous soyons arrivés exactement douze heures après l'événement, alors que les visites ne sont permises que pendant une heure par semaine. Du coup, elle s'anima, elle reprit possession de tous ses sens et elle commença à nous demander des nouvelles de tous et de tout.

Ce que je ne me lasse pas d'admirer, c'est l'enfant qui n'a pas l'air de se douter qu'il a été mis au monde à l'aide des forceps : il était couché dans son berceau avec un petit air de philosophe.

Les médecins sont forts, tout de même! D'après ce qu'on m'en a dit, c'était un cas critique. Cinq professeurs ont assisté à la délivrance; on a anesthésié Sien avec du chloroforme. Elle avait déjà beaucoup souffert du fait qu'elle avait été en travail de neuf heures du soir à une heure et demie. Elle avait oublié tout cela en nous voyant; elle me disait même que nous nous remettrions bientôt à dessiner. Je ne serais pas fâché si sa prophétie se réalisait. Ses organes ne sont pas déchirés, bien qu'il n'eût pas été étonnant qu'il en fût ainsi.

Sapristi! je suis heureux. Une ombre noire nous menace toujours, bien sûr. Le maître Albert Dürer savait ce qu'il faisait lorsqu'il campait la Mort derrière le jeune couple, dans la gravure que tu connais.

Nous espérons cependant que cette ombre noire est destinée à se dissiper.

Voilà, tu sais tout, Théo. Si tu ne m'étais pas venu en aide, Sien ne serait probablement plus de ce monde aujourd'hui. Encore quelque chose : j'avais recommandé à Sien de prier le

213

professeur de l'examiner à fond, parce qu'elle souffrait souvent d'un malaise qu'on appelle pertes blanches. Il l'a auscultée et lui a prescrit de quoi se rétablir complètement.

Il a prétendu qu'elle était en bonne voie pour passer l'arme à gauche, surtout quand elle a été atteinte à la gorge, après sa dernière fausse couche, puis cet hiver; elle est extrêmement affaiblie par des années et des années d'une vie de soucis et d'agitation; son état pourra s'améliorer sauf accidents, par le repos, des fortifiants et le grand air, à condition de ne plus effectuer des travaux durs et de renoncer à mener l'existence d'autrefois.

Après la vie misérable qui fut la sienne, une ère nouvelle s'ouvre devant elle; elle ne retrouvera plus son printemps, — il appartient au passé et fut plutôt âpre et venteux — mais son deuxième printemps en sera peut-être d'autant plus vivace. Tu sais que de jeunes pousses apparaissent sur les arbres au milieu de l'été, aussitôt après les grandes chaleurs : c'est une couche de jeune verdure qui recouvre l'ancien vert déjà terni.

6 juillet 1882

212 N J'ai besoin de t'écrire à nouveau. Parce que je voudrais t'expliquer encore certaines choses importantes que tu crois déjà *comprendre* et *savoir*. Je te les expliquerai en toute sincérité, avec toute la gravité dont je suis capable. C'est dire si je me plais à croire que tu liras la présente avec calme et patience. Demain matin, je retourne à l'hôpital et je m'aliterai tranquillement si je sais que tu es au courant de tout, aussi complètement et aussi clairement que la grande distance qui nous sépare le permet.

. .

J'apprécie à sa juste valeur tout ce que père et mère ont fait pour moi pendant ma maladie, — tu dois te souvenir que je te l'ai écrit dernièrement, — de même que j'apprécie la visite de Tersteeg. N'empêche que je n'ai pas écrit par retour du courrier à père et mère au sujet de Sien et d'autres choses; je me suis borné à leur envoyer un petit mot pour leur annoncer que j'allais mieux. En voici la raison. De ce qui s'est passé l'été dernier et cet hiver, il subsiste quelque chose qui nous sépare, comme une barrière de fer entre le passé et le présent.

Je n'ai point l'intention de demander *de la même façon* que l'année dernière conseil à père et mère; je ne veux pas quémander non plus leur avis, parce qu'il m'est apparu que leur

214

mentalité et leur conception de la vie différaient sensiblement des miennes. Il reste que mon vœu le plus ardent est de ne point susciter de disputes et d'arriver à convaincre père et mère de ne pas contrecarrer mes projets, parce qu'ils se figurent que je me suis mis simplement quelque chose en tête et que je ne suis pas capable d'agir. Je prétends qu'ils se trompent quand ils croient que je n'envisage les situations de fait que d'un point de vue peu pratique, ce qui leur ferait un devoir de me guider.

Crois-moi, Théo, je ne dis pas cela avec amertume, ni avec du mépris ou du dédain pour père et mère — ni pour me glorifier — mais seulement pour te faire saisir la réalité : père et mère ne me comprennent pas — ils ne comprennent ni mes projets, ni mes qualités — ils ne savent pas s'identifier à moi. Discuter avec eux ne sert à rien. Que faire?

Écoute ce que je me propose : j'espère que tu m'approuveras. Je vais m'arranger pour économiser, par exemple le mois prochain, une dizaine de florins, quinze vaudrait même mieux. J'écrirai alors, mais pas avant — à père que j'ai quelque chose à lui dire et que je désire le voir revenir à mes frais, pour séjourner ici quelques jours.

Je lui présenterai alors Sien et le bébé, dont il ne soupçonne même pas l'existence; je lui ferai voir la maison claire et l'atelier qui est rempli de toutes sortes de dessins en voie d'exécution. Pour moi, j'espère être complètement rétabli à ce moment.

Il me semble que cette visite produira sur père une meilleure impression, et plus profonde que des paroles et des lettres. Je lui expliquerai en peu de mots que Sien et moi, nous avons traversé péniblement cet hiver et la période angoissante de sa grossesse — que tu nous es venu régulièrement en aide, bien que tu n'aies connu l'existence de Sien que plus tard. Que cette femme est d'une valeur inestimable pour moi, premièrement à cause de l'amour et de l'affection que les circonstances ont fait naître entre nous, puis confirmés; deuxièmement, parce qu'elle s'est dévouée sans compter dès le début, avec une complète bonne volonté, avec intelligence aussi, et beaucoup de sens pratique, afin de devenir mon auxiliaire. Conclusion : elle et moi, nous espérons de tout cœur que père m'approuvera de l'avoir prise pour femme. Je ne peux dire autre chose que *avoir prise*, car ce n'est pas la formalité du mariage qui ferait d'elle ma femme, mais bien le lien qui existe depuis longtemps — la conscience que nous nous aimons, que nous nous comprenons et que nous nous entr'aidons.

215

Je voudrais que père eût l'impression claire et nette qu'un nouvel avenir s'est ouvert devant moi, qu'il me vît ici dans un milieu tout différent de celui qu'il imagine probablement, qu'il fût rassuré au sujet de mes sentiments à son égard et qu'il eût confiance en mon avenir. Vois-tu, Théo, je ne conçois pas de chemin plus court, ni de moyen plus franc pour rétablir notre bonne entente d'une façon pratique, en un minimum de temps. Écris-moi ce que tu en penses.

Il ne me semble pas superflu de te répéter, bien qu'il soit plutôt embarrassant de le faire, ce que j'éprouve pour Sien. J'ai l'impression d'être *chez moi* lorsque je suis auprès d'elle, l'impression qu'elle m'assure un *chez moi*, l'impression que nous sommes liés l'un à l'autre. C'est un sentiment intime et profond, un sentiment grave, assombri par l'ombre noire de son passé et du mien, qui ne vaut guère mieux. Cette ombre-là, dont je t'ai déjà parlé, semble faire planer sur notre existence une menace contre laquelle nous devrons nous défendre sans relâche, toute notre vie. Je sens en même temps en moi un grand calme, une grande lucidité d'esprit et une grande allégresse quand je pense à elle et à la route droite qui s'ouvre devant nous. L'année dernière, je t'ai écrit bien des choses au sujet de K.; si tu t'en souviens, cela t'aidera à te faire une idée exacte de ce qui se passe en moi. Ne va pas croire que j'ai exagéré mes sentiments à cette époque; je nourrissais pour elle un amour puissant, passionné, d'une autre espèce que celui que je porte à Sien. Lorsque j'ai appris à Amsterdam que, contrairement à ce que je croyais, elle nourrissait une sorte de répugnance à mon égard, qu'elle se figurait que je voulais lui forcer la main et qu'elle refusait de me voir, mieux encore, « qu'elle quittait sa maison pendant que j'y étais, moi », mon amour pour elle a reçu alors — mais pas avant — un coup mortel. Je m'en suis rendu compte quand, revenu de mon ivresse, je suis arrivé à La Haye, cet hiver.

A cette époque-là, j'étais en proie à une mélancolie indicible. Je me souviens avoir souvent pensé à la parole virile du père Millet : *Il m'a toujours semblé que le suicide était une action de malhonnête homme* [1]. Le vide, la misère intérieure m'ont alors amené à penser : oui, je comprends que certains se jettent à l'eau. L'idée de les approuver n'effleurait cependant pas mon esprit, car je puisais ma force dans la parole

1. En français dans le texte.

citée plus haut, ainsi que dans cette conception de la vie, la meilleure de toutes, qui me prescrivait de considérer le travail comme un remède à mon mal. Tu sais toi-même comment je m'y suis mis.

Il est difficile, terriblement difficile, voire absolument impossible de traiter d'illusion ma passion de l'année dernière; c'est pourtant ce que père et mère font, mais je réponds, moi : *Encore qu'il n'en sera jamais ainsi, il aurait pu en être ainsi.* Ce n'était pas une illusion, mais les conceptions divergeaient et les circonstances ont été telles que nos chemins se sont écartés de plus en plus, au lieu de se rapprocher.

Voilà ce que j'en pense; je suis sincèrement et complètement convaincu qu'*il aurait pu en être ainsi, mais qu'à présent ce n'est plus possible.* Est-ce que K. avait raison de nourrir de la répugnance à mon égard? Avais-je tort de m'obstiner? J'avoue l'ignorer. Ce n'est pas sans peine, ni sans tristesse, que j'écris tout cela — j'aimerais mieux savoir pour quelles raisons K. s'est comportée ainsi, et encore, à quoi il faut attribuer l'opposition farouche de mes parents et des siens — moins en paroles, bien qu'ils l'aient manifestée également de cette façon, que par leur manque de sympathie chaleureuse et active. Je ne puis atténuer cette expression, car je considère tout cela comme le résultat de l'état d'âme de personnes que je préfère oublier.

C'est une blessure large et profonde qui s'est lentement cicatrisée, mais demeure encore sensible.

Aurais-je pu tout de suite tomber à nouveau amoureux, cet hiver, après ce qui venait de m'arriver? Non. Mais, il est de fait — et c'est normal — que mes sentiments humains n'étaient ni éteints ni estompés, au contraire, ma douleur avait fait naître dans mon cœur un besoin de sympathie pour les autres. *Au début,* Sien n'a été pour moi qu'un être comme moi, aussi seul et aussi malheureux que moi. N'ayant pas cédé au découragement, j'étais en mesure de lui assurer une aide pratique, qui a été pour moi en même temps comme une raison d'être et une sauvegarde.

Puis, peu à peu, insensiblement, nos sentiments ont évolué. Nous avons eu *besoin l'un de l'autre,* nous ne nous sommes plus quittés, nos vies se sont entremêlées, et c'est ainsi que *l'amour* est né. Ce qui nous attache l'un à l'autre, c'est un lien *réel,* non un rêve, mais la réalité. Je considère comme un grand bonheur que mes pensées et mon énergie aient trouvé

dès lors un point d'appui et un sens précis. S'il est vrai que j'ai nourri plus de *passion* à l'égard de K. et que celle-ci était à certains points de vue plus jolie que Sien, mon amour pour cette dernière n'en est pas moins sincère, non, car sa situation était trop grave, il fallait agir et se montrer pratique. Il en fut ainsi dès le moment où j'ai fait sa connaissance.

En voici le résultat : Quand tu viendras me voir, tu ne me trouveras ni abattu, ni mélancolique; tu pénétreras dans un intérieur dont tu pourras t'accommoder, je crois, ou du moins qui ne te déplaira pas. Un atelier de débutant et un ménage encore jeune en pleine activité.

Ce n'est pas un atelier mystérieux ni mystique, car il est enraciné dans le cœur de la vie. C'est *un atelier où il y a un berceau et une chaise d'enfant.* Un atelier où il n'y a point de stagnation, mais où tout pousse, incite et stimule au travail.

Quand un tel ou un tel vient m'expliquer que je ne m'y entends pas en finances, je lui fais voir tout ce que je possède. J'ai fait de mon mieux, frère, j'ai veillé à ce que tu puisses te rendre compte (non seulement toi, mais tous ceux qui ont des yeux) que je tends, et réussis parfois, à entreprendre des tâches d'une façon pratique. *How to do it* [1].

Cet hiver, nous avons dû faire face à des frais extraordinaires résultant de la grossesse de Sien et de mon installation; à présent, l'accouchement a eu lieu et moi, malade depuis quatre semaines, je ne me porte pas encore fort bien. Mon intérieur est pourtant propret, riant, clair et gai; j'ai la majeure partie des meubles indispensables, de la literie et le matériel de peintre dont j'ai besoin. Cela a coûté ce que cela a coûté, je ne dirai certes pas que ça n'a pas coûté cher mais, tout de même, ton argent n'a pas été jeté à l'eau, il m'a permis de fonder un atelier jeune qui ne peut encore se passer de ton aide, mais d'où sortiront maintenant de plus en plus de dessins. Il est d'ailleurs rempli de meubles et d'ustensiles qui me sont indispensables et conservent leur valeur.

Dis-moi, mon vieux, si tu comptes venir un jour prochain chez moi, dans notre maison qui est pleine de vie et d'activité et dont, tu le sais bien, tu es le fondateur. Est-ce que ce spectacle ne te procurera pas plus de satisfaction que de me savoir *célibataire* [2] menant *une vie de café* [2]? Voudrais-tu qu'il en soit

1. Comment il faut faire.
2. En français dans le texte.

autrement? Tu sais que je n'ai pas toujours été heureux, que j'ai mené une existence assez misérable. Voilà que, grâce à ton aide, ma jeunesse et ma nature profonde peuvent enfin se révéler.

Je me plais à croire que tu tiendras compte de ce changement si certains exprimaient l'avis devant toi qu'il est idiot de ta part de m'être venu en aide et de continuer à me secourir? Et que tu sauras discerner dans mes dessins actuels ce que pourront être les suivants? Je dois demeurer encore un peu de temps à l'hôpital, puis je me remettrai au travail, et ma femme posera alors avec l'enfant.

Pour moi, il est clair comme le jour qu'il faut commencer par éprouver ce que l'on veut exprimer, qu'il faut vivre dans la réalité de la vie familiale pour pouvoir en traduire l'intimité; une mère avec son enfant, une lessiveuse, une couturière, que sais-je encore? Le travail opiniâtre oblige la main à obéir à de tels sentiments, tandis que les étouffer et renoncer à posséder un chez-soi équivaudrait à un suicide. C'est pourquoi je répète : *en avant* [1], malgré les ombres noires, les soucis, les difficultés et aussi, hélas! les curiosités et les racontars des autres. Sache bien, Théo, que cela me fait beaucoup de peine, bien que *je ne m'en soucie pas*, comme tu le dis si bien. Sais-tu pourquoi je ne veux pas en prendre souci? Parce que je *dois* travailler et que *je ne peux* me laisser détourner de mon chemin par tous ces cancans et ces difficultés. Quoi qu'il en soit, si je ne m'en soucie pas, ce n'est pas que je les craigne, ni que je ne sache que répondre.

D'ailleurs, j'ai pu me rendre compte souvent qu'ils ne disent rien en ma présence, qu'ils prétendent même n'avoir jamais rien dit.

Quant à toi, puisque tu sais que je ne m'en formalise pas afin de rester calme à mon travail, tu es à même de comprendre mon attitude. Tu ne la trouves pas lâche, n'est-ce pas?

Ne va pas te figurer que je me considère comme parfait, ni que je m'imagine sans reproche quand tant de personnes parlent de mon caractère désagréable. Il m'arrive souvent d'être mélancolique, susceptible et intraitable; de soupirer après de la sympathie comme si j'en avais faim et soif; de me montrer indifférent et méchant lorsqu'on me refuse cette sympathie, et même de verser parfois de l'huile sur le feu. Je n'aime

1. En français dans le texte.

pas beaucoup la compagnie des autres, il m'est souvent pénible ou insupportable de les fréquenter ou de bavarder avec des gens. Mais connais-tu l'origine de tout cela, du moins en grande partie? Tout simplement ma nervosité; je suis extrêmement sensible, autant au physique qu'au moral, et cela date de mes années noires. Demande donc au médecin —il comprendra tout de suite de quoi il s'agit — s'il pourrait en être autrement, si les nuits passées dans les rues froides, à la belle étoile, si la peur de ne pas avoir à manger un morceau de pain, si la tension incessante résultant du fait que je n'avais pas de situation, si tous mes ennuis avec les amis et la famille ne sont pas pour trois quarts à l'origine de certains traits de mon caractère, de mes sautes d'humeur et de mes périodes de dépression?

J'espère que ni toi, ni ceux qui voudraient se donner la peine de réfléchir, vous ne me condamnerez ni ne me jugerez impossible. Je lutte contre cette tendance, mais sans réussir à changer mon caractère. J'ai mes mauvais côtés, bien sûr, mais j'en ai aussi de bons, que diable! Ne pourrait-on également en tenir compte?

Écris-moi si tu approuves le projet que voici : je voudrais mettre père et mère au courant de ma situation actuelle, pour essayer de créer entre nous une atmosphère d'entente. Je n'ai aucune envie de leur écrire ou d'aller causer avec eux, car j'aurais probablement ainsi l'occasion de tomber dans mon travers habituel, je veux dire que je leur parlerais de telle façon qu'ils se formaliseraient de telle ou de telle de mes expressions. Écoute, il me semble que je pourrais dire à père, lorsque Sien sera de retour avec l'enfant, que j'aurai quitté l'hôpital complètement rétabli et que l'atelier sera en pleine activité : « Viens me dire bonjour et installe-toi quelques jours chez moi,· que nous puissions discuter ensemble certaines affaires. » A titre de gentillesse, je lui ferai tenir ses frais de voyage. Je ne vois pas de meilleure solution.

Sans date

213 N C'est la veille de mon retour à l'hôpital, j'ignore ce qu'on m'y dira, je n'y resterai peut-être que peu de temps, mais il est aussi possible que je doive prendre un repos complet et m'aliter à nouveau pendant plusieurs jours. C'est pourquoi je t'écris encore une fois de chez moi. Ici, dans l'atelier, il règne un grand silence et un grand calme, il est déjà tard; au dehors,

le vent souffle en tempête et il pleut, cela fait ressortir le calme de l'intérieur. Frère, je te voudrais ici, près de moi, en cette heure paisible; j'aurais bien des choses à te montrer. Il me semble que mon atelier a du cachet, avec son papier peint d'un gris-brun uni, son plancher lavé à grande eau, et la mousseline tendue sur des lattes devant les fenêtres; tout brille de propreté. Il y a des études au mur, puis un chevalet de chaque côté, et une grande table de travail de bois blanc. La pièce communique avec une espèce d'alcôve où sont rangés les planches à dessiner, les portefeuilles, les boîtes, les lattes, etc. ainsi que mes gravures. Dans le coin, une armoire renferme des pots, des bouteilles et mes livres. Ensuite, il y a une petite chambre commune meublée d'une table, de quelques chaises de cuisine et d'un fourneau à pétrole; dans le coin, près de la fenêtre donnant sur le chantier et la prairie que tu connais d'après le dessin, un grand fauteuil d'osier pour Sien, et à côté un berceau en fer bordé d'une couverture verte. Je ne puis regarder ce berceau sans me sentir ému, car l'homme est envahi par une sensation profonde et puissante lorsqu'il est assis à côté de la femme qu'il aime, près d'un berceau où repose un enfant. Même quand j'étais assis près d'elle à l'hôpital, j'éprouvais quelque chose comme la poésie éternelle de la nuit de Noël, telle que les anciens maîtres hollandais l'ont représentée, ainsi que Millet et Breton : un enfant dans une étable, une lumière dans l'obscurité, une clarté au milieu de la nuit. Aussi ai-je accroché au-dessus du berceau une grande gravure d'après Rembrandt où l'on voit deux femmes auprès d'un berceau : l'une lit la Bible à la lueur d'une bougie, tandis que de grandes ombres portées plongent toute la pièce dans un profond *clair-obscur*. J'y ai accroché également d'autres gravures particulièrement belles, notamment *Christus Consolator* de Scheffer, la reproduction photographique d'un Boughton, *Le Semeur* et *Les Bêcheurs* de Millet, *Le Buisson* de Ruysdaël, deux magnifiques gravures sur bois d'Herkomer et de Frank Holl, *Le Banc des Pauvres* de de Groux.

A la cuisine, on ne trouve que le strict nécessaire, mais si ma femme était guérie avant moi, elle y trouverait ce qu'il faut pour préparer un repas en dix minutes. Je me suis arrangé pour qu'elle se rende compte qu'on a beaucoup pensé à elle; elle entrera dans une maison dont la fenêtre, devant laquelle elle devra s'asseoir, est garnie de fleurs. Le grenier est spacieux; il y a un grand lit pour nous deux, et mon vieux lit pour l'en-

fant, avec toute la literie nécessaire. Ne va pas t'imaginer que j'ai acquis tout cela en une fois! Nous avons commencé cet hiver par acheter une pièce, puis une autre, alors que je ne savais pas encore à ce moment-là quelle tournure allait prendre notre aventure, ni ce qu'il adviendrait de nous. Dieu merci, voilà ce qu'il en est résulté : un petit nid tout prêt pour elle, qui l'attend après toutes ses souffrances. Sa mère et moi — surtout sa mère — nous nous sommes beaucoup dépensés ces jours derniers. Le problème le plus difficile à résoudre fut

celui de la literie; nous avons tout fait ou réparé nous-mêmes, nous avons acheté de la paille, du crin végétal, de la grosse toile, et nous sommes allés bourrer les matelas au grenier. Sinon cela aurait coûté trop cher. Après avoir réglé mes dettes envers mon ancien propriétaire, il me reste 40 florins de l'argent que tu m'as envoyé. Je dois payer demain 10 florins en entrant à l'hôpital, mais pour ce prix j'aurai la nourriture et le traitement médical assurés pendant deux semaines. Je pourrai donc me tirer d'affaire ce mois-ci sans que tu doives m'envoyer plus d'argent que de coutume — en dépit de mon déménagement et de mon installation, du retour de Sien après sa délivrance et de tous ces frais extraordinaires, etc. *On est sûr de périr à part, on ne se sauve qu'ensemble* [1] : je crois la sentence vraie et je base mon existence dessus. Est-ce une erreur, une faute de calcul?

1. En français dans le texte.

Frère, j'ai beaucoup pensé à toi ces jours-ci, d'abord parce que tout ce que j'ai t'appartient en somme, que je te dois toute ma joie et toute mon énergie, car c'est grâce à toi que j'ai acquis un peu de liberté de mouvement et que ma capacité de travail a pu s'équilibrer.

J'ai pensé beaucoup à toi pour une autre raison encore.

Je me souviens qu'il n'y a pas si longtemps, j'entrais dans une demeure qui n'était pas un « home » accueillant, un lieu d'intimité, comme c'est le cas à présent — où deux grands vides s'ouvraient devant moi. Il n'y avait là ni femme, ni enfant.

Je ne crois pas que cela me faisait souffrir, mais je crois que c'était moins délicieux. Ces deux vides me tenaient compagnie et m'étaient devenus visibles pendant que je travaillais, partout et toujours.

Ni femme, ni enfant.

J'ignore si tu connais le sentiment qui fait parfois monter dans ton cœur un soupir ou une plainte, le sentiment de la solitude : Mon Dieu, où est ma femme; mon Dieu, où est mon enfant; est-ce vivre qu'être seul?

Je ne crois pas me tromper en disant, chaque fois que je pense à toi, que tu es sans doute moins passionné et moins nerveux que moi. Mais tu dois ressentir, toi aussi, cette mélancolie, dans une certaine mesure en tout cas, à certains moments.

J'ignore également si tu m'approuves ou non, si tu trouves que je mets le doigt dessus ou que je me trompe, quand je t'écris ce qu'il m'arrive de penser de toi. Il y a dans ton caractère aussi bien que dans le mien, malgré ma nervosité, de la sérénité — sérénité *quand bien même* [1]. Ni l'un ni l'autre, nous ne sommes malheureux, puisque cette sérénité résulte de l'amour que nous portons à bon droit à notre métier et à notre travail; l'art occupe une grande place dans nos pensées et donne du relief à notre vie. Mon propos n'est donc point de te pousser à la mélancolie, mais de t'expliquer, de te faire comprendre ma conduite et ma conception de vie, en me référant à certains traits de ton état d'âme. A propos de père, penses-tu qu'il demeurerait insensible et formulerait encore des objections devant un berceau? Vois-tu, un berceau, c'est quelque chose — un berceau et la duperie, ça fait deux — quel que soit le passé de Sien — pour moi, je ne connais pas d'autre

1. En français dans le texte.

223

Sien que celle que j'ai rencontrée cet hiver, que la mère hospitalisée qui serrait ma main dans la sienne lorsque nous sentions tous deux nos yeux se mouiller devant le bébé dont le sort nous a tant tourmentés cet hiver.

Écoute, *entre nous soit dit* [1] — je n'entends pas prêcher — s'il n'y a pas un Dieu, il existe quand même ici ou ailleurs quelque chose qui y ressemble, dont on sent la présence en de tels moments. L'un vaut l'autre, somme toute; en tout cas, quant à moi, je suis tout disposé à déclarer sincèrement : je crois en un Dieu, et je crois que c'est sa volonté, non seulement que nous vivions, mais que nous vivions en compagnie d'une femme et d'un enfant, pour peu qu'on veuille mener une existence normale. J'espère que tu comprendras ma conduite et que tu l'interpréteras exactement, j'entends que tu la considéreras comme naturelle, non comme un jeu de dupes. Mon vieux, si tu viens — et viens vite nous voir, si cela t'est possible — tu dois, ainsi que je le fais, regarder Sien comme une mère et une simple ménagère, rien d'autre. Car elle l'est vraiment, elle l'est d'autant mieux qu'elle connaît les *revers de la médaille* [1].

Les dernières acquisitions que j'ai faites consistent en assiettes, fourchettes, cuillers et couteaux, car nous n'en avions pas, et je me suis dit : Il faudra un couvert en supplément, pour Théo, ou pour père, dans le cas où ils viendraient nous voir un jour. C'est dire si ta place près de la fenêtre, ta place parmi nous est réservée; elle t'attend... Tu viendras sans faute, n'est-ce pas?

Je trouve sage et discret de ta part de ne pas avoir encore soufflé mot de l'affaire à père et mère. Maintenant que la délivrance appartient au passé, les fleurs font leur réapparition. Il valait mieux ne rien leur dire avant. J'ai cru bien faire de garder les épines pour moi, pour ne leur montrer que la rose. J'ai donc l'intention de leur parler comme je te l'ai expliqué, dès que ma femme sera de retour et que j'irai mieux; par conséquent, je crois que tu peux maintenant lâcher quelques mots s'ils te posent des questions.

Sans date

214 N Je joins un mot à ma lettre d'hier soir. J'ai été à l'hôpital; le médecin m'a dit que je ne devais plus revenir, puisque je me sentais bien. Une rechute reste toutefois possible.

1. En français dans le texte.

Je compte aller voir Sien dimanche prochain; elle m'a écrit qu'elle a pu se lever hier pour la première fois, pendant une demi-heure, et que tout allait bien — le bébé y compris.

Je me sens vite fatigué et las, sans doute parce que j'ai dû rester longtemps inactif au lit. Drôle de sensation en tout cas. Pourtant, je me sens bien à plusieurs points de vue, même mieux que cet hiver; je suis enjoué et enthousiaste pour un tas de choses.

Je me plais à croire que tu trouveras un de ces jours une demi-heure pour me faire savoir si tu approuves mon intention de tout raconter à père et mère, comme je te l'ai exposé. Ma femme doit encore reprendre des forces, éviter les émotions et les énervements. Ce sera donc dans un mois ou six semaines, selon son état de santé.

Elle a entrevu père le jour où il est venu me voir; c'était l'heure de la visite, elle attendait en bas, dans le couloir. Père ne la connaissait évidemment pas.

Sans date

Je dois te raconter la visite de M. Tersteeg.

Il est venu chez moi ce matin, il a vu Sien et les enfants. J'aurais aimé lui voir au moins un visage aimable pour une jeune maman qui a accouché il y a à peine deux semaines. Il faut croire que sa dignité ne lui permettait pas cette attitude.

Mon cher Théo, il m'a parlé sur un ton que tu pourras peut-être t'expliquer, toi :

« Que signifient cette femme et cet enfant? »

« Où étais-je allé prendre la fantaisie de vivre avec une femme et des enfants par-dessus le marché? »

« N'était-ce pas aussi ridicule de ma part que de me promener en ville dans une voiture particulière? », à quoi je lui ai répondu que ce n'était pas la même chose.

« Étais-je un peu marteau, oui? J'étais sûrement malade de corps et d'esprit. »

Je lui ai répliqué que des personnes plus compétentes que lui, notamment des médecins, m'avaient parfaitement rassuré, aussi bien sur mon corps que sur mon esprit, quant à leur faculté à tous deux de soutenir un effort.

Il a alors sauté du coq à l'âne, il a cité le nom de père en parlant et, figure-toi, celui de l'oncle de Princehague!...

Il allait s'occuper de l'affaire, il allait écrire.

Mon cher Théo, je me suis retenu à cause de ma femme et à cause de moi; je ne me suis pas mis en colère, j'ai répondu brièvement et sèchement à ses questions indiscrètes, peut-être avec un peu trop de douceur, mais j'ai préféré pécher par la douceur que par l'irritation. Petit à petit, il s'est calmé. Je lui ai demandé alors s'il ne serait pas ridicule que mes parents reçoivent une lettre boursouflée de lui, puis une invitation amicale de moi à venir me voir, à mes frais, pour discuter de la même affaire? Ma réflexion a produit son petit effet, il en a été un peu estomaqué; j'écrirais donc moi-même? « Vous me le demandez? », lui ai-je répondu. « Évidemment, mais vous m'accorderez que le moment est mal choisi, puisqu'ils sont en train de déménager [1] et que la moindre émotion pourrait valoir à ma femme un choc qu'elle ne pourrait plus surmonter. Provoquer à ce moment chez elle une émotion par l'angoisse, l'excitation ou la nervosité, équivaudrait à un assassinat. »

Oh! s'il en était ainsi, il n'écrirait évidemment pas, mais il est ensuite revenu à la charge, prétendant que j'étais aussi dingo qu'un homme qui veut se jeter à l'eau et que, lui, il voulait m'en empêcher. Je lui ai répondu que je ne doutais pas de ses bonnes intentions, que c'était bien là la raison pour laquelle je ne me fâchais pas de ses propos, bien qu'un entretien de ce genre me fût désagréable. Il a fini par s'en aller parce que je lui ai fait comprendre sans ambages que j'en avais assez.

Je t'écris tout cela sans perdre une minute. Je lui ai dit que j'étais en correspondance avec toi sur cette affaire, rien de plus. Cela aussi l'a calmé.

J'ai encore essayé d'amener la conversation sur les dessins, mais il s'est borné à promener un regard distrait autour de lui. « Oh! ce sont les premiers dessins! » Il y en avait aussi de plus récents, mais il faisait semblant de ne pas les voir. Comme tu le sais, les derniers sont en ta possession, et il y en a d'autres chez C. M., etc. Il a jeté un regard rapide sur tout; une chose certaine, c'est que je suis la sottise et la bévue en personne. Je te le demande; est-il possible de discuter de cette façon avec quelqu'un, à quoi cela peut-il servir? Voilà précisément ce que je redoute : une immixtion inamicale, pédante,

1. A Nuenen-lez-Eindhoven, où le pasteur Van Gogh venait d'être nommé. Ce déménagement se situe en septembre.

peu délicate dans mes affaires privées les plus intimes. Personne ne parviendrait à garder son calme dans ces circonstances. Bien que je n'aie pas éclaté, j'ai des reproches à adresser au sieur Tersteeg, je ne veux plus avoir à traiter avec lui, je me refuse même à discuter encore avec lui tant qu'il se comportera comme un agent de police. J'ai voulu t'en écrire sans tarder.

Je le crois capable de me susciter toutes sortes de *misères* [1] en intervenant à contretemps. De semer l'affolement à la maison et à Princehague (Princehague n'a absolument rien à voir dans cette affaire) et de mettre tout sens dessus dessous. Est-ce qu'il n'y a pas moyen de l'arrêter? Je suis maintenant en bons termes avec nos parents, et voilà, qui sait s'il ne va pas tout gâcher? J'ai l'intention de leur écrire le plus tôt possible, mais c'est quand même ridicule que Tersteeg se mette ainsi à embêter les gens. Qui? Une pauvre femme affaiblie qui a accouché il y a deux semaines à peine — non, je le trouve vraiment méchant, mais lui ne comprend pas cela, il ne voit comme toujours qu'une seule chose : *l'argent.* On dirait qu'il ne connaît pas d'autre Dieu; quant à moi, je sens qu'il faut se montrer doux et bon envers les femmes, les enfants et les faibles; pour ceux-là, je nourris une espèce de respect et de pitié attendrie. Lui, il s'est même permis un sarcasme : je rendrais cette femme malheureuse, etc. Je lui ai répliqué qu'il n'était pas à même d'en juger, puis je l'ai prié de ne plus tenir de pareils propos. Sien m'aime et j'aime Sien, nous voulons et nous pouvons vivre des seules ressources dont je disposais pour moi seul quand je ne la connaissais pas — nous sommes décidés à nous priver et à vivre parcimonieusement — tu te souviens de ce que je t'ai écrit à ce sujet.

Je ne saurais trop insister, frère : mon avenir est en jeu. L'homme, qu'un amour malheureux a meurtri, demeure capable de remonter à la surface, une fois, deux fois... Mais cela ne doit se répéter trop souvent. Eh bien! je me suis remis, du moins je suis en voie de me remettre physiquement et moralement. Sien également. Mais un nouveau coup sur la tête pourrait nous être fatal. Il a été convenu entre Sien et moi que, si l'on nous poussait à bout et si l'on voulait user de violence contre nous, nous émigrerions ensemble plutôt que de renoncer à vivre ici. Autant dire que nous aurions dix chances

1. En français dans le texte.

contre une d'aller au-devant d'une mort certaine, n'ayant guère de santé, mais nous préférerions encore ce sort à la séparation. Je te demande donc de réfléchir et je te supplie d'essayer, si tu en vois la possibilité, d'empêcher Tersteeg ou un autre de nous barrer la route.

A vrai dire, je ne suis pas encore en assez bonne santé pour me défendre comme je le ferais si j'étais dans mon assiette. Je me replonge doucement, tout doucement dans mon travail, mais je ne puis encore supporter des visites comme celle de ce matin.

Si Tersteeg et d'autres pouvaient tout arranger à leur gré, ils auraient vite fait de nous séparer de force, Sien et moi.

Tel est leur but et, pour y arriver, ils n'hésiteront pas à recourir à la violence. Ta mensualité décidera en dernier ressort si, oui ou non, nous pouvons demeurer ensemble.

Pourtant, je refuserais ton aide si tu te plaçais au même point de vue que Tersteeg. Je ne veux pas entendre parler d'abandonner Sien. Si je devais la perdre, je serais brisé, mon travail et tout le reste seraient à l'eau, je ne remonterais jamais plus le courant et, ne voulant plus être à ta charge, je te dirais: Théo, je suis un homme fini, que tout aille au diable! Il est inutile de continuer à me venir en aide. *Tandis que sa présence me donne du courage;* alors je dis : Grâce à la mensualité que tu m'alloues, je deviendrai un bon peintre. Avec Sien, je veux travailler de toutes mes forces, de toute mon énergie, mais sans elle, j'abandonne tout.

Voilà où nous en sommes. Tu m'as prouvé souvent que tu me comprenais mieux que les autres et que tu savais me parler mieux que les autres.

J'espère qu'il en sera encore ainsi.

Toi et moi, nous avons beaucoup de goûts et de points communs. Eh bien! il me semble, Théo, que toutes tes peines et toutes les miennes ne seront pas vaines. Tu m'as toujours aidé, j'ai persévéré à travailler, et je sens, maintenant que ma santé se rétablit, de nouvelles forces se développer en moi. Vois-tu, je crois que le lien qui nous unit, toi et moi, constitue un rempart solide contre les assauts de Tersteeg et qu'il ne saurait être entamé ni par son intervention, ni par celle des autres.

Néanmoins, par principe et par souci de notre quiétude, il faudrait trouver un moyen de mettre fin à de telles interventions. Ne m'en veuille pas si, à part moi, je me sens tout bouleversé.

Cette scène a été pour ma femme et pour moi-même le premier moment pénible depuis notre retour de l'hôpital.

Si tu es d'accord avec nous, nous ne nous en formaliserons plus et nous ne nous laisserons pas désarçonner.

En tout cas, réponds-moi vite, car j'ai grand besoin d'une lettre de toi. Je ne veux pas que mon cerveau soit inondé d'inquiétude et de soucis; ma guérison dépend de ma tranquillité. Ma femme et l'enfant sont si gentils, si bons et si paisibles que je ne saurais vraiment pas ne pas me ragaillardir. Juge comme Sien a pu trembler à l'égal d'une feuille lorsqu'elle a entendu Tersteeg proférer ses propos. Et moi de même, d'ailleurs.

Je suis retourné voir le médecin; je dois prendre à nouveau des médicaments afin de hâter ma guérison autant que possible. Je retrouve mes forces et la fièvre rémittente diminue.

J'aurais voulu écrire au plus tôt à père et mère au sujet de Tersteeg, sans savoir s'il n'aurait pas mieux valu attendre. En tout cas, dès que tu m'auras fait tenir un peu d'argent, vers le 20 courant, je leur écrirai; j'aurais préféré remettre la chose après leur déménagement et attendre que ma femme ait repris des forces. Tout bien pesé, je crois même qu'il serait préférable, oui, préférable d'attendre, mais je crains maintenant que Tersteeg ne me devance. Joindre à ma lettre l'argent du voyage de père serait, à mon sens, leur fournir la preuve de mes bonnes dispositions; cette prévenance de ma part leur ferait comprendre que je veux leur rendre justice.

Réponds-moi vite. Si le lien qui nous unit sort fortifié de cette épreuve, si nous nous comprenons d'autant mieux et si nous avons davantage confiance l'un dans l'autre, au lieu de nous laisser éloigner l'un de l'autre par les insinuations de Tersteeg et des autres, eh bien! frère, je ne regretterai pas les désagréments de ce matin.

Je le répète, je n'ai pas la prétention de tenir un rang, ni de vivre dans l'aisance. Pour moi, la seule question importante est de me procurer le strict nécessaire pour ma femme, juste de quoi faire face aux frais que son état entraîne, *non en recevant plus d'argent, mais en vivant plus petitement.* Vivre pauvrement n'est pas pour nous effrayer, ni elle, ni moi, parce que nous nous aimons; cette situation nous vaudrait plutôt des joies, si j'ose dire. Elle déborde d'allégresse pour le moment parce qu'elle se sent mieux, et moi, j'exulte à la pensée de pouvoir me remettre bientôt au travail et m'y donner complè-

tement. C'est une petite maman charmante, très charmante, simple et émouvante, — dès qu'on la connaît. Elle a pourtant fait une vilaine grimace de douleur ou quoi? quand elle a surpris ma discussion avec Tersteeg; elle en a saisi quelques mots au vol. Il est possible que Tersteeg m'ait parlé sur ce ton, ne se doutant pas qu'elle nous entendît; n'empêche, je ne parviens pas à le trouver gentil, ni à l'en excuser.

Suffit. Mon vieux, écris-moi vite, car je t'assure qu'une lettre cordiale de toi me fait plus de bien que mes pilules.

<div style="text-align: right">Sans date</div>

217 N Je ne regretterai jamais assez la visite malencontreuse de Tersteeg. Elle m'oblige à m'expliquer sur quelques points avant ta visite, alors que j'aurais préféré t'en parler de vive voix. Je t'ai écrit que je voulais épouser Sien le plus tôt possible; sache cependant que je tiens à discuter ce projet avec toi avant d'en souffler mot à père. Je m'entends bien avec toi, tu comprends la situation mieux que tous les autres réunis, et tes conseils me sont profitables. Même si nous ne sommes pas toujours d'accord sur tous les détails, il reste possible de rechercher entre nous un moyen terme, parce que nous discutons amicalement et calmement.

Si des tiers ne venaient pas s'occuper de nos affaires sans y être invités, je crois qu'elles s'arrangeraient à tous les points de vue. Mais voilà, dès qu'il est question de mariage, on prend la mouche, on mène un tapage de tous les diables, tant et si bien qu'il n'y a plus moyen de discuter, ni même de placer un mot.

Je ne veux plus différer de t'écrire ce que j'aurais préféré discuter de vive voix avec toi.

De mon projet de mariage, tu as dit : Ne l'épouse pas, etc.; tu te figurais que Sien se payait ma tête, etc.

Je t'ai répondu que je n'étais pas d'accord avec toi sur ce point-là, etc...

J'ai préféré ne pas te contredire aussi carrément que j'y étais porté, parce que je croyais et parce que je crois encore que tu finiras par prendre Sien en affection, dès que tu la connaîtras mieux. Tu ne m'écriras plus alors qu'elle se joue de moi, ou quelque chose d'approchant. Je me suis dit : Dès que nous en serons là, nous reparlerons mariage.

Tu te souviens certainement que je n'ai plus abordé directement cette question dans mes dernières lettres.

Je t'ai toutefois déclaré très nettement dans le temps :

nous nous sommes promis de nous marier; je ne voudrais pas que tu ailles croire que je la considère comme une femme entretenue, ou comme une femme de passage.

Je reviens maintenant à cette question.

Notre promesse de mariage est à double sens; premièrement, c'est une promesse de nous marier civilement dès que les circonstances le permettront; secondement, c'est une promesse de nous entr'aider en attendant, de nous soutenir réciproquement et de nous aimer comme si nous étions déjà mariés : de tout partager, de vivre inconditionnellement l'un pour l'autre, de ne nous laisser séparer pour rien au monde. La famille considère probablement le mariage civil comme l'aspect majeur de la question. Certes, il a son importance, pour la famille comme pour moi, mais il reste subordonné à l'essentiel, c'est-à-dire à l'amour et à la fidélité qui nous unissent déjà et qui grandissent encore de jour en jour.

Je te propose de ne plus toucher pendant un temps indéterminé à ce chapitre du mariage civil, d'attendre pour le discuter ensemble que la vente de mes dessins me rapporte mensuellement 150 francs; à ce moment-là, je n'aurai plus besoin de ton aide. Je conviens donc avec toi, mais avec toi seulement, que je ne l'épouserai pas civilement avant que la vente de mes dessins ne garantisse mon indépendance.

Tu m'enverras moins d'argent au fur et à mesure que j'en gagnerai davantage, et finalement, dès que tu pourras cesser de m'en faire parvenir, nous reparlerons du mariage civil.

D'ici là, il serait tout bonnement absurde de vouloir m'éloigner ou me séparer d'elle, alors que j'ai passé cet hiver avec elle, surtout après les événements de ces derniers mois. Nous sommes enchaînés, attachés l'un à l'autre par le lien solide d'une affection sincère. Et par l'entr'aide que nous nous accordons réciproquement.

S'il m'est permis de m'exprimer ainsi, c'est mon associée dans le travail; elle est plus, infiniment plus pour moi qu'un modèle, car elle est docile et intelligente, ce dont je ne saurais assez la louer.

Je me plais à croire que tu considéreras à présent le problème avec plus de sérénité, après tout ce que je viens de te dire.

Sans date

Il se fait tard, je veux pourtant t'écrire. Tu n'es pas ici et 218 N
je ne puis me passer de toi; aussi m'arrive-t-il de me figurer que nous ne sommes pas loin l'un de l'autre.

231

Je me suis donné le mot aujourd'hui de considérer **ma maladie**, ou plus exactement les restes de ma maladie, comme inexistants. J'ai perdu à cause de cela assez de temps, le travail doit être maintenant repris. Que je me sente à l'aise ou non, je sors à nouveau régulièrement et je dessine du matin au soir. Je ne veux pas qu'on puisse me dire : Oh! ce ne sont que d'anciens dessins...

........................

L'art est jaloux, il n'admet pas l'empire de la maladie. Je m'incline donc devant ses volontés.

J'espère te faire tenir sous peu quelques dessins convenables.

En somme, les hommes comme moi *n'ont pas le droit* d'être malades.

Tu dois bien te pénétrer de ma façon de considérer l'art. Pour atteindre le vrai, il faut beaucoup travailler et longtemps. Ce que je désire, le but que je m'impose est bigrement difficile à atteindre; pourtant, je ne crois pas viser trop haut.

Je veux faire des dessins qui *frappent*... Enfin, je veux en arriver à ce qu'on dise de mon œuvre : cet homme sent intensément, cet homme est doué d'une sensibilité **très** délicate. En dépit de ma soi-disant grossièreté, ou à cause d'elle, comprends-tu?

Il peut paraître prétentieux de ma part de parler ainsi en ce moment; c'est bien pourquoi j'entends me montrer énergique.

Que suis-je aux yeux de la plupart des gens? Une nullité, un original, un homme désagréable; quelqu'un qui n'a pas de situation sociale et n'en aura jamais, bref, un peu moins que la plus grande nullité.

Bon, mettons qu'il en soit ainsi. Je voudrais prouver par mon œuvre qu'il y a tout de même quelque chose dans le cœur de cet original, de cette belle nullité.

C'est mon ambition; *malgré tout* [1], elle s'inspire moins de la rancœur que de l'amour, et davantage de la sérénité que de la passion. S'il est vrai que j'ai parfois des ennuis par-dessus la tête, il n'est pas moins vrai qu'il subsiste en moi une harmonie et une musique calmes et pures. Je découvre des sujets de tableau ou de dessin dans la maisonnette la plus pauvre, dans le coin le plus crasseux. C'est par une pente irrésistible que mon esprit est poussé dans ce sens-là.

De plus en plus, je suis débarrassé des préoccupations étrangères; au fur et à mesure mon regard se fait plus **prompt**

1. En français dans le texte.

à saisir le pittoresque. L'art exige un labeur opiniâtre; il faut travailler sans cesse, malgré tout, et observer toujours.

Par labeur opiniâtre, j'entends en premier lieu, travailler sans interruption, mais aussi, ne pas abandonner ses vues à la suite des observations de tel ou tel.

J'ai bon espoir, frère; d'ici quelques années, même l'un de ces prochains jours, tu pourras regarder des œuvres de ma main qui te procureront quelque satisfaction après tous les sacrifices que tu t'es imposés.

Ces derniers temps, je n'ai guère bavardé avec des peintres. Je n'ai aucune raison de m'en plaindre. Ce n'est pas tant la voix des peintres que la voix de la nature qu'il me faut écouter. Je comprends mieux maintenant pourquoi Mauve me disait, il y a plus de six mois : « Ne me parlez pas de Dupré, parlez-moi plutôt d'une berge ou de quelque chose de ce genre. » Au premier abord, cela peut paraître exagéré, mais c'est parfaitement exact. Sentir les choses, la réalité, tout compte fait, est plus important que de sentir les toiles; c'est en tout cas un contact plus fécond et plus vivifiant.

...................

Je trouve vraie la réflexion du père Millet : *Il me semble absurde que les hommes veuillent paraître autre chose que ce qu'ils sont* [1].

1. En français dans le texte.

Cette sentence a un air banal, elle est pourtant d'une profondeur aussi insondable que l'océan; quant à moi, j'estime qu'il convient de la prendre à cœur en toute circonstance.

Sans date
220 N Mon esprit se ressent de la lecture des livres de Zola. Les Halles y sont *peintes* magistralement.

Ma santé est bonne, mais je souffre encore de malaises; il se peut que ceux-ci persistent, du moins un certain temps. Sien et le bébé se portent bien, eux aussi; ils reprennent des forces, et je les aime beaucoup.

31 juillet 1882
221 N Le sentiment et l'amour de la nature trouvent tôt ou tard un écho chez ceux qui s'intéressent à l'art. Le devoir du peintre consiste à s'abîmer complètement dans la nature, à user de toutes ses facultés intellectuelles et à traduire tous ses sentiments dans son œuvre, afin de la mettre à la portée des autres.

A mon sens, travailler pour vendre n'est pas exactement le bon chemin, c'est plutôt se payer la tête des amateurs. Les véritables artistes ont fait ainsi, et la sympathie dont ils ont été entourés tôt ou tard a été le résultat de leur sincérité. Je n'en sais pas davantage, et je ne crois pas qu'il faille en savoir davantage. Tâcher de trouver des amateurs est une chose, éveiller leur sympathie en est une autre, et cela est bien permis. Mais il ne s'agit pas de spéculer, l'opération pourrait mal tourner et le temps consacré à l'œuvre serait perdu.

Sans date
222 N Je t'écris, encore sous l'impression de ta visite, tout content de pouvoir consacrer à nouveau mes forces à la peinture.

J'aurais voulu t'accompagner à la gare, le lendemain matin, mais je me suis dit que tu m'avais déjà consacré tant de temps, qu'il aurait été indélicat de ma part de te prendre encore ce matin-là. Je te suis très reconnaissant d'être venu et je me réjouis de pouvoir envisager de travailler toute une année durant sans devoir redouter de catastrophes; en outre, grâce à ce que tu m'as donné, un nouvel horizon s'ouvre devant moi dans le domaine de la peinture.

Je me considère maintenant comme un privilégié parmi des milliers d'autres, parce que tu as aplani les obstacles sur ma route.

Il est évident que ce sont les frais qui empêchent certains de faire des progrès; moi qui ne suis pas dans le cas, je ne trouve pas de paroles pour t'exprimer ma gratitude de l'occasion que tu m'offres de travailler régulièrement. Mais il me faut rattraper le temps perdu du fait que j'ai commencé plus tard que les autres; je dois donc faire doublement de mon mieux. Malgré toute ma bonne volonté, je devrais laisser tomber les bras si je ne pouvais pas compter sur toi.

Sans date

Je veux encore te dire que je suis parfaitement d'accord 226 N avec plusieurs passages de ta lettre.

En premier lieu, je concède volontiers que père et mère, avec tous leurs bons et leurs mauvais côtés, sont tout de même des gens comme on n'en trouve plus que très peu de nos jours — ils appartiennent à une espèce qui se fait de plus en plus rare. La jeune génération vaut certainement moins — nous devons donc les apprécier d'autant mieux à leur juste valeur.

Dans ce sens, je ne crois pas leur avoir manqué; seulement, je crains que l'affaire au sujet de laquelle tu les as provisoirement rassurés — surtout s'ils devaient me revoir — ne revienne sur le tapis. Ils ne comprendront jamais ce que c'est que la peinture — ils sont incapables de saisir pourquoi la figure d'un bêcheur, les sillons d'un champ fraîchement labouré, un peu de sable et de ciel constituent pour moi des motifs intéressants, aussi difficiles à peindre qu'ils sont beaux, et qu'ils valent bien la peine de consacrer sa vie à en exprimer la poésie.

Par ailleurs, s'ils me voyaient suer sur mon travail — et je le ferai davantage encore plus tard — l'effacer et le modifier — tantôt le comparer à la nature, tantôt y apporter une retouche qui rend plus ou moins méconnaissable l'endroit ou la figure, ils seraient déçus — ils ne comprendraient pas qu'on ne brosse pas une toile en un tour de main. Du coup, ils en reviendraient à l'idée toute faite que je ne sais pas grand'chose, somme toute, et que les véritables peintres travaillent autrement.

Je n'ose entretenir trop d'illusions et je crains que père et mère ne soient jamais réellement comblés de joie. Il n'y a pas à s'en étonner, ils n'y peuvent rien; ils n'ont jamais appris à voir les choses comme nous l'avons appris; ils regardent d'autres choses que nous; même quand nous regardons le

même objet, du même œil, il produit sur eux une autre impression que sur nous. Il serait souhaitable qu'il en fût autrement, mais, à mon sens, il serait vain de l'espérer.

Ils ne pourront comprendre non plus mon état d'âme, ils ne devineront pas les motifs qui m'inspirent quand ils me verront faire des choses qui leur paraîtront étranges et bizarres; ils l'attribueront à mon mécontentement, à mon indifférence, à ma nonchalance, alors qu'il y a d'autres raisons, notamment le besoin de découvrir *coûte que coûte* [1] ce qu'il me faut pour mon travail.

. .

J'ai lu *La Faute de l'abbé Mouret* et *Son Excellence Eugène Rougon* de Zola. Deux beaux livres. M'est avis que Pascal Rougon, ce médecin qu'on rencontre dans plusieurs romans, toujours à l'arrière-plan, est une noble figure. Il fournit la preuve vivante qu'il y a toujours moyen, si corrompue que soit une race, de vaincre la fatalité par l'énergie et par des principes.

Il puisait dans son métier une force supérieure au complexe qu'il tenait de sa famille; au lieu de s'abandonner à ses penchants naturels, il a suivi une route droite, nettement tracée; il n'a pas sombré dans l'eau trouble où tous les autres Rougon se sont noyés. Lui et M^me François du *Ventre de Paris* sont pour moi les personnages les plus sympathiques.

Sans date

227 N Ces jours derniers, j'ai lu un livre plutôt mélancolique : *Lettres et Journal de Gerard Bilders.*

Il est mort à peu près à l'âge où j'ai commencé à dessiner, ce qui me console d'avoir commencé tard. Ah! il a été malheureux et longtemps méconnu! Mais j'ai trouvé une grande faiblesse et quelque chose de maladif dans son caractère. Son histoire ressemble à celle d'une plante qui aurait poussé trop vite et qui n'aurait pu résister au gel; une nuit, la racine est atteinte et la plante se fane. Au début, tout avait été à souhait — il travaillait chez un maître — comme dans une serre — il faisait des progrès rapides mais il vivait seul à Amsterdam et il n'a pas tenu le coup, malgré ses talents; il a fini par retourner chez son père, tout à fait découragé, aigri et indifférent — il a continué à peindre encore un peu — puis, la tubercu-

1. En français dans le texte.

lose ou une autre maladie l'a emporté à l'âge de vingt-huit ans.

Ce qui ne me plaît pas chez lui, c'est qu'il se plaint, *pendant qu'il peint*, de son ennui et de sa paresse, comme s'il n'y pouvait rien; c'est qu'il continue à évoluer dans le petit cercle de ses amis, trop oppressant pour lui, et à participer à leurs amusements et à leur genre de vie, alors qu'il en a par-dessus la tête. Enfin, c'est une personnalité, mais je préfère quand même lire la biographie du père Millet, de Th. Rousseau ou de Daubigny.

Quand on lit l'ouvrage de Sensier sur Millet, on se sent encouragé, tandis que la lecture de celui de Bilders laisse une impression navrante.

Il est vrai que toutes les lettres de Millet débordent de l'aveu de difficultés, mais il ajoute aussitôt *j'ai tout de même fait ceci ou cela* [1] et il fait alors allusion à ce qu'il voudrait faire à tout prix, et il y arrive en fait.

Je trouve que G. Bilders écrit trop souvent des phrases comme celle-ci : j'ai eu le cafard cette semaine et j'ai barbouillé — j'ai assisté à tel concert ou à telle comédie et j'en suis revenu encore plus cafardeux. Ce qui me frappe dans Millet, c'est cette simple phrase : *Il faut tout de même que je fasse ceci ou ça* [1].

Bilders est très spirituel, il sait gémir cocassement parce qu'il a envie de *manillas pointus* [1] et qu'il n'a pas de quoi en acheter, ou parce qu'il ne voit pas le moyen de payer les notes de son tailleur; il décrit ses difficultés pécuniaires avec tant de verve que lui-même a dû en rire, et ses lecteurs aussi.

Malgré le ton spirituel, tout cela m'ennuie; j'ai plus de respect pour les difficultés d'ordre privé de Millet, qui dit : *Il faut tout de même de la soupe pour les enfants* [1], sans parler de *manillas pointus* [1] ni d'autres amusements. Voici où je veux en venir : la conception de la vie de G. Bilders était romantique et il n'a pas su digérer ses *illusions perdues* [1], alors que je considère que ma chance est au contraire de n'avoir pris le pinceau que quand mes illusions romantiques appartenaient déjà au passé. J'ai évidemment un retard à rattraper et je dois travailler ferme — mais voilà, travailler est une nécessité quand les *illusions perdues* [1] appartiennent au passé, et c'est l'une des rares joies qui nous restent. Le travail nous apporte une grande quiétude et un grand calme.

1. En français dans le texte.

229 N Je sens en moi une grande force créatrice et je sais qu'un jour viendra où je serai à même de produire régulièrement, tous les jours, de bonnes choses.

Il se passe rarement une journée que je ne fasse rien, mais ce que je produis n'est pas encore ce que je veux produire.

Pourtant, il m'arrive d'avoir l'impression que je serai bientôt en mesure de créer de belles choses; je ne serais pas étonné que cela se produise un de ces quatre matins.

Je fais de mon mieux pour progresser rapidement, car je désire ardemment atteindre mon but. Mais les belles choses demandent de la peine, des désillusions et de la ténacité.

230 N Voici un bon exemple de la politesse du public de La Haye envers les peintres : un quidam a craché par derrière, probablement par une fenêtre de l'étage, sa chique sur mon papier — on a parfois bien des ennuis. Enfin, il ne faut pas s'en faire; ces gens ne sont pas méchants mais n'y comprennent rien et pensent sans doute qu'un homme qui dessine à coups de traits et de lignes ne peut être qu'un fou.

233 N Je voudrais *pouvoir* trouver le sommeil quand arrive l'heure du repos; je fais de mon mieux pour y arriver, car l'insomnie m'énerve, mais rien n'y fait. Comment vas-tu? Je me plais à croire que tu n'as pas trop de tracas, car les tracas sont de fortes entraves. Je crois que peindre me vaudrait moins de joies et que je me retrouverais vite dans de vilains draps si je n'étais pas si souvent au grand air. Travailler en plein air, m'appliquer à un travail qui m'anime, renouvelle et entretient mon énergie. Je ne me sens mal à l'aise qu'une fois surmené, mais je crois que je me remettrai.

237 N Je ne connais pas les ouvrages de Murger dont tu me parles dans ta lettre, mais j'espère les lire tôt ou tard.

Est-ce que je t'ai déjà écrit que j'ai lu *Les Rois en exil* de Daudet? À mon sens, c'est un beau livre.

Les titres de ses autres ouvrages me plaisent beaucoup, notamment, *La Bohème*. De nos jours, nous sommes loin de *la bohème* de l'époque de Gavarni. Il me semble que cette

époque-là était marquée par plus de cordialité, plus d'allégresse et plus de vivacité que la nôtre.

Bien que je n'ose l'affirmer — car, aujourd'hui, il y a aussi beaucoup de bonnes choses, et il pourrait y en avoir encore plus si on vivait avec un peu plus de cordialité.

. .

Il m'arrive souvent de soupirer après toi, je pense beaucoup à toi. Ce que tu m'écris du caractère de certains artistes parisiens qui vivent avec des femmes, se montrent moins mesquins que d'autres et s'efforcent désespérément de sauvegarder un peu de leur jeunesse, me semble exact. Il y en a comme ça là-bas et ici. Peut-être est-il plus difficile à Paris qu'ici de conserver, en tant qu'être humain, un peu de fraîcheur dans la vie familiale, parce qu'il faut aller plus qu'ici à contre-courant. A Paris, nombreux sont ceux qui ont cédé au désespoir, à un désespoir calme, motivé, logique et compréhensible. Il n'y a pas long-temps, j'ai lu quelque chose de ce genre au sujet de Tassaert, que j'aime beaucoup, et je suis navré du sort qui fut le sien.

D'autant plus que je trouve toute tentative en ce sens digne de respect. D'ailleurs, je crois qu'il est possible de réussir, il ne faut pas s'abandonner au désespoir, même si l'on perd quelques manches; on se sent parfois désemparé, il s'agit alors de se ranimer, de reprendre courage, même si l'on aboutit à un résultat différent de celui qu'on espérait atteindre. Ne va pas te figurer que je regarde avec hauteur, avec mépris les gens dont tu me parles, parce que leur existence ne repose pas sur des principes sérieux, mûrement réfléchis. Voici mon opinion à ce sujet; le résultat doit être un *acte*, non une idée abstraite. Les principes ne sont bons que lorsqu'ils engendrent des actes; je trouve bon de réfléchir et de se montrer conscien-cieux, parce que cela accroît l'activité d'un homme et fait un tout de ses divers actes. Il me semble que ceux dont tu me parles auraient plus de force morale s'ils se montraient plus avisés dans ce qu'ils font; au demeurant, je les préfère à ceux qui font étalage de leurs principes sans se donner la peine de les mettre en pratique, sans même rien faire pour y arriver. Les plus beaux principes ne leur servent à rien tandis que les autres sont capables de faire de grandes choses pourvu qu'ils arrivent à marquer leur vie du sceau de l'énergie et de la réflexion. Les grandes choses ne se font pas uniquement sous l'effet d'une impulsion; elles sont un enchaînement de petites choses qui constituent un tout.

242 N Ces jours derniers, j'ai lu *Le Nabab*, de Daudet; c'est un ouvrage magistral; ah! cette promenade du Nabab et d'Hemerlingue, le banquier, au Père-Lachaise, à la tombée du jour, tandis que le buste de Balzac, silhouette sombre se profilant sur le ciel, les contemple d'en haut. C'est comme un dessin de Daumier. Tu m'as écrit que Daumier avait composé *la révolution* [1], Denis Dussoubs. J'ignorais alors qui était Denis Dussoubs; je l'ai appris en lisant *l'Histoire d'un crime*, de Victor Hugo. C'est une noble figure, je voudrais connaître le dessin de Daumier. Évidemment, je ne puis lire un livre sur Paris sans penser à toi. Chaque fois que j'en parcours un, j'y retrouve le visage de La Haye. C'est une ville plus petite que Paris, mais c'est une ville de résidence avec les mœurs caractéristiques d'une résidence.

Je reprends une phrase de ta dernière lettre : il y a une grande énigme dans la nature. La vie dans l'abstrait est déjà une énigme; la réalité en fait une énigme au cœur d'une autre énigme. Qui sommes-nous pour prétendre la résoudre? Quoi qu'il en soit, nous ne sommes qu'un grain de poussière de cette société au sujet de laquelle nous nous demandons : Où va-t-elle, à Dieu ou à diable?

Pourtant le soleil se lève [1], a dit Victor Hugo.

Il y a déjà longtemps, bien longtemps, j'ai lu dans *L'Ami Fritz*, d'Erckmann-Chatrian, une sentence du vieux rabbin qui me revient souvent en mémoire : *Nous ne sommes pas dans la vie pour être heureux, mais nous devons tâcher de mériter le bonheur* [1]. Cette pensée frise la pédanterie; on *pourrait* en tout cas la considérer comme pédante, mais dans les circonstances où elle a été formulée par le personnage sympathique qu'est le vieux rabbin David Sichel, elle m'a profondément touché et elle me revient souvent en mémoire.

. .

Je sens en moi une force que je voudrais développer, un feu que je ne peux laisser éteindre, que je dois attiser, sans savoir à quel résultat j'aboutirai; je ne serais nullement étonné si le résultat était triste. Que désirer à une époque comme la nôtre? Quel est le sort le plus heureux, relativement parlant?

Dans certains cas, il vaut mieux être vaincu que vainqueur, par exemple il est préférable d'être Prométhée plutôt que

1. En français dans le texte.

Jupiter. Enfin « advienne que pourra » est un vieux proverbe.

........................

Mon vieux, il faut lire *Le Nabab*, c'est un livre magnifique. On pourrait qualifier ce personnage de *brave coquin*. Existe-t-il des types dans son genre? Je suis convaincu que oui. Il y a beaucoup de sentiment dans les ouvrages de Daudet, à preuve la figure de la reine *aux yeux d'aigue-marine*[1] des *Rois en exil*. Écris-moi vite.

Pour un homme d'humeur sombre, cela fait parfois du bien de se promener sur la plage nue et de regarder la mer gris-vert, couverte de longues traînées de vagues. Mais s'il a besoin de quelque chose de grand, d'infini, — de quelque chose qui lui révèle la présence de Dieu — il n'a pas besoin d'aller chercher si loin; j'ai eu l'impression de voir quelque chose de profond, de plus immense et de plus grand que l'océan dans les yeux d'un petit enfant qui se réveille le matin et pousse des cris de joie parce que la lumière du soleil inonde son berceau. S'il existe sur terre un *rayon d'en haut*[1], c'est là qu'on peut le découvrir.

Après l'ouvrage de Zola, j'ai lu enfin *Quatre-vingt-treize*, de V. Hugo. C'est un sujet tout différent. C'est peint, j'entends que c'est écrit à la manière de Decamps ou de Jules Dupré, avec des expressions comme on en trouve dans les vieux Ary Scheffer, par exemple dans *Le Larmoyeur* et *Le Coupeur de nappe*, et à l'arrière-plan, des figures de *Christus Consolator.*

Je te conseille instamment de lire cet ouvrage si tu ne l'as pas encore lu, car le *sentiment*[1] dont il déborde se fait de plus en plus rare; parmi les publications récentes, je ne vois vraiment rien de plus noble.

<div align="right">Sans date</div>

Hier, j'ai pu enfin lire un ouvrage de Murger, *Les Buveurs d'eau*. J'y retrouve quelque chose du *charme*[1] qu'ont pour moi les dessins de Nanteuil, Baron, Roqueplan, Tony Johannot, avec je ne sais quoi de spirituel et de vivant. 248 N

Il me semble pourtant que cet auteur se montre assez conventionnel, tout au moins dans l'ouvrage cité plus haut; je n'ai lu rien d'autre de lui. Il diffère autant d'Alphonse Karr et de Souvestre, par exemple, que Henri Monnier et Comte Calix diffèrent des artistes nommés précédemment. Je choisis à des-

1. En français dans le texte.

sein des contemporains pour pouvoir les comparer entre eux. On y trouve le souffle de *la bohème* [1] de ce temps-là (bien que la réalité du moment ait été camouflée dans le livre), et c'est ce qui m'intéresse. Il lui manque pourtant de l'originalité et du sentiment sincère. Les ouvrages du même auteur où les principaux personnages ne sont pas des peintres valent peut-être mieux que celui-ci; ne dit-on pas que les écrivains qui créent des types de peintres jouent souvent de malheur. Par exemple, Balzac (ses peintres ne sont guère intéressants). Le Claude Lantier de Zola est vrai, — il existe des Claude Lantier — mais il reste qu'on aimerait que Zola eût créé d'autres types de peintres que son Lantier (c'est un croquis d'après nature, je crois), en s'inspirant d'artistes qui ne soient pas les plus mauvais de l'école dite impressionniste. Ce ne sont pas ceux-là qui constituent le noyau du corps artistique.

Par contre, je connais peu de types d'écrivains bien dessinés ou bien peints; dans ce domaine également, les peintres sacrifient aux conventions, en représentant tout bonnement l'écrivain comme un homme assis devant une table surchargée de paperasses, à moins qu'ils ne poussent pas si loin et qu'ils n'en fassent pas un monsieur en faux col, au visage inexpressif... Prends le *Victor Hugo*, par Bonnat; il est beau, très beau, mais je trouve encore plus beau le Victor Hugo peint en paroles par Victor Hugo lui-même, ne fût-ce que ces deux vers :

> *Et moi je me taisais*
> *Tel que l'on voit se taire un coq sur la bruyère.*

La plus belle page de *Uncle Tom's Cabin* est peut-être celle où le pauvre esclave, sachant qu'il doit mourir, assis pour la dernière fois auprès de sa femme, se souvient de ces paroles :

> *Que le malheur, sombre déluge,*
> *Que des tempêtes de malheur,*
> *S'abattent sur moi, mon Refuge,*
> *Ma Paix, mon Tout, c'est Toi, Seigneur* [1].

. .

Il est inconcevable qu'on ne comprenne pas un tableau qui parle un langage clair. Quoi, on ne lui trouverait même pas un amateur, si bas qu'en soit le prix, comme tu le dis?

1. En français dans le texte.

Cette idée est proprement insupportable, ou presque, à plusieurs peintres. Vous prétendez être un honnête homme, vous en êtes un, vous trimez aussi dur qu'un homme de peine, mais voici les privations, vous devez renoncer à travailler, vous ne voyez pas le moyen de réaliser votre œuvre sans faire plus de dépenses qu'elle ne pourra vous rapporter, vous finissez par vous sentir coupable, avec l'impression de défaillir, de ne pas avoir su tenir vos promesses, de ne pas avoir été aussi honnête que vous l'auriez été si l'on avait payé votre œuvre à son prix. Dans cette circonstance, vous redoutez de vous faire des amis, vous n'osez plus vous déplacer, vous avez envie de crier de loin aux gens, comme les lépreux du passé : « Ne vous approchez pas de moi, cela vous vaudrait des ennuis et des préjudices. » C'est le cœur écrasé par cette avalanche de soucis que vous devez vous mettre au travail avec votre visage serein de tous les jours, vous devez continuer votre chemin, sans broncher, et recommencer à marchander avec les modèles, puis avec l'individu qui vient toucher le loyer, enfin avec M. Tout-le-monde. Vous devez tenir calmement le gouvernail d'une main pour pouvoir travailler, et de l'autre vous devez essayer de ne pas nuire à autrui.

Et puis se lèvent des tempêtes que vous n'aviez pas prévues, vous ne savez plus que faire, vous avez l'impression que vous allez donner d'un instant à l'autre sur un récif.

Il ne vous est pas permis de vous présenter comme un homme capable de servir les autres sans renoncer aux bénéfices de l'opération. Non. Au contraire, vous y perdrez temps et argent, et pourtant, pourtant, vous sentez bouillonner en vous une force, vous avez une besogne qui doit être faite.

On aimerait pouvoir tenir le langage des hommes de 93 : nous avons ceci et cela à faire, nous supprimerons d'abord un tel, puis un tel; c'est notre devoir, commençons par là. Suffit.

Est-ce bien le moment de penser à tout cela et de bavarder?

Bah! il vaudrait peut-être mieux trouver des tâches qu'on peut abattre seul, auxquelles on doit s'attaquer seul et dont on est seul responsable, puisque la plupart sont endormis et préfèrent ne pas être réveillés. Il faut bien que les dormeurs puissent continuer à dormir et à se reposer!

Comme tu le vois, je te dévoile cette fois des pensées plus intimes que d'habitude.

251 N J'ignore si tu connais *Little Dorrit*, de Dickens, qu'anime le personnage de Doyce, l'homme qu'on pourrait considérer comme le type même de ceux qui ont pour principe *how to do it* [1].

Même si tu ne connais pas la magnifique figure d'ouvrier de cet ouvrage, le passage suivant te fera comprendre son

caractère. Quand quelque chose ne se réalisait pas, quand il se heurtait à l'indifférence ou à pire encore et qu'il ne pouvait plus aller de l'avant, il disait simplement :

This misfortune alters nothing, the thing is just as true now (after the failure) as it was then (before the failure) [2]. Et il

1. Comment il faut faire.

2. Le malheur n'y change rien, la chose est aussi vraie maintenant (après l'échec) qu'elle l'était alors (avant l'échec).

recommençait sur le continent ce qui ne lui avait pas réussi en Angleterre, et il finissait par réussir.

Tu me demandes des nouvelles de ma santé; mes malaises de l'an dernier ont complètement disparu, mais je suis déprimé pour l'instant. A d'autres moments, — lorsque mon travail avance — je me sens dispos. Je suis comme un soldat qui ne se sent guère à sa place au cachot et se demande : Pourquoi m'avoir enfermé dans ce trou, alors que je serais mieux à ma place dans les rangs?

Quelque chose me pèse, car je sens en moi une force que les circonstances ne me permettent pas de développer normalement; la conséquence en est que je suis souvent malheureux. Je suis le théâtre d'une lutte intérieure : je ne sais plus ce que je dois faire. Le problème n'est pas aussi facile à résoudre qu'il le paraît au premier abord.

Des hommes du genre « employé » qui ne seraient pas montés à la surface à une époque difficile mais noble, arrivent à s'imposer. C'est ce que Zola appelle le *triomphe de la médiocrité* [1]. Des coquins et des nullités occupent la place des travailleurs, des penseurs et des artistes, et l'on ne s'en aperçoit même pas.

Le public, oui, il est mécontent à certains égards, mais il applaudit quand même au spectacle de la réussite matérielle. Il ne faut pourtant pas oublier que ces applaudissements-là ne sont que feu de paille; ceux qui applaudissent aiment surtout faire du bruit.

Il y aura un grand vide et un véritable silence, le *lendemain de fête* [1], et beaucoup d'apathie après tout ce tintamarre.

Je trouve belle la sentence de Victor Hugo : *les religions passent mais Dieu demeure* [1]. Je trouve également belle la maxime de Gavarni : *Il s'agit de saisir ce qui ne passe pas dans ce qui passe* [1].

Une des choses *qui ne passeront pas* [1], c'est ce *quelque chose là-haut* [1], ainsi que la croyance en Dieu, même si les formes changent, car le changement est ici-bas aussi nécessaire que le renouvellement de la verdure au printemps.

1. En français dans le texte.

255 N Je veux te remercier de ton aide et de ton amitié avant que l'année ne soit révolue.

Je ne t'ai presque rien envoyé depuis longtemps; je fais provision de dessins en prévision de ta visite.

Je regrette de ne pas avoir réussi à produire un dessin aisément vendable dans le courant de cette année. Je ne sais vraiment pas à quoi l'attribuer... Réussirai-je mieux dans le courant de l'année qui vient?

2 janvier 1883

256 N Ne t'inquiète surtout pas si je n'ai rien fait de vendable l'année écoulée; tu me l'as déjà dit et si je le dis maintenant à mon tour, c'est que j'aperçois à l'horizon des choses accessibles que je n'apercevais pas auparavant. Il m'arrive de penser au jour où j'ai débarqué dans cette ville, il y a un an; je m'étais figuré que les peintres d'ici formaient une espèce de cercle, d'association où régnaient l'amitié, la cordialité et une certaine solidarité. A mon sens, la chose allait de soi et j'ignorais *qu'il pût en être autrement*. Je ne voudrais pas perdre les idées que j'avais alors, même si je dois les modifier pour distinguer ce qui est de ce qui pourrait être.

Je ne saurais croire que tant d'indifférence et de discorde soient choses naturelles. Comment cela se fait-il? Je l'ignore — et ce n'est pas à moi d'étudier le problème. Mon principe est que je ne puis faire les deux choses suivantes. Premièrement, me disputer — il faut au contraire chercher à consolider l'entente, autant pour les autres que pour soi-même. Secondement, chercher à être autre chose dans la société que peintre quand on est peintre. Un peintre doit *renoncer* aux autres ambitions sociales et ne pas vouloir vivre comme ceux qui habitent au *Voorhout* [1], ou *Willemspark* [1], etc. Il y a dans les vieux ateliers enfumés et sombres quelque chose d'intime et de vrai qui vaut infiniment mieux que ce qui menace de les remplacer.

259 N En lisant ta lettre de ce matin, j'ai été profondément ému par ce que tu m'écris [2]. Voilà le genre d'action dont le monde dit souvent : Pourquoi s'en est-il occupé? Nous ne le faisons

1. Quartiers riches de La Haye.
2. Théo s'était intéressé à une jeune fille malade qui vivait seule à Paris.

pas de propos délibéré, ce sont plutôt les circonstances qui nous y contraignent. Dès l'instant où nous avons compris la situation, une pitié aussi profonde qu'un abîme se réveille en nous, tant et si bien que nous n'hésitons plus une seconde.

Je crois que c'est ton cas. Que puis-je dire, sinon qu'à mon sens, il faut obéir à ses impulsions dans un cas pareil. Victor Hugo a dit : *Par-dessus la raison il y a la conscience* [1]; nous sentons bien que certaines actions sont bonnes et naturelles, tandis que, si l'on se met à raisonner et à calculer, cela paraît moins clair, bien des choses deviennent inexplicables. Il est vrai que la société dont nous faisons partie qualifie des actions de ce genre d'irréfléchies, de téméraires, de stupides, que sais-je encore — qu'en dire du moment que les forces mysté-rieuses de l'amour et de la sympathie se sont réveillées en nous? Admettons qu'il ne nous est pas possible de réfuter radicalement — il ne s'agit pas de réfuter — par des argu-ments ceux que la société a coutume d'invoquer contre les individus qui se laissent guider par leurs sentiments et qui sont fiers d'*agir par impulsion* [1]. Celui qui a conservé sa foi en Dieu perçoit parfois la voix douce de sa conscience, et il fait bien de l'écouter avec la naïveté d'un enfant, sans en dire plus aux autres qu'il n'est obligé.

Quand vous faites une rencontre de ce genre, il est à pré-voir que cela vous vaudra une lutte, surtout une lutte contre vous-même, car il vous arrive de ne pas savoir ce que vous devez faire ou ne pas faire. Mais cette lutte — même les erreurs que vous commettrez peut-être — ne vaut-elle pas mieux et ne vous instruit-elle pas davantage que l'indifférence et le refus systématique de toute émotion? De là provient, à mon avis, que tant de soi-disant *esprits forts* [1] ne sont en fait que des *esprits faibles* [1].

Tu peux compter sur toute ma sympathie; comme je me trouve moi-même en face de certaines réalités et que je puis te raconter ce qui m'est arrivé depuis que nous en avons bavardé la dernière fois, je me tiens à ta disposition si tu désires en savoir davantage, parler de l'avenir ou aviser.

Je me réjouis à l'idée que tu aies l'intention de venir bien-tôt en Hollande.

En matière d'amour, il s'agit surtout de persévérer dès que l'on s'est engagé, j'entends dès qu'on répond à votre amour

1. En français dans le texte.

— quand on n'y répond pas, autant être frappé d'impuissance.

Je te remercie de ta confiance et, en y réfléchissant bien, je me sens plutôt rassuré à ton sujet. Il ne s'agit pas d'une « passion », mais d'une grande, d'une profonde pitié. Je ne crois pas que cela te rende incapable de réfléchir; au contraire, c'est une affaire sérieuse qui stimulera et fortifiera tes autres facultés et qui augmentera ton énergie plutôt que de la diminuer.

Sans date

Pour le moment, ma femme et les enfants sont assis près de moi. Quelle différence avec l'année dernière! Ma femme est plus solide et plus robuste; elle est beaucoup, beaucoup moins nerveuse. Le bébé est un petit bonhomme aussi charmant,

aussi resplendissant de santé et de joie qu'il est possible de l'imaginer. Nourri uniquement au sein, il est pourtant gros, potelé... et bruyant.

Quant à la malheureuse fillette, le dessin que je t'envoie te permettra de constater que les traces de la grande misère de jadis ne sont pas encore effacées; je me fais bien du souci à son sujet. Elle a pourtant beaucoup changé depuis un an; elle était alors très mal en point; à présent, elle a retrouvé un petit air enfantin.

La situation n'est pas encore tout à fait normale, mais elle est meilleure que je n'avais osé l'espérer l'année dernière. Lorsque j'y réfléchis, je me demande s'il aurait vraiment mieux valu que la mère fasse une fausse couche ou que l'enfant se soit étiolé et dépérisse faute de lait, que la fillette croupisse de plus en plus dans la saleté, moralement abandonnée, et que sa mère se trouve réduite à une misère sans nom?

Je ne puis tout de même hésiter, n'est-ce pas? Et je me dis : En avant, bon courage! Ma femme reprend peu à peu un air naturel — vraiment maternel — elle sera sauvée si ce changement de caractère s'accentue de plus en plus. A quoi attribuer cette amélioration? Non aux médecins, ni aux remèdes extraordinaires. Mais à la certitude de posséder un intérieur, au sentiment de mener une existence normale qui a maintenant un but. Elle ne peut se ménager beaucoup — cela lui est *impossible* — mais son cœur tourmenté se repose davantage, même quand elle se livre à un travail pénible et ennuyeux...

... Écoute, mon vieux, l'expérience que j'ai faite dans le courant de l'année écoulée m'a intimement convaincu qu'il vaut infiniment mieux vivre avec une femme et des enfants que vivre sans eux, même s'il y a des moments durs à passer, très durs parfois, avec des tas de soucis et d'ennuis... Il reste qu'il est préférable d'apprendre d'abord à se connaître l'un l'autre; c'est plus normal et plus prudent. Ainsi aurais-je fait si les circonstances s'y étaient prêtées, mais elle n'avait d'autre toit que le mien. Il faut bien tenir compte des circonstances. Le scandale est dans certains cas inévitable.

Je me suis trouvé mal ces jours derniers, je crains de m'être 263 N
surmené, et cette « lie » du travail (toutes les séquelles du surmenage) est fort fâcheuse. La vie reprend alors ses couleurs d'eau sale, elle ressemble à un monceau de cendres.

En ces moments-là, on aimerait avoir un ami auprès de soi. Une présence pourrait dissiper ce terne brouillard.

Je me fais beaucoup de soucis concernant l'avenir, je suis en proie à la mélancolie en songeant à mon travail, je me sens frappé d'impuissance. Mais il est dangereux d'en parler davantage et de broyer du noir à ce sujet. Donc, suffit!

La vie est un mystère, et l'amour en est un autre au cœur 265 N
du premier. Rester pareil à soi-même, c'est la seule chose qu'on

ne fasse pas au sens littéral du terme, tandis que les changements constituent un phénomène comparable au flux et au reflux qui, somme toute, ne modifient en rien la mer elle-même.
........................

Comme je m'aperçois de plus en plus que je ne suis pas parfait et que je manque à mon devoir, et qu'il en est de même des autres, — on se heurte constamment à des difficultés qui sont tout le contraire d'illusoires — je crois que ceux qui ne se laissent pas abattre et ne versent pas dans l'indifférence, parviennent à la maturité — et qu'il faut donc tout supporter pour y arriver.

Pourtant, il m'arrive parfois de ne pas comprendre que j'ai à peine trente ans; je me sens beaucoup plus vieux.

Je me sens vieux *chaque fois* que je songe que la plupart des gens qui me connaissent me considèrent comme un raté; il me semble qu'un jour ils pourraient avoir raison si certaines choses ne changent pas. Quand je me dis qu'*il pourrait en être ainsi*, j'en sens si intensément la réalité que je suis découragé et que toute envie me passe, comme si c'était déjà arrivé. Lorsque je regagne mon humeur normale, plus calme, il m'arrive de me réjouir que trente années se soient écoulées et qu'elles ne se soient pas écoulées sans que j'aie appris quelque chose dont je pourrai tirer parti plus tard. Je me sens alors la force et l'envie de vivre les trente années suivantes, s'il m'est donné de les vivre.

J'aperçois en imagination trente années de travail sérieux, plus heureuses que les trente premières.

Ce qu'il en sera en réalité ne dépend pas *uniquement* de moi; le monde et les circonstances ont aussi leur mot à dire.

Ce qui dépend de moi, ce dont je suis responsable, c'est de tirer profit des circonstances dans lesquelles je me trouve placé bon gré mal gré et de faire de mon mieux pour aller de l'avant.

A trente ans, l'ouvrier se trouve au seuil de la période où il se sent en pleine force, plein de jeunesse et de courage.

Mais il a quand même derrière lui toute une portion de sa vie et il est parfois triste, parce que ceci ou cela ne reviendra jamais plus. Avoir quelques regrets déterminés ne peut être qualifié de lâche sentimentalité. Bien des choses ne font que commencer à trente ans, et il est certain que tout n'est pas fini à ce moment-là. Mais on n'espère plus que la vie vous donnera *ceci ou cela*, puisque l'expérience vous a appris qu'elle

ne peut vous le donner. On commence à saisir alors que la vie n'est qu'une espèce de période de fumage, et que la récolte n'est pas de ce monde.

Ce qui explique pourquoi on laisse tomber parfois de ses lèvres : *Qu'est-ce que ça me fait* [1] en réponse au jugement du monde, et qu'on a un certain droit à laisser choir ce jugement de vos épaules quand il vous pèse trop.

......................

Le peuple sent intensément le changement des saisons. Par exemple, pour un quartier comme le *Geest* et pour les cités, l'hiver est une mauvaise période, une période fâcheuse et pénible, alors que le printemps est une délivrance. Quand on y prête attention, on s'aperçoit que le premier jour de printemps est considéré comme un évangile.

Il est *navrant* [1] de voir surgir en pleine lumière ce jour-là tant de visages terreux, fanés, non pour faire quelque chose, mais pour se rendre compte, dirait-on, que le printemps est là. Ainsi voit-on parfois des gens de toutes sortes se bousculer au marché, à l'endroit où s'est installé un marchand de crocus, de perce-neige, de salsifis des prés et autres oignons à fleurs. Et, parmi eux, un fonctionnaire de ministère au visage de parchemin, manifestement une espèce de Josserand, revêtu d'un pardessus noir, râpé, au col graisseux — ah! c'est un beau spectacle que *cet homme-là* près des perce-neige!

Je crois que les pauvres et les peintres ont en commun le *sentiment* [1] du temps et du changement des saisons, tandis que les bourgeois aisés ne prêtent guère d'attention à ces événements, cela n'influence pas beaucoup leur état d'âme. J'ai trouvé très jolie la parole d'un terrassier : « En hiver, je souffre autant du froid que le blé d'hiver. »

J'ai lu *Le Peuple* de Michelet ou plus exactement, je l'ai lu il y a déjà un certain temps, en hiver, mais le souvenir de cette lecture s'est imposé fortement à mon esprit depuis quelques jours.

Il est manifeste que cet ouvrage a été écrit très vite, en hâte; si l'on ne lisait que ce volume-là de Michelet, je crois qu'on ne le trouverait pas très grand et qu'on en resterait peu impressionné. Mais comme je connais ses ouvrages plus

1. En français dans le texte.

solides, *La Femme, L'Amour, La Mer* et l'*Histoire de la Révolution*, je considère celui-là comme le croquis rudimentaire d'un peintre que j'aime beaucoup, et je lui trouve de ce fait un charme extraordinaire.

J'estime que le procédé de Michelet est digne d'admiration. Je ne doute pas un seul instant que de nombreux écrivains ne condamnent la technique de Michelet, comme certains peintres croient avoir le droit de chicaner la technique d'Israëls.

Michelet sent intensément et il étale ce qu'il sent, sans se soucier le moins du monde de la manière, sans se préoccuper aucunement de la « technique » ou des formes de l'usage courant, à moins qu'il ne veuille leur donner telle ou telle forme, de sorte que celui qui veut comprendre peut comprendre. A mon sens, *Le Peuple* est moins une *première pensée* [1], une impression qu'une *conception* [1] inachevée, étudiée à fond. Certains passages ont été écrits d'après nature; d'autres, plus solides et plus raffinés, y ont été ajoutés.

J'aimerais tant conclure et entretenir une amitié sincère qu'il m'est difficile de m'accommoder d'une amitié conventionnelle.

Quand existe l'amitié véritable entre deux êtres, ceux-ci ne se fâchent pas facilement l'un contre l'autre, même lorsqu'ils en arrivent à se brouiller. Même si l'on se fâche, on ne tarde pas à se réconcilier. Tandis que, dans l'amitié où l'on sacrifie aux conventions, l'aigreur a tôt fait de naître. On ne se sent pas libre; même lorsqu'on peut laisser la bride à ses sentiments véritables, ceux-ci finissent par engendrer une impression désagréable et nous empêchent de reconnaître ce que nous valons. La convention entraîne la défiance, et la défiance engendre les intrigues. Au prix d'une plus grande sincérité, il y aurait moyen de se rendre la vie plus agréable.

Malgré tout, on s'habitue aux situations de fait, même lorsqu'elles sont anormales. Si l'on pouvait faire un saut de trente, quarante ou cinquante années en arrière, je crois qu'on se sentirait mieux à l'aise dans ces époques-là — je veux dire, par exemple, que toi et moi, nous y serions heureux, alors que je doute que, dans cinquante ans, on veuille en revenir à *notre* époque. Car si c'est une époque de décadence, on sera trop engourdi pour réfléchir tant soit peu, et si c'est une époque de progrès, je dis *tant mieux* [1].

1. En français dans le texte.

Il ne me paraît pas absurde de croire que l'avenir puisse nous réserver une période de décadence. Ce qu'on nomme ainsi dans l'histoire de la Hollande, est un phénomène résultant de l'abandon des principes et de la substitution du conventionnel à l'originalité. Quand les Hollandais le veulent, ils savent bien se montrer des maîtres, mais quand le sel s'affadit, cela signifie que l'on entre en décadence. L'histoire nous prouve que ce changement ne se produit pas du jour au lendemain, mais qu'il est toujours possible.

J'ai peine à croire qu'un si court laps de temps (à peine cinquante ans) soit suffisant pour amener un bouleversement total, tel que tout soit mis sens dessus dessous. Pourtant, l'étude de l'histoire nous révèle qu'il se produit dans ce domaine des changements relativement brusques et continuels. Pour ma part, tout cela me pousse à conclure que chaque homme dépose son poids — si minime soit-il — dans le plateau de la balance, et que, par conséquent, nos pensées et nos actes ne sont pas dépourvus d'importance. La lutte est de courte durée; ça vaut bien la peine d'être sincère. Si nous étions plus nombreux à nous montrer sincères et à vouloir ce que nous voulons, notre époque serait meilleure, en tout cas elle serait marquée du sceau de l'énergie.

.

As-tu lu *Madame Thérèse* d'Erckmann-Chatrian? Il y a dans ce livre une description touchante, bien sentie d'une femme convalescente; c'est un livre simple mais profond.

Si tu ne le connais pas encore, il faut le lire.

Il m'arrive de regretter que la femme qui partage ma vie ne comprenne rien aux livres, et qu'elle ne s'entende pas aux arts. Si je lui suis tellement attaché (bien qu'elle soit positivement incapable de rien y comprendre), il faut y voir la preuve qu'il existe entre nous un lien véritable. Qui sait si plus tard elle ne parviendra pas à y comprendre quelque chose, ce serait un lien de plus entre nous deux. Pour le moment, elle en a plus qu'assez avec les enfants, vois-tu. Ce sont les enfants qui la plongent en pleine réalité; c'est une bonne école. Pour moi, les livres, la réalité et l'art, c'est tout un. Je trouverais désagréable la société d'un homme qui vivrait en dehors de la vie réelle; celui qui s'installe au cœur de la réalité peut tout savoir et tout comprendre.

Si je ne cherchais pas l'art dans la réalité, ma femme me paraîtrait sans doute plus ou moins bébête; évidemment, je

préférerais qu'il en soit autrement, mais je me contente de la réalité.

267 N La solitude, pour un homme, est parfois bien dure. La parole de Michelet est profonde :
Pourquoi y a-t-il une femme seule sur la terre [1] ? Tu m'as dit un jour, ou plus exactement tu m'as écrit : la gravité vaut

mieux que la *raillerie* [1], même la plus spirituelle. Ta réflexion s'applique exactement à ma pensée : *n'est-on pas tenu* de prendre la femme au sérieux? J'entends que notre vie à nous, hommes, est fonction de nos relations avec les femmes, et que le contraire est également vrai. Il n'est donc pas permis de railler les femmes, ni de les sous-estimer. A condition de bien les lire, on se rend compte que les *Petites Misères de la vie conjugale* de Balzac sont une chose très sérieuse : elles sont

1. En français dans le texte.

exposées avec les meilleures intentions du monde, non pour désunir, mais pour unir. Tout le monde ne les interprète pas ainsi.

. .

La lecture que Michelet lui-même estime surtout utile à une femme, c'est *L'Imitation de Jésus-Christ* de Thomas a Kempis. Il parle du texte original, non de celui qui a été arrangé par le clergé.

Tu connais probablement mieux que moi la littérature française. L'ouvrage de Thomas a Kempis est aussi beau que le *Consolator* d'Ary Scheffer, par exemple; il ne peut être comparé à aucun autre. J'en ai vu plusieurs éditions mutilées et dénaturées de propos délibéré; à la fin de chaque chapitre, on avait ajouté une sorte de notice détestable. J'en possède une de ce genre que je me suis laissé refiler un jour.

Veux-tu savoir ce qu'il y a de meilleur? Comme si l'on était malade, on doit respirer l'*air frais* que dégage un livre.

Sans date
Par rapport à ce que je t'ai dit en deux mots au sujet des relations entre les femmes et leurs mères, je puis t'assurer que, en ce qui me concerne, les neuf dixièmes des difficultés que j'ai eues avec ma femme procèdent directement ou indirectement de ces relations.

Les mères non plus, même si elles se conduisent indiciblement mal, ne sont pas méchantes au fond. Elles ne savent pas ce qu'elles font. Surtout les femmes d'une cinquantaine d'années qui sont souvent un peu méfiantes, et les voilà prises au piège de leur propre ruse et de leur défiance.

Si tu as envie, je te conterai certains détails. J'ignore si toutes les femmes deviennent plus raisonnables au fur et à mesure qu'elles avancent en âge, mais je sais qu'elles prétendent alors guider et réprimander leurs filles — ce qu'elles font de travers.

Il est pourtant possible que leur théorie ait quelque *raison d'être* [1] dans certains cas, mais elles ne devraient pas ériger en principe ni croire à priori que tous les hommes sont des fourbes et des idiots, pour en conclure que les femmes doivent les tromper et qu'elles ont de la sagesse à revendre. Si, par

1. En français dans le texte.

malheur, on applique cette théorie des mères à un homme honnête et de bonne foi, celui-là sera bien à plaindre.

Nous ne vivons pas encore à une époque où la *raison* [1] — non seulement dans le sens de *raison* [1], mais aussi de *conscience* [1] — est respectée par tous; dépenser des efforts afin que ce temps vienne est un devoir; la charité prescrit en tout premier lieu de tenir compte des conjonctures de la société actuelle lorsqu'on porte un jugement sur un caractère.

Que les livres de Zola sont beaux — c'est surtout à *L'Assommoir* que je songe le plus souvent. Dis-moi, où en es-tu dans la lecture de Balzac? J'ai terminé *Les Misérables*. Je sais fort bien que Victor Hugo analyse autrement que Zola et Balzac, mais lui aussi creuse jusqu'au fond des choses.

Veux-tu savoir ce que je préférerais — aux relations actuelles de ma femme avec sa mère — qui ont des conséquences fâcheuses? Que la mère vienne s'installer bel et bien chez moi.

Je l'ai proposé à ma femme un jour de l'hiver dernier, au moment où sa mère était dans une très mauvaise passe, et je lui ai dit : Puisque vous êtes tellement attachées l'une à l'autre, habitez donc ensemble. Je crois que cette solution, la plus simple, que je propose par principe et que les circonstances imposent, n'est point à leur goût, même si elles ne parviennent pas à joindre les deux bouts.

Nombreux sont ceux qui prêtent plus d'attention aux apparences qu'à l'intimité d'un mariage, ils se figurent de bonne foi que cela est de rigueur. La société préfère *paraître* [1] plutôt que d'*être* [1]. Je te le répète, ces gens ne sont pas méchants *de ce fait*, mais ils sont stupides.

La mère d'une femme mariée est en certains cas la *représentante* [1] d'une famille tracassière, médisante et insupportable; en cette qualité, elle est décidément nuisible et hostile, bien qu'elle ne soit pas foncièrement méchante.

Dans mon cas, il vaudrait mieux qu'elle vienne habiter chez moi, plutôt que de s'installer chez des parents dont elle est parfois la dupe et qui l'excitent à intriguer.

Sans date

286 N Ta lettre m'apprend que tu t'inquiètes au sujet de ce que je t'ai écrit de ma femme. Tout s'est tassé à nouveau et je

1. En français dans le texte.

me plais à croire qu'un temps viendra où cela ira beaucoup mieux.

Si tu venais me voir un jour, je pourrais t'expliquer mieux tout cela de vive voix que par écrit.

Je te le répète, la guérison complète de l'âme et du corps de ma femme est une question de plusieurs années. Il n'y a donc pas lieu de t'inquiéter tout de suite, s'il m'arrive de t'en écrire un mot lorsque je suis soucieux, comme si son cas était extraordinaire. Il ne peut en être autrement. Surtout, n'en parle pas aux autres! En général, elle se porte très bien, son état de santé s'améliore, mais je me trouve souvent accablé de soucis, bien que ce qui m'arrive ne soit pas anormal. Bah, nous en reparlerons à l'occasion. Et surtout, ne pense pas de mal d'elle; son caractère a de très bons côtés, et si tout se passe comme je l'espère, ces bons côtés vaudront bien les soins que je leur prodigue.

Sans date

Tu écris au début de ta lettre qu'il n'y a pas lieu de s'inquiéter au sujet de ma femme. Non, il n'y a pas de raisons, car je m'efforce de ne pas laisser entamer ma sérénité et mon courage Néanmoins, j'ai des soucis, parfois de graves soucis, et les difficultés ne manquent pas. J'ai commencé par chercher un moyen de garder ma femme, malgré ces difficultés, et j'ai continué jusqu'à présent, mais je ne vois pas l'avenir en rose. Enfin, il s'agit uniquement de faire de son mieux. 288 N

Théo, quant aux ennuis que j'avais avec ma femme lorsque je t'ai écrit dernièrement : Veux-tu savoir ce qui s'est passé? Sa famille essayait de l'amener me quitter. Je ne me suis jamais intéressé à *aucun de ces gens*, sauf à la mère, parce que je trouvais qu'aucun n'était digne de confiance. Ma conviction s'est affermie au fur et à mesure que je reconstituais l'histoire de cette famille. Or, c'est précisément parce que je les ai ignorés qu'ils intriguent aujourd'hui et qu'ils ont fini par tenter une attaque perfide. J'ai dit à ma femme ce que je pensais de leurs visées, qu'elle devait choisir entre sa famille et moi, ajoutant que je n'avais nulle envie d'entretenir des relations avec aucun d'eux, surtout dans la crainte que le commerce avec eux ne la fasse retomber dans sa vie damnée d'antan. La famille avait suggéré qu'elle et sa mère s'occupent du ménage d'un de ses frères, un *mauvais sujet* [1] qui vit séparé

1. En français dans le texte.

de sa femme. Quelques raisons qu'ils invoquaient pour la décider à me quitter : Je ne gagnais pas assez, je n'étais pas bon pour elle, je la supportais comme modèle mais je l'abandonnerais tôt ou tard à son sort. *Nota bene :* Elle n'a pas pu poser souvent dans le courant de cette année, à cause du bébé. Juge toi-même dans quelle mesure ces accusations sont fondées. On a discuté longuement l'affaire derrière mon dos, ma femme a fini par me mettre au courant. Je lui ai répondu : Toi, tu fais ce que bon te semble, mais moi, je ne t'abandonnerai jamais, à moins que tu ne reprennes ta vie d'antan. Le plus fâcheux, Théo, c'est que nous soyons parfois fort serrés et que les autres en profitent pour essayer de l'éloigner de moi, tandis que son *mauvais sujet*[1] de frère veut lui faire reprendre son ancien métier. Je me borne à dire à ma femme qu'il serait plus courageux et plus loyal de sa part de rompre avec ces gens-là. Moi, je lui déconseille de les revoir, mais si elle le veut, je ne puis l'en empêcher. Le plaisir d'aller montrer l'enfant, par exemple, la ramène souvent dans sa famille. Cette influence lui est fatale; elle la subit parce qu'elle émane des siens, mais elle en est déroutée. On lui a dit : Il finira quand même par te laisser là. C'est ainsi qu'ils essayent de la convaincre qu'elle devrait *me* laisser tomber. Adieu, mon vieux, travaillons, gardons notre esprit lucide et efforçons-nous de suivre le droit chemin.

<div align="right">Sans date</div>

Ma femme est comme une couveuse qui traîne ses poussins derrière elle. Avec cette différence qu'une couveuse est un animal charmant. Mon vieux, j'étais ce matin dans une cité, chez une vieille femme (nous devions parler de modèles et de poses) qui a élevé deux enfants naturels de sa fille, soi-disant entretenue. J'ai été frappé par plusieurs détails, d'abord par l'état d'abandon des pauvres gosses, bien que leur grand'mère fasse son possible et que d'autres soient encore plus mal lotis; j'ai été profondément ému par le dévouement de cette grand' mère et je me suis dit que nous autres, hommes, ne pouvons tout de même pas rester en défaut si une vieille femme tend ses mains ridées pour une telle charité. J'ai entrevu leur mère qui passait en coup de vent : c'était une femme aux vêtements négligés et déchirés, aux cheveux emmêlés, non peignés.

1. En français dans le texte.

Mon vieux, je me suis dit alors qu'il y a tout de même une différence entre la femme avec laquelle je vis — telle qu'elle est en ce moment et telle qu'elle était il y a un an, quand je l'ai rencontrée — et celle-ci — de même qu'entre les enfants de la cité et les siens. Oh! quand on ne perd pas de vue la réalité, il est aussi clair que la lumière du soleil qu'il est bon de prendre soin de ce qui se fanerait et dessécherait sans nous. Aucun raisonnement sur les inconvénients et sur l'inconvenance de cet intérêt ne résiste à la réalité des faits. Plus spéciale-ment en ce qui me concerne, plusieurs inconvénients s'estom-pent justement parce que mon métier en tire profit, même s'il y a et s'il doit y avoir encore beaucoup de difficultés à surmon-ter, notamment dans le domaine pécuniaire. Dans mon cas, *the poor* [1] peut parfois être *the poor one's friend* [2], et il n'est pas mauvais d'apprendre à la femme et aux enfants à observer l'esprit d'économie, et à l'homme, à travailler dur.

Sans date

Oui, il se peut qu'on éprouve le besoin de bavarder parfois avec ceux qui savent. Surtout quand on travaille et que l'on cherche dans le même esprit; on peut alors se réconforter et s'encourager mutuellement, on ne perd plus ainsi facilement courage.

292 N

Il n'est pas possible de vivre éternellement en dehors de la patrie, et la patrie, ce n'est pas seulement un coin de terre; c'est aussi un ensemble de cœurs humains qui recherchent et ressentent la même chose. Voilà la patrie, où l'on se sent vrai-ment chez soi.

Sans date

Notre petit bonhomme a un an depuis le 1er juillet; c'est l'enfant le plus gai, le plus charmant que tu puisses imaginer; je crois que ce gosse — il se porte bien, distrait ma femme et occupe ses pensées — est un facteur important dans le relève-ment complet de sa mère. Je me demande parfois s'il ne serait pas bon pour elle de vivre à la campagne, de rompre avec la ville et sa famille : cela pourrait amener sans doute une amé-lioration radicale dans son cas. Il est vrai qu'elle s'est beau-coup amendée, mais l'influence de sa famille empêche encore

297 N

1. Le pauvre.
2. L'ami du pauvre.

trop de choses; par exemple, quand je veux lui inculquer la simplicité et qu'on l'incite à intriguer et à dissimuler.

Elle a été ce qu'on pourrait appeler *un enfant du siècle* [1]. Son caractère a subi l'emprise des circonstances, tant et si bien qu'il en subsistera toujours quelque chose, comme un certain découragement et une certaine apathie, l'absence d'une foi ferme en ceci ou cela. J'ai déjà souvent pensé que la vie à la campagne lui ferait grand bien. Mais le moindre déménagement entraîne des frais considérables. En outre, si nous nous décidons à partir pour la campagne ou pour Londres, je voudrais d'abord me marier.

Ici, je suis évidemment privé de tout commerce — pourtant indispensable — avec d'autres peintres, et je ne prévois pas de changement par la suite. *Après tout* [1], je m'accommode de ce lieu de résidence aussi bien que d'un autre, et je préfère encore déménager le moins possible.

Écris-moi dès que tu pourras me faire savoir si tu viens et quand. Pour le moment, je suis indécis sur plusieurs points et très tendu de ce fait; cela durera sûrement jusqu'à ce que nous nous soyons revus et que nous ayons parlé de l'avenir.

. .

J'ai lu *Mes Haines* de Zola; il y a de très bonnes choses dans cet ouvrage, bien que Zola se trompe, à mon avis, dans ses considérations générales. Ceci est pourtant vrai : *observer ce qui plaît au public est toujours ce qu'il y a de plus banal, ce qu'on a coutume de voir chaque année, on est habitué à de telles fadeurs, à des mensonges si jolis, qu'on refuse de toute sa puissance les vérités fortes* [1].

Sans date

299 N A certains moments, j'avouerais un certain penchant pour les œuvres d'Hoffmann et d'Edgar Poe (*Contes fantastiques, Corbeau,* etc.), mais ce que je trouve indigeste, c'est cette fantaisie opaque, sans signification, car elle n'a pour ainsi dire aucun rapport avec la réalité.

Sans date

301 N Merci de ta lettre et de ce qu'elle contenait, bien que je ne puisse refouler un accès de tristesse quand je lis « je ne puis te donner que peu d'espoir pour l'avenir ».

1. En français dans le texte.

Si tu fais uniquement allusion à la question pécuniaire, cela n'est pas pour me décourager, mais si je dois comprendre qu'il s'agit de mon travail, alors que je ne m'explique pas comment j'ai pu mériter cela. Le hasard veut que je sois précisément en mesure de t'envoyer les épreuves des photos de quelques-uns de mes derniers dessins; je te les avais déjà promises, mais je n'avais pas pu aller les rechercher, faute d'argent.

Je ne sais ce que tu veux dire, car ta lettre est fort laconique. Elle m'a porté un coup imprévu en pleine poitrine,

mais je voudrais tout de même bien savoir ce qu'il en est, si tu as remarqué que je ne faisais pas de progrès ou que sais-je.

Pour la question pécuniaire, tu te souviendras que tu as évoqué, il y a plusieurs mois, les temps difficiles, et que j'ai répondu : Bien, c'est une raison de plus de faire chacun de notre côté doublement de notre mieux. Borne-toi à m'envoyer le strict nécessaire, et moi, je ferai mon possible, nous finirons peut-être par placer quelque chose dans les illustrations.

Depuis lors, j'ai mis plusieurs grandes compositions sur le chantier.

Et voilà que mon premier envoi de photos — tu pourrais à l'occasion les faire voir à l'un ou l'autre — coïncide précisément avec ton « je ne puis te donner que peu d'espoir pour l'avenir ». Est-ce qu'il y a quelque chose de spécial?

Cela m'a énervé quelque peu, tu me dois des précisions le plus tôt possible.

. .

Je ne serais pas triste, frère, si tu ne m'avais rien dit d'alarmant. Tu dis : Espérons des temps meilleurs.

Mais c'est une formule dont il faut se méfier à mon avis,

vois-tu. *Espérer des temps meilleurs ne peut pas être l'expression d'un sentiment, mais doit vouloir dire : faire quelque chose à ce moment.* Ce que je fais dépend de ce que tu fais, c'est te dire que si tu ne m'envoies plus tant d'argent, je ne pourrai poursuivre mon travail et serai réduit au désespoir.

C'est parce que je sentais vivre en moi l'espoir de temps meilleurs que j'ai persisté à consacrer toutes mes forces au travail *de ce moment*, sans me soucier autrement de l'avenir qu'en nourrissant l'espoir qu'un jour je moissonnerais comme j'avais semé. J'ai dû, pour y arriver, rogner de plus en plus et chaque semaine davantage, sur ma nourriture et mon habillement... Des semaines, plusieurs semaines, des mois se sont écoulés, durant lesquels mes frais ont dépassé mes moyens en dépit du mal que je me donnais, de mes tracas et de ma parcimonie. Avec l'argent que tu m'envoies, je ne dois pas seulement me tirer d'affaire pendant dix jours, mais aussi solder tant de dettes que les dix jours suivants sont *on ne peut plus* [1] maigres. Ma femme doit en outre donner le sein au bébé, et il lui arrive souvent de ne pas avoir de lait.

Moi aussi, je me sens parfois très faible lorsque je travaille dans les dunes ou ailleurs; je ne mange pas à ma faim.

Nos chaussures sont réparées de partout, usées jusqu'à la corde; tout cela et d'autres *petites misères* [1] me valent beaucoup de rides.

Enfin, ce ne serait rien, Théo, si je pouvais me raccrocher à l'idée que ça ira quand même, à condition de persévérer. Mais tu viens de m'écrire : Je ne puis te donner que peu d'espoir pour l'avenir. C'est pour moi comme *the hair that breaks the camels back at last* [2]. Le fardeau est parfois si lourd à porter qu'un poil de plus risque de faire culbuter l'animal.

......

Écoute, Théo, je me plais à croire que tu ne perdras pas courage mais, vraiment, lorsque tu me parles de « ne pas me donner de l'espoir pour l'avenir », je me sens envahi par la mélancolie; tu dois avoir le courage et l'énergie de continuer à m'envoyer de l'argent, sinon je suis bloqué, je ne puis plus avancer. Ceux qui auraient pu être mes amis me sont devenus hostiles, et ils semblent vouloir le rester.

Dis-toi bien que je n'ai rien fait qui puisse motiver une

1. En français dans le texte.
2. Le cheveu qui, à la fin, fait culbuter le chameau.

telle attitude, en tout cas rien qui puisse expliquer que Mauve, Tersteeg et C. M. soient fâchés au point de refuser de regarder un de mes dessins, ou de m'adresser la parole. Il est humain d'être *en froid* [1] pour l'une ou l'autre raison, mais il n'est pas gentil de rester *en froid* [1] plus d'un an, après diverses tentatives de rapprochement.

Je termine par une question : Théo, quand tu me parlais au début de peinture, aurions-nous hésité, si nous avions pu prévoir où j'en serais aujourd'hui, à trouver logique pour moi une carrière de peintre (ou de dessinateur, peu importe)?

Je ne crois pas que nous aurions hésité alors, surtout si nous avions prévu les photos que tu sais, n'est-ce pas? Il faut un œil et une main de peintre pour créer sous cette forme-là ce que tu verras dans les dunes.

Il m'arrive souvent de me sentir comme étourdi de constater que les gens demeurent antipathiques et froids à mon égard; je perds alors tout mon courage. Je me ressaisis ensuite, je me remets au travail et j'en ris. C'est précisément parce que je travaille et ne laisse passer aucune journée sans travailler que je m'imagine pouvoir attendre quelque chose de l'avenir, bien que cet espoir ne soit pas en moi une chose vivante. Tu peux m'en croire, il ne me reste pas une parcelle de cervelle pour réfléchir à l'avenir, soit pour achever de me dérouter, soit pour me remonter le moral. Tenir le présent et ne pas le laisser s'envoler sans s'efforcer d'en extraire d'abord quelque chose, voilà ce que commande le devoir, à mon sens. Tu dois essayer, toi aussi, de t'en tenir au présent pour ce qui me concerne; poussons à bout ce que nous pouvons pousser à bout, et aujourd'hui plutôt que demain.

Il reste, Théo, que tu ne dois pas me ménager s'il ne s'agit que d'une question d'argent, à condition que tu conserves, en tant qu'ami et frère, un peu de sympathie pour mon travail, qu'il soit vendable ou invendable. Pourvu que je puisse compter sur ta sympathie en cette matière, tout le reste m'importe peu et, le cas échéant, nous devrions aviser calmement, de sang-froid. Si je ne peux plus compter sur ton aide pécuniaire, je te proposerai d'aller m'installer à la campagne, dans un village, *loin de la ville*, ce qui me permettrait d'économiser déjà la moitié du loyer, et d'avoir au prix qu'on donne ici pour une *mauvaise* nourriture, une nourriture *bonne et saine*

1. En français dans le texte

dont ma femme et les enfants surtout ont besoin — et moi aussi, au fond.

. .

J'avais espéré que tu aurais pu m'envoyer un peu d'argent. Même si tu n'en as pas, tu dois m'écrire au plus tôt, car c'est un tour de force de garder son courage dans les circonstances actuelles.

. .

Théo, dépenser plus d'argent qu'on n'en reçoit n'est pas bien, mais à choisir entre interrompre le travail et le continuer, je choisis de travailler jusqu'au bout.

Millet et d'autres précurseurs ont persévéré sans craindre l'huissier, quelques-uns ont même été en prison, ou ils ont dû chercher un gîte à gauche ou à droite, mais ils n'ont jamais interrompu leur travail, autant que je sache.

Quant à mes difficultés, ce n'est qu'un début, car j'en vois surgir en foule dans le lointain comme une grande ombre noire; cette pensée entrave parfois mon travail.

Sans date

302 N Je ne sais si j'ai la fièvre, si ce sont mes nerfs ou autre chose — mais je ne me sens pas dans mon assiette. Je réfléchis plus qu'il n'est nécessaire, je crois, à cette fameuse phrase de ta lettre. Et je suis en proie à une anxiété dont je ne puis me débarrasser, malgré mes tentatives pour me distraire.

Il n'y a rien ou il y a quelque chose, n'est-ce pas? S'il y a quelque chose, dis-moi franchement de quel genre d'*obstacle* [1] tu veux parler. Quoi qu'il en soit, écris-moi par retour du courrier, si c'est possible. Je n'y puis rien, je me tracasse sans raison, je me suis senti subitement mal en point, c'est peut-être une suite de mon surmenage.

. .

Tout compte fait, je n'ai point d'autre ami que toi, et je pense instinctivement à toi lorsque je me sens mal. Je voudrais que tu viennes me voir et que nous discutions mon installation éventuelle à la campagne.

Outre ce que je t'ai déjà dit, je n'ai rien de bien spécial, ça va mais il se peut que je souffre de fièvres rémittentes ou de quelque chose de ce genre; en tout cas, je ne me sens pas dans mon assiette.

1. En français dans le texte.

J'ai dû à nouveau liquider divers comptes : le propriétaire, des couleurs, le boulanger, l'épicier, le cordonnier, que sais-je; il me reste très peu d'argent. Enfin!... Le plus fâcheux, c'est qu'au bout de tant de semaines de cette vie, l'on sent parfois diminuer sa force de supporter tout cela et l'on commence à ressentir une fatigue générale.

Si tu n'as pas d'argent pour moi tout de suite, frère, écris-moi quand même par retour du courrier, si c'est possible.

Pour ce qui est de ce fameux « avenir », dis-moi franchement si des accidents fâcheux sont en vue, *homme averti en vaut deux* [1]. Il vaut mieux connaître à l'avance les difficultés qu'il faudra vaincre. J'ai travaillé aujourd'hui, mais j'ai été pris d'un brusque *malaise* [1] jusque dans mes os et ma moelle; je ne sais au juste à quoi l'attribuer.

En ces moments-là, on aimerait être de fer et l'on ne se console pas de n'être qu'un composé de chair et d'os.

Je t'ai écrit ce matin, mais après avoir mis ma lettre à la poste, j'ai eu l'impression que les difficultés allaient s'amonceler tout à coup, et je me suis trouvé mal parce que je ne comprenais plus l'avenir.

Il n'y a pas d'autres mots pour m'exprimer; je ne puis comprendre pourquoi mon travail ne porterait pas ses fruits. Je m'y suis consacré de tout mon cœur, c'était peut-être une erreur, en tout cas momentanément.

Mais tu le sais, mon vieux : à quoi doit-on consacrer pratiquement, dans la vie, ses forces, ses pensées et son application? On doit se résigner à choisir entre les conjonctures et se dire : je ferai ce travail-là et je continuerai. On peut aboutir à un échec, à des échecs successifs, on peut se heurter à un mur lorsque les gens n'en veulent pas, mais on ne doit tout de même pas s'en faire, n'est-ce pas? Bien sûr qu'on ne doit pas se faire de mauvais sang, mais il arrive parfois qu'on ne puisse plus tenir le coup, qu'on soit à bout, même si l'on a la volonté de persévérer.

Je me suis dit qu'il était regrettable que je ne sois pas tombé malade, que je n'aie pas réussi à casser ma pipe dans le Borinage, au lieu de commencer à peindre. Car je te suis à charge, mais je n'y puis rien, tout compte fait. C'est qu'il faut passer par plusieurs stades avant de devenir un bon peintre; en attendant, tout ce qu'on fait n'est pas mauvais, pourvu qu'on le

1. En français dans le texte.

fasse de son mieux, mais rares sont ceux — y en a-t-il? — qui jugent votre travail dans son ensemble, en fonction de votre esprit et de vos aspirations, et qui n'exigent pas... je ne sais pas ce qu'ils exigent, à vrai dire.

Je vois tout en noir. Ah! si j'étais seul. Oui, mais j'ai à me préoccuper de ma femme et des enfants, de ces pauvres gosses auxquels je voudrais tant assurer le nécessaire et dont je me sens responsable.

Ma femme se porte bien depuis quelque temps.

Je ne puis leur confier mes soucis, j'ai pourtant le cœur si lourd aujourd'hui. La seule chose qui me console, c'est mon travail, mais s'il n'y a rien à espérer de ce côté, je ne sais vraiment plus où donner de la tête.

Le nœud de l'affaire, vois-tu, c'est que mes possibilités de travail dépendent de la vente de mes œuvres. Il y a nécessairement des frais, et plus on travaille, plus on en a (bien que cela ne soit pas valable à *tous* les points de vue). Ne pas vendre, quand on n'a point de ressources, vous met dans l'impossibilité matérielle de faire aucun progrès, tandis que cela irait tout seul dans le cas contraire.

Enfin, mon vieux, je suis plus inquiet que je ne puis le supporter au sujet de ma situation générale, et je te dis mes pensées. Je voudrais tant que tu viennes bientôt. Mais surtout, écris-moi vite, j'en ai besoin. Naturellement, je ne puis parler à personne de tout cela, si ce n'est à toi, cela ne regarde pas les autres, ils ne s'y intéressent d'ailleurs pas.

Sans date

303 N Depuis ce que je t'ai écrit hier, je suis en proie à une sensation d'angoisse et d'anxiété qui m'a empêché de dormir, cette nuit.

Est-ce que je pourrai continuer ou ne le pourrai-je pas — en peu de mots : c'est là-dessus que je me casse la tête.

Les photos sont en ta possession — elles te permettront de te faire une idée exacte de mon état d'âme.

Les dessins auxquels je travaille pour le moment sont, selon moi, une ombre de ce que je prétends faire, mais une ombre qui a déjà pris une forme précise. Ce que je recherche, ce que je vise, ce ne sont pas des choses imprécises, mais des choses saisies au cœur de la réalité; on ne peut arriver à les maîtriser complètement que par un effort patient et régulier.

C'est un cauchemar pour moi de penser que je devrais tra-

vailler par sauts et par bonds. Personne n'est capable de travailler sans argent; à mon sens, il vaut mieux y penser le moins possible, mais n'importe qui pourrait perdre courage à l'idée de devoir s'arrêter par manque de l'indispensable.

Oh! Théo, le travail s'accomplit au milieu des soucis et des revers, mais qu'est-ce que tout cela signifie en comparaison de la *misère* [1] d'une existence sans activité?

Ne perdons donc pas courage; nous devons essayer de réconforter notre cœur, au lieu de l'attendrir ou de le dérouter.

. .

J'espère *après tout* [1] et quoi qu'il doive arriver, que je ne faiblirai pas et qu'une certaine fièvre, une vraie fureur de travail me porteront le cas échéant par-dessus tous les obstacles, comme une lame jette une barque par-dessus un récif ou un banc de sable, et que celle-ci est sauvée grâce à la tempête. Des *manœuvres* [1] de ce genre ne sont toutefois pas toujours couronnées de succès et il serait préférable de contourner l'endroit en faisant quelques bordées. *Après tout* [1], ce ne serait pas une grande perte si j'échouais : je ne tiens pas tant à la réussite. Mais il est naturel qu'on essaie de faire fructifier la vie au lieu de la laisser se faner, et d'autre part, il arrive qu'on se dise que la vie n'est pas insensible à la façon dont on dispose d'elle.

De toute façon, cela ne dépend pas de moi. Si je ne trouve pas un peu d'argent supplémentaire, j'aurai tant à payer quand je recevrai le montant habituel, qu'il ne me restera pas grand-chose pour vivre les dix jours suivants. Le dixième jour, je m'en irai travailler, avec une sensation de faiblesse et de vide dans l'estomac, au point que le chemin de sable dans les dunes me paraîtra semblable à un désert.

Sans date

304 N En rentrant de Scheveningen, je trouve ta lettre dont je te remercie cordialement.

Beaucoup de choses m'y font plaisir. Premièrement, je me réjouis que les ombres de l'avenir ne puissent entamer notre amitié, ni même l'influencer. Ensuite, je suis content que tu arrives bientôt, et que tu constates des progrès dans mon travail. Elle est certes remarquable, la façon dont tu répartis

1. En français dans le texte.

tes revenus directement ou indirectement entre six personnes.

Cependant, le partage des 150 francs qui me reviennent pour quatre de ces êtres vivants — alors que je dois prélever d'abord de quoi couvrir mes frais pour des modèles et pour tout ce qu'il me faut pour dessiner et peindre, ainsi que le loyer — me donne aussi beaucoup de fil à retordre, n'est-ce pas? S'il nous était possible de retirer ces 150 francs de mon travail, l'année prochaine — je compte qu'elle commence à dater de ta visite — ce serait magnifique. Nous devons y songer.

Je dois te dire franchement que je crains de ne pas pouvoir nouer les deux bouts dans ces circonstances; mon corps serait encore assez solide si je n'avais pas dû jeûner trop souvent, mais il m'a fallu choisir maintes fois entre jeûner et travailler moins; j'ai choisi autant que possible la première solution, au point que j'ai fini par m'affaiblir dangereusement, comme c'est le cas à présent. Comment tenir le coup? J'en distingue si nettement et si clairement les traces dans mon œuvre, que je commence à me demander comment continuer.

Frère, il ne faut en souffler mot à personne, car si certains le savaient, ils diraient : « Oh! tu vois bien, nous l'avions prévu et prédit depuis longtemps. » Ils ne se borneraient pas à me refuser leur aide, ils me couperaient toute possibilité de reprendre des forces et de remonter le courant au prix de beaucoup de patience.

Eu égard à ma situation actuelle, mon travail ne saurait être autrement qu'il n'est.

Si je réussis à me remettre de ma faiblesse physique, nous tâcherons donc de faire des progrès; j'ai toujours remis de me reposer parce que j'ai charge d'âmes et que je dois travailler. Mais je suis maintenant au bout de mon rouleau, je ne puis plus espérer faire des progrès avant que je ne sois un peu plus solide. Je me suis nettement rendu compte ces temps derniers que mon travail dépendait de mon état physique. Je t'assure que mon malaise n'est *rien d'autre* qu'un affaiblissement dû au surmenage et à la sous-alimentation. Ceux qui prétendent que je suis affligé d'une sorte de maladie se remettraient à jacasser; c'est un ragot que je trouve très vilain; donc, je t'en prie, garde cela pour toi, n'en souffle mot à personne quand tu viendras en Hollande. Ne me tiens pas entièrement responsable de la sécheresse de mon œuvre, cela ira mieux quand je serai parvenu à me remettre en selle.

<div align="right">Sans date</div>

Ce matin, j'ai reçu la visite d'un bonhomme qui avait réparé ma lampe il y a trois semaines; je lui avais acheté à cette occasion quelques objets en terre cuite.

Il est venu se fâcher parce que j'avais payé son voisin et non lui. Avec les cris, les jurons et les injures indispensables. Je lui ai répliqué que je le payerais dès que j'aurais reçu de l'argent, mais que je n'en avais pas pour l'instant : autant verser de l'huile sur le feu. Je l'ai prié alors de vider les lieux et j'ai voulu le pousser dehors, mais lui, qui n'avait peut-être attendu que mon geste, m'a saisi au collet, jeté contre le mur, puis par terre.

Voilà une des *petites misères* [1] avec lesquelles je suis aux prises. Le bonhomme en question était plus costaud que moi, aussi ne s'est-il pas gêné. Or, tous les épiciers, etc. auxquels on a affaire tous les jours sont taillés sur le même patron. Ils viennent vous demander de leur acheter ceci ou cela, ou quand on se fournit ailleurs, ils insistent pour que l'on devienne client chez eux, mais quand, par malheur, ils doivent attendre leurs sous plus d'une huitaine, ils vous abreuvent d'injures et cherchent à vous nuire. Enfin, ils sont comme ça, qu'y faire? Eux aussi doivent être parfois serrés. Je te raconte l'incident pour te montrer combien il est urgent de me procurer un peu d'argent.

. .

1. En français dans le texte.

Ce que je t'ai écrit est vrai, j'entends que je ne me sens pas très solide; je souffre de douleurs entre les omoplates et dans les vertèbres lombaires; c'est assez fréquent, mais je sais par expérience qu'il faut se ménager en de tels moments, sinon on risque de s'affaiblir tant qu'il n'est plus possible de se remettre.

Tout m'est plus ou moins égal. Ces temps derniers, mes difficultés ont été vraiment trop lourdes à porter et mon projet de me faire des amis, en travaillant assidûment et raisonnablement, est tombé à l'eau.

Théo, il serait bon que nous discutions un certain point — je ne dis pas que c'est dans l'air, mais l'avenir pourrait s'assombrir encore et je voudrais m'entendre avec toi en prévision de cette éventualité. Mes études et toutes les œuvres qui se trouvent dans l'atelier sont incontestablement ta propriété. Je le répète : il n'en est pas question pour le moment, mais il se pourrait que plus tard, par exemple si je ne payais pas mes contributions, on fasse vendre tout le bazar; c'est pourquoi je voudrais que tout soit enlevé d'ici pour être garé à l'abri chez toi. Ce sont des études dont je ne pourrai me passer dans mes travaux futurs et qui m'ont demandé beaucoup de peine.

Dans ma rue, personne n'a payé ses contributions jusqu'à présent, tout le monde est pourtant taxé; les percepteurs se sont déjà présentés deux fois chez moi; je leur ai fait voir mes quatre chaises de cuisine et ma table de bois blanc, ajoutant que je n'étais pas assez riche pour supporter des impôts à un taux aussi élevé. Qu'ils n'avaient peut-être pas tort, lorsqu'ils trouvaient des tapis, des pianos, des antiquités, etc., etc. chez un peintre, de considérer cet homme comme taxable et corvéable, mais que je n'étais même pas en mesure, moi, de payer ma note de couleurs, qu'il n'y avait pas d'*articles de luxe* [1] dans ma maison, mais des enfants, par conséquent, qu'il n'y avait pas moyen pour eux d'exiger de moi quoi que ce soit.

Par la suite, ils m'ont envoyé des feuilles de contributions, puis des mises en demeure dont je me suis soucié comme de l'an quarante. Lorsqu'ils sont revenus, je leur ai dit que tous ces papiers étaient inutiles, que je m'en servais pour allumer ma pipe.

Que je n'avais pas d'argent et que la vente de mes quatre

1. En français dans le texte.

chaises, de ma table, etc. ne leur rapporterait quand même rien, puisque ces objets à l'état neuf ne valaient même pas l'équivalent de la somme qu'ils me réclamaient.

Depuis lors, c'est-à-dire depuis deux mois, ils me laissent la paix; les autres habitants de la rue ne paient pas, eux non plus.

........................

Après tout [1], je n'ai pas tellement l'impression d'être découragé; au contraire, je suis d'accord avec ce que j'ai lu récemment dans Zola : *si à présent je vaux quelque chose c'est que je suis seul et que je hais les niais, les impuissants, les cyniques, les railleurs idiots et bêtes* [1]. Mais tout cela n'empêche que je ne pourrai supporter le siège, si je demeure ici.

Je regarderais l'avenir avec moins d'appréhension si j'étais un peu plus habile dans mes rapports avec les autres hommes. Je fais évidemment peu de cas du petit incident de ce matin, mais devoir subir un tas de désagréments de ce genre fait naître le besoin de tout oublier de temps en temps en bavardant avec quelqu'un qui comprend parfaitement la réalité et vous accorde sa sympathie.

Je suis habitué à taire tout cela et à me débrouiller tout seul. Mais quand on a l'impression que la routine quotidienne ne vous suffit plus, on se met en quête d'une amitié sincère et confiante. C'est précisément parce que mon corps commence à défaillir et que je sens diminuer ma force, que j'ai parfois besoin, je te l'avoue franchement, de me retrouver près de toi, bien à l'aise, et de te revoir. Dans le courant de l'année, j'ai dû beaucoup lutter pour tenir le coup à l'atelier, et il m'a été parfois très pénible de continuer mon travail. Maintenant, il s'agit de renouveler mes forces.

Si cela t'est possible — et cela t'est possible, tout de même — écris-moi un peu plus souvent, en attendant le moment où nous pourrons nous revoir. Il faut que je continue à travailler, mais je suis de plus en plus écrasé par une sensation d'épuisement, de faiblesse générale; c'est un effet du surmenage qui se manifeste à chaque instant; je dois me défendre, sinon mon état s'aggravera.

Je ne dirais pas tout cela à De Bock, ni à un autre de son acabit — mais j'ai suffisamment de confiance en toi pour te l'avouer. Il n'est pas question de perdre courage ou de renon-

1. En français dans le texte.

cer; la vérité, c'est que j'ai dépensé plus de forces que je ne puis et que je suis *épuisé*[1].

Il s'agit donc de continuer à bien nous entendre et à entretenir entre nous une amitié chaleureuse. S'il arrive un malheur, nous le braverons ensemble; mon frère, demeurons fidèles l'un à l'autre.

J'ai tout à y gagner, car sans toi je n'aurais pu tenir jusqu'à présent; toi, tu n'y gagnes rien, si ce n'est la certitude d'assurer une *carrière*[1] à quelqu'un qui n'en aurait pas sans toi.

Plus tard, qui sait ce que nous pourrons réaliser de cette façon. Je devrai passer encore une période de difficultés avant que ma peinture ne m'assure un peu d'aisance, mais je crois

1. En français dans le texte.

que tu constateras que je ne te raconte pas de sornettes au sujet de l'avenir, lorsque tu auras examiné mes études.

Si je t'écris si souvent pour te parler d'argent, c'est que ma détresse est grande. Je ne veux pas faiblir physiquement ni laisser s'altérer ma sensibilité. Quand la situation empire et que l'on se trouve au pied du mur, c'est un devoir de rechercher les moyens de fléchir tant soit peu les circonstances.

Tu parles dans ta lettre du doute qui t'étreint parfois de savoir si l'on est responsable des conséquences fâcheuses d'une bonne action, et tu te demandes s'il ne vaudrait pas mieux que personne n'en sache rien, afin de pouvoir s'en tirer sans accroc. Moi aussi, je le connais, ce doute.

Quand on écoute sa conscience — pour moi, la conscience est la raison suprême, la raison de la raison — on est tenté de penser qu'on a mal ou sottement agi. On est surtout dérouté lorsqu'on constate que des personnes plus superficielles se réjouissent parce qu'elles se croient plus intelligentes et font mieux leur chemin dans la vie. Oui, on se trouve parfois dans des situations bien difficiles. Quand les circonstances veulent que les difficultés grossissent au point de former comme un raz de marée, on peut en arriver à regretter ce qu'on est, à souhaiter avoir moins de conscience ou lui avoir moins prêté l'oreille.

Je me plais à croire que tu me considères comme un homme qui doit soutenir constamment une lutte intérieure, qui a parfois le cerveau bien fatigué et qui ne sait pas toujours où est le bien : agir ou s'abstenir.

Tout le temps que je travaille, j'ai une confiance illimitée dans l'art et dans ma réussite, mais dès que je suis surmené physiquement ou aux prises avec des difficultés d'argent, j'éprouve moins intensément cette foi et je me retrouve en proie à un doute que j'essaie de vaincre en me replongeant derechef dans le travail. Il en va de même pour ma femme et les enfants : quand je suis auprès d'eux et que le petit s'approche de moi en rampant à quatre pattes et en poussant des cris de joie, je suis certain que tout est bien à sa place.

Ce garçonnet m'a déjà apaisé plus d'une fois.

Une fois que je suis à la maison, il n'y a pas moyen de l'écarter de moi; quand je travaille, il vient me tirer par la veste, ou bien il se hisse le long de mes jambes jusqu'à ce que je le

dépose sur mes genoux; il s'amuse en silence avec un bout de papier, un morceau de ficelle ou un vieux pinceau; cet enfant est toujours de bonne humeur, il sera plus fort que moi si cela continue.

Que dire des moments où l'on sent qu'une sorte de fatalité fait tourner le bien en mal, et le mal en bien?

Je crois qu'il faut considérer une partie de ces pensées comme le produit du surmenage et qu'il convient de ne pas croire, quand elles surgissent, qu'elles vous dictent votre devoir, ni que tout soit réellement aussi noir qu'on le voit. Au contraire, il est raisonnable de chercher à se réconforter physiquement; on finirait par devenir fou si l'on passait son temps à les ruminer. Il faut en mettre un coup quand elles vous envahissent, et même si cela ne sert à rien, *s'en tenir à ces deux remèdes* et considérer la persistance de la mélancolie comme une chose fâcheuse. A la longue, votre force spirituelle croîtra et vous vous obstinerez à vivre. Il reste des profondeurs insondables, *sorrow*, où la mélancolie subsiste; mais en face de ces facteurs négatifs permanents, il existe un facteur positif : le travail qu'on finit quand même par abattre dans ces conditions. Si la vie était simple et si la réalité ressemblait à l'histoire du pédant de vertu, ou au prêche quotidien d'un pasteur ordinaire, il serait fort difficile d'y frayer son chemin. Mais il n'en est pas ainsi; la réalité est infiniment plus compliquée, le bien et le mal en soi sont aussi rares que le blanc et le noir à l'état pur dans la nature. Il faut se garder de verser dans le noir absolu — dans une certaine mélancolie; mais il faut éviter également le blanc, la couleur des murs blanchis à la chaux que sont l'hypocrisie et le pharisaïsme éternels. Qui s'efforce d'obéir vaillamment à la raison, et surtout à la conscience — la raison suprême, la raison sublime — qui s'obstine à rester honnête, ne s'égarera pas, je crois, bien qu'il soit impossible de s'en tirer sans commettre quelques erreurs, sans se cogner la tête, sans accuser certaines faiblesses, ni d'atteindre à la perfection. Je crois que se forme alors un sentiment profond de pitié et de *bonhomie* [1], plus simple que les sentiments faits sur mesure font les pasteurs ont la spécialité.

Même si tel et tel clans vous considèrent comme une nullité et vous rangent au nombre des médiocres, et si vous vous connaissez vous-même comme un homme ordinaire parmi les

autres, vous finirez par acquérir une sérénité relative. Vous en arriverez à développer votre conscience jusqu'à en faire le porte-parole d'un meilleur moi dont le moi ordinaire n'est que le domestique. Et vous éviterez de tomber dans le scepticisme et dans le cynisme, on ne pourra vous compter au nombre des railleurs corrompus. Vous n'y réussirez pas d'un seul coup. Je trouve admirable la parole de Michelet, qui exprime si bien ce que je veux dire : *Socrate naquit un vrai satyre, mais par le dévouement, le travail, le renoncement des choses frivoles, il se changea si complètement qu'au dernier jour devant ses juges et devant la mort il y avait en lui je ne sais quoi d'un dieu, un rayon d'en haut dont s'illumina le Parthénon* [1].

Eh bien! on découvre le même phénomène chez Jésus. Il a débuté comme simple ouvrier, mais il s'est élevé et il est devenu autre chose, peu importe quoi, il a acquis une personnalité si débordante de pitié, d'amour, de bonté et de chaleur, qu'on se sent encore aujourd'hui attiré par elle. Un apprenti charpentier se mue souvent en un patron charpentier mesquin, sec, avare et vain; quoi qu'il en soit de Jésus, lui se faisait une autre idée du monde que mon ami le charpentier du chantier situé derrière ma maison, qui s'est élevé à la dignité de Monsieur Vautour; il est bien plus pédant et il a une meilleure opinion de lui-même que Jésus.

Sans date

La comparaison entre différentes personnes dont on connaît la vie, ou la comparaison entre soi-même et quelques autres avec lesquels on possède certains points de ressemblance, permet des conclusions qui ne sont pas sans fondement. Par exemple, je crois pouvoir conclure, sans rien exagérer, que mon corps tiendra *quand bien même* [1] encore le coup pendant quelques années, disons six à dix ans. J'ose tirer cette conclusion d'autant plus qu'il n'y a pas encore lieu d'employer l'expression *quand bien même* [1].

Je compte *fermement* sur ce laps de temps; pour le reste, ce serait spéculer dans le vide que se risquer à fixer des limites; des dix années à venir dépendra mon travail futur, mais y aura-t-il encore quelque chose à faire pour moi, oui ou non?

Si je me dépense sans compter au cours de ces dix années, je ne franchirai pas le cap de la quarantaine; si je me main-

1. En français dans le texte.

tiens en forme pour pouvoir résister aux chocs habituels et vaincre certaines difficultés physiques plus ou moins compliquées, je me retrouverai dans des eaux navigables relativement calmes.

De telles spéculations *ne sont pas* à l'ordre du jour *pour le moment;* seuls les projets relatifs aux cinq ou six années à venir, comme je viens de le dire, doivent retenir l'attention. Je n'ai pas l'intention de me ménager, ni de repousser les émotions et les peines — il m'est relativement indifférent de vivre plus ou moins longtemps, en outre, je ne me sens pas compétent pour diriger ma vie animale comme, par exemple, un médecin peut le faire.

Je vis donc comme *un ignorant,* qui sait une seule chose avec certitude : *je dois achever en quelques années une tâche déterminée;* point n'est besoin de me *dépêcher outre mesure,* car cela ne mène à rien, je dois me tenir à mon travail avec calme et sérénité, aussi régulièrement et aussi ardemment que possible; le monde ne m'importe guère, si ce n'est que j'ai une dette envers lui, et aussi l'obligation, parce que j'y ai déambulé pendant trente années, de lui laisser par gratitude quelques souvenirs sous la forme de dessins ou de tableaux qui n'ont pas été entrepris pour plaire à l'une ou l'autre tendance, mais pour exprimer un sentiment humain sincère.

Donc mon œuvre constitue mon unique but — si je concentre tous mes efforts sur cette pensée, tout ce que je ferai ou ne ferai pas deviendra simple et facile, dans la mesure où ma vie ne ressemblera pas à un chaos et où tous mes actes tendront vers ce but. Pour le moment, mon travail avance lentement — raison de plus de ne pas perdre de temps.

Sans date

311 N Je viens de recevoir une lettre de chez nous (veuille en remercier père, s'il te plaît; je ne l'avais pas encore reçue quand je t'ai écrit), qui m'apprend que tu as l'intention de partir vendredi de Bréda à 2 h. 15. Si tu changeais d'avis, préviens-moi; je viendrai te prendre à la gare. Comme tu es pressé, nous nous arrangerons pour ne rien perdre du temps que nous pourrons passer ensemble.

Sans date

312 N Je viens de rentrer. Le premier besoin que j'éprouve, c'est de t'adresser une prière — elle te révélera que mes intentions sont identiques aux tiennes. C'est de ne pas me brusquer dans

les affaires que nous n'avons pas eu le temps de traiter. Il faut me laisser quelque temps pour prendre une décision.

Concernant ma froideur relative vis-à-vis de père, voici ce que je veux t'en dire, puisque tu as abordé ce sujet. Il y a environ un an, père est venu me voir pour la première fois à La Haye depuis tout le temps que j'avais quitté la maison pour avoir la paix que je n'y avais pas trouvée. Évidemment, je vivais déjà avec ma femme, et je lui ai dit : « Père, puisque je n'en veux à personne d'être choqué de ma conduite, eu égard à la mentalité courante, je m'abstiens d'aller voir ceux qui auraient honte de moi. Dès lors, tu comprendras que je ne t'ennuierai pas avant que ma situation ne se soit tassée et que je ne sois arrivé à force de travail. Ceci dit, ne crois-tu pas qu'il vaudrait mieux que je ne rentre plus à la maison? » Si père m'avait répondu par exemple : « Non, tu exagères! » je me serais montré plus cordial, mais sa réponse tenait le milieu entre oui et non, il a dit : « Oh! tu feras pour le mieux. »

Eh bien! croyant qu'on aurait plus ou moins honte de moi — cela concorde avec ce que tu m'as dit — je n'ai pas mis beaucoup d'empressement à lui écrire. Père non plus d'ailleurs; ni ses lettres ni les miennes ne débordaient de cordialité. Ceci doit rester *entre nous* [1], je ne te le dis qu'à titre de renseignement, non pour en tirer des conclusions.

Le contraire de serrer la main quand on ne te tend qu'un doigt et de s'imposer, c'est lâcher le doigt qu'on te tend de mauvais gré et sans cordialité, ou bien, se retirer quand on ne fait que te tolérer.

Est-ce que je me suis trompé, oui ou non — *qu'en sais-je* [1]?

Il existe entre toi et moi un lien que le temps ne fera que renforcer, si je continue à travailler; tout est là, et j'espère que nous nous comprendrons toujours, *après tout* [1].

. .

Pour ce que tu m'as dit avant de me quitter, je me plais à croire que tu réfléchiras que certaines critiques, sur ma mise par exemple, sont tant soit peu exagérées. Si elles étaient réellement fondées, je serais le premier à battre ma coulpe, mais il me semble que c'est une vieille histoire, si souvent exhumée, qui ne repose point sur des observations récentes — à moins qu'on ne les ait faites quand je travaille en plein air ou à l'atelier.

1. En français dans le texte.

Tu ne dois pas brusquer les choses si tu désires vraiment éclairer ma lanterne à ce sujet.

Je n'ai pour ainsi dire conversé avec personne dans le courant de l'année.

Il est vrai que je ne me suis guère occupé de ma mise.

Si le bât ne blesse que là, il sera facile d'y porter remède, n'est-ce pas, puisque je dispose à présent du costume que tu m'as offert.

Seulement, je voudrais tant qu'on glisse sur des faiblesses de ce genre, au lieu de passer son temps à potiner.

Si je me fâche, c'est qu'on m'en a déjà dit beaucoup à ce sujet; comme j'étais tantôt bien, tantôt moins bien nippé, cela commence à ressembler à l'histoire du paysan, de son fils et de son âne, dont tu connais la morale, notamment qu'il n'est pas facile de plaire à Dieu et à tout le monde.

Je ne me suis tout de même pas fâché contre toi; vois-tu, cela m'étonnait de ta part, car tu sais que cette histoire m'a déjà valu beaucoup de peine et qu'elle a dégénéré en une bagarre qui n'aura point de fin, quoi que je fasse. Enfin, j'ai reçu de toi ce costume et un autre, un peu plus fatigué, mais encore solide. Le malentendu est donc probablement dissipé, n'en parlons plus.

. .

Je regrette beaucoup de te rendre l'existence difficile — il se peut que cela aille mieux par la suite — mais si tu hésites à me continuer ton aide, tu dois me le dire franchement; le cas échéant, je préférerais renoncer à tout plutôt que de laisser peser sur toi un fardeau trop lourd pour tes épaules. Je partirais alors tout de suite pour Londres et je ferais *n'importe quoi* [1], fût-ce porter des paquets; je renoncerais à l'art jusqu'à ce que viennent des temps meilleurs, en tout cas à mon atelier et à la peinture.

Quand je jette un regard en arrière, je vois toujours les mêmes tournants fâcheux et je ne parviens pas à me les expliquer; ils se situent tous entre le mois d'août 1881 et le mois de février 1882.

C'est pourquoi je cite toujours machinalement les mêmes noms. Cela a eu l'air de t'étonner.

Cher frère, je me considère comme un peintre très ordinaire qui se heurte à des difficultés très ordinaires; je ne crois donc

1. En français dans le texte.

pas qu'il se passe quelque chose d'extraordinaire quand le ciel s'assombrit.

Je veux dire que tu ne dois pas voir l'avenir en noir, ni en blanc; tu ferais mieux de t'en tenir au gris.

C'est ce que j'essaye de faire et je me reprends moi-même quand j'enfreins cette règle de conduite.

. .

Quant à ma femme, tu comprendras que de toute façon je ne veux rien brusquer.

Pour en revenir à ce que tu m'as dit avant de partir : « Je commence à en penser ce que père en pense. »

Eh bien! soit, tu as dit la vérité; pour moi, bien que je ne croie pas penser et me conduire exactement comme elle — je te l'ai d'ailleurs dit — je prétends respecter son caractère et je sais que, s'il a ses côtés faibles, il a aussi ses bons côtés. Si père comprenait quelque chose à l'art, il me serait sans doute plus facile de parler et de m'entendre avec lui; supposons que tu deviennes l'égal de ton père, avec en outre ta connaissance de l'art, eh bien! je crois que nous nous entendrions toujours.

J'ai été souvent en désaccord avec père, mais le lien n'a jamais été complètement rompu.

Dès lors, laissons la nature suivre simplement son cours; tu seras ce que tu deviendras; moi non plus, je ne demeurerai pas exactement ce que je suis en ce moment; ne nous accusons pas l'un l'autre de choses absurdes et nous arriverons à conduire notre barque. Répétons-nous que nous nous connaissons depuis l'enfance et que mille autres choses peuvent nous rapprocher de plus en plus.

Je me préoccupe de ce qui semblait le contrarier et je me demande si je sais exactement où le bât blesse, ou, mieux dit, je crois que la cause de tout est moins une affaire nettement définie et isolée que la découverte que nos caractères divergent à certains points de vue et que l'un comprend mieux ceci et l'autre cela.

Je veux encore te dire — au risque de t'importuner : Garde-moi ton amitié, même si tu n'es plus en mesure de m'accorder toute ton aide pécuniaire. Il m'arrivera encore de me plaindre à toi — je suis embarrassé à cause de ceci ou de cela — mais je le ferai *sans arrière-pensée* [1], pour soulager mon cœur, plutôt que pour exiger ou pour espérer l'impossible. C'est ce que je ne ferai certainement pas, mon vieux!

Je suis navré d'avoir prononcé des paroles que, si besoin était, je suis disposé à rétracter inconditionnellement, car je voudrais ne pas les avoir prononcées — ou bien, en supposant que tu admettes qu'elles avaient un fond de vérité, j'aimerais que tu les considères comme une forme exagérée de ma pensée. Tu sais bien que mon idée directrice permanente, devant laquelle pâlit tout le reste, est et sera toujours : peu importe l'avenir, ma gratitude est pour toi.

Et encore, *s'il* m'arrivait d'être moins heureux à l'avenir, je ne t'en imputerais en aucun cas — je dis, *en aucun cas*, comprends-tu bien — la responsabilité — même si tu me supprimais radicalement ton secours.

Il aurait été inutile de te répéter tout cela si, parce que mes nerfs me tiraillaient, je n'avais pas dit en termes plus véhéments que de coutume, que tu aurais dû tenir autrefois un langage plus énergique. N'y pense donc plus, tu m'obligeras en voulant bien considérer mes propos comme nuls et non avenus. Je pense que si cette affaire s'arrange, le temps arrangera le reste, pourvu que je continue à être calme. Dans ma nervosité, je m'en prends tantôt à ceci, tantôt à cela. Il en va de même pour bien des choses que je ne saurais même te citer, bien que je me souvienne plus tard des propos tenus dans mon excitation et que j'estime qu'ils ont peut-être un fond de vérité. Vois-tu, ce fond de vérité n'est pas toujours d'importance capitale, mais quand on est à bout de nerfs, il prend une importance exagérée.

Bien qu'il m'ait semblé que quelque chose n'allait pas lors

1. En français dans le texte.

de ton départ, je n'en parlerai plus. Je tiens compte de tes reproches et je t'ai déjà écrit au sujet de ma mise, que je ne refuse pas de te donner raison — je sais bien, même si tu n'avais pas attiré mon regard sur ce point, qu'on prêtera attention à mes vêtements si je dois un jour me présenter chez Herkomer ou quelqu'un d'autre. En ce qui concerne père — l'occasion s'est présentée aujourd'hui de lui écrire plus longuement qu'auparavant, tu pourras lire ma lettre. Il en est ainsi de tout. Bref, si j'en viens à porter un jugement sur des personnes, des circonstances et des milieux que je ne fréquente pas, il est tout naturel que je m'explique de travers, que mon langage paraisse artificiel, et que j'aie une vision fantastique, comme tout semble étrange lorsqu'on regarde à contre-jour.

Toi, qui vis dans l'entourage de ces gens, ne comprends-tu donc pas qu'on puisse les voir à un certain point sous cet aspect lorsqu'on les regarde à distance et par derrière? Même si je me trompais radicalement, n'importe qui en y réfléchissant comprendrait qu'étant donné tel et tel événement, je ne puis guère tenir un autre langage. L'époque où tout s'est embrouillé n'a pas duré longtemps, mais il est *impossible* que ce *petit laps de temps* ne hante pas *constamment* mon esprit; je trouve au contraire naturel qu'il continue à provoquer en moi des réactions, puisque deux personnes qui s'évitent à dessein finiront fatalement par se trouver un jour nez à nez.

Il n'y a rien de plus angoissant que la lutte intérieure entre le devoir et l'amour, portés tous deux à une haute puissance.

Si je te dis : moi, je choisis le devoir, tu sauras à quoi t'en tenir.

Les rares paroles que nous avons échangées en cours de route à ce sujet, m'ont fait comprendre que rien ne s'était altéré en moi; que je portais une blessure qui ne m'empêchait pas de vivre, mais qui n'en était pas moins profonde, s'entêtait à ne pas vouloir se cicatriser et serait encore dans plusieurs années semblable à ce qu'elle était le premier jour.

Je me plais à croire que tu pourras te figurer quelle lutte intérieure je viens de soutenir. Je vais te le dire : *Quoi qu'il en soit* [1] (ne considère pas ce *quoi* [1] comme une interrogation, car je n'ai pas le droit d'approfondir), je veux me tenir sur

1. En français dans le texte.

mon *qui vive* [1] pour rester honnête homme et faire doublement mon *devoir*.

Elle, je ne l'ai jamais soupçonnée, je ne la soupçonne pas, je ne la soupçonnerai jamais d'avoir obéi plus qu'il n'était probe et légitime à des motifs d'ordre pécuniaire. Elle allait aussi loin dans cette voie qu'il était *raisonnable* [1] d'aller, et les autres exagéraient. Pour le reste, tu comprends bien que je ne me fais pas d'illusion sur l'amour qu'elle me porte; ce que nous avons dit doit rester entre nous. Depuis lors, il s'est passé des choses qui ne se seraient pas produites si, *primo*, je ne m'étais pas heurté un jour à un non catégorique, *secundo*, à la promesse de m'effacer devant elle. Je respectais en elle le sentiment du devoir — je ne l'ai point soupçonnée et ne la soupçonnerai d'aucune bassesse.

En ce qui me concerne, je sais une chose : qu'il s'agit de ne pas s'écarter de son devoir et de ne pas transiger avec lui.

Le devoir est un absolu. Les conséquences? Sommes-nous responsables de *faire* ou de ne *pas faire* notre devoir? Oui. Or, voici ce qui est diamétralement opposé à ce principe : la fin justifie les moyens.

Mon avenir est une coupe qui ne saurait s'éloigner de moi si je ne la vide pas.

Dès lors : *Fiat voluntas*.

Sans date

314 N Une idée simple qui me semble bonne, précisément à cause de sa simplicité, c'est que je ferai des démarches en vue de m'établir à meilleur compte, quelque part à la campagne, dans un lieu pittoresque.

J'aimerais savoir si père et toi, vous pouvez plus ou moins partager mon opinion sur mes rapports avec ma femme. Je souhaite ne pas rompre avec elle, en ce sens qu'au lieu de nous en débarrasser, nous devrions répondre à sa promesse de s'amender par un cordial « tout est pardonné et oublié »

Il vaut mieux qu'elle soit sauvée que perdue.

Écoute ce qu'elle m'a dit ce matin : « Pour ce qui concerne mon ancien métier, l'idée ne me vient même pas à l'esprit de le reprendre, j'ai dit exactement la même chose à ma mère, mais je sais que, si je dois m'en aller, je ne gagnerai pas assez, surtout à cause de la pension des enfants; si donc je me remets

1. En français dans le texte.

à faire le trottoir, je le ferai par obligation, non pour mon plaisir. »

Je crois me rappeler t'avoir écrit un jour ce qu'il y a eu entre nous lorsqu'elle était hospitalisée et que je n'avais pas encore décidé si j'allais l'accueillir chez moi ou non. Elle ne me demanda rien alors, ce qui contraste avec ses habitudes.

Je ne puis décrire exactement l'expression de son visage; elle ressemblait à celle d'une brebis qui dit : Si je dois être tuée, je me laisserai faire.

Enfin, c'était si *navrant* [1] que je ne puis faire autrement que de lui accorder mon pardon complet; je ne puis accuser. Je n'ai rien laissé paraître de mes sentiments et j'ai exigé un tas de promesses, par exemple d'avoir plus d'ordre, d'être plus travailleuse, de poser comme il faut, de ne plus aller voir sa mère, etc.

Je lui ai donc tout pardonné, pardonné complètement, sans *arrière-pensée* [1], et je prends à nouveau son parti, comme je l'ai fait auparavant.

J'ai sincèrement pitié d'elle, ce sentiment est si intense qu'il éclipse tout le reste; je ne puis vraiment me conduire maintenant autrement que l'année dernière, à l'hôpital; je dis, comme en ce temps-là : aussi longtemps que j'aurai un morceau de pain et un toit, tu auras un chez toi.

Je ne nourrissais alors aucune passion pour elle, je n'en ai pas davantage pour le moment, c'est plutôt ceci : chacun comprend les besoins de l'autre et les considère comme des réalités péremptoires. Comme j'ai appris que sa famille l'avait fort désorientée l'année dernière et que je redoute un nouveau fléchissement, je voudrais aller m'établir avec elle dans un petit village, où la nature s'imposerait à chaque instant à ses regards.

D'ailleurs, on m'a prévenu dès le début que sa guérison complète était une question de plusieurs années, c'est dire qu'il y a encore de l'espoir.

Le petit bonhomme m'est très attaché, il commence à ramper et à se dresser sur ses jambes, il vient toujours s'accroupir à côté de moi, où que je sois dans la maison.

Écoute, Théo, je crois qu'il est fort possible que nous soyons dans l'erreur et que nous nous cognions plusieurs fois la tête en voulant faire concorder nos actes avec nos sentiments les

1. En français dans le texte.

plus fermes, mais je crois également que nous serons préservés de grands malheurs et du désespoir si nous cherchons toujours à savoir où est notre devoir — si nous faisons aussi bien que possible ce qui doit être fait par nous.

Si j'abandonnais cette femme à son sort, elle en deviendrait peut-être folle. J'ai déjà souvent trouvé le moyen de la calmer durant ses accès d'humeur insupportables, en apaisant l'angoisse qui l'oppressait, par exemple : elle a appris dans le courant de l'année à voir en moi un ami véritable qui l'empêche de faire des bêtises et sait où le bât blesse. Elle est envahie par un *je ne sais quoi* [1], par une sorte de sérénité lorsque je me tiens auprès d'elle. Je puis donc espérer qu'elle finira par devenir meilleure, surtout si elle n'est plus attirée par tout ce qui est repoussant dans son passé, et si elle n'y pense plus.

Il serait également à souhaiter que je puisse déménager, par mesure d'économie. On lui a dit que je l'abandonnerais à cause des enfants. Cela n'est pas vrai; ce ne serait en aucun cas pour cette raison que je la quitterais si cela devait arriver. Mais toutes ces balivernes lui font perdre la tête et l'amènent à souhaiter de ne pas avoir d'enfants.

Voici ce qu'il en est, Théo : s'il est vrai qu'elle apprend, il faut cependant lui répéter plusieurs fois la même chose; elle me décourage parfois, mais quand elle se décide à dire ce qu'elle veut dire, à expliquer où elle veut en venir — elle ne le fait que rarement — elle semble alors étrangement pure malgré sa corruption. On dirait que quelque chose a été épargné dans le tréfonds de son être et que cela survit sous les ruines de son âme, de son cœur et de son esprit.

Sans date

315 N Je demeure convaincu que mon travail entraîne en fin de compte plus de frais que je ne puis m'en permettre et que je devrais pouvoir consacrer un peu plus d'argent à ma nourriture et à mes autres besoins. Mais si j'en suis réduit à devoir me tirer d'affaire avec moins encore — *après tout* [1], ma vie ne vaut peut-être pas ma nourriture — je ne me récrierai pas. Ce n'est la faute directe de personne, ce n'est pas ma faute non plus.

Cependant, je me plais à croire que tu voudras bien admettre ceci — qu'il n'est pas possible de se restreindre *davantage* en

1. En français dans le texte.

fait de nourriture, de vêtements, de tout ce qui vous assure un peu de confort, de tout ce dont vous avez besoin. Si vous vous privez du nécessaire, on n'a pas le droit de parler de votre mauvaise volonté, n'est-ce pas? Tu comprends bien si quelqu'un me disait : Fais ceci ou cela, fais un dessin de ceci ou de cela, je ne lui opposerais pas un refus, au contraire, je me ferais un plaisir de recommencer plusieurs fois si je ne réussissais pas du premier coup. Mais personne ne me parle ainsi, si ce n'est en termes si vagues, si vagues, que je me sens dérouté plutôt que mis en train.

Pour mes vêtements, mon cher frère, je me suis toujours affublé de ce qu'on a bien voulu me donner, sans désirer ni

réclamer davantage. J'ai porté les frusques de père et les tiennes qui ne me vont pas toujours comme je le voudrais, mais que veux-tu, il y a une différence de taille.

Si tu veux bien fermer les yeux sur ma mise, je continuerai à me contenter de ce que j'ai, je serai même heureux de ce peu de chose, avec l'espoir de pouvoir revenir plus tard sur ce sujet et te dire alors : Théo, te souviens-tu du temps où je m'affublais de la redingote de pasteur de notre père, etc... Je trouve qu'il vaut infiniment mieux passer ces choses sous silence *à présent*, quitte à en rire plus tard, quand j'aurai fait mon chemin à force de travailler, plutôt que d'en parler et de se chamailler.

En attendant, le costume que tu as apporté pour moi et qui est encore très bien, pourra me servir si je dois aller quelque part. Ne m'en veuille pas de ne pas le mettre pour travailler à l'atelier ou au dehors, cela ne servirait qu'à l'amocher comme à dessein, car on se barbouille en peignant, surtout quand on essaie de saisir un effet par temps de pluie ou de neige.

. .

Tu as lu *Fromont jeune et Risler aîné*, n'est-ce pas? Évidemment, je ne *te* reconnais pas dans Fromont jeune; mais dans Risler aîné, dans sa façon de s'absorber dans son travail, dans son *voilà* catégorique alors qu'il n'est pour le reste qu'un *bonhomme*[1] plutôt *nonchalant*[1] et imprévoyant qui a peu de besoins personnels, de sorte qu'il est resté égal à lui-même dans la richesse, je découvre, oui, je découvre certains points de ressemblance avec moi... Je reviens à Risler aîné (je crois que tu connais le roman, sinon lis-le et tu comprendras de quoi je veux parler) pour te faire remarquer que sa vie consistait à travailler au grenier de l'usine à ses *dessins*[1] et à ses *machines*[1], qu'il n'avait par ailleurs ni le temps ni l'envie de faire autre chose, et que le plus grand luxe qu'il se permettait était d'aller boire un verre de bière avec une vieille connaissance.

Sache que l'anecdote contée dans ce livre importe peu, que les autres détails n'interviennent pas dans mon propos; je veux simplement te signaler le caractère, la façon de vivre de Risler aîné, abstraction faite de tout le reste, sans *arrière-pensée*[1] concernant toute cette histoire. C'est pour t'expliquer que je me préoccupe peu de mes vêtements par rapport à mon travail — à ma façon de faire des affaires, si tu veux — car je fais un travail personnel et *non* des *démarches*[1] auprès des gens. Je crois que les quelques amis que j'aurai plus tard me prendront tel que je suis.

Je me plais à croire que tu comprendras la présente, de même que je comprends ceux qui me font des remarques sur mes vêtements. Non, mes nerfs se calment de plus en plus et mon esprit se concentre; il faudrait autre chose pour me fâcher. Peu importe où j'échoue, je serai partout et toujours à peu près égal à moi-même et je produirai certainement partout mauvaise impression au début. Mais je ne crois pas que cette mauvaise impression subsistera chez ceux qui accepteront que je leur en parle entre quatre-z-yeux.

Sans date

317 N Si je te dis que ma femme, en dépit de sa promesse formelle de ne plus aller voir sa mère, y est retournée quand même, tu pourras te faire une idée de son manque de caractère. Je lui ai demandé si elle se figurait que j'allais la croire capable de tenir une promesse de fidélité éternelle, si elle n'était pas

1. En français dans le texte.

même assez forte pour tenir pendant quelques jours un engagement de ce genre? Je trouve cela très vilain de sa part, et je me vois presque contraint de conclure que sa place est dans ce joli milieu plutôt qu'à mes côtés. Elle m'assure à nouveau qu'elle regrette, mais elle recommencera demain, voilà ce que je me mets à penser, moi; elle me répond : Oh, non! Je finirai bien par regretter de prendre ces choses au sérieux. Quand je lui fis promettre de ne plus s'y rendre, je lui ai dit : Si tu y vas, tu reprends contact avec la prostitution de trois façons : premièrement, parce que tu habitais en ce temps-là chez ta mère et que celle-ci t'encourageait dans cette profession; ensuite, parce qu'elle habite dans un quartier interlope que tu as plus de raisons que n'importe qui d'éviter; et finalement, parce que ton voyou de frère niche chez ta mère.

Il n'est pas impossible qu'elle se ressaisisse si elle vivait un certain temps à la campagne, loin de sa jolie famille. Mais qui me garantit qu'elle ne dira pas, une fois arrivée là-bas : Que c'est moche, *pourquoi m'as-tu amenée ici?* Elle me fait redouter de telles éventualités, même quand je fais mon possible pour écarter la solution extrême : la quitter.

Ce que dit Zola est conforme à la vérité, à mon sens : *Pourtant ces femmes-là ne sont point mauvaises, leurs erreurs et leurs chutes ayant pour cause l'impossibilité d'une vie droite dans les commérages, les médisances des faubourgs corrompus* [1]. Tu saisis où je veux en venir avec cette citation de *L'Assommoir.*

Je sais très bien qu'il y a des différences, mais il y a aussi quelques ressemblances entre ma position vis-à-vis de cette femme et le passage de *L'Assommoir,* où il est dit que le forgeron se rend compte que Gervaise fait fausse route et qu'il n'a pas prise sur elle parce que, hypocrite et ne comprenant rien à la réalité, elle ne peut se décider à prendre un parti.

J'ai plus que jamais pitié de ma femme parce que je me rends compte qu'elle ne connaît ni trêve ni repos.

Je ne crois pas qu'elle ait en ce moment un meilleur ami que moi, un ami qui lui viendrait en aide de tout cœur si elle facilitait tant soit peu les choses. Mais elle ne me donne pas toute sa confiance et elle me frappe d'impuissance en accordant *par contre* sa confiance à ceux qui sont en somme ses ennemis; je suis convaincu qu'elle ne comprend pas qu'elle agit mal, ou — je me le demande parfois — qu'elle ne veut

1. En français dans le texte.

pas comprendre. L'époque où je me fâchais encore contre ses travers appartient depuis longtemps, depuis l'année dernière, au passé. Quand je la vois *maintenant* retomber dans les mêmes travers, je ne m'en étonne plus et je crois que je m'en accommoderais encore si je savais que son salut en dépend. Car je ne la tiens pas *quand bien même* [1] pour méchante. Je ne la tiens pas pour méchante, mais elle n'a jamais vu ce qui est *bon*, comment *pourrait*-elle donc être bonne?

Je veux dire qu'elle n'est pas responsable, comme celui qui comprend qu'il y a une différence entre le bien et le mal; *au fond*, elle n'est pas parvenue à saisir cela, elle n'en a qu'une notion instinctive, très vague et très embrouillée. Je crois qu'elle ferait ce qu'elle doit faire, si elle le savait. Quant à ce que tu prétends — qu'à ton avis, ne plus vivre avec moi lui ferait du *bien* — je serais du même avis si, premièrement, elle ne devait pas retourner dans sa famille, et deuxièmement, se séparer du seul soutien relatif qu'elle aurait encore, ses enfants. C'est une situation sans issue. J'ignore s'il y aura moyen pour toi de la comprendre telle que je te l'explique, mais écoute — *au fond* [1], elle voudrait demeurer auprès de moi, elle s'est attachée à moi, mais elle ne se rend pas compte qu'elle est en train de creuser un fossé entre nous. Quand j'aborde le sujet, elle me réplique — oui, oui, je sais, tu ne me garderas pas auprès de toi.

Or, ce sont là des moments de *bonne* humeur, et ses *mauvais* moments sont plus désespérants. Elle me dit alors carrément — oui, oui, je suis apathique et paresseuse, je l'ai toujours été, il n'y a rien à faire; ou encore — mais oui, je suis une putain, et en dehors de ce métier il n'y a pour moi d'autre issue que de me jeter à l'eau.

Eu égard à son caractère brut, à moitié ou complètement corrompu, je dirais même *traîné dans la boue*, je le répète : *après tout* [1], elle *ne saurait* être autrement qu'elle n'est; ce serait *bête* et présomptueux de ma part de la condamner par un mot ronflant et solennel.

Cela dit, tu comprendras peut-être mieux qu'auparavant comment j'en suis arrivé à lui appliquer l'apostrophe que l'abbé Bienvenue, des *Misérables* de Victor Hugo, avait coutume d'adresser aux animaux méchants, même venimeux : *pauvre bête, ce n'est pas sa faute qu'elle est ainsi* [1].

1. En français dans le texte.

Tu comprendras, toi, que je désire la sauver. Si je le pouvais en l'épousant, je l'épouserais, même en ce moment. Mais serait-ce une solution? Supposons qu'elle se mette ensuite à me casser les oreilles : pourquoi m'as-tu amenée ici? La solution n'aurait pas avancé d'un pas.

J'espère que tu ne verras pas d'inconvénients, si tu considères la réalité telle qu'elle est, ainsi que la nécessité où je suis d'aller de l'avant, tout ce que nous avons discuté et mon intention de rester *si possible avec elle*, je veux dire si *elle-même* n'y met pas d'obstacles... j'espère donc que tu ne verras pas d'inconvénients à ce que je me décide à partir pour la Drenthe. Que ma femme y vienne ou n'y vienne pas avec moi dépend uniquement d'elle. *Je sais* qu'elle se concerte avec sa mère. J'ignore au sujet de *quoi*. Je ne le lui demande pas.

Si elle veut m'accompagner, eh bien! qu'elle le fasse. L'abandonner équivaudrait à la rejeter dans la prostitution; la main qui a essayé de la tirer de là *ne peut pas* l'y repousser, n'est-ce pas?

Sans date
Ce que tu m'écris est peut-être vrai, nous en avons déjà discuté. Je me suis demandé plus d'une fois : si ma femme était obligée de me quitter et de se débrouiller seule, suivrait-elle le droit chemin? Comme elle a deux enfants, c'est un cas délicat, qu'en dirai-je? A tout prendre, elle m'y oblige, *mais les circonstances m'y obligent davantage*. Je souligne la phrase.

Veux-tu savoir ce que j'ai fait? J'ai passé aujourd'hui une journée calme avec elle, je lui ai exposé en long et en large la situation, je lui ai expliqué où j'en étais, que je *dois* partir à cause de mon travail, que je *dois* dépenser peu et gagner de l'argent cette année, afin de compenser mes dépenses antérieures, trop lourdes pour moi. Que je prévoyais, si je restais avec elle, que je ne pourrais plus l'aider d'ici quelque temps, que je me criblerais à nouveau de dettes car, ici, la vie est chère, et que je ne réussirais plus en fin de compte à en sortir. Enfin, pour le dire en peu de mots, que nous devions être raisonnables, elle et moi, et nous quitter comme des amis. Qu'elle devait amener sa famille à recueillir les enfants, pour pouvoir se mettre en service.

Que je ne puisse tenir le coup ici lui paraît si évident qu'elle l'admet sans peine.

Nous sommes tombés d'accord de nous séparer pour quelque temps ou pour toujours, selon les circonstances. Nous nous trouvons tous deux dans une impasse et la situation ne ferait qu'empirer si nous restions ensemble.

J'ajoute « ou pour toujours » parce que nous avons *quand bien même* [1] chacun notre raison de vivre, elle ses enfants et moi mon travail; que nous devons faire certaines choses contre notre gré et que nous ne pourrons peut-être pas nous montrer aussi bons que nous le voudrions.

Je lui ai dit : Tu ne t'en tireras probablement pas sans t'écarter parfois du droit chemin, mais suis-le autant que possible, j'en ferai autant de mon côté. Sache seulement que moi, je ne m'en tirerai pas à très bon compte dans la vie, il s'en faut de beaucoup.

Par conséquent, je te dis : aussi longtemps que je saurai que tu fais de ton mieux, que *tu ne lâches* pas tout et que tu es bonne pour les enfants, comme j'ai été bon pour eux. tu le sais; aussi longtemps que tu resteras malgré tout une mère pour les enfants, même si tu n'es qu'une pauvre servante, même si tu n'es plus qu'une pauvre putain, je te considérerai toujours comme un être bon, en dépit de tes défauts innombrables. Je ne doute pas un instant d'avoir à subir divers désagréments, comme toi d'ailleurs, mais j'espère demeurer égal à moi-même, à moins que je ne rencontre à nouveau une femme au ventre ballonnant ou une pauvre misérable; le cas échéant, je saurai ce que j'ai à faire et je ferai ce qui est en mon pouvoir. Je dis donc que si tu étais à nouveau dans l'état où je t'ai rencontrée, ma maison serait encore la tienne, tu y trouverais un abri sûr contre la tempête aussi longtemps que j'aurais un morceau de pain et un toit à partager. Il n'en est plus ainsi; la tempête est passée, tu peux te frayer un chemin dans la vie par tes propres moyens, sans mon aide — eh bien! il faut essayer.

De mon côté, j'essayerai de me frayer également un chemin dans la vie; je travaillerai dur, tu dois en faire autant.

Voilà comment je lui ai parlé.

Oh! mon frère, tu te rends bien compte que nous ne nous quitterions pas si ce n'était pas nécessaire. Je te le répète : nous ne nous quitterions pas si nous n'y étions contraints. Nous nous sommes toujours pardonné toutes nos fautes, et chaque

1. En français dans le texte.

fois nous nous sommes rapprochés. Nous nous connaissons si bien qu'il ne nous est plus possible de nous découvrir méchants. J'ignore si c'est de l'amour, mais le lien qui existe entre nous subsiste malgré tout.

. .

Je me propose de continuer un certain temps à m'occuper d'elle, à lui venir en aide dans la mesure du possible. Mes soucis iront diminuant mais il faudra renoncer à l'atelier jusqu'à ce que vienne un temps meilleur. Reléguer tout le bazar dans un coin de grenier. Et puis, en route, sans bagage, tout seul, vers l'étude. Écris-moi vite ce que tu en penses, j'aimerais que tu répondes à la présente par retour du courrier pour connaître ton avis.

Demain, j'irai résilier mon loyer et je tâcherai de trouver un endroit pour remiser mon bazar. La femme cherchera une place.

<div align="right">Sans date</div>

Je dois te dire qu'elle ne se laisse pas abattre. Elle souffre, 319 N moi aussi, mais elle n'est pas découragée, elle tient tête à l'adversité. Dernièrement, j'avais acheté un morceau de toile pour faire des études; je le lui ai donné pour confectionner des chemises aux gosses, je lui ai donné aussi une partie de mon linge, pour qu'ils aient quelque chose à se mettre. Elle s'en occupe pour le moment.

Si je prétends que nous nous séparons comme des *amis*, je ne fais pas violence à la vérité. Séparés, nous aurons chacun plus de volonté; aussi la séparation m'a-t-elle calmé davantage que je n'avais osé l'espérer. Ses défauts étaient de nature à nous être fatals, à elle aussi bien qu'à moi, quand nous étions liés l'un à l'autre, parce que l'un est pour ainsi dire responsable des défauts de l'autre.

Je demeure pourtant soucieux sur un point — où en sera-t-elle dans un an? Il est certain que je *ne* cohabiterai *plus* avec elle, mais je ne voudrais pas la perdre de vue, car je les aime trop, elle et les enfants. Cela est possible parce qu'il y a eu entre nous autre chose que de la passion.

J'espère que mon projet avant de partir pour la Drenthe pourra se réaliser.

. .

J'irai, si j'ai de l'argent pour le voyage, bien que je ne possède pas une grande provision de matériel. L'époque des effets

d'automne est déjà commencée, je voudrais encore en profiter un peu.

Je garde l'espoir de pouvoir lui laisser quelque chose, de quoi subvenir à ses besoins immédiats. Mais *s'il y a moyen* de partir, je *partirai.*

J'ai l'intention de lui venir en aide au début, mais je ne puis faire grand'chose; évidemment, je n'en souffle mot à *personne*, sauf à toi.

Si je te dis : quoi qu'il arrive, je ne la prendrai plus dans ma maison, tu peux te fier à ma parole, car ce n'est guère dans son caractère de faire ce qu'elle devrait faire alors.

J'espère que tout finira par s'arranger. N'empêche que je vois son avenir en noir, et le mien également. Je me plais à croire que quelque chose se réveillera en elle, mais voilà, cela *aurait déjà dû se réveiller;* il lui sera maintenant plus difficile de suivre ses bonnes intentions, si elle n'a plus personne pour la soutenir moralement. Elle n'a pas voulu m'écouter et, plus tard, quand elle souhaitera bavarder avec moi, ce ne sera plus possible. Tout le temps qu'elle a vécu ici, elle n'a pas vu la contradiction, mais, quand elle vivra dans un autre milieu, elle se souviendra de certaines choses auxquelles elle ne prêtait guère attention. Les contrastes l'amèneront à y réfléchir, *après la séparation.*

Il m'arrive d'être si navré à l'idée qu'il nous est impossible de nous attaquer ensemble à l'avenir, alors que nous sommes très attachés l'un à l'autre! Pour le moment, elle se montre plus confiante que d'habitude; sa mère l'avait incitée à me jouer quelques mauvais tours, mais elle a refusé.

Des mauvais tours dans le genre que tu sais, nous en avons discuté quand tu étais ici : faire du scandale, que sais-je?

Tu vois bien qu'il y a en elle un germe d'honnêteté; je forme des vœux pour qu'il survive. Je voudrais tant qu'elle se marie. Si je t'ai dit que je continuerais à la suivre de loin, c'est que je lui conseille de contracter un mariage.

Si elle trouve un mari à moitié bon, cela suffira; le germe de bien que j'ai semé en elle se développerait, particulièrement le sens de la famille et de la simplicité. Si elle s'en tenait là, je ne serais pas obligé plus tard de l'abandonner complètement à son sort, car je demeurerais son ami, un ami sincère.

<div align="right">Sans date</div>

320 N Je commence par te confier que je sais à présent avec certitude certaines choses que je soupçonnais déjà, notamment

qu'elle a discuté ces temps derniers son avenir, avant même que j'aie décidé de me séparer d'elle. J'ai dû prendre cette décision parce que j'étais *alors* presque aussi sûr que je le suis *maintenant* qu'elle couvait de tels projets.

Ma décision prise, je vais m'occuper énergiquement de mon projet de voyage.

....................

Oh! Théo, tu comprendras certainement ce que j'ai ressenti ces jours-ci; je suis en proie à une grande tristesse à cause de la femme et des enfants, mais il n'y a pas d'autre solution. J'ai concentré toutes mes forces sur mon travail et je suis bien en train, parce que je puis faire maintenant ce que je n'aurais pu faire autrement.

Cher frère, si tu savais exactement ce qui se passe en moi, si tu sentais comme moi que j'ai pour ainsi dire dépensé une partie de moi-même pour ma femme, je veux dire que j'ai passé l'éponge sur tout et consacré toutes mes forces à la remettre en selle, si tu éprouvais exactement cette grande tristesse que me vaut la vie, qui ne me rend pourtant pas indifférent pour elle (au contraire, je préfère ma douleur à l'oubli ou à l'indifférence), si tu comprenais exactement à quel point je puise ma sérénité dans *worship* ou *sorrow* et non dans des illusions, mon âme serait même pour toi, mon frère, bien différente et plus détachée de la vie que tu ne peux te le figurer. Certes, je n'aurai plus de longs discours à tenir à cette femme, mais je penserai toujours à elle. L'aide que je lui ai accordée au début était une question de vie ou de mort. Je n'avais pas les moyens de lui donner assez d'argent pour se débrouiller seule, je *devais* donc l'accueillir chez moi si je voulais faire *quelque chose* d'utile. A mon sens, l'épouser et l'emmener en Drenthe aurait été la solution idéale, mais j'avoue que ni elle-même ni les circonstances ne le permettent. Elle n'est pas assez gentille, pas assez bonne; moi non plus, je ne suis ni l'un ni l'autre, mais tels que nous étions, nous étions malgré tout unis par une affection sincère. J'ai un grand besoin de travail, j'ai également besoin de recevoir vite une lettre de toi.

Je soulignais dans une lettre antérieure que ma femme s'était empressée de manquer à certaines promesses, ce que je trouve assez grave; elle avait notamment fait une démarche pour se faire engager dans un bordel; c'est sa mère qui en avait eu vent et l'avait encouragée. La femme s'en est repentie aussitôt, elle a abandonné son projet, n'empêche que

293

c'était très, très faible de sa part d'y penser *juste à ce moment-là;* mais voilà comment elle est — jusqu'à présent, en tout cas elle n'a pas eu le courage d'opposer un *non* catégorique à des tentations de ce genre.

Elle m'oblige donc à prendre des mesures que j'avais sans cesse ajournées.

Cependant, j'ai remarqué à cette occasion qu'elle s'imagine qu'il ne s'agissait que d'un accès de mauvaise humeur de ma part : jusqu'ici et pas plus loin. C'est ainsi qu'elle admet que la séparation pourrait être un bien. Comme elle est très attachée à sa mère, ce que je trouve fâcheux, elles prendront ensemble le mauvais ou le bon chemin.

Elle compte aller vivre chez sa mère, elles iront travailler à tour de rôle et elles essayeront de se débrouiller honnêtement. Voilà ce qu'elle se propose de faire; elles ont déjà trouvé à s'employer pendant quelques jours et j'ai fait paraître des annonces; elles cherchent tous les jours et commencent à trouver cela amusant.

Je ne m'arrêterai pas de faire paraître des annonces aussi longtemps que c'est nécessaire — enfin, je ferai tout pour leur être utile et les aider. Si mes moyens me le permettent, je paierai avant de partir quelques semaines de loyer et un pain par jour, afin qu'elles aient tout le loisir de mettre leur projet sur pied et de l'exécuter. Mais je ne *leur* ai pas *promis* de leur continuer mon aide parce que je ne sais pas encore si je pourrai le faire. Je ferai ce que les circonstances me permettront.

Je lui conseille instamment de contracter un *mariage de raison* [1] avec un veuf par exemple, mais j'ajoute qu'elle devra se montrer avec son mari *meilleure qu'elle ne l'a été pour moi.*

Sans date

321 N Si tu m'envoies un peu d'argent vers le 10, je crois bien que je pourrai partir; si je ne puis m'en aller du jour au lendemain, j'irai loger un jour ou deux dans un village des environs.

J'espère que ce que tu estimes possible, et moi aussi, se réalisera, notamment que la femme se décidera à opter pour le bien.

Je crains cependant qu'il n'en soit pas ainsi, qu'elle ne reprenne le chemin d'antan. Je me suis à nouveau nettement rendu compte ces jours-ci que la chasse aux annonces était de la frime, et qu'elles attendent mon départ pour faire quelque chose dont elles ne me parlent pas.

1. En français dans le texte.

Raison de plus pour que je m'en aille tout de suite, sinon il se pourrait qu'elles tiennent les affaires en suspens à dessein. La mère y est pour beaucoup, comme d'habitude.

J'ai donc l'intention de m'en aller brusquement, puis de laisser passer une quinzaine. Alors, je leur écrirai et verrai où en sont les choses.

Je commence à croire que mon départ est nécessaire pour les ramener à la raison. Mais une expérience de ce genre est dangereuse, car elles sont capables de gâter beaucoup de choses en si peu de temps.

Pourquoi, pourquoi cette femme est-elle si déraisonnable? C'est exactement ce que Musset appelle *un enfant du siècle* [1] — il m'arrive de penser à la ruine qu'était Musset lui-même lorsque je songe à son avenir.

Mais il y avait quelque chose de sublime en Musset. Eh bien! en elle aussi, il y a un *je ne sais quoi* [1], bien qu'elle ne soit pas du tout artiste. *Que ne l'est-elle un peu!* Elle a ses enfants, et si ceux-ci devenaient, plus qu'ils ne le sont à présent, son *idée fixe* [1], il y aurait quelque chose de plus en elle, mais cela ne suffirait pas, bien que son amour maternel, même sous sa forme imparfaite, soit la meilleure part de son caractère, à mon sens.

J'ai entendu dire que Musset et George Sand avaient eu une liaison. George était calme, positive, travailleuse. Musset était *lâche* [1], apathique et négligent dans son travail. Tout cela a fini par une crise et une séparation, suivie d'une tentative désespérée et des regrets de Musset, profondément enlisé dans la boue; George Sand, de son côté, avait mis de l'ordre dans ses affaires, elle s'était abîmée dans son travail et elle lui avait dit : Il est trop tard, *maintenant* ce n'est plus *possible*.

Évidemment, une telle situation entraîne des déchirements, et les cœurs se crispent de douleur plus qu'on ne pourrait le dire.

Théo, quand je m'en irai, je ne serai pas en repos à son sujet, je serai inquiet parce que je sais très bien qu'elle ne se réveillera que lorsqu'il sera trop tard, qu'elle ne désirera ardemment connaître quelque chose de plus simple et de plus pur que lorsque cette chose sera hors de son atteinte.

Vois-tu, je connais depuis longtemps cet air de sphinx que je retrouve en elle et en tant d'autres; c'est un mauvais signe. Plonger un regard mélancolique dans l'abîme est également fâcheux; le seul moyen de vaincre, c'est de travailler dur. Et,

1. En français dans le texte.

Théo — elle se croise à nouveau souvent les bras — la mélancolie, pour qu'il soit possible de la vaincre, doit être terrassée en trimant; qui ne le sent pas est définitivement perdu et court directement à sa ruine. Je le lui ai dit, je le lui ai même fait comprendre à certains moments.

Comme tu le vois, elle est à deux doigts de sa perte, n'est-ce pas?
Ce ne sera pas ma main qui la poussera dans l'abîme. D'autre part, je ne puis demeurer éternellement auprès d'elle pour la retenir. Il faut être assez raisonnable pour y mettre du sien, lorsqu'on vous met en garde et qu'on vous tend une main secourable.

Sans date

Je viens de recevoir ta lettre contenant 100 francs. Demain, je pars pour Hoogeveen en Drenthe. De là, j'irai plus loin et je t'enverrai mon adresse dès que je serai arrivé à destination.

Théo, je suis certainement plus triste en m'en allant, beaucoup plus triste que je ne l'aurais été si j'avais été convaincu que la femme ferait preuve d'énergie et si sa bonne volonté ne prêtait pas à *équivoque* [1]. Enfin, ce que je t'ai déjà dit t'a appris l'essentiel.

Je dois aller de l'avant, sinon je sombrerai moi-même sans faire aucun progrès.

1. En français dans le texte.

Mais les enfants que j'aime!

Je n'ai pas pu faire beaucoup pour eux, mais si la femme avait voulu! Je ne rabâcherai pas trop là-dessus, car je dois aller de l'avant *quand même* [1].

J'ai l'intention de demeurer là-bas jusqu'à ce que tu viennes en Hollande l'année prochaine. Je ne voudrais pas te manquer alors. J'aurai ainsi l'occasion de voir défiler toutes les saisons et de me faire une idée du caractère de cette contrée.

Je me suis muni d'un passeport national valable pour douze mois.

Il me confère le droit d'aller où bon me semble et de séjourner n'importe où aussi longtemps qu'il me convient.

. .

Tu m'as écrit dernièrement « il se peut que ton *devoir* t'amène à te conduire autrement », ou quelque chose d'approchant. Je

me suis aussitôt mis à réfléchir là-dessus; comme mon travail m'impose indiscutablement d'aller là-bas, je crois que mon premier devoir consiste à travailler et que mon travail passe avant cette femme, qu'il ne peut en aucun cas souffrir de sa présence. L'année dernière, tout se présentait autrement, tandis qu'il me semble qu'*en ce moment* je suis mûr pour aller en Drenthe. Mes sentiments restent cependant partagés; je voudrais pouvoir faire les deux choses à la fois, ce qui est *impossible* dans les circonstances présentes, premièrement à cause de l'argent et ensuite — ce qui pèse le plus dans le plateau de la balance — il n'y a vraiment pas moyen de lui faire confiance.

1. En français dans le texte.

DRENTHE
septembre 1883-novembre 1883

323 N Je viens d'arriver.

J'ai admiré du train les beaux paysages de la Veluwe, mais il faisait déjà noir quand je suis arrivé dans ce pays-ci. C'est dire que je n'en connais encore rien.

. .

Tout s'est bien passé jusqu'à La Haye. Le géomètre est venu me voir à la gare.

Évidemment, la femme et les enfants sont restés près de moi jusqu'à la dernière minute; quand je suis parti, les adieux ont été assez déchirants. Je lui ai laissé de l'argent, dans la mesure de mes moyens, mais elle va traverser, de toute façon, une période difficile.

Sans date

Voici un échantillon de l'allure de ce pays.

Pendant que je peignais dans une chaumière, deux brebis et une chèvre sont venues brouter *sur le toit*. La chèvre avait grimpé au faîte et regardait dans la cheminée

Entendant tout ce remue-ménage sur le toit, la femme est sortie de la maison et elle a lancé son balai à la tête de la chèvre, qui a sauté du coup sur le sol, comme un chamois.

Les deux hameaux dans la bruyère où j'ai été et où cet incident s'est déroulé, s'appellent Stuifzand et Zwartschaap. J'ai encore été en plusieurs autres endroits; pour te donner une idée de l'état primitif de cette région, je te dirai que Hoogeveen est une ville, *après tout* [1], mais qu'on voit dans les environs immédiats des bergers, des fours, des chaumières en gazon, etc.

Il m'arrive de penser à la femme et aux enfants. Ah! que ne sont-ils à l'abri de tout souci! On peut me répondre que la femme n'a qu'à s'en prendre à elle-même, et c'est vrai, mais je crains que son malheur ne soit plus grand que sa culpabilité.

J'ai su dès le début que son caractère était corrompu, mais j'espérais que cela s'arrangerait; maintenant que je ne la vois plus et que je réfléchis à tout ce que j'ai pu connaître d'elle, je suis de plus en plus porté à croire qu'elle était tombée trop bas pour pouvoir se relever.

Du coup, ma pitié pour elle augmente et je me sens tout triste de ne plus pouvoir y changer ni peu ni prou.

1. En français dans le texte.

Théo, lorsque j'aperçois dans la bruyère une pauvre femme portant un enfant sur les bras ou serré contre sa poitrine, mes yeux se mouillent. Je la reconnais dans cette femme-là, d'autant plus que la faiblesse et le débraillé accentuent encore la ressemblance.

Je sais qu'elle n'est pas bonne, que j'avais parfaitement le droit de faire ce que j'ai fait, qu'il m'était impossible de rester plus longtemps auprès d'elle, et qu'il m'était également *impossible* de l'amener ici, qu'il était même sage et raisonnable de faire ce que j'ai fait, et tout ce que tu voudras, mais cela n'empêche que mon âme se déchire et que mon cœur s'attendrit quand j'aperçois une pauvre silhouette fiévreuse et misérable. Que la vie déborde de tristesse! Enfin, je ne puis m'abandonner à la mélancolie, il me faut trouver une issue, c'est mon devoir de travailler. Il y a des moments où je ne trouve la sérénité que dans la certitude que le malheur ne m'épargnera pas, moi non plus.

Sans date

325 N Dans l'accomplissement de notre devoir, les circonstances font parfois de nous autre chose que ce que nous aurions été si rien ne venait entraver notre volonté.

Ainsi, j'aurais préféré rester avec la femme, bien que cette solution eût été fâcheuse, mais, autant que je sache, c'était impossible pour moi.

Je la revois pourtant encore en imagination, telle une revenante, mais une revenante qui ne m'adresse aucun reproche. Je suis désolé de n'avoir pas eu les moyens de me conduire à son égard comme j'aurais voulu.

Sans date

326 N On serait parfois tenté de verser des pleurs sur ce qui est actuellement gâché dans tous les domaines; ce à quoi nos pré-

300

décesseurs ont consacré de bonne foi leur travail, on le néglige et on l'ignore lâchement. Notre époque a peut-être un peu plus d'allure, du moins en apparence, que l'époque précédente, mais la noblesse se perd et l'on ne peut espérer de l'avenir de grandes choses comme le passé en a produit. Enfin, chacun doit trancher le nœud pour soi-même.

Je puis te confier que l'air de la campagne et mon genre actuel de vie rétablissent peu à peu mes forces. Oh! si la femme avait pu profiter de l'aubaine! Je pense à elle avec une profonde tristesse, mais ma saine raison me dit qu'une autre solution était impossible, eu égard aux circonstances.

Je m'inquiète à son sujet, parce que je n'ai pas encore reçu de ses nouvelles; j'en conclus qu'elle n'a pas fait ce que je lui avais conseillé. Je ne puis lui écrire, car elle habite toujours à la *Bagijnenstraat* et je sais, premièrement, que ma lettre serait probablement lue par sa mère et par son frère, deuxièmement, je ne veux pas avoir affaire à ces deux-là, *même pas à elle* aussi longtemps qu'elle demeure là-bas. Enfin, elle me fera peut-être parvenir des nouvelles, sinon je continuerai à m'inquiéter. J'ai toujours espéré qu'elle m'annoncerait un changement d'adresse et qu'elle ouvrirait avec sa mère une petite blanchisserie.

Oh! Théo, si elle n'avait pas eu de famille proche, elle se serait mieux conduite. Les femmes de son espèce sont vraiment corrompues, mais, *primo*, infiniment, je dis infiniment plus dignes de pitié que corrompues, et *secundo*, elles ont une certaine passion et une certaine ardeur si intensément humaines que les honnêtes gens pourraient prendre exemple sur elles. Moi, je comprends très bien la parole de Jésus, qui disait aux civilisés superficiels, aux honnêtes gens de son temps : Les putains *ont le pas sur vous.*

Il se peut que la corruption des femmes de son espèce soit irrémédiable (je ne parle pas des Nana sanguines et voluptueuses, mais de ses congénères au tempérament plus nerveux et plus raisonnable); les femmes de son espèce justifient parfaitement la sentence de Proudhon : *La femme est la désolation du juste* [1]. Elles ne font aucun cas de ce que nous appelons la *raison* [1], leurs actes sont contraires à la raison et pèchent sans cesse contre elle; en revanche, elles ont quelque chose de vraiment humain qui fait qu'on ne peut se passer d'elles,

1. En français dans le texte.

qui nous fait sentir qu'elles ont un bon côté, et même un côté infiniment bon, encore qu'on ne puisse en donner d'autre définition que celle-ci : *un je ne sais quoi, qui fait qu'on les aime après tout* [1]. Gavarni était *sérieux* [1] lorsqu'il disait : *Avec chacune que j'ai quittée, j'ai senti quelque chose mourir en moi* [1]. La plus belle, la *meilleure* parole sur cette question est celle que tu connais : *O femme que j'aurais aimée* [1]. On aimerait être introduit dans l'éternité par cette parole-là — en refusant d'en savoir davantage. Je sais qu'il y a des femmes assez absurdes (elles sont plus coupables que les hommes) pour se laisser gouverner complètement par l'ambition, etc. Lady Macbeth en est le prototype; ce sont des femmes fatales et il vaut mieux les éviter malgré leur *charme* [1], sinon on devient un coquin et l'on se trouve en peu de temps en face de la masse énorme du mal qu'on a commis et qu'on ne pourra jamais réparer. Celle avec laquelle j'ai vécu n'était pas affligée de ce défaut, bien qu'elle fût vaine comme nous le sommes d'ailleurs

1. En français dans le texte.

tous à certains moments. Pauvre, pauvre créature! voilà le seul sentiment qui me remuait au début et me remue encore à la fin. Méchanceté? *Que soit* [1]; mais qui est vraiment bon à notre époque? Qui se sent assez pur pour jouer le juge? Il s'en faut de beaucoup. Je prétends que Delacroix l'aurait comprise, et je me dis parfois que Dieu dans sa miséricorde la comprendra bien mieux encore.

Comme je te l'ai déjà écrit, le petit bonhomme m'aimait beaucoup, je l'ai encore tenu sur mes genoux alors que j'avais déjà pris place dans le compartiment; c'est ainsi que nous avons pris congé l'un de l'autre. Je crois que nous étions tous en proie à une tristesse infinie, mais rien d'autre.

Je t'assure, mon frère, que je ne suis pas bon à la façon des pasteurs; moi aussi, je trouve les putains corrompues, pour le dire sans mâcher mes mots, mais je vois néanmoins quelque chose d'humain en elles. Je n'ai donc aucun scrupule à frayer avec elles; je ne leur découvre rien de particulièrement méchant, je n'ai pas une ombre de regret des relations que j'ai ou que j'aie eues avec elles. Si notre société était plus pure et mieux faite, ah oui, alors on pourrait les qualifier de séductrices, mais à mon sens il faut plutôt les considérer comme des *sœurs de charité* [1].

De nos jours, comme en d'autres périodes de déclin de la

1. En français dans le texte.

civilisation, les distinctions entre le bien et le mal sont souvent bouleversées par la conception de la société. On est ramené logiquement à l'ancienne parole : Les premiers seront les derniers et les derniers seront les premiers.

Comme toi, j'ai été au Père-Lachaise; j'ai vu les tombes de marbre pour lesquelles je nourrissais un respect indescriptible, mais je voue un respect identique à l'humble dalle de la maîtresse de Béranger, que j'ai cherchée à dessein (si mes souvenirs sont exacts, elle se trouve dans un petit coin, derrière la tombe de Béranger), et j'ai pensé à l'amie de Corot. Ces femmes-là étaient des muses muettes; or, je sens toujours et partout l'influence de l'élément féminin dans l'émotion de ces maîtres débonnaires, dans l'intimité et la pénétration de leur poésie. Je parle sérieusement de ces choses, non parce que je trouve les sentiments et les conceptions de notre père erronés — il s'en faut de beaucoup; par exemple, tu feras bien de suivre ses conseils en maintes occasions — mais parce que je veux montrer que père et d'autres ignorent qu'à côté de leur existence intègre — père mène une existence droite — il y a d'autres existences droites guidées par un esprit et un caractère plus humains : je ne citerai que Corot et Béranger. Parce que père et les autres ignorent ce fait, ils se trompent souvent, fatalement, dans le jugement qu'ils portent sur certaines personnes; ils commettent des erreurs à l'instar de C. M., convaincu, lui, que de Groux était un méchant homme. Lui aussi s'est trompé, si grande ait été sa conviction.

Sans date

328 N J'ai besoin de m'épancher, je ne puis donc te cacher que j'ai été envahi par une grande inquiétude, par une tristesse, par un *je ne sais quoi* [1] de décourageant et de désespérant — il y en a trop pour tout énumérer. Si je ne puis m'en consoler, ces sentiments deviendront insupportables et m'écraseront.

Je m'en veux d'avoir si peu de succès auprès des hommes en général, je m'en préoccupe beaucoup, surtout qu'il importe de me remettre en selle et de continuer mon travail.

En outre, je me préoccupe du sort de la femme, de celui de mon cher et pauvre petit bonhomme et de l'autre enfant. Je voudrais pouvoir leur venir encore en aide, mais je ne le puis.

J'en suis arrivé au point qu'il me faudrait du crédit, de la confiance et de l'affection, mais voilà, on n'a pas confiance en moi.

1. En français dans le texte.

Toi, tu es une exception à la règle générale, mais c'est justement parce que tout retombe sur toi que je sens plus nettement combien les perspectives sont sombres.

.

Je t'assure que je n'en pouvais plus à La Haye, que j'ai remis et encore remis la rupture pour une raison valable et nette, bien que le déficit fût inévitable si je m'obstinais.

Plutôt que de me séparer d'elle, j'aurais préféré risquer encore un essai en l'épousant et en l'emmenant à la campagne, après t'avoir expliqué la situation. J'étais convaincu d'une chose, notamment que ce chemin était le droit chemin, malgré les inconvénients provisoires d'ordre pécuniaire, et qu'il aurait pu conduire non seulement à mon salut, mais aussi mettre fin aux luttes intérieures qui ont malheureusement doublé de violence à présent. J'aurais préféré vider la coupe telle qu'elle se présentait.

Je ne prétends pas que j'aurais été plus heureux ou plus malheureux si père et toi, vous aviez été à même de saisir la situation. Si les rôles avaient été intervertis, moi à ta place et toi à la mienne, je ne sais si j'aurais agi autrement que tu ne l'as fait, mais je suis certain que cela *lui* aurait sans doute valu son salut. Je me place donc au point de vue suivant : la décision ne dépendait pas de vous, mais de moi (abstraction faite du consentement au mariage que je ne pouvais m'accorder moi-même). J'ai pris cette décision parce que j'avais des dettes et que mes perspectives d'avenir étaient très sombres — mais ma décision n'implique pas une rénovation automatique ni ne dissipe l'épuisement dû à une année difficile. Il me reste au surplus une blessure au cœur doublée d'une sensation

de vide, de désenchantement et de mélancolie. Il n'est pas facile de surmonter tout cela.

En résumé, je suis bien ici; j'ai presque soldé mon déficit, qui sera complètement résorbé d'ici peu de temps; la nature, qui est magnifique, dépasse mes espérances.

Toutefois, je suis encore loin d'être installé et de me sentir en train : je t'offre un dessin d'après nature de mon grenier.

Si j'avais pu prévoir la suite, je serais déjà venu m'installer ici l'année dernière avec la femme, dès son retour de l'hôpital. A ce moment, je n'avais point de dettes. Qui sait si, dans ces conditions, nous nous serions séparés? Elle est moins responsable que sa famille, qui a vulgairement intrigué, en apparence pour son bien, mais *au fond* [1] contre elle. Je me suis parfois demandé si sa mère n'avait pas trouvé d'appui, auprès d'un curé par exemple, car sa famille a tant fait pour influencer cette femme que je ne parviens pas à me l'expliquer. D'autant moins que je n'ai pas encore reçu de ses nouvelles. Je lui avais promis avant mon départ d'envoyer mon adresse à notre voisin le menuisier, dès que j'en aurais une. Je la lui ai envoyée, lui demandant de la communiquer à la femme. Peine perdue, car je n'ai pas encore reçu de ses nouvelles, si ce n'est par le menuisier m'annonçant qu'elle était venue enlever toutes ses affaires (plus qu'elle n'en avait amené, *après tout* [1]).

Tu comprendras que je m'inquiète de son sort, bien que je me dise qu'elle aurait certainement écrit si elle avait été serrée, sans plus. Quelque chose ne va sûrement pas. Tu te figures l'humeur que cela me vaut, j'ai peur que sa famille ne lui souffle : Il écrira bien, lui, et alors... nous l'aurons en notre pouvoir. Ils spéculent sur ma faiblesse, mais je ne tomberai *pas* dans le piège.

J'écris aujourd'hui, non directement à elle mais au menuisier, lui demandant de s'arranger pour qu'elle soit informée de mon adresse; je ne lui écrirai en aucun cas le premier, à *elle*, et, *si* elle m'écrit, je me rendrai bien compte où en sont les choses, après tout. Voici où je veux en venir : je ne puis encore admettre l'idée de cette séparation; jusqu'à présent, je me suis fait beaucoup de mauvais sang au sujet de son sort, justement parce qu'elle ne me fait rien savoir.

Et puis, qu'est-ce que je veux — mes pensées sont parfois si nettes. J'ai travaillé et retranché sur mon budget sans pour-

1. En français dans le texte.

tant parvenir à éviter les dettes; j'ai été fidèle à ma femme et j'ai pourtant versé finalement dans l'infidélité; j'ai haï les *intrigues* et je n'ai ni crédit, ni bien d'aucune sorte. Je ne sous-estime pas ta fidélité, au contraire, mais je me demande si je ne dois pas te dire : abandonne-moi à mon sort, nous n'arriverons pas au but; c'est trop pour une seule personne; or, il

n'y a aucune chance d'obtenir quoi que ce soit d'un autre côté; n'est-ce pas la preuve que je dois m'avouer vaincu?

Oh! mon vieux, je suis si triste.

. .

Père m'a écrit pour me proposer son aide. Je n'ai rien laissé transparaître de mes soucis; je me plais à croire que, de ton côté, tu ne lui en souffleras mot. Père a déjà ses propres soucis, et il en prendrait trop sur lui s'il apprenait que tout ne va pas ici comme sur des roulettes. Je lui ai donc répondu que je me plais beaucoup ici; c'est parfaitement exact pour ce qui est de la nature. Aussi longtemps qu'il a fait beau, j'ai oublié tout le reste en présence des belles choses, mais il pleut à verse depuis quelques jours, sans répit, et je me rends mieux compte maintenant à quel point je suis enlisé et entravé, somme toute. Que faire? Est-ce que ça ira mieux ou plus mal à l'avenir? Je n'en sais rien, mais il n'est pas possible de nier que je me sens indiciblement misérable.

In every life some rain must fall
And days be dark and dreary [1].

Il en est bien ainsi et il ne saurait en être autrement. Je me demande pourtant : le nombre des *dark and dreary* ne sera-t-il pas trop grand un jour?

<div align="right">Sans date</div>

329 N Si j'avais pu prévoir que cette liaison se terminerait par une séparation, il est plus que probable que celle-ci daterait déjà de six mois. Je préfère quand même lui être resté fidèle trop longtemps que trop peu, bien que j'en subisse encore les conséquences.

<div align="right">Sans date</div>

332 N Jetons un coup d'œil en arrière pour découvrir la raison de mon humeur rocailleuse, aride, et pourquoi ça allait de mal en pis, bien que je me sois efforcé d'intervenir.

Je me sentais plus pétrifié que sensible, non seulement quand je me trouvais en face de la nature, mais aussi en face des gens.

On a prétendu que j'avais le timbre un peu fêlé, mais comme je sentais mon mal s'agiter dans les profondeurs de mon être et que je m'efforçais de remonter à la surface, je savais bien qu'il n'en était rien. J'ai fait toutes sortes d'*efforts de perdu* [2] qui n'ont pas abouti. Soit. Mais selon mon *idée fixe* [2] qu'il fallait revenir à une situation normale, je n'ai jamais confondu mes faits et gestes désespérés, mes peines et mes tourments avec moi-même. Je me répétais tout le temps : fais quelque chose, établis-toi quelque part, cela *doit* te guérir, tu pourras remonter en selle, ne laisse pas entamer ta patience et ta volonté de guérir. Depuis lors, j'ai beaucoup réfléchi à

1. En toute existence il faut que tombe quelque pluie et qu'il y ait des jours sombres et mornes.

2. En français dans le texte.

nos années tourmentées et je ne conçois pas que, dans de telles circonstances, j'*aurais pu* être différent de ce que j'ai été.

. .

Je puis t'annoncer que j'ai reçu indirectement des nouvelles de la femme. *Après tout* [1], je ne parvenais pas à comprendre pourquoi elle ne m'avait pas écrit.

J'ai demandé au menuisier si elle n'était pas venue lui réclamer mon adresse. Écoute ce que le coquin me répond :

 Certainement, monsieur, mais j'ai cru que tu ne voulais pas qu'elle connaisse ton adresse, j'ai donc fait l'imbécile, comme si je ne la connaissais pas. — Sacré couillon, va!

J'ai écrit tout de suite à la femme. C'est contraire à ce qui avait été convenu formellement avec lui et avec elle, mais je *ne veux pas*, ni *à présent* ni *jamais*, me cacher ou devoir me dissimuler; je préfère encore lui écrire à l'adresse de sa famille, plutôt que d'avoir l'air de me terrer. Voilà le fond de ma pensée. Je lui ai envoyé quelque argent; tant pis si ce geste entraîne des conséquences fâcheuses, je *ne veux* pas être un fourbe.

. .

J'ai lu un très beau livre de Carlyle : *Heroes and Hero-worship*. Il est plein de jolies choses, par exemple : *We have the duty to be brave* [2], bien qu'on considère cela la plupart du temps, à tort, comme très singulier. C'est un fait que dans la vie le bien est une lumière placée à une si grande hauteur qu'il semble naturel de ne pouvoir l'atteindre. Ne volons pas trop haut et tâchons de garder notre lucidité d'esprit et de ne pas la stériliser : c'est la solution la plus raisonnable, elle rend la vie un peu moins absurde.

Il existe ici des spécimens singuliers de pasteurs dissidents, qui ont des gueules de cochon et portent des bicornes. On rencontre également beaucoup de Juifs qui adoptent une attitude exécrable, quand on les distingue parmi les individus à

1. En français dans le texte.
2. Nous nous devons d'être braves.

la Millet, dans la bruyère naïve et mélancolique. Pour le reste, ils sont tout à fait vrais; j'ai voyagé en compagnie d'une bande de Juifs qui discutaient théologie avec quelques paysans.

On serait tenté de se demander comment des choses aussi absurdes sont possibles dans un pays comme celui-ci; pourquoi ne regardent-ils pas par la fenêtre ou ne fument-ils pas leur pipe; pourquoi ne se comportent-ils pas au moins aussi raisonnablement que leurs cochons par exemple, qui n'embêtent personne malgré leur nature de cochons, et qui ne jurent pas avec leur *entourage* [1], où ils sont dans leur élément?

Sans date

Théo, la pauvre femme m'a déjà envoyé plusieurs fois de ses nouvelles; il paraît qu'elle travaille toujours, elle fait des lessives, donne quelques coups de main à gauche et à droite, bref, elle se conduit de son mieux. Ce qu'elle écrit est quasiment illisible et vraiment incohérent; elle semble regretter certaines choses. Les enfants vont bien.

Ma pitié et mon affection pour elle ne sont pas mortes dans

mon cœur, et je me plais à croire qu'un lien d'affection subsistera entre nous. Assurément, je ne crois notre réunion ni souhaitable, ni possible. La pitié n'est peut-être pas de l'amour, mais cela n'empêche qu'un tel sentiment ait de profondes racines.

1. En français dans le texte.

NUENEN

décembre 1883-novembre 1885

Tu es probablement étonné que je ne t'aie rien dit de mon intention de pousser jusqu'à la maison, et que je t'écrive d'ici. Je veux te remercier avant tout de ta lettre du 1er décembre qui vient de me rejoindre ici, à Nuenen.

Depuis trois semaines, je ne suis plus en bonne santé — j'ai été incommodé par toutes sortes de malaises, suites d'un rhume et de ma nervosité.

Très bien de vouloir y couper court, mais je sentais que mon état s'aggraverait si je ne me procurais pas un peu de distraction.

Plusieurs raisons m'ont amené à revenir à la maison. Par ailleurs, ce projet m'effrayait.

.

J'ai pensé à toi, frère, tout le long d'une excursion dans la bruyère, par un soir d'orage. Je me souvenais d'un passage de je ne sais plus quel livre : *deux yeux éclaircis par de vraies larmes veillaient* [1]. Je me disais : *Je suis désenchanté;* je me répétais : *Moi,* j'ai cru en tant de choses dont je sais à présent qu'elles ne valaient pas cher, *au fond* [1]. Je continuais : Si j'ai parfois des larmes dans les yeux qui, ici, par cette sombre soirée, connaissent la solitude — pourquoi ces larmes ne me seraient-elles pas arrachées par une douleur intense qui désenchante — oui — et qui enlève les illusions — mais qui, en même temps, *réveille?*

1. En français dans le texte.

Je me demandais encore : *Est-il possible* que Théo se désintéresse de tant de choses dont je m'inquiète, moi?

Est-il possible que je sois simplement victime de la mélancolie, que je ne puisse plus me réjouir, comme jadis, de ceci ou de cela?

Enfin, je songeais : Est-il possible que je confonde l'or avec la dorure? Est-ce que je considère une chose en voie de devenir comme une chose en train de se faner? Je n'étais pas à même de répondre à ces questions. L'es-tu, toi? Sais-tu avec certitude qu'on ne retrouve pas partout une décadence impitoyable et déjà avancée?

Donne-moi du courage si tu en as toi-même, mais je te dis à mon tour : Ne me flatte pas.

Je te déclare que je crois, et fermement, que je resterai toujours pauvre mais très heureux si je parviens à vivre sans dettes, *même si je deviens un bon artiste* (ce qui n'est pas encore le cas, il s'en faut de beaucoup). Qu'une époque où l'on fait monter si haut les prix émette des chèques sur l'avenir, si j'ose dire — ce qui rend l'avenir assez sombre pour la postérité — voilà un des malheurs de la période au-devant de laquelle nous allons. Toi, tu es aussi capable que l'oncle Cent, par exemple, mais tu ne pourrais faire ce que lui a fait. Pourquoi? Parce qu'il y a trop d'Arnold et de Tripp en ce bas monde. Des grippe-sous insatiables en comparaison desquels tu es comme une brebis. Je t'en prie, frère, ne considère pas comme une injure la comparaison que je me suis permis de faire; il vaut mieux être une brebis qu'un loup, il vaut mieux être l'assommé que l'assommeur — il vaut mieux être Abel que Caïn. Et, je me plais à croire que je ne suis pas, ou plus exactement je sais que je ne suis pas un loup. Admettons que nous soyons des brebis, toi et moi, non seulement en imagination, mais en réalité, dans la société. Bien — comme il existe des loups affamés et perfides, il n'est pas dit que nous ne serons pas dévorés un jour. Eh bien! je pense, mais cette pensée n'est pas précisément réjouissante : il vaut mieux, *après tout* [1], sombrer que faire sombrer un autre. Ce que je veux dire, c'est qu'il n'y a pas de raison de perdre sa sérénité quand on se rend compte qu'une vie nécessiteuse semble vous

1. En français dans le texte.

attendre, alors qu'on a les dons, les facultés et les capacités qui permettent aux autres de s'enrichir. Je ne me désintéresse pas de l'argent, mais je ne comprends pas les loups.

Je n'ai pas dormi la moitié de la nuit, Théo, après t'avoir écrit hier soir.

Je suis profondément affligé que, à mon retour, après deux années d'absence, l'accueil ait été incontestablement amical et charmant, mais qu'au fond rien, rien, rien n'ait été changé à ce que je dois bien appeler leur aveuglement et leur incompréhension désespérante pour apprécier la situation.

Je suis à nouveau ballotté, en proie à une violente lutte intérieure; c'est quasi insupportable.

Tu comprendras mieux qu'il m'en coûte d'écrire sur ce ton si je te dis que, ayant pris moi-même l'initiative de ce voyage, ayant brisé moi-même mon orgueil, il n'y a pas réellement de pierres d'achoppement.

Si j'avais pu constater un peu d'*empressement*[1] à faire ce que les Rappard ont fait avec de très bons résultats et ce qu'on avait jadis commencé à faire ici, également avec de bons résultats, si j'avais constaté que père avait compris qu'il n'aurait tout de même pas *dû* m'interdire l'entrée de la maison, j'aurais été tranquillisé sur l'avenir.

Rien, rien de tout cela.

Leur accueil cordial me désole — leur *accommodement*, sans comprendre l'erreur, est selon moi plus grave encore que l'erreur elle-même.

Au lieu de le comprendre promptement et d'accroître, avec une sorte de ferveur, mon bien-être, et en même temps le leur indirectement, je devine en tout des lenteurs et des hésitations qui paralysent mon ardeur et mon énergie, comme une chape de plomb.

Tu estimeras peut-être que je vois tout en noir?

Notre vie est une réalité terrible et nous déambulons dans l'infini; ce qui est, est — que notre appréciation soit plus ou moins pessimiste ne change rien à l'essence de la réalité.

Voilà ce que je pense, les nuits où je ne trouve pas le som-

1. En français dans le texte.

meil; c'est ce que je pense aussi quand je suis dans la bruyère, au milieu de la tempête ou, le soir, enveloppé du triste crépuscule.

Pendant la journée, dans la vie quotidienne, je me sens parfois, peut-être, aussi insensible qu'un sanglier, et je comprends parfaitement que les gens *me* trouvent grossier.

Étant plus jeune, j'étais plus convaincu que je ne le suis à présent que cela tenait à des causes accidentelles, à des riens ou à des malentendus sans fondement. Mais j'en suis de moins en moins assuré en avançant en âge; j'y découvre des causes plus importantes.

C'est que la vie est « une drôle de chose », frère.

Comme tu le vois, mes lettres dénotent un profond bouleversement; tantôt je pense que *c'est possible*, tantôt que *c'est impossible*. En tout cas, je constate une chose, c'est que cela ne va pas tout à fait bien, comme je viens de le dire, et que je n'aperçois pas autour de moi de signes d'*empressement* [1].

J'ai décidé d'aller sonner chez Rappard.

. .

Je me soucie peu de recevoir un accueil plus ou moins cordial; néanmoins, il me peine de constater qu'ils ne regrettent pas du tout ce qu'ils ont fait.

<div align="right">Sans date</div>

346 N Je sens que père et mère réagissent *instinctivement* à mon sujet (je ne dis pas *intelligemment*).

On hésite à m'accueillir à la maison, comme on hésiterait à recueillir un grand chien hirsute. Il entrera avec ses pattes mouillées — et puis, il est très hirsute. Il gênera tout le monde. *Et il aboie bruyamment.*

Bref — c'est une sale bête.

Bien — mais l'animal a une histoire humaine et, bien que ce ne soit qu'un chien, une âme humaine. Qui plus est, une âme humaine assez sensible pour sentir ce qu'on pense de lui, alors qu'un chien ordinaire en est incapable.

Quant à moi, je veux bien admettre d'être un chien, et cela ne change rien à leur valeur.

Le chien comprend que, si on le gardait, ce serait pour le

1. En français dans le texte.

supporter, le tolérer *dans cette maison;* par conséquent il va essayer de trouver une niche ailleurs. Oh! ce chien est le fils de notre père, mais on l'a laissé courir si souvent dans la rue qu'il a dû nécessairement devenir plus hargneux. Bah! père a oublié ce détail depuis des années, il n'y a donc plus lieu d'en parler.

Tout cela est exact, incontestablement.

Mais n'oublions pas que les chiens sont d'excellents gardiens.

Cela n'entre pas en ligne de compte; aucun danger ne menace notre paix, rien ne vient troubler l'ambiance, dit-on. Moi aussi, je vais donc me taire.

Évidemment, le chien regrette à part lui d'être venu jusqu'ici; la solitude était moins grande dans la bruyère que dans cette maison, en dépit de toutes leurs gentillesses. L'animal est venu en visite dans un accès de faiblesse. J'espère qu'on me pardonnera cette défaillance; quant à moi, j'éviterai d'y verser encore à l'avenir.

. .

Cher Théo, ci-inclus la lettre que j'étais en train d'écrire quand j'ai reçu la tienne. A celle-ci, je veux répondre après l'avoir lue attentivement.

Je commencerai par te dire qu'il est généreux de ta part de prendre le parti de père, dans la conviction que je l'*ennuie*, et de me laver convenablement la tête.

Je t'en félicite grandement. Mais te rends-tu compte que tu es parti en guerre contre un homme qui n'est point l'ennemi de père, ni le tien; père, toi et moi, nous souhaitons tous la même chose : la paix et la réconciliation générale. Autre chose est de savoir si nous y arriverons jamais; pour ma part, il me semble que nous n'en sommes pas capables.

Je crois que c'est moi, la pierre d'achoppement. Je devrais donc, en conclusion, ne plus vous « ennuyer », ni toi ni père. Tu estimes, toi aussi, que j'ennuie père à dessein et que je suis un *lâche. Rien que ça.* Eh bien! je tâcherai dorénavant de me renfermer en moi-même, je ne rendrai plus visite à père, et je m'en tiendrai à ma proposition précédente d'annuler, vers la fin de mars, si tu veux bien, notre convention concernant l'argent. Il s'agit de garantir notre liberté de pensée, et de *ne plus t'ennuyer,* toi non plus. Je réclame seulement un délai pour avoir

315

le temps de me ressaisir et le loisir de faire quelques *démarches* [1] que je ne puis plus, dans ces circonstances, remettre à plus tard, bien qu'elles soient assez hasardeuses. Efforce-toi de lire la présente avec calme et bonté, frère — je ne prétends pas poser un ultimatum. Mais si nos sentiments divergent par trop, el- bien! il n'est pas nécessaire de nous faire violence pour essayer de passer l'éponge. Ne penses-tu pas comme moi?

Tu sais fort bien que *tu m'as sauvé la vie*, je ne l'oublierai *jamais; même si nous mettions fin* à nos relations parce qu'elles menacent de créer une fausse situation, je n'en demeurerais pas moins ton frère, ton ami. J'ai en outre l'obligation de te rester fidèle *éternellement* à cause de ce que tu as fait pour moi, notamment me tendre une main secourable qui m'a permis de tenir le coup.

Money can be repaid, not kindness such as yours [2].

Par conséquent, laisse-moi faire — évidemment, je suis déçu qu'une réconciliation générale se soit révélée impossible en cette occasion. Je serais heureux qu'elle soit encore possible, mais vous ne me comprenez pas, vous, et je crains que vous ne me compreniez *jamais*.

S'il y a moyen, envoie-moi l'argent habituel par retour du courrier; le cas échéant, j'espère ne pas devoir en demander à père avant de m'en aller d'ici — ce qui doit se faire le plus tôt possible.

Sans date

J'ai encore réfléchi à tes observations et j'en ai parlé à nouveau à père. Ma décision était pour ainsi dire inébranlable, peu m'importait la façon dont on interpréterait mon départ ni quelles en seraient les conséquences. La discussion a pris une autre tournure lorsque j'ai déclaré : Je suis ici depuis deux semaines et je ne suis pas plus avancé qu'à la première demi-heure; si nous nous étions mieux compris, nous aurions déjà arrangé et décidé beaucoup de choses. Je ne puis pas perdre mon temps; il me faut donc prendre une décision. Il faut qu'une porte soit ouverte ou fermée. Je ne conçois pas de solution intermédiaire; une telle solution est impossible.

1. En français dans le texte.
2. On peut s'acquitter d'une dette d'argent, mais pas d'une bonté telle que la vôtre.

En guise de conclusion, il a été convenu que la petite pièce de débarras serait mise à ma disposition pour y ranger mes affaires et me servir d'atelier si les circonstances l'exigeaient.

On a commencé à vider la pièce; il n'en avait pas été question avant que le nœud ne soit tranché.

Je dois te dire que je vois plus clair depuis que je t'ai écrit au sujet de père. Mon jugement s'est nuancé; je respecte autant que *toi* la vieillesse et ses défaillances, même si tu penses qu'il en va autrement ou si tu ne me crois pas. Je me suis souvenu de la parole de Michelet (qui la tient d'un érudit) : *le mâle est très sauvage.* Comme

je sais qu'à mon âge on a des passions violentes, et que je dois sans doute en avoir, moi aussi — je me considère comme peut-être *très sauvage.* Ma passion se calme pourtant lorsque je me trouve en face de plus faibles que moi, car je me dérobe alors au combat.

<div align="right">La Haye, sans date</div>

J'ai revu la femme, il me tardait beaucoup de la rencontrer.

Je me rends bien compte qu'il me serait impossible de recommencer cette expérience. Cela n'empêche que je ne voudrais pas me donner l'air de ne pas la connaître.

J'aimerais que père et mère comprennent que les frontières de la pitié ne sont pas là où le monde les a fixées. Toi, tu l'as compris. En tenant compte des circonstances, on peut dire qu'elle a vaillamment tenu bon; c'est une raison pour moi d'oublier les ennuis qu'elle m'a apportés. Je ne puis quasiment rien faire pour elle en ce moment, sinon l'encourager et soutenir son moral.

Je vois en elle une femme, je vois en elle une mère; tout

homme digne de ce nom est tenu, à mon sens, de protéger de telles créatures chaque fois que l'occasion s'en présente. Je n'en ai jamais eu honte, et je n'en aurai jamais honte.

Sans date

350 N Sache que j'ai discuté longuement avec la femme et que notre décision est cette fois définitive; elle vivra seule de son côté, et moi du mien, de telle sorte que le monde n'y trouve rien à redire.

Puisque nous nous sommes séparés, nous demeurerons séparés; seulement, nous regrettons, tout compte fait, de ne pas avoir choisi un moyen terme; notre affection mutuelle subsiste, car elle a des racines trop profondes et sa base est trop solide pour qu'elle périsse brusquement.

La femme s'est conduite dignement, elle a *travaillé* (notamment comme blanchisseuse) pour subvenir aux besoins de ses deux enfants, elle a donc rempli son devoir, malgré sa grande faiblesse physique.

Comme tu le sais, je l'ai recueillie chez moi parce que son accouchement avait été marqué par des accidents qui amenèrent les médecins de Leyde à lui recommander une vie calme, si elle voulait qu'elle et son enfant vivent.

Elle était anémique et peut-être atteinte de tuberculose. Tout le temps qu'elle est restée chez moi, son état ne s'est pas aggravé, elle était même plus solide à bien des points de vue et, à la fin, ces vilains symptômes avaient disparu.

Depuis lors, elle a eu une rechute, je crains beaucoup pour sa vie : et le pauvre gosse dont j'ai pris soin comme s'il était le mien, n'est plus ce qu'il a été.

Frère, je l'ai retrouvée dans une misère profonde et j'en suis encore tout navré. Tu sais que c'est surtout de ma faute. Mais tu sais, toi aussi, tu aurais pu parler autrement.

Je comprends mieux, mais trop tard, certaines de ses sautes d'humeur, de même que certains de ses gestes; je me figurais qu'elle y mettait de la mauvaise volonté, mais tout cela n'était que l'effet de sa nervosité; c'était un effet involontaire.

Ainsi, elle m'a avoué plus d'une fois : *Je ne sais parfois plus ce que je fais.*

Il est évident qu'on ne sait pas toujours à quoi s'en tenir avec une telle femme, cela peut nous servir d'excuse, à toi aussi bien qu'à moi. Et puis, il y a eu toutes sortes de difficultés pécuniaires. Il reste que nous aurions dû nous arrêter

à un moyen terme; essayer d'en trouver encore un, bien que ce soit plus malaisé pour le moment, serait plus humain et moins cruel. Toutefois, je n'ai pas voulu lui donner quelque espoir; je l'ai encouragée, j'ai essayé de la consoler et de la réconforter, pour qu'elle ne désespère pas de *sa situation actuelle* : seule, devant travailler pour elle et les enfants. L'ancienne pitié s'exerce à nouveau à propos d'elle, et c'est cette pitié qui a survécu en moi les temps derniers, même pendant notre séparation. Je ne prétends pas qu'un revirement ne s'imposait pas — mais je crois que nous sommes, ou mieux dit, que je suis allé un peu loin. J'ai déjà eu l'occasion de te dire et je te répète ce que je pense de la question de savoir jusqu'où l'on *peut* aller quand il s'agit d'une pauvre créature abandonnée et malade : *jusqu'à l'infini*.

En revanche, notre cruauté peut être également infinie.

Voilà une lettre bien triste pour cette fin d'année — c'est triste pour moi de l'écrire, et pour toi, de la recevoir, mais c'est plus triste encore pour la pauvre femme.

Je viens de recevoir de ses nouvelles, je l'avais envoyée chez un médecin et elle m'écrit à ce sujet.

<div align="right">Sans date</div>

Voici ma réponse. D'après toi, il se pourrait que je me trouve 351 N un jour complètement isolé; je ne prétends pas que ce soit impossible, je ne m'attends guère à autre chose et je m'estimerais déjà heureux si la vie demeurait pour moi seulement supportable.

Je te déclare toutefois que je me refuse à considérer cette éventualité comme un sort mérité, car je crois qu'*après tout* [1] je n'ai rien fait, et que je ne ferai rien pouvant m'aliéner, à présent ou plus tard, le droit de me considérer comme un homme parmi les hommes.

Par conséquent, il se pourrait que les autres soient en grande partie responsables de cette éventualité. Eh bien! je m'efforce de me considérer moi-même comme un autre, je veux dire objectivement, c'est-à-dire que je tâche de dépister mes propres défauts aussi bien que mes qualités. J'en connais beaucoup qui sont contraints de vivre relativement isolés, parce que certains *clans* ont estimé qu'ils n'étaient pas exactement comme ils auraient dû être

1. En français dans le texte.

L'isolement est une situation fâcheuse, une sorte de geôle. Je ne puis encore prédire si ce sera mon sort ni à quel point. Toi non plus, d'ailleurs, tu ne le sais pas.

Moi, je m'amuse parfois mieux en compagnie de gens (par exemple des paysans, des tisserands, etc.) qui *ignorent même* le mot en question, que dans un milieu plus cultivé. Et je m'en félicite.

. .

Je voudrais que tu saisisses, que tu comprennes pourquoi je te souhaite parfois d'autres opinions sur certaines questions; je ne puis m'en empêcher parce que je crois que tu y trouverais ton compte, car ce n'est pas que j'aspire à faire de toi un prosélyte de *mes opinions*. Je ne pense pas que *mes opinions* vaillent mieux que celles des autres. Je suis de plus en plus convaincu qu'il existe quelque chose qui fait pâlir *toutes* les opinions, la mienne comprise.

Ce sont certaines vérités et certaines réalités, auxquelles nos opinions ne peuvent rien changer et avec lesquelles je ne confondrai pas mes conceptions ni celles des autres, car ce serait là une *erreur de point de vue* [1].

Pas plus que les girouettes ne modifient en quoi que ce soit la direction du vent, les opinions humaines ne changent rien à certaines vérités fondamentales. Ce n'est pas grâce aux girouettes que le vent vient de l'est ou du nord; de même, ce ne sont pas les opinions, quelles qu'elles soient, qui font que la vérité est la vérité.

Il existe des choses aussi vieilles que l'humanité et qui ne disparaîtront pas de sitôt.

Je connais une vieille légende de je ne sais plus quel peuple, qui est très jolie. Évidemment, il ne faut pas la prendre *à la lettre* : c'est un symbole de plusieurs choses. Dans le récit, on prétend que le genre humain procède de deux frères.

Les hommes pouvaient alors choisir, dans tout ce qui existait, ce qu'ils enviaient. Tel choisissait l'or; un autre, un livre.

Tout réussissait au premier, celui qui avait choisi l'or, tandis que rien ne réussissait au second.

La légende relate que l'homme au livre fut relégué — sans expliquer exactement pourquoi — et *isolé* dans un pays glacial et misérable. Dans son abandon, il se mit à lire son livre

1. En français dans le texte.

et y apprit beaucoup de choses. Tant et si bien qu'il parvint à se faire une existence supportable, qu'il inventa plusieurs ustensiles qui lui permirent de se tirer d'affaire, et qu'il finit par acquérir un certain pouvoir, à force de travailler et de lutter.

Plus tard, au moment où lui devenait encore plus fort grâce au livre, l'autre se mettait à dépérir, mais il vécut assez long- temps pour se rendre compte que l'or n'est pas l'axe autour duquel *tout* tourne.

Ce n'est qu'une légende, mais, pour moi, elle a un sens pro- fond que je trouve vrai.

« Le livre » ne veut pas dire *tous* les livres de la littérature, mais la conscience, la raison et l'art.

« L'or », ce n'est pas uniquement l'argent, mais en même temps le symbole de beaucoup de choses.

Ne va pas croire que je veux t'imposer mon interprétation; on doit en trouver une soi-même.

Pour le reste, quelle que soit la forme que prendra cet isolement, j'essayerai de m'y adapter, car il me faut continuer à travailler. Quant à mes opinions, il m'arrive d'en appeler à la parole de Taine : *Il me semble que pour ce qui est du travail- leur personnellement, il peut garder ça pour soi*[1]. Autrement dit, c'est une erreur de ma part de ne pas l'avoir gardé pour moi. Enfin. Dis-toi bien que je n'admettrai pas que tu te croies obligé d'ouvrir ta bourse parce que je lui viens en aide; tu n'y étais pas obligé dans le temps, tu ne l'es pas davan- tage à présent, tu l'as fait librement, et je *me sens ton obligé*, comme je te l'ai déjà dit et comme j'en reste convaincu.

17 janvier 1884

Deux mots pour t'apprendre une nouvelle. 352 N

Mère s'est blessée à la jambe en descendant du train, à Helmond.

Père m'a dit que le médecin croyait que c'était une frac- ture nette du bassin.

Sans date

Je puis te dire que mère a passé une nuit calme, elle a assez 353 N
bien dormi. J'ai beaucoup de choses à te dire de sa part. Il

1. En français dans le texte.

321

faut d'abord faire face à beaucoup de frais, frère, avant de la voir guérie.

Théo, réfléchis encore une fois aux moyens de me faire gagner un peu d'argent; envisageons à nouveau la possibilité de rendre mon travail rentable. Ne fût-ce que pour faire face aux frais nécessités par ce travail. Du coup, tu pourrais consacrer à mère l'argent que tu as l'habitude de me donner.

Sans date

Dans de telles circonstances, je suis content d'avoir été à la maison; comme ce malheur a refoulé à l'arrière-plan plusieurs questions (au sujet desquelles mes vues diffèrent assez bien de celles de père et de mère), nos relations sont pour l'instant assez bonnes. Il est donc possible que je m'attarde plus longtemps que prévu à Nuenen, car les circonstances me permettront d'ici quelque temps, quand on devra porter mère, etc. de donner un coup de main

Sans date

Moi, je sais, justement parce que nous avons débuté ensemble dans la vie comme des amis, nous respectant réciproquement, je sais pourquoi je ne puis tolérer que nos relations dégénèrent en *protection* — Théo, devenir ton protégé, grand merci!

Pourquoi? Pour cela. Or, il me semble que nous en serons bientôt là.

Tu ne fais absolument rien pour me procurer quelques petites distractions, dont j'ai parfois grandement besoin — fréquenter certaines personnes, aller voir quelque chose de temps à autre.

A quoi cela peut-il m'être utile de me priver du reste — je pèse et soupèse l'envers aussi bien que l'endroit.

Tu ne peux me procurer une *femme*, tu ne peux me procurer un *enfant*, tu ne peux me procurer du travail.

Mais de l'argent, oui.

Mais à quoi me sert-il si je dois me priver du reste? Voilà pourquoi ton argent demeure stérile, parce qu'on ne le consacre pas, comme je te l'ai toujours dit — au besoin, à un ménage

d'ouvriers. Quand on ne s'arrange pas pour avoir un chez-soi, c'est l'art qui en souffre.

Moi, — je te l'ai déjà dit dans ma prime jeunesse qui n'a pas été précisément agréable — je prendrais une mauvaise femme s'il n'y avait pas moyen d'en avoir une bonne : plutôt en prendre une mauvaise que de ne pas en avoir du tout.

J'en connais qui prétendent exactement le contraire et qui redoutent autant d'avoir des enfants que de ne pas en avoir.

Moi, je ne renonce pas à un principe parce que j'ai essuyé plusieurs échecs d'affilée.

Je ne crains donc pas l'avenir, car je sais le comment et le pourquoi de mes agissements d'antan.

Et je sais que beaucoup d'autres pensent exactement comme moi.

Sans date
368 N

Ces derniers temps, mes rapports avec les gens ont été meilleurs. J'y attache une grande importance, car on a parfois besoin d'une distraction, et le travail souffre beaucoup de la solitude. Il se peut cependant que je doive me préparer à une autre éventualité.

Pourtant, j'ai bonne impression; les gens de Nuenen me semblent en règle générale valoir mieux que ceux d'Etten ou d'Helvoirt. Je suis ici depuis quelque temps déjà et l'atmosphère m'y paraît plus sereine.

Il est vrai que les habitants de ce pays font concorder leurs faits et gestes avec les exhortations du curé, mais ils le font de telle façon que je ne me découvre aucun scrupule à m'en accommoder.

La réalité se rapproche plus ou moins du Brabant qu'on a *rêvé*.

Je dois avouer que mon projet primitif d'aller me fixer dans le Brabant, qui était tombé à l'eau, me sourit à nouveau.

Comme ce genre de projet peut s'écrouler rapidement, il faudrait savoir si je ne me fais pas d'illusions.

Sans date
375 N

Il s'est produit ici un événement, Théo, que la plupart ignorent, qu'ils ne soupçonnent même pas et qu'ils doivent continuer d'ignorer; tu dois donc rester muet comme une carpe. C'est affreux! Pour te dire tout, cela pourrait fournir la matière d'un livre, mais je suis incapable de l'écrire. Voici. M^{lle} X a avalé du poison dans un accès de désespoir, après

avoir eu une discussion avec les siens; on avait médit d'elle
et de moi, cela l'a tellement bouleversée qu'elle a eu ce geste
(à mon sens, justifié par un désarroi infini). Théo, j'avais
consulté un médecin au sujet de certains symptômes que
j'avais constatés chez elle; trois jours avant le malheur, j'avais
encore prévenu son frère qu'une dépression nerveuse était à
craindre. Je lui avais dit à regret que la famille X se montrait
très imprudente, à mon avis, en lui parlant comme elle le fai-
sait. Tout cela n'a servi à rien. Ces gens m'ont demandé de
patienter deux ans; j'ai refusé catégoriquement d'adopter leur
point de vue, ajoutant que *s'il* était question de mariage,
c'était tout de suite ou pas du tout.

Dis donc, Théo, tu as lu *Madame Bovary*. Te souviens-tu
de la première M^me Bovary qui succomba à une crise de nerfs;
c'était le cas ici, avec cette différence toutefois que M^lle X a
absorbé du poison par-dessus le marché. Elle m'avait souvent
confié, lors de nos paisibles promenades : « Je voudrais mou-
rir en ce moment », mais je n'avais jamais prêté d'attention
à ces propos.

Puis, un beau matin, elle est tombée par terre, je croyais
encore que ce n'était qu'une faiblesse passagère. Mais son mal
n'a fait qu'empirer. Tu devines la suite.

Elle a avalé de la strychnine, mais en trop faible dose. Il
se peut aussi qu'elle y ait ajouté du chloroforme ou du lauda-
num à titre de stupéfiants, mais ce sont des contre-poisons
tout indiqués. En tout cas, elle a absorbé peu après le contre-
poison prescrit par le médecin. On l'a transportée aussitôt
chez un médecin d'Utrecht. La famille raconte qu'elle est par-
tie en voyage. Je pense qu'elle s'en remettra *probablement* tout à
fait, mais je crois aussi qu'elle souffrira encore longtemps de ses
nerfs — reste à savoir sous quelle forme : bénigne ou maligne.

De toute façon, elle est dans de bonnes mains en ce moment.
Tu comprendras à quel point j'ai été abattu par cet accident.

Mon vieux, j'ai été en proie à une angoisse mortelle; je me
trouvais en pleine campagne quand j'ai appris la chose. Par
bonheur, l'effet du poison est certainement neutralisé à l'heure
où je t'écris.

. .

Qu'est-ce que c'est que ce rang social, qu'est-ce que c'est
que cette religion dont les gens honorables tiennent boutique?
Oh! ce sont simplement des absurdités qui transforment la
société en une espèce d'asile d'aliénés, en un monde à l'envers

— bah, ce mysticisme! Tu comprends bien que j'ai réfléchi à tout ces jours derniers et que j'ai été obsédé par cette histoire malencontreuse. Après avoir essayé de se supprimer sans y réussir, elle aura sans doute si peur qu'elle ne recommencera pas de sitôt : un suicide manqué est le meilleur remède contre le désir de se suicider. Assurément, si elle avait une dépression nerveuse, une encéphalite, ou autre chose de ce genre, alors...

A part cela, je me sens assez bien ces jours-ci, mais j'appréhende des complications. Théo, mon vieux, j'en suis encore tout bouleversé. Salutations, envoie vite un mot, car ici, je n'en parle à *personne*. Adieu.

Te souviens-tu de la première M^{me} Bovary?

Sans date

Ce mot pour t'annoncer que j'ai bon espoir : la malade s'en tirera. Évidemment, les séquelles sont à craindre, par exemple une affection nerveuse qui pourrait être grave et de longue durée.

Comme tu le vois, beaucoup, beaucoup de choses dépendent de la galerie et de la famille; le meilleur service que ces gens pourraient lui rendre, ce serait de la traiter aimablement, comme si rien ne s'était passé, ou du moins de se taire. Elle m'a fait tenir aujourd'hui d'amples nouvelles; son frère m'a dit que lui aussi en avait reçu. Tu devineras à quel point cette histoire m'a mis les nerfs à fleur de peau, si je te dis qu'elle me confie dans sa lettre qu'aucun de ses proches ne comprend son véritable état d'âme, qu'elle essaie de se distraire sans y réussir, et qu'elle reste la plupart du temps dans sa chambre avec quelques-uns des livres que je lui ai donnés.

Je t'ai écrit que cet événement me rappelle un passage de *Madame Bovary*, mais tu auras certainement compris que ma malade ne ressemble en rien à la *seconde* M^me Bovary, la véritable héroïne du roman, qu'elle ressemble uniquement à la *première* M^me Bovary, celle dont on ne dit presque rien, sinon comment et pourquoi elle mourut — en apprenant une nouvelle désastreuse concernant sa fortune.

En l'occurrence, la cause du désespoir n'a pas été une mauvaise nouvelle de ce genre, mais la façon dont on lui a reproché son *âge*, ainsi que d'autres choses similaires.

Enfin, on saura dans deux ou trois semaines si une affection nerveuse dangereuse est à craindre, oui ou non.

Salutations. Je suis encore consterné. Tu ne peux en souffler mot à père ni à mère.

Sans date

377 N Je veux te raconter en deux mots que j'ai été lui rendre visite à Utrecht.

Et que j'ai eu un entretien avec le médecin qui s'occupe d'elle; je lui ai demandé son avis sur ce que j'avais à faire dans l'intérêt de la santé et de l'avenir de la malade : la voir encore, ou m'effacer.

Car je ne veux recevoir de conseil de personne, si ce n'est d'un médecin. J'ai appris que sa santé est fortement ébranlée — mais que son état s'améliore — en outre, qu'elle a *toujours* été et restera débile, d'après le médecin qui la connaît depuis son enfance et qui a également soigné sa mère; que deux dangers la menacent : elle est trop faible pour se marier, en tout cas en ce moment, et d'autre part, elle ne supporterait probablement pas une rupture.

Il a conclu en disant qu'il me donnerait, dès que le temps aurait fait son œuvre, un avis catégorique sur ce qui valait le mieux pour elle, la rupture ou le mariage.

En tout cas, je demeurerai son ami; nous nous sommes peutêtre *trop* attachés *l'un à l'autre*.

J'ai passé presque toute la journée auprès d'elle.

J'ai trouvé vraiment touchant que cette femme déclare, presque triomphalement (alors qu'elle *a été assez faible pour absorber du poison*, après avoir été vaincue par cinq ou six femmes), comme si elle avait remporté une victoire et comme si elle avait trouvé *la quiétude :* « Enfin, j'ai aimé! »

Cette pensée a toujours été le pivot de sa vie.

Ces jours-ci, je me sens parfois chagrin à en devenir malade, et il n'y a pas moyen d'oublier ni d'atténuer ce chagrin, mais...

Comme je prévoyais l'avenir, *je l'ai toujours respectée* à un certain point de vue, afin que la société ne la tienne pas pour déshonorée. Je l'ai tenue plusieurs fois en mon pouvoir, si j'avais voulu. Elle pourra donc continuer à occuper sa place dans la société et elle disposera d'une belle occasion, *si elle veut le comprendre*, d'obtenir satisfaction, précisément des femmes qui l'ont vaincue, et de prendre sur elles sa revanche. Je l'y aiderais volontiers, mais elle ne comprend pas toujours, sinon trop tard. Enfin...

Il est regrettable que je ne l'aie pas connue *plus tôt*, il y a une dizaine d'années par exemple. L'impression qu'elle produit sur moi est comparable à celle d'un violon de Crémone qui aurait été abîmé par des réparateurs incapables.

En tout cas, ce violon, au moment où j'ai fait sa connaissance, était déjà, me semble-t-il, fort abîmé.

Elle était, au début, un spécimen rarissime de grande valeur, et elle vaut *encore quand même*, beaucoup.

Je viens de voir — c'est tout ce qui me l'a rappelée depuis lors — une photo de K., faite un an après. Était-elle moins bien ? Non, mais *plus intéressante*.

Briser la quiétude d'une femme, comme disent les gens férus de théologie (et parfois les théologiens *sans le savoir*), signifie parfois *mettre fin à la stagnation ou à la mélancolie, pires que la mort elle-même*, qui s'emparent de beaucoup de gens.

Certains trouvent effroyable de rappeler ces êtres brutalement à la vie et à la sentimentalité. Ils ajoutent qu'il faut calculer avec précision jusqu'où on peut aller dans cette voie. Quand on le fait en vertu d'un autre principe que l'égoïsme, il arrive que les femmes se mettent en *fureur* et soient capables de haïr, au lieu d'aimer, *que soit* [1].

Cependant, elles *ne mépriseront pas de sitôt* l'homme qui a fait cela. Alors qu'elles méprisent sûrement les hommes qui ont étouffé leur mâle vigueur. Ce sont là les aspects les plus profonds de la vie. Mouret qualifie de *dupe* [1] celui qui n'y réfléchit pas assez ou s'en moque, et, dans son courroux, le traite même d'*idiot* [1] .

1. En français dans le texte.

378 N Va pour ce que tu m'écris. Quant au scandale, je commence à être mieux armé que jadis pour y couper court.

Rien à craindre que père et mère s'en aillent d'ici, par exemple.

Il y a des gens qui me disent : Tu n'avais pas à t'occuper d'*elle*, voilà tout. Il y a des gens qui lui disent : Tu n'avais pas à t'occuper de *lui*, voilà tout.

Pour le reste, nous sommes, *elle* et *moi*, assez peinés et assez décontenancés, mais aucun de nous n'a de regrets. Écoute, je crois fermement ou, plus exactement, je sais avec certitude qu'elle m'aime; je crois fermement ou, plus exactement, je sais avec certitude que je l'aime : c'était sérieux.

Était-ce idiot, etc.? Peut-être bien, *si tu veux*, mais les *malins* qui ne font jamais d'idioties, ne sont-ils pas plus idiots à mon sens que moi au leur?

Voilà ce qu'on peut opposer à ton argumentation et à d'autres argumentations semblables.

. .

Théo, pourquoi changerais-je? Jadis, j'étais passif, doux et calme, il n'en est plus ainsi, mais je ne suis plus un enfant, je suis devenu ce que j'étais vraiment.

Prends Mauve, pourquoi est-il colérique et *pas toujours commode, il s'en faut de beaucoup*. Je ne suis pas encore arrivé là où il en est, mais j'irai plus loin que je ne suis à présent.

Crois-moi, quand on veut être actif, il ne faut pas craindre de faire certaines choses de travers, ne pas avoir peur de commettre quelques erreurs. Pour devenir meilleur, il ne suffit pas, comme la plupart le croient, *de ne rien faire de mal*. La passivité est un mensonge, tu disais toi-même autrefois que c'en était un. On aboutit ainsi à la stagnation, à la médiocrité. *Étends des couleurs* sur la toile blanche si tu en vois une te regarder fixement d'un air un peu idiot.

Tu ne sais pas à quel point il est *décourageant* de fixer une toile blanche qui dit au peintre : *tu n'es capable de rien;* la toile a un regard fixe *idiot* et elle fascine à ce point certains peintres qu'ils en deviennent idiots eux-mêmes.

Nombreux sont les peintres qui *ont peur* d'une *toile blanche*, mais une toile blanche a peur du véritable peintre passionné qui ose — et qui a su vaincre la fascination de ce *tu n'es capable de rien*.

La vie en soi, elle aussi, présente toujours à l'homme un

côté blanc infiniment *banal* qui vous décourage et vous fait désespérer; une face absolument *vierge*, aussi vierge que la toile blanche du chevalet. Mais si banale et si vaine, si *morte* paraisse la vie, l'homme doué de foi, d'énergie, de chaleur, sachant ce qu'il sait, ne se laisse pas payer en monnaie de singe.

Il intervient, fait quelque chose, part de là, enfin, il *brise* — il « *endommage* », disent-ils. Laisse-les donc dire, ces théologiens glacés.

Théo, j'ai vraiment pitié de cette femme, précisément parce que son âge, et peut-être une maladie du foie ou de la bile suspendue comme une fatalité au-dessus de sa tête, ont une influence néfaste sur son esprit. Et parce que son état s'est aggravé à la suite de diverses émotions. Nous verrons donc ce qu'il nous est encore possible de faire, mais de toute façon, je ne ferai rien sans prendre l'avis d'un *très bon* médecin, ainsi je ne lui ferai pas de *mal*.

Sans date

J'aimerais que tu nous imagines, toi et moi, vivant en l'an 1848 ou à une époque semblable, car il y a eu également des histoires lors du *coup d'État* [1] de Napoléon. Je ne te dirai pas de méchancetés — je n'en ai d'ailleurs jamais prononcé de propos délibéré — j'essaie de faire saisir la différence entre nous, pour ce qui est des tendances générales de la société. Ce que je vais te dire ne ressemble donc en rien à des mélancolies préméditées. Prenons les années 1848.

Quels étaient les hommes qui se trouvaient alors face à face — de ces hommes qu'on peut considérer comme des types d'humanité? Guizot, ministre de Louis-Philippe, d'un côté; Michelet et Quinet avec les étudiants de l'autre.

Je commence par Guizot et Louis-Philippe. Étaient-ils méchants ou despotiques? Pas précisément. A mon avis, c'étaient des hommes dans le genre de père, de grand-père et du vieux Goupil. Bref, des hommes apparemment très vénérables, l'air grave et sérieux, mais vus de plus près, ils ont une mine si lugubre, si terne et si impuissante que le cœur vous en chavire. Est-ce que j'exagère?

Abstraction faite des conjonctures différentes, ils ont tous la même mentalité. Est-ce que je m'abuse?

Prenons par exemple Michelet et Quinet, ou Victor Hugo

1. En français dans le texte.

(plus tard), la différence entre eux et leurs adversaires était-elle très, très grande? Oui, mais on ne l'aurait pas dit à les comparer superficiellement. J'ai *dans le temps* trouvé un ouvrage de Guizot aussi beau qu'un ouvrage de Michelet. Mais à mesure que je comprenais mieux la situation, j'ai remarqué la différence, et même la *contradiction*, ce qui plus est.

L'un tourne en rond et s'abîme dans le vague, alors que l'autre, au contraire, parvient à capter un reflet de l'infini. Depuis lors, il s'est passé bien des choses. Mais j'incline à croire que si toi et moi, nous avions vécu en ce temps-là, tu aurais été du parti de Guizot, et moi du parti de Michelet. Tout en demeurant conséquents avec nous-mêmes, nous aurions pu nous trouver lamentablement face à face, comme des ennemis, sur une barricade par exemple, toi devant elle en tant que soldat du gouvernement, et moi derrière en tant que révolutionnaire.

A présent, en 1884, *le hasard veut que les chiffres soient les mêmes mais se trouvent dans un ordre différent.* Nous nous trouvons face à face; il est vrai qu'il n'y a pas de barricades pour le moment, mais il y a bel et bien des esprits qui ne parviennent pas à s'entendre.

Il me semble que nous nous trouvons face à face, chacun dans un camp différent, et qu'il n'y a rien à y changer. Que tu le veuilles ou non, *toi*, tu dois marcher, et *moi* aussi, je dois marcher. Puisque nous sommes frères, évitons de nous entre-tuer à coups de feu (au sens figuré!).

Évidemment, il ne nous est plus possible de nous entr'aider comme deux hommes qui se trouvent côte à côte dans le même camp. Non, car si nous nous approchions l'un de l'autre, nous nous exposerions au danger d'être pris sous le feu l'un de l'autre.

Mes méchancetés sont des balles que je ne tire pas sur toi, mon frère, mais sur le parti dans lequel tu t'es enrôlé.

Je ne pense pas non plus que *tes* méchancetés me soient destinées directement; *tu tires sur la barricade* et tu crois bien mériter en le faisant, mais je suis bel et bien derrière la barricade.

Veuille bien réfléchir à ce que je viens de dire, car je ne crois pas que tu trouveras grand'chose à redire; je ne puis faire autrement qu'affirmer que cela résume assez bien la situation.

Je me plais à croire que tu saisiras ce que je viens de t'expliquer au figuré. Nous ne nous occupons pas de politique, ni toi, ni moi, mais nous sommes sur terre, dans la société, et

c'est un fait que les hommes se rangent spontanément sous une bannière. Les nuages sont-ils responsables de faire partie du cortège d'un orage? D'être chargés d'électricité positive ou négative? Bien sûr, les hommes ne sont pas des nuages. Mais en tant qu'individus, nous faisons partie du tout qu'est l'humanité. Celle-ci est partagée en différents partis. Dans quelle mesure dépend-il de votre volonté et dans quelle mesure dépend-il de la fatalité que vous apparteniez à l'un ou l'autre des partis qui se font face?

Enfin, ceci se passait en 1848 et nous sommes en 1884; *le moulin n'y est plus, le vent y est encore* [1]. N'importe, tâche quand même de savoir pour ton usage à quel parti tu adhères en fait, comme moi, j'essaie de le savoir de mon côté.

<div align="right">Sans date</div>

J'ai reçu une lettre relativement satisfaisante d'Utrecht 381 N m'annonçant qu'elle se porte assez bien et qu'elle va passer quelques jours à La Haye. Je suis encore loin d'être tranquillisé à son sujet. L'accent de sa lettre dénote qu'elle a plus d'assurance, une mentalité plus saine et moins de préjugés qu'au début de nos relations. C'est un peu la plainte d'un oiseau dont le nid a été vidé — elle est peut-être moins *fâchée* contre la société que moi, mais elle voit bien qu'il y a des « gamins qui vident les nids », y prennent plaisir et s'en amusent.

Dis donc, à propos de cette barricade que tu appelles un petit fossé, c'est un fait qu'il existe une vieille société qui *sombre par sa propre faute, à mon avis*, et qu'il y a une société nouvelle qui se développe et évolue.

Bref, il y a une société qui procède des principes révolutionnaires, et une société basée sur les principes anti-révolutionnaires.

Je te le demande : n'as-tu pas remarqué que la politique qui consiste à louvoyer entre le vieux et le neuf, est une position intenable? Réfléchis-y bien.

Cela finit toujours, tôt ou tard, par une prise de position à gauche ou à droite.

Ce n'est pas un petit fossé. Je te le répète : nous étions alors en 1848, et nous sommes à présent en 1884; il y avait en ce temps-là des barricades faites de pavés; de nos jours, il n'y

1. En français dans le texte.

en a plus, mais il y en a une entre le suranné et le neuf qui sont irréconciliables, oh oui! et cela vaut en 84 aussi bien qu'en 48.

Sans date

388 N Laisse donc les gens dire et penser de moi tout ce que bon leur semble — ils disent et pensent peut-être plus que tu ne soupçonnes — mais je t'assure que je suis loin d'admettre que je n'aurais pas dû commencer ceci ou cela pour la simple raison que je n'aboutis pas; au contraire, quand je dois recommencer plusieurs fois d'affilée et sans succès quelque chose, c'est pour moi une bonne raison — bien qu'il soit parfois impossible de continuer à vouer ses forces à la même cause — de risquer une nouvelle tentative dans le même cas. J'ai alors mûrement réfléchi à ce que j'entreprends et je sais ce que je veux, sans compter que je suis convaincu que mon travail a une *raison d'être* [1].

A mon avis, la différence essentielle entre *avant* et *après* la révolution tient dans la reconnaissance des droits de la femme, dans cette collaboration que l'on veut établir entre l'homme et la femme jouissant tous deux de droits égaux et d'une liberté égale.

Je n'ai pas le moyen, ni le temps, ni l'envie de m'attarder sur ce chapitre en ce moment. Suffit donc. Selon moi, la morale conventionnelle est toute à *l'envers*, et je me réjouirais si le temps la remettait *d'aplomb* et la *rénovait*.

Sans date

391 N Tu dis : la figure est dantesque, alors qu'elle est le symbole d'un mauvais esprit qui attire les hommes vers l'abîme. Cela n'est guère concevable, car la petite figure sobre et sévère de Dante, toute d'indignation et de protestation après ce qu'il vient de voir, révolté par les abus et les préjugés horribles du Moyen Age, est sûrement une des plus sincères, des plus probes, des plus nobles qu'on puisse imaginer. Bref, on disait de Dante : *Voilà ce qui va en enfer et qui en revient* [1]; *y aller et en revenir* est tout autre chose que l'action satanique qui consiste à *y attirer les autres*.

Par conséquent, on ne saurait attribuer un rôle satanique à une figure dantesque sans se tromper du tout au tout sur le caractère de Dante.

1. En français dans le texte.

La figure d'un Méphisto est autrement forte que celle d'un Dante. On témoignait en son temps de Giotto : *le premier il mit la bonté dans l'expression des humains* [1]. Giotto a peint le portrait de Dante avec beaucoup de sensibilité, tu dois le savoir car tu connais le vieux portrait. D'où je conclus que l'expression de Dante, si triste et si mélancolique soit-elle, est essentiellement l'expression d'une bonté et d'une tendresse infinies.

Juin 1885

Je viens de recevoir *Germinal* et je me suis mis aussitôt à le lire. J'en ai déjà dévoré cinquante pages que je trouve très belles; j'ai parcouru ce pays, un jour.

Si j'en avais le temps, je m'étendrais longuement sur *Germinal* que je trouve magnifique. Je veux quand même en recopier un passage :

« *Est-ce que je t'ai conté comment elle est morte?* » « *Qui donc?* » « *Ma femme là-bas en Russie.* » *Étienne eut un geste vague, étonné du tremblement de la voix, de ce brusque besoin de confidence chez ce garçon impassible d'habitude, dans son détachement stoïque des autres et de lui-même. Il savait seulement que la femme était une maîtresse et qu'on l'avait pendue à Moscou... Souvarine reprit : « Le dernier jour sur la place, j'étais là... Il pleuvait — les maladroits perdaient la tête dérangés par la pluie battante, ils avaient mis vingt minutes pour en pendre quatre autres. Elle était debout à attendre. Elle ne me voyait pas, elle me cherchait dans la foule. Je suis monté sur une borne et elle m'a vu, nos yeux ne se sont plus quittés. Deux fois j'ai eu envie de crier, de m'élancer par-dessus les têtes pour la rejoindre. »*

1. En français dans le texte.

*« Mais à quoi bon? un homme de moins, un soldat de moins;
et je devinais bien qu'elle me disait non de ses grands yeux fixes,
lorsqu'elle rencontrait les miens* [1]. *»*

Sans date

423 N Cette dernière quinzaine, les révérends messieurs les curés
m'ont suscité beaucoup d'ennuis; ils m'ont fait savoir, avec les
meilleures intentions du monde, ne se croyant pas moins obli-
gés que les autres de s'intéresser à moi, ils m'ont fait savoir,
dis-je, qu'il ne me sied pas de me montrer trop familier avec
des gens en dessous de ma condition; ils m'ont dit cela, *à moi*,
en ces termes-là, mais ils l'ont fait sur un ton tout différent
en s'adressant aux « gens de basse condition », les menaçant
s'ils se laissaient encore peindre par moi. Cette fois, je suis allé
rapporter exactement leurs propos au bourgmestre, soulignant
que cela ne regardait pas les curés, qui ont à s'occuper dans
leur paroisse de choses moins matérielles. Quoi qu'il en soit,
je ne rencontre plus provisoirement d'opposition, et j'estime
probable qu'on en restera là. Une jeune femme qui avait posé
pour moi va avoir un enfant, on me soupçonnait d'y être pour
quelque chose.

Comme j'ai appris de la bouche de cette femme le fin mot
de l'histoire et que je sais qu'un paroissien du curé de Nuenen
a joué en cette affaire un rôle particulièrement odieux, ils ne
sauraient avoir de prise sur moi.

Enfin, ils n'auront pas gain de cause de sitôt.

. .

Pour mon bonheur, si le curé *n'est pas* encore impopulaire,
il est en voie de le devenir. Quoi qu'il en soit, c'est une his-
toire fâcheuse; si la cabale continue je m'en irai probablement
d'ici. Tu me demanderas à quoi il sert de se montrer désa-
gréable — c'est parfois une nécessité. Si j'avais discuté avec
douceur, ils m'auraient impitoyablement piétiné. S'ils veulent
m'empêcher de travailler, je ne vois pas d'autre solution que
« œil pour œil, dent pour dent ».

Le curé est allé jusqu'à *promettre* de l'argent aux gens qui
refuseraient de poser encore pour moi; ceux-ci lui ont répondu
fièrement qu'ils préféraient en gagner chez moi que de lui en
demander.

1. En français dans le texte.

Mon différend avec le curé ne m'a plus valu beaucoup
d'ennuis. Évidemment, il y a encore des autochtones au village qui s'obstinent à me tenir en suspicion, car il ne fait aucun doute que le curé voudrait me faire endosser la responsabilité de toute cette histoire. Mais comme j'y suis complètement étranger, les racontars ne me touchent guère; du moment qu'ils ne me gênent pas quand je peins, je ne leur prête aucune attention. Je suis resté en bons termes avec les fermiers chez qui l'accident s'est produit; j'allais souvent peindre chez eux et je puis y retourner aussi bien qu'auparavant.

4 novembre 1885

Je reçois à l'instant ta lettre et son annexe, dont je te remercie cordialement. Je veux te répondre séance tenante; j'y ai 430 N

rencontré mainte citation de Diderot et je trouve, moi aussi, qu'il fait très bonne figure dans le cadre de son époque. Il en va de lui comme de Voltaire; lorsqu'on en lit une lettre, de préférence une lettre sur un sujet banal, on est séduit par la vivacité et l'éclat de l'esprit. N'oublions pas qu'ils firent la

révolution, et qu'il faut du génie pour entraîner son époque et des esprits vides et passifs dans une direction déterminée, pour les convaincre de poursuivre de concert le même but. Je leur présente tous mes respects.

Novembre 1885

432 N Ce mois-ci, j'ai dû payer mon loyer; j'ai profité de l'occasion pour prendre congé du propriétaire de mon atelier. Je n'y étais pas chez moi, à cause des voisins dont je t'ai déjà parlé; je me rends compte que les gens d'ici craignent le curé, bien qu'il ne soit pas *exclu* que celui-ci ne s'occupe plus de moi. Mais puisqu'il y a eu des histoires, il valait mieux se mettre en quête d'un autre trou.

Sans date

433 N N'oublie pas que je suis né pour être un mélancolique. On me désigne généralement dans le voisinage du sobriquet de « le bonhomme peintre ». Je ne partirai pas d'ici sans emporter une bonne dose de malice.

J'ai songé à la Drenthe, mais ce projet serait difficilement réalisable.

Ce serait possible si mon travail à la campagne plaisait à Anvers. Si ce que j'ai fait ici plaît, soit maintenant, soit plus tard, je continuerai à en faire et, pour qu'il y ait de la variété, je retournerai de temps à autre en Drenthe.

L'inconvénient, c'est que je ne puis faire qu'une chose à la fois et que je ne saurais m'occuper de mes affaires en ville quand je dépense toute mon activité à la campagne.

C'est le bon moment pour risquer cette escapade, puisque je suis en brouille avec mon modèle et que je dois déménager de toute façon.

A propos de ce déménagement : mon atelier est à côté du presbytère et de la maison du bedeau, il est donc à prévoir que les difficultés n'en finiraient jamais, si je ne changeais pas de place.

Cette intrigue n'a pas indisposé *irrémédiablement* les gens contre moi ; on aura vite fait de ne plus y penser si je loue un autre atelier et laisse passer quelques mois. Aller vivre là-bas deux mois,

décembre et janvier, serait la meilleure solution, n'est-ce pas ?

Sans date

Je dois te dire qu'il me tarde de partir pour Anvers... Pour le moment, le travail n'avance guère. Il gèle, c'est-à-dire qu'il

434 N

ne m'est plus possible de travailler au-dehors. D'autre part, je préfère ne plus engager de modèle aussi longtemps que je suis dans cette maison, quitte à en prendre un à mon retour. De cette façon d'ailleurs j'économise mes couleurs et ma toile

et j'aurai là-bas d'autant plus de munitions. *Je voudrais partir le plus tôt possible...* Je ne crois pas que cet hiver sera ennuyeux. Il s'agira de travailler dur. L'impression de devoir aller au feu est plutôt singulière.

ANVERS

fin novembre 1885- fin février 1886

Novembre 1885
Je suis arrivé à Anvers et j'ai déjà vu beaucoup de choses. 436 N
J'ai loué une petite chambre dans la rue des Images, au n° 194,
au-dessus d'un magasin de couleurs, pour 25 francs par mois.
Veuille donc m'adresser ta prochaine lettre à cette adresse,
non poste restante.

Sans date
Depuis que je suis ici, je n'ai eu que trois repas chauds; 440 N
pour le reste, je ne mange que du pain. A ce régime, on devient
un végétarien plus enragé qu'il n'est souhaitable. Surtout que
j'ai dû me tirer d'affaire de la même façon à Nuenen, pendant
six mois.

19 décembre 1885
Je préfère peindre des yeux humains plutôt que des cathé- 441 N
drales, si majestueuses et si imposantes soient-elles — l'âme
d'un être humain — même les yeux d'un pitoyable gueux ou
d'une fille du trottoir sont plus intéressants selon moi.

28 décembre 1885
J'ai appris quelque chose concernant ma constitution phy- 442 N
sique qui m'a fait grand plaisir. Écoute. Dans le temps, j'ai
consulté un médecin d'Amsterdam au sujet de certains malaises
qui m'avaient parfois fait penser que je ne tiendrais pas le
coup; mais je ne lui avais pas demandé carrément ce qu'il
en pensait. Pour connaître la première impression d'un méde-
cin qui ne me connaissait pas du tout, je suis allé en voir un
à propos d'un petit malaise et j'ai profité de l'occasion pour
amener la conversation sur mon état général. Il m'a fait un

plaisir énorme; me prenant pour un ouvrier, il m'a demandé : *Tu travailles dans le fer*, n'est-ce pas? Voilà exactement la métamorphose à laquelle j'aspirais d'arriver. Dans ma jeunesse, mon aspect trahissait l'intellectuel surmené, à présent j'ai l'air d'un batelier qui manipule de la ferraille.

Il n'est pas si facile de transformer sa constitution physique au point d'en avoir *le cuir dur* [1].

Janvier 1886

Dis-moi maintenant si, partant du principe que tu veux jouer le financier — je n'y vois aucun inconvénient, je trouve même cela très bien — tu es vraiment satisfait de l'argumentation que tu m'as servie en ce début d'année : j'ai beaucoup de paiements à faire, tu dois essayer de te débrouiller jusqu'à la fin du mois.

Écoute, voici ce que je trouve, *moi*, à y redire, et je te prie de bien réfléchir si j'ai raison, oui ou non, ou du moins si ma réplique a un fondement : Est-ce que je vaux moins que tes créanciers; d'*eux* ou de *moi*, qui *dois-tu* faire attendre si la nécessité t'y contraint — ce qui peut arriver?

Bien sûr, un créancier *n'est pas* un ami, mais moi, j'en suis *peut-être* un, à moins que tu *ne sois convaincu* que j'en suis un. Apprécies-tu le *poids* des soucis que le travail me vaut tous les jours : de combien d'argent j'ai besoin pour avoir simplement de quoi peindre? Te rends-tu compte qu'il m'est parfois littéralement impossible de tenir le coup? Alors que je dois peindre, qu'il est important que je continue à travailler ici, *tout de suite* et sans *accroc*, avec assurance?

Des défaillances pourraient amener une chute dont je ne me relèverais pas avant longtemps.

Je suis serré de tous les côtés; le seul moyen d'en sortir, c'est de continuer à travailler avec énergie. La facture du marchand de couleurs me pèse comme du plomb, et je dois quand même *aller de l'avant!...*

Moi aussi, je dois faire attendre les gens; *ils recevront pourtant leur argent*, mais j'en ai condamné quelques-uns — à devoir attendre.

Pas de pitié pour ceux-là, à moins qu'ils ne m'accordent du crédit. Moins ils m'en accordent, plus ils devront patienter.

1. En français dans le texte.

. .

Dirons-nous, à l'instar des lâches et des imbéciles : plus moyen, nous n'avons pas d'argent, il n'y a rien à faire?

Je réponds : Non!

Voilà ce que nous dirons, et nous le dirons en chœur, si tu veux bien. Nous serons pauvres et nous souffrirons la misère aussi longtemps qu'il le faut, *comme une ville assiégée* qui n'entend pas capituler, mais nous montrerons que nous sommes *quelque chose.*

On est vaillant, ou on est lâche.

Février 1886

On est en train de rafistoler ma denture. J'ai perdu ou je 448 N
suis en voie de perdre une dizaine de dents. C'est trop, et ça me gêne; en outre, ça me donne l'air d'avoir plus de quarante ans et ça me fait tort.

J'ai donc décidé d'y porter remède.

C'est une histoire qui me coûtera 100 francs, mais le moment présent s'y prête mieux que n'importe quel autre, puisque je dessine actuellement; j'ai déjà fait arracher mes dents cariées et j'ai payé la moitié du prix à l'avance. On m'a dit à cette occasion que je devais faire soigner mon estomac, car il fonctionne mal. Ça ne va pas mieux depuis que je suis ici, il s'en faut de beaucoup.

Évidemment, c'est déjà quelque chose que de savoir où le bât blesse; il y a moyen d'y porter remède si l'on s'y prend avec énergie.

Ce n'est pas amusant, mais ce qui est nécessaire est nécessaire. Pour pouvoir peindre, il me faut rester en vie et garder un peu de force. J'ai cru que mes dents se gâtaient pour une autre raison, j'ignorais que j'avais l'estomac délabré à ce point. C'est bête, si tu veux, mais on doit parfois choisir entre deux maux et l'on se trompe.

Cette histoire m'a valu beaucoup d'ennuis le mois dernier. J'avais en outre des quintes de toux prolongées, je vomissais une matière grisâtre, etc. J'étais fort inquiet. Nous veillerons à nous remettre. Tu comprends bien que je ne vaux pas mieux qu'un autre, j'entends que si je ne me soignais pas et si j'attendais trop longtemps pour me soigner, je crèverais ou, ce qui est pire, je deviendrais fou ou je m'engourdirais, à l'instar de *tant* d'autres peintres (*tant*, si l'on y réfléchit bien).

Il en est vraiment ainsi, il s'agit de passer entre tous les récifs et de sauver le bateau, même s'il subit des avaries.

341

.

Je ne connais pas encore les ouvrages de Tourgueniev, mais j'ai lu récemment une vie très intéressante de T.; il avait comme Daudet la passion de ne travailler que d'après modèle et de résumer cinq ou six modèles en un type. Je ne connais pas non plus Ohnet, qui doit être intéressant, lui aussi.

J'ai de plus en plus le sentiment que *l'art pour l'art* [1], tra-vailler pour travailler, *l'énergie pour l'énergie* [1] — que ces considérations ont joué *après tout* [1] un grand rôle dans la vie de ces gens-là. Les Goncourt fournissent la preuve qu'il faut savoir y mettre de l'obstination, car la société ne leur a pas adressé le moindre merci.

Sans date

449 N Je ne veux pas que tu dises à mère que je ne me sens pas bien, pour la bonne raison qu'elle n'estimerait peut-être pas gentil de ma part ce que j'ai fait, je veux dire d'être parti parce que je prévoyais ce qui est arrivé. Je ne lui en soufflerai mot, fais-en autant.

Mais j'ai vécu *là-bas* et je vis *ici* sans pouvoir acheter du pain; mon travail m'entraîne à engager trop de frais — et j'ai trop fermement cru que je tiendrais le coup ainsi.

Écoute ce que le médecin m'a dit : *il faut absolument que je reprenne des forces* et que je travaille moins jusqu'à ce que j'aie retrouvé plus de résistance.

Je souffre d'un affaiblissement général.

J'ai aggravé mon état en fumant beaucoup, je le faisais justement pour tromper mon estomac.

On dit *manger de la vache enragée* [1]; eh bien! ce fut mon lot.

Car il n'y a pas que la nourriture, il y a encore les soucis et les chagrins.

Tu sais que beaucoup de choses m'ont valu des soucis à Nuenen, et comment! Quant à mon séjour ici, je suis content d'être venu, mais je traverse une période semée de difficultés.

.

Théo, cette indisposition m'ennuie fort, je regrette terriblement que cela se soit produit *mais j'ai quand même bon courage.* Tout ça se tassera.

1. En français dans le texte.

Tu comprends que mon état aurait déjà empiré si je n'avais pas réagi.

Voici ce que je pense : il ne faut pas croire que ceux dont la santé est à moitié ou tout à fait abîmée ne sont plus capables de peindre. Il est souhaitable d'atteindre la soixantaine, et nécessaire d'atteindre au moins la quarantaine quand on n'a commencé son œuvre que vers la trentaine.

Mais point n'est besoin de jouir d'une santé parfaite; se priver de tout ne veut non plus rien dire.

Le travail n'en souffre pas nécessairement, les gens nerveux en deviennent plus sensibles et plus délicats.

.

Cette tuile m'est tombée à l'improviste sur le dos; il est vrai que je me sentais faible et nerveux, mais ça allait quand même.

Je commençais seulement à m'inquiéter de constater que mes dents se cassaient les unes après les autres, et que j'avais l'air de plus en plus minable. Enfin, j'essayerai de me tirer de là.

J'espère que la mise en ordre de ma denture m'apportera déjà un soulagement, car, ayant constamment mal à la bouche, j'avalais ma nourriture en toute hâte.

<div align="right">Sans date</div>

Je suis très heureux que tu accueilles favorablement mon 450 N projet de venir à Paris. Je crois que j'y ferais des progrès, car je suis persuadé que je finirais par échouer dans le *gâchis* [1] et que je continuerais à tourner en rond dans le même milieu, si je n'y allais pas. En outre, je ne pense pas que cela te déplairait de rentrer le soir dans un atelier. Pourtant, je dois te retourner ce que tu m'écris : *je te décevrai.*

Mais c'est la seule bonne manière de nous réunir. Il est d'ailleurs possible qu'une meilleure compréhension réciproque en résulte.

Que te dirai-je de ma santé? Je persiste à croire qu'il me reste des chances d'éviter une maladie grave, mais il me faudra du temps pour me remettre d'aplomb. J'ai dû faire plomber encore deux dents; ma mâchoire supérieure, la plus abîmée, est à nouveau en bon état. Il ne me reste plus que 10 fr.

1. En français dans le texte.

à payer, mais j'aurai encore besoin de 40 fr. pour faire arranger ma mâchoire inférieure.

Les traces de « mes dix années de prison cellulaire » disparaîtront ainsi. Car une mauvaise denture — on n'en voit plus guère de nos jours — vous fait la mine écroulée, si j'ose dire, alors qu'il est si facile d'y remédier.

Il y a encore ceci : c'est qu'on peut à nouveau s'en servir et des aliments bien mastiqués se digèrent plus facilement; mon estomac pourrait du coup retrouver son état normal.

Quoi qu'il en soit, je me rends parfaitement compte que j'étais tombé très bas et, comme tu l'écris toi-même, ne pas me soigner aurait pu me valoir des inconvénients encore plus graves. Nous tâcherons donc de tout remettre en ordre.

. .

Permets-moi d'aborder maintenant une question délicate. Si je t'ai dit des choses désagréables au sujet de notre éducation et de la maison paternelle, c'est qu'il *faut* avoir un esprit critique dans ce domaine si nous voulons nous retrouver, collaborer et nous comprendre dans les questions d'affaires.

Moi, je puis admettre parfaitement qu'on aime passionnément quelqu'un ou quelque chose, sans en être tout à fait responsable.

Moi, je ne m'en soucie que dans la mesure où cela pourrait entraîner une séparation entre nous, alors que notre union est indispensable. Or, il se révéla de plus en plus que notre éducation, etc. n'a pas été si bonne que nous en gardions beaucoup d'illusions; nous aurions peut-être été plus heureux si nous avions reçu une autre éducation.

Si nous nous en tenons à notre projet de vouloir produire une œuvre et *devenir quelque chose*, alors nous pourrons, lorsque c'est inévitable, sans nous fâcher, discuter les *faits accomplis* en tant que faits accomplis, qui se rapportent parfois directement aux Goupil et à notre famille. Au reste, ces questions demeurent strictement *entre nous*, nous en parlons pour mieux comprendre la situation, non pour exprimer notre *rancune*.

Si nous voulons entreprendre quelque chose, le problème de notre santé ne peut pas non plus nous laisser indifférents; nous avons besoin de vivre encore vingt-cinq à trente ans de travail ininterrompu.

Le temps présent offre tant de possibilités intéressantes, quand on songe que nous verrons peut-être encore le début de la fin de notre société.

L'automne et le coucher du soleil sont imprégnés d'une poésie infinie, ils nous permettent de nous rendre clairement compte que la nature poursuit un but mystérieux; il en est de même de la société actuelle.

Sans date

Il faut que je t'écrive une fois de plus, car plus tôt nous pourrons prendre carrément une décision, mieux ça vaudra. Pour l'atelier : s'il y avait moyen de louer une chambre avec alcôve et une mansarde ou un coin de grenier, tu pourrais considérer la chambre et l'alcôve comme ton appartement auquel nous donnerions un cachet aussi intime que possible. Pendant la journée, cette chambre servirait d'atelier, on entasserait les ustensiles peu agréables à l'œil dans la mansarde où l'on ferait les corvées malpropres, et j'y passerais la nuit; toi, tu dormirais dans l'alcôve.

Il me semble que cette solution ou une autre approchante pourrait nous suffire pendant la première année. Je ne sais pas avec certitude si nous nous entendrons, mais il ne faut pas désespérer; en tout cas, tu trouveras plus agréable de rentrer dans un atelier que dans une chambre banale à l'air lugubre. Cet air lugubre est notre pire ennemi. Si le médecin me recommande de refaire mes forces, eh bien! rien ne dit que tu ne te trouveras pas bien d'en faire autant.

Car toi non plus, tu n'es pas heureux, tu ne te trouves pas *en train* [1]; appelons les choses par leur nom : tu as trop de soucis et pas assez de bien-être.

Cela résulte peut-être de notre politique; chacun de nous vit en indépendant, nous dispersons trop nos forces et nos *ressources* [1], au point qu'elles en deviennent insuffisantes *L'union fait la force* [1], cela vaudrait beaucoup mieux.

Nous avons besoin de vivre davantage, à mon avis; nous devons jeter par-dessus bord nos doutes et notre manque de confiance. Veux-tu avoir une *raison* sur laquelle appuyer, pour la sauvegarder, ta sérénité, même quand tu es seul, qu'on ne te comprend pas et que ton bonheur matériel est un échec?

Il te reste la foi dans ce cas; ton instinct te dit que bien des choses changent et que tout changera.

1. En français dans le texte.

Nous vivons dans le dernier quart d'un siècle qui s'achèvera par une révolution colossale.

Supposons un instant que nous en voyions poindre le début vers la fin de notre vie. Nous, nous ne serons plus là pour connaître les temps meilleurs après ces orages, quand toute la société sera baignée d'air pur et de fraîcheur.

Pourtant, c'est quelque chose de ne pas être dupe de la perfidie de son époque et d'y découvrir la moisissure et les odeurs fétides des heures qui précèdent l'ouragan.

De se dire : notre poitrine est oppressée, mais les générations futures pourront respirer plus librement.

Zola et les Goncourt y croient avec la naïveté de grands enfants. Eux, les analystes les plus rigoureux, dont le diagnostic est si brutal et si précis à la fois.

Ce sont ceux que tu as cités, Tourgueniev et Daudet, qui ne travaillent pas sans but, ni sans jeter un regard de l'autre côté.

Tous, tous évitent, avec raison, de prophétiser des utopies; ils sont pessimistes en ce sens que, quand on analyse les événements, l'histoire de ce siècle nous révèle que toutes les révolutions avortent, si nobles aient été leurs débuts.

Ce qui t'assure un appui, vois-tu, c'est de ne pas te sentir isolé avec tes sentiments et tes pensées, puisque tu travailles et penses de concert avec d'autres.

Alors, tu es *capable* d'en faire davantage, et tu te sens en même temps infiniment plus heureux.

J'aurais aimé obtenir cela depuis longtemps pour nous deux; vois-tu, je me figure que si tu restais seul, tu finirais par avoir le cafard, car notre époque n'est pas précisément très tonique, *à moins qu'on ne trouve un tonique dans son travail.*

Je t'envoie le roman des Goncourt, *justement à cause de la préface;* tu y trouveras un aperçu de leur activité et de leurs aspirations. Tu verras qu'ils n'ont pas été précisément heureux, à l'instar de Delacroix qui témoignait de lui-même : *je n'ai pas du tout été heureux dans le sens où je l'entendais, le désirais autrefois* [1]. Eh bien! il viendra un moment pour toi, tôt ou tard, où tu *sauras avec certitude* que ton bonheur matériel a été un mécompte fatal, irrémédiable. J'ose l'affirmer catégoriquement en ajoutant toutefois qu'au même moment tu te sentiras la force de travailler, à titre de compensation.

Ce qui me navre, c'est la sérénité admirable des penseurs contemporains; prends par exemple la dernière promenade des deux Goncourt que tu liras dans la préface. Ainsi étaient aussi

les derniers jours du vieux Tourgueniev accompagné de Daudet. Sensibles, subtils, intelligents comme des femmes; émus par leurs propres souffrances et pourtant encore pleins de vie et d'assurance, pas la moindre trace de stoïcisme apathique, aucun mépris pour la vie. Je le répète : ces gaillards-là meurent comme meurent les femmes. Aucune *idée fixe* [1] sur Dieu et les choses abstraites, ils restent plantés sur la terre ferme de la vie, uniquement attachés à elle, encore une fois comme les femmes; ils ont beaucoup aimé, ils ont beaucoup souffert, et, tel Delacroix comme en a témoigné Silvestre : *ainsi mourut presque en souriant* [1].

En attendant, nous n'en sommes pas là; au contraire, nous en sommes au point de devoir d'abord travailler, d'abord vivre, pour nous rendre compte ensuite que le bonheur matériel a été un mécompte, ainsi qu'il en va la plupart du temps.

452 N

Il faut que je te dise que je serais tout à fait tranquillisé si tu approuvais mon projet de venir à Paris, en cas de besoin, beaucoup plus tôt, par exemple en juin ou en juillet. Plus je réfléchis, plus cela me paraît souhaitable.

Je dois te dire également que les chicanes de ceux de l'académie — où je continue à travailler — me sont souvent insupportables, car ils sont décidés à se montrer haineux. Je fais de mon mieux pour éviter les prises de bec et je vais mon petit bonhomme de chemin.

Sans date

453 N

Si tu veux, c'est de l'égoïsme de ma part, mais je veux rétablir ma santé. L'impression dominante de mon séjour ici demeure inchangée : je suis plutôt désenchanté de ce que j'ai fait ici, mais mes idées ont changé, se sont rafraîchies, et c'était là mon but en venant ici. Quant à ma santé, je me suis rendu compte que je m'y fiais trop; que je ne suis plus que la ruine de ce que j'aurais pu être, bien que le noyau reste bon. Je ne serais aucunement étonné si toi aussi, tu avais *absolument besoin* de reprendre des forces, comme on me l'a prescrit, à moi.

Si je ne me trompe pas, je crois que nous ferions bien de

1. En français dans le texte.

nous réunir le plus tôt possible. Je persiste à voir des tas d'inconvénients dans la solution d'un séjour à la campagne. Bien que l'air y soit plus tonique, les distractions et les agréments de la ville me manqueraient. Si nous étions plus souvent ensemble, je te décevrais à beaucoup de points de vue, c'est sûr, mais pas à tous, et surtout pas en ce qui concerne ma façon de voir. Comme nous devons aborder certains sujets, je veux te dire avant tout que j'estime souhaitable que nous trouvions chacun, d'une façon ou d'une autre, une femme dans un temps plus ou moins rapproché. Parce qu'il est grand temps d'en avoir une, et que nous y perdrions si nous attendions plus longtemps.

Je te dis tout cela avec sérénité. C'est pour ainsi dire la condition principale d'une vie plus intense. J'en parle surtout parce que nous devions sans doute vaincre une difficulté énorme dans ce domaine. Et parce que beaucoup de choses en dépendent. Je romps donc la glace dans la présente, nous aurons à y revenir souvent.

Les relations avec les femmes sont d'une grande importance pour l'art. Il est regrettable qu'on ne demeure pas jeune en s'instruisant peu à peu. La vie serait trop belle s'il en était ainsi.

18 février 1886

456 N Je devine que tu n'approuves guère mon projet de venir immédiatement à Paris, puisque tu ne m'as pas encore répondu. Pourtant, il vaut mieux que j'y vienne tout de suite; j'ai eu ici l'occasion de demander l'avis de gens qui travaillent vraiment bien, et je suis d'autant plus convaincu que ce serait la meilleure solution.

Sans date

457 N Les livres modernes, depuis Balzac par exemple, diffèrent de tous ceux qui ont été écrits en d'autres siècles, et ceux-là sont peut-être plus beaux que ceux-ci.

J'aimerais beaucoup lire Tourgueniev depuis que j'ai lu un article de Daudet dans lequel il analysait l'homme, le caractère et l'œuvre — un très bel article.

Ce fut un beau type d'homme, il était encore jeune dans ses vieux jours quand il s'agissait de *travailler sans désemparer;* il est toujours demeuré insatisfait de lui-même et il s'est toujours efforcé de faire mieux.

Salutations. Réfléchis encore un peu à mon projet, je serais tout à fait tranquille si tu pouvais te ranger à mon avis.

Je t'écris à nouveau parce que mon séjour ici tire de toute façon à sa fin et que je dois m'en aller un de ces quatre matins. Si le temps s'améliore tant soit peu, il me sera peut-être permis de travailler au-dehors, par conséquent, si tu y tiens, je ne retournerai pas pour des prunes en Brabant.

. :

Anvers m'a beaucoup plu — *après tout* [1]. Évidemment, il aurait mieux valu pour moi y débarquer avec l'expérience de la ville que j'ai au moment de la quitter. Mais cela est impossible, sinon tout irait mieux : on se sent un bleu partout où l'on arrive pour la première fois. J'espère revoir Anvers tôt ou tard.

. .

Je n'ai pas vu Anvers dans sa splendeur, car tout le monde me dit que la ville est bien plus animée en d'autres moments. A présent, deux crises la paralysent à la fois, primo, la crise générale, et secundo, les conséquences fâcheuses de l'exposition, je veux dire les banqueroutes simples ou frauduleuses.

Réfléchis encore s'il n'y a pas moyen de trouver un arrangement qui me permette d'arriver à Paris avant juin. Je l'espère ardemment, car je crois que cela vaudrait mieux pour de multiples raisons, que je t'ai d'ailleurs toutes énumérées.

1. En français dans le texte.

PARIS [1]

mars 1886-février 1888

459 F Ne m'en veux pas d'être venu tout d'un trait, j'y ai tant réfléchi et je crois que de cette manière nous gagnons du temps. Serai au Louvre à partir de midi ou plus tôt si tu veux.

Réponse s. v. p. pour savoir à quelle heure tu pourrais venir dans la Salle Carrée. Quant aux frais, je te le répète, cela revient au même. J'ai de l'argent de reste, cela va sans dire, et avant de faire aucune dépense, je désire te parler. Nous arrangerons la chose, tu verras.

Ainsi, viens-y le plus tôt possible.

Été 1887

461 F J'ai été au Tambourin puisque, si je n'y allais pas, on aurait pensé que je n'osais pas.

Alors j'ai dit à la Segatori, que dans cette affaire je ne la jugerais pas, mais que c'était à elle de se juger elle-même.

Que j'avais déchiré le reçu des tableaux, mais qu'elle devait *tout* rendre.

Que si elle n'était pas pour quelque chose dans ce qui m'est arrivé, elle aurait été me voir le lendemain.

Que puisqu'elle n'est pas venue me voir, je considérais qu'elle savait qu'on me cherchait querelle, mais qu'elle a cherché à m'avertir en me disant « allez-vous-en », ce que je n'ai pas

1. Les lettres suivantes ont été écrites directement en français. Le traducteur a respecté scrupuleusement le texte original, la syntaxe et l'orthographe, les fautes d'accord des verbes avec les sujets, d'accord d'adjectifs, les fautes de participes etc., Agir autrement eût été une trahison.

compris, et d'ailleurs n'aurais peut-être pas voulu comprendre. Ce à quoi elle a répondu que les tableaux et tout le reste étaient à ma disposition.

Elle a maintenu que moi j'avais cherché querelle — ce qui ne m'étonne pas — sachant que si elle prenait parti pour moi, on lui ferait des atrocités.

J'ai vu le garçon aussi en entrant, mais il s'est éclipsé. Maintenant je n'ai pas voulu prendre les tableaux tout de suite, mais j'ai dit que quand tu serais de retour on en causerait, puisque ces tableaux t'appartenaient autant qu'à moi, et qu'en attendant je l'engageais à réfléchir encore une fois à ce qui s'était passé. Elle n'avait pas bien bonne mine, et elle était pâle comme de la cire, ce qui n'est pas bon signe.

Elle ne savait pas que ce garçon était monté chez toi. Si cela est vrai, je serais encore davantage porté à croire qu'elle a plutôt cherché à m'avertir qu'on me cherchait querelle, que de monter le coup elle-même. Elle ne peut pas agir comme elle voudrait. Maintenant j'attendrai ton retour pour agir.

. .

Maintenant j'ai encore deux louis, et je crains que je ne sache comment passer les jours d'ici jusqu'à ton retour.

Car remarquez que lorsque j'ai commencé à travailler à Asnières, j'avais beaucoup de toiles et que Tanguy était très bon pour moi.

Cela à la rigueur il l'est tout autant, mais sa vieille sorcière de femme s'est aperçue de ce qui se passait et s'y est opposée. Maintenant j'ai engueulé la femme à Tanguy, et j'ai dit que c'était de sa faute à elle, si je ne leur prendrai plus rien. Le père Tanguy est sage assez pour se taire, et il fera tout de même ce que je lui demanderai.

Mais avec tout cela le travail n'est pas bien commode.

. .

Puis si tu peux faire de façon que je ne m'embête pas trop d'ici jusqu'à ton retour, en m'envoyant encore quelque chose, je tâcherai de te faire encore des tableaux car je suis tout à fait tranquille pour mon travail. Ce qui me gênait un peu dans cette histoire, c'est qu'en n'y allant pas (au Tambourin) cela avait l'air lâche. Et cela m'a rendu ma sérénité d'y être allé.

Été 1887

Je me sens triste de ce que même en cas de succès, la peinture ne rapportera pas ce qu'elle coûte.

462 F

351

J'ai été touché de ce que tu écris de la maison : « on se porte assez bien, mais pourtant c'est triste de les voir ».

Il y a une douzaine d'années pourtant on aurait juré que quand même la maison prospérerait toujours et que cela marcherait.

Cela ferait bien plaisir à la mère si ton mariage réussit, et pour ta santé et tes affaires il faudrait pourtant ne pas rester seul.

Moi — je me sens passer l'envie de mariage et d'enfants et à des moments je suis assez mélancolique d'être comme ça à 35 ans lorsque je devrais me sentir tout autrement.

Et j'en veux parfois à cette sale peinture.

C'est Richepin qui a dit quelque part :
l'amour de l'art fait perdre l'amour vrai.

Je trouve cela terriblement juste, mais à l'encontre de cela, l'amour vrai dégoûte de l'art.

Et il m'arrive de me sentir déjà vieux et brisé, et pourtant encore amoureux assez pour ne pas être enthousiaste pour la peinture.

Pour réussir il faut de l'ambition, et l'ambition me semble absurde. Il en résultera je ne sais quoi, je voudrais surtout t'être moins à charge — et cela n'est pas impossible dorénavant — car j'espère faire du progrès de façon à ce que tu puisses hardiment montrer ce que je fais sans te compromettre.

Et puis je me retire quelque part dans le midi, pour ne pas voir tant de peintres qui me dégoûtent comme hommes.

Tu peux être sûr d'une chose, c'est que je ne chercherai plus à travailler comme pour le Tambourin — je crois aussi que cela passera dans d'autres mains, et certes je ne m'y oppose pas.

Pour ce qui est de la Segatori, cela c'est une tout autre affaire, j'ai encore de l'affection pour elle, et j'espère qu'elle en a encore pour moi aussi.

Mais maintenant elle est mal prise, elle n'est ni libre ni maîtresse chez elle, surtout elle est souffrante et malade.

Quoique je ne dirais pas cela en public, j'ai pour moi la conviction qu'elle s'est fait avorter (à moins encore qu'elle ait eu une fausse grossesse) — quoi qu'il en soit, dans son cas je ne la blâmerais pas. Dans deux mois elle sera remise j'espère, et alors elle sera peut-être reconnaissante de ce que je ne l'ai pas gênée.

ARLES

21 février 1888-6 mai 1889

Durant le voyage j'ai pour le moins autant pensé à toi, 463 F
qu'au nouveau pays que je voyais.

Seulement je me suis dit que plus tard tu viendras peut-
être toi-même souvent ici. Il me semble presque impossible
de pouvoir travailler à Paris, à moins que l'on n'ait une retraite
pour se refaire et pour reprendre son calme et son aplomb.
Sans cela on serait fatalement abruti.

Maintenant je te dirai que pour commencer il y a partout
au moins 60 centimètres de neige de tombée, et il en tombe
toujours.

Arles ne me semble pas plus grand que Bréda ou Mons.

Avant d'arriver à Tarascon, j'ai remarqué un magnifique
paysage d'immenses rochers jaunes, étrangement enchevêtrés
des formes les plus imposantes.

Dans les petits vallons de ces rochers étaient alignés de petits arbres ronds au feuillage d'un vert olive ou vert gris, qui pourraient bien être des citronniers.

Mais ici à Arles le pays paraît plat. J'ai aperçu de magnifiques terrains rouges plantés de vignes, avec des fonds de montagnes du plus fin lilas. Et les paysages dans la neige avec les cimes blanches contre un ciel aussi lumineux que la neige, étaient bien comme les paysages d'hiver qu'ont faits les Japonais.

Voici mon adresse :

Restaurant Carrel

30, Rue Cavalerie, Arles

(Département Bouches-du-Rhône)

Je n'ai encore fait qu'un petit tour dans la ville, étant plus ou moins esquinté hier soir.

Sans date

464 F Je ne trouve pas jusqu'à présent la vie ici aussi avantageuse que j'eusse pu l'espérer, seulement j'ai trois études de faites, ce qu'à Paris de ces jours-ci probablement je n'aurais pas su faire.

J'étais content de ce que les nouvelles de la Hollande étaient assez satisfaisantes.

. .

Il me semble par moments que mon sang veuille bien plus ou moins se remettre à circuler, cela n'ayant pas été le cas dans les derniers temps à Paris, je n'en pouvais véritablement plus.

Sans date

466 F J'ai reçu ici une lettre de Gauguin, qui dit qu'il a été malade au lit durant 15 jours. Qu'il est à sec, vu qu'il a eu des dettes criardes à payer. Qu'il désire savoir si tu lui as vendu quelque chose, mais qu'il ne peut pas t'écrire de crainte de te déranger. Qu'il est tellement pressé de gagner un peu d'argent, qu'il serait résolu de rabattre encore le prix de ses tableaux.

Pour cette affaire je ne puis de mon côté rien que d'écrire à Russell, ce que je fais aujourd'hui même.

Puis tout de même on a cherché déjà à en faire acheter un par Tersteeg. Mais que faire, il doit être bien gêné. Je t'envoie un petit mot pour lui pour le cas où tu aurais quelque chose à lui communiquer, seulement ouvre donc les lettres s'il en vient pour moi, car tu sauras plus tôt le contenu ainsi

faisant, et cela m'épargnera la peine de t'en raconter le contenu. Ceci une fois pour toutes.

Oserais-tu lui prendre la marine pour la maison? si cela se pouvait il serait momentanément à l'abri.

Sans date

La lettre de Gauguin que j'avais l'intention de t'envoyer, 467 F mais que je croyais momentanément avoir brûlée avec d'autres papiers, l'ayant retrouvée après, je te l'envoie ci-inclus. Seulement je lui ai déjà écrit directement, et je lui ai envoyé l'adresse de Russell, ainsi que j'ai envoyé celle de Gauguin à Russell, afin qu'ils puissent, s'ils le veulent, se mettre en rapport directement.

Mais comme pour beaucoup d'entre nous — et sûrement nous serons de ce nombre nous-mêmes — l'avenir est encore difficile! Je crois bien à la victoire finale, mais les artistes en profiteront-ils et verront-ils des jours plus sereins?

. .

Je viens de lire *Tartarin sur les Alpes*, qui m'a énormément amusé.

.

Le pauvre Gauguin n'a pas de chance, je crains bien que dans son cas la convalescence soit encore plus longue que la quinzaine qu'il a dû passer au lit.

Nom de Dieu, quand est-ce que l'on verra une génération d'artistes qui aient des corps sains! A des moments je suis vraiment furieux contre moi-même, car il ne suffit pas du tout de n'être ni plus ni moins malade que d'autres, l'idéal serait d'avoir un tempérament fort assez pour vivre 80 ans, et avec ça un sang qui serait du vrai bon sang.

On s'en consolerait pourtant, si on sentait qu'il va y venir une génération d'artistes plus heureux.

10 mars 1888

Que dis-tu de la nouvelle que l'empereur Guillaume est 468 F mort? Est-ce que cela hâtera des événements en France, et est-ce que Paris va rester tranquille? On peut en douter; et quels seront les effets de tout cela sur le commerce des tableaux? J'ai lu qu'il paraît qu'il soit question d'abolir les droits d'entrée des tableaux en Amérique, est-ce vrai?

Peut-être serait-il plus facile de mettre d'accord quelques marchands et amateurs pour acheter les tableaux impressionnistes, que de mettre d'accord les artistes pour partager également le prix des tableaux vendus. Néanmoins les artistes ne

trouveront pas mieux que de se mettre ensemble, de donner leurs tableaux à l'association, de partager le prix de vente, de telle façon du moins que la société garantisse la possibilité d'existence et de travail de ses membres.

Sans date

469 F C'est pourquoi (tout en étant chagriné de ce que actuellement les dépenses sont raides et les tableaux des non-valeurs) c'est pourquoi je ne désespère pas d'une réussite de cette entreprise de faire un long voyage dans le midi.

Ici je vois du neuf, j'apprends, et étant traité avec un peu de douceur, mon corps ne me refuse pas ses services.

Je souhaiterais pour bien des raisons pouvoir fonder un pied-à-terre, qui en cas d'éreintement, pourrait servir à mettre au vert les pauvres chevaux de fiacre de Paris, qui sont toi-même et plusieurs de nos amis, les impressionnistes pauvres.

J'ai assisté à l'enquête d'un crime, commis à la porte d'un bordel ici; deux Italiens ont tué deux zouaves. J'ai profité de l'occasion pour entrer dans un des bordels de la petite rue, dite : « des ricolettes ».

Ce à quoi se bornent mes exploits amoureux vis-à-vis des Arlésiennes. La foule a *manqué* (le Méridional, selon l'exemple de Tartarin, étant davantage d'aplomb pour la bonne volonté que pour l'action) la foule, dis-je, a *manqué* lyncher les meur-triers emprisonnés à l'hôtel de ville, mais sa représaille a été que tous les Italiens et toutes les Italiennes, y compris les marmots savoyards, ont dû quitter la ville de force.

Je ne te parlerais pas de cela si ce n'était pour te dire que j'ai vu les boulevards de cette ville pleins de ce monde réveillé. Et vraiment c'était beau.

Sans date

470 F J'ai reçu un mot de Gauguin, qui se plaint du mauvais temps, qui souffre toujours et qui dit que rien ne l'agace plus que le manque d'argent parmi la variété des contrariétés humaines, et pourtant il se sent condamné à la dèche à per-pétuité.

. .

Suis en train de lire *Pierre et Jean*, de Guy de Maupassant, c'est beau, as-tu lu la préface, expliquant la liberté qu'a l'ar-tiste d'exagérer, de créer une nature plus belle, plus simple, plus consolante dans un roman, puis expliquant ce que vou-lait peut-être bien dire le mot de Flaubert : *le talent est une*

longue patience, et l'originalité un effort de volonté et d'observation intense?

Il y a ici un portique gothique, que je commence à trouver admirable, le portique de Saint-Trophime.

Mais c'est si cruel, si monstrueux, comme un cauchemar chinois, que même ce beau monument d'un si grand style me semble d'un autre monde, auquel je suis aussi bien aise de ne pas appartenir qu'au monde glorieux du Romain Néron.

Faut-il dire la vérité, et y ajouter que les zouaves, les bordels, les adorables petites Arlésiennes, qui s'en vont faire leur première communion, le prêtre en surplis, qui ressemble à un rhinocéros dangereux, les buveurs d'absinthe, me paraissent aussi des êtres d'un autre monde? C'est pas pour dire que je me sentirais chez moi dans un monde artistique, mais c'est pour dire que j'aime mieux me blaguer que de me sentir seul. Et il me semble que je me sentirais triste, si je ne prenais pas toutes choses par le côté blague. Tu as encore eu de la neige en abondance à Paris, à ce que nous raconte notre ami l'Intransigeant. Ce n'est pourtant pas mal trouvé qu'un jour naliste conseille au général Boulanger de se servir désormais pour donner le change à la police secrète, de lunettes roses, qui selon lui iraient mieux avec la barbe du général. Peut-être cela influencerait-il d'une façon favorable, déjà tant désirée depuis si longtemps, le commerce des tableaux.

Sans date
Mais, quoique pour cette fois-ci cela ne fasse absolument rien, dans la suite il faudra insérer mon nom dans le catalogue tel que je le signe sur les toiles, c. à d. Vincent et non pas Van Gogh, pour l'excellente raison que ce dernier nom ne saurait se prononcer ici. 471 F

Sans date
L'air d'ici me fait décidément du bien, je t'en souhaiterais à pleins poumons; un de ses effets est assez drôle, un seul petit verre de cognac me grise ici, donc n'ayant pas recours à des stimulants pour faire circuler mon sang, quand même la constitution s'usera moins. 474 F

Seulement, j'ai l'estomac terriblement faible depuis que je suis ici, enfin cela est une affaire de longue patience probablement.

J'espère faire du progrès réel cette année, dont j'ai grand besoin d'ailleurs.

. .

J'ai une fièvre de travail continuelle.

Suis bien curieux de savoir le résultat au bout d'un an, j'espère qu'alors je serai moins embêté par des malaises. A présent je souffre beaucoup certains jours, mais cela ne m'inquiète pas le moins du monde, parce que c'est rien que la réaction de cet hiver, qui n'était pas ordinaire. Et le sang se refait, c'est le principal.

Il faut arriver à ce que mes tableaux vaillent ce que je dépense et même l'excédent, vu tant de dépenses faites déjà. Eh bien! à cela nous arriverons. Tout ne me réussit pas, bien sûr, mais le travail marche. Jusqu'à présent tu ne t'es pas plaint de ce que je dépense ici, mais je t'avertis que si je continue mon travail dans les mêmes proportions, j'ai bien du mal à arriver. Seulement le travail est excessif.

S'il arrive un mois ou une quinzaine où tu te sens gêné, avertis-moi, dès lors je me mets à faire des dessins, et cela nous coûtera moins. C'est pour te dire qu'il ne faut pas te forcer sans cause, ici il y a tant à faire, de toutes sortes d'études que c'est pas la même chose qu'à Paris, où l'on ne peut pas s'asseoir où l'on veut.

Si c'est possible de faire un mois un peu raide, c'est tant mieux, puisque les vergers en fleur sont des motifs qu'on a chance de vendre ou d'échanger.

Mais j'ai pensé que tu auras le terme à payer, et c'est pourquoi il faut me prévenir si ça gêne trop.

<div align="right">Sans date</div>

476 F J'ai après regretté de ne pas avoir demandé les couleurs au père Tanguy tout de même, quoi qu'il n'y ait pas le moindre avantage à cela — au contraire — mais c'est un si drôle de bonhomme, et je pense encore souvent à lui. N'oublie pas de lui dire bonjour pour moi si tu le vois, et dis-lui que s'il veut des tableaux pour sa vitrine, il en aura d'ici, et des meilleurs. Ah! il me semble de plus en plus que *les gens* sont la racine de tout, et quoique cela demeure éternellement un sentiment mélancolique de ne pas se trouver dans la vraie vie, dans ce sens qu'il vaudrait mieux travailler dans la chair même que dans la couleur ou le plâtre, dans ce sens qu'il vaudrait mieux fabriquer des enfants que de fabriquer des tableaux ou de faire des affaires, cependant on se sent vivre quand on songe qu'on a des amis dans ceux qui eux non plus, sont dans la vie vraie.

Mais justement à cause de ce que c'est dans le cœur des

gens qu'est aussi le cœur des affaires, il faut conquérir des amitiés en Hollande, ou plutôt les ranimer. De plus puisque pour la cause de l'impressionnisme, on a peu à craindre dans ce moment de ne pas gagner.

Et c'est à cause de la victoire presque assurée d'avance, que de notre côté il faut avoir de bonnes manières, et de faire tout cela avec calme.

J'aurais bien voulu voir l'Incarnation de Marat, dont tu as parlé l'autre jour, cela m'intéresserait certes beaucoup.

Involontairement je me figure Marat comme l'équivalent — au moral (mais plus puissant) de Xantippe — la femme qui a l'amour aigri. Qui demeure touchante quand bien même — mais enfin c'est pas aussi gai que la maison Tellier de Guy de Maupassant.

20 avril 1888

Quand on sort de prison après y avoir longtemps séjourné, **477 F** il y a des moments où l'on regrette la prison même, parce que l'on se trouve désorienté dans la liberté, ainsi probablement nommée puisque la tâche quotidienne éreintante pour gagner sa vie ne laisse guère de liberté.

. .

L'estomac chez moi est très faible, mais j'espère arriver à le rétablir, il faudra du temps et de la patience. En tout cas je me porte déjà beaucoup mieux *en réalité* qu'à Paris.

Il paraît d'ailleurs qu'ici on n'a pas précisément besoin d'une grande quantité de nourriture, et je voulais bien à cette occasion encore te dire, que je doute de plus en plus de la véracité de la légende Monticelli absorbeur de quantités énormes d'absinthe. Considérant son œuvre il me paraît pas possible qu'un homme énervé par la boisson, ait fait cela.

Sans date

En attendant, j'ai des contrariétés, je ne crois plus y gagner **478 F** en restant où je suis; je prendrais plutôt une chambre ou à la rigueur deux chambres, une à coucher, une pour travailler.

Car les gens d'ici *s'en font trop prévaloir, pour me faire payer tout assez cher,* de ce que je leur prends avec mes tableaux un peu plus de place que les autres clients, qui ne sont pas peintres. Je me ferai prévaloir de mon côté, de ce que je reste plus longtemps, et que je dépense plus dans l'hôtellerie, que les ouvriers de passage.

Et ils n'auront plus facilement un sou de moi.

Mais — c'est toujours une bien grande misère que de traî-

359

ner après soi l'attirail du travail et les tableaux, ce qui rend plus difficile et l'entrée et la sortie.

Étant obligé en tout cas de changer, veux-tu, ou plutôt trouves-tu plus convenable d'aller à Marseille maintenant?

Mai 1888

480 F Ce n'est pas en noir que je vois l'avenir, mais je le vois très hérissé de difficultés, et par moments je me demande si ces dernières ne seront pas plus fortes que moi. Cela c'est surtout dans les moments de faiblesse physique, et la semaine dernière je souffrais d'un mal de dents assez cruel, pour qu'il m'ait, bien malgré moi, fait perdre du temps.
. .
Je n'aurais peur de rien si ce n'était cette sacrée santé. Et pourtant je vais mieux qu'à Paris, et si mon estomac est devenu exces-sivement fai-ble, c'est un mal que j'ai attrapé là-bas probablement en grande par-tie par le mau-vais vin, dont j'ai trop bu. Ici le vin est aussi mauvais, seulement je n'en bois que fort peu. Et le cas est donc que ne man-geant guère, et ne buvant guère, je suis faible, mais le sang se refait au lieu de se gâter.

Encore une fois donc, c'est de la patience qu'il me faut dans le cas, et persévérance.

Ainsi si j'avais du bouillon très fort cela m'avancerait immé-diatement; c'est affreux, *jamais* je n'ai pu me procurer ce que

je demandais de choses pourtant très simples chez ces gens-là. Et c'est partout le même dans ces petits restaurants.

C'est pourtant pas difficile de faire cuire des pommes de terre Impossible.

Du riz alors, ou du macaroni, pas davantage, ou bien c'est sali de graisses, ou bien ils ne le font pas, s'excusant : ce sera pour demain, il n'y a pas de place dans le fourneau, etc.

C'est bête, mais c'est pourtant vrai que voilà pourquoi la santé traîne.

Pourtant cela m'a coûté une angoisse de me résoudre à prendre un parti, puisque je me disais qu'à La Haye et à Nuenen j'avais essayé de prendre un atelier, et je me disais que cela avait mal tourné. Mais bien des choses ont changé depuis, et me sentant sur un terrain plus sûr, allons en avant. Seulement nous avons dépensé déjà tant d'argent dans cette sacrée peinture, qu'il ne faut pas oublier que cela doit rentrer en tableaux.

Si nous osons croire, et j'en reste persuadé, que les tableaux impressionnistes monteront, il faut en faire beaucoup et les tenir à prix. Raison de plus pourquoi il faut tranquillement soigner la qualité de la chose et ne pas perdre le temps.

Alors au bout de quelques années, j'entrevois la possibilité que le capital dépensé se retrouvera dans nos mains, sinon en argent, en valeurs.

. .

En tout cas, l'atelier est trop en vue pour que je pusse croire que cela puisse tenter aucune bonne femme, et une crise juponnière pourrait difficilement aboutir à un collage. Les mœurs d'ailleurs sont, il me semble, moins inhumaines et contre nature qu'à Paris. Mais avec mon tempérament faire la noce et travailler ne sont plus du tout compatibles, et dans les circonstances données, faudra se contenter de faire des tableaux. Ce qui n'est pas le bonheur, et pas la vraie vie, mais que veux-tu? Même cette vie artistique, que nous savons ne pas être *la* vraie, me paraît si vivante et ce serait ingrat que de ne pas s'en contenter.

4 mai 1888

Hier j'ai été chez des marchands de meubles pour voir si je pourrais louer un lit, etc. Malheureusement on ne louait *pas*, et même on refusait de vendre, à condition de payer tant par mois. Ceci est assez embarrassant.

481 F

. .

J'étais sûrement sur le droit chemin d'attraper une paralysie quand j'ai quitté Paris. Ça m'a joliment pris après! Quand j'ai cessé de boire, quand j'ai cessé de tant fumer, quand j'ai recommencé à réfléchir au lieu de chercher à ne pas penser — mon Dieu quelles mélancolies et quel abattement! Le travail dans cette magnifique nature m'a soutenu au moral, mais encore là au bout de certains efforts les forces me manquaient. Eh bien! voilà pourquoi lorsque je t'écrivais l'autre jour, je disais que si tu quittais les Goupil, tu te sentirais mieux au moral probablement mais que la guérison serait très doulou-reuse. Tandis que la maladie même on ne la sent pas.

Mon pauvre ami, notre névrose etc. vient bien aussi de notre façon de vivre un peu trop artistique mais elle est aussi un héri-tage fatal, puisque dans la civilisation on va en s'affaiblissant de génération en génération. Si nous voulons envisager en face le vrai état de notre tempérament, il faut nous ranger dans le nombre de ceux qui souffrent d'une névrose, qui vient déjà de loin.

Je crois Gruby dans le vrai pour ces cas-là — bien manger, bien vivre, voir un peu de femmes, en un mot vivre d'avance absolument comme si on avait déjà une maladie cérébrale et une maladie de la moelle, sans compter la névrose, qui elle existe réellement. Certes c'est là prendre le taureau par les cornes, ce qui n'est pas une mauvaise politique.

. .

Tout de même ne sens-tu pas comme moi que c'est rude-ment dur? Et est-ce que en somme cela ne fait pas énormé-ment du bien d'écouter les sages conseils de Rivet et de Pan-gloss, ces excellents optimistes de vraie et joviale race Gauloise, qui vous laissent votre amour-propre.

Pourtant si nous voulons vivre et travailler, il faut être très prudent et nous soigner. De l'eau froide, de l'air, nourriture simple et bonne, être bien vêtu, être bien couché, et ne pas avoir des embêtements.

Et pas se laisser aller aux femmes, et à la vraie vie, dans la mesure qu'on serait porté à désirer.

5 mai 1888

482 F Je t'écris encore un mot pour te dire, que réflexion faite, je crois que le mieux sera de prendre tout simplement une natte et un matelas, et de faire dans l'atelier un lit par terre.

Car durant tout l'été il va faire tellement chaud, que cela sera plus que suffisant ainsi.

En hiver nous pourrions alors voir s'il faudra prendre un lit, oui ou non.

. .

Je viens de relire encore *Au bonheur des Dames* de Zola et je le trouve de plus en plus beau.

Sans date

J'ai loué un atelier, maison entière à 4 pièces (fr. 180 par an). 483 F

Il s'agit maintenant d'aller y coucher, j'achèterai aujourd'hui une natte et un matelas et une couverture.

J'ai aussi 40 francs à payer à l'hôtel, donc il ne me restera pas grand'chose. Mais dès lors je serai délivré de cet hôtellerie, où on paye trop et où je n'étais pas bien. Et je commencerai à avoir un chez moi.

. .

En vivant à l'hôtel on n'avance jamais, et maintenant au bout d'un an j'aurai des meubles, etc., qui m'appartiendront et si cela ne valait rien si j'étais dans le midi pour quelques mois seulement, la question devient tout autre dès qu'il s'agit d'un long séjour.

Et je n'en doute pas que j'aimerai toujours la nature d'ici.

Sans date

Je t'écris encore une fois aujourd'hui, parce que ayant 484 F voulu régler mon compte à l'hôtel où je reste, j'ai une fois de plus pu constater que j'y étais carotté.

Je leur ai proposé de s'arranger, ils n'ont pas voulu, alors lorsque je voulais prendre mes effets, ils s'y sont opposés.

C'est fort bien, mais alors je leur ai dit qu'on expliquerait cela chez le juge de paix, où peut-être on me donnera tort.

Seulement voilà que je dois garder assez d'argent pour payer, en cas qu'on me donnerait tort, fr. 67,40 au lieu de fr. 40 que je leur dois. Et voilà donc que je n'ose acheter mon matelas, et que je dois aller coucher encore dans un autre hôtel. Je voulais donc te demander de me mettre en état d'acheter mon matelas tout de même.

Ce qui ici me rend souvent triste, c'est que c'est plus cher que je n'avais calculé et que je n'arrive pas à me débrouiller aux mêmes mêmes frais, que ceux qui sont allés en Bretagne, Bernard et Gauguin.

Maintenant puisque je vais mieux, je ne me tiens tout de même pas pour battu et d'ailleurs si j'avais eu ma santé que j'espère rattraper ici, cela et bien d'autres choses ne m'arriveraient pas.

10 mai 1888

485 F J'ai provisoirement à payer ma note, tout en étant stipulé sur la quittance, que ce payement n'est que pour rentrer en possession de mes effets, et que la note exagérée sera soumise au juge de paix.

Mais avec tout cela il ne me reste presque rien; j'ai acheté de quoi pouvoir faire un peu de café ou de bouillon chez moi, et deux chaises et une table. Cela fait que j'ai encore justement 15 francs.
. '

Seulement je compte bien avoir maintenant payé mon tribut au malheur, et mieux vaut que cela vienne au début qu'à la fin de l'expédition.

Sans date

486 F Je ne suis pas sûr de gagner, quoique j'aie *absolument* droit à une déduction de 27 francs, et qu'alors encore je n'ai aucun dédommagement de tout le tracas que cela me cause.

D'abord j'ai eu un temps de travail absolument absorbant, puis j'étais si éreinté et si malade, que je ne me sentais pas la force d'aller rester seul et je me suis trop laissé faire, ils se fondent sur une époque où je leur payais davantage lorsque j'étais malade et leur avais demandé du meilleur vin, pour leur note d'aujourd'hui. Mais c'est en somme tant mieux, que maintenant tout cela m'a fait de force prendre ce parti.

Je crois que je suis en somme un ouvrier, et non un étranger ramolli et touriste pour son plaisir, et ce serait manque

d'énergie de ma part de me laisser exploiter comme tel. Je commence donc à établir un atelier qui pourra en même temps servir aux copains, s'il en vient ou s'il est des peintres ici.

Sans date

Je t'écris encore un petit mot pour te dire que j'ai été chez ^{487 F} ce monsieur, que le juif arabe dans Tartarin appelle « le zouge de paix ».

J'ai tout de même rattrapé 12 francs, et mon logeur a été réprimandé pour avoir retenu ma malle, vu que moi je ne refusais pas de payer il n'avait pas le droit de me la retenir. Si l'autre avait obtenu raison cela m'aurait fait du tort, parce qu'il n'aurait pas manqué de dire partout que je n'avais pas pu, ou pas voulu le payer, et qu'il avait été obligé de me prendre ma malle. Tandis que maintenant — car je suis parti en même temps que lui, il disait en route qu'il s'était fâché, mais enfin qu'il n'avait pas voulu m'insulter.

Pourtant c'est justement ce qu'il cherchait probablement, voyant que j'en avais assez de sa baraque, et qu'il ne pou-
vait pas me faire rester il aurait été raconter des histoires, là où je suis maintenant. Bon. Si j'avais voulu obtenir la réduction réelle probable j'aurais dû par exemple comme dommages-intérêts, réclamer davantage. Si je me laissais embêter par le premier venu ici, tu comprends que je ne saurais bientôt plus où donner de la tête.

J'ai trouvé un restaurant mieux, où je mange pour 1 franc.

La santé va mieux ces jours-ci.

Sans date ^{488 F}

Je suis bien content d'être parti de chez ces gens, et
depuis la santé marche bien mieux. C'était surtout leur mauvaise nourriture, qui faisait que cela traînait, et leur vin, qui était

un vrai poison. Pour 1 franc ou fr. 1,50 je mange maintenant
fort bien.

.

Pourvu que les tableaux valent ce qu'ils coûtent. Si les
impressionnistes montent, cela peut devenir le cas. Et au
bout de quelques années de travail, on pourrait un peu rat-
traper le passé.

Et au bout d'un an j'aurai un chez moi tranquille.

Sans date

489 F Au fur et à mesure que le sang me revient, l'idée de réussir
me revient également. Cela ne m'étonnerait pas trop si ta
maladie était aussi une réaction à cet affreux hiver, qui a
duré une éternité. Et alors cela aura été la même histoire

que chez moi, prends autant d'air de printemps que possible,
couche-toi de *très bonne heure,* car il te faudra dormir, et puis la
nourriture, beaucoup de légumes frais, et pas de *mauvais vin* ou
de *mauvais alcool.* Et très peu de femmes et *beaucoup de patience.*

Si cela ne se passe tout de suite cela ne fait rien. Mainte-
nant Gruby te donnera une forte nourriture de viande là-bas.
Ici moi je ne pourrais pas en prendre beaucoup et ici c'est
pas nécessaire. C'est justement l'abrutissement qui s'en va
chez moi, je ne sens plus tant le besoin de me distraire, je
suis moins tiraillé par les passions, et je puis travailler avec

plus de calme, je pourrais être seul sans m'embêter. J'en suis sorti dans mon sentiment encore un peu plus vieux, mais pas plus triste.

Je ne te croirais pas si dans la prochaine lettre tu me disais de ne plus rien avoir, c'est peut-être un changement plus grave, et je ne serais pas surpris si tu avais, dans le temps que cela te prendra pour te refaire, un peu d'abattement. Il y a et il y reste et il revient toujours par moments en pleine vie artistique la nostalgie de la vraie vie idéale et pas réalisable.

Et on manque parfois de désir de s'y rejeter en plein dans l'art, et de se refaire pour cela. On se sait cheval de fiacre, et on sait que ce sera encore au même fiacre qu'on va s'atteler. Et alors on n'en a pas envie, et on préférerait vivre dans une prairie avec un soleil, une rivière, la compagnie d'autres chevaux également libres, et l'acte de la génération.

Et peut-être au fond des fonds la maladie de cœur vient un peu de là, cela ne m'étonnerait pas. On ne se révolte plus contre les choses, on n'est pas résigné non plus, on en est malade et cela ne se passera point, et on n'y peut pas précisément remédier.

Je ne sais pas qui a appelé cet état : être frappé de mort et d'immortalité. Le fiacre que l'on traîne, ça doit être utile à des gens qu'on ne connaît pas. Et voilà, si nous croyons à l'art nouveau, aux artistes de l'avenir, notre pressentiment ne nous trompe pas.

. .

Et nous qui ne sommes à ce que je suis porté à croire, nullement si près de mourir, néanmoins nous sentons que la chose est plus grande que nous, et de plus longue durée que notre vie.

Nous ne nous sentons pas mourir, mais nous sentons la réalité de ce que nous sommes peu de chose, et que pour être un anneau dans la chaîne des artistes, nous payons un prix raide de santé, de jeunesse, de liberté, dont nous ne jouissons pas du tout, pas plus que le cheval de fiacre, qui traîne une voiture de gens qui s'en vont jouir eux du printemps.

Enfin ce que je te souhaite, comme à moi-même, c'est de réussir à reprendre notre santé, car il en faudra... Il y a dans l'avenir un art, et il doit être si beau, et si jeune, que vrai si actuellement nous y laissons notre jeunesse à nous, nous ne pouvons qu'y gagner en sérénité. C'est peut-être trop bête d'écrire tout cela, mais je le sentais ainsi, il me semblait que

comme moi, tu en souffrais de voir ta jeunesse se passer en fumée, mais si elle repousse et paraît dans ce que l'on fait, il n'y a rien de perdu, et la puissance de travailler est une autre jeunesse. Guéris-toi donc avec un peu de sérieux, parce que nous aurons besoin de notre santé.

Sans date

490 F Je crois de plus en plus qu'il ne faut pas juger le bon Dieu sur ce monde-ci, car c'est une étude de lui qui est mal venue... Ce monde-ci est évidemment bâclé à la hâte dans un de ces mauvais moments où l'auteur ne savait plus ce qu'il faisait, où il n'avait plus la tête à lui.

Ce que la légende nous raconte du bon Dieu, c'est qu'il s'est tout de même donné énormément du mal sur cette étude de monde de lui.

Je suis porté à croire que la légende dit vrai, mais l'étude est éreintée de plusieurs façons alors. Il n'y a que les maîtres pour se tromper ainsi, voilà peut-être la meilleure consolation, vu que dès lors on est en droit d'espérer voir prendre sa revanche par la même main créatrice. Et dès lors cette vie-ci, si critiquée et pour de si bonnes et même excellentes raisons, nous ne devons pas la prendre pour autre chose qu'elle n'est, et il nous demeurera l'espoir de voir mieux que ça dans une autre vie.

29 mai 1888

492 F La proposition de ces messieurs de te faire faire de petits voyages d'outre-mer est éreintante pour toi.

Et moi je m'accuse de t'éreinter aussi — moi — avec mes besoins d'argent continuels.

Il me semble ce qu'exigent de toi ces messieurs, serait pourtant raisonnable, si avant ils consentaient à te donner un an de congé (tout en gardant ton salaire entièrement) pour refaire ta santé. Cette année, tu la dévouerais à aller revoir chez eux les impressionnistes et amateurs d'impressionnistes. Ce serait encore travailler dans l'intérêt de Boussod et Co. Après tu partirais le sang et les nerfs plus tranquilles, et capable de faire de nouvelles affaires là-bas.

Mais aller chercher les marrons du feu pour ces messieurs dans l'état où tu es maintenant, c'est faire une année qui t'éreintera.

Et cela ne sert à personne.

Mon cher frère, l'idée musulmane que la mort n'arrive que lorsqu'elle doit arriver — voyons ça pourtant — moi, il me semble que nous n'ayons aucune preuve d'une direction directe d'en haut tant que ça.

Au contraire il me semble prouvé qu'une bonne hygiène non seulement puisse prolonger la vie, mais surtout la rendre plus sereine, d'une eau plus limpide, tandis qu'une mauvaise hygiène non seulement trouble le courant de la vie, mais encore le manque d'hygiène peut mettre un terme à la vie avant le temps. N'ai-je pas moi vu mourir devant mes yeux

un bien brave homme, faute d'avoir un médecin intelligent; il était si calme et si tranquille dans tout cela, seulement il disait toujours : « si j'avais un autre médecin », et il est mort en haussant les épaules, d'un air que je n'oublierai pas.

.

Pour moi je me refais décidément et l'estomac depuis le mois écoulé a gagné énormément. Je souffre encore d'émotions mal motivées mais involontaires ou d'hébétement de certains jours, mais cela va en se tranquillisant.

. .

Sache bien que j'aimerais mieux abandonner la peinture, que de te voir t'éreinter pour gagner de l'argent. Certes il en faut, mais en sommes-nous là, qu'il faille aller le chercher si loin?

Tu vois si bien que « se préparer à la mort », idée chrétienne — (heureusement pour lui le Christ lui-même ne la

partageait aucunement il me semble — lui, qui aimait les gens et les choses d'ici-bas plus que de raison, selon les gens qui ne voient en lui qu'un toqué) si tu vois si bien que se préparer à la mort est une chose à laisser là pour ce qu'elle est, ne vois-tu pas qu'également le dévouement, vivre pour les autres, est une erreur si c'est compliqué de suicide, vu que vraiment dans ce cas on fait des meurtriers de ses amis.

Si donc tu en es là de devoir faire des voyages comme cela, sans avoir jamais de tranquillité, vraiment cela m'ôte l'appétit pour me refaire mon calme à moi

Les gens, cela vaut mieux que les choses, et pour moi plus je me donne de mal pour les tableaux, plus les tableaux en soi me laissent froid. Ce pourquoi je cherche à les faire, c'est pour être dans les artistes. Tu comprendras — cela me chagrinerait de te pousser à gagner de l'argent, restons plutôt ensemble en tout cas. Là où il y a une volonté, il y a un chemin, et je sens que tu te guériras pour toute une série d'années si tu te guéris maintenant. Mais ne t'éreinte pas maintenant, ni pour moi, ni pour d'autres.

<div align="right">Sans date</div>

493 F J'ai pensé à Gauguin et voici — si Gauguin veut venir ici, il y a le voyage de Gauguin et il y a les deux lits ou les deux matelas, que nous devons acheter absolument alors. Mais après, comme Gauguin est un marin, il y a probabilité que nous arriverons à faire notre soupe chez nous.

Et pour le même argent que je dépense à moi seul, nous vivrons à deux.

Tu sais que cela m'a toujours semblé idiot que les peintres vivent seuls, etc. On perd toujours quand on est isolé.

Enfin c'est en réponse de ton désir de le tirer de là.

Tu ne peux pas lui envoyer de quoi vivre en Bretagne et à moi de quoi vivre en Provence.

Mais tu peux trouver bon qu'on partage, et fixer une somme de disons 250 par mois, si chaque mois en outre et en dehors de mon travail, tu aies un Gauguin.

N'est-ce pas que, pourvu qu'on ne dépasse pas la somme, il y aurait même avantage?

C'est d'ailleurs ma spéculation de me combiner avec d'autres. Donc voici brouillon de lettre à Gauguin, que j'écrirai, si tu approuves, avec les changements que sans doute il y aura à faire dans la tournure des phrases.

Mais j'ai d'abord écrit comme ça!

Considère la chose comme une simple affaire, c'est le meilleur pour tout le monde, et traitons-la carrément comme cela. Seulement étant donné que tu ne fais pas d'affaires pour ton compte, tu peux par exemple trouver juste que moi je m'en charge, et Gauguin se combinerait en copain avec moi.

J'ai pensé que tu avais désir de lui venir en aide, comme moi-même j'en souffre de ce qu'il soit mal pris, chose qui ne changera pas d'ici à demain.

Nous ne pouvons pas proposer mieux que cela, et d'autres n en feraient pas autant.

Moi, cela me chagrine de dépenser tant à moi seul, mais pour y porter remède il n'y en a pas d'autre que celui de trouver une femme avec de l'argent, ou des copains qui s'associent pour les tableaux.

Or, je ne vois pas la femme, mais je vois les copains.

Si cela lui allait, faudrait pas le laisser languir.

Voici ce serait un commencement d'association. Bernard qui va aussi dans le midi, nous joindra, et sache-le bien, moi, je te vois toujours en France à la tête d'une association d'impressionnistes. Et si moi je pouvais être utile pour les mettre ensemble, volontiers je les verrais tous plus forts que moi. Tu dois sentir combien cela me contrarie de dépenser plus qu'eux; il faut que je trouve une combinaison plus avantageuse et pour toi et pour eux. Et cela serait ainsi. Réfléchis-y bien pourtant, mais est-ce que ce n'est pas vrai qu'en bonne compagnie on pourrait vivre de peu, pourvu qu'on dépense son argent chez soi?

Plus tard il peut y venir des jours où l'on sera moins gêné, mais je n'y compte pas. Cela me ferait tant plaisir que tu eusses les Gauguin d'abord. Moi je ne suis pas malin pour faire de la cuisine, etc. mais eux sont autrement exercés à cela, ayant fait leur service, etc.

6 juin 1888

Si Gauguin veut accepter et s'il n'y avait à vaincre que le déplacement pour entrer en affaire, mieux vaut ne pas le laisser languir. J'ai donc écrit tout en n'ayant guère le temps, ayant deux toiles sur le chevalet. Si tu trouves la lettre claire assez, envoie-la, si non pour nous aussi en cas de doute mieux vaudrait s'abstenir. Et faudrait pas que des choses que tu ferais pour lui, dérangent le projet de faire venir la sœur, et surtout pas nos besoins à toi et à moi. Car si nous ne nous maintenons

494 F

pas en état de vigueur nous-mêmes, comment prétendre se mêler des dérangements des autres. Mais actuellement nous sommes sur la voie de demeurer en vigueur, et donc faisons le possible droit devant nous.

.

Je crois à la victoire de Gauguin et autres artistes, mais entre alors et aujourd'hui il y a longtemps, et quand bien même il aurait la chance de vendre une ou deux toiles, ce serait même histoire. Gauguin en attendant pourrait crever comme Méryon, découragé; c'est mauvais qu'il ne travaille pas — enfin vous verrons la réponse.

Sans date

495 F J'ai écrit à Gauguin et j'ai seulement dit que je regrettais que nous travaillions si loin l'un de l'autre, et que c'était dommage que plusieurs peintres ne se soient pas combinés pour une campagne.

cette voiture rouge et verte dans la
Cour de l'auberge. Tu verras

Il faut compter que cela traînera peut-être des années, avant que les tableaux impressionnistes aient une valeur ferme, et donc pour l'aider, il faut considérer cela comme une affaire de longue haleine. Mais il a un si beau talent qu'une association avec lui serait un pas en avant pour nous.

.

Pour nous il faut chercher à ne pas être malades, car si nous

l'étions, nous sommes *plus isolés* que par exemple le pauvre concierge qui vient de mourir; ces gens ont de l'entourage et voient le va et vient de ménage et vivent dans la bêtise. Mais nous sommes là seuls avec notre pensée et désirerions parfois être bêtes.

Étant donné les corps que nous avons, nous avons besoin de vivre avec les copains.

Sans date

J'ai reçu une lettre de Gauguin, qui me dit avoir reçu de 496 F
toi une lettre contenant 50 francs, ce dont il était très touché, et dans laquelle tu lui disais un mot du projet. Comme moi je t'avais envoyé ma lettre à lui, il n'avait lorsqu'il écrivait, pas encore reçu la proposition plus nette.

Mais il dit qu'il a l'expérience, que lorsqu'il était avec son ami Laval à la Martinique, à eux deux ils s'en tiraient à meilleur compte que les deux seuls, qu'il était donc bien d'accord sur les avantages qu'aurait une vie en commun.

Il dit que ses douleurs d'entrailles continuent toujours encore, et il me paraît bien triste.

Il parle d'une espérance qu'il a de trouver un capital de six cent mille francs, pour établir un marchand de tableaux impressionnistes, et qu'il expliquerait son plan et qu'il voudrait que toi tu fus à la tête de cette entreprise.

Je ne serais pas étonné si cette espérance est un fata morgana, un mirage de la dèche, plus on est dans la dèche — surtout lorsqu'on est malade — plus on pense à des possibilités pareilles. J'y vois donc dans ce plan surtout une preuve de plus, qu'il se morfond, et que le mieux serait de le mettre à flot le plus vite possible.

Il dit que lorsque les matelots ont à déplacer un lourd fardeau ou une ancre à lever, pour pouvoir soulever un plus grand poids, pour être capable d'un effort extrême, ils chantent tous ensemble pour se soutenir et pour se donner du ton.

Que c'est là ce qui manque aux artistes! Je serais donc bien étonné, s'il n'était pas content de venir, mais les frais de l'hôtel et de voyage sont encore compliqués de la note du médecin, ainsi ce sera bien difficile.

Mais il me semble qu'il devrait laisser la dette en plan et des tableaux en gage — si c'est qu'il vienne ici, et si les gens n'acceptent pas cela, laisser la dette en plan sans tableaux en gage. J'ai bien été obligé de faire la même chose pour venir à

373

Paris, et quoique j'aie eu une perte de bien des choses, alors cela ne peut se faire autrement dans des cas comme cela, et mieux vaut marcher en avant quand même que de rester dans le marasme

..............

Si Gauguin préférerait aventurer de se relancer dans les affaires maintenant, s'il a réellement des espérances de faire quelque chose à Paris, mon Dieu qu'il y aille, mais je crois qu'il serait plus sage de venir ici pour un an au moins, j'ai ici quelqu'un qui a été au Tonkin, et était malade en revenant de cet aimable pays — il s'est refait ici.

.......................

Je suis bien curieux de savoir comment fera Gauguin, il dit qu'il a fait acheter dans le temps chez Durand-Ruel pour 35.000 d'impressionnistes, et qu'il espère faire la même chose encore pour toi. Seulement c'est si mauvais lorsque l'on commence à avoir du mal avec la santé, on ne peut plus risquer des coups de tête, et je crois que ce que Gauguin a maintenant de plus solide — c'est sa peinture, et les meilleures affaires qu'il puisse faire — ses propres tableaux. Il est probable qu'il t'aura écrit de ces jours-ci, moi, j'ai répondu à sa lettre samedi dernier.

Je crois que ce serait bien lourd, de payer tout ce qu'il doit là et le voyage, etc., etc. *Si Russell lui prenait un tableau,* mais il a la maison qu'il bâtit qui le gêne. Je crois que j'écrirai pourtant à cet effet. J'ai moi-même à lui envoyer quelque chose pour notre échange, si c'est que Gauguin veut venir, alors je pourrais demander avec aplomb. Il est certain, que si en échange de l'argent qu'on donnerait à Gauguin, on achète ses tableaux au prix actuel, ce n'est aucunement de l'argent de perdu. Je voudrais bien que tu eusses tous ses tableaux de la Martinique. Enfin faisons ce que nous pouvons.

Sans date

497 F Je suis bien curieux de savoir ce que fera Gauguin. J'espère qu'il pourra venir. Tu me diras que cela ne sert à rien de penser à l'avenir, mais la peinture avance lentement, et là-dedans on doit bien calculer d'avance.

Gauguin pas plus que moi serait sauvé s'il vendait quelques toiles. Pour pouvoir travailler, il faut autant que possible régler sa vie, et il faut une base un peu ferme d'avoir son existence garantie.

Si lui et moi restons ici longtemps, nous ferons des tableaux de plus en plus personnels, justement parce que nous aurions étudié les choses de ce pays plus à fond.

. .

Si Gauguin voulait nous joindre, je crois que nous aurions fait un pas en avant. Cela nous poserait comme exploiteurs du Midi carrément, et on ne pourrait pas trouver à redire à cela.

Sans date

En cas de doute mieux vaut s'abstenir, voilà je crois ce que je disais dans la lettre à Gauguin, voilà ce que je pense actuellement, ayant lu sa réponse. S'il revient à la proposition de son côté il est bien libre d'y revenir, mais on aurait l'air de je ne sais trop quoi, si on insistait pour le moment pour lui faire dire oui. 498 F

. .

Et peut-être sur l'affaire avec Gauguin aussi. Voyons cela un peu : je pensais qu'il était aux abois, et je me fais des reproches d'avoir de l'argent, et le copain qui travaille mieux que moi, pas — je dis : la moitié est due à lui, s'il veut.

Mais si Gauguin n'est pas aux abois, alors je ne suis pas excessivement pressé. Et je m'en retire catégoriquement, et la seule question demeure pour moi tout simplement celle-ci : si je cherchais un copain pour travailler ensemble, ferais-je bien, serait-ce plus avantageux pour mon frère et moi, le copain y perdrait-il ou est-ce qu'il y gagnerait? Voilà ce sont alors des questions, qui certes me préoccupent, mais demandent la rencontre d'une réalité pour devenir des faits.

Je ne veux pas discuter le projet de Gauguin, ayant une fois réfléchi sur la situation — cet hiver — tu connais les résultats. Tu sais que je crois qu'une association des impressionnistes serait une affaire dans le genre de l'association des 12 Préraphaélites anglais, et que je crois qu'elle pourrait naître. Qu'alors je suis porté à croire que les artistes entre eux se garantiraient la vie réciproquement et indépendamment des marchands, se résignant à donner chacun un nombre de tableaux considérable à la société, et que les gains comme les pertes seraient communs.

Je ne crois pas que cette société demeurerait indéfiniment, mais je crois que pendant le temps qu'elle serait vivante, on vivrait courageusement et qu'on produirait.

375

Mais si demain Gauguin et ses juifs banquiers viennent me demander rien que 10 tableaux pour une société marchande et pas une société d'artistes, je ne sais ma foi, si j'aurais confiance, moi qui pourtant volontiers en donnerais 50 à une société d'artistes.

Pourquoi dire société artistique, si elle est composée de banquiers?

Suffit, mon Dieu que le copain fasse ce que le cœur lui dit, mais son projet est loin de m'enthousiasmer.

J'aime mieux les choses telles qu'elles sont, les prendre comme cela est, sans rien y changer, que les réformer à demi.

La grande révolution : l'art aux artistes, mon Dieu peut-être est-ce une utopie et alors tant pis.

Je crois que la vie est si courte et va si vite; or étant peintre il faut pourtant peindre.

. .

Je n'écris pas à Gauguin directement, je t'enverrai la lettre, parce que il faudrait s'abstenir en cas de doute. *Si nous ne disons plus rien*, si la réponse montre que nous avons dit une chose comme ça mais qu'il faut qu'il y ait de son côté initiative pour la chose aussi, alors nous pourrons voir s'il y tient.

S'il n'y tient pas, si cela lui est égal, s'il a tout autre chose en tête, qu'il reste indépendant et moi aussi.

. .

Je trouve étrange assez dans ce plan de Gauguin ceci surtout : la société *échange sa protection* contre 10 tableaux, que les artistes auront à *donner;* si dix artistes font cela, la société juive empoche carrément « pour commencer » 100 tableaux. Sa protection, de cette société qui n'existe même pas, coûte bien cher!

Sans date

501 F J'ai eu une lettre de Bernard, qui dit qu'il se sent bien isolé mais qui travaille tout de même, et a encore fait une nouvelle poésie sur lui-même, dans laquelle il se blague d'une façon assez touchante. Et il demande : « à quoi bon travailler? » Seulement il demande cela *en travaillant*, il se dit que le travail ne sert absolument à rien, *en travaillant*, ce qui n'est pas du tout la même chose que de le dire en ne travaillant pas. Je voudrais bien voir ce qu'il fait.

Je suis curieux de savoir ce que fera Gauguin, si Bernard n'ira pas le rejoindre à Pont-Aven; je leur ai donné les adresses

de part et d'autre déjà auparavant, parce qu'ils pourraient avoir besoin l'un de l'autre.

Je suis bien curieux de ce que fera Gauguin, mais pour oser *l'engager* à venir — non — car je ne sais plus si cela lui irait. Et peut-être, vu sa grande famille, c'est plutôt de son devoir de risquer en effet des grands coups pour gagner de quoi se remettre à la tête de sa famille.

Je ne voudrais pas diminuer une personnalité par une association en tout cas, et si lui se sent l'envie de tenter le coup en question, il peut avoir des raisons, et je ne voudrais pas l'en détourner si en effet il y tiendrait, ce qui reste à voir et ce que peut-être paraîtra dans sa réponse.

. .

Qu'est-ce que fait le père Tanguy, est-ce que tu l'as revu dernièrement? Cela m'est toujours bon de lui demander de la couleur, même si chez lui elle est un tant soit peu plus mauvaise, pourvu pourtant qu'il ne soit pas trop cher.

Sans date

Cela me chagrine bien souvent que la peinture soit comme 502 F une mauvaise maîtresse qu'on aurait, qui dépense, dépense toujours et c'est jamais assez, et de me dire que si par hasard de temps en temps il y a une étude passable, il serait beaucoup meilleur marché de les acheter aux autres.

Le reste, l'espoir de mieux faire est aussi un peu une fata morgana.

Enfin il n'y a pas grand remède à tout cela, à moins qu'un jour ou un autre on puisse s'associer avec un bon travailleur et à deux produire davantage.

Sans date

Si Gauguin ne vient pas travailler avec moi, alors je n'ai 504 F d'autre ressource pour contre-balancer mes dépenses que mon travail.

Cette perspective ne m'effraye que médiocrement. Si la santé ne me trahit pas, j'abattrai mes toiles, et dans le nombre il y en aura qui pourront aller.

. .

Je suis bien curieux de savoir ce que fera Gauguin, le principal c'est de ne pas le décourager, je pense toujours que son plan n'était qu'une toquade.

Sais-tu ce que je voudrais encore te répéter à toi, ceci que

377

mes désirs personnels sont subordonnés à l'intérêt de plusieurs et qu'il me semble toujours qu'un autre pourrait profiter de l'argent que je dépense seul. Soit Vignon, soit Gauguin, soit Bernard, soit un autre.

Et que pour ces combinaisons, même si elles entraînaient mon déplacement, je suis prêt.

Deux personnes qui s'entendent, ne dépensent, et même trois, pas beaucoup plus qu'une.

Pas non plus en couleur.

Alors, sans compter le surplus des travaux accomplis, il y aurait pour toi la satisfaction d'en nourrir deux ou trois au lieu d'un.

Ceci pour plus tôt ou plus tard. Et pourvu que moi je sois aussi fort que les autres, sachez bien ceci, que difficilement on pourrait être trompé, vu que s'ils font des difficultés pour travailler, je les connais aussi ces difficultés, et je saurais ce qui en était peut-être. Or on aurait parfaitement le droit, et même possiblement le devoir, de pousser au travail.

Et voilà ce qu'il faut faire.

Si je suis seul, ma foi, je n'y peux rien, j'ai alors moins le besoin de compagnie que celui d'un travail effréné, et voilà pourquoi hardiment je commande toile et couleurs. Alors seulement je ressens la vie, lorsque je pousse raide le travail.

Et en compagnie j'en sentirais un peu moins le besoin, ou plutôt je travaillerais à des choses plus compliquées.

Mais isolé je ne compte que sur mon exaltation dans de certains moments, et je me laisse aller à des extravagances alors.

Sans date

505 F Pour l'affaire Tanguy, ne t'en mêle pas. Seulement je te prie de ne pas risquer les nouveaux tableaux chez lui, retire-les donc en réponse de ce qu'il t'a présenté un compte et demandé un acompte.

Sache que tu as à faire à *la femme Tanguy*, et sinon si *lui agit comme cela*, c'est *alors qu'il agit faussement* envers moi. Tanguy a encore de moi une étude, que lui-même croyait vendre. *Je la lui dois à la rigueur*, mais je ne lui dois pas un sou d'argent. Entrer en discussion là-dedans c'est discuter avec la mère Tanguy, ce à quoi nul mortel n'est tenu. Selon eux (les Tanguy) Guillaumin, Monet, Gauguin, tous leur devraient de l'argent, est-ce vrai ou non? Dans tous les cas, si eux ne

payent pas, pourquoi paierais-je? Je regrette d'avoir voulu reprendre de la couleur chez lui pour lui faire plaisir, il peut y compter que dans la suite je ne lui en prendrai plus. Il s'agit avec la mère Tanguy, qui est vénéneuse, de *faire sans dire*. Je te prie de reprendre mes nouveaux tableaux. Et cela suffit... Si tu donnais un acompte, mais ce serait reconnaître une dette que j'ose nier. Jamais, *ne te laisse pas prendre donc*.

. .

Je me prive moi de bien des choses, pas que je considère cela comme un malheur, mais je considère que mon argent dont j'aurai besoin dans l'avenir, dépend un peu de la vigueur de mes efforts d'à présent.

. .

Fais-y bien attention que Bernard aura la même histoire avec les Tanguy, mais pire.

J'ai encore pensé que si tu veux te rappeler que j'ai fait le portrait du père Tanguy, qu'il y a encore celui de la mère Tanguy (qu'ils ont vendu), de leur ami (il est vrai que ce dernier portrait m'a été payé 20 francs par lui), que j'ai acheté sans rabais pour 250 francs de couleurs chez Tanguy, sur lesquelles naturellement il a gagné, qu'enfin je n'ai pas moins été son ami que lui n'ait été le mien, j'ai les plus graves raisons pour douter de son droit de me réclamer de l'argent; lequel se trouve vraiment réglé par l'étude qu'il tient encore de moi, à plus forte raison puisqu'il y a condition bien expresse qu'il se payerait sur la vente d'un tableau.

Xantippe, la mère Tanguy et d'autres dames ont par un caprice étrange de la nature, le cerveau en silex ou pierre à fusil. Certes ces dames sont bien davantage nuisibles dans la société civilisée dans laquelle elles circulent, que les citoyens mordus par des chiens enragés qui habitent l'Institut Pasteur. Aussi le père Tanguy aurait mille fois raison de tuer sa dame... mais il ne le fait pas plus que Socrate...

Et pour ce motif le père Tanguy a plutôt des rapports — en tant que la résignation et la longue patience — avec les antiques chrétiens, martyrs et esclaves, qu'avec les modernes maquereaux de Paris.

N'empêche qu'il n'y existe aucune raison pour lui payer 80 francs, mais il existe des raisons pour ne jamais se fâcher avec lui, même si lui se fâchait, lorsque comme de juste dans

ce cas on le fout à la porte, ou au moins on l'envoie carrément promener.

........................

Te rappelles-tu dans Guy de Maupassant le monsieur chasseur de lapins et autre gibier, qui avait si fort chassé pendant dix ans et s'était tellement éreinté à courir après le gibier, qu'au moment où il voulait se marier il ne bandait plus, ce qui lui causait les plus grandes inquiétudes et consternations.

Sans être dans le cas de ce monsieur en tant que quant à devoir ou vouloir me marier, quant au physique je commence à lui ressembler. Selon l'excellent maître Ziem, l'homme devient ambitieux du moment qu'il ne bande plus. Or si cela m'est plus ou moins égal de bander ou pas, je proteste lorsque cela doit fatalement me mener à l'ambition.

Il n'y a que le grand philosophe de son temps et de son pays et par conséquent de tous les pays et de tous les temps, l'excellent maître Pangloss — qui pourrait — s'il était là, me renseigner et me tranquilliser l'âme.

C'est certes un étrange phénomène que tous les artistes, poètes, musiciens, peintres, soient matériellement des malheureux — les heureux aussi — ce que dernièrement tu disais de Guy de Maupassant le prouve une fois de plus. Cela remue la question éternelle : la vie est-elle tout entière visible pour nous, ou bien n'en connaissons-nous avant la mort qu'un hémisphère?

Les peintres — pour ne parler d'eux — étant morts et enterrés, parlent à une génération suivante ou à plusieurs générations suivantes par leurs œuvres.

Est-ce là tout ou y a-t-il même encore plus? Dans la vie du peintre peut-être la mort n'est pas ce qu'il aurait de plus difficile.

Moi je déclare ne pas en savoir quoi que ce soit, mais toujours la vue des étoiles me fait rêver, *aussi simplement* que me donnent à rêver les points noirs représentant sur la carte géographique villes et villages. Pourquoi me dis-je, les points lumineux du firmament nous seraient-ils moins accessibles que les points noirs sur la carte de France?

Si nous prenons le train pour nous rendre à Tarascon ou à Rouen, nous prenons la mort pour aller dans une étoile.

Ce qui est certainement vrai dans ce raisonnement, c'est qu'étant *en vie*, nous ne pouvons *pas* nous rendre dans une étoile, pas plus qu'étant morts, nous puissions prendre le train.

Enfin il ne me semble pas impossible que le choléra, la gravelle, la phtisie, le cancer, soient des moyens de locomotion céleste, comme les bateaux vapeur, les omnibus et le chemin de fer en soient de terrestres.

Mourir tranquillement de vieillesse serait d'y aller à pied.

<div align="right">Sans date</div>

07 F Maintenant ta lettre m'apprenait une grosse nouvelle, que Gauguin accepte la proposition. Certes le mieux serait qu'il filât tout droit ici au lieu de s'y démerder, peut-être s'emmerdera-t-il en venant à Paris avant.

Peut-être aussi qu'avec les tableaux qu'il apportera, il y fera une affaire, ce qui serait très heureux. Ci-joint la réponse.

Je tiens seulement à dire ceci, que non seulement je me sens enthousiaste pour peindre dans le midi, mais même également dans le nord, me sentant mieux quant à ma santé qu'il y a six mois. Si donc c'est plus sûr d'aller en Bretagne, où on est en pension pour si peu — au point de vue des dépenses je suis décidément prêt à revenir vers le nord. Mais pour lui aussi cela doit être bien de venir dans le midi. Surtout puisque dans quatre mois déjà on aura l'hiver dans le nord. Et ceci me semble si certain que deux personnes ayant absolument le même travail doivent, si les circonstances empêchent

<div align="center">381</div>

de dépenser davantage, pouvoir vivre chez eux avec du pain, du vin et enfin tout le reste qu'on voudra y ajouter. La difficulté c'est de manger *seul* chez soi.

. .

Mais lorsque je reviens d'une séance comme ça, je t'assure que j'ai le cerveau si fatigué, que si ce travail-là se renouvelle souvent, comme cela a été lors de cette moisson, je deviens absolument abstrait et incapable d'un tas de choses ordinaires.

Dans ces moments-là la perspective de ne pas être seul ne m'est pas désagréable.

. .

Ne crois donc pas que j'entretiendrais artificiellement un état fiévreux, mais sache que je suis en plein calcul compliqué, d'où résultent vite l'une après l'autre des toiles faites vite, mais longtemps calculées *d'avance*. Et voilà lorsqu'on dira que cela est trop vite fait, tu pourras y répondre qu'eux ils ont trop vite vu... ...Pendant la moisson mon travail n'a pas été plus commode que celui des paysans, qui font cette moisson eux-mêmes. Loin de m'en plaindre, c'est justement alors que dans la vie artistique, quand bien même qu'elle ne soit pas la vraie, je me sens presque aussi heureux que je pourrais l'être dans l'idéal, la vraie vie.

Si tout va bien, et que Gauguin s'en trouve bien de se mettre avec nous, on peut rendre la chose plus sérieuse en lui proposant de mettre *tous* ses tableaux en commun avec les miens, pour partager profits et pertes. Mais cela ne se fera pas, ou cela se fera tout seul, selon qu'il trouve bien ou mal ma peinture, aussi selon oui ou non nous fassions des choses en collaboration

Sans date

508 F Le travail me tient tellement, que je ne peux pas arriver à écrire. J'aurais bien encore voulu écrire à Gauguin, car je crains qu'il ne soit plus malade qu'il dit, sa dernière lettre au crayon en avait tellement l'air.

. .

Je suis en train de lire du Balzac : *César Birotteau*, je te l'envoie lorsque je l'aurai fini — je crois que je vais relire le tout de Balzac. En venant ici j'avais espéré qu'il y aurait à faire des amateurs ici, jusqu'ici je n'ai pas avancé d'un seul centimètre dans le cœur des gens. Maintenant Marseille? je ne sais, mais cela pourrait bien être rien qu'une illusion. En tout

cas j'ai cessé de spéculer un peu là-dessus. Un grand nombre de journées se passe donc sans que je dise un mot à personne, que pour demander à dîner ou un café. Et cela a été ainsi dès le commencement.

Jusqu'à présent la solitude ne m'a pourtant pas beaucoup gêné, tellement j'ai trouvé intéressant le soleil plus fort et son effet sur la nature.

Sans date

Voilà encore une fois que le général Boulanger fait des 511 F siennes. Ils ont eu il me semble tous les deux raisons de se battre, ne pouvant pas s'entendre. Comme cela au moins il n'y a pas de stagnation, et ils ne peuvent qu'y gagner tous les deux. Est-ce que tu ne trouves pas qu'il parle très mal Boulanger, il ne fait pas d'effet en paroles du tout. Je le crois pas moins sérieux pour cela, puisqu'il aura l'habitude de se servir de sa voix pour des usages pratiques, pour expliquer des choses aux officiers ou aux gérants des arsenaux. Mais il ne fait pas d'effet du tout en public.

C'est tout de même une drôle de ville que Paris, où il faut vivre en se crevant, et où tant qu'on n'est pas à moitié mort, on ne peut rien y foutre et encore! Je viens de lire *L'Année terrible* de Victor Hugo. Là il y a de l'espoir, mais... cet espoir est dans les étoiles. Je trouve cela vrai et bien dit et beau, d'ailleurs volontiers je le crois aussi.

Mais n'oublions pas que la terre est également une planète, par conséquent une étoile ou globe terrestre. Et si toutes ces autres étoiles étaient pareilles!... Ce ne serait pas très gai, enfin ce serait à recommencer. Or pour l'art, on a besoin de *temps*, ce ne serait pas mal de vivre plus d'une vie. Et il n'est pas sans charme de croire les Grecs, les vieux maîtres hollandais et japonais continuant leur école glorieuse dans d'autres globes. Enfin suffit pour aujourd'hui.

Sans date

As-tu des nouvelles de Gauguin, moi je lui ai encore écrit 512 F la semaine dernière pour savoir comment allaient sa santé et son travail.

Sans date

Quoi, une toile que je couvre, vaut davantage qu'une toile 513 F blanche. Ça — mes prétentions ne vont pas plus loin, n'en

doute pas — mon droit de peindre, ma raison de peindre-
pardi, mais je l'ai!

Ça ne m'a coûté à moi, que ma carcasse bien démolie, mon
cerveau bien toqué pour ce qui est de vivre comme je pourrais
et devrais vivre en philanthrope.

Ça ne t'a coûté à toi, qu'une, mettons, quinzaine de mille francs
que tu m'as avancée.

Or... il n'y a pas à se foutre de nous.

. .

Ce qu'il y a — *en effet* — c'est que nous sommes devenus
plus âgés et qu'il faille agir selon; tout le *reste n'existe point.*
Or il y a le pour de ce contre, et... il faudra le faire valoir.

A présent que toi non plus n'aies eu des nouvelles de Gau-
guin, cela me paraît bien drôle, et je présume qu'il est malade
et découragé.

Si tout à l'heure je te rappelais ce que nous coûte la pein-
ture, c'est seulement pour insister sur ce que nous devons
nous dire, que nous sommes allés trop loin pour nous retour-
ner en arrière, et pour le reste je n'insiste sur rien. Car à part
la vie matérielle, quelle chose pourrait m'être nécessaire désor-
mais?

Si Gauguin ne peut pas payer sa dette ni payer son voyage,
s'il me garantit en Bretagne la vie meilleur marché — pour-
quoi de mon côté n'irais-je pas chez lui, si nous voulons l'aider?

Si lui dit : « je suis en pleine vie et en plein talent », pour-
quoi ne dirais-je pas, moi, la même chose?

Mais voilà, on n'est pas en pleines finances. Et donc ce qui
revient le moins cher, c'est ce qu'il faut faire.

Beaucoup de peinture — peu de frais, est le parti qu'il faut
prendre. Ceci pour répéter encore une fois, que je laisse là
toute préférence pour soit le nord soit le midi.

Tous les plans que l'on fait, cela a des arrières racines de
difficultés. Comme avec Gauguin cela serait si simple, mais le
déplacement, après est-ce qu'il sera content encore?

Mais puisque faire des plans ne peut se faire, je ne me préoc-
cupe pas de ce que la position soit précaire.

La savoir telle et le sentir, est ce qui nous fait ouvrir les
yeux et travailler.

Si agissant ainsi, on se fout dedans, moi j'ose en douter, il
nous restera quelque chose. Mais quoi je déclare n'en rien pré-
voir lorsque des gens comme Gauguin, on les voit devant un
mur. Espérons qu'il y aura issue pour lui et pour nous.

Si je songeais, si je réfléchissais aux possibilités désastreuses, je ne pourrais rien faire, je me jette tête perdue dans le travail, j'en ressors avec mes études; si l'orage en dedans gronde trop fort, je bois un verre de trop pour m'étourdir.

C'est être toqué vis-à-vis de ce que l'on *devrait être*.

Mais auparavant que je me sentais moins *peintre*, la peinture devient pour moi une distraction comme la chasse aux lapins aux toqués, qui le font pour se distraire.

L'attention devient plus intense, la main plus sûre.

Alors c'est pourquoi j'ose presque t'assurer que ma peinture deviendra meilleure. Car je n'ai plus que cela.

As-tu lu dans Goncourt, que Jules Dupré aussi leur faisait l'effet d'un *toqué?*

Jules Dupré avait trouvé un bonhomme amateur, qui le payait. Si je pouvais trouver cela, et ne pas tant t'être à charge!

Après la crise, que j'ai passée en venant ici, je ne peux plus faire des plans ni rien, je me porte mieux maintenant décidément, mais *l'espérance*, le *désir d'arriver* est cassé et je travaille par *nécessité*, pour ne pas tant souffrir moralement, pour me distraire.

<div align="right">29 juillet 1888</div>

Bien merci de ta bonne lettre. Si tu te rappelles, la mienne 514 F finissait par : nous nous faisons vieux voilà ce qui *est*, et le reste est *imagination*, et n'existe point. Or je disais cela plutôt encore pour moi, que pour toi. Et je le disais sentant l'absolue nécessité pour moi d'agir selon, de travailler peut-être davantage mais avec conception plus grave.

Maintenant tu parles du vide que tu sens parfois, cela est juste la même chose que j'ai moi aussi.

Considérant si tu veux le temps où nous vivons comme une renaissance vraie et grande de l'art, la tradition vermoulue et officielle qui est encore debout, mais qui est impuissante et fainéante au fond, les nouveaux peintres seuls, pauvres, traités comme des fous, et par suite de ce traitement le devenant réellement au moins en tant que quant à leur vie sociale.

Alors sache que toi tu fais absolument la même besogne que ces peintres primitifs, puisque tu leur fournis de l'argent, et que tu leur vends leurs toiles, ce qui leur permet d'en produire d'autres. Si un peintre se ruine le caractère en travaillant dur à la peinture, qui le rend stérile pour bien des choses, pour la vie de famille etc., etc. Si conséquemment il peint non

385

seulement avec de la couleur mais avec de l'abnégation et du renoncement à soi, et le cœur brisé — ton travail à toi non seulement ne t'est pas payé non plus, mais te coûte exactement comme à un peintre cet effacement de la personnalité, moitié volontaire, moitié fortuit.

Ceci pour dire que si tu fais de la peinture *indirectement*, tu es plus productif que par exemple moi. Plus tu deviens fatalement marchand, plus tu deviens artiste.

De même que j'espère bien être dans le même cas... plus je deviens dissipé, malade, cruche cassée, plus moi aussi je deviens artiste, créateur, dans cette grande renaissance de l'art de laquelle nous parlons.

Ces choses certes sont ainsi, mais cet art éternellement existant, et cette renaissance, ce rejeton vert sorti des racines du vieux tronc coupé, ce sont des choses si spirituelles, qu'une certaine mélancolie nous demeure en y songeant qu'à moins de frais on aurait pu faire de la vie, au lieu de faire de l'art.

Tu devrais bien, si tu peux, me faire sentir que l'art est vivant, toi qui aimes peut-être l'art plus que moi.

Je me dis que cela tient non pas à l'art mais à moi, que le seul moyen de me retrouver d'aplomb et serein est de *faire mieux*.

Et nous revoilà à la fin de ma dernière lettre, je me fais vieux, ce n'est que de l'imagination si je croyais que l'art est une vieillerie.

........................

Ménage ta santé, prends des bains surtout *si Gruby t'en recommande*, car tu verras dans 4 ans, lesquels j'ai de plus que toi, combien ta santé relative est nécessaire pour pouvoir travailler. Or nous qui travaillons de la tête, notre seule et unique ressource pour ne pas être trop vite finis, c'est la rallonge factice d'une hygiène moderne rigoureusement suivie, pour autant que nous puissions la supporter.

Car moi pour un ne fais pas tout ce que je devrais faire. Et un peu de bonne humeur vaut mieux que le reste des remèdes.

........................

Non seulement mes tableaux, mais surtout moi-même dans ces derniers temps, j'étais devenu hagard comme Hugues van der Goes dans le tableau d'Émile Wauters à peu près.

Seulement m'étant fait soigneusement raser toute ma barbe, je crois que je tiens autant de l'abbé très calme dans le même tableau, que du peintre fou représenté si intelligemment.

Et je ne suis pas mécontent d'être un peu entre les deux, car il faut vivre, surtout parce qu'il n'y a pas à tortiller qu'un jour ou un autre il peut y avoir une crise...

D'ailleurs je crois avoir dit la vérité, pourtant si je réussissais à faire rentrer en valeurs l'argent dépensé, je ne ferais

que mon devoir. Et puis, ce que je peux faire de pratique, c'est le portrait. Pour ce qui est de boire de trop... si c'est mauvais je n'en sais rien. Voilà pourtant Bismarck, qui en tout cas est fort pratique et fort intelligent, son petit médecin lui a dit qu'il buvait trop et *qu'il s'était surmené toute sa vie de l'estomac à la cervelle.* Bismarck brusquement cesse de boire. Depuis il a perdu et traîne. Il doit en dedans joliment se moquer de son médecin, qu'heureusement pour lui il n'a pas consulté trop tôt.

Sache-le bien qu'avec Gauguin nous ne devons rien changer à l'idée de lui venir en aide si la proposition est acceptable telle, mais *nous n'avons pas besoin* de lui. Ainsi pour travailler seul, ne crois pas que cela me gêne, et ne presse pas l'affaire pour moi, sois-en *bien assuré.*

Sans date

Je t'envoie la lettre de Gauguin ci-inclus, heureusement il retrouve sa santé.

515 F

Comment va la tienne?

. .

Je crois que cela me ferait un changement énorme si Gauguin était ici, parce que les journées se passent maintenant sans dire mot à personne. Enfin. Dans tous les cas la lettre m'a fait énormément plaisir.

Étant trop longtemps seul à la campagne, on s'abrutit, et pas encore maintenant — mais cet hiver — je pourrais devenir stérile par là. Or ce danger n'existera plus si lui vient, car les idées ne nous manqueront pas.

Si le travail marche et si le cœur ne nous manque pas, il y a de l'espoir de voir des années bien intéressantes dans l'avenir.

Début août 1888

Comme la vie est courte et comme elle est fumée. Ce qui 516 ⊦ n'est pas une raison pour mépriser les vivants, au contraire.

Aussi avons-nous raison de nous attacher plutôt aux artistes qu'aux tableaux.

. .

Maintenant je suis en train avec un autre modèle : un *facteur* en uniforme bleu, agrémenté d'or, grosse figure barbue, très socratique. Républicain enragé comme le père Tanguy. Un homme plus intéressant que bien des gens.

Si on poussait Russell il prendrait peut-être le Gauguin que tu as acheté, et s'il n'y avait pas d'autre moyen pour venir en aide à Gauguin que faudrait-il faire?

Lorsque je lui écrirai en même temps que j'enverrai les dessins, naturellement ce sera pour le décider.

Je lui dirai : voyons, vous aimez tous notre tableau, mais je crois que nous verrons *encore* mieux de l'artiste, pourquoi ne faites-vous pas comme nous, qui avons foi dans l'homme entier tel quel, et qui trouvons bien tout ce qu'il fait. Je veux alors ajouter, certes cela nous serait égal de nous passer à la rigueur le grand tableau mais puisque Gauguin aura encore bien souvent besoin d'argent, dans *son* intérêt ne devons-nous pas le garder jusqu'à ce que les prix aient triplé ou quadruplé, ce qui arrivera nous croyons.

Si après Russell veut bien faire une offre claire et ferme, ma foi... on pourrait voir!... Et Gauguin dans ce cas devrait dire que s'il te l'a passé à tel prix à toi en ami, il ne veut lui absolument pas qu'on le donne à un autre amateur à ce prix-là.

Comme le dit notre sœur, du moment que les gens n'y sont plus, on ne se souvient que de leurs bons moments et bonnes qualités. Il s'agit pourtant surtout de chercher à les voir pendant qu'ils y sont encore. Ce serait si simple et expliquerait si bien les atrocités de la vie, qui maintenant nous étonnent et nous navrent tant. Si la vie avait encore un second hémisphère, invisible il est vrai, mais où l'on aborde en expirant

A ceux qui font cet intéressant et grave voyage nos meilleurs vœux et nos meilleures sympathies.

Sans date

J'ai reçu une lettre de Gauguin dans laquelle il parle de la 517 F
peinture et se plaint de ne pas encore avoir de l'argent néces-
saire pour venir ici, mais rien de neuf ou de changé.

Sans date

Le meilleur moyen de mourir autrement c'est de gober 518 F
l'illustre défunt tel quel, comme étant le meilleur homme du
meilleur des mondes possible où tout va toujours pour le
mieux. Ce qui étant incontesté et par conséquent incontesta-
table, il nous demeure après sans doute loisible de retourner à
nos affaires. Cela me fait plaisir que notre frère Cor soit devenu
plus gros et plus fort que nous autres. Et il doit être stupide
s'il ne se marie pas, car il n'a que ça et ses bras. Avec ça et
ses bras ou ses bras et ça et ce qu'il sait des machines, moi
pour un voudrais être à sa place, si j'avais des désirs quelcon-
ques d'être quelqu'un.

En attendant je suis dans ma peau, et ma peau dans l'engre-
nage des Beaux-Arts comme le grain entre les meules.

. .

Je vais aujourd'hui probablement commencer l'intérieur du
café où je loge, le soir au gaz.

C'est ce qu'on appelle ici un « café de nuit »; ils sont assez
fréquents ici qui restent ouverts toute la nuit. Les « rôdeurs
de nuit » peuvent y trouver un asile donc, lorsqu'ils n'ont pas
de quoi se payer un logement ou qu'ils sont trop saouls pour
y être admis. Toutes ces choses, famille, patrie, sont peut-être
plus charmantes dans l'imagination de tels que nous, qui nous
passons passablement bien de patrie ainsi que de famille, que
dans aucune réalité. Il me semble toujours être un voyageur,
qui va quelque part et à une destination.

Si je me dis, le quelque part, la destination n'existent point.
cela me semble bien raisonné et véridique.

Le souteneur du bordel, lorsqu'il fout quelqu'un à la porte,
en a une pareille de logique, raisonne bien aussi et a toujours
raison je le sais. Aussi à la fin de la carrière j'aurai tort. Que
soit. Je trouverai alors que non seulement les Beaux-Arts, mais
le reste aussi n'étaient que des rêves, que soi-même on n'était
rien du tout.

Si nous sommes *si légers que ça*, tant mieux pour nous, rien

ne s'opposant alors à la possibilité illimitée d'existence future.

D'où vient que dans le cas présent la mort de notre oncle, le visage du mort était calme, serein et grave. Lorsque c'est un fait que vivant il n'était guère ainsi, ni étant jeune ni vieux. Si souvent j'ai constaté un effet comme cela en regardant un mort comme pour l'interroger. Et cela est pour moi *une* preuve, non la plus sérieuse, d'une existence d'outre-tombe.

Un enfant dans le berceau également, si on le regarde à son aise, a l'infini dans les yeux. En somme je n'en sais rien, mais justement ce sentiment de *ne* pas *savoir*, rend la vie réelle que nous vivons actuellement, comparable à un simple trajet en chemin de fer. On marche, vit, ne distingue aucun objet de très près, et surtout on ne voit pas la locomotive.

Il est assez curieux que notre oncle comme notre père croyaient à la vie future. Sans parler de notre père, j'ai plusieurs fois entendu l'oncle raisonner là-dessus.

Ah! par exemple, ils étaient plus sûrs que nous, et affirmaient, se fâchant si on osait approfondir.

La vie *future* des artistes *par leurs œuvres*, je n'en vois pas grand'chose. Oui les artistes se continuent en se passant le flambeau, Delacroix aux impressionnistes, etc. Mais est-ce là tout?

Si une bonne vieille mère de famille à idées passablement bornées et martyrisées dans le système chrétien, était immortelle ainsi qu'elle le croit, et cela sérieusement et moi pour un n'y contredis point, pourquoi un cheval de fiacre poitrinaire ou nerveux comme Delacroix et Goncourt, aux idées larges, cependant le seraient-ils moins?

Vu qu'il paraît que juste, les gens les plus vides sentent naître cette indéfinissable espérance.

Suffit, à quoi bon s'en préoccuper. Mais en vivant en pleine civilisation, en plein Paris et plein Beaux-Arts, pourquoi ne garderait-on pas ce *moi* de vieille femme, si les femmes elles-mêmes sans leur croyance de « ça y est » instinctif, ne trouveraient pas la force de créer et d'agir?

Alors les médecins nous diront que non seulement Moïse, Mahomet, le Christ, Luther, Bunyan et autres, étaient fous, mais également Frans Hals, Rembrandt, Delacroix et autres étaient fous, mais également toutes les vieilles bonnes femmes bornées comme notre mère.

Ah — c'est grave cela. — On pourrait demander à ces médecins : où alors seraient les gens raisonnables?

Sont-ce les souteneurs de bordel, ayant toujours raison? Il

est probable. Alors que choisir? heureusement qu'il n'y a pas à choisir.

A des moments il me semble néanmoins probable que j'aurai 519 F de mon côté à faire le voyage, si Gauguin ne réussit pas à se démerder, si nous voulons exécuter le plan. Et alors que soit, je reste tout de même dans les paysans, c'est égal. Même je serais d'avis de tâcher de nous tenir prêts à aller chez lui, car je crois que bientôt il pourrait de nouveau se trouver aux abois terriblement, si par exemple son logeur ne veut pas lui faire crédit.

Cela c'est tellement à prévoir, et sa détresse pourrait être si grande, qu'il pourrait y avoir urgence à exécuter la combinaison.

Il n'y a de mon côté que le simple voyage, et les prix de là-bas, qu'il a nommés, sont dans tous les cas considérablement plus bas que ce qu'on dépense forcément ici.

. .

Ici il y a dans des journées sans argent seulement encore un avantage sur le nord, le beau temps (car même le mistral est *à voir* du beau temps). Un soleil bien glorieux où Voltaire s'est séché en buvant son café. On sent Zola et Voltaire partout involontairement. C'est si vivant! à la Jan Steen, à la Ostade.

Certes il y aurait possibilité d'une école de peinture ici, mais tu diras que la nature est belle partout, si on y entre assez profondément.

As-tu déjà lu M^me *Chrysanthème*, as-tu déjà fait connaissance avec ce maquereau « d'une surprenante obligeance » monsieur Kangarou? Puis avec les piments sucrés, les glaces frites et les bonbons salés?

Je me porte fort, fort bien de ces jours-ci, à la longue je crois que je deviendrai tout à fait du pays.

Aussi je t'assure que si tu m'envoyais par hasard un peu 520 F plus d'argent quelquefois, cela ferait du bien aux tableaux, mais pas à moi. Je n'ai que le choix moi entre être un bon peintre ou un mauvais. Je choisis le premier. Mais les nécessités de la peinture sont comme celles d'une maîtresse ruineuse, on ne peut rien faire sans argent, et on n'en a jamais assez.

Aussi la peinture devrait s'exécuter aux frais de la société, et non pas l'artiste devrait en être surchargé.

Mais voilà, il faut encore se taire, car *personne ne nous force à travailler*, l'indifférence pour la peinture étant fatalement assez générale, assez éternellement.

Heureusement mon estomac s'est à tel point rétabli, que j'ai vécu 3 semaines du mois de biscuits de mer, avec du lait, des œufs.

C'est la bonne chaleur qui me rend mes forces, et certes je n'ai pas eu tort d'aller *maintenant* dans le midi, au lieu d'attendre jusqu'à ce que le mal fût irréparable. Oui je me porte aussi bien que les autres hommes maintenant, ce que je n'ai pas eu que momentanément à Nuenen par exemple, et cela n'est pas désagréable. Par les autres hommes j'entends un peu les terrassiers grévistes, le père Tanguy, le père Millet, les paysans; si l'on se porte bien il faut pouvoir vivre d'un morceau de pain, tout en travaillant toute la journée, et en ayant encore la force de fumer et de boire son verre, il faut ça dans ces conditions. Et sentir néanmoins les étoiles et l'infini en haut clairement. Ah! ceux qui ne croient pas au soleil d'ici sont bien impies.

Malheureusement à côté du soleil du bon Dieu, il y a trois quarts du temps le diable *mistral*.

Sans date

521 F Je pense beaucoup à Gauguin et je t'assure que d'une façon ou d'une autre, que ce soit lui qui vienne ici, que ce soit moi qui aille vers lui, nous aimerons lui et moi à peu près les mêmes motifs, je ne doute aucunement de pouvoir travailler à Pont-Aven, et d'autre part suis convaincu qu'il aimera énormément cette nature d'ici. Eh bien! au bout d'une année, lui tout en te donnant une toile par mois, ce qui en somme fera une douzaine par an, y aura encore gagné, n'ayant pas fait de dettes dans cette année et ayant produit sans interruption, il n'y perdra rien. Tandis que l'argent qu'il aura reçu de notre part se retrouvera en grande partie par les économies, qui deviennent possibles si nous vivons chez nous à l'atelier au lieu de vivre lui et moi dans les cafés.

Reste encore que pourvu que nous vivions en bon accord et avec le parti pris de ne pas nous quereller, on y gagnera une position plus ferme en tant que quant à la réputation.

Vivant seul de part et d'autre on vit comme des fous ou malfaiteurs, en apparence au moins, et en réalité un peu également.

Je suis plus heureux de me sentir d'anciennes forces revenir que j'aurais pensé pouvoir l'être.

Je dois cela en grande partie aux gens du restaurant où je mange actuellement, qui sont extraordinaires. Certes je dois y payer, mais c'est quelque chose qui ne se trouve pas à Paris que pour votre argent on vous donne à manger effectivement.

Et je voudrais bien y voir Gauguin pendant assez longtemps.

Sans date

Pourquoi serait-il défendu de traiter ces sujets, les organes 522 F sexuels maladifs et surexcités cherchent des voluptés, des tendresses à la Vinci. Pas moi, qui par exemple n'ai guère vu que des espèces de femmes à 2 francs, originalement destinées à des Zouaves. Mais les gens qui ont le loisir de faire l'amour, cher-

 chent du Vinci mystérieux. Je comprends que ces amours ne seront pas compris toujours par tout le monde. Mais au point de vue du permis on pourrait même écrire des livres traitant des errements du sexe maladif plus graves que les pratiques des Lesbiennes, qu'encore ce serait aussi permis que d'écrire sur ces histoires-là des documents médicaux, des descriptions chirurgicales. Enfin, droit et justice à part, une jolie femme est une merveille vivante, lorsque le tableau du Vinci ou du Corrège n'existe qu'à d'autres titres. Pourquoi suis-je si peu artiste, que je regrette toujours que la statue, le tableau ne vivent pas?

Pourquoi conçois-je mieux le musicien, pourquoi vois-je mieux la raison d'être de ses abstractions?

. .

Vis-à-vis de Gauguin enfin, tout en l'appréciant, je crois qu'il faudra agir en mère de famille et calculer les dépenses réelles. Si on l'écoutait, on espérerait quelque chose de bien vague pour l'avenir, et on resterait à l'hôtellerie et on vivrait comme dans un enfer sans issue.

J'aime mieux me cloîtrer comme des moines, libre à nous d'aller également comme les moines au bordel ou chez le mar-

chand de vin, si le cœur nous en dit. Mais notre travail demande un chez soi.

Gauguin me laisse en somme parfaitement dans le vague pour Pont-Aven, il accepte par son silence à mes lettres ma proposition de venir à lui au besoin, mais il ne m'écrit rien sur les moyens de trouver là un atelier à soi, ou le prix que coûteraient les meubles.

Et cela n'est pas sans me paraître étrange.

Non pas que cela me dérange, car je sais ce que je veux et ce que je ne veux pas.

Et je suis donc bien décidé de ne pas aller à Pont-Aven, à moins que là aussi nous trouvions une maison dans les bas prix (15 fr. par mois est le prix de la mienne) et que nous nous y installions de façon à pouvoir y coucher.

Sans date

523 F Tu es bien bon de nous promettre, à Gauguin et à moi, de nous mettre à même d'exécuter le projet d'une combinaison.

Je viens de recevoir une lettre de Bernard, qui depuis quelques jours a rejoint Gauguin, Laval et encore un autre à Pont-Aven.

Dans cette lettre qui d'ailleurs est très bonne, il n'est cependant pas dit une syllabe de ce que G. aurait l'intention de me rejoindre et pas davantage une autre syllabe, de ce qu'on me demandait là-bas, toutefois la lettre était très amicale.

De Gauguin lui-même pas un mot depuis à peu près un mois.

Moi je crois que Gauguin préfère se débrouiller avec les amis du nord, et s'il vend par bonheur un ou plusieurs tableaux, pourrait avoir d'autres vues que celles de me rejoindre.

N'ai-je pas, moi, qui ai moins que lui le désir de la bataille parisienne, le droit de faire à ma tête? Voici. Le jour où tu pourras, voudrais-tu non pas me donner, mais me prêter pour un an 300 francs d'un seul coup?

Alors si je mets que tu m'envoies à présent 250 francs par mois, tu ne m'en enverrais plus que 200 après, jusqu'à ce que les 300 dépensés d'un coup, fussent payés.

J'achèterais alors deux bons lits complets à 100 francs chacun, et pour 100 francs d'autres meubles.

Cela me mettrait en état de coucher chez moi, et de pouvoir y loger Gauguin ou un autre également.

Cela me ferait un avantage de 300 francs par an, car c'est toujours 1 franc par nuit que je paye au logeur.

Je me sentirais un chez moi plus fixe, et réellement c'est une condition pour pouvoir travailler.

Cela n'augmenterait pas mes dépenses sur l'année, mais cela me donnerait des meubles et la possibilité d'arriver à joindre les deux bouts.

Alors que Gauguin vienne ou pas, c'est son affaire, et du moment que nous sommes prêts à le recevoir, que son lit, son logement sont là, c'est que nous tenons notre promesse.

J'insiste sur ceci, le plan reste aussi vrai et aussi solide, que Gauguin vienne ou non, pourvu que notre but ne bouge pas, en tant que visant de nous délivrer moi et un autre copain de ce cancer qui ronge à notre travail, la nécessité de vivre dans des hôtelleries ruineuses. Sans aucun profit pour nous.

Ce qui est pure folie.

Être insouciant, espérer qu'un jour ou un autre délivre de la dèche, pure illusion! Je me compterai bien heureux moi, de travailler pour une pension juste suffisante et ma tranquillité dans mon atelier, toute ma vie.

Eh bien! si je répète encore une fois que cela m'est on ne peut plus égal, de me fixer à Pont-Aven ou à Arles, je me propose d'être inflexible sur ce point de fonder un atelier fixe, et de coucher là et pas à l'hôtellerie.

Si tu es bon assez de nous mettre, Gauguin et moi, à même de nous installer ainsi, je dis seulement ceci, que si nous ne profitons pas de cette occasion pour nous délivrer des logeurs, nous jetons à l'eau tout ton argent et notre possibilité de résister au siège de la dèche.

Là-dessus mon parti est bien pris, et je ne veux pas céder sur ce point-là.

Dans les conditions présentes, tout en dépensant je n'ai pas ce qui est le juste nécessaire, et je ne me sens plus les forces de continuer longtemps comme cela. Gauguin peut-il trouver la même occasion à Pont-Aven, c'est bon; mais moi je te dis, le prix d'ici où cette dépense accomplie, bien du gros travail sera fait. Le soleil d'ici c'est tout de même beaucoup. Comme cela est je me ruine et je m'éreinte. Maintenant c'est dit, je ne viens pas à Pont-Aven, si c'est que je doive y loger à l'hôtellerie avec ces Anglais et ces gens de l'école des Beaux-Arts, avec qui on discute tous les soirs. Tempête dans une cuvette.

524 F C'est une perspective assez triste de devoir se dire, que jamais peut-être la peinture que je fais aura une valeur quelconque. Si cela valait ce que cela coûte, je pourrais me dire : je ne me suis jamais occupé de l'argent.

Mais dans les circonstances présentes au contraire on en absorbe. Enfin, et tout de même il faut encore continuer et chercher à mieux faire.

Bien souvent il me semble plus sage d'aller chez Gauguin au lieu de lui recommander la vie d'ici, je crains tant qu'au bout du compte il ne se plaigne d'avoir été dérangé. Ici cela nous sera-t-il possible de vivre chez nous, pourrons-nous arriver à joindre les deux bouts, lorsque cela c'est un essai nouveau! or en Bretagne nous pouvons calculer ce que cela nous coûtera et ici je n'en sais rien. Je continue à trouver la vie assez chère et on n'avance guère avec les gens. Ici il y aurait des lits et quelques meubles à acheter, puis les frais de son voyage et tout ce qu'il doit.

Cela me paraît risquer plus que de juste, lorsqu'en Bretagne Bernard et lui dépensent si peu. Enfin il faudra bientôt se décider, et de mon côté je n'ai pas de préférences. C'est la simple question de décider où nous avons le plus de chance de vivre à bon marché. Je dois écrire aujourd'hui à Gauguin, pour lui demander ce qu'il paye des modèles et pour savoir s'il y en a. Voilà, si on se fait vieux il faut bien rayer ce qui est illusion, et calculer avant de se lancer dans les choses.

Et si on peut croire étant plus jeune, que par le travail assidu on puisse suffire à ses besoins, cela devient de plus en plus douteux actuellement. J'ai encore dit cela à Gauguin dans ma dernière lettre, que si on peignait comme Bouguereau, qu'alors on pouvait espérer de gagner, mais que le public ne changera jamais, et n'aime que les choses douces et lisses. Avec un talent plus austère, il ne faut pas compter sur le produit de son travail; la plupart des gens intelligents assez pour comprendre et aimer les tableaux impressionnistes, sont et resteront trop pauvres pour acheter. Est-ce que G. ou moi travaillerons moins pour cela — non — mais nous serons obligés d'accepter la pauvreté et l'isolement social de parti pris. Et pour commencer, installons-nous là où la vie coûte le moins. Tant mieux si le succès vient, tant mieux si un jour nous nous trouvions plus au large.

Ce qui me frappe le plus au cœur dans l'Œuvre de Zola, c'est cette figure de Bongrand-Jundt.

C'est si vrai ce qu'il dit : « Vous croyez, malheureux, que lorsque l'artiste a conquis son talent et sa réputation, qu'alors il est à l'abri? Au contraire, alors il lui est défendu désormais de produire une chose pas tout à fait bien. Sa réputation même l'oblige à soigner d'autant plus son travail, que les chances de vente se raréfient. Au moindre signe de faiblesse toute la meute jalouse lui tombe dessus et démolit justement cette réputation et cette foi, qu'un public changeant et perfide momentanément a eues en lui. »

Plus fort que cela est ce que dit Carlyle :

« Vous connaissez les lucioles qui au Brésil sont si lumineux, que les dames le soir les piquent avec des épingles dans leur chevelure, c'est très beau, la gloire, mais voilà, c'est à l'artiste ce que l'épingle de toilette est à ces insectes.

« Vous voulez réussir et briller, savez-vous au juste ce que vous désirez? »

Or j'ai en horreur le succès, je crains le lendemain de fête d'une réussite des impressionnistes, les jours difficiles déjà de maintenant nous paraîtront plus tard « le bon temps ».

Eh bien! G. et moi nous devons prévoir, nous devons travailler à avoir un toit sur la tête, des lits, l'indispensable enfin pour soutenir le siège de l'insuccès, qui durera *toute notre existence*, et nous devons nous fixer dans l'endroit le moins cher. Alors nous aurons la tranquillité nécessaire de produire beaucoup, même en vendant peu ou pas.

Mais, si les dépenses excédaient les revenus, nous aurions tort de trop espérer que tout s'arrangera par la vente de nos tableaux.

Nous serions au contraire obligés de nous en défaire à tout prix au mauvais moment.

Je conclus : vivre à peu près en moines ou ermites, avec le travail pour passion dominatrice, avec résignation du bien-être.

La nature, le beau temps d'ici, cela est l'avantage du midi. Mais je crois que jamais Gauguin renoncera à la bataille parisienne, il a cela trop au cœur, et croit plus que moi à un succès durable. Cela ne me fera pas du mal, au contraire, je me désespère peut-être trop. Laissons-lui donc cette illusion, mais sachons que ce qui lui faudra toujours c'est le logement et le pain quotidien et la couleur. C'est là le défaut de sa cuirasse, et c'est parce qu'il s'endette maintenant, qu'il serait foutu d'avance.

Nous autres en lui venant en aide lui rendons la victoire parisienne en effet possible.

Si j'avais les mêmes ambitions que lui, nous ne nous accorderions probablement pas. Mais je ne tiens ni à ma réussite ni à mon bonheur, je tiens à la durée des entreprises énergiques des impressionnistes, je tiens à cette question d'asile et de pain quotidien pour eux. Et je m'en fais un crime d'en avoir, lorsque, avec la même somme, deux peuvent vivre.

Si on est peintre, ou bien vous passez pour un fou ou bien pour un riche; une tasse de lait vous revient à un franc, une tartine à deux, et les tableaux ne se vendent pas. Voilà ce pourquoi il faut se combiner comme faisaient les vieux moines, les frères de la vie commune de nos bruyères hollandaises. Je m'aperçois déjà que Gauguin espère la réussite, il ne saurait se passer de Paris, il n'a pas la prévoyance de l'*infini* de la gêne. Tu conçois combien cela m'est absolument égal dans ces circonstances de rester ici ou de m'en aller. Il faut lui laisser faire sa bataille, il la gagnera d'ailleurs. Trop loin de Paris, il se croirait inactif, mais gardons pour nous l'absolue indifférence pour ce qui est succès ou insuccès. J'avais commencé à signer les toiles, mais je me suis vite arrêté, cela me semblait trop bête.

<div align="right">Sans date</div>

526 F Je t'écris bien à la hâte, mais pour te dire que je viens de recevoir un mot de Gauguin, qui dit qu'il n'a pas écrit beaucoup, mais se dit toujours prêt à venir dans le Midi, aussitôt que la chance le permettra.

Ils s'amusent bien à peindre, à discuter, à se battre avec les vertueux Anglais; il dit beaucoup de bien du travail de Bernard et B. dit beaucoup de bien du travail de Gauguin.

. .

J'en suis bien content que G. se porte bien.

<div align="right">Sans date</div>

527 F Quel dommage que la peinture coûte si cher! Cette semaine j'avais de quoi me gêner moins que les autres semaines, je me suis donc laissé aller, j'aurai dépensé le billet de cent dans une seule semaine, mais au bout de cette semaine, j'aurai mes quatre tableaux, et même si j'ajoute le prix de toute la couleur que j'ai usée, la semaine n'aura pas raté. Je me suis levé fort de bonne heure tous les jours, j'ai bien dîné et bien soupé,

j'ai pu travailler assidûment sans me sentir faiblir. Mais voilà nous vivons dans des jours où ce que l'on fait n'a pas cours, non seulement on ne vend pas, mais comme tu le vois avec Gauguin, on voudrait emprunter sur des tableaux faits et on ne trouve rien, même lorsque ces sommes sont insignifiantes et les travaux importants. Et voilà comment nous sommes livrés à tous les hasards. Et, de notre vie, je crains que cela ne changera guère. Pourvu que nous préparions des vies plus riches et des peintres qui marcheront sur nos traces, ce serait déjà quelque chose.

La vie est pourtant courte et surtout le nombre d'années où l'on se sent fort assez pour tout braver.

Enfin, il est à redouter, qu'aussitôt que la nouvelle peinture sera appréciée, les peintres se ramolliront.

Dans tous les cas, voilà ce qu'il y a de positif, ce ne sont pas nous autres d'à présent qui sommes la décadence, Gauguin et Bernard parlent maintenant de faire « de la peinture d'enfant ». J'aime mieux cela, que la peinture des décadents. Comment se fait-il, que les gens voient dans l'impressionnisme quelque chose de décadent? C'est pourtant bien le contraire.

Sans date

Pour ce qui est de mes vêtements, certes, ils commençaient 528 F à avoir souffert, mais justement la semaine dernière j'ai acheté

un veston de velours noir, d'assez bonne qualité, de 20 francs, et un chapeau neuf, donc cela n'est point pressé.

Mais j'ai consulté ce facteur que j'ai peint, qui a bien souvent monté et démonté son petit ménage en changeant de place, pour le prix approximatif des meubles indispensables

et lui dit qu'on ne peut pas avoir ici un bon lit qui soit durable, à moins de 150 francs, *si on veut avoir du solide* bien entendu.

Toutefois cela ne dérange guère le calcul, qu'en épargnant l'argent du logement, on se trouve, au bout d'une année, posséder des meubles sans avoir dépensé davantage dans l'année. Et, aussitôt que je pourrai, je n'hésiterai pas à faire ainsi.

Si nous négligions de nous établir ainsi, Gauguin et moi, nous pourrions traîner d'année en année dans des petits logements où on ne peut pas manquer de s'abrutir. Cela, je le suis déjà pas mal, parce que cela date de bien bien loin. Et, actuellement, cela a cessé même d'être une souffrance et peut-être dans le commencement, je ne me sentirai pas chez moi, chez moi. N'importe. Toutefois, n'oublions pas Bouvard et Pécuchet, n'oublions pas à vau-l'eau, car tout cela est bien, bien profondément vrai.

Au Bonheur des Dames et Bel-Ami, cela est cependant pas moins vrai. C'est des façons de voir les choses — maintenant avec la première, on risque moins de faire comme Don Quichotte, c'est possible, et avec la dernière conception, on y va en plein.

Sans date

529 F J'ai un tas d'idées pour mon travail et en continuant la figure très assidûment, je trouverai possiblement du neuf.

Mais que veux-tu, parfois, je me sens trop faible contre les circonstances données, et il faudrait être et plus sage et plus riche et plus jeune pour vaincre.

Heureusement pour moi, je ne tiens plus aucunement à une victoire, et dans la peinture, je ne cherche que le moyen de me tirer de la vie.

1er septembre 1888

530 F Un mot à la hâte pour te remercier énormément du prompt envoi de ta lettre. Justement, mon bonhomme était déjà venu ce matin à la première heure pour son loyer, il a naturellement fallu me prononcer aujourd'hui, si oui ou non je garderais la maison (car je l'ai louée jusqu'à la St-Michel et il faut d'avance renouveler ou se dédire). J'ai dit à mon bonhomme, que je reprenais pour 3 mois seulement ou au mois encore plutôt encore.

Ainsi, supposant que l'ami Gauguin arrivait, nous n'aurions pas, dans le cas que cela ne lui plairait pas, un bien long bail

devant nous. Bien trop souvent, je me décourage à fond, en songeant à ce que dira Gauguin du pays à la longue. L'isolement est bien sérieux ici, et toujours en payant, il faut se tailler des degrés dans la glace, pour aller à la journée de travail au même lendemain.

. .

Je sens que, même encore à l'heure qu'il est, je pourrais être un tout autre peintre, si j'étais capable de forcer la question des modèles, mais je me sens aussi la possibilité de m'abrutir et de voir passer l'heure de la puissance de production artistique, comme dans le cours de la vie on perd ses couilles.

Cela c'est la fatalité, et naturellement ici comme là, c'est l'aplomb et de battre le fer pendant qu'il est chaud, qui est d'urgence.

Aussi, je me morfonds très souvent. Mais Gauguin et tant d'autres se trouvent exactement dans la même position, et nous devons surtout chercher le remède en dedans de nous, dans la bonne volonté et la patience. En nous contentant de n'être que des médiocrités. Peut-être ainsi faisant, préparons-nous une nouvelle voie.

. .

Moi, cela m'est une douleur continuelle, de faire relativement si peu avec l'argent que je dépense.

Ma vie est agitée et inquiète, mais enfin en changeant, en bougeant de place beaucoup, peut-être ne ferais-je qu'empirer les choses.

Cela me fait énormément de tort que je ne parle pas le patois provençal.

. .

Maintenant, je m'arrête souvent devant un projet de tableau, à cause de la couleur que cela nous coûte. Or, cela est tout de même un peu dommage, pour cette bonne raison que nous avons peut-être la puissance de travailler aujourd'hui, seulement ignorons si elle se maintiendra demain.

Tout de même, plutôt que de perdre des forces physiques, j'en reprends et surtout l'estomac est plus fort. Je t'envoie aujourd'hui 3 volumes de Balzac, cela est bien un peu vieux, etc. mais du Daumier et du de Lemud n'est pas plus laid pour appartenir à une époque qui n'existe plus. Je lis dans ce moment enfin *L'Immortel* de Daudet, que je trouve *très beau*, mais bien peu consolant.

401

Je crois que je serai obligé de lire un livre sur la chasse à l'éléphant ou un livre absolument menteur d'aventures catégoriquement impossibles de par exemple Gustave Aimard, pour faire passer le navrement que *L'Immortel* va me laisser. Justement parce que c'est si beau et si vrai, en tant que faisant sentir le néant du monde civilisé. Je dois dire que je préfère comme force vraie son *Tartarin* pourtant.

<div align="right">Sans date</div>

531 F J'ai fini *L'Immortel* de Daudet — j'aime assez le mot du sculpteur Védrine, qui dit, qu'arriver à la *gloire*, c'est quelque chose comme en fumant de fourrer dans sa bouche le cigare par le bout allumé. Maintenant, décidément, j'aime moins, bien moins *L'Immortel* que *Tartarin*.

Tu sais, il me semble que *L'Immortel* n'est pas aussi beau comme couleur que *Tartarin*, car cela me fait penser avec ces tas d'observations subtiles et justes aux désolants tableaux de Jean Bérand, si secs, si froids. Or, *Tartarin* est *si réellement grand.* d'une grandeur de chef-d'œuvre ainsi que l'est *Candide*

.

Quelle différence donc en vivant ensemble, moi, j'ai à payer 45 francs par mois, rien que pour mon logement. Et alors, je reviens toujours au même calcul, qu'avec Gauguin, je ne dépenserai pas plus qu'à moi seul, et cela sans en souffrir.

Maintenant il est à considérer, qu'eux, ils étaient fort mal logés, non pour leurs lits, mais pour la possibilité de travailler chez eux. Je suis ainsi toujours entre deux courants d'idées, les premières : les difficultés matérielles, se tourner et se retourner pour se créer une existence, et puis : l'étude de la couleur. J'ai toujours l'espoir de trouver quelque chose là-dedans. Exprimer l'amour de deux amoureux par un mariage de deux complémentaires, leur mélange et leurs oppositions, les vibrations mystérieuses des tons rapprochés. Exprimer la pensée d'un front par le rayonnement d'un ton clair sur un fond sombre.

Exprimer l'espérance par quelqu'étoile. L'ardeur d'un être par un rayonnement de soleil couchant. Ce n'est certes pas là du trompe-l'œil réaliste, mais n'est-ce pas une chose réellement existante?

<div align="right">Sans date</div>

532 F Ni Gauguin ni Bernard ne m'ont écrit de nouveau. Je crois que Gauguin s'en fout complètement voyant que cela ne se

fait pas tout de suite, et moi de mon côté, voyant que 6 mois durant Gauguin se débrouille tout de même, cesse de croire à l'urgence de venir à son aide.

Or, soyons prudents là-dedans, si cela ne lui va pas ici, il pourrait me faire des reproches « Pourquoi m'as-tu fait venir dans ce sale pays? » Et je ne veux pas de ça.

Naturellement, nous pouvons rester amis avec Gauguin tout de même, mais je ne vois que trop que son attention est ailleurs.

Je me dis, agissons comme s'il n'était pas là, alors s'il vient tant mieux, s'il ne vient pas tant pis.

Oui, je voudrais m'établir de façon à avoir un chez-moi! Je ne cesse de me dire que, si dans le commencement nous eussions dépensé pour nous meubler même 500 francs, nous aurions déjà regagné le tout et j'aurais les meubles et je serais délivré déjà des logeurs. Je n'insiste pas, mais ce n'est pas sage ce que nous faisons actuellement.

Il y aura toujours des artistes de passage ici, désireux d'échapper aux rigueurs du nord. Et je sens moi que je serai toujours de ce nombre. Vrai que mieux vaudrait probablement d'aller un peu plus bas où l'on serait plus abrité. Vrai que cela ne sera pas absolument commode à trouver, mais raison de plus en s'établissant ici les frais de déménagement ne sauraient être énormes d'ici par exemple à Bordighera ou ailleurs à la hauteur de Nice. Une fois installés, nous y resterions toute notre vie. Attendre qu'on soit bien riche, c'est un triste système, et voilà ce que je n'aime pas dans les Goncourt quoique ce soit la vérité, ils finissent par acheter leur chez eux et leur tranquillité cent mille francs. Or, nous l'aurions à moins de mille en tant que d'avoir un atelier dans le Midi où nous pourrions loger quelqu'un.

Mais s'il faut faire fortune avant... on sera complètement névrosé au moment d'entrer dans ce repos, et cela est pire que l'état actuel où nous pouvons encore supporter tous les bruits. Mais soyons sages pour savoir que nous nous abrutissons tout de même.

Il vaut mieux loger les autres que de ne pas être logé soi-même; ici surtout, en logeant chez le logeur qui, même en payant, ne procure pas un logement où l'on est chez soi.

Pour Gauguin, il se laisse peut-être aller à vau-l'eau, sans s'occuper de l'avenir.

Et peut-être il dit que je serai toujours là et qu'il a notre

parole. Mais il est encore temps de la retirer et vraiment je m'en sens bien tenté, car faute de lui, naturellement, je m'occuperais d'une autre combinaison. Tandis qu'à présent on est tenu. Si Gauguin trouve de quoi vivre tout de même, a-t-on le droit de le déranger? J'évite d'écrire à Gauguin de peur de dire trop carrément : voilà bien des mois que nous trouvons de quoi vivre chez les logeurs, mais que nous prétendons ne pas pouvoir nous rejoindre, tout en nous épuisant même pour l'avenir.

Si vous eussiez voulu, pourquoi ne m'avez-vous pas dit de venir dans le Nord, je l'aurais déjà fait.

Cela aurait coûté un simple billet de 100 francs, alors qu'aujourd'hui, durant ces mois que cela traîne, j'ai déjà payé ce même billet à mon logeur et vous chez le vôtre avez dû faire la même chose, ou vous avez fait 100 francs de dette. Ce qui fait déjà au moins 100 francs de pure perte pour absolument rien. Voilà ce que j'ai sur le cœur et qui me fait dire, que tant lui que moi agissons actuellement comme des fous. Est-ce vrai ou non? Certes, la vérité est même encore plus grave. Si lui n'est pas dans la *nécessité* de changer de vie, il est ou bien plus riche que moi, ou bien il a considérablement davantage de chance. Se ruiner coûte plus cher que réussir, et certes, c'est de notre faute si nous n'avons pas davantage de paix.

8 septembre 1888

533 F Après quelques semaines de soucis, je viens d'en avoir une de bien meilleure. Et ainsi que les soucis ne viennent pas seuls, de même les joies pas non plus. Car justement toujours courbé sous cette difficulté d'argent chez les logeurs, j'en avais pris mon parti d'une façon gaie. J'avais engueulé ledit logeur, qui, après tout, n'est pas un mauvais homme, et je lui avais dit que pour me venger de lui avoir tant payé d'argent inutile, je peindrais toute sa sale baraque d'une façon à me rembourser. Enfin, à la grande joie du logeur, du facteur de poste que j'ai déjà peint, des visiteurs rôdeurs de nuit et de moi-même, 3 nuits durant j'ai veillé à peindre, en me couchant pendant la journée.

. .

J'ai écrit cette semaine à Gauguin et à Bernard, mais je n'ai pas parlé d'autre chose que des tableaux, justement pour ne pas se quereller alors qu'il n'y a probablement pas de quoi! Mais que Gauguin vienne ou non, si je prends des meubles,

404

dès lors, on possède dans un bon endroit ou dans un mauvais, cela c'est une autre question, un pied-à-terre, un chez-soi, qui ôte de l'esprit cette mélancolie de se trouver dans la rue.

Sans date

Maintenant hier, j'ai travaillé à meubler la maison; ainsi 534 F que me l'avaient dit le facteur et sa femme, les deux lits, pour avoir du solide, reviendront à 150 francs chaque. J'ai trouvé vrai tout ce qu'ils m'avaient dit pour les prix. Il fallait conséquemment louvoyer et j'ai fait ainsi : j'ai acheté un lit en noyer et un autre en bois blanc, qui sera le mien et que je peindrai plus tard.

Ensuite, j'ai garni un des lits et j'ai pris deux paillassons.

Si Gauguin ou un autre venait, voilà son lit sera fait dans une minute. Dès le commencement, j'ai voulu arranger la maison non pas pour moi seul, mais de façon à pouvoir loger quelqu'un. Naturellement, cela m'a mangé la plus grande partie de l'argent. Avec le restant, j'ai acheté 12 chaises, un miroir et des petites choses indispensables. Ce qui fait, en somme, que je pourrai la semaine prochaine déjà aller y rester

Il y aura pour loger quelqu'un la plus jolie pièce d'en haut que je chercherai à rendre aussi bien que possible comme un boudoir de femme réellement artistique.

Puis il y aura ma chambre à coucher à moi, que je voudrais excessivement simple, mais des meubles carrés et larges : le lit, les chaises, la table, tout en bois blanc.

En bas, l'atelier et une autre pièce atelier également, mais en même temps cuisine.

Tu verras un jour ou un autre un tableau de la maison même en plein soleil, ou bien avec la fenêtre éclairée et le ciel étoilé.

Tu pourras désormais te croire posséder ici à Arles ta maison de campagne. Car je suis moi enthousiaste de l'idée de l'arranger d'une façon, que tu en sois content, et que cela soit un atelier dans un style absolument voulu, ainsi mettons que dans un an, tu viennes passer une vacance ici et à Marseille, cela sera prêt alors, et la maison sera, à ce que je me propose, de peintures toute pleine du haut en bas.

La chambre où alors tu logeras, ou qui sera à Gauguin, si G. vient, aura sur les murs blancs une décoration des grands tournesols jaunes.

Le matin, en ouvrant la fenêtre, on voit la verdure des jardins et le soleil levant à l'entrée de la ville.

405

. .

J'ai mon idée. Je veux réellement en faire *une maison d'artiste*, mais non pas précieuse, au contraire *rien de précieux*, mais tout, depuis la chaise jusqu'au tableau, ayant du caractère.

Aussi pour les lits, j'ai pris des lits du pays, de larges lits à 2 places au lieu des lits de fer. Cela donne un aspect de solidité, de durée, de calme, et si cela prend un peu plus de literie, c'est tant pis, mais il faut que cela ait du caractère.

. .

Je ne sens plus aucune hésitation maintenant pour rester ici, car les idées me viennent en abondance pour le travail. Je compte maintenant tous les mois acheter quelque objet pour la maison. Et, avec la patience, la maison vaudra quelque chose par les meubles et les décorations.

10 septembre 1888

535 F Lorsque Gauguin travaillera avec moi, et que de son côté il se montre un peu généreux pour ce qui est de ses tableaux, alors est-ce que toi, tu ne donnes pas de l'ouvrage alors à deux artistes, qui n'auraient rien à faire sans toi, et tout en admettant que je te crois parfaitement dans le juste lorsque tu dis que pour ce qui est de l'argent, tu n'y vois pas d'avantage, d'un autre côté, tu feras quelque chose comme Durand-Ruel, qui dans le temps, avant que les autres eussent reconnu la personnalité de Claude Monet, lui a pris des tableaux. Alors, Durand-Ruel pas non plus y a gagné, à un moment, il était plein de ces tableaux-là sans pouvoir les écouler, mais enfin, ce qu'il a fait, cela reste toujours bien fait, et actuellement, il peut toujours se dire qu'il a gagné sa cause. Si moi je voyais désavantage cependant d'argent, je n'en parlerais pas. Mais il faut que Gauguin soit loyal, or, tout en voyant que l'arrivée de son ami Laval lui a ouvert momentanément une autre ressource, je crois qu'il hésite entre Laval et nous.

Je ne l'en blâme pas; seulement si Gauguin lui ne perd pas de vue son intérêt, il n'est que comme de juste que toi tu ne perdes pas de vue le tien, au point de vue du remboursement en tableaux. On voit déjà que Gauguin nous aurait déjà complètement plantés là, si Laval avait eu un tant soit peu le sou. Je suis *très curieux* de savoir ce qu'il te dira à toi dans sa prochaine lettre, que tu auras certainement sous peu. Voilà je suis sûr que, qu'il vienne ou non, l'amitié avec lui durera, mais que de notre côté, il faut avoir un peu de fermeté. Il ne

406

trouvera pas mieux, à moins que cela soit justement en se faisant prévaloir de ce que toi tu as voulu faire pour lui. Or, cela, il ne l'osera pas. Sache seulement que si moi je le vois pas venir, je ne m'en ferai pas le moindre mauvais sang et que je n'en travaillerai pas moins; que s'il vient, il sera fort le bienvenu, mais je vois tellement que *compter* sur lui, serait justement ce qui nous foutrait dedans. Fidèle, il le sera si cela est dans son avantage, or, s'il ne vient pas, il trouvera autre chose, mais il ne trouvera pas mieux, et il n'y perdra rien en ne faisant pas le malin.

........................

Je crois que l'occasion est bonne maintenant pour que tu demandes carrément à Gauguin, lorsqu'il t'écrira : « Viens-tu ou ne viens-tu pas? Si tu n'es pas décidé de part et d'autre, nous ne serons pas tenus à faire la chose projetée. »

Si le plan d'une association plus sérieuse doive pas s'exécuter, c'est égal, mais alors chacun doit reprendre son droit d'agir.

Ma lettre à Gauguin est partie, je leur ai demandé un échange s'ils veulent, j'aimerais tant avoir ici le portrait de Bernard par Gauguin et celui de G. par B.

Les idées pour le travail me viennent *en abondance*, et cela fait que tout en étant isolé, je n'ai pas le temps de penser ou de sentir; je marche comme une locomotive à peindre.

Or, je crois que cela ne s'arrêtera plus guère. Et mon idée

est qu'un atelier vivant on ne le trouvera jamais tout fait, mais par le travail et en patientant dans le même endroit, cela se crée de jour en jour.

. .

Pour ce qui est de la maison, cela continue de m'apaiser beaucoup qu'elle va être habitable. Est-ce que mon travail sera plus mauvais parce que, en restant dans le même endroit, je reverrai les saisons aller et venir sur les mêmes motifs? En revoyant au printemps les mêmes vergers, en été les mêmes blés, involontairement je vois mon travail régulièrement devant moi d'avance, et peux mieux faire des plans.

Puis en gardant ici de certaines études pour faire un tout qui se tienne, cela te fera au bout d'un certain temps une œuvre plus calme. Je sens que, en tant que quant à cela, nous sommes assez bien dans le juste. Je voudrais seulement que tu fusses plus près d'ici.

Considérant que je ne peux pas rapprocher le Nord du Midi, que faire? Alors je me dis que moi-même seul je ne suis pas capable de faire de la peinture importante assez, pour qu'elle motive ton voyage dans le Midi, deux ou trois fois par an. Mais si Gauguin venait et si nous étions un peu connus comme restant ici et aidant les artistes à vivre et à travailler, je ne vois toujours pas l'impossibilité que le Midi devienne pour toi comme pour moi une seconde patrie en quelque sorte.

Je suis bien aise d'avoir fini ma lettre à Gauguin, sans dire que cela me désoriente un peu qu'il doit hésiter à aller rester avec Laval ou avec moi. Il serait injuste de ne pas lui laisser pleine liberté de choisir et de faire comme il peut. Mais je lui ai écrit, que j'étais persuadé que même s'il ne venait pas ici, parce que le voyage lui serait pas possible, alors il ne resterait pas plus longtemps dans un hôtel.

Et que c'était alors deux ateliers fixes au lieu d'un seul.

Je reviens toujours là-dessus qu'une fois fixé, on travaille plus tranquillement, et dans cette position-là on peut, à l'occasion, toujours aider davantage les autres aussi. Bernard dit que cela lui fait souffrir de voir combien Gauguin est souvent empêché de faire ce qu'il peut pourtant, pour des questions toutes matérielles, de couleur, de toile, etc. Enfin, dans tous les cas, cela ne durera pas. Le pire qui pourrait lui arriver, ne serait-ce pas qu'il soit forcé de laisser ses tableaux en gage chez son logeur pour sa dette, et de se réfugier soit chez toi, soit chez moi en faisant le voyage simple? Mais, dans ce cas,

s'il voulait pas perdre ses tableaux, il doit bien nettement attaquer son logeur. Un cas comme cela où la marchandise dans tous les cas vaut bien plus que la dette, peut être jugé *d'urgence* par le *président* du *tribunal civil de l'arrondissement*, en cas que le logeur prétend garder le tout, ce dont il n'a pas le droit.

<div align="right">11 septembre 1888</div>

36 F Ci-inclus lettre de Gauguin, qui est arrivée simultanément avec une lettre de Bernard. Enfin, c'est le cri de détresse : « ma dette augmente de jour en jour ».

Je n'insiste pas sur ce qu'il y a à faire. Toi, tu lui offres l'hospitalité ici et tu acceptes le seul moyen de payement qu'il a : des tableaux. Mais s'il exigeait qu'en outre et en dehors de cela tu lui payes son voyage, il va un peu loin, et au moins devrait-il franchement t'offrir de ses tableaux, et s'adresser à toi comme aussi à moi dans des termes moins vagues que « ma dette augmentant de jour en jour, mon voyage devient de plus en plus improbable ». Il sentirait mieux la chose s'il disait : j'aime mieux laisser tous mes tableaux entre vos mains, puisque vous êtes bon pour moi, et de faire des dettes chez vous qui m'aimez, que de vivre avec mon logeur.

Mais il a mal à l'estomac, et lorsqu'on a mal à l'estomac, on n'a pas la volonté libre.

Or, moi je n'ai pas mal à l'estomac actuellement.

Et, conséquemment, je me sens la tête plus libre, et j'espérerais, plus lucide. Je trouve absolument injuste que toi, qui viens d'envoyer de l'argent, que toi-même as dû emprunter, pour l'ameublement de la maison, aies encore à ta charge le voyage, alors surtout que ce voyage soit compliqué du payement de la dette.

A moins que Gauguin faisant bourse absolument commune, te donne en plein son œuvre, de telle façon que, cessant de compter, on fasse absolument cause commune. Si on faisait et bourse et cause commune, je crois moi que tous y profiteraient au bout de quelques années de travail en commun.

Car, si l'association se fait dans ces conditions-là, toi, tu te sentiras, je ne dis pas plus heureux, mais plus artiste et plus productif qu'avec moi seul.

Pour lui comme pour moi, nous sentirons bien clairement que nous devons réussir parce que notre honneur à tous les trois y est compromis et qu'on ne travaille pas pour soi seul.

Le cas me paraît être ainsi. Et je me dis que même s'il faut dégringoler dans la fatalité des choses, il faudrait encore faire comme cela.

Seulement j'écarte de plus en plus l'idée de cette dégringolade, lorsque je pense à la sérénité que nous voyons sur les visages dans les Frans Hals et dans les Rembrandt, tel que le portrait de Six vieux, tel que dans le sien, tel que dans ces Frans Hals que nous autres connaissons bien à Harlem : des vieillards et des vieilles femmes.

Il vaut mieux avoir de la sérénité que d'être trop craintif.

Pourquoi donc jeter de hauts cris à l'occasion de cette affaire avec Gauguin? S'il vient avec nous autres, il fera bien, et nous voulons bien qu'il vienne.

Mais ni lui ni nous devons être écrasés.

Enfin dans sa lettre à lui il y a un beau calme tout de même, quoiqu'il laisse inexpliquées ses intentions à notre égard.

Seulement si on veut bien faire cette chose, il faut de la fidélité de sa part.

Je suis assez curieux de savoir ce que lui-même t'écrira, je lui réponds absolument comme je sens, mais je ne veux pas dire des choses mélancoliques ou tristes ou méchantes à un si grand artiste. Mais l'affaire au point de vue de l'argent, prend des proportions graves — il y a le voyage, il y a la dette, il y a encore que l'ameublement n'est pas complet.

Seulement il est déjà complet assez pour que si Gauguin tombe ici inopinément il y aurait moyen de s'arranger, en attendant qu'on reprenne haleine. Gauguin est marié et ceci, il faut bien le sentir d'avance, qu'à la longue, il n'est pas sûr que les intérêts divers seront compatibles.

Or c'est pourquoi il faudrait justement s'arranger pour ne pas se quereller plus tard en cas d'association quelconque, avec les conditions nettement arrêtées.

Si tout va bien pour Gauguin, tu vois d'ici qu'il se remettra avec sa femme et ses enfants. Certes, je le désirerais pour lui. Eh bien! il faut donc avoir sur la valeur de ses tableaux plus de confiance que son logeur, mais il ne faut pas qu'il les compte tellement cher à toi, qu'au lieu de pouvoir avoir toi quelque avantage à l'association, tu n'en aurais que les charges et les frais.

Cela ne doit pas être et d'ailleurs ne sera pas. Mais tu dois avoir de lui ce qu'il y a de mieux.

Je compte aller habiter la maison demain, seulement ayant 537 F
encore acheté des choses et en ayant encore à ajouter — et
je ne parle que du strict nécessaire — il faudra que tu m'en-
voies encore une fois 100 francs au lieu de 50.

Si je compte pour moi pour la semaine passée 50 francs, et
si je les déduis conséquemment des 300 francs envoyés, il ne
me reste même avec un autre surplus de 50 francs, que le
prix tout juste des deux lits. Et tu vois ainsi que si tout de
même j'ai déjà acheté bien d'autres choses que les lits seuls
avec la literie, j'y ai encore mis en bien grande partie les
50 francs de la semaine, et en partie j'ai gagné sur l'un ou
l'autre lit en faisant l'un des deux un peu plus simple.

Je suis persuadé que nous faisons enfin bien en meublant
l'atelier. Et pour le travail je me sens déjà plus libre et moins
travaillé par le chagrin innécessaire qu'auparavant.

Sans date
Je t'assure comme pour toi comme pour moi, je juge indis- 538 F
pensable mais d'ailleurs notre droit, d'avoir toujours un louis
ou quelques louis dans la poche et un certain fonds de mar-
chandises à manier. Mais mon idée serait qu'au bout du compte
on eusse fondé et laisserait à la postérité un atelier où pourrait
vivre un successeur. Je ne sais pas si je m'exprime assez claire-
ment, mais en d'autres termes nous travaillons à un art, à
des affaires, qui resteront non seulement de notre temps, mais
qui pourront encore après nous, être continués par les autres.

Toi, tu fais cela dans ton commerce, c'est incontestable que
dans la suite cela prendra, alors même qu'actuellement tu as
beaucoup de contrariétés. Mais pour moi je prévois que d'autres
artistes voudront voir la couleur sous un soleil plus fort et
dans une limpidité plus japonaise.

Or si moi je fonde un atelier abri à l'entrée même du Midi,
cela n'est pas si bête. Et justement cela fait que nous pouvons
travailler sereinement. Ah! si les autres disent c'est trop loin
de Paris, etc., laissez faire, c'est tant pis pour eux. Pourquoi
le plus grand coloriste de tous Eugène Delacroix a-t-il jugé
indispensable d'aller dans le Midi et jusqu'en Afrique? Évi-
demment puisque et non seulement en Afrique, mais même à
partir d'Arles, vous trouverez naturellement les belles oppo-
sitions des rouges et des verts, des bleus et des oranges, du
soufre et du lilas.

Et tous les vrais coloristes devront en venir là, à admettre qu'il existe une autre coloration que celle du Nord. Et je n'en doute pas si Gauguin venait, il aimerait ce pays-ci; si Gauguin ne venait pas, c'est qu'il a déjà cette expérience des pays plus colorés, et il serait toujours de nos amis et d'accord en principe.

Et il en viendrait un autre à sa place.

Si ce que l'on fait donne sur l'infini, si on voit le travail avoir sa raison d'être et continuer au delà, on travaille plus sereinement. Or, cela tu l'as à double raison.

Tu es bon pour les peintres et sache-le bien, que plus j'y réfléchis, plus je sens qu'il n'y a rien de plus réellement artistique, que d'aimer les gens. Tu me diras qu'alors on ferait bien de se passer de l'art et des artistes. Cela est d'abord vrai, mais enfin les Grecs et les Français et les vieux Hollandais ont accepté l'art, et nous voyons l'art toujours ressusciter après les décadences fatales, et je ne crois pas qu'on serait plus vertueux pour cette raison qu'on aurait en horreur et les artistes et leur art. Maintenant je ne trouve pas encore mes tableaux bons assez pour les avantages que j'ai eus de toi. Mais une fois que cela sera bon assez, je t'assure que tu les auras créés tout autant que moi, et c'est que nous les fabriquons à deux.

Mais je n'insiste pas là-dessus, parce que cela te deviendra clair comme le jour, si j'arrive à faire un peu plus sérieusement les choses.

. .

En t'écrivant, très bonne lettre de Bernard, qui songe de venir à Arles cet hiver, toquade, mais enfin peut-être aussi que Gauguin me l'envoie comme remplaçant et préférera rester lui dans le Nord. Nous le saurons bientôt, car je suis persuadé qu'il t'écrira chose ou autre.

La lettre de Bernard parle avec grande estime et sympathie de Gauguin et je suis persuadé que réciproquement ils se sont compris.

Et certes, je crois que G. lui a fait du bien à B.

Que Gauguin vienne ou non, il restera des amis, et s'il ne vient pas maintenant, il viendra à une autre époque.

Instinctivement je sens que Gauguin est un calculateur, qui se voyant en bas de l'échelle sociale, veut reconquérir une position par des moyens qui seront certes honnêtes, mais qui seront très politiques

Gauguin sait peu que je suis à même de tenir compte de tout cela. Et il ne sait pas peut-être, qu'il lui faut gagner absolument du temps et qu'avec nous il le gagne, s'il n'y gagnerait pas autre chose.

Maintenant, si un jour ou un autre lui fiche le camp de Pont-Aven avec Laval ou Maurin sans payer sa dette, selon moi dans son cas il serait encore dans le juste, autant que l'est toute bête aux abois. Je ne crois pas qu'il soit sage d'offrir immédiatement à Bernard 150 francs pour un tableau par mois, comme on l'a offert à Gauguin. Et Bernard, qui a causé

 évidemment longuement avec Gauguin sur toute l'affaire, n'y compte-t-il pas un peu de remplacer G.?

Je crois qu'il sera nécessaire d'être très ferme et très catégorique dans tout cela.

Et, sans dire ses raisons, parler très clairement.

Je ne peux pas donner tort à Gauguin — boursier agent s'il veut risquer quelque chose dans le commerce, seulement moi je n'en serai pas, j'aime mille fois mieux continuer avec toi, que tu sois avec les Goupil ou non. Et les marchands nouveaux sont comme tu le sais, en plein dans mon opinion absolument la même chose que les anciens.

Par principe, en théorie, je suis pour une association d'artistes se sauvegardant la vie et le travail, mais je suis par principe et en théorie également contre les essais de démolition des anciens commerces une fois établis. Laissez-les donc pourrir en paix et mourir de leur belle mort. C'est de la pure présomption que de vouloir régénérer le commerce. N'en faites pas du tout, sauvegardez-vous la vie entre vous, vivez en famille, en frères et compagnons, parfait, cela même dans un cas que cela ne réussirait pas — je voudrais en être, mais jamais je ne serai d'un coup monté contre d'autres marchands.

. .

Je garde toutes les lettres de Bernard, elles sont quelque-

413

fois vraiment intéressantes, tu les liras un jour ou un autre, cela fait déjà tout un paquet.

Cette fermeté dont je parle, qu'il sera nécessaire d'avoir avec Gauguin, cela est uniquement parce qu'on s'est déjà prononcé lorsqu'il a dit son plan d'opération à Paris. Tu as bien répondu alors sans te compromettre, mais aussi sans le blesser dans son amour-propre.

Et c'est la même chose qui pourrait redevenir nécessaire.

Sans date

539 F Aujourd'hui tout en travaillant j'ai beaucoup pensé à Bernard. Sa lettre est empreinte de vénération pour le talent de Gauguin. Il dit qu'il le trouve un si grand artiste qu'il en a presque peur, et qu'il trouve mauvais tout ce que lui, Bernard, fait en comparaison de Gauguin. Et tu sais que cet hiver Bernard cherchait encore querelle à Gauguin. Enfin quoiqu'il en soit et quoiqu'il arrive, il est très consolant que ces artistes-là sont nos amis, et j'ose le croire le resteront, n'importe comment tournent les affaires. J'ai tant de bonheur avec la maison, avec le travail, que j'ose encore croire que ces bonheurs ne resteront pas seuls, mais que tu les partageras de ton côté en ayant de la veine aussi. J'ai lu, il y a quelque temps, un article sur le Dante, Pétrarque, Boccace, Giotto, Botticelli, mon Dieu comme cela m'a fait de l'impression en lisant les lettres de ces gens-là. Or Pétrarque était ici tout près d'Avignon, et je vois les mêmes cyprès et lauriers-roses.

J'ai cherché à mettre quelque chose de cela dans un des jardins peints en pleine pâte, jaune citron et vert citron. Giotto m'a touché le plus, *toujours souffrant* et toujours plein de bonté et d'ardeur, comme s'il vivait déjà dans un monde autre que celui-ci.

Giotto est extraordinaire d'ailleurs, et je le sens mieux que les poètes : le Dante, Pétrarque, Boccace.

Il me semble toujours que la poésie est plus *terrible* que la peinture, quoique la peinture soit plus sale et enfin plus emmerdante. Et le peintre en somme ne dit rien, il se tait et je préfère encore cela.

Nous serons obligés de chercher à vendre pour pouvoir refaire mieux les mêmes choses vendues. Cela c'est parce que nous sommes dans un mauvais métier, mais cherchons autre chose que la joie de rue, qui est douleur de maison.

Cet après-midi, j'ai eu un public choisi... de 4 ou 5 maque-

414

reaux et une douzaine de gamins, qui trouvaient surtout inté-
ressant de voir la couleur sortir des tubes. Eh bien! ce public-là
— c'est la gloire ou plutôt j'ai la ferme intention de me moquer
de l'ambition et de la gloire comme de ces gamins-là et de ces
voyoux des bords du Rhône, et de la Rue du bout d'Arles.

. .

Je voudrais que Bernard aille faire son service en Afrique,
car là il ferait de belles choses et je ne sais encore que lui
dire. Il a dit qu'il me ferait l'échange de son portrait pour
une étude de moi.

Mais il a dit qu'il n'*ose* pas faire Gauguin, comme je le lui
avais demandé, parce qu'il se sent trop timide devant Gau-
guin. Bernard est au fond un tel tempérament! Il est quelque-
fois fou et méchant, mais certes, ce n'est pas moi qui ai le
droit de lui reprocher cela, parce que je connais trop moi-même
la même névrose, et je sais que lui ne me reprocherait pas
non plus.

. .

Mon Dieu, il faut faire la bête dans la vie, je demande moi
du temps pour étudier, et toi, est-ce que tu demandes autre
chose que cela? Mais je sens que toi tu dois, comme moi, aimer
à avoir la tranquillité nécessaire pour étudier sans parti pris.

Et je crains tant de te l'ôter par mes demandes d'argent.

Sans date

A présent j'ai aussi acheté une table à toilette et tout le 540 F
nécessaire, et ma petite chambre à moi est au complet. Dans
l'autre, celle de Gauguin ou autre logé, il faudra encore une
table de toilette et une commode, et en bas, il me faudra un
grand poêle et une armoire.

Tout cela n'est guère pressé et par conséquent je vois déjà
la fin pour avoir de quoi être pour bien longtemps à l'abri.

Tu ne saurais croire combien cela me tranquillise, j'ai telle-
ment l'amour de faire une maison d'artiste, mais une de pra-
tique et non pas l'atelier ordinaire plein de bibelots.

J'y songe aussi à planter deux lauriers-roses devant la porte
dans des tonneaux.

. .

Si cela durait un temps avant que quelqu'un vienne ici avec
moi, cela ne me ferait pourtant pas changer d'idée, que cette
mesure-ci était ce qui était urgent à faire et que dans la suite
cela sera utile.

415

L'art dans lequel nous travaillons, nous sentons que cela a un long avenir encore et il faut donc être établi comme ceux qui sont calmes et non pas vivre comme les décadents. Ici j'aurai de plus en plus une existence de peintre japonais, vivant bien dans la nature en petit bourgeois. Alors, tu sens que cela est moins lugubre que les décadents. Si j'arrive à vivre assez vieux, je serai quelque chose comme le père Tanguy.

Enfin, notre avenir personnel, en somme nous n'en savons rien, mais nous sentons pourtant que l'impressionnisme durera.

<p style="text-align:right">Sans date</p>

541 F As-tu des nouvelles de Gauguin, j'attends à tout moment une lettre de Bernard qui suivra les croquis probablement. Certes Gauguin doit avoir une autre combinaison en tête, cela je le sens depuis des semaines et encore des semaines.

Cela lui est certes bien loisible.

La solitude ne me gênera provisoirement pas moi, et plus tard on en trouvera la compagnie tout de même et peut-être plus qu'on voudra.

Je crois seulement qu'il ne faut rien dire de désagréable à G. s'il changeait d'avis et prendre la chose absolument du bon côté. Puisque s'il s'associe avec Laval, ce n'est que comme de juste, puisque Laval est son élève et ils ont déjà fait ménage ensemble. A la rigueur ils pourraient ma foi venir ici tous les deux, qu'on trouverait moyen de les caser.

<p style="text-align:right">Sans date</p>

542 F Je crois que je finirai par ne plus me sentir seul dans la maison et que par exemple les jours de mauvais temps d'hiver et les longues soirées je trouverai une occupation, qui m'absorbera complètement.

Un tisserand, un vannier, passe souvent des saisons entières seul ou presque seul, avec son métier pour seule distraction.

Mais justement ce qui fait que ces gens-là restent en place, c'est le sentiment de la maison, *l'aspect rassurant et familier des choses*. Certes, j'aimerais de la compagnie, mais si je n'en ai pas, je ne serai pas malheureux pour cela et puis surtout le temps viendra où j'aurai quelqu'un. J'en doute peu de cela. Or chez toi aussi je crois que si on a bonne volonté pour loger les gens, on en trouve assez dans les artistes pour qui la question du logement est un problème très grave. Puis pour moi je crois que c'est absolument mon devoir de chercher à gagner

de l'argent avec mon travail et donc je vois mon travail bien clairement devant moi.

Ah! si tous les artistes avaient de quoi vivre, de quoi travailler, mais cela n'étant pas, je veux produire et produire beaucoup et avec acharnement. Et le jour viendra peut-être où nous pourrons agrandir les affaires et être plus influents pour les autres.

Mais cela est loin et il y a bien du travail à abattre avant!

Si on vivait en temps de guerre, il faudrait possiblement se battre, on regretterait, on se lamenterait de ne pas vivre en temps de paix, mais enfin la nécessité étant là, on se battrait.

Et de même on a certes le droit de souhaiter un état de choses où l'argent ne serait pas nécessaire pour vivre. Cependant, puisque tout se fait par l'argent maintenant, il faut bien songer à en fabriquer lorsqu'on en dépense, mais moi j'ai une meilleure chance de gagner avec la peinture qu'avec le dessin.

En somme, il y a bien plus de gens qui font habilement un croquis, que de gens qui peuvent peindre couramment et qui prennent la nature par le côté couleur. Cela restera plus rare et que les tableaux tardent à être appréciés ou non, cela trouve son amateur un jour.

. .

Je comprends que je n'y perds absolument rien en restant en place et en me contentant de voir passer les choses, comme une araignée dans son filet attend les mouches. Je ne peux rien forcer et comme je suis installé maintenant, je peux profiter de tous les beaux jours, de toutes les occasions pour attraper un vrai tableau de temps à autre.

J'ai encore lu un article sur Wagner, l'amour de la musique — je crois par le même auteur qui a écrit le livre sur Wagner. Comme il nous faudrait la même chose en peinture.

Il paraît que dans le livre *Ma Religion*, Tolstoï insinue que quoi qu'il en soit d'une révolution violente, il y aura aussi une révolution intime et secrète dans les gens, d'où renaîtra une religion nouvelle ou plutôt quelque chose de tout neuf, qui n'aura pas de nom, mais qui aura le même effet de consoler, de rendre la vie possible, qu'autrefois avait la religion chrétienne.

Il me semble que ce livre-là doit être bien intéressant, on finira par en avoir assez du cynisme, de la blague, et on voudra vivre plus musicalement. Comment cela se fera-t-il et qu'est-ce que l'on trouvera? Il serait curieux de pouvoir le prédire,

417

mais encore mieux vaut pressentir cela au lieu de ne voir dans l'avenir absolument rien que les catastrophes, qui ne manqueront pourtant pas de tomber comme autant de terribles éclairs dans le monde moderne et la civilisation par une révolution ou une guerre ou une banqueroute des États vermoulus. Si on étudie l'art japonais, alors on voit un homme incontestablement sage et philosophe et intelligent, qui passe son temps à quoi? à étudier la distance de la terre à la lune? non, à étudier la politique de Bismarck? non, il étudie un seul brin d'herbe.

Mais ce brin d'herbe lui porte à dessiner toutes les plantes, ensuite les saisons, les grands aspects des paysages, enfin les animaux, puis la figure humaine. Il passe ainsi sa vie et la vie est trop courte à faire le tout.

Voyons, cela n'est-ce pas presque une vraie religion ce que nous enseignent ces Japonais si simples et qui vivent dans la nature comme si eux-mêmes étaient des fleurs.

Et on ne saurait étudier l'art japonais, il me semble, sans devenir beaucoup plus gai et plus heureux, et il nous faut revenir à la nature malgré notre éducation et notre travail dans un monde de convention.

Septembre 1888

543 F Cela me fait du bien de faire du dur. Cela n'empêche, que j'ai un besoin terrible de — dirai-je le mot — de religion — alors, je vais la nuit dehors pour peindre les étoiles, et je rêve toujours un tableau comme cela avec un groupe de figures vivantes des copains.

Maintenant, j'ai une lettre de Gauguin, qui paraît bien triste et dit que dès qu'il a fait une vente, certes, il viendra, mais ne se prononce toujours pas si en cas qu'il aurait son voyage payé, tout simplement, il consentirait à se débrouiller là-bas.

Il dit que les gens où il loge sont et ont été parfaits pour lui, et que les quitter comme cela serait une mauvaise action. Mais que je lui retourne un poignard dans le cœur, si je croirais qu'il ne viendrait pas tout de suite s'il pouvait. Que d'ailleurs, si tu pouvais vendre ses toiles à bas prix, il serait lui content. Je t'enverrai sa lettre avec la réponse.

Certes, sa venue augmenterait de 100 pour cent l'importance de cette entreprise de faire de la peinture dans le Midi. Et une fois ici, je ne le vois pas encore repartir, car je crois

qu'il y prendrait racine. Et je me dis toujours que ce que **tu** fais en privé, serait enfin alors avec sa collaboration une chose plus sérieuse que mon travail seul; sans augmentation **des** dépenses tu aurais plus de satisfaction.

Plus tard, si peut-être un jour tu étais à ton compte avec les tableaux impressionnistes, on n'aurait qu'à continuer et à agrandir ce qui existe actuellement. Enfin, Gauguin en parle que Laval a trouvé quelqu'un qui lui donnera 150 francs par mois au moins pour un an, et que Laval aussi en février viendrait peut-être. Et moi ayant écrit à Bernard, que je croyais que dans le Midi il ne pourrait vivre à moins de 3,50 ou 4 francs par jour rien que pour logement et nourriture, il dit que lui croit que pour 200 francs par mois, il y aurait nourriture et logement pour tous les 3, ce qui n'est pas impossible d'ailleurs, en logeant et mangeant à l'atelier.

Ce père bénédictin doit avoir été bien intéressant. Que serait selon lui la religion de l'avenir? Probablement qu'il dirait : toujours la même du passé. Victor Hugo dit : Dieu est un phare à éclipse, et alors certes maintenant nous passons par cette éclipse.

Je voudrais seulement qu'on trouvât à nous prouver quelque chose de tranquillisant et qui nous consolât de façon que nous cessions de nous sentir coupables ou malheureux, et que tels quels nous pourrions marcher sans nous égarer dans la solitude ou le néant, et sans avoir à chaque pas à craindre ou à calculer nerveusement le mal, que nous pourrions, sans le vouloir, occasionner aux autres.

Ce drôle de Giotto, duquel sa biographie disait qu'il était toujours souffrant et toujours plein d'ardeur et d'idées, voilà, je voudrais pouvoir arriver à cette assurance-là qui rend heureux, gai et vivant en toute occasion. Cela peut bien mieux se faire dans la campagne ou une petite ville, que dans cette fournaise parisienne.

. .

De plus en plus je crois, qu'il faut croire, que le vrai et le juste commerce de tableaux est de se laisser aller à son goût, son éducation devant les maîtres, sa foi enfin. *Il n'est pas plus facile*, je suis convaincu, de faire un bon tableau que de trouver un diamant ou une perle, cela demande de la peine et on y risque sa vie comme marchand ou comme artiste. Alors, une fois qu'on a des bonnes pierres, il ne faut pas non plus douter de soi, et hardiment tenir la chose à un certain prix.

En attendant pourtant... mais pourtant cette idée-là m'encourage à travailler, alors que pourtant naturellement j'en souffre de devoir dépenser de l'argent. Mais, en pleine souffrance, cette idée de la perle m'est venue, et à toi je ne serais pas étonné qu'elle te fasse du bien aussi dans les heures de découragement. Il n'y a pas plus de bons tableaux que des diamants.
......................

J'ai une lucidité terrible par moments, lorsque la nature est si belle de ces jours-ci et alors je ne me sens plus et le tableau me vient comme dans un rêve. Je redoute bien un peu que

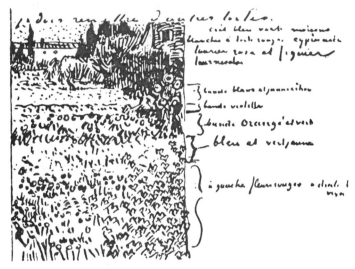

cela aura sa réaction de mélancolie quand nous aurons la mauvaise saison, mais je chercherai à m'y soustraire par l'étude de cette question de dessiner des figures de tête.

Je t'enverrai cinq dessins de Bernard dans le genre des autres.

Je lui ai écrit que Gauguin ne s'étant pas prononcé catégoriquement s'il viendrait ou ne viendrait pas, je ne pouvais pas lui offrir à Bernard l'hospitalité gratuite ou même payée en tableaux ou dessins. Que sa nourriture seule ici lui coûterait dans tous les cas un peu plus que la nourriture et le logement à l'endroit où il est actuellement. A moins pourtant

que mangeant à l'atelier avec ou sans Gauguin nous fassions des économies.

Mais que dans tous les cas je ne l'engageais pas à venir. Que comptant bien moi hiverner ici, certes, sa compagnie me serait fort désirable, mais qu'avant tout, il fallait qu'il fasse bien ses calculs.

Si de ces jours-ci, Gauguin t'écrit catégoriquement, soit à toi soit à moi, on pourra encore voir pour Bernard. Il me semble que B. certes trouverait son affaire ici, mais son père devrait bien être un tant soit peu plus magnanime à son égard. Car Bernard se donne du mal. J'aime toutefois pas autant ces dessins-ci que les précédents.

. .

La seule espérance que j'ai, c'est qu'en travaillant bien raide, au bout d'une année j'aurai assez de tableaux pour pouvoir me montrer, si je veux ou si toi tu le désires, à cette époque de l'exposition. Moi je n'y tiens pas, mais ce à quoi certes je tiens, c'est à te montrer quelque chose de pas tout à fait mauvais.

Je n'exposerai *pas*, mais nous aurions dans la maison du travail de moi qui prouverait qu'on n'est ni lâche ni fainéant, je serais tranquille. Mais le principal me semble être que je ne dois pas me donner moins de mal que les peintres qui travaillent expressément pour cela. Qu'on expose, qu'on n'expose pas, il faut être productif et dès lors on a le droit de fumer sa pipe en paix.

Mais cette année nous serons productifs et je m'efforce de faire que la nouvelle série soit mieux que les deux premiers envois.

Et dans le nombre des études, il y en aura, j'espère, qui soient des tableaux. Pour le *Ciel étoilé*, j'espère bien le peindre et peut-être serai-je un de ces soirs dans le même champ labouré, si le ciel est bien étincelant.

Le livre de Tolstoï, *Ma Religion*, a été publié en français en 1885 déjà, mais je ne l'ai jamais vu sur aucun catalogue.

Il paraît ne pas beaucoup croire à une résurrection soit du corps soit de l'âme. Surtout, il ne paraît pas beaucoup croire au ciel — donc comme un nihiliste, il raisonne les choses, mais — en opposition dans un certain sens avec ceux-ci, il attache une grande importance à bien faire ce qu'on fait, puisque probablement on n'a que cela.

Et s'il ne croit pas à la résurrection, il paraît croire à l'équi-

valent — la durée de la vie — la marche de l'humanité — l'homme et l'œuvre continués infailliblement presque par l'humanité de la génération à venir. Enfin, cela ne doit pas être des consolations éphémères qu'il donne. Lui-même gentilhomme s'est fait ouvrier, sait faire des bottes, sait réparer les poêles, sait mener la charrue et bêcher la terre.

Moi, je ne sais rien de tout cela, mais je sais respecter une âme humaine énergique assez pour se reformer ainsi. Mon Dieu, nous n'avons tout de même pas à nous plaindre de vivre dans un temps où il n'y aurait que des fainéants, lorsque nous assistons à l'existence de pareils spécimens de pauvres mortels, qui ne croient même pas très fort au ciel même. Il croit — je te l'ai peut-être déjà écrit — à une révolution non violente, par le besoin d'amour et de religiosité qui doit par réaction au scepticisme et de la souffrance désespérée et désespérante se manifester dans les gens.

<div style="text-align: right">Sans date</div>

544 F Ci-inclus une bien bien remarquable lettre de Gauguin, que je te prierai de mettre à part comme ayant une importance hors ligne. Je parle de sa description de soi, qui me touche jusqu'au fond des fonds. Elle m'est arrivée avec une lettre de Bernard que Gauguin aura probablement lue et que, peut-être, il approuve, où Bernard dit encore une fois qu'il désire venir ici et me propose au nom de Laval, Moret, un autre nouveau et lui-même un échange avec eux quatre.

Il dit aussi que Laval viendra également et que ces deux autres ont le désir de venir. Je ne demanderais pas mieux, mais lorsqu'il s'agira de la vie en commun de plusieurs peintres, je stipule avant tout qu'il faudrait un abbé pour y mettre l'ordre et que, naturellement, cela serait Gauguin. Raison pourquoi je désirerais que Gauguin fût ici encore avant eux (d'ailleurs Bernard et Laval ne viendront qu'en février, B. ayant à passer à Paris son conseil de révision).

Pour moi je veux deux choses, je veux regagner l'argent que j'ai déjà dépensé, pour te le rendre, et je veux que Gauguin ait sa paix et sa tranquillité pour produire et respirer en artiste bien libre. Si je regagne mon argent dépensé déjà et que tu m'as prêté depuis des années, nous agrandirons la chose et nous chercherons à fonder un atelier de renaissance et non de décadence. Je suis assez persuadé que nous puissions y compter que Gauguin restera toujours avec nous et que de part et d'autre

il n'y aura aucune perte. Seulement en s'associant ainsi, nous serons chacun de nous davantage soi et l'union fera la force.

Entre parenthèses, il va sans dire que je ne ferai pas l'échange du portrait de G., parce que je pense qu'il doit être trop beau, mais je le prierai de nous le céder pour son premier mois ou en remboursement de son voyage.

Mais tu vois bien que si je ne leur avais pas écrit un peu fortement, ce portrait n'existerait pas et Bernard en a fait un aussi donc.

Mettons que je me sois fâché, mettons que c'est à tort, mais voilà toujours que Gauguin a accouché d'un tableau et Bernard aussi.

Ah! mon étude des vignes, j'ai sué sang et eau dessus, mais je l'ai toujours toile de 30 carrée, toujours pour la décoration de la maison. Je n'ai *plus de toile du tout*.

Sais-tu que si nous avons Gauguin nous voilà devant une très importante affaire, qui va nous ouvrir une ère nouvelle.

Lorsque je t'ai quitté à la gare du Midi, bien navré et presque malade et presque alcoolique, à force de me monter le coup, j'ai toujours vaguement senti que cet hiver nous avions mis notre cœur même dans nos discussions avec tant de gens intéressants et artistes, mais je n'ai pas encore osé espérer.

Après l'effort continué de ta part et de la mienne jusqu'ici, ça commence à se montrer à l'horizon : l'Espérance.

Tu resteras chez les Goupil ou pas, c'est égal, tu feras corps absolument avec G. et sa suite.

Tu serais ainsi un des premiers ou le premier marchand apôtre. Moi, je vois venir ma peinture et également un travail dans les artistes. Car si toi tu chercheras à nous procurer de l'argent, moi je pousserai tout ce qui vient à ma portée à la production et j'en donnerai un exemple moi-même.

Or tout cela, si nous tenons bon, sera pour former une chose durable plus que nous-mêmes.

J'ai cet après-midi à répondre à Gauguin et à Bernard, et je vais leur dire que dans tous les cas, nous commencerons par nous sentir tous bien unis et que moi pour un j'ai confiance que cette union fera notre force contre les fatalités d'argent et de santé.

Je te prierai d'aller quand même voir Thomas, car avant que Gauguin vienne, je voudrais encore acheter des choses, les suivantes : table à toilette avec commode : 40 fr.; 4 draps;

40 fr.; 3 tables à dessiner : 12 fr.; fourneau de cuisine : 60 fr.; couleurs et toiles : 200 fr.; cadres et châssis : 50 fr.

Voilà ce qui est beaucoup et rien du tout, cela est absolument inévitable. De tout cela, nous pouvons nous passer. Mais le caractère plus large et plus solide, que je désirerais donner à la chose, néanmoins l'exigerait. Par exemple, les 4 draps en plus — j'en ai déjà 4 — nous mettront à même de loger Bernard pour rien, vu que nous mettrons un paillasson ou matelas par terre pour moi ou pour lui au choix. Le fourneau de cuisine nous chauffera l'atelier en même temps.

Mais diras-tu, et ces couleurs?

Eh bien oui, je me le reproche, mais enfin j'ai l'amour-propre de faire par mon travail une certaine impression sur Gauguin, je ne peux pas autrement que désirer de travailler seul, avant qu'il vienne, le plus possible. Sa venue me changera dans ma façon de peindre et j'y gagnerai, j'ose croire, mais tout de même, je tiens un peu à ma décoration, qui est de la barbotine presque. Et ces jours-ci sont superbes.

Il y a 10 toiles de 30 en train maintenant.

Le voyage de Gauguin alors, il faudrait encore le surajouter, mais si Thomas ne veut pas agir un peu largement, *le voyage de Gauguin avant tout*, au détriment de ta poche et de la mienne. *Avant tout.*

Toutes ces dépenses que j'ai nommées seraient toutes dans le but de faire bonne impression sur lui au moment de sa venue. Je voudrais qu'il sente la chose de suite et je voudrais que nous eussions, toi pour l'argent et moi pour la mise en place et l'arrangement, fait l'atelier complet et tel que ce soit un milieu digne de l'artiste Gauguin qui va en être le chef.

Ce serait un bon coup comme celui de dans le temps, lorsque Corot voyant Daumier aux abois, lui a assuré la vie de telle façon que l'autre a tout trouvé bon, mais tel que cela est, cela peut déjà marcher.

Et l'essentiel c'est le voyage, et même ma couleur peut attendre, quoique j'ose croire gagner un jour plus avec qu'elle ne nous coûte. Je ne dédaignerais pas le moins du monde que Gauguin te donne le monopole de son œuvre, et que de suite, de suite on monte ses prix, rien en dessous de fr. 500. Qu'il ait confiance en toi, or cela il l'aura. Je sens que nous travaillons à une grande et bonne entreprise, qui n'a rien à faire avec l'ancien commerce. Pour la couleur, il est *presque cer-*

tain qu'avec Gauguin, nous allons la broyer nous-mêmes...

Si nous continuons à prendre les choses par le bon côté, c. à d. par les gens et non par les choses matérielles, il me semble toujours pas absolument improbable, que les difficultés matérielles puissent s'aplanir. Parce qu'on grandit dans la tempête. Je continue à encadrer des études, parce que cela fait part de l'ameublement et donne du caractère à la chose.

Si Gauguin te donne, et cela et officiellement en tant qu'avec les Goupil, et en privé en tant que ton ami et ton obligé, alors par contre Gauguin pourra se sentir chef de l'atelier et diriger l'argent comme il l'entendra, et aider si cela se peut, Bernard, Laval, d'autres en échange d'études ou de tableaux, tandis que moi je serai aux mêmes conditions, je donnerai les études contre 100 francs et ma part de toile et de couleurs. Mais plus que Gauguin sente qu'en se mettant avec nous il aura une position de chef d'atelier, plus vite sera-t-il guéri et plus il aura d'ardeur au travail. Or, plus l'atelier soit complet et solidement établi pour l'utilité de bien des passants, plus les idées lui viendront et l'ambition pour le rendre bien vivant. Puisqu'à Pont-Aven ils ne causent actuellement que de cela, on en causera à Paris aussi; et encore une fois, plus que ce soit solidement établi, d'autant meilleure sera sous peu l'impression générale produite et la chance que cela prenne!

Enfin cela marchera comme cela marchera. Je dis seulement dès maintenant pour éviter les discussions futures, si cela prend de façon à ce qu'effectivement Laval, Bernard viennent, ce ne sera pas moi, mais cela sera Gauguin, qui sera le chef de l'atelier. Pour ce qui est des arrangements intérieurs, je crois que nous tomberons toujours d'accord.

J'espère que vendredi j'aurai ta lettre prochaine. La lettre de Bernard est encore une fois remplie de la conviction, que Gauguin est bien un grand maître et un homme supérieur absolument quant au caractère et l'intelligence.

<div align="right">Sans date</div>

Combien je suis content pour Gauguin, je ne chercherai pas 544 F
des expressions pour te le dire — ayons hardiment bon courage.

Maintenant, je viens de recevoir le portrait de Gauguin par lui-même et le portrait de Bernard par Bernard avec dans le fond du portrait de Gauguin celui de Bernard sur le mur et vice versa.

Le Gauguin est remarquable d'abord, mais moi j'aime fort

celui de Bernard. C'est rien qu'une idée de peintre, quelques tons sommaires, quelques traits noirâtres, mais c'est chic comme du vrai Manet. Le Gauguin est plus étudié, poussé loin.

C'est ce qu'il dit dans la lettre et cela me fait décidément avant tout l'effet de représenter un prisonnier. Pas une ombre de gaieté. Ce n'est pas le moins du monde de la chair, mais hardiment, on peut mettre cela sur le compte de sa volonté de faire une chose mélancolique. La chair dans les ombres est lugubrement bleuie.

Voilà qu'enfin j'ai l'occasion de comparer ma peinture à celle des copains.

Mon portrait que j'envoie à Gauguin en échange se tient à côté j'en suis sûr, j'ai écrit à Gauguin en réponse à sa lettre, que s'il m'était permis à moi aussi d'agrandir ma personnalité dans un portrait, j'avais en tant que cherchant à rendre dans mon portrait non seulement moi, mais en général un impressionniste, j'avais conçu ce portrait comme celui d'un Bonze, simple adorateur du Bouddha éternel.

Et lorsque je mets à côté la conception de Gauguin et la mienne, le mien est aussi grave mais moins désespéré. Ce que le portrait de Gauguin me dit surtout, c'est qu'il ne doit pas continuer comme cela, il doit se consoler, il doit redevenir le Gauguin plus riche des Négresses.

Je suis très content d'avoir ces deux portraits, qui nous représentent les copains fidèlement à cette époque, ils ne resteront pas comme cela, ils reviendront à la vie plus sereine.

Et je sens clairement que le devoir m'est imposé de faire tout mon possible pour diminuer notre pauvreté.

Cela ne vaut rien dans le métier de peintre. Je sens qu'il est plus Millet que moi, mais moi je suis plus Diaz que lui, et comme Diaz je vais chercher à plaire au public pour qu'il y vienne des sous dans la communauté. J'ai plus dépensé qu'eux, cela m'est en voyant leur peinture absolument égal, ils ont travaillé trop pauvre pour que cela prenne.

Car attends, j'ai du meilleur que ce que je t'ai envoyé et du plus vendable, et je sens que je peux continuer à en faire. J'ai enfin une confiance là-dedans. Je sais que cela fera du bien à de certaines gens de retrouver les sujets poétiques — *le Ciel étoilé, les Pampres, les Sillons, le Jardin du poète.*

Alors je crois que notre devoir à toi comme à moi de désirer la richesse relative, justement parce que nous aurons de fort grands artistes à nourrir. Mais, actuellement, toi tu es aussi

neureux ou moins heureux dans le même genre que Sensier, si tu as Gauguin et j'espère qu'il y viendra en plein. Cela ne presse pas, mais dans tous les cas je crois qu'il aimera la maison comme son atelier jusqu'à accepter de le mener en chef. Attendons un demi-an et voyons ce qui résultera de cela.

. .

Gauguin a l'air malade dans son portrait torturé! Attends, cela ne durera pas et ce sera très curieux de comparer ce portrait-ci à celui qu'il refera de soi dans un demi-an.

Tu verras un jour aussi le portrait de moi, que j'envoie à Gauguin car il le gardera j'espère

Octobre 1888

Merci de ta lettre, mais j'ai bien langui cette fois-ci, mon 546 F argent était épuisé *jeudi*, ainsi jusqu'à lundi midi *c'était bigrement long*. J'ai principalement

vécu de vingt-trois cafés ces quatre jours-là durant, avec du pain que je dois encore payer. Mais cela me serait égal, mon cher frère, si je ne sentais pas que toi-même dois souffrir de cette pression qu'exerce sur nous le travail actuellement. Mais j'ose croire, que si tu voyais les études, tu me donnerais raison de travailler chauffé à blanc tant qu'il fait beau. Ce qui n'est pas le cas, ces dernières journées, du mistral impitoyable qui balaye les feuilles mortes avec rage. Mais entre cela et l'hiver, il y aura encore une période de temps et d'effets magnifiques, et alors il s'agira de nouveau de faire un effort à corps perdu. Je suis tellement dans le travail, que je ne peux m'arrêter du coup. Soyez tranquille, le mauvais temps m'arrêtera encore trop tôt.

J'ai mangé à midi, mais ce soir déjà, il faudra que je soupe d'une croûte de pain.

Et tout cela va dans rien autre chose, que ce soit dans la

maison, soit dans les tableaux. Car je n'ai même depuis au moins 3 semaines pas de quoi aller tirer un coup à 3 francs.
. .

Ci-joint une lettre que j'écrivais ces jours-ci sur le portrait de Gauguin. Je te l'envoie, parce que je n'ai pas le temps de la transcrire, mais le principal c'est que je souligne ceci : Que je n'aime pas ces atrocités de « l'œuvre », qu'en tant que quant à nous montrant notre chemin. Notre chemin, c'est de ne pas les endurer pour nous, ni les faire endurer aux autres, au contraire ce chemin.

Ne crois pas que j'exagère pour le portrait Gauguin, ni pour Gauguin lui-même.

Il doit manger, se promener avec moi dans une belle nature, tirer une fois ou deux son coup, voir la maison comme elle est et comme nous la ferons, et enfin se distraire sérieusement.

Il a vécu à bon marché, oui, mais il en est devenu malade à ne plus pouvoir distinguer un ton gai d'un ton triste.

Eh bien! cela ne vaut rien du tout.

Il est grand temps qu'il vienne, allez, et il se guérira bien vite. En attendant, moi aussi, pardonne-moi si j'excède mon budget, je travaillerai d'autant plus, je t'assure. Mais j'ai mille et mille fois horreur de ces mélancolies à la Méryon!

Sans date

548 F Espérons que nous ne soyons pas trop aux abois, avec de la patience cela ne nous sera pas trop difficile de faire comme Mauve ou Mesdag, qui pouvant attendre et tenir la chose un peu plus cher, ont tout de même vendu. Nous n'épargnons rien de ce que nous avons, pour obtenir quelqu'effet riche de couleur. Et je crois que l'idée de gagner quelque chose tout aussi bien pour les copains que pour nous, nous donnera de l'aplomb. Et, dans les affaires, si nous n'avons pas de plan fixe, tout ce que nous ferons sera pourtant basé sur ce sentiment profond que nous avons, de l'injustice existante dont souffrent les artistes que nous connaissons, et du désir de changer cela tant que nous pourrons. Avec cette idée-là nous pouvons travailler avec calme et volonté, et n'avons, en somme, rien à craindre de personne.

Sans date

549 F Lettre de Gauguin, pour dire qu'il me fait un tas de compliments immérités et pour ajouter qu'il ne viendra que fin du mois.

Qu'il a été malade, qu'il redoute le voyage. Qu'y puis-je... mais enfin voyons, ce voyage est-il donc si éreintant puisque les pires poitrinaires le font?

Quand il viendra il sera le bienvenu. S'il ne vient pas, eh bien! c'est son affaire; mais n'est-il pas clair ou ne devrait-il pas l'être, qu'il vient ici juste pour être mieux?

Et il prétend avoir besoin de rester là-bas pour se guérir! Quelle bêtise! tout de même.

. .

Je t'envoie copie de ma réponse à sa lettre trop complimenteuse. Puisqu'il ne vient pas tout de suite, à plus forte raison je *veux chercher à avoir tout en bon ordre et prêt à le recevoir le jour où il viendra.*

. .

J'ai de ces jours-ci le sentiment de dépenser de l'argent, mais tous les jours aussi cela m'étonne de le retrouver dans la maison. Allez, cela fait du bien de rentrer chez soi et cela donne des idées pour le travail. Gauguin écrit très gentiment, mais enfin il ne dit pas pourquoi il ne vient pas tout de suite. Il dit : « Parce qu'il est malade », mais viendrait-il ici pour se guérir? Il me semblait justement que c'était juste cela que nous cherchions. Enfin — *laissez-les faire tout ce que bon leur semblera.*

Sans date

Lorsque de ces jours-ci j'y pense très souvent que toutes 550 F les dépenses de la peinture pèsent sur toi, alors tu ne saurais t'imaginer combien j'en ai une inquiétude. Lorsqu'il nous arrive de telles choses comme ce que dans ta dernière lettre tu racontes de Bague, alors nous devons brûler de vendre.

. .

Je m'aperçois de plus en plus que le travail va infiniment mieux, lorsqu'on se nourrit bien, lorsqu'on a sa couleur, lorsqu'on a son atelier et tout cela.

Mais est-ce que j'y tiens que mon travail marche? *Non* et mille fois *non.* Je voudrais en arriver à te faire bien sentir cette vérité, qu'en donnant l'argent aux artistes, tu fais toi-même œuvre d'artiste, et que je désirerais seulement que mes toiles deviennent telles, que tu ne sois pas trop mécontent de *ton* travail. Et ce n'est pas tout, je voudrais encore que tu sentes qu'avec l'argent que l'on place, on en gagne, et qu'ainsi faisant nous arriverons à une indépendance plus nette, que celle que donne le commerce en soi.

429

Et ce que l'on fera plus tard pour renouveler le commerce, pourrait bien être justement que les marchands vivent avec les artistes, l'un pour ce qu'on peut appeler le côté ménage, pour procurer atelier, nourriture, couleur, etc., l'autre pour fabriquer. Hélas! nous n'en sommes pas là avec l'ancien commerce, qui suivra toujours la vieille routine, qui ne profite à personne de vivant et qui aux morts ne fait aucun bien non plus.

Mais quoi, cela peut nous laisser relativement froids, n'ayant pas le devoir de changer ce qui existe ou de combattre contre un mur.

Enfin, il faudrait faire sa part au soleil sans contrarier personne.

Sache bien ceci, si tu te portais mal ou si tu eusses trop de peine et de chagrin, rien ne marcherait plus. Et si tu te portes bien, les affaires finiront par te venir toutes seules, et les idées pour en faire des affaires viendront infiniment davantage en mangeant bien, qu'en ne mangeant pas assez.

Crie-moi donc halte, si je vais trop loin. Si non, c'est naturellement tant mieux, car pour moi aussi, certes, je peux bien mieux travailler à l'aise, que trop gêné. Mais ne va pas croire que je tienne au travail plus qu'à notre bien-être ou au moins surtout qu'à notre sérénité. Gauguin une fois ici sentira cette même chose et il se remettra.

Le jour viendra peut-être bien pour lui où il voudra et pourra redevenir le père de famille qu'il est réellement.

Je suis très, très curieux de savoir ce qu'il a fait en Bretagne. Bernard en écrivait beaucoup de bien. Mais faire de la peinture riche se fait difficilement dans le froid et dans la misère, et possible qu'en somme son vrai chez soi se trouvera au bout du compte être le Midi plus chaud et plus heureux.

Sans date

551 F Voilà que je m'étais pourtant juré de ne pas travailler. Mais c'est tous les jours comme cela, en passant je trouve des choses parfois si belles qu'enfin il faut pourtant chercher à les faire

Eh bien! l'argent que tu me donnes et que d'ailleurs je te demande plus que jamais, je te le rendrai en travail et non seulement le présent mais *aussi le passé*. Mais laisse-moi travailler tant que ce ne soit pas absolument impossible.

Car si je ne profite pas des occasions ce serait encore bien pire.

Ah! mon cher frère, si je pouvais faire une telle chose, ou si Gauguin et moi, deux pourraient en faire de telles choses, que Seurat se joigne à nous!...

Eh bien! si nous combinions, Gauguin et moi devrions chacun aussi être capable d'un apport de 10.000 nominal.

Cela tombe encore une fois juste d'aplomb avec ce que je te disais que je voulais absolument faire pour la maison 10.000 francs de peinture. Enfin, c'est drôle, quoique je ne calcule pas avec des chiffres mais avec des sentiments, je tombe si souvent dans les mêmes résultats en partant de points de vue absolument divergents. Je n'ose pas y songer, je n'ose encore rien dire pour cette combinaison Seurat. Je dois d'abord chercher à mieux connaître Gauguin. Avec qui dans aucun cas on peut mal.

A propos as-tu jamais lu les *Frères Zemganno* des Goncourt? Si non lis-le. Si je n'avais pas lu cela j'oserais peut-être davantage, et même après l'avoir lu la seule crainte que j'aie c'est de te demander trop d'argent. Si moi-même je me cassais dans un effort, cela ne me ferait absolument rien du tout. Pour ce cas-là, j'ai encore de la ressource, car je ferais ou bien du commerce ou bien j'écrirais. Mais tant que je suis dans la peinture, je ne vois que l'association de plusieurs et la vie en commun.

Sans date

Pardonne ces bien mauvais croquis, je suis assommé de peindre cette diligence de Tarascon, et je vois que j'ai pas la tête à dessiner. 552 F

Je m'en vais dîner et ce soir je t'écris encore.

Mais elle marche un peu cette décoration et je crois que cela m'élargira ma manière de voir et de faire.

Ce sera mille fois critiquable, bon, mais enfin pourvu que j'arrive à y mettre de l'entrain.

Mais va pour le pays du bon Tartarin, je m'y amuse de plus en plus, et cela va nous devenir comme une nouvelle patrie. Pourtant je n'oublie pas la Hollande, juste les contrastes font que j'y pense beaucoup. Tout à l'heure, je reprends cette lettre.

Maintenant, je reprends encore cette lettre. Comme je désirerais pouvoir te montrer le travail qui est en train.

Je suis réellement si fatigué, que je vois que l'écriture ne marche pas très fort.

Je t'écrirai mieux une autre fois, car cela commence maintenant à prendre corps cette idée de la décoration.

J'ai encore écrit à Gauguin avant-hier pour dire encore une fois, qu'il guérirait probablement bien plus vite ici.

Et il fera de si belles choses ici.

Pour se guérir il lui faudra du temps, je t'assure que je crois que si actuellement les idées pour le travail me viennent plus claires et plus abondantes, que de manger dans une bonne cuisine y est pour beaucoup, et voilà ce qu'il faudrait à tout le monde dans la peinture.

Que de choses encore qui doivent changer, n'est-ce pas vrai que les peintres devraient tous vivre comme des ouvriers? Un charpentier, un forgeron produit infiniment plus qu'eux d'habitude.

Dans la peinture aussi, il faudrait avoir de grands ateliers où chacun travaillerait plus régulièrement.

Sans date

553 F Lettre de Gauguin qui m'apprend qu'il t'a fait un envoi de tableaux et études. Serais bien content si tu pouvais trou-

ver le temps de m'écrire quelques détails sur ce que c'est. Sa lettre était accompagnée d'une lettre de Bernard pour dire qu'ils avaient reçu mon envoi de toiles, qu'ils vont garder tous les 7. Bernard me fera encore une autre étude en échange, et les trois autres, Moret, Laval et un jeune, enverront aussi des portraits, j'espère. Gauguin a mon portrait, et Bernard dit qu'il aurait le désir d'en avoir un pareil quoiqu'il en ait déjà un de moi, que dans le temps je lui ai échangé pour le portrait de sa grand'mère.

Et cela m'a fait plaisir qu'ils ne détestaient pas ce que j'avais fait en figure.

J'ai été et suis encore presque assommé par le travail de la semaine passée. Je ne peux encore rien faire... Je viens de dormir 16 heures d'un trait, ce qui m'a fait revenir à moi considérablement.

. .

Je voudrais bien que nous eussions le portrait de Seurat par lui-même. J'avais dit à Gauguin que si je l'avais engagé à faire un échange de portraits, c'était parce que je croyais que Bernard et lui, certes, auraient mutuellement fait déjà plusieurs études l'un de l'autre. Que cela n'étant pas le cas et lui ayant fait le portrait pour moi exprès, je n'en voulais pas en échange, considérant la chose trop importante. Il écrit pour dire qu'absolument il veut que je la prenne en échange, sa lettre est encore très complimenteuse, ce que ne méritant pas, passons outre. Je t'envoie l'article sur la Provence, qui me paraissait bien écrit. Ces *Félibres* sont une réunion littéraire et artistique, Clovis Hughes, Mistral, d'autres, qui écrivent en provençal et parfois en français des sonnets assez bien, même fort bien parfois.

Si les Félibres cessent un jour d'ignorer mon existence, ils passeront tous à la petite maison. Je préfère que cela n'arrive pas avant que j'aie terminé ma décoration. Mais, aimant la Provence aussi franchement qu'eux, j'ai peut-être le droit à leur attention

Si jamais j'y insiste sur ce droit, ce sera pour que mon travail reste ici ou à Marseille, où comme tu sais, j'aimerais bien à travailler... Si Gauguin et moi écrivons un article dans un des journaux d'ici, cela suffira pour entrer en relation.

Octobre 1888
Gauguin écrit avoir déjà expédié sa malle et promet venir 555 F
vers le 20 de ce mois-ci, donc dans quelques jours. Ce dont

je serai bien content, car j'ose croire que cela nous fera du bien de part et d'autre.

Pour ce qui est de la vente, certes, je te donne raison de ne pas la rechercher exprès, certes, je préférerais moi ne jamais vendre si la chose pouvait se faire.

Mais si nous y étions pourtant obligés, certes après les antécédents nous n'avons plus d'alternative, quand bien même qu'un jour cela deviendrait nécessaire, nous ne pourrions pas mieux faire que de ne pas presser.

. .

Quoi qu'il en soit, mon cher frère, voyons si tu te plains de ne rien avoir dans la caboche en fait de pouvoir produire de bonnes choses, voyons alors *à bien plus forte raison* dois-je moi sentir aussi une mélancolie pareille. Je ne ferai rien de rien sans toi, et voilà ne nous montons pas le coup pour ce que nous produisons ainsi à nous deux, mais fumons nos pipes en paix d'autre part sans trop nous tourmenter jusqu'à la mélancolie, de ne pas produire séparément et avec moins de douleur.

Certes, à des moments, moi je voudrais bien pour changer pouvoir faire un peu de commerce, et ainsi faisant gagner quelque argent de mon côté.

Mais acceptons, puisque nous ne pouvons pour le moment rien y changer, cette fatalité que toi tu sois toujours condamné au commerce sans repos ou variation, et moi, du mien c'est aussi sans repos toujours du travail bien fatigant et absorbant pour la tête. Dans un an, j'espère que tu sentiras qu'à nous deux nous avons fait une chose artistique.

. .

Je ne sais ce que j'entreprendrai après, car j'ai toujours la vue encore fatiguée.

Et, dans ces moments-là, juste après le travail dur et plus qu'il est dur, je me sens la caboche vide aussi, allez.

Et si je voulais me laisser aller à cela, rien ne me serait plus facile que de détester ce que je viens de faire et de donner des coups de pied dedans, comme le père Cézanne. Enfin, pourquoi donner des coups de pied dedans, laissons les études tranquilles et seulement si on n'y trouve rien de bon, si on y trouve ce qu'on appelle du bon, ma foi tant mieux.

Enfin, n'y réfléchissons pas trop profondément au bien et au mal, cela étant toujours bien relatif.

C'est juste le défaut des Hollandais d'appeler une chose

absolument bien et une autre absolument mal, ce qui n'existe pas du tout aussi raide que cela.

Tiens, j'ai aussi lu *Césarine* de Richepin, il y a des choses bien là-dedans, la marche des soldats en déroute, comme on sent leur fatigue, ne marchons-nous pas sans être soldat aussi quelquefois dans la vie.

La querelle du fils et du père est bien navrante, mais c'est comme « La glu » du même Richepin, je trouve que cela laisse aucun espoir, tandis que Guy de Maupassant, qui a écrit des choses certes aussi tristes, à la fin fait finir les choses plus humainement. Voir M. Parent, voir Pierre et Jean, cela ne finit pas par le bonheur mais enfin les gens se résignent et vont tout de même. Cela ne finit pas par du sang, des atrocités tant que cela, allez. Je préfère bien Guy de Maupassant à Richepin pour être plus consolant. Actuellement, je viens de lire *Eugénie Grandet* de Balzac, l'histoire d'un paysan avare.

Sans date

556 F

J'ai fait mettre le gaz dans l'atelier et dans la cuisine, ce qui me coûte 25 francs d'installation. Si Gauguin et moi travaillons une quinzaine tous les soirs, ne les regagnerons-nous pas? Seulement, comme d'ailleurs Gauguin peut maintenant venir de jour en jour, j'aurai absolument, absolument encore besoin de 50 francs au moins.

Je ne suis pas malade, mais je le deviendrais sans le moindre doute si je ne prenais pas une forte nourriture, et si je ne cessais pas de peindre pour quelques jours. Enfin, je suis encore une fois à peu près réduit au cas de la folie d'Hugues van der Goes dans le tableau d'Émile Wauters. Et si n'était que j'eusse une nature un peu double comme serait et d'un moine et d'un peintre, je serais, et cela depuis longtemps entièrement et en plein, réduit au cas sus-mentionné.

Enfin, même alors je ne crois pas que ma folie serait celle de la persécution, puisque mes sentiments à l'état d'exaltation donnent plutôt dans les préoccupations d'éternité et de vie éternelle.

Mais, quand même, il faut que je me méfie de mes nerfs, etc.

20 octobre 1888

557 F

Comme tu l'as appris par ma dépêche, Gauguin est arrivé en bonne santé. Il me fait même l'effet de se porter mieux que moi.

Il est naturellement très content de la vente que tu as faite et moi pas moins, puisque ainsi de certains frais encore absolument nécessaires pour l'installation, n'ont ni besoin d'attendre ni porteront sur ton dos seulement. Gauguin t'écrira, certes aujourd'hui. Il est très intéressant comme homme, et j'ai toute confiance qu'avec lui nous ferons des tas de choses. Il produira probablement beaucoup ici, et peut-être j'espère moi aussi.

Et alors pour toi j'ose croire le fardeau sera un *peu* moins lourd, et j'ose croire *beaucoup* moins lourd.

Je sens moi jusqu'à en être écrasé moralement et vidé physiquement le besoin de produire, justement parce que je n'ai en somme aucun autre moyen de jamais rentrer dans nos dépenses.

Je n'y puis rien que mes tableaux ne se vendent pas.

Le jour viendra, cependant, où l'on verra que cela vaut plus que le prix de la couleur et de ma vie en somme très maigre, que nous y mettons.

Je n'ai d'autre désir ni autre préoccupation en fait d'argent ou de finances, que d'abord à ne pas avoir des dettes.

Mais mon cher frère, ma dette est si grande, que, lorsque je l'aurai payée, ce que je pense réussir à faire cependant, le mal de produire des tableaux m'aura pris ma vie entière, et il me semblera ne pas avoir vécu. Il y a seulement que peut-être la production de tableaux me deviendra un peu plus difficile, et quant au nombre, il y en aura pas toujours autant

Que cela ne se vende pas maintenant, cela me donne une angoisse que toi-même en souffres, mais à moi cela me serait — si tu n'en étais pas trop gêné de ce que je ne rapporte rien — passablement égal.

Mais en finance, il me suffit de sentir cette vérité qu'un homme qui vit 50 ans et dépense deux mille par an, dépense cent mille francs et qu'il faut qu'il en rapporte aussi cent mille. Faire mille tableaux à cent francs dans sa vie d'artiste est bien bien bien dur, mais lorsque le tableau est à cent francs... et encore... notre tâche est par moments bien lourde. Mais il n'y a rien à changer à cela.

. .

J'ai eu un moment un peu le sentiment que j'allais être malade, mais la venue de Gauguin m'a tellement distrait que je suis sûr que cela se passera. Il faut que je ne néglige pas ma nourriture pendant un temps, et voilà tout et absolument tout.

Et, au bout de quelque temps, tu auras du travail.

Gauguin a apporté une magnifique toile, qu'il a échangée avec Bernard, des Bretonnes dans un pré vert — blanc, noir, vert, et une note rouge et les tons mats de la chair. Enfin, ayons tous bon courage.

Je crois que le jour viendra que moi je vendrai aussi, mais vis-à-vis de toi, je suis tellement en retard, et tout en dépensant je ne rapporte rien. Ce sentiment-là m'attriste quelquefois.

. .

Bientôt, lorsque Gauguin t'écrit, j'ajouterai encore une lettre à la sienne. Je ne sais naturellement pas d'avance ce que Gauguin dira de ce pays-ci, et de notre vie, mais dans tous les cas il est très content de la bonne vente que tu lui as faite.

22 octobre 1888

Pour malade je t'ai déjà dit que je ne pensais pas l'être, 558 F mais je le serais devenu si mes dépenses avaient dû continuer.

Puisque j'étais dans une atroce inquiétude de te faire un effort au-dessus de tes forces.

Je sentais d'un côté que je ne pouvais faire mieux que de pousser à bout la chose commencée d'engager Gauguin à nous joindre, et d'autre part comme tu peux le savoir par expérience, lorsqu'on se meuble ou s'installe, c'est que c'est plus difficile qu'on ne pense.

Maintenant, j'ose enfin respirer, puisque nous avons eu une rude chance tous par la vente que tu as pu faire pour Gauguin. De façon ou d'autre, toujours tous les trois, lui, toi et moi pouvons un peu nous recueillir pour nous rendre compte avec calme de ce que nous venons de faire.

N'aie pas crainte de ce que j'aurais des préoccupations d'argent; Gauguin venu, le but est *provisoirement atteint*. Lui et moi, en combinant nos dépenses, à deux ne dépenseront même pas ce que me coûtait la vie ici à moi tout seul.

Lui pourra mettre même de côté de l'argent au fur et à mesure qu'il vend. Qui lui servira, mettons dans un an, pour s'installer à la Martinique et que, sans cela, il ne pourrait mettre de côté.

Toi, tu auras mon travail et un tableau de lui en plus chaque mois.

Et moi, je ferai le même travail sans avoir tant de mal et sans faire tant de frais. Même, dans le temps, il me semblait

que la combinaison que nous venons de faire était de bonne politique. La maison marche fort bien et devient non seulement confortable mais aussi une maison d'artiste.

Ne crains donc rien pour moi ni pour toi non plus.

J'ai en effet eu une horrible inquiétude pour toi, car si Gauguin n'avait pas eu les mêmes idées, j'aurais occasionné d'assez fortes dépenses pour rien. Mais Gauguin est étonnant comme homme, il ne s'emballe pas et il attendra ici fort tranquillement et tout en travaillant dur, le bon moment de faire un immense pas en avant.

Le repos, il en avait autant besoin que moi. Avec son argent qu'il vient de gagner, certes, il aurait pu se payer le repos en Bretagne également, *mais comme cela est actuellement, il est sûr de pouvoir attendre sans retomber dans la dette fatale.* Nous ne dépenserons *à deux* pas plus de 250 francs par mois. Et dépenserons *beaucoup moins* en couleur, puisque nous allons en faire nous-mêmes.

N'aie donc de ton côté aucune inquiétude pour nous, et prends haleine aussi, dont tu auras rudement besoin.

De mon côté je voudrais seulement te dire également que je ne demande qu'à continuer à un prix par mois tout ordinaire de 150 (et le même pour Gauguin). Ce qui dans tous les

cas réduit ma dépense personnelle. Tandis que ses tableaux, certes, monteront.

Alors après, si tu gardes mes tableaux pour toi, soit à Paris soit ici, je serai beaucoup plus content de pouvoir carrément dire que tu préfères garder mon travail pour nous que de le vendre, que d'avoir à me mêler de la lutte d'argent dans ce moment. Certes. D'ailleurs, si ce que je fais soit bon, alors nous n'y perdrons rien en tant que quant à l'argent, car comme du vin qu'on aurait en cave cela caverait tranquillement. D'un autre côté, ce n'est que comme de juste que je me donne un peu de mal pour faire une peinture telle que *même* au point de vue de l'argent, il soit préférable qu'elle soit sur ma toile que dans les tubes.

Novembre 1888

Nos journées se passent à travailler, travailler toujours, le soir, nous sommes éreintés et nous allons au café, pour nous coucher de bonne heure après! Voilà l'existence. Naturellement, ici aussi nous sommes en hiver, quoiqu'il continue toujours à faire fort beau de temps en temps. Mais je ne trouve pas désagréable de chercher à travailler d'imagination, puisque cela me permet de ne pas sortir. Travailler dans la chaleur d'une étuve ne me gêne pas, mais le froid ne fait pas mon affaire comme tu sais. 560 F

. .

Si nous pouvons tenir le siège, un jour de victoire viendra pour nous, quand bien même qu'on ne serait pas dans les gens desquels on parle. C'est un peu le cas de songer à ce proverbe : joie de rue, douleur de maison.

Que veux-tu! Supposant que nous avons encore toute une bataille à faire, alors il faut chercher à mûrir tranquillement.

Tu m'as toujours dit de faire de la qualité et non tant que ça la quantité.

Or, rien ne nous empêche d'avoir beaucoup d'études comptant comme telles et conséquemment pas à vendre un tas de choses. Et si nous soyons tôt ou tard *obligés* de vendre, alors de vendre un peu plus cher des choses qui peuvent au point de vue de la recherche sérieuse se maintenir.

. .

Gauguin travaille beaucoup, j'aime beaucoup une nature morte à fond et avant-plan jaunes, il a en train un portrait de moi que je ne compte pas dans ses entreprises sans issue,

439

il fait actuellement des paysages et, enfin, il a une toile bien de laveuses, même fort bien à ce que je trouve.

Tu dois recevoir deux dessins de Gauguin en retour de 50 francs que tu lui avais envoyés de Bretagne. Mais la mère Bernard se les était simplement appropriés. Parlant d'histoires sans nom, c'en est bien une. Je crois qu'elle finira pourtant par les rendre, sache, qu'à mon avis, les Bernard sont très beaux et qu'il aura du succès parisien mérité. Très intéressant que tu aies rencontré Chatrian.

Est-il blond ou noir, je voudrais savoir cela, puisque je connais les deux portraits.

C'est surtout *Madame Thérèse* et *L'Ami Fritz* que j'aime dans leur œuvre. Sur l'histoire d'un sous-maître, il me semble qu'il y ait plus à redire, que cela me paraissait dans le temps pouvoir être le cas.

Je crois que nous finirons par passer nos soirées à dessiner et à écrire, il y a plus à travailler que nous ne puissions faire.

Tu sais que Gauguin est invité à exposer aux vingtistes. Son imagination le porte déjà à songer à se fixer à Bruxelles, ce qui, certes, serait un moyen de se retrouver dans la possibilité de revoir sa femme danoise.

Sans date

561 F J'ai reçu de M. C. Dujardin une lettre relative à l'exposition de toiles de moi dans son trou noir. Je trouve à tel point dégoûtant de payer par une toile pour l'exposition projetée, qu'en réalité, à la lettre de ce monsieur, il n'y a pas deux réponses à faire. Il y en a une et tu la trouveras ci-incluse. Seulement, je te l'envoie à toi et non à lui pour que tu saches ma pensée et que à lui tu lui dises simplement que j'ai changé d'avis et dans ce moment ai aucune envie d'exposer. C'est pas le moins du monde la peine de se fâcher avec le coco, il vaut mieux être banalement poli. Ainsi, pas d'exposition à la *Revue indépendante*, j'ose hardiment croire que Gauguin aussi soit de cet avis. Dans tous les cas, il ne m'engage pas du tout à le faire.

Nous n'avons guère exposé n'est-ce pas, il y a eu quelques toiles chez Tanguy d'abord, chez Thomas, chez Martin ensuite.

Or, moi ici, je déclare absolument ignorer l'utilité même de cela, et il me semblerait plus juste, certes, que toi simplement gardes dans ton appartement les études que tu aimeras, que les autres tu me les renvoies roulées ici, puisque l'apparte-

ment est petit et que si tu gardais tout il y aurait encombrement.

Alors, sans nous presser, je prépare ici de quoi faire une exposition plus sérieuse.

Mais, pour la *Revue indépendante*, je te prie de couper bien net, l'occasion est trop belle tu sens que l'on se trompe joliment si l'on s'imaginait que je vais payer pour qu'on me mette bien en montre dans un tel trou petit, noir et intrigant surtout.

Maintenant, pour ce qui est des quelques toiles chez Tanguy et Thomas... cela m'est si absolument indifférent qu'en réalité c'est pas la peine d'en parler, mais sache surtout que je n'y tiens pas du tout. Je sais d'avance ce que je ferai le moment où j'aurai assez de toiles. Pour le moment, je ne m'occupe que d'en faire.

. .

Oui je crois que pour l'exposition de mon travail, il faut s'expliquer bien nettement. Toi, tu es chez les Goupil, tu n'as pas le droit de faire des affaires en dehors de la maison. Donc, moi absent, je n'expose *pas*. Je répète : chez Tanguy c'est indifférent, pourvu que Tanguy sache bien qu'il n'a aucun droit lui sur mes toiles, *aucun*.

Alors ma position est au moins nette, ce qui ne m'est pas absolument indifférent.

Avec encore un peu de travail, j'aurai de quoi ne plus avoir besoin d'exposer du tout, c'est cela que je vise.

. .

Gauguin a aussi presque fini son café de nuit. Il est bien intéressant comme ami, il faut que je te dise qu'il sait faire la cuisine *parfaitement*, je crois que j'apprendrai cela de lui, c'est bien commode. Nous nous trouvons fort bien de faire des cadres avec de simples baguettes clouées sur le châssis et peints, ce que moi j'ai commencé. Sais-tu que c'est un peu Gauguin l'inventeur du cadre blanc? Mais le cadre de 4 baguettes clouées sur le châssis coûte *5 sous*, et nous allons certainement le perfectionner.

Sans date

Gauguin travaille à une femme nue très originale dans du foin avec des cochons. Cela promet de devenir très beau et d'un grand style. Il a fait revenir de Paris, un pot magnifique avec 2 têtes de rats.

C'est un bien grand artiste et un bien excellent ami.

562 F

563 F Gauguin commence à surmonter son mal de foie ou d'esto-
mac, qui dans les derniers temps l'a agacé. Maintenant, je
t'écris pour te répondre à ce que tu me disais que tu ferais
encadrer une petite toile d'un pêcher rose, je crois pour mettre
ça chez ces messieurs.

Je ne veux pas laisser dans le vague ce que je pense de cela.

D'abord si tu as envie toi d'y mettre là soit une mauvaise
soit une bonne chose de moi, ma foi si cela peut augmenter
ton bonheur bien sûr que soit à présent, soit plus tard, tu as
et tu auras carte blanche.

Mais si c'est pour soit mon plaisir, *soit pour mon avantage*
à moi, par contre serais d'avis que c'est complètement innée-
cessaire.

Me demanderais-tu ce qui me ferait plaisir c'est tout simple-
ment une seule chose : que tu gardes toi dans l'appartement
ce que tu aimes dans ce que je fais, et que tu n'en vendes
pas maintenant.

Le reste, ce qui encombre, renvoie-le moi ici, pour cette
bonne raison que tout ce que j'ai fait *sur nature* c'est des
marrons pris dans le feu.

Gauguin malgré lui et malgré moi m'a un peu démontré
qu'il était temps que je varie un peu, je commence à compo-

ser de tête, et pour ce travail-là, toutes mes études me seront toujours utiles, lorsqu'elles me rappelleront d'anciennes choses vues.

Qu'importe-t-il donc d'en vendre si nous ne sommes pas absolument pressés d'argent?

Car je suis d'ailleurs sûr d'avance que tu finiras par voir la chose comme cela.

. .

L'un ou l'autre veut-il acheter pourtant, bon, ils n'ont alors qu'à s'adresser directement à moi. Mais, sois-en sûr, si nous pouvons soutenir le siège, mon jour viendra. Je ne peux ni ne dois, dans ce moment, faire autre chose que travailler.

Cela me fait énormément de bien d'avoir de la compagnie aussi intelligente que Gauguin et de le voir travailler.

Tu verras que de certains vont reprocher à Gauguin de ne plus faire l'impressionnisme.

Ses deux dernières toiles, que tu vas voir, sont très fermes dans la pâte, il y a du travail au couteau même. Et ça enfoncera ses toiles bretonnes un peu, pas toutes mais certaines.

. .

Tu n'y perdras rien en attendant un peu mon travail, et nous laisserons nos chers copains tranquillement mépriser les actuelles. Heureusement pour moi je sais assez ce que je veux, et je suis d'une extrême indifférence pour la critique de travailler à la hâte au fond.

En réponse, j'en ai fabriqué de ces jours-ci *encore plus* à la hâte. Gauguin me disait l'autre jour, qu'il avait vu de Claude Monet un tableau de tournesols dans un grand vase japonais très beau, mais — il aime mieux les miens. Je ne suis pas de cet avis — seulement ne crois pas que je suis en train de faiblir.

Je regrette, comme toujours, ainsi que cela t'est connu, la rareté des modèles, les mille contrariétés pour vaincre cette difficulté-là. Si j'étais un tout autre homme, et si j'étais plus riche, je pourrais *forcer* cela, actuellement, je ne lâche pas et mine sourdement.

Si, à quarante ans, je fais un tableau de figures tel que les fleurs dont parlait Gauguin, j'aurais une position d'artiste à côté de n'importe qui. Donc persévérance.

23 décembre 1888

Je crois que Gauguin s'était un peu découragé de la bonne ville d'Arles, de la petite maison jaune où nous travaillons, et surtout de moi.

565 F

443

En effet, il y aurait pour lui comme pour moi des difficultés graves à vaincre encore ici.

Mais ces difficultés sont plutôt en dedans de nous-mêmes qu'autre part

En somme, je crois moi qu'ou bien il partira carrément ou bien il restera carrément.

Avant d'agir, je lui ai dit de réfléchir et de refaire ses calculs.

Gauguin est très fort, très créateur, mais justement à cause de cela, il lui faut la paix.

La trouvera-t-il ailleurs s'il ne la trouve pas ici ?

J'attends qu'il prenne une décision avec une sérénité absolue.

1er janvier 1889

566 ᵛ J'espère que Gauguin te rassurera complètement, aussi un peu pour les affaires de la peinture.

Je compte bientôt reprendre le travail.

La femme de ménage et mon ami Roulin, avaient pris soin de la maison, avaient tout mis en bon ordre.

Lorsque je sortirai, je pourrai reprendre mon petit chemin ici et bientôt la belle saison va venir et je recommencerai les vergers en fleur.

Je suis mon cher frère si *navré* de ton voyage, j'eusse désiré que cela t'eût été épargné, car, en somme, aucun mal ne m'est arrivé et il n'y avait pas de quoi te déranger.

Je ne saurais te dire combien cela me réjouit que tu aies fait la paix et même plus que cela avec les Bonger.

Dis cela de ma part à André et serre-lui la main bien cordialement pour moi.

Que n'aurais-je pas donné que tu eusses vu Arles lorsqu'il y fait beau, maintenant tu l'as vu en noir.

Bon courage cependant, adresse les lettres directement à moi Place Lamartine, 2. J'enverrai à Gauguin ses tableaux restés à la maison aussitôt qu'il le désirera. Nous lui devons les dépenses faites par lui pour les meubles.

Poignée de main, je dois encore rentrer à l'hôpital, mais sous peu, j'en sortirai tout à fait.

Écris aussi un mot à la mère de ma part, que personne ne se fasse des inquiétudes.

(au verso)

Mon cher ami Gauguin, je profite de ma première sortie de l'hôpital pour vous écrire deux mots d'amitié sincère et profonde.

J'ai beaucoup pensé à vous à l'hôpital et même en pleine fièvre et faiblesse relative.

Dites — le voyage de mon frère Théo était-il donc bien nécessaire — mon ami?

Maintenant, au moins, rassurez-le tout à fait et vous-même je vous en prie ayez confiance qu'en somme aucun mal n'existe dans ce meilleur des mondes où tout marche toujours pour le mieux.

Alors, je désire que vous disiez bien des choses de ma part au bon Schuffenecker, que vous vous absteniez jusqu'à plus mûre réflexion faite de part et d'autre, de dire du mal de notre pauvre petite maison jaune, que vous saluiez de ma part les peintres que j'ai vus à Paris. Je vous souhaite la prospérité à Paris, avec une bonne poignée de main,

<div align="right">t. à t. VINCENT.</div>

Roulin a été véritablement bon pour moi, c'est lui qui a eu la présence d'esprit de me faire sortir de là avant que les autres n'étaient convaincus.

Répondez-moi, s. v. p.

<div align="right">2 janvier 1889</div>

Afin de te rassurer tout à fait sur mon compte, je t'écris ces quelques mots dans le cabinet de M. l'interne Rey, que tu as vu toi-même. Je resterai encore quelques jours ici à l'hôpital, puis j'ose compter retourner à la maison très tranquillement.

Maintenant je te prie à toi une seule chose, de ne pas t'inquiéter, car cela me causerait une inquiétude de *trop*.

A présent, causons de notre ami Gauguin, l'ai-je effrayé? enfin pourquoi ne me donne-t-il pas un signe de vie? Il doit être parti avec toi. Il avait d'ailleurs besoin de revoir Paris, et à Paris peut-être, il se sentira plus chez lui qu'ici. Dis à Gauguin de m'écrire, et que je pense à lui toujours.

Bonne poignée de main, j'ai lu et relu ta lettre concernant ta rencontre avec les Bonger. C'est parfait. Pour moi, je suis content de rester tel que je suis. Encore une fois bonne poignée de main à toi et à Gauguin [1].

567 F

1. Je joins quelques mots à la lettre de M. votre frère pour vous rassurer à mon tour, sur son compte.

Je suis heureux de vous annoncer que mes prédictions se sont réalisées et que cette surexcitation n'a été que passagère. Je crois fort qu'il sera remis dans quel-

568 F Peut-être je ne t'écrirai pas une bien longue lettre aujour-
d'hui, mais dans tous les cas un mot pour te faire savoir que
je suis rentré chez moi aujourd'hui. Combien je regrette que
tu te sois dérangé pour si peu de chose, pardonnez-le moi,
qui en somme en suis probablement la cause première. J'ai
pas prévu que cela aurait la conséquence qu'on t'en parle-
rait. Suffit. M. Rey est venu voir la peinture avec deux de
ses amis médecins, et eux
comprennent au moins
bigrement vite ce que
c'est que des complé-
mentaires.

Maintenant, je compte
faire le portrait de M.
Rey et possiblement
d'autres portraits dès
que je me serai un peu
réhabitué à la peinture.
Merci de ta dernière
lettre, certes, je te sens
toujours présent, mais
de ton côté sache aussi
que je travaille à la
même chose que toi.

.

Je crois seulement que
nous devons encore nous
tenir tranquilles pour ma
peinture à moi. Si tu en
veux, certes, je peux
déjà t'en envoyer, mais
lorsque le calme me re-
viendra, j'espère faire

autre chose. Toutefois, pour les Indépendants, fais **comme
bon** te semblera et comme feront les autres.

. .

ques jours. J'ai tenu à ce qu'il vous écrivît lui-même, pour vous rendre mieux
compte de son état. Je l'ai fait descendre à mon cabinet pour causer un peu. Cela
me distraira et lui fera du bien à lui.

Veuillez agréer, Monsieur, mes salutations les plus empressées,

REY.

Écris-moi bientôt, et sois tout à fait rassuré sur ma santé, cela me guérira complètement de savoir que cela marche bien pour toi. Que fait Gauguin? Sa famille étant dans le nord, lui ayant été invité d'exposer en Belgique, et ayant présentement du succès à Paris, j'aime à croire qu'il a trouvé sa voie. Bonne poignée de main, je suis quand même passablement heureux que cela soit une chose *passée*.

Sans date

569 F

J'espère que cela ne t'épatera pas trop que tout en t'ayant écrit ce matin, j'y ajoute encore quelques mots ce soir même.

Car il y a plusieurs jours que je n'ai pas pu écrire, mais tu vois bien que cela est *passé* maintenant.

J'ai écrit un mot à la mère et à Wil *que j'ai adressé à la sœur* dans le seul but de les tranquilliser pour le cas où tu aurais dit un mot de ce que j'avais été malade.

Dis-leur de ton côté simplement que j'ai été un peu malade comme dans le temps, lorsque j'ai eu la chaude pisse à La Haye et que je me suis fait soigner à l'hospice. Seulement, que cela ne vaut pas la peine d'en parler puisque j'en ai été quitte pour la peur, et que je n'ai été à l'hospice sus-dit ou sus-mentionné que quelques jours.

De cette façon tu te trouveras sans doute d'accord avec le petit mot que je leur ai fait avaler là-bas à la maison en Hollande.

Et ainsi faisant, il leur sera passablement difficile de se faire du mauvais sang pour cela. J'espère que tu trouveras cet arrangement-là innocent assez.

Également, tu pourras voir par là que je n'ai pas encore oublié de blaguer quelquefois.

Je vais me remettre au travail demain, je commencerai à faire une ou deux natures mortes pour retrouver l'habitude de peindre. Roulin a été excellent pour moi et j'ose croire que cela restera un ami solide, dont j'aurai assez souvent besoin, car il connaît bien le pays.

Nous avons dîné ensemble aujourd'hui.

Si jamais tu veux rendre l'interne Rey *très heureux*, voici ce qui lui ferait bien plaisir, il a entendu parler d'un tableau de Rembrandt, *La Leçon d'anatomie*. Je lui ai dit que nous lui en procurerions la gravure pour son cabinet de travail.

Aussitôt que je me sentirai un peu en force j'espère faire son portrait.

447

. .

Je t'assure que quelques jours à l'hôpital étaient très inté-
ressants et on apprend peut-être à vivre des malades.

J'espère que je n'ai eu qu'une simple toquade d'artiste, et
puis beaucoup de fièvre à la suite d'une perte de sang *très*
considérable, une artère ayant été coupée, mais l'appétit m'est
revenu immédiatement, la digestion va bien et le sang se
refait de jour en jour, et ainsi de jour en jour, la sérénité me
revient pour la tête. Je te prie donc d'oublier de parti pris
délibéré ton triste voyage et ma maladie.

Tu vois que je fais ce que tu m'as demandé, que je t'écris
ce que je sens et ce que je pense.

9 janvier 1889

570 F Encore avant de recevoir (à l'instant même) ta bonne lettre,
j'avais reçu ce matin de la part de ta fiancée, une lettre de
faire-part. Aussi lui ai-je déjà adressé en réponse mes sincères
félicitations, ainsi que je te les répète à toi par la présente.

Ma crainte que mon indisposition n'empêchât ton voyage
si nécessaire, et par moi tant et depuis si longtemps espéré,
cette crainte ayant maintenant disparu je me ressens tout à
fait normal.

Ce matin, j'ai été encore me faire panser à l'hospice et me
suis promené pendant une heure et demie avec l'interne, et
nous avons causé un peu de tout, même d'histoire naturelle.

Ce que tu me dis de Gauguin me fait énormément plaisir
c. à d. qu'il n'ait pas abandonné son projet de retourner aux
tropiques. C'est là pour lui le chemin droit. Je crois voir clair
dans son plan et l'approuve de grand cœur. Naturellement, je
le regrette, mais tu conçois que pourvu que ça marche bien
pour lui, c'est tout ce qu'il me faut.

. .

Le défaut de calcul du copain Gauguin était selon moi que
lui a un peu trop l'habitude de s'aveugler sur les frais inévi-
tables de loyer de maison, de femme de ménage et un grand
tas de choses terrestres de ce genre. Or, toutes ces choses-là
pèsent un peu sur notre dos à nous autres, mais une fois que
nous les supportons, d'autres artistes pourraient loger avec
moi sans avoir ces charges-là.

On vient de m'avertir que dans mon absence le propriétaire
de ma maison ici aurait fait un contrat avec un bonhomme
qui a un bureau de tabac pour me mettre à la porte, et pour
lui donner à ce marchand de tabac-là la maison.

Cela m'inquiète médiocrement, car je ne suis pas trop disposé à me faire mettre à la porte de cette maison presque honteusement, alors que c'est moi qui l'ai fait repeindre en dedans et en dehors, et qui y ai fait mettre le gaz, etc., en somme qui ai rendu habitable une maison qui avait été fermée et inhabitée depuis assez longtemps, et que j'ai prise dans un bien triste état. Cela pour t'avertir que peut-être par exemple à Pâques, si le propriétaire persiste, je te demanderai conseil là-dedans, et que je ne me considère en tout cela qu'un gérant pour défendre les intérêts de nos amis les artistes. D'ici là d'ailleurs il est plus que probable qu'il y coulera de l'eau sous le pont.

Et le principal c'est de ne pas s'en inquiéter, Bernard t'a-t-il déjà rendu le livre de Silvestre, j'aurais besoin du titre exact pour faire lire ce livre aux médecins en question.

Physiquement je vais bien, la blessure se ferme très bien et la grande perte de sang s'équilibre puisque je mange et digère bien. Le plus *redoutable* serait l'insomnie et le médecin ne m'en a pas parlé ni moi je ne lui en ai pas encore parlé non plus. Mais je la combats moi-même.

Cette insomnie, je la combats par une dose très très forte de camphre dans mon atelier et mon matelas, et si jamais toi-même ne dormais pas je te recommande cela. Je redoutais beaucoup de coucher seul dans la maison et j'ai eu inquiétude de ne pas pouvoir dormir. Mais cela s'est bien passé et j'ose croire que cela ne reparaîtra pas. La souffrance de ce côté-là à l'hôpital a été atroce et cependant dans tout cela étant bien plus bas qu'évanoui, je peux te dire comme curiosité que j'ai continué à penser à Degas. Gauguin et moi avions causé de Degas et j'avais fait remarquer à Gauguin que Degas avait dit ceci...

« Je me réserve les Arlésiennes. »

Or, toi qui sais combien Degas est subtil, de retour à Paris, dis un peu à Degas que je l'avoue que jusqu'à présent, j'ai été impuissant à les peindre désempoisonnées, les femmes d'Arles, et qu'il ne doit pas croire Gauguin si Gauguin lui dit du bien avant l'heure de mon travail, qui ne s'est fait que maladivement.

Or si je me refais, je *dois recommencer* et ne pourrai pas atteindre de nouveau ces sommets où la maladie m'a imparfaitement entraîné.

. .

As-tu vu le portrait de moi qu'a Gauguin, et as-tu vu le

449

portrait que Gauguin a fait de soi juste dans les derniers jours?

Si tu comparais le portrait que Gauguin a fait de soi alors, avec celui que j'ai encore de lui, qu'il m'a envoyé de Bretagne en échange du mien, tu verrais que personnellement il s'est en somme tranquillisé ici.

<div style="text-align: right">17 janvier 1889</div>

Répondre à toutes les questions le peux-tu toi-même dans ce moment, je ne m'en sens pas capable. Je veux bien, réflexion faite, chercher une solution mais il faut que je relise encore la lettre, etc.

Mais, avant de discuter ce que je dépenserais ou ne dépenserais pas pendant toute une année, cela nous mettrait peut-être sur une voie de revoir un peu rien que le mois actuel courant.

Dans tous les cas, cela a été lamentable tout à fait, et certes je me compterais heureux, si enfin tu eusses un peu l'attention sérieuse pour ce qui en est et en a été si longtemps.

Mais, que veux-tu, c'est malheureusement compliqué de plusieurs façons, mes tableaux sont sans valeur, ils me coûtent, il est vrai, des dépenses extraordinaires, même en sang et cervelle peut-être parfois. Je n'insiste pas, et que veux-tu que je t'en dise?

Revenons toujours au mois actuel et ne parlons que de l'argent.

Le 23 décembre, il y avait encore en caisse 1 louis et 3 sous. Ce même jour, j'ai reçu de toi le billet de 100 francs.

Voici les dépenses :

Donné à Roulin pour payer à la femme de ménage son mois de décembre : 20 francs; ainsi que la première quinzaine de janvier : 10 francs.	fr. 30
Payé à l'hôpital.	— 21
Payé aux infirmiers qui m'avaient pansé.	— 10
En revenant ici payé une table, un réchaud à gaz, etc. qui m'avaient été prêtés et que j'ai pris alors à compte	— 20
Payé pour faire blanchir toute la literie, le linge ensanglanté, etc.	— 12,50
Divers achats comme une douzaine de brosses, un chapeau, etc. etc. mettons.	— 10
	fr. 103,50

Nous sommes ainsi déjà arrivé le jour ou le lendemain de ma sortie de l'hôpital à un déboursement forcé de ma part de fr. 103,50 ce à quoi il faut encore ajouter qu'alors le premier jour j'ai été dîner avec Roulin au restaurant joyeusement, tout à fait rassuré et ne redoutant pas une nouvelle angoisse.

Enfin, le résultat de tout cela fut que vers le 8 j'étais à sec. Mais un ou deux jours après j'ai emprunté 5 francs. Nous en étions à peine au 10. J'espérais vers le 10 une lettre de toi, or, cette lettre n'arrivant qu'aujourd'hui 17 janvier, l'intervalle a été un jeûne des plus rigoureux, à plus forte raison douloureux que mon rétablissement ne pouvait se faire dans ces conditions-là.

J'ai néanmoins repris le travail, et j'ai déjà 3 études faites à l'atelier, plus le portrait de M. Rey que je lui ai donné en souvenir. Il n'y a donc pas cette fois non plus encore aucun mal plus grave qu'un peu plus de souffrance et d'angoisse relative. Et je conserve tout bon espoir. Mais je me sens faible et un peu inquiet et craintif. Ce qui se passera j'espère en reprenant mes forces.

Rey m'a dit qu'il suffisait d'être très impressionnable pour avoir eu ce que j'avais eu quant à la crise, et que actuellement je n'étais qu'anémique mais que réellement je devais me nourrir. Mais moi j'ai pris la liberté de dire à M. Rey que si actuellement pour moi la première question avait été de reprendre mes forces, si par un grand hasard ou malentendu justement il m'était encore arrivé un jeûne rigoureux d'une semaine, si dans de pareilles circonstances il aurait déjà vu beaucoup de fous passablement tranquilles et capables de travailler et sinon qu'il daignerait alors s'en souvenir à l'occasion que provisoirement moi je ne suis pas encore fou. Maintenant, dans ces payements faits, considérant que toute la maison était dérangée par cette aventure, et tout le linge et mes habits souillés, y a-t-il dans ces dépenses rien d'indu, d'extravagant, ou d'exagéré? Si, aussitôt en rentrant, j'ai payé ce qui était dû à des gens à peu près aussi pauvres que moi-même, y a-t-il erreur de ma part ou ai-je pu économiser davantage?

Maintenant, aujourd'hui le 17, je reçois 50 francs enfin. Là-dessus, je paye d'abord les 5 francs empruntés au cafetier, plus 10 consommations prises dans le courant de cette dernière semaine à crédit, ce qui fait. fr. 7,50

| | *Report.* | **fr.** | 7,50 |

Je dois payer encore du linge rapporté de l'hôpi-
tal, et puis de cette semaine écoulée, et réparation
de souliers et d'un pantalon, certes ensemble quelque
chose comme — 5
 Bois et charbon encore à payer de décembre et
à reprendre, pas moins de. — 5
Femme de ménage 2ᵉ quinzaine janvier. — 10

 fr. 27,50

 Net, il me restera demain matin lorsque j'aurai soldé ce
montant : fr. 26,50.
 Nous sommes le 17, il reste 13 jours à faire.
 Demande combien pourrai-je dépenser par jour? Il y a
ensuite à ajouter que tu as envoyé 30 francs à Roulin sur
lesquels il a payé les 21,50 de loyer de décembre.
 Voilà, mon cher frère, le compte du mois actuel. Il n'est
pas fini. Nous abordons maintenant des dépenses qui ont été
occasionnées par un télégramme de Gauguin, que je lui ai déjà
assez formellement reproché d'avoir dépêché.
 Les dépenses ainsi faites de travers sont-elles inférieures à
200 francs? Gauguin lui-même prétend-il qu'il a fait là des
manœuvres magistrales? Écoutez, je n'insiste pas davantage
sur l'absurdité de cette démarche, supposons que moi j'étais
tout ce qu'on voudra d'égaré, pourquoi alors l'illustre copain
n'était-il pas plus calme?
 Je n'insisterai pas davantage sur ce point.
 Je ne saurais assez te louer d'avoir payé Gauguin d'une
telle façon qu'il ne saurait que se louer des rapports qu'il a
eus avec nous. Cela voilà encore malencontreusement une
dépense peut-être plus forte que de juste, mais enfin là, j'entre-
vois une espérance. Ne doit-il pas lui, ou au moins ne devrait-il
pas un peu commencer à voir que nous n'étions pas ses exploi-
teurs, mais qu'au contraire, on y tenait de lui sauvegarder
l'existence, la possibilité de travail et... et... l'honnêteté?
 Si cela est au-dessous des prospectus grandioses d'associa-
tions d'artistes qu'il a proposés et auxquels il tient toujours
en façon que tu sais, si cela est au-dessous de ses autres châ-
teaux en Espagne — pourquoi alors ne pas le considérer comme
irresponsable des douleurs et dégâts qu'inconsciemment tant
à toi qu'à moi il aurait pu dans son aveuglement nous cau-
ser?

452

Si actuellement encore cette thèse-là te paraîtrait trop hardie, je n'insiste pas, mais attendons.

Il y a eu des antécédents dans ce qu'il appelle « la banque de Paris » et se croit malin là-dedans. Peut-être de ce côté-là toi et moi sommes décidément peu curieux.

Quand même ceci se trouve pas tout à fait en désaccord avec certains passages de notre correspondance antérieure.

Si Gauguin était à Paris pour un peu bien s'étudier, ou se faire étudier par médecin spécialiste, ma foi, je ne sais trop ce qui en résulterait.

Je lui ai vu faire, à diverses reprises, des choses que toi ou moi ne nous permettrions pas de faire, ayant des consciences autrement sentant, j'ai entendu deux ou trois choses qu'on disait de lui dans ce même genre, mais moi qui l'ai vu de très très près, je le crois entraîné par l'imagination, par de l'orgueil peut-être, mais — assez irresponsable.

Cette conclusion-là n'implique pas que je te recommande beaucoup de l'écouter en toute circonstance. Mais, dans l'occasion du règlement de son compte, je vois que tu as agi avec une conscience supérieure, et alors je crois que nous n'avons rien à craindre d'être induits dans des erreurs de « banque de Paris » par lui.

Mais lui, ...ma foi, qu'il fasse tout ce qu'il veuille, qu'il ait ses indépendances (de quelle façon considère-t-il son caractère indépendant?), ses opinions, et qu'il aille son chemin du moment qu'il lui semble qu'il le sache mieux que nous.

Je trouve assez étrange qu'il me réclame un tableau de tournesols en m'offrant en échange je suppose ou comme cadeau, quelques études qu'il a laissées ici. Je lui renverrai ses études, qui, probablement, auront pour lui des utilités qu'elles n'auraient aucunement pour moi.

Mais pour le moment je garde mes toiles ici et catégoriquement je garde moi mes tournesols en question.

Il en a déjà deux, que cela lui suffise.

Et s'il n'est pas content de l'échange fait avec moi, il peut reprendre sa petite toile de la Martinique et son portrait qu'il m'a renvoyé de Bretagne, en me rendant de son côté et mon portrait et mes deux toiles de tournesols qu'il a prises à Paris. Si donc jamais il réabordera ce sujet ce que je dis est assez clair.

Comment Gauguin peut-il prétendre avoir craint de me déranger par sa présence, alors qu'il saurait difficilement nier

qu'il a su que continuellement je l'ai demandé et qu'on le lui a dit et redit que j'insistais à le voir à l'instant.

Justement pour lui dire de garder cela pour lui et pour moi, sans te déranger toi. Il n'a pas voulu écouter.

Cela me fatigue de récapituler tout cela et de calculer et recalculer des choses de ce genre.

J'ai essayé dans cette lettre de te montrer la différence qu'il y existe entre mes dépenses nettes et venant directement de moi, et celles dont je suis moins responsable.

J'ai été désolé de ce que juste à ce moment tu eusses ces dépenses, qui ne profitaient à personne.

Que sera la suite, je verrai au fur et à mesure que je reprendrai mes forces si ma position est tenable. Je redoute tant un changement ou déménagement justement à cause de nouveaux frais. Jamais je peux depuis assez longtemps tout à fait reprendre haleine. Je ne lâche pas le travail parce que par moments il marche, et je crois avec patience justement arriver à ce résultat de pouvoir recouvrer par des tableaux faits, les dépenses antérieures.

. .

Je n'ai naturellement pas parlé d'autre chose, mais ce que j'ai dit c'est que moi je regretterais toujours de ne pas être médecin, et que ceux qui croient que la peinture est belle, feraient bien de n'y voir qu'une étude de la nature.

Cela demeurera quand même dommage que Gauguin et moi aient peut-être lâché trop vite la question de Rembrandt et de la lumière, que nous avions entamée.

. .

Quelque longue que soit maintenant cette lettre, dans laquelle j'ai cherché à analyser le mois, et dans laquelle je me plains un peu de l'étrange phénomène que Gauguin ait préféré ne pas me reparler, tout en s'éclipsant, il me reste à y ajouter quelques mots d'appréciation.

Ce qu'il y a de bon, c'est qu'il sait à merveille diriger la dépense de jour en jour.

Alors que moi je suis souvent absent, préoccupé d'arriver à bonne *fin*, lui a davantage que moi pour l'argent l'équilibre de la journée même. Mais son faible est que par une ruade et des écarts de bête, il dérange tout ce qu'il rangeait.

Or reste-t-on à son poste une fois qu'on l'a pris ou le déserte-t-on? Je ne juge personne là-dedans, espérant moi-même ne pas être condamné dans des cas où les forces me manqueraient,

mais si Gauguin a tant de vertu réelle et tant de capacités de bienfaisance, comment va-t-il s'employer?

Moi j'ai cessé de pouvoir suivre ses actes, et je m'arrête silencieusement avec un point d'interrogation cependant.

Lui et moi avons de temps à autre échangé nos idées sur l'art français, sur l'impressionnisme...

Il me semble à moi maintenant impossible, au moins assez improbable, que l'impressionnisme s'organise et se calme.

Pourquoi n'adviendrait-il pas ce qui est arrivé en Angleterre lors des Préraphaélites?

La société est dissoute.

Je prends peut-être toutes ces choses trop à cœur et j'en ai peut-être trop de tristesse. Gauguin a-t-il jamais lu *Tartarin sur les Alpes*, et se souvient-il de l'illustre copain tarasconnais de Tartarin, qui avait une telle imagination qu'il avait du coup imaginé toute une Suisse imaginaire?

Se souvient-il du nœud dans une corde retrouvé en haut des Alpes après la chute?

Et toi qui désires savoir comment étaient les choses, as-tu déjà lu le *Tartarin* tout entier?

Cela t'apprendrait passablement à reconnaître Gauguin.

C'est très sérieusement que je t'engage à revoir ce passage dans le livre de Daudet.

As-tu lors de ton voyage ici pu remarquer l'étude que j'ai peinte de la diligence de Tarascon, laquelle comme tu sais est mentionnée dans *Tartarin chasseur de lions*.

Et puis te rappelles-tu Bompard dans *Numa Roumestan* et son heureuse imagination?

Voilà ce qui en est, quoique d'un autre genre, Gauguin a une belle et franche et absolument complète imagination du Midi, avec cette imagination-là, il va agir dans le Nord! ma foi on en verra peut-être encore de drôles!

Et disséquant maintenant en toute hardiesse, rien ne nous empêche de voir en lui le petit tigre bonaparte de l'impressionnisme en tant que... je ne sais trop comment dire cela, son éclipse mettons d'Arles soit comparable ou parallèle au retour d'Égypte du petit caporal sus-mentionné, lequel aussi s'est après rendu à Paris, et qui toujours abandonnait les armées dans la dèche.

Heureusement Gauguin, moi et autres peintres ne sommes pas encore armés de mitrailleuses et autres très nuisibles engins de guerre. Moi pour un suis bien décidé à ne rester armé que de ma brosse et de ma plume.

A grands cris, Gauguin m'a néanmoins réclamé dans sa dernière lettre « ses masques et gants d'armes », cachés dans le petit cabinet de ma petite maison jaune.

Je m'empresserai de lui faire parvenir par colis postal ces enfantillages-là.

Espérant que jamais il ne se servira de choses plus graves.

Il est physiquement plus fort que nous, ses passions aussi doivent être bien plus fortes que les nôtres. Puis, il est père d'enfants, puis il a sa femme et ses enfants dans le Danemark, et il veut simultanément aller tout à l'autre bout du globe, à la Martinique. C'est effroyable tout le vice-versa de désirs et de besoins incompatibles que cela doit lui occasionner. Je lui avais osé assurer, que s'il se fût tenu tranquille avec nous autres, travaillant ici à Arles sans perdre de l'argent, en gagnant puisque tu t'occupais de ses tableaux, sa femme lui aurait certes écrit et aurait approuvé sa tranquillité. Il y a même encore plus, il y a qu'il a été souffrant et malade gravement, et qu'il s'agissait de trouver et le mal et le remède. Or ici ses douleurs avaient déjà cessé. Suffit pour aujourd'hui. As-tu l'adresse de Laval l'ami de Gauguin, tu peux dire à Laval que je suis très étonné que son ami Gauguin n'ait pas emporté pour le lui remettre un portrait de moi, que je lui destinais. Je te l'enverrai maintenant à toi, et tu pourras le lui faire avoir. J'en ai un autre nouveau pour toi aussi. Merci encore de ta lettre, je t'en prie tâche de songer que ce serait réellement impossible de vivre 13 jours des fr. 23,50 qui vont me rester; avec 20 francs que tu enverrais semaine prochaine je chercherai à parvenir.

19 janvier 1889

572 F Je dois encore t'écrire un mot aujourd'hui. Hier, ils ont encore présenté la facture du gaz de 10 francs (ou 9,90), que j'ai payée aussi. Cela encore ajouté au compte que je te faisais dans ma lettre précédente, réduit à bien peu de chose ce qui me reste du billet de 50 francs pour me nourrir. Si tu peux envoie-moi encore quelque chose, j'ai tout expliqué là-dessus j'espère clairement assez. Je suis encore très faible et j'aurai du mal à reprendre mes forces si le froid continue. Rey me donnera du vin de quinquina, qui fera de l'effet, j'ose croire.

J'aurais encore bien des choses à te dire en réponse à ta lettre, mais j'ai un tableau sur le chevalet et je suis pressé.

. .

Roulin est sur le point de partir. Son salaire était ici de 135 francs par mois, élever 3 enfants avec ça et en vivre lui et sa femme!

Ce que cela a été tu le conçois. Et ce n'est pas tout, l'augmentation c'est un remède pire que le mal même... Quelles administrations... et dans quel temps vivons-nous! Moi j'ai rarement vu un homme de la trempe de Roulin, il y a en lui énormément de Socrate, laid comme un satyre ainsi que le disait Michelet... « Jusqu'au dernier jour, un dieu s'y vit dont s'illumina le Parthénon, etc., etc. » Si Chatrian que tu as rencontré avait vu cet homme-là!

. .

J'oublie encore de dire que hier j'ai eu une lettre de Gauguin toujours pour les masques et les gants d'armes, plein de projets variants et variés, et déjà à l'horizon, il voit la fin de son argent.

Naturellement...

Il redoute déjà de ne pas pouvoir aller à Bruxelles pour cette raison. Et puis après s'il ne peut même pas aller à Bruxelles, comment ira-t-il en Danemark et aux tropiques?

La meilleure chose qu'il pourrait encore faire et celle que justement il ne fera pas, ce serait de retourner tout simplement ici.

Enfin, nous n'en sommes pas encore là, car il ne me dit pas encore qu'il entrevoit la dèche à l'horizon, seulement c'est plus que lisible entre les lignes.

Il est provisoirement encore chez les Schuffenecker, et va faire les portraits de toute la famille, il a donc encore le temps pour réfléchir.

Je ne lui ai pas encore répondu. Ce qui est certain, heureusement, c'est que j'ose croire que au fond Gauguin et moi comme nature nous nous aimons suffisamment pour pouvoir en cas de nécessité recommencer encore ensemble. Cela me fait bien plaisir que tu n'aies pas oublié *La Leçon d'anatomie* pour M. Rey. J'aurai toujours moi dans la suite besoin d'un médecin de temps en temps, et justement parce que lui me connaît bien maintenant ce serait une raison de plus pour moi de rester tranquillement ici.

Je t'écrirai de nouveau bientôt, mais pour l'argent du mois fais les conclusions toi-même, je ne dépenserai net pas plus qu'un autre mois.

Ce qui est arrivé pour cet argent c'était absolument un grand hasard et un malentendu, dont ni toi ni moi ne sommes responsables. Télégraphier comme tu dis, justement par le même hasard je ne le pouvais pas, car j'ignorais si tu étais encore à Amsterdam ou de retour à Paris. C'est avec le reste passé maintenant, et une preuve de plus du proverbe qu'un malheur ne vient jamais seul. Hier Roulin est parti (naturellement ma dépêche d'hier était envoyée avant l'arrivée de ta lettre de ce matin). C'était touchant de le voir avec ses enfants ce dernier jour, surtout avec la toute petite quand il la faisait rire et sauter sur ses genoux et chantait pour elle.

Sa voix avait un timbre étrangement pur et ému où il y avait à la fois pour mon oreille un doux et navré chant de nourrice et comme un lointain résonnement du clairon de la France de la révolution. Il n'était pourtant pas triste, au contraire, il avait mis son uniforme tout neuf qu'il avait reçu le jour même et tout le monde lui faisait fête.

.

Écoutez — ce que tu sais que je cherche moi, c'est de retrouver l'argent qu'a coûté mon éducation de peintre, ni plus ni moins.

Cela c'est mon droit, avec le gain du pain de chaque jour.

Il me paraîtrait juste que cela retourne, je ne dis pas dans tes mains, puisque nous avons fait ce que nous avons fait à nous deux, et que cela nous cause tant de peine de causer de l'argent.

Mais que cela aille dans les mains de ta femme, qui d'ailleurs se joindra à nous autres pour travailler avec les artistes.

Si je ne m'occupe pas encore de la vente directement, c'est que mon lot de tableaux n'est pas encore au complet, mais il avance et je me suis remis au travail avec ce nerf-là en métal.

J'ai veine et déveine dans ma production, mais non pas *seulement* déveine. Si, par exemple, notre bouquet de Monticelli vaut pour un amateur 500 francs et il les vaut, alors j'ose t'assurer que mes tournesols pour un de ces Écossais ou Américains vaut 500 francs aussi.

Or, pour être chauffé suffisamment pour fondre ces ors-là, et ces tons de fleurs — le premier venu ne le peut pas, il faut l'énergie et l'attention d'un individu tout entier.

Lorsqu'après ma maladie je revis mes toiles, ce qui me semblait le mieux était la chambre à coucher.

La somme avec laquelle nous travaillons est certes assez respectable, mais il s'en écoule beaucoup, et pour faire que d'année en année tout ne s'écoule pas entre les mailles, c'est à cela surtout que nous devons veiller. C'est aussi que si le mois s'avance je cherche toujours à établir plus ou moins un équilibre par la production, au moins relatif.

Tant de contrariétés certes me rendent un peu inquiet et craintif, mais je ne désespère pas encore.

Le mal que je prévois c'est qu'il faudra beaucoup de *prudence* pour éviter que les frais qu'on a lorsqu'on vend, ne déprécient pas la vente elle-même, lorsque ce jour sera venu. Cela que de fois n'avons-nous pas été à même de voir cette triste chose-là dans la vie des artistes.

. .

Tu vois juste que le départ de Gauguin est terrible, juste parce que cela nous refout en bas alors que nous avons créé et meublé la maison pour y loger les amis au mauvais jour.

Seulement quand même nous gardons les meubles, etc. Et quoique aujourd'hui tout le monde aura peur de moi, avec le temps cela peut disparaître.

Nous sommes tous mortels et sujets à toutes les maladies possibles, qu'y pouvons-nous lorsque ces dernières ne sont pas précisément d'espèce agréable? Le mieux est de chercher à s'en guérir.

Je trouve aussi du remords en songeant à la peine que de mon côté j'ai occasionnée, quelque involontairement que ce soit, à Gauguin. Mais auparavant aux derniers jours, je ne voyais qu'une seule chose, c'est qu'il travaillait le cœur partagé entre le désir d'aller à Paris pour l'exécution de ses plans et la vie à Arles.

Que résultera-t-il de tout cela pour lui?

Tu sentiras que quoique tu aies des bons appointements pourtant nous manquons de capital, ne fût-ce en marchandise, et que pour réellement faire changer la triste position des artistes que nous connaissons, il faudrait encore être plus puissant. Mais alors souvent on se heurte justement à la méfiance de leur part, et à ce qu'ils complotent toujours entre eux, ce qui arrive toujours au résultat de — *vide*. Je crois qu'à Pont-Aven ils avaient déjà 5 ou 6 formé un nouveau groupe, tombé peut-être déjà.

Ils ne sont pas de mauvaise foi, mais c'est là une chose sans nom et un de leurs défauts d'enfants terribles.

Maintenant le principal sera que ton mariage ne traîne pas. En te mariant tu rends la mère tranquille et heureuse, et enfin ce que nécessite un peu ta position dans la vie et dans le commerce. Sera-ce apprécié par la société à laquelle tu appartiens, cela pas plus peut-être que les artistes s'en doutent que parfois j'ai travaillé et souffert pour la communauté... Aussi de moi ton frère tu ne désireras pas les félicitations absolument banales et les assurances que tu seras tout droit transporté dans un paradis. Et avec ta femme tu cesseras d'être seul, ce que je souhaiterais tant à la sœur aussi.

Cela, après ton propre mariage serait ce que je désirerais maintenant plus que tout le reste.

Ton mariage fait, il s'en fera peut-être d'autres dans la famille, et dans tous les cas, tu verras ton chemin clair et la maison ne sera plus vide.

Quoi que je pense sur quelques autres points, notre père et notre mère ont été exemplaires comme gens mariés.

Et je n'oublierai jamais la mère à l'occasion de la mort de notre père où elle ne disait qu'une petite parole, qui pour moi a fait que j'ai recommencé à aimer davantage la vieille mère ensuite. Enfin comme gens mariés nos parents étaient exemplaires, comme Roulin et sa femme pour citer un autre spécimen.

Eh bien! va droit dans ce chemin-là. Pendant ma maladie, j'ai revu chaque chambre de la maison à Zundert, chaque sentier, chaque plante dans le jardin, les aspects d'alentour, les champs, les voisins, le cimetière, l'église, notre jardin potager derrière — jusqu'au nid de pie dans un haut acacia dans le cimetière.

Cela puisque de ces jours-là j'ai encore les souvenirs les plus primitifs de vous autres tous; pour se souvenir de tout cela, il n'y a plus ainsi que la mère et moi.

Je n'insiste pas, puisqu'il est mieux que je ne cherche pas à rétablir tout ce qui m'a passé dans la tête alors.

Sache seulement que je serai très heureux lorsque ton mariage sera accompli. Écoute maintenant si vis-à-vis de ta femme il serait peut-être bon que de temps à autre il y eût un tableau de moi chez les Goupil, alors je laisserai là ma vieille dent que j'ai contre eux de la façon suivante.

J'ai dit que je ne voulais pas y revenir avec un tableau trop innocent.

Mais si tu veux, tu peux y exposer les deux toiles de tournesols.

Gauguin serait content d'en avoir une, et j'aime bien à faire à Gauguin un plaisir d'une certaine force. Alors, il désire une de ces deux toiles, eh bien! j'en referai une des deux, celle qu'il désire.

Tu verras que ces toiles taperont l'œil. Mais je te conseillerais de les garder pour toi, pour ton intimité de ta femme et de toi.

C'est de la peinture un peu changeante d'aspect, qui prend richesse en regardant plus longtemps.

Tu sais que Gauguin les aime extraordinairement d'ailleurs. Il m'en a dit entre autres : « Ça... c'est... la fleur. »

. .

Et, en somme, cela me fera un plaisir de continuer les échanges avec Gauguin, même si quelquefois cela me coûte cher à moi aussi.

<div align="right">28 janvier 1889</div>

Seulement quelques mots pour te dire que la santé et le 574 F travail avancent comme-ci comme-ça.

Ce que je trouve déjà étonnant lorsque je compare mon état d'aujourd'hui à celui d'il y a un mois. Je savais bien qu'on pouvait se casser bras et jambes auparavant et qu'alors après cela pouvait se remettre, mais j'ignorais qu'on pouvait se casser la tête cérébralement, et qu'après cela se remettait aussi.

Il me reste bien un certain « à quoi bon se remettre » dans l'étonnement que me cause une guérison en train, sur laquelle j'étais hors d'état d'oser compter.

. .

Je viens de dire à Gauguin au sujet de cette toile, que lui et moi ayant causé des pêcheurs d'Islande et de leur isolement mélancolique, exposés à tous les dangers, seuls sur la triste mer, je viens d'en dire à Gauguin qu'en suite de ces conversations intimes, il m'était venu l'idée de peindre un tel tableau, que des marins, à la fois enfants et martyrs, le voyant dans la cabine d'un bateau de pêcheurs d'Islande, éprouveraient un sentiment de bercement leur rappelant leur propre chant de nourrice.

. .

Puisque nous avons toujours l'hiver, écoutez laissez-moi tranquillement continuer mon travail, si c'est celui d'un fou ma foi tant pis. Je n'y peux rien alors.

Les hallucinations intolérables ont cependant cessé, actuellement se réduisant à un simple cauchemar, à force de prendre du bromure de potassium je crois.

Traiter dans les détails cette question d'argent m'est encore impossible, cependant toutefois je désire justement la traiter jusqu'en détail, et je travaille d'arrache-pied du matin au soir pour te prouver (à moins que mon travail soit encore une hallucination), pour te prouver que bien vrai nous sommes dans la trace de Monticelli ici, et ce qui plus est, que nous avons une lumière sur notre chemin, et une lampe devant nos pieds dans le puissant travail de Brias de Montpellier, qui a tant fait pour créer une école dans le Midi.

Seulement ne t'épate pas absolument trop si pendant le mois prochain je serai obligé de te demander le mois en plein et l'extra relatif même compris.

Ce n'est en somme que de juste si dans des temps de production où je laisse toute ma chaleur vitale, j'insisterais sur ce qu'il faut pour quelques précautions à prendre.

La différence de dépense n'est certes même pas dans des cas comme ça, de ma part excessive.

Et encore une fois, ou bien enfermez-moi tout droit dans un cabanon de fou, je ne m'y oppose pas en cas que je me trompe, ou bien laissez-moi travailler de toutes mes forces, tout en prenant les précautions que je mentionne. Si je ne suis pas fou, l'heure viendra où je t'enverrai ce que je t'ai dès le commencement promis. Or les tableaux peut-être fatalement devront se disperser, mais lorsque toi pour un en verras l'ensemble de ce que je veux, tu en recevras, j'ose espérer, une impression consolante.

. .

Tu comprendras peut-être que ce qui me rassurerait en quelque sorte sur ma maladie et la possibilité de rechute, serait de voir que Gauguin et moi ne nous sommes pas épuisé la cervelle au moins pour rien, mais qu'il en résulte de bonnes toiles.

Et j'ose espérer qu'un jour tu verras qu'en restant droit à présent et calme juste sur la question d'argent, il sera impossible dans la suite d'avoir mal agi envers les Goupil.

Si indirectement certes par ton intermédiaire j'ai mangé du pain de chez eux, directement me demeurera mon intégrité dans ce cas.

Alors loin de demeurer encore plus ou moins toujours gênés

l'un envers l'autre à cause de ça, nous pourrons nous ressentir frères encore davantage après que cela sera réglé.

Tu auras été pauvre tout le temps pour me nourrir, mais moi je rendrai l'argent ou je rendrai l'âme. Maintenant, viendra ta femme qui a bon cœur, pour nous rajeunir un peu nous autres vieux.

Mais ceci j'y crois, que toi et moi aurons encore des successeurs dans les affaires, et qu'alors que juste au moment où la famille, financièrement parlant, nous abandonnait à nos propres ressources, ce sera encore nous qui n'aurons pas bronché.

Ma foi qu'après la crise vienne... Ai-je donc tort là-dedans? Allez, tant que la terre actuelle durera, tant y aura-t-il des artistes et des marchands de tableaux, surtout de ceux qui seront comme toi apôtres en même temps.

C'est vrai ce que je te dis. S'il n'est pas absolument nécessaire de m'enfermer dans un cabanon, alors je suis encore bon pour payer au moins en marchandises ce que je puis être censé de devoir.

En terminant, je dois encore te dire que le commissaire central de police est hier venu très amicalement me voir. Il m'a dit en me serrant la main, que si jamais j'avais besoin de lui je pourrais le consulter en *ami*. Ce à quoi je suis loin de dire non, et je pourrai bientôt être justement dans ce cas-là, s'il s'élevait des difficultés pour la maison.

J'attends venir le moment de payer mon mois, pour interviewer le gérant ou le propriétaire dans le blanc des yeux.

Mais pour me foutre dehors ils en seraient plutôt à cul à cette occasion-ci au moins.

Que veux-tu, nous nous sommes emballés pour les impressionnistes, or en tant que quant à moi je cherche à finir les toiles, qui indubitablement m'y garantiront ma petite place que j'y ai prise. Ah! l'avenir de cela... mais du moment que le père Pangloss nous assure que tout va toujours pour le mieux dans le meilleur des mondes — pouvons-nous en douter?

Ma lettre est devenue plus longue que je ne l'intentionnais, peu importe, le principal est que je demande catégoriquement deux mois de travail avant de régler ce qui sera à régler à l'époque de ton mariage.

Après, toi et ta femme fonderont une maison de commerce à plusieurs générations dans le renouveau. Vous ne l'aurez pas commode. Et cela réglé, moi je ne demande qu'une place de peintre employé, tant qu'il y aura au moins de quoi s'en payer un.

Le travail justement me distrait. Et il *faut* que je prenne des distractions — hier j'ai été aux Folies Arlésiennes, le théâtre naissant d'ici — cela a été la première fois que j'ai dormi sans cauchemar grave. On donnait (c'était une société littéraire provençale) ce qu'on appelle un Noël ou Pastourale, une réminiscence de théâtre moyen-âge chrétien. C'était très étudié, et cela doit leur avoir coûté de l'argent.

Naturellement cela représentait la naissance du Christ, entremêlé de l'histoire burlesque d'une famille de paysans provençaux ébahis.

Bon — ce qui était épatant comme eau-forte de Rembrandt — c'était la vieille paysanne, juste une femme comme serait Mme Tanguy, au cerveau en silex ou pierre de fusil, fausse, traître, folle, tout cela se voyait dans la pièce précédemment.

Or, celle-là, dans la pièce, amenée devant la crèche mystique, de sa voix chevrotante se mettait à chanter et puis la voix changeait, de sorcière en ange, et de voix d'ange en voix d'enfant, et puis la réponse par une autre voix, celle-là ferme et vibrante chaudement, une voix de femme derrière les coulisses.

Cela c'était épatant. Je te dis les ainsi nommés « félibres » s'étaient d'ailleurs mis en frais.

Moi, avec ce petit pays-ci, j'ai pas besoin d'aller aux tropiques, du tout. Je crois et croirai toujours à l'art à créer aux tropiques et je crois qu'il sera merveilleux, mais enfin personnellement je suis trop vieux et (surtout si je me faisais remettre une oreille en papier mâché) trop en carton pour y aller.

Gauguin le fera-t-il? Ce n'est pas nécessaire. Car si cela doit se faire cela se fera tout seul.

Nous ne sommes que des anneaux dans la chaîne.

Ce bon Gauguin et moi au fond du cœur nous comprenons, et si nous sommes un peu fous, que soit, ne sommes-nous pas un peu assez profondément artistes aussi, pour contrecarrer les inquiétudes à cet égard par ce que nous disons du pinceau.

Tout le monde aura peut-être un jour la névrose, le horla, la danse de Saint-Guy ou autre chose.

Mais le contrepoison n'existe-t-il pas? dans Delacroix, dans Berlioz et Wagner? Et vrai notre folie artistique à nous autres tous, je ne dis pas que surtout moi je n'en sois pas atteint jusqu'à la moelle, mais je dis et maintiendrai que nos contrepoisons et consolations peuvent avec un peu de bonne volonté être considérés comme amplement prévalents.

Lundi passé j'ai revu l'ami Roulin. Il y avait d'ailleurs un peu de quoi, la France tout entière ayant frémi. Certes, à nos yeux à nous, l'élection et ses résultats et ses représentants ne sont que symboles. Mais ce qui est une fois de plus prouvé c'est que les ambitions et les gloires mondaines s'en vont, mais que, jusqu'à présent, le battement du cœur humain demeure le même, et en rapport autant avec le passé de nos pères enterrés qu'avec la génération à venir.

J'ai eu ce matin une bien amicale lettre de Gauguin, à laquelle sans tarder j'ai répondu.

.

Roulin te donne bien le bonjour.

Il avait assisté dimanche à Marseille à la manifestation de la foule à l'heure où le résultat des élections était télégraphié de Paris.

Marseille comme Paris a été ému jusqu'au fond des fonds des entrailles du peuple entier.

Eh bien! qui est-ce qui osera maintenant commander feu à n'importe quel canon, mitrailleuse ou fusil Lebel, alors que tant de cœurs sont tout donnés d'avance pour servir de bouchons aux canons? D'autant plus que certes les victorieux politiques de ce grand jour d'aujourd'hui, Rochefort et Boulanger, d'un commun accord ambitionneront plutôt le cimetière que n'importe quel trône. Enfin telle était notre conception de l'événement, non seulement de Roulin et de moi, mais de bien d'autres. Nous étions bien émus quand même. Roulin me disait qu'il avait presque pleuré en voyant cette foule marseillaise silencieuse, et qu'il n'était revenu à soi que lorsqu'en se retournant il voyait derrière lui de très, très vieux amis, qui hésitaient à le reconnaître par un grand hasard. Alors, ils ont été souper ensemble jusqu'à tard dans la nuit.

Tout en étant très fatigué il n'avait pas pu résister au désir de venir à Arles pour revoir sa famille, et tombant presque de sommeil et tout pâle, il est venu nous serrer la main. Je pouvais justement lui montrer les deux exemplaires du portrait de sa femme, ce qui lui faisait plaisir.

A ce qu'on me raconte, je me porte très visiblement mieux; intérieurement, j'ai le cœur un peu trop plein de tant d'émotions et espérances diverses, car cela m'étonne de guérir.

Tout le monde ici est bon pour moi, les voisins, etc., bon et prévenant comme dans une patrie.

Je sais déjà que plusieurs personnes d'ici me demanderaient des portraits s'ils osaient les demander. Roulin tout pauvre diable et petit employé qu'il est, étant très estimé ici, on a su que j'avais fait toute sa famille.

Je terminerai cette lettre comme celle à Gauguin, en te disant que, certes, il y a encore des signes de la surexcitation précédente dans mes paroles, mais que cela n'a rien d'étonnant puisque dans ce bon pays tarasconnais, tout le monde est un peu toqué.

3 février 1889

576 F J'aurais préféré te répondre aussitôt à ta bien bonne lettre contenant 100 francs, mais justement étant très fatigué à ce moment-là, et le médecin m'ayant ordonné absolument de me promener sans travail mental, ce n'est par suite de cela qu'aujourd'hui que je t'écris. Pour le travail, le mois n'a en somme pas été mauvais, et le travail me distrait ou plutôt me tient réglé, alors que je ne m'en prive pas.

. .

Tu me demandes si j'ai lu la *Mireille* de Mistral, je suis comme toi, je ne peux pas la lire que par fragments de la traduction. Mais toi l'as-tu déjà *entendue*, car peut-être sais-tu que Gounod a mis cela en musique, je crois au moins. Cette musique-là, naturellement, je l'ignore et même en l'écoutant je regarderais plutôt les musiciens que d'écouter.

Mais je peux te dire ceci que la langue originale d'ici en paroles est d'un musical dans la bouche des Arlésiennes!

Peut-être dans la Berceuse il y a un essai de petite *musique* de couleur d'ici, c'est mal peint et les chromos du bazar sont infiniment mieux peints techniquement, mais quand même.

Ici — la ainsi nommée *bonne* ville d'Arles est un drôle d'endroit, que pour de bonnes raisons l'ami Gauguin appelle : le plus sale endroit du Midi.

Or, Rivet s'il voyait la population serait certes à des moments désolé en redisant « vous êtes tous des malades », comme il le dit de nous, mais si vous attrapez la maladie du pays, ma foi, après vous ne pouvez plus l'attraper.

Ceci pour te dire que pour moi je ne me fais pas d'illusions. Cela va fort bien et je ferai tout ce que me dira le médecin, mais... Lorsque je suis sorti avec le bon Roulin de l'hôpital, je me figurais que je n'avais rien eu, *après* seulement j'ai eu le sentiment que j'avais été malade. Que veux-tu, j'ai des

moments où je suis tordu par l'enthousiasme ou la folie ou la prophétie comme un oracle grec sur son trépied.

J'ai alors une grande présence d'esprit et de paroles et parle comme les Arlésiennes, mais je me sens si faible avec tout cela.

Surtout, lorsque les forces physiques reprennent, mais au moindre symptôme grave j'ai déjà dit à Rey que je reviendrais et alors me soumettrais aux médecins aliénistes d'Aix ou à lui-même.

Qu'est-ce que cela peut nous faire autre chose que du mal et nous causer que de la souffrance, si nous ne nous portons pas bien, à toi ou à moi? Notre ambition a tellement sombré.

Alors, travaillons bien tranquillement, soignons-nous tant que nous pouvons et ne nous épuisons pas en efforts stériles de générosité réciproque.

Toi, tu feras ton devoir et moi je ferai le mien, en tant que quant à cela, nous avons déjà tous les deux payé autrement qu'en paroles, et au bout de la route possible qu'on se reverra tranquillement. Mais moi alors que dans mon délire toutes choses tant aimées remuent, je n'accepte pas cela comme réalité et ne me fais pas le faux prophète.

La maladie ou la mortalité, ma foi cela ne m'épate pas, mais l'ambition n'est pas compatible heureusement pour nous, avec les métiers que nous faisons.

Mais comment se fait-il que tu penses aux clausules de mariage et à la possibilité de mourir à ce moment? N'aurais-tu pas mieux fait d'enfiler ta femme tout simplement préalablement?

Enfin cela c'est dans les mœurs du Nord, et dans le Nord c'est pas moi qui dise qu'on ait pas de bonnes mœurs.

Cela reviendra allez.

Mais moi qui n'ai pas le sou, dans ce cas-ci je dis toujours que l'argent est une monnaie et la peinture en est une autre. Et je suis déjà à même de te faire un envoi dans le sens mentionné dans les écritures précédentes. Mais il s'agrandira si les forces me reviennent.

Ainsi je voudrais seulement qu'en cas que Gauguin, qui a un complet béguin pour mes tournesols, me prenne ces deux tableaux, qu'il te donne à ta fiancée ou à toi deux tableaux de lui pas médiocres mais mieux que médiocres. Et s'il prend une édition de la Berceuse, à plus forte raison, il doit de son côté aussi donner du bon. Sans cela je ne pourrais pas compléter cette série de laquelle je te parlais, qui doit pouvoir pas-

ser dans la même petite vitrine, que nous avons tant regardée.

Pour les Indépendants, il me semble que six tableaux c'est la moitié de trop. A mon goût, *La Moisson* et *Le Verger blanc* sont assez, avec *La Petite Provençale* ou *Le Semeur* si tu veux. Mais cela m'est si égal. J'y tiens seulement à te causer un jour une impression plus profondément consolante dans notre métier de peinture que nous faisons, par une collection d'une trentaine d'études plus sérieuses. Cela prouvera toujours à nos vrais amis comme Gauguin, Guillaumin, Bernard, etc. que nous sommes dans le travail de production.

Eh bien! pour la petite maison jaune, en payant mon loyer le gérant du propriétaire a été très bien, et s'est conduit en Arlésien me traitant d'égal. Alors je lui ai dit que je n'avais pas besoin ni de bail ni de promesse de préférence écrite, et que moi en cas de maladie ne payerais pas qu'à l'amiable.

Ici, les gens ont du fond du côté du cœur et une chose dite est plus sûre qu'une chose écrite. Donc, je garde la maison provisoirement puisque j'ai besoin pour ma guérison mentale de me sentir ici chez moi.

. .

Moi aussi je suis un peu comme ça, aux gens du pays qui me demandent après ma santé, je dis toujours que je commencerai par en mourir avec eux, et qu'après ma maladie sera morte.

Cela ne veut pas dire que je n'aurai pas des temps considérables de répit, mais une fois qu'on est malade pour de vrai on sait bien que l'on ne peut pas attraper deux fois la maladie, c'est la même chose que la jeunesse ou la vieillesse, la santé ou la maladie. Seulement, sache-le bien que moi comme toi je fais ce que me dit le médecin tant que je peux, et que je considère cela comme une partie du travail et du devoir qu'on a à accomplir. Je dois dire que les voisins, etc. sont d'une bonté particulière pour moi, tout le monde souffrant ici soit de fièvre, soit d'hallucination ou folie, on s'entend comme des gens d'une même famille.

J'ai été hier revoir la fille où j'étais allé dans mon égarement, on me disait là que des choses comme ça, ici dans le pays n'a rien d'étonnant. Elle en avait souffert et s'était évanouie mais avait repris son calme. Et d'ailleurs on dit du bien d'elle.

Mais pour me considérer moi, comme tout à fait sain, il ne faut pas le faire. Les gens du pays qui sont malades comme moi me disent bien la vérité. On peut vivre vieux ou jeune,

mais on aura toujours des moments où l'on perd la tête. Je ne te demande donc pas de dire de moi que je n'ai rien, ou n'aurai rien. Seulement le Ricord de cela c'est probablement Raspail. Les fièvres du pays je ne les ai pas encore eues et cela aussi je pourrais encore les attraper. Mais ici on est déjà malin dans tout cela à l'hospice, et donc du moment qu'on n'a pas de fausse honte et dit franchement ce qu'on sent on n'y peut mal.

(Au début de février, l'état de santé de Vincent s'aggrava; il s'imaginait qu'on avait tenté de l'empoisonner. Comme Théo ne recevait plus de nouvelles de son frère, il télégraphia le 13 février au D^r Rey et reçut réponse : « Vincent beaucoup mieux, espérant le guérir nous le gardons ici, soyez sans inquiétudes pour le moment »).

Février 1889

Tant que mon esprit manquait tout à fait d'assiette c'eût 577 F été en vain que j'aurais essayé de t'écrire pour répondre à ta bonne lettre. Je viens aujourd'hui de retourner provisoirement chez moi, j'espère pour de bon. Il y a tant de moments où je me sens tout à fait normal, et justement il me semblerait que si ce que j'ai n'est qu'une maladie particulière du pays, il faut tranquillement attendre ici jusqu'à ce que cela soit fini, même si cela se répétait encore (ce qui ne sera pas le cas, mettons).

Mais voici ce que je dis une fois pour toutes à toi et à M. Rey. Si tôt ou tard il était désirable que j'aille à Aix, comme il en a déjà été question, d'avance j'y consens et m'y soumettrai.

Mais dans ma qualité de peintre et d'ouvrier il n'est loisible à personne, même pas à toi ou au médecin de faire une telle démarche sans me prévenir et me consulter *moi* là-dedans, aussi parce que ayant jusqu'à présent toujours gardé ma présence d'esprit relative pour mon travail, c'est mon droit de dire alors (ou du moins d'avoir une opinion sur) ce qui serait le mieux, de garder mon atelier ici ou de déménager à Aix tout à fait. Cela afin d'éviter les frais et les pertes d'un déménagement tant que possible et de ne le faire qu'en cas d'urgence absolue.

Il paraît que les gens d'ici ont une légende, qui leur fait avoir peur de la peinture, et que dans la ville on a causé de cela. Bon, moi je sais qu'en Arabie c'est la même chose, et pourtant nous avons des tas de peintres en Afrique, n'est-ce pas?

Ce qui prouve qu'avec un peu de fermeté, on peut modifier ces préjugés, au moins faire sa peinture quand même.

Le malheur est que moi je suis assez porté à être impressionné à sentir moi-même les croyances d'autrui et à ne pas toujours blaguer sur le fond de vérité qu'il puisse y avoir dans l'absurde.

Gauguin, d'ailleurs, est comme cela aussi, comme tu l'auras pu observer et lui-même était également fatigué lors de son séjour par je ne sais quel malaise.

Moi, ayant déjà séjourné plus d'un an ici, ayant entendu dire à peu près tout le mal possible de moi, de Gauguin, de la peinture en général, pourquoi ne prendrais-je pas les choses telles quelles en attendant l'issue ici? Où puis-je aller pire que là où j'ai déjà été à deux reprises, au cabanon?

Les avantages que j'ai ici sont comme dirait Rivet, d'abord « ils sont tous malades ici » et alors, au moins, je ne me sens pas seul.

Puis, comme tu le sais bien, j'aime tant Arles, quoique Gauguin ait bigrement raison de l'appeler la plus sale ville de tout le Midi.

Et j'ai trouvé tant d'amitié déjà chez les voisins, chez M. Rey, d'ailleurs chez tout le monde à l'hospice, que réellement je préférerais être toujours malade ici, que d'oublier la bonté qu'il y a dans les mêmes gens qui ont les préjugés les plus incroyables à l'égard des peintres et de la peinture, ou dans tous les cas n'en ont aucune idée claire et saine comme nous autres.

Puis à l'hospice ils me connaissent maintenant, et si cela me reprenait cela se passerait en silence, et ils sauraient à l'hospice que faire. Être traité par d'autres médecins, je n'en ai aucunement le désir ni en sens le besoin.

Le seul désir que j'aurais, c'est de pouvoir continuer à gagner de mes mains ce que je dépense. Koning m'a écrit une lettre très bien en disant que lui et un ami viendraient probablement dans le Midi avec moi pour longtemps. Cela en réponse à une lettre que je lui avais écrite il y a quelques jours. Moi je n'ose plus engager les peintres à venir ici après ce qui m'est arrivé, ils risquent de perdre la tête comme moi, même chose pour de Haan et Isaäcson.

Qu'ils aillent à Antibes, Nice, Menton, c'est peut-être plus sain.

La mère et la sœur m'ont également écrit, la dernière était

bien navrée de la malade qu'elle a soignée — à la maison, on est bien content de ton mariage.

Sache-le bien qu'il ne faut pas trop te préoccuper de moi ni te faire du mauvais sang. Cela doit probablement avoir son cours, et nous ne pourrions pas avec des précautions changer grand'chose à notre sort.

Encore une fois, cherchons à gober notre sort tel qu'il vient.

22 février 1889

Mais si on a *trop* de contrariétés, que dire et que faire alors? 578 F

Enfin, tu t'aperçois que je ne sais encore trop qu'en penser.

Bernard m'a aussi écrit, je n'ai pas encore pu répondre, car c'est si difficile d'expliquer le caractère des difficultés qu'on pourrait rencontrer ici, et avec nos mœurs et nos façons de penser du Nord ou de Paris, c'est fatal que si on y reste long-temps, il faut souffrir quelque chose de pas drôle dans ces parages.

Faut pourtant admettre que dans toutes les villes il y a des écoles de dessin et des amateurs en masse, mais tu comprends que dirigés par des invalides ou des idiots des beaux-arts, ce n'est qu'apparence et frime.

M. Salles m'a remis aussitôt les 50 francs. Cela me fait bien plaisir que Gauguin ait terminé des lithographies. Je crois aussi ce que tu dis, que si un jour cela prenait une tournure plus grave, il faudrait suivre ce que diraient les médecins et ne m'y oppose pas. Mais ce jour-là peut ne pas être demain ou après-demain.

Maintenant, il n'est pas rare, paraît-il, dans ces contrées de voir toute une population même prise d'une panique, ainsi à Nice, lors d'un tremblement de terre. Actuellement, toute la ville est inquiète, personne ne sachant au juste pourquoi, et j'ai vu dans les journaux, que justement dans des endroits pas fort éloignés d'ici, il y avait de nouveau eu des secousses légères de tremblement de terre.

Alors à plus forte raison que je serais d'avis, que pour ce qui me concerne, j'attende avec autant de patience que je puisse collectionner, espérant qu'après cela se rasérénera. A un autre moment, si j'étais moins impressionnable, je me moque-rais probablement pas mal de ce qui me paraît de travers et de détraqué dans les habitudes du pays. A présent, parfois cela me fait l'effet pas gai.

Bon — en somme, il y a tant de peintres qui sont toqués

d'une façon ou d'une autre, que peu à peu je m'en consolerai.

Plus que jamais je comprends les souffrances de Gauguin, qui a pris dans les tropiques la même chose, une sensibilité excessive. A l'hôpital, j'ai entrevu justement une négresse malade, qui y reste et travaille comme servante. Dis-lui ça.

Si tu disais à Rivet que tu as tant d'inquiétudes pour moi, il te rassurerait certes en te disant qu'à cause de ce qu'il y a tant de sympathie et de communauté d'idées entre nous, tu ressens un peu la même chose. Ne pense pas trop à moi, avec une idée fixe, je me débrouillerai d'ailleurs mieux si je te sais calme. Je te serre bien la main en pensée, tu es bien bon de dire que je pourrais venir à Paris, mais je pense que l'agitation d'une grande ville ne vaudra jamais rien pour moi.

19 mars 1889

579 F Il m'a semblé voir dans ta bonne lettre tant d'angoisse fraternelle contenue, qu'il me semble de mon devoir de rompre mon silence. Je t'écris en pleine possession de ma présence d'esprit et non pas comme un fou, mais en frère que tu connais. Voici la vérité. Un certain nombre de gens d'ici ont adressé au maire (je crois qu'il se nomme M. Tardieu) une adresse (il y avait plus de 80 signatures) me désignant comme un homme pas digne de vivre en liberté, ou quelque chose comme cela.

Le commissaire de police ou le commissaire central a alors donné l'ordre de m'interner de nouveau.

Toutefois est-il que me voici de longs jours enfermé sous clefs et verrous et gardiens au cabanon, sans que ma culpabilité soit prouvée ou même prouvable.

Va sans dire que dans le for intérieur de mon âme j'ai beaucoup à redire à tout cela. Va sans dire que je ne saurais me fâcher, et que m'excuser me semblerait m'accuser dans un cas pareil.

Seulement pour t'avertir pour me délivrer — d'abord, je ne le demande pas, étant persuadé que toute cette accusation sera réduite à néant.

Seulement dis-je pour me délivrer, tu le trouverais difficile. Si je ne retenais pas mon indignation, je serais immédiatement jugé fou dangereux. En patientant espérons, d'ailleurs, les fortes émotions ne pourraient qu'aggraver mon état. C'est pourquoi je t'engage par la présente à les laisser faire sans t'en mêler.

Tiens-toi pour averti que ce serait peut-être compliquer et embrouiller la chose.

A plus forte raison puisque tu comprendras que moi, tout en étant absolument calme au moment donné, puis facilement retomber dans un état de surexcitation par de nouvelles émotions morales.

Ainsi tu conçois combien cela m'a été un coup de massue en pleine poitrine, quand j'ai vu qu'il y avait tant de gens ici qui étaient lâches assez de se mettre en nombre contre un seul et celui-là malade.

Bon — voilà pour ta gouverne, en tant que quant à ce qui concerne mon état moral je suis fortement ébranlé, mais je retrouve quand même un certain calme pour ne pas me fâcher. D'ailleurs, l'humilité me convient après l'expérience d'attaques répétées. Je prends donc patience.

Le principal, je ne saurais trop te le dire, est que tu gardes ton calme aussi et que rien ne te dérange dans les affaires. Après ton mariage, nous pourrons nous occuper de mettre tout cela au clair, et en attendant ma foi laisse-moi ici tranquillement. Je suis persuadé que M. le maire ainsi que le commissaire sont plutôt des amis et qu'ils feront tout leur possible d'arranger tout cela. Ici, sauf la liberté, sauf bien des choses que je désirerais autrement, je ne suis pas trop mal. Je leur ai d'ailleurs dit que nous n'étions pas à même de subir des frais. Je ne peux pas déménager sans frais, or voilà 3 mois que je ne travaille pas et remarquez que j'aurais pu travailler, s'ils ne m'avaient pas exaspéré et gêné.

Comment vont la mère et la sœur?

N'ayant rien d'autre pour me distraire — on me défend même de fumer — ce qui est pourtant permis aux autres malades, n'ayant rien d'autre à faire, je pense à tous ceux que je connais tout le long du jour et de la nuit.

Quelle misère — et tout cela pour ainsi dire, pour rien.

Je ne te cache pas que j'aurais préféré crever que de causer et de subir tant d'embarras.

Que veux-tu, souffrir sans se plaindre est l'unique leçon qu'il s'agit d'apprendre dans cette vie.

Maintenant, dans tout cela, si je dois reprendre ma tâche de faire de la peinture, j'ai naturellement besoin de mon atelier, du mobilier, que certes nous n'avons pas de quoi renouveler en cas de perte. Être de nouveau réduit à vivre à l'hôtel, tu sais que mon travail ne le permet pas, il faut que j'aie mon pied-à-terre fixe.

Si ces bonshommes d'ici protestent contre moi, moi je pro-

teste contre eux, et ils n'ont qu'à me fournir dommages et intérêts à l'amiable, enfin ils n'ont qu'à me rendre ce que je perdrais par leur faute et ignorance.

Si — mettons — je deviendrais aliéné pour de bon, certes je ne dis pas que ce soit impossible, il faudrait dans tous les cas me traiter autrement, me rendre l'air, mon travail, etc.

Alors — ma foi — je me résignerais.

Mais nous n'en sommes même pas là et si j'eusse eu ma tranquillité, depuis longtemps je serais remis. Ils me chicanent sur ce que j'ai fumé et bu, bon, mais que veux-tu, avec toute leur sobriété, ils ne me font en somme que de nouvelles misères. Mon cher frère, le mieux reste peut-être de blaguer nos petites misères et aussi un peu les grandes de la vie humaine. Prends-en ton parti d'homme et marche bien droit à ton but. Nous autres artistes dans la société actuelle ne sommes que la cruche cassée. Que je voudrais pouvoir t'envoyer mes toiles, mais tout est sous clefs, verrous, police et garde-fous. Ne me délivre pas, cela s'arrangera tout seul, avertis toutefois Signac qu'il ne s'en mêle pas, car il mettrait la main dans un guêpier — sans que j'écrive de nouveau.

Je lirai cette lettre telle quelle à M. Rey, qui n'est pas responsable ayant lui-même été malade, sans doute il t'écrira lui-même aussi. Ma maison a été fermée par la police.

Si d'ici un mois cependant tu n'as pas de mes nouvelles directes, alors agis, mais tant que je t'écris, attends.

J'ai vague souvenance d'une lettre chargée de ta part pour laquelle on m'a fait signer, mais que je n'ai pas voulu accepter, tant on faisait de l'embarras pour la signature et de laquelle depuis je n'ai plus eu des nouvelles.

Explique à Bernard que je n'ai pas pu lui répondre, c'est toute une histoire pour écrire une lettre, il faut au moins autant de formalités qu'en prison maintenant. Dis-lui de demander conseil à Gauguin mais serre-lui bien la main pour moi.

. .

J'aurais préféré ne pas encore t'écrire dans la crainte de te compromettre et te déranger dans ce qui doit aller avant tout. Cela s'arrangera, c'est trop idiot pour durer.

J'avais espéré que M. Rey serait venu me voir, afin de causer encore avec lui avant d'expédier cette lettre, mais quoique j'aie fait dire que je l'attendais, personne n'est venu. Je t'engage encore une fois à être prudent. Tu sais ce que c'est d'aller chez des autorités civiles se plaindre. Attends jusqu'à ton

voyage en Hollande au moins. Je crains moi-même un peu que si je suis dehors en liberté, je ne serais pas toujours maître de moi si j'étais provoqué ou insulté, or de cela on pourrait se faire prévaloir. Le fait est là qu'on a envoyé une adresse au maire. J'ai carrément répondu que j'étais tout disposé à me ficher à l'eau par exemple, si cela pouvait une fois pour toutes faire le bonheur de ces vertueux bonshommes, mais que dans tous les cas, si en effet je m'étais fait une blessure à moi-même, je n'en avais aucunement fait à ces gens-là, etc. Courage donc, quoique le cœur me défaille à des moments. Ta venue, ma foi, pour le moment elle brusquerait les choses. Je déménagerai quand j'en verrai les moyens naturellement.

J'espère que celle-ci t'arrive en bon état. Ne craignons rien, je suis assez calme maintenant. Laissez-les faire. Tu feras peut-être bien d'écrire encore une fois, mais rien d'autre, pour le moment. Si je prends patience, cela ne saurait que me fortifier pour ne plus être tant en danger de retomber dans une crise. Naturellement, moi qui réellement ai fait de mon mieux pour être ami avec les gens, et qui ne m'en doutais pas, cela m'a été d'un rude coup. A bientôt, mon cher frère, j'espère, ne t'inquiète pas. C'est une sorte de quarantaine qu'on me fait passer peut-être, qu'en sais-je?

Sans date

580 F Il y a de neuf que M. Salles s'occupe, je crois, de me trouver un appartement dans un autre quartier de la ville. Cela, je l'approuve, car je ne serais pas contraint ainsi à un déménagement immédiat — je garderais un pied-à-terre — et puis certes, je pourrais faire un tour jusqu'à Marseille ou plus loin pour trouver mieux. Il est bien brave et bien dévoué M. Salles, et c'est un heureux contraste avec d'autres ici. Voilà tout ce qu'il y a de neuf pour le moment. Si de ton côté tu écrivais, cherche à influencer que j'aie le droit de sortir en ville néanmoins.

Pour autant que j'en puisse juger, je ne suis pas fou proprement dit.

. .

Ce que je trouve excellent dans ta lettre, c'est que tu dis que sur la vie il ne faut aucunement se faire des illusions.

Il s'agit de gober la réalité de son sort et voilà... Tout ce que je demanderais, serait que des gens que je connais même pas de nom (car ils ont bien eu soin de faire ainsi que je ne

475

sache pas qui a envoyé cet écrit en question) ne se mêlent pas de moi quand je suis en train de peindre, de manger ou de dormir ou de tirer au bordel un coup (n'ayant pas de femme). Or, ils se mêlent de tout cela. Mais quand bien même je m'en moque profondément — si ce n'était pour le chagrin que bien involontairement je te cause ainsi, ou plutôt qu'eux ils causent — et pour le retard dans le travail, etc.

Ces émotions répétées et inattendues, si elles devaient continuer, pourraient changer un ébranlement mental passager momentané en maladie chronique.

Suis assuré que si rien n'intervient, je serais à même actuellement de faire le même travail et peut-être mieux dans les vergers que j'ai fait l'autre année.

Maintenant soyons fermes autant que possible et en somme ne nous laissons pas trop marcher sur le pied. Dès le commencement, j'ai eu de l'opposition bien méchante ici. Tout ce bruit fera du bien naturellement à « l'impressionnisme » mais toi et moi personnellement nous souffrirons pour un tas de cons et de lâches.

Il y a de quoi garder son indignation pour soi, n'est-ce pas? Déjà, j'ai vu dans un journal ici un article très bien réellement sur la littérature décadente ou impressionniste.

Mais à toi ou à moi que nous font ces articles de journaux, etc.? Comme dit mon brave ami Roulin « c'est servir de piédestal à d'autres ». Au moins désirerait-on savoir à quoi ou à qui pourtant n'est-ce pas, alors on ne saurait s'y opposer. Mais servir de piédestal à quelque chose qu'on ignore, c'est agaçant.

Enfin tout cela n'est rien, pourvu que tu marches bien droit à ton but — ton foyer assuré c'est beaucoup gagné pour moi aussi et cela fait, nous pouvons peut-être retrouver une voie plus paisible après ton mariage. Si tôt ou tard je deviens réellement fou, je crois que je ne voudrais pas rester ici à l'hôpital, mais justement pour le moment je veux encore sortir d'ici librement.

Le mieux pour moi serait certes de ne pas rester seul, mais je préférerais demeurer éternellement dans un cabanon, que de sacrifier une autre existence à la mienne. Car le métier de peintre est triste et mauvais au temps qui court. Si j'étais catholique, j'aurais la ressource de me faire moine, mais ne l'étant pas précisément comme tu le conçois, je n'ai pas cette ressource.

L'administration est comment dirai-je, jésuite, ils sont très très fins, très savants, très puissants, même impressionnistes, ils savent prendre des renseignements d'une subtilité inouïe, mais — mais cela m'étonne et me confond — pourtant...

Enfin voilà un peu la cause de mon silence, donc tiens-toi séparé de moi pour les affaires, et en attendant je suis après tout un homme, aussi tu sais je me débrouillerai pour ce qui me regarde à moi seul pour des questions de conscience.

<div style="text-align: right">24 mars 1889</div>

Je t'écris pour te dire que j'ai vu Signac, ce qui m'a fait considérablement du bien. Il a été bien brave et bien droit et bien simple lorsque la difficulté se manifestait d'ouvrir ou non de force la porte close par la police, qui avait démoli la serrure. On a commencé par ne pas vouloir nous laisser faire et, en fin de compte, nous sommes pourtant rentrés.

. .

J'ai profité de ma sortie pour acheter un livre : ceux de la glèbe de Camille Lemonnier. J'en ai dévoré deux chapitres — c'est d'un grave, c'est d'une profondeur! Attends que je te l'envoie. Voilà pour la première fois depuis plusieurs mois que je prends un livre en main. Cela me dit beaucoup et me guérit considérablement.

. .

Signac trouvait et c'est parfaitement vrai, que j'avais l'air de me porter bien.

Avec cela j'ai le désir et le goût du travail. Reste naturellement que si journellement j'aurais à faire à être emmerdé dans mon travail et dans ma vie par des gendarmes et des venimeux fainéants électeurs municipaux, qui pétitionnent contre moi à leur maire élu par eux et qui en conséquent tient à leurs voix, il ne serait qu'humain de ma part que je succombe derechef. Signac, je suis porté à le croire, te dira quelque chose dans le même sens. Il faut carrément à mon avis s'opposer à la perte du mobilier, etc. Puis — ma foi — il me faut ma liberté d'exercer mon métier.

M. Rey dit qu'au lieu de manger assez et régulièrement, je me suis surtout soutenu par le café et l'alcool. J'admets tout cela, mais vrai restera-t-il que pour atteindre la haute note jaune que j'ai atteinte cet été, il m'a bien fallu monter le coup un peu. Qu'enfin, l'artiste est un homme en travail, et que ce n'est pas au premier badaud venu de le vaincre en définitive.

<div style="text-align: center">477</div>

Faut-il que je souffre l'emprisonnement ou le cabanon, pourquoi pas? Rochefort n'a-t-il pas avec Hugo, Quinet et d'autres, donné un exemple éternel en souffrant l'exil, et le premier même le bagne. Mais ce que je veux seulement dire est que cela est au-dessus de la question de maladie et de santé.

Naturellement, on est hors de soi dans des cas parallèles — je ne dis pas équivalents, n'ayant qu'une place bien inférieure et secondaire, mais je dis parallèles.

Et voilà ce qui a été cause première et dernière de mon égarement. Connais-tu cette expression d'un poète hollandais : « Je suis attaché à la terre par des liens plus que terrestres. » Voilà ce que j'ai éprouvé dans bien d'angoisse — avant tout — dans ma maladie dite mentale.

..........................

Ah! si rien n'était venu m'emmerder!...

Réfléchissons bien avant d'aller dans un autre endroit. Tu vois que dans le Midi je n'ai pas plus de chance que dans le Nord. C'est partout un peu le même.

J'y songe d'accepter carrément mon métier de fou ainsi que Degas a pris la forme d'un notaire. Mais voici que je ne me sens pas tout à fait la force nécessaire pour un tel rôle.

Tu me parles de ce que tu appelles « le vrai Midi ». Ci-dessus la raison pourquoi je n'y irai jamais. Je laisse cela comme de juste pour des gens plus complets, plus entiers que moi. Je ne suis moi bon que pour quelque chose d'intermédiaire et de second rang et effacé.

Quelqu'intensité que mon sentiment puisse avoir, ou ma puissance d'exprimer acquérir à un âge où les passions matérielles soient éteintes davantage, jamais sur un passé tant vermoulu et ébranlé pourrai-je bâtir un édifice prédominant.

Cela m'est donc plus ou moins égal ce qui m'arrive — même de rester ici — je crois qu'à la longue mon sort serait équilibré. Gare donc aux coups de tête — toi te mariant, moi me faisant trop vieux — c'est la seule politique qui puisse nous convenir.

29 mars 1889

582 F De ces jours-ci cela va bien. Avant-hier et hier je suis sorti une heure en ville pour chercher de quoi travailler. En allant chez moi j'ai pu constater que les voisins proprement dits, ceux que je connais, n'ont pas été du nombre de ceux qui avaient fait cette pétition. Quoi qu'il en soit d'ailleurs, j'ai vu que j'avais encore des amis dans le nombre.

478

M. Salles en cas de besoin se fait fort de me trouver d'ici quelques jours un appartement dans un autre quartier. J'ai fait venir encore quelques livres pour avoir quelques idées solides dans la tête. J'ai relu *La Case de l'oncle Tom*, tu sais le livre de Beecher Stowe sur l'esclavage, les *Contes de Noël* de Dickens, et j'ai donné à M. Salles, *Germinie Lacerteux*.

. .

À l'hospice, ils sont très prévenants pour moi de ces jours-ci, ce qui comme bien d'autres choses me confond et me rend un peu confus.

Maintenant, je m'imagine que tu préférerais te marier sans toutes les cérémonies et félicitations d'un mariage, et je suis bien sûr d'avance que tu les éviteras autant que possible.

. .

Comme ces trois derniers mois me paraissent étranges. Tantôt des angoisses morales sans nom, puis des moments où le voile du temps et de la fatalité des circonstances, pour l'espace d'un clin d'œil semblait s'entr'ouvrir.

Certes après tout tu as raison, bigrement raison — même en faisant la part de l'espérance, il s'agit d'accepter la réalité bien désolante probablement. J'espère me rejeter tout à fait dans le travail qui est en retard.

Ah! il ne faut pas que j'oublie de te dire une chose à laquelle j'ai très souvent pensé. Par hasard tout à fait dans un article d'un vieux journal, je trouvais une parole écrite sur une antique tombe dans les environs d'ici à Carpentras.

Voici cette épitaphe très très très vieille, du temps mettons de la *Salammbô* de Flaubert.

« Thébé, fille de Thelhui, prêtresse d'Osiris, qui ne s'est jamais plaint de personne. »

Si tu voyais Gauguin, tu lui raconterais cela. Et je songeais à une femme fanée, tu as chez toi l'étude de cette femme qui avait des yeux si étranges, que j'avais rencontrée par un autre hasard.

Qu'est-ce que c'est que ça « elle ne s'est jamais plaint de personne? » Imaginez une éternité parfaite, pourquoi pas, mais n'oublions pas que la réalité dans les vieux siècles a cela : « et elle ne s'est jamais plaint de personne ».

Te rappelles-tu qu'un dimanche le brave Thomas venait nous voir et qu'il disait : « Ah! mais — c'est-il des femmes comme ça qui vous font bander? »

Non, cela ne fait pas précisément toujours bander, mais

enfin de temps en temps dans la vie on se sent épaté comme si on prenait racine dans le sol.

Maintenant, tu me parles du « vrai Midi » et moi je disais qu'enfin il me semblait que c'était plutôt à des gens plus complets que moi, d'y aller. Le « vrai Midi » n'est-ce pas un peu là où l'on trouverait une raison, une patience, une sérénité suffisante pour devenir comme cette bonne « Thébé, fille de Thelhui, prêtresse d'Osiris, qui ne s'est jamais plaint de personne ».

A côté de cela, je me sens je ne sais quel être ingrat.

<div align="right">Début avril</div>

583 F Quelques mots pour te souhaiter à toi et ta fiancée bien du bonheur de ces jours-ci. C'est comme un tic nerveux chez moi qu'à l'occasion d'un jour de fête j'éprouve généralement des difficultés à formuler une félicitation, mais de là, il ne faudrait pas conclure que moins ardemment que qui que ce soit, je désire ton bonheur ainsi que tu le sais bien.

. .
Tenez — justement aujourd'hui — l'ami Roulin est venu me voir, il m'a dit de te dire bien des choses de sa part et de te féliciter. Sa visite m'a fait considérablement du plaisir, lui a souvent à porter des fardeaux qu'on dirait trop lourds, cela n'empêche pas que comme c'est une forte nature de paysan, il a toujours l'air bien portant et réjoui même, cependant pour moi qui en apprends toujours du nouveau avec lui, quelles leçons à l'avenir il y a dans sa conversation quand il semble dire que la route ne devient pas plus commode en avançant dans la vie.

J'ai causé avec lui pour avoir son opinion sur ce que je devais faire quant à l'atelier, que je dois quitter dans tous les cas, à ce que me conseillaient et MM. Salles et Rey, à Pâques.

Je disais à Roulin qu'ayant fait bien des choses pour mettre cette maison en bien meilleur état que je ne l'avais prise, et surtout pour le gaz que j'y ai fait mettre, je considérais cela comme un travail qu'on a fait.

On me force de partir — bon — mais pour enlever le gaz, pour me quereller pour dommages intérêts ou autre chose, certes il y aurait de quoi, mais je n'en ai pas le cœur.

La seule chose que dans ce cas je trouve possible, c'est de se dire qu'on aurait cherché à arranger une habitation pour des successeurs inconnus. Et d'ailleurs avant de voir Roulin

j'avais déjà été à l'usine de gaz pour arranger cela ainsi. Et Roulin était du même avis. Lui compte rester à Marseille.

Je vais bien de ces jours-ci, sauf un certain fond de tristesse vague difficile à définir — mais enfin — j'ai plutôt pris des forces physiquement au lieu d'en perdre, et je travaille.

C'est en somme une question assez difficile à résoudre que de prendre un nouvel appartement, et en même temps de le trouver, surtout au mois. M. Salles m'a parlé d'une maison à 20 francs qui est fort bien, mais il n'est pas sûr que je pourrai l'avoir.

A Pâques, il me faudra payer 3 mois de loyer, le déménagement, etc. Tout cela n'est ni gai ni commode, surtout puisque absolument rien nous promet meilleure chance.

Roulin disait ou plutôt faisait entendre qu'il n'aimait pas du tout l'inquiétude qui a régné ici à Arles cet hiver, considéré même tout à fait en dehors de la part qui en est tombée sur moi.

Enfin, c'est un peu partout comme ça, les affaires qui ne marchent pas fort, les expédients usés, les gens découragés et... comme tu le disais, ne se contentant pas de rester spectateurs et devenant méchants par désœuvrement, si quelqu'un rit encore on travaille vite de taper dessus.

Enfin, mon cher frère, je crois que bientôt je ne serai plus malade assez pour demeurer interné. Sans cela je commence à m'y habituer et si je devais rester pour de bon dans un hospice, je m'y ferais et je crois que je pourrais y trouver des motifs à peindre aussi.

. .

J'ai relu de ces jours-ci les *Contes de Noël* de Dickens où il y a des choses tellement profondes, qu'il faut souvent les relire, cela a énormément des rapports avec Carlyle.

Roulin tout en n'étant pas tout à fait assez âgé pour être pour moi comme un père, toutefois il a pour moi des gravités silencieuses et des tendresses comme serait d'un vieux soldat pour un jeune. Toujours — mais sans une parole — un je ne sais quoi qui paraît vouloir dire : nous ne savons pas ce qui nous arrivera demain, mais quoi qu'il en soit, songe à moi. Et cela fait du bien quand cela vient d'un homme qui n'est ni aigri, ni triste, ni parfait, ni heureux, ni toujours irréprochablement juste. Mais si bon enfant et si sage et si ému et si croyant. Écoute, je n'ai pas le droit de me plaindre de quoi que ce soit d'Arles, lorsque je songe à de certains que j'y ai vus et que jamais je ne pourrai oublier.

J'ai pris appartement de 2 petites pièces (à 6 ou 8 francs par mois, l'eau comprise) *qui sont à M. Rey.* C'est certes pas cher, mais beaucoup moins bien que l'autre atelier.

Mais pour pouvoir déménager et te faire un envoi de toiles, il me faudrait payer l'autre propriétaire. Et c'est pourquoi j'ai été plus ou moins stupéfait que tu ne m'avais rien envoyé. Mais enfin.

21 avril 1889

585 F J'ai payé sur 65 francs que je lui dois, 25 francs seulement à mon propriétaire, ayant eu à payer d'avance 3 mois de loyer d'une chambre où je n'habiterai pas, mais où j'ai remisé mes meubles, et ayant en outre eu une dizaine de francs de frais divers de déménagement, etc.

Puis, comme mes vêtements étaient dans un état pas trop brillant, qu'en sortant dans la rue, il devenait nécessaire d'avoir quelque chose de neuf, j'ai pris un complet de 35 francs et 4 francs pour 6 paires de chaussettes. Ainsi, il me reste du billet encore quelques francs seulement et il faut que fin du mois je paye encore le propriétaire, quoiqu'on puisse le faire attendre quelques jours de plus ou de moins.

A l'hospice il y a, après avoir réglé jusqu'aujourd'hui, encore à peu près pour le reste du mois de l'argent que j'ai encore en dépôt. A la fin du mois, je désirerais aller encore à l'hospice à St Rémy ou une autre institution de ce genre, dont M. Salles me parlait. Excusez-moi d'entrer dans des détails pour raisonner tout le pour ou le contre d'une telle démarche.

Cela me casserait beaucoup la tête d'en causer.

Suffira j'espère, que je dise que je me sens décidément incapable de recommencer à reprendre un nouvel atelier et d'y rester seul, ici à Arles ou ailleurs, cela revient au même pour le moment; j'ai essayé de me faire à l'idée de recommencer, pourtant le moment n'est pas possible.

J'aurais peur de perdre la faculté de travailler, qui me revient maintenant, en me forçant et ayant en outre toutes les autres responsabilités sur le dos d'avoir un atelier.

Et, provisoirement, je désire rester interné autant pour ma propre tranquillité que pour celle des autres.

Ce qui me console un peu, c'est que je commence à considérer la folie comme une maladie comme une autre et accepte la chose comme telle, tandis que dans les crises mêmes, il me

semblait que tout ce que je m'imaginais était de la réalite. Enfin, justement, je ne veux pas y penser ni en causer. Fais-moi grâce des explications, mais à toi, à MM. Salles et Rey je demande de faire en sorte que fin du mois ou commencement du mois de mai j'aille là-bas comme pensionnaire interné.

Recommencer cette vie de peintre de jusqu'à présent, isolé dans l'atelier tantôt, et sans autre ressource pour se distraire que d'aller dans un café ou un restaurant avec toute la critique des voisins, etc. *je ne peux pas* aller vivre avec une autre personne, fût-ce un autre artiste — difficile— très difficile — on prend sur soi une trop grande responsabilité. Je n'ose même pas y penser.

Enfin, commençons par 3 mois, nous verrons après, or la pension doit y être d'environ 80 francs, et je ferai un peu de peinture et de dessin sans y mettre tant de fureur que l'autre année. Ne te chagrine pas pour tout cela. Voilà de ces jours-ci, en déménageant, en transportant tous mes meubles, en emballant les toiles que je t'enverrai, c'était triste, mais il me semblait surtout triste qu'avec tant de fraternité tout cela m'avait été donné par toi, et que tant d'années durant c'était pourtant toi seul qui me soutenais, et puis d'être obligé de revenir te dire toute cette triste histoire, mais il m'est difficile d'exprimer cela comme je le sentais. La bonté que tu as eue pour moi n'est pas perdue, puisque tu l'as eue et cela te reste, alors même que les résultats matériels seraient nuls cela te reste pourtant à plus forte raison, mais je ne peux pas dire cela comme je le sentais.

Maintenant tu comprends bien que si l'alcool a été certainement une des grandes causes de ma folie, c'est alors venu très lentement et s'en irait lentement aussi, en cas que cela s'en aille, bien entendu. Ou si cela vient de fumer, même chose. Mais j'espérerais seulement que cela — cette guérison l'affreuse superstition de certaines gens au sujet de l'alcool, de façon qu'ils se font eux-mêmes prévaloir de ne jamais boire ou fumer.

Il nous est déjà recommandé de ne pas mentir ni voler, etc., de ne pas commettre autres grands ou petits crimes et cela devient trop compliqué s'il était absolument indispensable de ne rien posséder que des vertus dans une société dans laquelle nous sommes très indubitablement enracinés, qu'elle soit bonne ou mauvaise.

Je t'assure que de ces jours étranges où bien des choses

me paraissent drôles, parce que ma cervelle est agitée, je ne déteste pas dans tout cela le père Pangloss.

Mais tu me rendras service en traitant carrément la question avec M. Salles et M. Rey.

Il me semblerait qu'avec une pension d'une soixante-quinzaine de francs par mois il doit y avoir moyen de m'interner de façon que j'y aie tout ce qu'il me faut.

Puis j'y tiendrais beaucoup, si la chose est possible, de pouvoir dans la journée sortir pour aller dessiner ou peindre dehors.

Vu qu'ici je sors tous les jours maintenant et que je crois que cela peut continuer.

En payant plus, je t'avertis que je serais moins heureux. La compagnie des autres malades, tu le comprends, ne m'est pas du tout désagréable, me distrait au contraire.

La nourriture ordinaire me va tout à fait bien, surtout si on me donnait un peu davantage de vin là-bas, comme ici que d'habitude, un demi-litre au lieu d'un quart par exemple

Mais un appartement séparé c'est à savoir comment seront les règlements d'une institution comme cela. Sache que Rey est surchargé de travail, surchargé, s'il t'écrit ou M. Salles, mieux vaut faire tout droit comme ils disent. Enfin, il faut en prendre son parti, mon brave, des maladies de notre temps, — ce n'est, en somme, que comme de juste qu'ayant vécu des années en santé relativement bonne, tôt ou tard nous en ayons notre part. Pour moi, tu sens assez que je n'aurais pas précisément choisi la folie s'il y avait à choisir, mais une fois qu'on a une affaire comme ça, on ne peut plus l'attraper Cependant, il y aura peut-être en outre encore la consolation de pouvoir continuer un peu à travailler à de la peinture. Comment feras-tu pour ne pas dire à ta femme ni trop de bien ni trop de mal de Paris et d'un tas de choses?

Te sens-tu d'avance tout à fait capable de garder tout juste la juste mesure toujours à tout point de vue?

Je te serre bien la main en pensée, je ne sais pas si je t'écrirai bien souvent, parce que toutes mes journées ne sont pas claires assez pour écrire un peu logiquement.

Toutes tes bontés pour moi, je les ai trouvées plus grandes que jamais aujourd'hui, je ne peux pas te le dire comme je le sens, mais je t'assure que cette bonté-là a été d'un bon aloi, et si tu n'en vois pas les résultats, mon cher frère, ne te chagrine pas pour cela, ta bonté te demeurera.

Seulement, reporte sur ta femme cette affection tant que possible. Et si nous correspondons un peu moins, tu verras que si elle est telle que je la crois, elle te consolera. Voilà ce que j'espère. Rey est un bien brave homme, terriblement travailleur, toujours à la besogne. Quelles gens les médecins d'à-présent!

Si tu vois Gauguin ou si tu lui écris, dis-lui bien des choses de ma part. Je serai bien content d'avoir quelques nouvelles de ce que tu dis de la mère et de la sœur, et si elles vont bien, dis-leur de prendre mon histoire, ma foi, comme une chose de laquelle elles ne doivent pas s'affliger hors mesure, car je suis malheureux relativement, mais enfin j'ai peut-être malgré cela encore des années à peu près ordinaires devant moi. C'est une maladie comme une autre et actuellement presque tous ceux que nous connaissons dans nos amis ont quelque chose Ainsi est-ce la peine d'en parler? Je regrette de donner de l'embarras à M. Salles, à Rey, surtout aussi à toi, mais que veux-tu, la tête n'est pas d'aplomb assez pour recommencer comme auparavant, — alors il s'agit de ne plus causer des scènes en public et naturellement un peu calmé maintenant, je sens tout à fait que j'étais dans un état malsain moralement et physiquement. Et les gens ont alors été bons pour moi, ceux dont je me rappelle et le reste, enfin j'ai causé de l'inquiétude et si j'avais été dans un état normal tout cela n'aurait pas de cette façon eu lieu.

Sans date

J'ai revu M. Salles et il m'a dit ce qu'il t'avait écrit. Je 586 F
crois que ce sera ainsi pour le mieux et je ne vois pas d'autre chemin. La pensée revient graduellement, mais encore beaucoup, beaucoup moins qu'auparavant je puis agir pratiquement.

Je suis abstrait et ne saurais pour le moment régler ma vie.
.......................
Comment cela va-t-il à la maison, je m'imagine que la mère doit avoir été contente.

Je t'assure que je suis beaucoup plus calme depuis que je m'imagine que tu as une compagne pour de bon. Surtout ne te représente pas que je suis malheureux!

Je sens profondément que cela m'a travaillé depuis très longtemps, et que d'autres, apercevant des symptômes de dérangement, ont naturellement eu des appréhensions mieux

485

fondées que l'assurance que moi je croyais avoir de penser normalement, ce qui n'était pas le cas. Enfin, cela me radoucit beaucoup dans beaucoup de jugements que j'ai avec plus ou moins de présomption trop souvent portés sur des personnes qui cependant me voulaient du bien. Enfin, c'est sans doute dommage que ces réflexions me viennent à *l'état de sentiment* un peu tard. Et que je ne peux naturellement rien changer au passé.

Mais je te prie de bien considérer cela et de considérer la démarche que nous faisons aujourd'hui, ainsi que j'en ai causé avec M. Salles, d'aller dans un asile, comme une simple formalité et dans tous les cas les crises répétées me paraissent avoir été graves assez pour ne pas avoir à hésiter.

D'ailleurs, quant à mon avenir, ce n'est pas comme si j'avais 20 ans, puisque j'en ai 36 passés.

Voilà ; me semble que ce serait une torture tant pour d'autres que pour moi si je sortais de l'hospice, car je me sens et suis comme paralysé pour pouvoir agir et me débrouiller. Plus tard, ma foi, qui vivra verra.

Ainsi, je voudrais te demander un tas de choses sur la Hollande et sur ces jours-ci. Pauvre égoïste que j'ai toujours été et maintenant suis encore, je ne peux sortir de cette idée que je t'ai déjà deux ou trois fois expliquée pourtant, que c'est ainsi pour le mieux que j'aille dans un asile tout court. Cela reviendra peut-être à la longue. Enfin, mon excuse bien maigre est que la peinture rétrécit les idées pour le reste, peut-être on ne peut pas être à son métier et penser au reste en même temps. C'est un peu fatal, le métier est assez ingrat et son utilité est certes contestable. Reste cependant que l'idée d'association des peintres, de les loger en commun quelques-uns, quoique nous n'ayons pas réussi, quoique c'est une faillite déplorable et douloureuse, cette idée reste vraie et raisonnable, comme tant d'autres. Mais pas recommencer.

Sache bien que nous devons prendre la pension la plus simple absolument, 80 francs doivent suffire et le peuvent, dit M. Salles. Rey m'avertit qu'à Saint-Rémy il n'est pas superflu de considérer qu'il y a beaucoup de gens plus ou moins aisés d'internés, desquels quelques-uns dépensent beaucoup d'argent. Ce qui leur est souvent plus nuisible qu'utile. Je crois cela volontiers.

Je crois que chez moi la nature à elle seule fera davantage de bien que des remèdes. Ici, je ne prends *rien*. Il faudra que

je paye encore peut-être fr. 11,87 de contributions pour mobilier, on m'en a envoyé un billet au moins, en outre que le restant de loyer que je dois encore au propriétaire. Et avant d'aller à Saint-Rémy, il faut que je te fasse mon envoi de tableaux, j'ai emballé une caisse déjà. Je voudrais t'écrire sur autre chose, mais cela me préoccupe maintenant que cette affaire se règle, je ne trouve pas les idées que je cherche pour t'écrire sur plusieurs choses à la fois.

29 avril 1889

Merci de ta bonne lettre, merci des bonnes nouvelles qu'elle contenait et aussi du billet de 100 francs. J'ai été très, très heureux d'apprendre que tu te sens rassuré par ton mariage. Puis ce qui m'a fait bien plaisir, c'est que tu dis que la mère a l'air de rajeunir. Naturellement, sous bien peu ou déjà, elle va se préoccuper de voir un enfant à toi. Cela c'est sûr et certain.

587 F

. .

J'ai été voir M. Salles avec ta lettre pour le directeur de l'asile de Saint-Rémy et il y va aujourd'hui même, ainsi fin semaine cela sera j'espère arrangé. Moi, je ne serais pas malheureux ni mécontent si d'ici quelque temps je pouvais m'engager dans la Légion étrangère pour 5 ans (on a jusqu'à 40 ans je crois). Ma santé au point de vue physique va mieux qu'auparavant et cela me ferait peut-être plus de bien que tout le reste de faire le service. Enfin, je ne dis pas qu'on doive ou puisse faire cela sans réfléchir et sans consulter un médecin, mais enfin, il faut y compter que quoi que nous fassions, ce sera un peu moins bien que cela.

Maintenant si non, naturellement tant que ça ira il me demeurera de faire de la peinture ou du dessin, ce que je ne refuse pas du tout. Pour venir à Paris ou pour aller à Pont-Aven, je ne m'en sens pas capable, d'ailleurs, je n'ai aucun désir vif ni regret vif la plupart du temps.

Par moments, ainsi contre les sourdes falaises désespérées s'écrasent les vagues, un orage de désir d'embrasser quelque chose, une femme genre poule domestique, mais enfin, il faut prendre cela pour ce que cela est, un effet de surexcitation hystérique plutôt que vision de réalité juste.

D'ailleurs Rey et moi en avons déjà blagué quelquefois, car il dit que l'amour est aussi un microbe, ce qui ne m'étonnerait pas beaucoup et ne pourrait gêner personne, il me semble-

rait. Le Christ de Renan n'est-il pas mille fois plus consolant que tant de christs en papier mâché qu'on vous servira dans les établissements Duval appelés les églises protestantes, catholiques ou n'importe quoi? Et pourquoi n'en serait-il pas ainsi de l'amour. Je vais aussitôt que je pourrai lire *L'Antéchrist,* de Renan, je n'ai aucune, aucune idée de ce que cela sera, mais je crois d'avance que j'y trouverai une ou deux choses d'ineffables.

........................

Mais brusquement je finis cette lettre, je voulais te parler d'un tas d'autres choses, mais c'est comme je t'ai déjà écrit, mes idées ne sont pas rangées.

J'enverrai ces jours-ci, petite vitesse, deux caisses de tableaux dont il ne faudra pas te gêner d'en détruire pas mal.

J'ai eu une lettre de Wil qui s'en retourne chez Mme D., une lettre très bien. Ah! le cancer, c'est dur et difficile; à propos, sais-tu que c'est très curieux que durant tout cet étrange et inexplicable mouvement qui a eu lieu à Arles et où j'ai été mêlé, il était continuellement question du cancer. Je crois que selon leur croyance à ces vertueux indigènes qui savent si bien l'avenir, il paraît je crois que selon eux moi je serais gratifié de cette maladie-là. Ce dont moi je ne sais absolument rien naturellement, mais enfin c'est quand même une aventure qui me demeure absolument inexplicable; d'ailleurs, j'ai en grande partie absolument perdu la mémoire de ces jours en question et je ne peux rien reconstituer. Quand bien même j'essayerais de m'en consoler en songeant que des maladies comme cela sont peut-être à l'homme ce que le lierre est au chêne.

30 avril 1889

588 F Comme je voudrais pouvoir t'en passer des forces physiques, j'ai un sentiment d'en avoir de trop dans ce moment. Ce qui n'empêche pas que la tête n'est pas encore du tout ce qu'elle devrait être.

........................

Que c'est triste à penser qu'un peintre qui réussit ne fût-ce qu'à demi, à son tour entraîne une demi-douzaine d'artistes encore plus ratés que lui-même.

Cependant, songe à Pangloss, songe à Bouvard et Pécuchet, je le sais, alors même cela s'explique, mais ces gens-là ne connaissent peut-être pas Pangloss ou bien on oublie tout ce

qu'on en sait sous la fatale morsure des désespoirs réels et des grandes douleurs.

Et d'ailleurs nous retombons sous le nom d'optimisme, dere-chef dans une religion qui m'a l'air d'être l'arrière-train d'une espèce de bouddhisme. Pas de mal à cela, au contraire, si l'on veut.

........................

L'eau d'une inondation a monté jusqu'à quelques pas de la maison et à plus forte raison la maison, étant dans mon absence restée sans feu, en y revenant, l'eau et le salpêtre suintaient des murs.

Cela me faisait de l'effet, non seulement l'atelier sombré, mais même les études qui en auraient été le souvenir, abîmées, c'est si définitif et mon élan pour fonder quelque chose de très simple mais de durable, était si voulu. Cela a été lutter contre force majeure ou plutôt cela a été faiblesse de caractère de ma part, car il m'en demeure des remords graves difficiles à définir. Je crois que cela a été cause que j'ai tant crié dans les crises, que je voulais me défendre et n'y parvenais plus. Car c'était pas à moi, c'était justement pour des peintres tels que le malheureux dont parle l'article ci-inclus, que cet ate-lier aurait pu servir.

Enfin, il y en a plus que nous auparavant.

Que sommes-nous, nous autres peintres? Eh bien! je crois que Richepin a souvent raison, par exemple lorsque brutalement y allant, il les renvoie implement au cabanon dans ses blasphèmes.

Maintenant pourtant je t'assure que je ne connais point d'hospice où l'on voudrait me prendre pour rien, même en supposant que je prendrais sur moi les frais de ma peinture et laisserais le tout de mon travail à l'hospice. Et cela c'est peut-être, je ne dis pas une grande, mais une petite injustice. Je serais résigné si je trouvais cela. Si j'étais sans ton amitié on me renverrait sans remords au suicide et quelque lâche que je sois je finirais par y aller.

Là, ainsi que tu le verras j'espère, est le joint où il nous est permis de protester contre la société et de nous défendre. Tu peux être passablement sûr que l'artiste marseillais sui-cidé ne s'est aucunement suicidé par suite de l'absinthe, pour la simple raison que personne ne lui en aura offert et que lui ne doit pas avoir eu de quoi en acheter. D'ailleurs, ce ne sera pas pour son plaisir uniquement qu'il aura bu, mais parce qu'étant déjà malade, il se soutenait ainsi.

M. Salles a été à Saint-Rémy, ils ne veulent pas me permettre la peinture hors de l'établissement, ni me prendre à moins de 100 francs.

Ces renseignements sont donc bien mauvais. Si en m'engageant pour cinq ans dans la Légion étrangère, je pouvais m'en tirer, je crois que je préférerais cela.

Car d'une part étant enfermé, ne travaillant pas, je guérirai difficilement, d'autre part on nous ferait payer 100 francs par mois toute une longue vie de fou durant.

C'est grave et que veux-tu qu'on y réfléchisse, mais voudrat-on me prendre comme soldat? Je me sens très fatigué par la conversation avec M. Salles et je ne sais trop que faire.

J'ai moi recommandé à Bernard de faire son service, ainsi est-ce si étonnant que j'y songe d'aller en Arabie moi-même comme soldat?

Je dis cela pour le cas il ne te faudrait pas trop me blâmer si j'y vais. Le reste est si vague et si étrange. Et tu sais combien il est dubieux que jamais on recouvre ce que ça coûte de faire de la peinture. D'ailleurs, il me semble au physique me porter bien.

Si je n'y peux pas travailler que sous surveillance! et dans l'établissement, est-ce mon Dieu la peine de payer de l'argent pour cela! Certes à la caserne, je pourrais alors tout autant et même mieux travailler. Enfin je réfléchis, fais-en autant, sachons que tout marche toujours pour le mieux dans le meilleur des mondes, cela n'est pas impossible.

2 mai 1889

589 F De ces jours-ci, j'ai expédié deux caisses de toiles, D. 58 et 59, par petite vitesse et cela prendra bien une huitaine de jours encore avant que tu les reçoives. Il y a un tas de croûtes dedans, qu'il faudra détruire, mais je les ai envoyés tels quels, afin que tu pourras garder ce qui te paraîtrait être passable. J'y ai ajouté des masques d'escrime et des études à Gauguin et le livre de Lemonnier.

Ayant pris la précaution de payer 30 francs à l'économe en avance, je suis naturellement encore ici, mais on ne saurait m'y garder indéfiniment et il est plus que temps de se décider. Songes-y bien qu'en m'internant dans un asile, cela coûtera cher à la longue, quoique moins probablement que de reprendre une maison; recommencer à vivre seul d'ailleurs me fait absolument horreur.

J'aimerais à m'engager; ce que je crains ici c'est — mon

490

accident étant connu ici en ville — qu'on me refuse, mais ce que je redoute ainsi ou plutôt ce qui me rend timide, c'est la possibilité, la probabilité ici d'un refus. Si j'avais quelque connaissance qui pourrait me coller pour cinq ans dans la Légion, j'irais.

Seulement, je ne veux pas que ce soit considéré comme un nouvel acte de folie de ma part et c'est pourquoi je t'en cause, ainsi qu'à M. Salles, pour qu'en y allant cela soit en toute sérénité et réflexion faite.

Car songes-y bien, continuer à dépenser de l'argent dans cette peinture, alors que les choses pourraient en venir là qu'on manquerait d'argent de ménage, c'est atroce et tu sais assez que la chance de réussir est abominable.

D'ailleurs, cela m'a tant frappé que c'est une telle force majeure qui m'a contrarié. D'ailleurs, dans l'avenir, il y aurait possiblement encore les sœurs, pour lesquelles il faudrait chercher à prévoir.

Peut-être, dis-je, mais enfin, quoi qu'il en soit, si je savais qu'on m'accepterait, j'y irais à la Légion. C'est que je suis devenu timide et hésitant depuis que je vis comme machinalement.

Cependant, ma santé va fort bien et je travaille un peu. J'ai en train une allée de marronniers à fleurs roses...

491

Si je te parle de m'engager pour cinq ans, ne va pas songer que je fasse cela dans une idée de me sacrifier ou de bien faire.

Je suis « mal pris » dans la vie et mon état mental *est* non seulement mais *a été* aussi abstrait, de façon que quoi qu'on ferait pour moi, je ne *peux* pas réfléchir à équilibrer ma vie. Là où je *dois* suivre une règle comme ici à l'hospice, je me sens tranquille. Et dans le service ce serait plus ou moins la même chose. Maintenant si certes ici je risque fort d'être refusé, parce qu'ils savent que je suis aliéné ou épileptique probable pour de bon (quoique à ce que j'ai entendu dire il y ait 50.000 épileptiques en France, dont 4.000 seulement internés et qu'ainsi c'est pas si extraordinaire), peut-être qu'à Paris en le disant par exemple à Detaille ou Caran d'Ache, je serais vite casé. Ce serait pas plus un coup de tête qu'autre chose, enfin réfléchissons, mais pour agir. En attendant, je fais ce que je peux et pour travailler à *n'importe quoi*, peinture compris, j'ai passablement de la bonne volonté.

Mais l'argent que coûte la peinture, cela m'écrase sous un sentiment de dette et de lâcheté et il serait bon que cela cesse si possible.

D'ailleurs, j'ai dit une fois pour de bon, mieux vaut qu'à présent s'il y a un parti à prendre, que toi et M. Salles décident pour moi. Et sache-le bien, je ne refuse rien, pas même d'aller à Saint-Rémy, malgré ces obstacles de pension plus élevée que d'abord on espérait, et de ne pas avoir complète liberté de sortir dehors pour peindre. Il faudra bien se décider, car on ne peut pas indéfiniment me garder ici.

Je disais à l'économe que j'étais content de payer ici par exemple soixante francs au lieu de quarante-cinq, si je pourrais indéfiniment y rester.

Mais leur règlement est à prix fixe, paraît-il.

Quoi donc jusqu'à présent, à moi on n'ait rien dit, je crois qu'il serait juste de s'en aller. Je pourrais peut-être aller de nouveau loger dans le café de nuit où j'ai remisé mes meubles, mais... journellement on est en contact alors juste avec mes voisins d'il y a quelque temps, car c'est à côté de la maison où j'avais mon atelier.

Dans la ville cependant, à présent, on ne me dit plus rien, et je peins actuellement dans le jardin public sans être beaucoup gêné autrement que par la curiosité des passants.

. .

Pour les choses matérielles ne nous décourageons pas trop,

mais tâchons au moins d'être raisonnables là-dedans. C'est toujours bon qu'*à la rigueur* je pourrai aller loger dans ce café de nuit ici et même y être en pension, car ces gens sont de mes amis — naturellement aussi parce qu'on a été et est leur client. Il a fait très chaud aujourd'hui ce qui me fait toujours du bien, j'ai travaillé avec plus d'entrain qu'il m'était encore arrivé.

<div align="right">3 mai 1889</div>

Ta bonne lettre m'a fait du bien aujourd'hui, ma foi — va 590 F pour Saint-Rémy alors. Mais je te le dis encore une fois, si réflexion faite et le médecin consulté, il serait peut-être soit nécessaire, soit simplement utile et sage de s'engager, considérons cela avec le même œil que le reste et sans parti pris contre. Voilà tout! Car éloigne de toi l'idée de sacrifice là-dedans. Je l'écrivais encore l'autre jour à la sœur, que toute ma vie durant ou presque au moins, j'ai cherché autre chose qu'une carrière de martyr, pour laquelle je ne suis pas de taille.

Si je trouve de la contrariété ou en cause, ma foi, j'en reste stupéfait. Certes, je respecterais, volontiers j'admirerais des martyrs, etc., mais tu dois savoir que par exemple dans *Bouvard et Pécuchet*, tout simplement il y a quelqu'autre chose qui s'adapte davantage à nos petites existences.

Enfin, je fais ma malle et probablement aussitôt qu'il le pourra, M. Salles ira avec moi là-bas.

. .

Enfin à toi comme à moi en somme, qu'est-ce que ça nous fait d'avoir un peu plus ou un peu moins de contrariété?

Certes, toi tu t'es *engagé* bien plus tôt que moi, si nous en venons là, chez les Goupil où en somme tu as passé de bien mauvais quarts d'heure souvent assez, desquels on ne t'a pas toujours remercié.

Et justement tu l'as fait avec zèle et dévouement, parce que alors notre père était avec la grande famille d'alors un peu aux abois et qu'il était nécessaire pour faire marcher le tout, que tu t'y jetas tout à fait — j'ai avec beaucoup d'émotion encore pensé à toutes ces vieilles choses pendant ma maladie.

Et enfin, le principal, c'est de se sentir bien unis, et cela n'est pas encore dérangé.

J'ai une certaine espérance, qu'avec ce qu'en somme je sais de mon art, il arrivera un temps où je produirai encore, quoique

dans l'asile. A quoi me servirait une vie plus factice d'artiste à Paris, de laquelle en somme je ne serais dupe qu'à demi, et pour laquelle je manque conséquemment d'entrain primitif, indispensable pour me lancer?

Physiquement c'est épatant comme je me porte bien, mais cela n'est pas tant que ça suffisant pour se baser là-dessus pour aller croire qu'il en soit de même mentalement.

Je voudrais volontiers, une fois un peu connu là-bas, essayer de me faire infirmier peu à peu, enfin travailler à n'importe quoi et reprendre de l'occupation — la première venue.

J'aurais terriblement besoin du père Pangloss, lorsqu'il va naturellement m'arriver de redevenir amoureux. L'alcool et le tabac ont enfin cela de bon ou de mauvais — c'est un peu relatif cela — que ce sont des anti-aphrodisiaques faudrait-il nommer cela je crois. Pas toujours méprisables dans l'exercice des beaux-arts. Enfin là sera l'épreuve où il faudra ne pas oublier de blaguer tout à fait. Car la vertu et la sobriété, je ne le crains que trop, me mèneraient encore dans ces parages-là, où d'habitude je perds très vite complètement la boussole, et où cette fois-ci je dois essayer d'avoir moins de passion et plus de bonhomie.

Le possible passionnel pour moi est bien pas grand'chose, alors que pourtant demeure, j'ose croire, la puissance de se sentir attaché aux êtres humains avec lesquels on vivra... La folie est salutaire pour cela, qu'on devient peut-être moins exclusif...

Maintenant la société est comme elle est, nous ne pouvons naturellement pas désirer qu'elle s'adapte juste à nos besoins personnels.

Enfin, cependant tout en trouvant fort, fort bien d'aller à Saint-Rémy, cependant des gens comme moi, cela serait réellement plus juste de les fourrer dans la Légion.

Nous n'y pouvons rien, mais plus que probable là on me refuserait, au moins ici où mon aventure est trop connue et surtout exagérée. Je dis ça très, très sérieusement, physiquement je me porte mieux que depuis des années et des années et je pourrais faire le service. Réfléchissons donc encore à ça, tout en allant à Saint-Rémy.

. .

Je lis dans ce moment *Le Médecin de Campagne* de Balzac, qui est bien beau; il y a là-dedans une figure de femme pas folle, mais trop sensible, qui est bien charmante, je te l'en-

verrai quand je l'aurai fini. Ils ont beaucoup de place ici à l'hospice, il y aurait de quoi faire des ateliers pour une trentaine de peintres.

Il faut que j'en prenne mon parti, il n'est que trop vrai qu'un tas de peintres deviennent fous, c'est une vie qui rend, pour dire le moins, très abstrait. Si je me rejette dans le travail en plein, c'est bon, mais je reste toujours toqué.

Si je pouvais m'engager pour 5 ans, je guérirais considérablement et serais plus raisonnable et davantage maître de moi.

Mais l'un ou l'autre, cela m'est égal.

. .

Que fait Gauguin, j'évite encore de lui écrire jusqu'à ce que je sois tout à fait normal, mais je pense si souvent à lui et j'aimerais tant à savoir si tout va relativement bien pour lui.

SAINT-RÉMY

mai 1889-mai 1890

Sans date

591 F Merci de ta lettre. Tu as bien raison de dire que M. Salles a été parfait dans tout ceci, j'ai de grandes obligations envers lui.

Je voulais te dire que je crois avoir bien fait d'aller ici, d'abord en voyant la *réalité* de la vie des fous ou toqués divers dans cette ménagerie, je perds la crainte vague, la peur de la chose. Et peu à peu puis arriver à considérer la folie en tant qu'étant une maladie comme une autre. Puis le changement d'entourage, à ce que j'imagine, me fait du bien.

Pour autant que je sache, le médecin d'ici est enclin à considérer ce que j'ai eu comme une attaque de nature épileptique. Mais j'ai pas demandé après.

Aurais-tu déjà reçu la caisse de tableaux, je suis curieux de savoir s'ils ont encore souffert oui ou non?

J'en ai deux autres en train — des fleurs d'iris violets et un buisson de lilas, deux motifs pris dans le jardin.

L'idée du devoir de travailler me revient beaucoup et je crois que toutes mes facultés pour le travail me reviendront assez vite. Seulement le travail m'absorbe souvent tellement que je crois que je resterai toujours abstrait et gaucher pour me débrouiller pour le reste de la vie aussi.

Je ne t'écrirai pas une longue lettre — je chercherai à répondre à la lettre de ma nouvelle sœur, qui m'a bien touché, mais je ne sais si j'arriverai à le faire.

25 mai 1889

592 F Ce que tu dis de la Berceuse me fait plaisir; c'est très juste que les gens du peuple, qui se payent des chromos et écoutent avec sentimentalité les orgues de barbarie, sont vaguement

dans le vrai et peut-être plus sincères que de certains boule-vardiers qui vont au Salon.

Gauguin, s'il veut l'accepter, tu lui donneras un exemplaire de la Berceuse qui n'était pas monté sur châssis, et à Bernard aussi, comme témoignage d'amitié. Mais si Gauguin veut des tournesols, ce n'est qu'absolument comme de juste qu'il te donne en échange quelque chose que tu aimes autant. Gauguin lui-même a surtout aimé les tournesols plus tard lorsqu'il les avait vus longtemps.

. .

Depuis que je suis ici, le jardin désolé, planté de grands pins sous lesquels croît haute et mal entretenue, une herbe entremêlée d'ivraies diverses, m'a suffi pour travailler et je ne suis pas encore sorti dehors. Cependant, le paysage de Saint-Rémy est très beau et peu à peu je vais y faire des étapes probablement.

Mais en restant ici, naturellement le médecin a mieux pu voir ce qui en était et sera, j'ose espérer, plus rassuré sur ce qu'il peut me laisser peindre.

Je *t'assure* que je suis bien ici et que provisoirement je ne vois pas de raison du tout de venir en pension à Paris ou environs. J'ai une petite chambre à papier gris vert avec deux rideaux vert d'eau à dessins de roses très pâles, ravivés de minces traits de rouge sang.

Ces rideaux, probablement des restes d'un riche ruiné et défunt, sont fort jolis de dessin. De la même source provient probablement un fauteuil très usé, recouvert d'une tapisserie

tachetée à la Diaz ou à la Monticelli, brun, rouge, rose, blanc, crème, noir, bleu myosotis et vert bouteille; à travers la fenêtre barrée de fer j'aperçois un carré de blé dans un enclos, une perspective à la Van Goyen, au-dessus de laquelle le matin, je vois le soleil se lever dans sa gloire. Avec cela, — comme il y a plus de trente chambres vides — j'ai une chambre encore pour travailler.

Le manger est comme-ci comme-ça. Cela sent naturellement un peu le moisi, comme dans un restaurant à cafards de Paris ou un pensionnat. Ces malheureux ne faisant absolument rien (pas un livre, rien pour les distraire qu'un jeu de boules et un jeu de dames), n'ont d'autre distraction journalière que de se bourrer de pois chiches, d'haricots et lentilles et autres épiceries et denrées coloniales par des quantités réglées et à des heures fixes.

La digestion de ces marchandises offrant de certaines difficultés, ils remplissent aussi leurs journées d'une façon aussi inoffensive que peu coûteuse.

Mais sans blague, la *peur* de la folie me passe considérablement en voyant de près ceux qui en sont atteints, comme moi je peux dans la suite très facilement l'être.

Auparavant, j'avais de la répulsion pour ces êtres et cela m'était quelque chose de désolant de devoir y réfléchir que tant de gens de notre métier : Troyon, Marchal, Méryon, Jundt, M. Maris, Monticelli, un tas d'autres avaient fini comme cela. Je n'étais pas à même de me les représenter le moins du monde dans cet état-là. Eh bien! à présent, je pense à tout cela sans crainte, c'est-à-dire je ne le trouve pas plus atroce

que si ces gens seraient crevés d'autre chose, de la phtisie ou de la syphilis par exemple. Ces artistes, je les vois reprendre leur allure sereine et crois-tu que ce soit peu de chose que de retrouver des anciens du métier? C'est là sans blague ce dont je suis profondément reconnaissant.

Car quoiqu'il y en ait qui hurlent ou d'habitude déraisonnent, il y a ici beaucoup de vraie amitié qu'on a les uns pour les autres; ils disent : il faut souffrir les autres pour que les autres nous souffrent, et autres raisonnements fort justes, qu'ils mettent ainsi en pratique. Et entre nous, nous nous comprenons très bien; je peux par exemple causer quelquefois avec un, qui ne répond qu'en sons incohérents parce qu'il n'a pas peur de moi. Si quelqu'un tombe dans quelque crise, les autres le gardent et interviennent pour qu'il ne fasse pas de mal.

La même chose pour ceux qui ont la manie de se fâcher souvent. Des vieux habitués de la ménagerie accourent et séparent les combattants, si combat il y a.

Il est vrai qu'il y en a qui sont dans des cas plus graves, soit qu'ils sont malpropres, soit dangereux. Ceux-là sont dans une autre cour. Maintenant, je prends deux fois par semaine un bain où je reste deux heures, puis l'estomac va infiniment mieux qu'il y a un an, je n'ai donc qu'à continuer pour autant que je sache. Ici, je dépenserai moins je crois qu'ailleurs, comptant qu'ici j'ai encore du travail sur la planche, car la nature est belle.

Mon espérance serait qu'au bout d'une année je saurai mieux ce que je peux et ce que je veux que maintenant. Alors, peu à peu une idée me viendra pour recommencer. Revenir à Paris ou n'importe où actuellement ne me sourit aucunement, je me trouve à ma place ici. Un avachissement extrême est ce dont souffrent, à mon avis, le plus ceux qui sont ici depuis des années. Or, mon travail me préservera dans une certaine mesure de cela.

La salle où l'on se tient les jours de pluie est comme une salle d'attente troisième classe dans quelque village stagnant, d'autant plus qu'il y en a d'honorables aliénés qui portent toujours un chapeau, des lunettes, une canne et une tenue de voyage, comme aux bains de mer à peu près, et qui y figurent les passagers.

. .

Je suis encore — parlant de mon état — si reconnaissant d'autre chose encore, j'observe chez d'autres qu'eux aussi ont

entendu dans leurs crises des sons et des voix étranges comme moi, que devant eux aussi les choses paraissent changeantes. Et cela m'adoucit l'horreur que d'abord je gardais de la crise que j'ai eue, et que lorsque cela vous vient inopinément ne peut autrement faire que de vous effrayer outre mesure. Une fois qu'on sait que c'est dans la maladie, on prend ça comme autre chose. Je n'aurais pas vu d'autres aliénés de près que je n'aurais pu me débarrasser d'y songer toujours. Car les souffrances d'angoisse sont pas drôles lorsqu'on est pris dans une crise. La plupart des épileptiques se mordent la langue et se la blessent. Rey me disait qu'il avait vu un cas où quelqu'un s'était blessé ainsi que moi à l'oreille; et j'ai cru entendre dire un médecin d'ici, qui venait me voir avec le directeur, que lui aussi l'avait déjà vu. J'ose croire qu'une fois que l'on sait ce que c'est, une fois qu'on a conscience de son état et de pouvoir être sujet à des crises, qu'alors on y peut soi-même quelque chose pour ne pas être surpris tant que ça par l'angoisse ou l'effroi. Or, voilà cinq mois que cela va en diminuant, j'ai bon espoir d'en remonter ou au moins de ne plus avoir des crises de pareille force. Il y en a un ici qui crie et parle *toujours* comme moi pendant une quinzaine de jours, il croit entendre des voix et des paroles dans l'écho des corridors, probablement parce que le nerf de l'ouïe est malade et trop sensible, et chez moi c'était à la fois et la vue et l'ouïe, ce qui est habituel à ce que disait Rey un jour, dans le commencement de l'épilepsie. Maintenant la secousse avait été telle, que cela me dégoûtait de faire un mouvement, et rien ne m'eût été si agréable que de ne plus me réveiller. A présent, cette *horreur de la vie* est moins prononcée déjà et la mélancolie moins aiguë. Mais de la *volonté* je n'en ai encore aucune, des désirs guère ou pas, et tout ce qui est de la vie ordinaire, le désir par exemple de revoir les amis auxquels cependant je pense, presque nul. C'est pourquoi je ne suis pas encore au point de devoir sortir d'ici bientôt, j'aurais de la mélancolie partout encore.

Et même ce n'est que de ces tout derniers jours qu'un peu radicalement la répulsion pour la vie s'est modifiée. De là à la volonté et à l'action il y a encore du chemin.

. .

Je crois que quoique les tableaux coûtent la toile, la couleur, etc., cependant au bout du mois il est plus avantageux de dépenser ainsi un peu plus et d'en faire avec ce que j'ai

appris en somme, que de les délaisser, alors que quand bien même il faudrait payer pour une pension. Et c'est pourquoi que j'en fais; ainsi, ce mois-ci, j'ai quatre toiles de trente et deux ou trois dessins.

Mais la question d'argent, quoi qu'on fasse, reste toujours là comme l'ennemi devant la troupe, et la nier ou l'oublier on ne saurait. Moi tout aussi bien que qui que ce soit, vis-à-vis de cela je garde mes devoirs. Et je serai peut-être encore à même de rendre tout ce que j'ai dépensé, car ce que j'ai dépensé, je le considère sinon pris à toi au moins pris à la famille, alors conséquemment, j'ai produit des tableaux et j'en ferai encore. Cela c'est agir comme tu agis toi-même aussi. Si j'étais rentier peut-être aurais-je la tête plus libre pour faire de l'art pour l'art, maintenant je me contente de croire qu'en travaillant avec assiduité, quand même sans y songer on fait peut-être quelque progrès.

Sans date

Pour moi la santé va bien et pour la tête cela sera, espérons-le, une affaire de temps et de patience. 593 F

Le directeur me disait un mot qu'il avait reçu de toi une lettre et qu'il t'avait écrit, à moi il ne me dit rien et je ne lui demande rien, ce qui est le plus simple.

C'est un petit bonhomme goutteux, veuf depuis quelques années, et qui a des lunettes très noires. L'établissement étant un peu stagnant, l'homme ne paraît s'amuser à ce métier qu'assez médiocrement et d'ailleurs il y a de quoi

Il en est arrivé un nouveau, qui est agité à tel point qu'il casse tout et crie jour et nuit, il déchire aussi les camisoles de force et jusqu'à présent quoiqu'il soit *tout le jour* dans un bain, il ne se calme guère; il démolit son lit et tout le reste dans sa chambre, renverse son manger, etc. C'est très triste à voir, mais ils ont beaucoup de patience ici et finiront d'en venir cependant à bout.

Les choses nouvelles deviennent vieilles si vite; je crois que si dans l'état d'âme où je suis actuellement je venais à Paris, je ne ferais aucune différence entre un tableau dit noir ou un tableau clair impressionniste, entre un tableau verni à l'huile, et un tableau mat à l'essence.

J'ai toujours du remords et énormément, quand je pense à mon travail si peu en harmonie avec ce que j'aurais désiré

501

faire. J'espère qu'à la longue cela me fera faire des choses meilleures, mais nous n'en sommes pas encore là.

. .

Voilà tout un mois presque que je suis ici, pas une seule fois le moindre désir d'être ailleurs m'est venu, la volonté pour retravailler seul s'affermit un tantinet.

Chez les autres, je ne remarque pas non plus un bien net désir d'être ailleurs et cela peut très bien venir de ce qu'on se sente trop décidément cassé pour la vie au dehors.

Ce que je ne comprends pas trop, c'est leur oisiveté absolue. Mais c'est le grand défaut du Midi et sa ruine. Mais quel beau pays et quel beau bleu et quel soleil! Et encore je n'ai vu que le jardin et ce que j'aperçois à travers la fenêtre. As-tu lu le nouveau livre de Guy de Maupassant : *Fort comme la mort*, quel en est le motif? Ce que j'ai lu dans cette catégorie, c'était en dernier lieu *Le Rêve* de Zola; je trouvais fort, fort belle la figure de femme, la brodeuse, et la description de la broderie tout en or. Justement parce que cela est comme une question de couleur des différents jaunes, entiers et rompus. Mais la figure d'homme me semblait peu vivante et la grande cathédrale aussi me foutait la mélancolie. Seulement ce repoussoir lilas et bleu noir fait, si on veut, ressortir la figure blonde. Mais enfin, il y a déjà des choses de Lamartine comme cela. J'espère que tu détruiras un tas de choses trop mauvaises dans le tas que j'ai envoyé, ou du moins n'en montreras que ce qu'il y a de plus passable. Pour ce qui est de l'exposition des Indépendants, cela m'est absolument égal, fais comme si je n'y étais pas. Pour ne pas être indifférent et ne pas exposer quelque chose de trop fou, peut-être la nuit étoilée et le paysage aux verdures jaunes, qui était dans le cadre en noyer. Puisque c'en sont deux de couleurs contraires et cela pourrait donner l'idée à d'autres de faire mieux que moi des effets de nuit.

Enfin, il faut absolument te tranquilliser à mon sujet maintenant.

9 juin 1889

594 F Ainsi est-il que, depuis quelques jours, je suis dehors pour travailler dans les environs.

Ta dernière lettre était, si j'ai bonne mémoire, du 21 mai, depuis je n'ai pas encore de tes nouvelles que seulement M. Pey-

ron me disait avoir reçu une lettre de toi. J'espère que ta santé va bien, ainsi que celle de ta femme.

. .

J'ai vu une annonce d'exposition prochaine d'impressionnistes nommés Gauguin, Bernard, Anquetin et autres noms. Suis donc porté à croire qu'il s'est encore fait une nouvelle secte, pas moins infaillible que les autres déjà existantes.

Était-ce de cette exposition-là que tu me parlais? Quelles tempêtes dans des verres d'eau.

La santé va bien, comme-ci comme-ça, je me sens avec mon travail plus heureux ici que je ne pourrais l'être dehors. En restant assez longtemps ici, j'aurai pris une conduite réglée et il en résultera à la longue plus d'ordre dans la vie et moins d'impressionnabilité.

Et ce serait autant de gagné. D'ailleurs, je n'aurais pas le courage de recommencer dehors. Je suis une fois et encore accompagné allé dans le village, rien que la vue des gens et des choses me faisait un effet comme si j'allais m'évanouir et je me trouvais fort mal. Devant la nature c'est le sentiment du travail qui me tient. Mais enfin c'est pour te dire qu'en dedans de moi il doit y avoir eu quelque émotion trop forte, qui m'a foutu cela et je ne sais pas du tout ce qui a pu l'occasionner.

Je m'ennuie à mourir à des moments après le travail, et pourtant je n'ai aucune envie de recommencer.

. .

C'est drôle que toutes les fois que j'essaye de me raisonner pour me rendre compte des choses pourquoi je suis venu ici et qu'en somme ce n'est qu'un accident comme un autre, un terrible effroi et horreur me saisit et m'empêche de réfléchir. Il est vrai que cela tend vaguement à diminuer, mais aussi cela me semble prouver qu'il y a effectivement je ne sais quoi de dérangé dans ma cervelle, mais c'est stupéfiant d'avoir peur ainsi de rien et de ne pas pouvoir se rappeler. Seulement tu peux y compter que je fais mon possible pour redevenir actif et peut-être utile dans ce sens au moins que je veux faire de meilleurs tableaux qu'auparavant.

Dans le paysage d'ici bien des choses font souvent penser à Ruysdaël, mais la figure des laboureurs manque.

Chez nous partout et à tout temps de l'année on voit des hommes, des femmes, des animaux au travail et ici pas le tiers de cela et encore ce n'est pas le travailleur franc du

nord. Cela semble labourer d'une main gauche et lâche, sans
entrain. Peut-être est-ce là une idée que je m'en suis faite à
tort, je l'espère au moins, n'étant pas du pays. Mais cela rend
les choses plus froides, qu'on oserait croire en lisant *Tartarin*,
qui peut-être a été expulsé déjà depuis de longues années avec
toute sa famille.

Écris-moi surtout bientôt, car ta lettre me tarde bien à
venir, j'espère que tu te portes bien. C'est une grande conso-
lation pour moi de savoir que tu ne vis plus seul.

<div align="right">19 juin 1889</div>

595 F Moi non plus je ne peux pas écrire comme je le voudrais,
mais enfin nous vivons dans une époque si agitée, que d'avoir
des opinions bien fermes assez pour juger des choses, il ne
saurait être question.

J'aurais bien voulu savoir si maintenant tu manges encore
ensemble au restaurant ou que tu vis davantage chez toi j'es-
père, car à la longue cela doit être le meilleur.

Pour moi cela va bien, tu comprends qu'après maintenant
bientôt un demi-an de sobriété absolue de manger, boire,
fumer, avec dans ces derniers temps deux bains de deux heures
par semaine, il est évident que cela doive beaucoup calmer.
Cela va donc fort bien et pour ce qui est du travail, cela m'oc-
cupe et me distrait — ce dont j'ai grand besoin — bien loin
de m'éreinter.

Je trouve que tu as bien fait de ne pas exposer des tableaux
de moi à l'exposition des Gauguin et autres, il y a une raison
suffisante que je m'en abstienne sans les offenser, tant que je
ne suis pas moi-même guéri.

Il est indubitable pour moi que Gauguin et Bernard ont du
grand et réel mérite.

Qu'à des êtres comme eux, bien vivants et jeunes, et qui
doivent vivre et chercher à se frayer leur sentier, il soit impos-
sible de retourner toutes leurs toiles contre un mur, jusqu'à
ce qu'il plaise aux gens de les admettre dans quelque chose,
dans le vinaigre officiel, demeure pourtant fort compréhensible.
En exposant dans les cafés, on est cause de bruit, qu'il est, je
ne dis pas non, de mauvais goût de faire, mais moi, et jusqu'à
deux fois j'ai ce crime-là sur la conscience, ayant exposé au
Tambourin et à l'avenue de Clichy, sans compter le dérange-

ment causé à 81 vertueux anthropophages de la bonne ville d'Arles et à leur excellent maire.

Donc dans tous les cas je suis pire et plus blâmable qu'eux, en tant que quant à cela, causer du bruit, ma foi, bien involontairement. Le petit Bernard — pour moi — a déjà fait quelques toiles absolument étonnantes où il y a une douceur et quelque chose d'essentiellement français et candide de qualité rare.

Enfin ni lui ni Gauguin sont des artistes qui puissent avoir l'air de chercher à aller à l'exposition universelle par des escaliers de service.

Rassure-toi là-dessus. Qu'eux ils *n'ont pas pu* se taire, c'est compréhensible. Que le mouvement des impressionnistes n'a pas eu d'ensemble, c'est ce qui prouve qu'ils savent moins bien batailler que d'autres artistes, tels Delacroix et Courbet.

. .

Gauguin, Bernard ou moi, nous y resterons tous peut-être et ne vaincrons pas, mais pas non plus serons-nous vaincus, nous sommes peut-être pas là l'un pour l'autre, étant là pour consoler ou pour préparer de la peinture plus consolante.

Tu me feras bien du plaisir en m'écrivant de nouveau bientôt. J'y pense si souvent qu'au bout de quelque temps j'espère que dans le mariage tu trouveras à te retremper et que d'ici un an tu auras gagné ta santé.

Ce qu'il me serait fort agréable d'avoir pour lire de temps en temps, ce serait un Shakespeare. Il y en a à un shilling, Dicks shilling Shakespeare, qui est complet. Les éditions ne manquent pas et je crois que celles à bon marché ne sont pas moins changées que celles plus chères. Dans tous les cas je n'en veux pas qui coûteraient plus de trois francs.

. .

Le Shakespeare ne presse pas, si on a pas une édition comme cela, cela ne prendra pas une éternité pour la faire venir.

Ne crains pas que jamais de ma propre volonté je me risquerais sur des hauteurs vertigineuses, malheureusement nous sommes sujets aux circonstances et aux maladies de notre époque, bon gré mal gré. Mais avec tant de précautions que maintenant je prends, je retomberai difficilement, et j'espère que les attaques ne reprendront plus.

25 juin 1889

En parlant de Gauguin, de Bernard, et de ce qu'ils pourraient bien nous faire de la peinture plus consolante, je dois

596 F

505

pourtant ajouter ce que d'ailleurs j'ai souvent dit à Gauguin lui-même, qu'alors il ne faut pas oublier que d'autres en ont déjà fait. Mais quoi qu'il en soit, hors Paris on oublie vite Paris, en se jetant en pleine campagne on change d'idée, mais moi pour un je ne saurais oublier toutes ces belles toiles de Barbizon alors, et faire mieux que ça me paraît peu probable et d'ailleurs pas nécessaire.

. .

Pour moi la santé va toujours fort bien et le travail me distrait. J'ai reçu d'une des sœurs probablement un livre de Rod, qui est pas mal, mais dont le titre *Le Sens de la vie* est bien un peu prétentieux pour le contenu à ce qui me paraîtrait.

Surtout c'est peu réjouissant. L'auteur me paraît devoir beaucoup souffrir des poumons et conséquemment un peu de tout.

Enfin, il en convient qu'il trouve des consolations dans la compagnie de sa femme, ce qui est très bien vu, mais enfin pour son propre usage il ne m'apprend absolument rien sur le sens de la vie, dans n'importe quel sens. De son côté je pourrais le trouver un peu blasé et m'étonner de ce qu'il ait fait imprimer de ces jours-ci un livre comme cela et qu'il vende cela à raison de fr. 3,50. Enfin je préfère Alphonse Karr, Souvestre, Droz, parce que c'est un peu plus vivant encore que ceci. Il est vrai que je suis peut-être ingrat, n'appréciant même pas *L'Abbé Constantin* et autres productions littéraires, qui illuminent le doux règne du naïf Carnot. Il paraît que ce livre a fait grande impression sur nos bonnes sœurs. Wil m'en avait du moins parlé, mais les bonnes femmes et les livres cela fait deux.

J'ai relu avec bien du plaisir *Zadig ou la Destinée*, de Voltaire. C'est comme *Candide*. Là au moins le puissant auteur fait entrevoir qu'il y reste une possibilité que la vie ait un sens « quoiqu'on convînt dans la conversation que les choses de ce monde n'allaient pas toujours au gré des plus sages ».

Pour moi je ne sais que désirer, travailler ici ou ailleurs me paraît d'abord à peu près la même chose et étant ici, y rester le plus simple.

Seulement des nouvelles à t'écrire cela manque, car les jours sont tous les mêmes, des idées je n'en ai pas d'autres que de penser qu'un champ de blé ou de cyprès valent bien la peine de les regarder de près et ainsi de suite.

Trouver de l'occupation pour la journée c'est la grande question ici.

Quel dommage qu'on ne puisse pas déplacer le bâtiment ici. Ce serait magnifique pour y faire une exposition, toutes les chambres vides, les grands corridors.

<div align="right">Sans date</div>

Ci-inclus je t'envoie une lettre de la mère, naturellement tu 597 F sais toutes les nouvelles y contenues. Je trouve que Cor [1] est très conséquent en allant là.

Ce que cela a de différent avec rester en Europe, c'est que là-bas on ne saurait comme ici être obligé de subir l'influence de nos grandes villes si vieilles que tout y semble radoter et à l'état vacillant. Alors au lieu de voir ses forces vitales et l'énergie native et naturelle s'évaporer dans la circumduction possible que loin de notre société on soit davantage heureux. Il en serait autrement que cela n'empêcherait pas que ce soit agir avec droiture et conséquent à son éducation pour lui, de ne pas hésiter à accepter cette situation. Maintenant ce n'est donc pas pour te faire part de toutes ces nouvelles, que tu sais, que je t'envoie la lettre.

Mais c'est pour que tu observes un peu combien l'écriture en est d'un ferme et d'une régularité assez remarquable lorsqu'on y songerait que ce soit vrai ce qu'elle dit, qu'elle est une mère de presque 70 ans. Et ainsi que tu me l'as déjà écrit, et la sœur aussi, qu'elle semblait rajeunie, je le vois moi-même à cette écriture si claire et à sa logique plus serrée dans ce qu'elle écrit, et la simplicité avec laquelle elle apprécie les faits.

Je crois maintenant que ce rajeunissement lui vient décidément de ce qu'elle est contente que tu te sois marié, ce qu'elle avait depuis si longtemps désiré; et moi je t'en félicite de ce que ton mariage peut vous donner à toi et à Jo le plaisir assez rare de voir rajeunir votre mère. C'est bien pour cela que je t'envoie cette lettre. Car mon cher frère, il est quelquefois nécessaire plus tard de se souvenir — et cela tombe si bien que juste au moment où elle aura la grosse douleur de se séparer de Cor — et ce sera raide cela — elle soit consolée en te sachant

1. Frère de Vincent.

marié. Si la chose était possible, il ne faudrait pas attendre tout à fait un an entier avant de retourner en Hollande, car elle languira de te revoir, toi et ta femme.

. .

Enfin encore une fois, je n'ai pas vu moi une lettre de la mère dénotant autant de sérénité intérieure et de calme contentement que celle-ci — pas depuis bien des années. Et je suis sûr que cela vient de ton mariage. On dit que cela porte longue vie de contenter ses parents.

. .

Je te remercie également bien cordialement du Shakespeare. Cela va m'aider à ne pas oublier le peu d'anglais que je sais, mais surtout c'est si beau. J'ai commencé à lire la série que j'ignore le plus, qu'autrefois, étant distrait par autre chose ou n'ayant pas le temps, il m'était impossible de lire : la série des rois; j'ai déjà lu *Richard II*, *Henry IV* et la moitié de *Henry V*. Je lis sans réfléchir si les idées des gens de ce temps-là sont les mêmes que les nôtres, ou ce qui en devient lorsqu'on les met face à face avec des croyances républicaines, socialistes, etc. Mais ce qui m'y touche, comme dans de certains romanciers de notre temps, c'est que les voix de ces gens, qui dans ce cas de Shakespeare nous parviennent d'une distance de plusieurs siècles, ne nous paraissent pas inconnues. C'est tellement vivant qu'on croit les connaître et voir cela.

Ainsi ce que seul ou presque seul Rembrandt a parmi les peintres, cette tendresse dans des regards d'êtres, que nous voyons soit dans les pèlerins d'Emmaüs, soit dans la fiancée juive, soit dans telle figure étrange d'ange ainsi que le tableau que tu as eu la chance de voir — cette tendresse navrée, cet infini surhumain entr'ouvert et qui alors paraît si nature, à maint endroit on le rencontre dans Shakespeare. Et puis des portraits graves ou gais, tels le Six et tel le Voyageur, tel la Saskia, c'est surtout cela dont c'est plein.

Quelle bonne idée le fils de Victor Hugo a eue de traduire tout cela en français, de façon à ce que cela soit ainsi à la portée de tous. Lorsque je songe aux impressionnistes et à toutes les questions d'art d'à présent, comme il y a justement pour nous autres des leçons là-dedans. Ainsi de ce que je viens de lire l'idée me vient que les impressionnistes aient mille fois raison, alors même ils doivent y réfléchir longtemps et toujours qu'il suit de là qu'ils aient le droit ou le devoir de se faire justice à eux-mêmes.

Et s'ils osent se dire primitifs, certes ils feraient bien d'apprendre à être primitifs comme *gens* un peu aussi, avant de prononcer le mot primitif comme un titre, qui leur donnerait des droits à quoi que ce soit. Mais ceux qui seraient cause de ce que les impressionnistes soient malheureux, eh bien! naturellement le cas pour eux est grave aussi lorsqu'ils s'en moquent.

Et puis livrer une bataille sept fois par semaine paraîtrait ne pas devoir pouvoir durer.

C'est épatant comme *L'Abbesse de Jouarre*, lorsqu'on y songe, se tient cependant même à côté de Shakespeare.

Je crois que Renan s'est payé cela, afin de pouvoir une fois dire de belles paroles en plein et à son aise, parce que c'est des belles paroles.

. .

Que je songe à Reid, en lisant Shakespeare et comme j'ai plusieurs fois songé à lui, étant plus malade qu'à présent. Trouvant que j'avais été infiniment trop dur et peut-être décourageant pour lui, avec ce que je prétendais qu'il valait mieux aimer les peintres que les tableaux.

Il n'est pas de ma compétence de faire ainsi des distinctions, même pas devant le problème que nous voyons nos amis vivants tant souffrir du manque d'argent assez pour se nourrir et payer leur couleur, et d'autre part les grands prix qu'on paye les toiles de peintres morts. Dans un journal je lisais une lettre d'un amateur de choses grecques à un de ses amis, où se trouvait cette phrase, « toi qui aimes la nature, moi qui aime tout ce qu'a fait la main de l'homme, cette différence dans nos goûts au fond en fait l'unité ».

Et je trouvais cela mieux que mon raisonnement.

. .

Comme plus tard les livres de Zola demeureront beaux, justement parce que cela a de la vie.

Ce qui a vie aussi c'est que la mère est contente que tu sois marié, et je trouve que cela à vous-mêmes, toi et Jo, ne saurait être désagréable. Mais la séparation de Cor sera pour elle d'un dur difficile à concevoir. Apprendre à souffrir sans se plaindre, apprendre à considérer la douleur sans répugnance, c'est justement un peu là qu'on risque le vertige, et cependant se pourrait-il, cependant entrevoit-on même une vague probabilité que dans l'autre côté de la vie nous nous apercevrons des bonnes raisons d'être de la douleur, qui vue d'ici occupe

parfois tellement tout l'horizon qu'elle prend des proportions de déluge désespérant. De cela nous en savons fort peu, des proportions et mieux vaut regarder un champ de blé, même à l'état de tableau.

<div align="right">5 juillet 1889</div>

599 F La lettre de Jo m'apprend ce matin une bien grosse nouvelle, je vous en félicite et suis très content de l'apprendre. J'ai été bien touché de votre raisonnement, alors que vous dites qu'étant ni l'un ni l'autre en aussi bonne santé que paraisse désirable à pareille occasion, vous ayez éprouvé comme un doute, et en tout cas un sentiment de pitié pour l'enfant à venir a traversé votre âme.

Cet enfant dans ce cas-là a-t-il même avant sa naissance été moins aimé que l'enfant de parents très sains, desquels le premier mouvement eût été une joie vive? Certes non. Nous connaissons si peu la vie, qu'il est si peu de notre compétence de juger du bon et du mauvais, du juste ou de l'injuste, et dire que l'on soit malheureux parce que l'on souffre, n'est pas prouvé. Sachez que l'enfant de Roulin leur est venu souriant et très bien portant, alors que les parents étaient aux abois. Donc prenez cela comme cela est, attendez avec confiance et possédez votre âme avec une longue patience, ainsi que le dit une bien vieille parole, et avec bonne volonté. Laissez faire la nature. Pour ce que vous dites de la santé de Théo, tout en partageant de tout mon cœur, ma chère sœur, vos inquiétudes, je dois pourtant vous rassurer, précisément parce que j'ai vu que sa santé est, comme d'ailleurs la mienne, plutôt changeante et inégale, que faible.

J'aime beaucoup à croire que les maladies nous guérissent parfois, c. à d. qu'alors que le malaise sort en crise, c'est une chose nécessaire au recouvrement d'un état de corps normal. Non, dans la suite du mariage il reprendra ses forces, ayant encore de la réserve de jeunesse et de puissance de se refaire

J'en suis bien content de ce qu'il ne soit pas seul, et vraiment je n'en doute pas que dans la suite il reprenne son tempérament d'autrefois. Et puis surtout lorsqu'il sera père et que le sentiment de paternité lui viendra, ce sera autant de gagné.

Dans ma vie de peintre et surtout lorsque je suis à la campagne, il m'est moins difficile à moi d'être seul, parce qu'à la campagne on sent plus aisément les liens qui nous unissent tous Mais en ville comme lui y a fait ses dix ans de suite chez les

Goupil à Paris, c'est pas possible d'exister seul. Ainsi avec de la patience cela reviendra.

.

J'ai causé ce matin un peu avec le médecin d'ici — il me dit ce qui était absolument ce que j'avais déjà pensé — qu'il faut attendre un an avant de se croire guéri, puisqu'un rien pourrait faire revenir une attaque.

Alors il m'a offert de prendre ici mes meubles pour que nous n'ayons pas doubles frais. Demain j'irai causer de cela à Arles avec M. Salles. Lorsque je suis venu ici, j'ai laissé à M. Salles 50 francs pour régler l'hospice à Arles, il est certain qu'il en aura de reste. Mais ayant encore assez souvent eu besoin de différentes choses ici, le surplus qu'avait M. Peyron est épuisé. Je suis un peu surpris, moi, que vivant avec la plus grande sobriété possible et régularité depuis 6 mois, sans avoir mon atelier libre, je ne dépense pas moins ni ne produis davantage que l'année précédente relativement moins sobre, et intérieurement je me sens ni plus ni moins de remords etc. si on veut. Suffit pour dire que tout ce qu'on appelle bien et mal est pourtant — à ce qui me paraît — assez relatif.

Je vis sobre ici, parce que j'ai la possibilité de le faire, je buvais autrefois parce que je ne savais plus comment faire autrement. Enfin cela m'est d'un égal!... La sobriété très calculée — c'est vrai — mène cependant à un état d'être où la pensée, si on en a, va plus couramment. Enfin c'est une différence comme de peindre gris ou coloré. Je vais en effet peindre plus gris.

Seulement au lieu de payer de l'argent à un propriétaire, on le donne à l'asile, je ne vois pas la différence — et ce n'est guère meilleur marché. Le travail est en dehors et m'a toujours coûté beaucoup.

.

La santé va pourtant bien et j'ai un sentiment assez pareil à ce que j'ai eu etant beaucoup plus jeune, alors que j'étais aussi très sobre, on disait alors *trop*, je crois. Mais c'est égal je chercherai à me débrouiller.

Pour ce qui est d'être parrain d'un fils de toi, alors que d'abord cela peut être une fille, vrai, dans les circonstances je préférerais attendre jusqu'à ce que je ne sois plus ici.

Puis la mère certes y tiendrait un peu qu'on l'appelle après notre père, moi pour un trouverais cela plus logique dans les circonstances.

511

Je me suis beaucoup amusé hier en lisant *Measure for measure*. Puis j'ai lu *Henry VIII*, où il y a de si beaux passages, ainsi celui de Buckingham et les paroles de Wolsey après sa chute.

Je trouve que j'ai de la chance de pouvoir lire ou relire cela à mon aise et puis j'espère bien lire enfin Homère.

Dehors les cigales chantent à tue-tête, un cri strident, dix fois plus fort que celui des grillons, et l'herbe toute brûlée prend des tons vieil or. Et les belles villes du midi sont à l'état de nos villes mortes le long de la Zuyderzee, autrefois animées. Alors que dans la chute et la décadence des choses, les cigales chères au bon Socrate sont restées. Et ici certes, ils chantent encore du vieux grec.

Ce que Jo écrit de ce que vous mangiez toujours à la maison, c'est parfait. Enfin je trouve que cela va fort bien, et encore une fois, tout en partageant de tout mon cœur toutes les inquiétudes qu'on voudra sur la santé de Théo, chez moi l'espoir prédomine que dans ce cas un état plus ou moins maladif n'est que le résultat des efforts de la nature pour se redresser. Patience. Mauve prétendait toujours que la nature était bonne et même bien davantage que d'habitude on croyait; y a-t-il quelque chose dans son histoire qui prouve qu'il se soit trompé? Ses mélancolies des derniers temps, croiriez-vous? je serais moi porté à croire autre chose.

Sans date

600 F Ainsi que tu vois j'ai été prendre à Arles ces toiles, le surveillant d'ici m'a accompagné. Nous avons été chez M. Salles, qui était parti en vacances pour deux mois, puis à l'hospice pour voir M. Rey, que n'ai pas trouvé non plus. Alors nous avons passé la journée avec mes ci-devant voisins ainsi que ma femme de ménage de dans le temps et quelques autres.

On s'attache beaucoup aux gens qu'on a vus étant malade et cela m'a fait un monde de bien de revoir de certaines personnes qui ont été bons et indulgents pour moi alors. Quelqu'un m'a dit que M. Rey avait passé un examen et avait été à Paris, mais le concierge de l'hospice disait ne pas le savoir. Je suis curieux de savoir si tu l'auras vu, car il avait projeté aller voir l'exposition et te rendre visite alors. Le médecin d'ici n'ira peut-être pas à Paris, il souffre beaucoup de sa goutte.

. .

Je m'imagine que tu seras bien absorbé par la pensée à

512

l'enfant à venir; je suis bien content que le cas soit tel, avec le temps j'ose croire que tu trouveras ainsi beaucoup de sérénité intérieure.

Qu'à Paris on prend comme une seconde nature, qui en outre des préoccupations d'affaires et d'art fait qu'on soit moins fort que des paysans, n'empêche pas que par les liens d'avoir femme et enfant, on se rattache quand même à cette nature plus simple et plus vraie, dont l'idéal nous hante parfois.

Quelle histoire que cette vente Sécretan! Cela me fait toujours plaisir que les Millet se tiennent. Mais combien désirerais-je voir davantage de bonnes reproductions de Millet, pour que cela aille au peuple.

L'œuvre est surtout sublime considérée dans son ensemble et de plus en plus cela deviendra difficile de s'en faire une idée, alors que les tableaux se dispersent.

Sans date

Je te fais savoir qu'il m'est fort difficile d'écrire, tant j'ai 601 F
la tête dérangée. Donc je profite d'un intervalle. M. le Dr Peyron est bien bon pour moi et bien patient. Tu conçois que j'en suis affligé très profondément de ce que les attaques sont revenues, alors que je commençais déjà à espérer que cela ne reviendrait pas.

Tu feras peut-être bien d'écrire un mot à M. le Dr Peyron pour dire que le travail à mes tableaux m'est un peu nécessaire pour me remettre, car ces journées sans rien faire et sans pouvoir aller dans la chambre qu'il m'avait désignée pour y faire ma peinture, me sont presque intolérables.

L'ami Roulin m'a écrit aussi.

J'ai reçu catalogue de l'exposition Gauguin, Bernard, Schuffenecker, etc., que je trouve intéressant. Gauguin m'a aussi écrit une bonne lettre, toujours un peu vague et obscure, mais enfin je dois dire que je leur donne bien raison d'avoir exposé entre eux.

Durant bien des jours j'ai été *complètement égaré* comme à Arles tout autant sinon pire, et il est à présumer que ces crises reviendront encore dans la suite, c'est *abominable*.

Depuis 4 jours je n'ai pas pu manger ayant la gorge enflée. Ce n'est pas pour trop m'en plaindre j'espère, que je te dis ces détails, mais pour te prouver que je ne suis pas encore en état d'aller à Paris ou à Pont-Aven, à moins que ce serait à

Charenton. Je ne vois plus de possibilité d'avoir courage ou bon espoir, mais enfin ce n'est pas d'hier que nous sachions que le métier n'est pas gai.

Cette crise nouvelle, mon cher frère, m'a pris dans les champs et lorsque j'étais en train de peindre par une journée de vent. Je t'enverrai la toile, que j'ai achevée quand même.

Août 1889

602 ⊦ Depuis que je t'ai écrit, je vais mieux, et tout en ne sachant pas si cela durera, je ne veux pas attendre plus longtemps pour t'écrire de nouveau.

.

J'ai hier recommencé à travailler un peu — une chose que je vois de ma fenêtre — un champ de chaume jaune qu'on laboure, l'opposition de la terre labourée violacée avec les bandes de chaume jaune, fond de collines.

Le travail me distrait infiniment mieux qu'autre chose et si je pouvais une fois bien me lancer là-dedans de toute mon énergie, ce serait possiblement le meilleur remède.

L'impossibilité d'avoir des modèles, un tas d'autres choses empêchent de parvenir cependant.

Enfin il faut bien que j'essaie de prendre les choses un peu passivement et patienter.

Je pense bien souvent aux copains en Bretagne, qui certes sont en train de faire du meilleur travail que moi. Si avec l'expérience que j'en ai à présent il m'était possible de recommencer, je n'irais pas voir dans le Midi. Étais-je indépendant et libre, j'aurais néanmoins conservé mon enthousiasme, car il y a de bien belles choses à faire.

Ainsi les vignes, les champs d'oliviers. *Si* j'avais confiance dans l'administration d'ici, rien ne serait mieux et plus simple que de mettre tous mes meubles ici à l'hospice et de continuer tranquillement.

En cas de guérison ou dans les intervalles je pourrais tôt ou tard revenir à Paris ou en Bretagne pour un temps.

Mais d'abord ils sont ici *très chers* et puis à présent j'ai peur des autres malades. Enfin un tas de raisons font que je ne crois pas que j'ai eu de la chance par ici non plus.

J'exagère peut-être dans le chagrin que j'ai, d'être encore foutu en bas par la maladie — mais j'ai comme peur.

Tu me diras — ce que je me dis aussi — que la faute doit

être en dedans de moi et non aux circonstances ou à d'autres personnes. Enfin, c'est pas gai.

M. Peyron a été bon pour moi et il a une longue expérience, je ne mépriserai pas ce qu'il dit ou juge bon.

Mais aurait-il une opinion arrêtée, t'a-t-il écrit quelque chose de clair? et de possible?

Tu vois que je suis encore de bien mauvaise humeur, c'est que ça ne va pas. Puis je me trouve imbécile d'aller demander la permission de faire des tableaux à des médecins. Il est d'ailleurs à espérer que si tôt ou tard je guérisse jusqu'à un certain point, ce sera parce que je me serai guéri en travaillant, ce qui fortifie la volonté et conséquemment laisse moins de prise à ces faiblesses mentales.

Mon cher frère, je voudrais t'écrire mieux que ça, mais cela ne va pas fort. J'ai grand plaisir d'aller dans les montagnes peindre des journées entières, j'espère qu'ils me laisseront de ces jours-ci.

.........................

Ce que j'avais dans la gorge tend à disparaître, je mange encore avec quelque difficulté, mais enfin ça a repris.

<div align="right">Sans date</div>

Si je t'écris une fois aujourd'hui, c'est que ci-inclus j'ai écrit quelques mots à l'ami Gauguin; me sentant le calme revenir de ces derniers jours, il m'a semblé suffisamment pour que ma lettre ne soit pas absolument absurde, d'ailleurs en subtilisant ses scrupules de respect ou de sentiment, il n'est pas prouvé qu'on y gagne de la respectuosité ou du bon sens. Cela étant, cela fait du bien de recauser avec les copains, soit ce à distance. Et toi mon brave — comment ça va, et écris-moi donc quelques mots de ces jours-ci — car je m'imagine que les émotions qui doivent remuer le prochain père de famille, émotions dont notre bon père aimait tant à parler, doivent chez toi comme chez lui être grandes et de bon aloi, mais momentanément te sont peu exprimables dans le mélange un peu incohérent des petites misères parisiennes.

Les réalités de cette sorte ça doit être comme enfin un bon coup de mistral, peu flatteur mais assainissant; moi cela me fait un plaisir bien grand, je te l'assure, et contribuera beaucoup à me faire sortir de ma fatigue morale et peut-être de ma nonchalance. Enfin il y a de quoi reprendre un peu de goût à la vie, quand j'y songe que moi je vais passer à l'état

<div align="right">603 F</div>

d'oncle de ce garçon projeté par ta femme. Je trouve cela assez drôle qu'elle se fait si forte que ce soit un garçon, mais enfin cela se verra. Enfin en attendant, je ne peux faire que tripoter un peu dans mes tableaux, j'en ai un en train d'un lever de lune sur le même champ du croquis dans la lettre de Gauguin, mais où les meules remplacent le blé. C'est jaune d'ocre et violet. Enfin tu verras dans quelque temps d'ici.

J'en ai aussi un nouveau en train avec du lierre. Surtout, mon brave, je t'en prie, ne te fais pas du mauvais sang, inquié-tude ou mélancolie pour moi, l'idée que tu t'en ferais certes de cette quarantaine nécessaire et salutaire serait peu motivée alors qu'il nous faut un redressement lent et patient. Cela, si nous arrivons à le saisir, nous épargnons nos forces pour cet hiver.

......................
Le médecin me disait de Monticelli, qu'il l'avait toujours considéré comme excentrique, mais que pour fou il l'avait été un peu vers la fin seulement. Considérant toutes les misères des dernières années de Monticelli y a-t-il de quoi s'en éton-ner qu'il ait fléchi sous un poids trop lourd, et a-t-on raison

lorsque de là on voudrait déduire qu'artistiquement parlant il ait manqué son œuvre?

J'ose croire que non, il y avait du calcul bien logique chez lui et une originalité de peintre, qu'il demeure regrettable qu'on n'ait pas pu soutenir de façon à rendre l'éclosion plus complète!

Je t'envoie ci-inclus un croquis de cigales d'ici.

Leur chant dans les grandes chaleurs a pour moi le même charme que le grillon dans le foyer du paysan chez nous. Mon brave — n'oublions pas que les petites émotions sont les grands capitaines de nos vies et qu'à celles-là nous y obéissons sans le savoir. Si reprendre courage sur des fautes commises et à commettre, ce qui est ma guérison, m'est encore dur, n'oublions pas dès lors que soit nos spleens et mélancolies, soit nos sentiments de bonhomie et de bon sens, ne sont pas nos guides uniques et surtout pas nos gardes définitifs, et que si tu te trouves toi aussi devant de dures responsabilités à risquer, si non à prendre, ma foi ne nous occupons pas *trop* l'un de l'autre, alors que fortuitement les circonstances de vivre dans des états de choses si éloignées de nos conceptions de jeunesse de la vie d'artiste, nous rendraient frères quand même, comme étant à maint égard compagnons de sort.

Les choses se tiennent tellement qu'ici on trouve des cafards dans le manger parfois comme si on était vraiment à Paris, par contre il se pourrait qu'à Paris tu aies parfois une vraie pensée des champs. C'est certes pas grand'chose mais enfin c'est rassurant. Prends donc ta paternité comme la prendrait un bonhomme de nos vieilles bruyères, lesquelles à travers tout bruit, tumulte, brouillard, angoisse des villes nous demeurent — quelque timide que soit notre tendresse — ineffablement chères. C'est-à-dire prends-la ta paternité dans ta qualité d'exilé et d'étranger et de pauvre, désormais se basant avec l'instinct du pauvre sur la probabilité d'existence vraie de patrie, d'existence vraie au moins du souvenir, alors même que tous les jours nous oublions. Tel tôt ou tard nous trouvons notre sort, mais certes pour toi comme pour moi il serait un peu hypocrite d'oublier notre bonne humeur, notre laisser aller confiant de pauvres diables, tels que nous allions dans ce Paris si étrange à présent, tout à fait et de trop appesantir sur nos soucis.

Vrai j'en suis si content de ce que si ici parfois il y a des cafards dans le manger, chez toi il y a femme et enfant.

D'ailleurs c'est rassurant que par exemple Voltaire nous ait laissés libres de croire pas absolument tout ce que nous imaginons.

Ainsi tout en partageant les soucis de ta femme sur ta santé, je ne vais pas jusqu'à croire ce que momentanément je m'imaginais que des inquiétudes pour moi étaient cause de ton silence à mon égard relativement assez long, quoique cela s'explique si bien lorsqu'on y songe combien une grossesse doit nécessairement préoccuper. Mais c'est très bien et c'est le chemin où tout le monde marche dans l'existence.

<div align="right">Septembre 1889</div>

604 F Est-ce que tu vas bien — bigre je voudrais bien pour toi que tu fusses 2 ans plus loin et que ces premiers temps de mariage, quelque beau que ce soit par moments fussent derrière le dos. Je crois si fermement qu'un mariage devient surtout bon à la longue et qu'alors on se refait le tempérament.

Prends donc les choses avec un certain flegme du nord, et soignez-vous bien tous les deux. Cette sacrée vie dans les beaux-arts est éreintante à ce qui paraît.

Les forces me reviennent de jour en jour et il me paraît de nouveau que j'en ai déjà de trop presque. Car pour rester assidu au chevalet il n'est pas nécessaire d'être un hercule.

Cela m'a fait beaucoup penser à des peintres belges de ces jours-ci et durant ma maladie, que tu me disais que Maus avait été voir mes tableaux.

Alors des souvenirs me viennent comme une avalanche et je cherche à me reconstruire toute cette école d'artistes modernes flamands, jusqu'à en avoir le mal du pays comme un Suisse.

Ce qui n'est pas bien, car notre chemin est — en avant, et retourner sur ces pas c'est défendu et impossible, c'est-à-dire on pourrait y penser sans s'abîmer dans le passé d'une nostalgie trop mélancolique.

Enfin, Henri Conscience est un écrivain pas du tout parfait, mais par-ci par-là, un peu partout, quel peintre! et quelle bonté dans ce qu'il a dit et voulu. J'ai tout le temps dans la tête une préface — (celle du *Conscrit*) d'un de ses livres où il dit avoir été très malade et que dans sa maladie, malgré tous ses efforts, il avait senti s'évanouir son affection pour les hommes, et que par de longues promenades en pleins champs ses sentiments d'amour lui étaient revenus. Cette fatalité de la souffrance et du désespoir — enfin me voilà encore remonté pour une période — j'en dis merci.

Je t'écris cette lettre un peu dans les intervalles quand je suis las de peindre. Le travail va assez bien — je lutte avec une toile commencée quelques jours avant mon indisposition, un faucheur, l'étude est toute jaune, terriblement empâtée, mais le motif était beau et simple. J'y vis alors dans ce faucheur — vague figure qui lutte comme un diable en pleine chaleur pour venir à bout de sa besogne — j'y vis alors l'image de la mort, dans ce sens que l'humanité serait le blé qu'on fauche. C'est donc — si tu veux — l'opposition de ce semeur que j'avais essayé auparavant. Mais dans cette mort rien de triste, cela se passe en pleine lumière avec un soleil qui inonde tout d'une lumière d'or fin.

Bon m'y revoilà, je ne lâche pourtant pas prise et sur une nouvelle toile je cherche du nouveau. Ah! je croyais presque que j'ai une nouvelle période de clair devant moi.

Et que faire — continuer pendant ces mois-là ici, ou changer — je ne sais. C'est que les crises lorsqu'elles se présentent ne sont guère drôles et risquer d'avoir une attaque comme cela avec toi ou d'autres, c'est grave.

Mon cher frère — c'est toujours entre-temps du travail que je t'écris — je laboure comme un vrai possédé, j'ai une fureur sourde de travail plus que jamais. Et je crois que ça contribuera à me guérir. Peut-être m'arrivera-t-il une chose comme celle dont parle Eug. Delacroix « j'ai trouvé la peinture lorsque je n'avais plus ni dents ni souffle » dans ce sens que ma triste maladie me fait travailler avec une fureur sourde — très lentement — mais du matin au soir sans lâcher — et — c'est probablement là le secret — travailler longtemps et lentement. Qu'en sais-je, mais je crois que j'ai une ou deux toiles en train pas trop mal, d'abord le faucheur dans les blés jaunes et le portrait sur fond clair, ce sera pour les vingtistes si toutefois ils se souviennent de moi au moment donné, or ce me serait absolument égal, si non préférable, qu'ils m'oublient.

Puisque moi je n'oublie pas l'inspiration que cela me donne de me laisser aller au souvenir de certains Belges. C'est là le positif et le reste est tellement secondaire.

Et nous voilà déjà en septembre, vite nous serons en plein automne et puis l'hiver.

Je continuerai à travailler très raide et puis si vers la Noël la crise revient nous verrons, et cela passé alors je n'y verrais pas d'inconvénient à envoyer à tous les diables l'administration d'ici et de revenir dans le nord pour plus ou moins long-

temps. Quitter maintenant, alors que je juge probable une nouvelle crise en hiver, c. à d. dans 3 mois, serait peut-être trop imprudent. Il y a 6 semaines que je n'ai pas mis le pied dehors, même pas dans le jardin, semaine prochaine lorsque j'aurai fini les toiles en train, je vais cependant essayer.

Mais encore quelques mois et je serai à tel point avachi et hébété, qu'un changement fera probablement beaucoup de bien.

Cela c'est provisoirement mon idée là-dessus, bien entendu c'est pas une idée fixe.

Mais suis d'avis qu'il ne faut pas plus se gêner avec les gens de cet établissement qu'avec des propriétaires d'hôtel. On leur a loué une chambre pour autant de temps et ils se font bien payer pour ce qu'ils donnent et voilà absolument tout. Sans compter peut-être qu'ils ne demanderaient pas mieux qu'un état chronique de la chose et on serait coupablement bête si on donnait là-dedans. Ils s'informent beaucoup trop à mon goût de ce que non seulement moi, mais toi gagnent, etc. Ainsi y poser un lapin — sans se brouiller.

Je lutte de toute mon énergie pour maîtriser mon travail, me disant que si je gagne, cela ce sera le meilleur paratonnerre pour ma maladie. Je me ménage beaucoup en m'enfermant soigneusement, c'est égoïste si tu veux de ne pas plutôt m'habituer à mes compagnons d'infortune d'ici et aller les voir, mais enfin je ne m'en trouve pas mal, car mon travail est en progrès et de cela nous en avons besoin, car il est plus que nécessaire que je fasse mieux qu'auparavant, ce qui n'était pas suffisant.

. .

Actuellement la pensée marche régulièrement et je me sens absolument normal et si je raisonne à présent de mon état avec l'espérance d'avoir en général entre les crises — si malheureusement il est à craindre que cela reviendra toujours de temps en temps — d'avoir entre-temps des périodes de clarté et de travail, si je raisonne à présent de mon état, alors certes je me dis qu'il ne faut pas que j'aie une idée fixe d'être malade. Mais qu'il faut continuer ma petite carrière de peintre fermement. Dès lors de rester dès maintenant pour de bon dans un asile serait probablement exagérer les choses.

Je lisais encore dans *Le Figaro* il y a quelques jours, une histoire d'écrivain russe qui a vécu avec une maladie nerveuse dont il est mort tristement d'ailleurs, qui lui causait des attaques terribles de temps à autre.

Et qu'y peut-on, il n'y a pas de remède, ou s'il y en a c'est de travailler avec ardeur.

Je m'appesantis là-dessus plus qu'il ne faut.

Et j'aime en somme *mieux* avoir ainsi carrément une maladie, que d'être comme j'étais à Paris alors que cela couvait.

........................

Ouf — le faucheur est terminé, je crois que ça en sera un que tu mettras chez toi — c'est une image de la mort tel que nous en parle le grand livre de la nature — mais ce que j'ai cherché c'est le « presqu'en souriant ». C'est tout jaune, sauf une ligne de collines violettes, d'un jaune pâle et blond. Je trouve ça drôle, moi, que j'ai vu ainsi à travers les barreaux de fer d'un cabanon.

Eh bien! sais-tu ce que j'espère, une fois que je me mets à avoir de l'espoir, c'est que la famille soit pour toi ce qu'est pour moi la nature, les mottes de terre, l'herbe, le blé jaune, le paysan, c. à d. que tu trouves dans ton amour pour les gens de quoi *non seulement travailler* mais de quoi te consoler et te refaire, alors qu'on en a besoin.

Ainsi je t'en prie, ne te laisse pas trop éreinter par les affaires, mais soignez-vous bien tous les deux — peut-être dans un avenir pas trop éloigné il y a encore du bon.

......................

Je mange et je bois comme un loup à présent, je dois dire que le médecin est très bienveillant à mon égard... J'ouvre encore une fois cette lettre pour te dire que je viens de voir M. Peyron, je ne l'avais pas vu depuis 6 jours.

Il me dit que ce mois-ci il compte aller à Paris et qu'il te verra alors.

Cela me fait plaisir, car il a — c'est incontestable — beaucoup d'expérience et je crois qu'il te dira ce qu'il en pense assez franchement.

A moi il m'a seulement dit : « Espérons que cela ne reviendra pas » mais enfin moi je *compte* que cela reviendra pendant assez longtemps, au moins quelques années.

Mais j'y compte aussi que le travail loin de m'être impossible entre-temps peut aller son train et même est mon remède.

Et alors je dis encore une fois — mettant le médecin M. Peyron hors de cause absolument — que vis-à-vis de l'administration d'ici il faut probablement être poli, mais qu'il faut se borner à cela, mais s'engager à rien.

C'est très grave que partout ici où je demeurerais un peu

longtemps, j'aurais peut-être à faire à des préjugés populaires — j'ignore même quels sont ces préjugés — qui me rendraient la vie avec eux insupportable.

605 F

10 septembre 1889

Sais-tu qu'encore aujourd'hui, quand je lis par hasard l'histoire de quelque industriel énergique ou surtout d'un éditeur, qu'alors il me vient encore les mêmes indignations, les mêmes colères d'autrefois quand j'étais chez les Goupil & Cⁱᵉ.

La vie se passe ainsi, le temps ne revient pas, mais je m'acharne à mon travail, à cause de cela même que je sais que les occasions de travailler ne reviennent pas.

Surtout dans mon cas où une crise plus violente peut détruire à tout jamais ma capacité de peindre.

Je me sens dans mes crises lâche devant l'angoisse et la souffrance — plus lâche que de juste et c'est peut-être cette lâcheté morale même qui alors qu'auparavant je n'avais aucun désir de guérir, à présent me fait manger comme deux, travailler fort, me ménager dans mes rapports avec les autres malades de peur de retomber — enfin je cherche à guérir à présent comme un qui aurait voulu se suicider trouvant l'eau trop froide, cherche à rattraper le bord.

Mon cher frère, tu sais que je me suis rendu dans le Midi et que je m'y suis lancé dans le travail pour mille raisons. Vouloir voir une autre lumière, croire que regarder la nature sous un ciel plus clair peut nous donner une idée plus juste de la façon de sentir et de dessiner des Japonais. Vouloir enfin voir ce soleil plus fort, parce que l'on sent que sans le connaître on ne saurait comprendre au point de vue de l'exécution, de la technique, les tableaux de Delacroix et parce que l'on sent que les couleurs du prisme sont voilées dans de la brume dans le Nord.

Tout cela reste un peu vrai. Puis lorsqu'à cela s'ajoute encore une inclinaison du cœur vers ce Midi, que Daudet a fait dans *Tartarin*, et que par-ci, par-là moi j'ai trouvé aussi des amis et des choses que j'aime ici.

Comprendras-tu alors que tout en trouvant horrible mon mal, je sens que quand même je me suis fait des attaches un peu trop fortes ici — attaches qui peuvent faire que plus tard l'envie me reprenne de travailler ici — quand bien même il peut se faire que sous relativement peu je revienne dans le Nord.

Oui, car je ne te cache pas que de même que je prends à présent de la nourriture avec avidité, j'ai un désir terrible qui me vient, de revoir les amis et de revoir la campagne du Nord.

Le travail va fort bien, je trouve des choses que j'ai en vain cherchées pendant des années, et sentant cela je pense toujours à cette parole de Delacroix que tu sais, qu'il trouva la peinture n'ayant plus ni souffle ni dents.

Eh bien! moi avec la maladie mentale que j'ai, je pense à tant d'autres artistes moralement souffrants et je me dis que cela n'est pas un empêchement pour exercer l'état de peintre comme si rien n'était.

Alors que je vois qu'ici les crises tendent à prendre une tournure religieuse absurde, j'oserais presque croire que cela *nécessite* même le retour vers le Nord. Ne parlez pas trop de cela avec le médecin quand tu le verras — mais je ne sais si cela ne vient pas de vivre tant de mois et à l'hospice d'Arles et ici dans ces vieux cloîtres. Enfin, il ne faut pas que je vive dans un milieu comme cela, mieux vaut alors la rue. Je ne suis pas indifférent, et dans la souffrance même quelquefois des pensées religieuses me consolent beaucoup.

. .

Voilà ce qui m'édifie, ainsi que de lire un beau livre comme de Beecher-Stowe ou de Dickens, mais ce qui me gêne, c'est de voir à tout moment de ces bonnes femmes qui croient à la vierge de Lourdes et fabriquent des choses comme ça, et de se dire qu'on est prisonnier dans une administration comme ça, qui cultive très volontiers ces aberrations religieuses maladives, alors qu'il s'agirait de les guérir. Alors je dis encore mieux vaudrait aller sinon au bagne au moins au régiment.

Je me reproche ma lâcheté, j'aurais mieux dû défendre mon atelier, eussé-je dû me battre avec ces gendarmes et voisins. D'autres à ma place se seraient servi d'un revolver et certes eût-on tué comme artiste des badauds comme cela, on aurait été acquitté. Là j'aurais mieux fait alors et maintenant j'ai été lâche et ivrogne.

Malade aussi, mais je n'ai pas été brave. Alors devant la souffrance de ces crises je me sens très craintif aussi, et je ne sais donc si mon zèle soit autre chose que ce que je dis, c'est comme celui qui veut se suicider et trouvant l'eau trop froide, il lutte pour rattraper le rivage.

Mais écoute, être en pension comme j'ai vu Braat dans le temps — heureusement ce temps est loin — non et encore une

fois *non*. Autre chose serait si le pèrễ Pissarro ou Vignon par exemple voudraient me prendre chez eux. — Va je suis peintre moi, cela peut s'arranger et mieux vaut que l'argent aille pour nourrir des peintres qu'à les excellentes sœurs.

Hier j'ai demandé à brûle-pourpoint à M. Peyron : Puisque vous allez à Paris, mais que diriez-vous si je vous proposais de vouloir bien me prendre avec vous alors? Il a répondu d'une façon évasive — que c'était trop vite, qu'il fallait t'écrire auparavant. Mais lui est très bon et très indulgent pour moi, et tout en n'étant pas le maître absolu ici, loin de là — je lui dois beaucoup de libertés. Enfin, il ne faut pas seulement faire les tableaux, mais aussi faut-il voir des gens, et de temps en temps par la fréquentation d'autres aussi se refaire le tempérament et s'approvisionner d'idées. Je laisse de côté l'espérance que cela ne reviendrait pas — au contraire, il faut se dire que de temps en temps j'aurai une crise. Mais alors on peut pour ce temps-là aller dans une maison de santé ou même à la prison communale où d'habitude il y a un cabanon.

Ne te fais pas de mauvais sang dans aucun cas — le travail va bien et tiens je ne saurais te dire combien ça me réchauffe parfois de dire : Je vais encore faire ceci et cela, des champs de blé, etc.

.

Cependant je sais bien que la guérison vient — si on est brave — d'en dedans par la grande résignation à la souffrance et à la mort, par l'abandon de sa volonté propre et de son amour-propre. Mais cela ne me vaut pas, j'aime à peindre, à voir des gens et des choses, et tout ce qui fait notre vie — factice — si on veut. Oui la vraie vie serait dans autre chose, mais je ne crois pas que j'appartiens à cette catégorie d'âmes qui sont prêtes à vivre et aussi à tout moment prêtes à souffrir

. .

Pour réussir, pour avoir prospérité qui dure, il faut avoir un autre tempérament que le mien, je ne ferai jamais ce que j'aurais pu et dû vouloir et poursuivre.

Mais je ne peux vivre, ayant si souvent le vertige, que dans une situation de quatrième, cinquième rang. Alors que je sens bien la valeur et l'originalité et la supériorité de Delacroix, de Millet par exemple, alors je me fais fort de dire : Oui, je suis quelque chose, je peux quelque chose. Mais il me faut avoir une base dans ces artistes-là, et puis reproduire le peu lont je suis capable dans le même sens.

Le père Pissarro est donc bien cruellement frappé par ces deux malheurs à la fois.

Dès que j'ai lu cela, j'ai eu cette idée de le demander s'il y aurait moyen d'aller rester avec lui.

Si tu lui payes la même chose d'ici, il y trouvera son compte, car j'ai pas besoin de grand'chose — que de travailler.

Fais-le donc carrément et s'il ne veut pas, j'irais bien chez Vignon. J'ai un peu peur de Pont-Aven, il y a tant de monde, mais ce que tu dis de Gauguin m'intéresse beaucoup. Et je me dis toujours encore que Gauguin et moi travaillerons peut-être encore ensemble.

Moi je sais que Gauguin peut des choses encore supérieures à ce qu'il a fait, mais de le mettre à l'aise celui-là!

J'espère toujours faire son portrait.

As-tu vu ce portrait qu'il avait fait de moi, peignant des tournesols? Ma figure s'est après tout bien éclairée depuis, mais c'était bien moi, extrêmement fatigué et chargé d'électricité comme j'étais alors.

Et pourtant pour voir le pays, il faut vivre avec le petit peuple et dans les petites maisons, les cabarets, etc.

Mes forces ont été épuisées trop vite, mais je vois de loin la possibilité pour d'autres de faire une infinité de belles choses. Et encore et encore reste vraie cette idée, que pour faciliter le voyage des autres, il eût été bien de fonder un atelier quelque part dans ces environs. Faire d'un trait le voyage du Nord en Espagne par exemple, c'est pas bien, on n'y verra pas ce qu'on doit y voir; il faut *se faire les yeux* d'abord et graduellement à l'autre lumière.

. .

C'est drôle que déjà auparavant deux ou trois fois l'idée m'était venue d'aller chez Pissarro, cette fois-ci après que tu me racontes ses récents malheurs, je n'hésite pas pour te le demander.

Oui il faudra en finir ici, je ne peux plus faire les deux choses à la fois, travailler et me donner mille peines pour vivre avec les drôles de malades d'ici, ça détraque.

En vain, je voudrais m'efforcer de descendre. Et voilà pourtant près de deux mois que je n'ai pas été en plein air.

A la longue ici je perdrais la faculté de travailler, or là commence mon halte-là et je les envoie alors — si tu es d'accord — promener.

Et payer encore pour cela non, alors l'un ou l'autre dans le malheur parmi les artistes consentira à faire ménage avec moi.

Heureusement que tu puisses écrire que tu te portes bien et Jo aussi et que sa sœur est ave. vous.

Je voudrais bien moi que lorsque ton enfant viendra, je fusse de retour; non pas avec vous autres, certes *non*, cela n'est pas possible, mais dans les environs de Paris avec un autre peintre. Je pourrais, pour en citer un troisième, aller chez les Jouve, qui ont beaucoup d'enfants et tout un ménage.

Tu comprends que j'ai cherché à comparer la deuxième crise avec la première et je ne te dis que ceci, cela me paraît plutôt être je ne sais quelle influence du dehors, qu'une cause venant d'en dedans de moi-même. Je peux me tromper, mais quoi qu'il en soit, je crois que tu trouveras juste que j'aie un peu horreur de toute exagération religieuse. Le bon M. Peyron te racontera des tas de choses, de probabilités et possibilités, d'actes involontaires. Bon, mais s'il précise, je n'en croirai rien. Et nous verrons alors ce *qu'il précisera*, si c'est précis. Le traitement des malades dans cet hospice est certes facile à suivre, même en voyage, car on n'y fait absolument *rien*, on les laisse végéter dans l'oisiveté et les nourrit de nourri ture fade et un peu avariée. Et je te dirai maintenant que dès le premier jour j'ai refusé de prendre cette nourriture et jusqu'à ma crise je n'ai mangé que du pain et un peu de soupe, ce que tant que je resterai ici, je continuerai ainsi. Il est vrai que M. Peyron, après cette crise, m'a donné du vin et de la viande, que ces premiers jours j'accepte volontiers, mais ne voudrais pas faire exception au règlement longtemps et il est juste de considérer l'établissement d'après leur régime ordinaire. Je dois aussi dire que M. Peyron ne me donne pas beaucoup d'espoir pour l'avenir, ce que je trouve juste, il me fait sentir que *tout* est douteux, que rien ne peut être assuré d'avance. Mais moi-même j'y compte que cela reviendra, mais seulement le travail me préoccupe tellement en plein, que je crois qu'avec le corps que j'ai, cela continuera longtemps ainsi.

L'oisiveté où végètent ces pauvres malheureux est une peste et voilà c'est dans les villes et campagnes sous ce soleil plus fort un mal général et ayant appris autre chose. certes pour moi c'est un devoir d'y résister.

Sans date

607 F Cela me fait grand plaisir d'abord que toi de ton côté avais déjà pensé aussi au père Pissarro. Tu verras qu'il y a encore des chances, sinon là, alors d'ailleurs.

Maintenant les affaires sont les affaires et tu me demandes de répondre catégoriquement — et tu fais bien — à aller dans une maison à Paris en cas de déplacement immédiat pour cet hiver. Je réponds à cela oui, avec le même calme et pour les mêmes motifs que je suis entré dans celle-ci; quand bien même serait que cette maison de Paris fût un pis-aller, ce qui pourrait être facilement le cas, car l'occasion pour travailler est pas mal ici et le travail ma distraction unique.

Mais cela dit, je te ferai observer que dans ma lettre je donnais un motif fort grave comme raison de désirer changer

Et je tiens à la répéter. Je suis étonné qu'avec les idées modernes que j'ai, moi si ardent admirateur de Zola et de Goncourt et des choses artistiques que je sens tellement, j'ai des crises comme en aurait un superstitieux et qu'il me vient des idées religieuses embrouillées et atroces telles que jamais je n'en ai eu dans ma tête dans le Nord.

Dans la supposition que très sensible aux entourages, le séjour déjà prolongé dans ces vieux cloîtres que sont l'hospice d'Arles et la maison ici, serait à soi suffisant pour expliquer ces crises. Alors — même pour un pis-aller — pourrait-il être nécessaire à présent d'aller plutôt dans une maison de santé laïque.

Néanmoins, pour éviter de faire ou d'avoir l'air de faire un coup de tête, je te déclare après t'avoir ainsi averti de ce qu'à un moment donné je pourrais désirer — soit un changement — je te déclare que je me sens assez de calme et de confiance pour attendre encore une période pour voir si une nouvelle attaque se produira cet hiver.

Mais si *alors* je t'écrivais : je veux sortir d'ici, tu n'hésiterais pas et ce serait arrangé d'avance, car tu saurais alors que j'aurais une raison grave ou même plusieurs pour aller dans une maison non dirigée comme celle-ci par les sœurs, quelqu'excellentes qu'elles fussent.

Maintenant, si par un arrangement ou un autre, plus tôt ou plus tard on changerait, alors commençons comme si presque rien était, tout en étant très prudent et prêt à écouter Rivet à la moindre des choses, mais ne nous mettons pas tout de suite à prendre des mesures trop officielles comme si c'était une cause perdue. Pour ce qui est de manger beaucoup, je le fais, mais si j'étais mon médecin, je me le défendrais.

Ne voyant aucun bien pour moi dans des forces physiques bien énormes, car si je m'absorbe dans l'idée de faire du bon

travail et de vouloir être artiste et rien que cela, ce serait le plus logique. La mère et Wil chacune de son côté après le départ de Cor ont changé d'entourage; elles avaient bigrement raison. Il ne faut pas que le chagrin s'amasse dans notre âme comme l'eau d'un marécage. Mais c'est parfois et coûteux et impossible de changer. Wil écrivait fort bien, c'est un gros chagrin pour elles, le départ de Cor.

. .

Je t'envoie aujourd'hui mon portrait à moi; il faut le regarder pendant quelque temps, tu verras, j'espère que ma physionomie s'est bien calmée, quoique le regard soit vague davantage qu'auparavant, à ce qui me paraît. J'en ai un autre qui est un essai de lorsque j'étais malade, mais celui-ci je crois te plaira mieux et j'ai cherché à faire simple, fais-le voir au père Pissarro si tu le vois. Tu seras surpris quel effet prennent les travaux des champs par la couleur, c'est une série bien intime de lui.

Ce que je cherche là-dedans et pourquoi il me semble bon de les copier, je vais tâcher de te le dire. On nous demande à nous autres peintres toujours de *composer* nous-mêmes et *de n'être que compositeurs*.

Soit, — mais dans la musique il n'en est pas ainsi, — et si telle personne jouera du Beethoven, elle y ajoutera son interprétation personnelle, — en musique et alors surtout pour le chant, — *l'interprétation* d'un compositeur est quelque chose, et il n'est pas de rigueur qu'il n'y a que le compositeur qui joue ses propres compositions.

Bon, moi surtout à présent étant malade, je cherche à faire quelque chose pour me consoler, pour mon propre plaisir.

. .

Lorsque tu dis dans ta lettre que je n'aurai jamais rien fait que travailler, non, cela n'est pas juste, je suis moi fort fort mécontent de mon travail, et la seule chose qui me console, c'est que les gens d'expérience disent, il faut peindre pendant dix ans pour rien. Mais ce que j'ai fait ce n'est que ces dix ans-là d'études malheureuses et mal venues. A présent pourrait venir une meilleure période.

C'est un peu ça que sentent Bernard et Gauguin, ils ne demanderont pas du tout la forme juste d'un arbre, mais ils veulent absolument qu'on dise si la forme est ronde ou carrée, et ma foi ils ont raison, exaspérés par la perfection photographique et niaise de certains. Ils ne demanderont pas le ton

juste des montagnes, mais ils diront : Nom de Dieu, les montagnes étaient-elles bleues, alors foutez-y du bleu et n'allez pas me dire que c'était un bleu comme ci ou comme ça, c'était bleu n'est-ce pas? bon — faites-les bleues et c'est assez!

Gauguin est quelquefois génial lorsqu'il explique cela, mais le *génie* qu'a Gauguin, il est bien timide de le montrer et c'est toujours comme il aime à dire une chose vraiment utile à des jeunes. Quel drôle d'être tout de même.

Sais-tu à quoi je songe assez souvent, à ce que je te disais déjà dans le temps, que si je ne réussissais pas, pourtant je croyais que ce à quoi j'avais travaillé serait continué. Non pas directement, mais on n'est pas seul à croire à des choses qui sont vraies. Et qu'importe-t-on personnellement alors! Je sens tellement que l'histoire des gens est comme l'histoire du blé, si on n'est pas semé en terre pour y germer, qu'est-ce que ça fait, on est moulu pour devenir du pain.

La différence du bonheur et du malheur! Tous les deux sont nécessaires et utiles et la mort ou la disparition... c'est tellement relatif, et la vie également.

Même devant une maladie qui détraque ou inquiète, cette croyance-là ne s'ébranle point.

. .

Eh bien! que ce soit entendu que si je t'écrivais encore exprès et tout court que je désirais venir à Paris, j'aurais une raison pour cela que je t'ai expliquée plus haut. Qu'en attendant rien n'est bien pressé, et j'ai confiance assez après t'avoir averti pour attendre l'hiver et la crise qui peut-être reviendra alors. Mais si j'ai encore une exaltation religieuse, alors pas de grâce, je voudrais sans donner raison partir *sur-le-champ.* Seulement, il ne nous est pas loisible au moins ce serait indiscret, de se mêler de l'administration des sœurs ou même de les critiquer. Elles ont leur croyance et des façons de faire du bien aux autres à elles, quelquefois c'est très bien.

Mais je ne t'avertis pas à la légère.

Et ce n'est pas pour recouvrer plus de liberté ou autre chose que je n'en aie. Ainsi attendons avec beaucoup de calme qu'une occasion se présente pour se caser.

C'est beaucoup gagné que l'estomac travaille bien et alors je ne crois pas que je serai autant sensible au froid. Puis, je sais que faire quand il fait mauvais temps, ayant ce projet de copier plusieurs choses que j'aime.

608 F Tu verras que je gagne un peu en patience et que persé-
vérer sera une suite de ma maladie. Je me sens plus dégagé
de bien des préoccupations.

Le père Peyron est revenu et a causé avec moi de ce qu'il
t'avait vu et disait que sans doute ta lettre m'apprendrait
tous les détails de la conversation qu'il avait eue avec toi.
Que dans tous les cas le résultat était qu'il serait sage d'at-
tendre encore ici. Ce qui était aussi mon avis, va sans dire.

Néanmoins si une attaque revient, je persiste à vouloir
essayer un changement de climat et retourner même pour un
pis-aller dans le Nord.

. .

Je me sens à présent tout à fait normal et ne me souviens
plus du tout de ces mauvais jours.

Avec le travail et une nourriture très régulière, cela durera
probablement pendant assez longtemps comme-ci comme-ça,
et quand même je ferai ainsi mon travail sans que cela paraisse.

609 F M. Peyron a été bien bon de causer de mon affaire en ces
termes-là; j'ai pas osé lui demander d'aller à Arles de ces
jours-ci, ce dont j'aurais très grande envie, croyant qu'il désap-
prouverait. Non pas cependant que je soupçonnais que lui crût
à un rapport entre mon voyage précédent et la crise qui le
suivit de près. Le cas est, que par là il y a quelques personnes
que je sentais et sens de nouveau le besoin de revoir.

Tout en n'ayant pas ici dans le Midi comme le bon Prévot
une maîtresse qui m'y enchaîne, involontairement je me suis
attaché aux gens et aux choses.

Et à présent que provisoirement je reste encore ici et à ce
qui est probable y passerai l'hiver, — au printemps — à la
belle saison n'y resterai-je pas aussi? Cela dépendra surtout
de la santé.

Ce que tu dis d'Auvers m'est néanmoins une perspective
très agréable et soit plus tôt soit plus tard, — sans chercher
plus loin, — il faudrait arrêter cela. Si je viens dans le Nord,
même en supposant que chez ce Docteur il n'y eût pas de
place, il est probable que celui-ci trouverait sur la recomman-
dation du père Pissarro et de la tienne, soit un logement dans
une famille, soit tout bonnement à l'auberge. La chose princi-
pale est de connaître le médecin, pour qu'on ne tombe pas en

cas de crise dans les mains de la police, pour être transporté de force dans un asile.

Et je t'assure que le Nord m'intéressera comme un pays neuf.

Mais enfin, pour le moment, il n'y a donc rien qui nous presse absolument.

<div align="right">Sans date</div>

Souvent il me semble que si Gauguin était resté ici il n'y 610 F
aurait rien perdu, car je vois bien aussi dans la lettre qu'il m'a écrite qu'il n'est pas en plein dans son fort. Et je sais bien à quoi cela tient; ils sont trop gênés pour trouver des modèles, et vivre à si bon compte qu'il croyait possible dans le commencement, n'aura pas duré. Cependant, avec sa patience l'année prochaine sera peut-être épatante, mais alors il n'aura pas Bernard avec lui, si celui-là fait son service.

. .

Pour moi, la santé va bien de ces jours-ci; je crois bien que M. Peyron a raison lorsqu'il dit que je ne suis pas fou proprement dit, car ma pensée est absolument normale et claire entre-temps et même davantage qu'auparavant. Mais dans les crises c'est pourtant terrible et alors je perds connaissance de tout. Mais cela me pousse au travail et au sérieux comme un charbonnier toujours en danger se dépêche dans ce qu'il fait... Le soir, je m'embête à mourir, mon Dieu, la perspective de l'hiver n'est pas gaie.

<div align="right">Sans date</div>

M. Peyron m'a encore répété qu'il y a un mieux considé- 611 F
rable et qu'il a bon espoir, et qu'il n'y voit aucun inconvé-nient à ce que j'aille à Arles de ces jours-ci.

Cependant la mélancolie me prend fort souvent avec une grande force, et plus d'ailleurs la santé revient au normal, plus j'ai la tête capable à raisonner très froidement, plus faire de la peinture qui nous coûte et ne rapporte rien, même pas le prix de revient, me semble comme une folie, une chose tout à fait contre la raison. Alors je me sens tout triste et le mal est qu'il est à mon âge bigrement difficile de recommencer autre chose.

<div align="right">Sans date</div>

La santé va fort bien, sauf souvent beaucoup de mélancolie 613 F
cependant, mais je me sens bien, bien mieux que cet été et

même mieux que lorsque je venais ici, et même mieux qu'à Paris.

Aussi pour le travail les idées deviennent, à ce qui me paraît, plus fermes. Mais alors je ne sais trop si tu aimerais ce que je fais maintenant. Car malgré ce que tu dis dans ta lettre précédente, que la recherche du style fait souvent du tort à d'autres qualités, le fait est que je me sens beaucoup poussé à chercher du style, si tu veux, mais j'entends par là un dessin plus mâle et plus volontaire. Si cela me fera davantage ressembler à Bernard ou Gauguin, je n'y pourrais rien. Mais suis porté à croire qu'à la longue tu t'y ferais.

. .

La santé est une grande chose et beaucoup dépend de là aussi, quant au travail.

Heureusement, les abominables cauchemars ne me tourmentent plus. J'espère aller à Arles de ces jours-ci.

Novembre 1889

614 F Gauguin m'a écrit une très bonne lettre et parle avec animation de Haan et de leur vie rude au bord de la mer.

Bernard aussi m'a écrit, se plaignant d'un tas de choses, tout en se résignant en bon garçon qu'il est, mais pas heureux du tout avec tout son talent, tout son travail, toute sa sobriété; il paraît que la maison est souvent un enfer pour lui.

La lettre d'I. me fait bien du plaisir, ci-inclus ma réponse que tu liras; les idées commencent à s'enchaîner avec un peu plus de calme, mais comme tu l'y verras, je ne sais s'il faut continuer à peindre ou laisser là la peinture.

Si je continue, certes je suis d'accord avec toi que peut-être il vaut mieux attaquer les choses avec simplicité, que de chercher les abstractions.

Et je ne suis pas admirateur du *Christ au jardin des Oliviers* de Gauguin par exemple, dont il m'envoie croquis. Puis celui de Bernard, il m'en promet une photographie, je ne sais mais je crains que ces compositions bibliques me feront désirer autre chose. Ces jours-ci, j'ai vu les femmes cueillir et ramasser les olives, pas moyen pour moi d'avoir modèle, je n'en ai rien fait. Cependant, faudrait pas dans ce moment me demander de trouver bien la composition de l'ami Gauguin, puis l'ami Bernard n'a probablement jamais vu un olivier. Or, il évite donc de se faire la moindre idée du possible et de la réalité des choses, et ce n'est pas le moyen de synthétiser —

non de leurs interprétations bibliques, jamais je ne m'en suis mêlé.

.....

A présent je te dirai que j'ai été à Arles et que j'ai vu M. Salles, qui m'a remis le reste de l'argent que tu lui avais envoyé et le reste de ce que je lui avais remis, soit 72 francs. Cependant, il ne reste en caisse à M. Peyron qu'une vingtaine de francs actuellement, puisque je me suis là-bas approvisionné de couleurs et que j'ai payé la chambre où sont les meubles, etc. Suis resté deux jours là-bas, ne sachant pas encore que faire dans la suite; il est bon de s'y montrer de temps en temps, pour que la même histoire ne se renouvelle pas avec les gens. A présent, personne là-bas ne m'en veut, à ce que je m'aperçoive, au contraire, ils étaient très aimables et m'ont fait la fête même. Et si je restais dans le pays, peu à peu j'aurais chance de m'y acclimater, ce qui n'est guère commode pour les étrangers et aurait son intérêt pour y peindre. Mais nous verrons un peu d'abord si ce voyage provoquerait une autre crise, j'ose espérer presque que non.

Si j'avais su à temps qu'il y a eu des trains d'ici à Paris à vingt-cinq francs seulement, je serais certes venu. C'est allant à Arles seulement que j'ai vu cela, et c'est pour les frais que je ne l'ai pas fait; à présent, il me semblerait qu'au printemps il serait pourtant bon de venir en tous les cas pour revoir un peu les gens et choses du Nord. Car c'est terriblement abrutissant cette vie d'ici et j'y perdrais à la longue mon énergie. Je n'avais guère osé espérer que je me porterais encore si bien qu'est le cas.

Cependant tout dépend de ce que cela te convienne ou pas et je crois qu'il est sage de ne pas presser. Peut-être en attendant un peu, n'aurons-nous même pas besoin du médecin d'Auvers ni des Pissarro.

Si la santé demeure stable, alors si tout en travaillant je me remets à chercher à vendre, à exposer, à faire des échanges, peut-être y aura-t-il quelque progrès pour t'être moins à charge d'un côté et de l'autre pour retrouver un peu plus d'entrain. Car je ne te cache pas que le séjour ici est bien fatigant par sa monotonie et parce que la société de tous ces malheureux, qui ne font absolument rien, énerve.

Mais que veux-tu, il ne faut pas avoir des prétentions dans mon cas, j'en ai encore trop tel que c'est.

615 F Que tu es bon pour moi, et comme je voudrais pouvoir faire
quelque chose de bon, afin de te prouver que je voudrais être
moins ingrat... C'est que j'ai travaillé ce mois-ci dans les ver-
gers d'oliviers, car ils m'avaient fait enrager avec leur *Christ
au jardin*, où rien n'est observé. Bien entendu, chez moi il
n'est pas question de faire quelque chose de la Bible, et j'ai
écrit à Bernard et aussi à Gauguin, que je croyais que la pen-
sée et non le rêve était notre devoir, que donc j'étais étonné
devant leur travail de ce qu'ils se laissent aller à cela. Car
Bernard m'a envoyé photos d'après ses toiles : ce que cela a,
c'est que ce sont des espèces de rêves et cauchemars.

617 F Je serais tout à fait résigné à rester ici encore l'année pro-
chaine, parce que je crois que le travail marchera un peu. Et
je sens le pays ici par le séjour prolongé autrement que le
premier endroit venu; les bonnes idées germent maintenant
un peu et faudra les laisser se développer. Et ainsi je me serais
si peu écarté de l'idée d'aller chercher quelque chose dans le
pays de Tartarin. J'ai grand désir de faire encore et les cyprès
et les Alpilles et faisant souvent de longues courses dans toutes
les directions, j'ai noté bien des motifs et connais de bons
endroits pour lorsque les beaux jours viendront. Puis, en
changeant, au point de vue des dépenses, il n'y aurait guère
d'avantage je crois, et la réussite du travail est encore plus
douteuse en changeant. J'ai reçu une lettre de Gauguin, encore
fort bien, une lettre bien imprégnée du voisinage de la mer, je
crois qu'il doit faire là-bas de belles choses, un peu sauvages.
Tu me dis de ne pas me faire *trop* de soucis et que de meil-
leurs jours viendront encore pour moi. Je dirais que ces meil-
leurs jours ont déjà commencé pour moi, même lorsque j'en-
trevois la possibilité de compléter un peu le travail, de façon
que tu aies une série d'études provençales un peu senties, qui
se tiendront, voilà ce que j'espère avec nos lointains souve-
nirs de jeunesse en Hollande, et ainsi je me fais une fête de
refaire encore les oliveuses pour la mère et la sœur. Et si je
pouvais un jour prouver que je n'appauvrirais pas la famille,
cela me soulagerait.
Car à présent j'ai toujours beaucoup de remords de dépen-
ser de l'argent qui ne rentre pas. Mais comme tu dis, patience
et travailler est la seule chance de sortir de là.

Je me le dis cependant souvent que si j'avais fait comme toi, si j'étais resté chez les Goupil, si je m'étais borné à vendre des tableaux, j'aurais mieux fait. Car, dans le commerce, si on ne produit pas soi-même, on fait produire les autres, à présent que tant d'artistes ont besoin de soutien dans les marchands et n'en trouvent que rarement.

L'argent qui était chez M. Peyron est épuisé, et même il m'a il y a quelques jours donné 10 francs en avance, et dans le courant du mois il m'en faudra bien encore 10 et je trouverais juste de donner à Nouvel an quelque chose aux garçons de service d'ici et au concierge, ce qui fera encore une dizaine de francs.

Pour ce qui est des vêtements d'hiver, ce que j'ai n'est pas grand'chose, comme tu comprendras, mais c'est chaud assez et donc nous pouvons attendre jusqu'au printemps avec cela. Si je sors, c'est pour travailler, donc alors je mets ce que j'ai de plus usé et j'ai un veston et pantalon en velours pour ici. Je compte au printemps, si je suis ici, aller faire quelques tableaux à Arles aussi et si vers cette époque-là je prends quelque chose de neuf, cela suffira.

<div align="right">Sans date</div>

Je pense souvent à toi et Jo, mais avec un sentiment comme 618 F
s'il y avait une distance énorme d'ici à Paris et des années que je ne t'avais pas vu. J'espère que la santé va bien chez toi, pour moi j'ai pas à me plaindre, je me sens pour ainsi dire absolument normal, mais sans idée pour l'avenir et vraiment je ne sais ce que cela doit devenir et j'évite peut-être de creuser cette question, sentant n'y rien pouvoir.

<div align="right">Sans date</div>

D'abord je te souhaite à toi et à Jo une heureuse année et 620 F
regrette de t'avoir peut-être, bien involontairement néanmoins, causé de l'inquiétude, car M. Peyron a dû t'écrire, que j'ai encore une fois eu la tête bien dérangée.

A l'heure que je t'écris, je n'ai pas encore vu M. Peyron, donc je ne sais pas s'il t'a écrit quelque chose sur mes tableaux Il est venu me parler pendant que j'étais malade, qu'il avait reçu de tes nouvelles et si je voulais exposer mes tableaux oui ou non. Alors je lui avais dit que j'aimais encore mieux ne pas les exposer. Ce qui n'avait pas de raison d'être et j'espère donc qu'ils sont partis quand même. Mais enfin je regrette de ne

pas avoir pu aujourd'hui voir M. Peyron, pour savoir ce qu'il t'a écrit. Enfin, cela ne me paraît pas important en somme, puisque tu dis que ça part le 3 janvier seulement tu recevras celle-ci à temps encore.

Quel malheur pour Gauguin cet enfant tombé de la fenêtre et lui ne pouvant pas être là, je pense souvent à lui, comme il a ses misères celui-là malgré son activité et tant de qualités hors ligne.

Je trouve parfait que la sœur de Jo vienne t'assister lorsque Jo accouchera.

Puisse cela marcher bien — je pense beaucoup à vous autres, je vous l'assure.

Maintenant ce que tu dis de mon travail, certes cela m'est agréable, mais je pense toujours à ce sacré métier dans lequel on est pris comme dans un filet et où l'on devient moins pratique que les autres. Enfin inutile hélas! de se faire du mauvais sang sur cela — et il faut faire comme on peut.

Drôle que j'avais travaillé avec un calme parfait à des toiles que tu verras bientôt, et que tout à coup, sans raison aucune, l'égarement m'a encore repris.

Je ne sais ce que va me conseiller M. Peyron, mais tout en tenant compte de ce qu'il me dira, je crois que lui, moins que jamais, osera se prononcer sur la possibilité pour moi de vivre comme auparavant. Il est à craindre que ces crises reviendront. Mais ce n'est pas du tout une raison pour ne pas essayer un peu de se distraire

Car l'entassement de tous ces aliénés dans ce vieux cloître, cela devient je crois une chose dangereuse où l'on risque de perdre tout ce qu'on pourrait encore avoir gardé de bon sens. Non pas que j'y tienne à ceci ou à cela de préférence, je me sens habitué à l'existence ici, mais faudra pas oublier d'essayer un peu le contraire.

Quoi qu'il en soit, tu vois que je t'écris avec un calme relatif.
. .
Surtout il faut que je ne perde pas mon temps, je vais me remettre au travail aussitôt que M. Peyron le permettra et s'il ne le permet pas, alors je coupe net avec ici. C'est cela qui me tient encore relativement en équilibre, et j'ai encore un tas d'idées pour de nouveaux tableaux.

Ah! pendant que j'étais malade il tombait de la neige humide et fondante, je me suis levé la nuit pour regarder le paysage. Jamais, jamais la nature m'a paru si touchante et si sensitive.

Les idées relativement superstitieuses qu'on a ici sur la peinture, me rendent mélancolique plus que je ne saurais te dire parfois, parce que c'est toujours au fond un peu vrai qu'un peintre comme homme est trop absorbé par ce que voient ses yeux et ne maîtrise pas assez le reste de sa vie.

Si tu voyais la lettre que Gauguin m'a écrite la dernière fois, tu en serais touché comme il pense droit, et un homme si fort presqu'immobilisé, c'est malheureux ça. Et Pissarro aussi, Guillaumin de même. Quelle affaire, quelle affaire.

. .

Ces jours-ci tu auras avec Jo bien des angoisses par moments et un mauvais passage à passer, mais ce sont de ces choses sans quoi la vie ne serait pas la vie, et cela rend grave. C'est une bien bonne idée que Wil va être là.

Pour ce qui me regarde, ne t'inquiète pas trop, je me défends avec calme contre la maladie et je crois que de ces jours-ci je pourrai reprendre le travail.

Et cela me sera encore une leçon de chercher à travailler avec droiture sans trop d'arrière-pensées, qui troublent la conscience.

Un tableau, un livre, il ne faut pas les mépriser, et si c'est mon devoir de faire cela, il ne faut pas que je désire autre chose.

Sans date

Hier j'ai été agréablement surpris par la visite de M. Salles, 621 F
qui je crois, avait eu une lettre de toi. J'étais tout à fait bien quand il est venu, donc nous avons pu causer avec calme. Mais j'en suis tout confus qu'il se soit dérangé pour moi, à plus forte raison parce que j'espère pour un temps avoir retrouvé ma présence d'esprit.

Pour le moment il me semble que le mieux sera de continuer encore ici, je verrai ce que dira M. Peyron lorsque j'aurai occasion de lui parler; il dira probablement qu'il ne peut absolument rien garantir d'avance, ce qui me paraît assez juste.

Janvier 1890

Il y a que je n'ai jamais travaillé avec plus de calme que 622 F
dans mes dernières toiles — tu vas en recevoir quelques-unes en même temps que la présente. Momentanément, un grand découragement m'a surpris.

Mais puisqu'en une semaine cette attaque a été terminée,

à quoi bon se dire qu'elle peut en effet encore revenir? D'abord on ne sait pas, ni ne peut prévoir, comment et sous quelle forme.

Continuons donc le travail tant que cela se peut, comme si rien n'était. J'aurai bientôt l'occasion de sortir dehors quand il fera un temps pas trop froid, et alors j'y tiendrais un peu de chercher à terminer le travail entrepris ici.

........................

Il est parfaitement juste que l'année passée la crise est revenue à diverses époques — mais alors aussi c'était précisément en travaillant que l'état normal revenait peu à peu. Ainsi en sera-t-il probablement aussi à cette occasion. Fais donc comme si de rien n'était, car nous n'y pouvons absolument rien.

Et ce qui serait infiniment pire, c'est de se laisser aller à l'état de mes compagnons d'infortune, qui ne font rien de toute la journée, semaine, mois, année, ainsi que maintes fois je te l'ai dit et l'ai encore répété à M. Salles, l'engageant bien à ne jamais recommander cet asile-là.

Le travail me fait encore garder un peu de présence d'esprit et rend possible que j'en sorte un jour.

A présent j'ai les tableaux mûrs dans ma tête, je vois d'avance les endroits que je veux encore faire de ces mois-ci, pourquoi changerais-je de moyen d'expression?

De retour ici — supposons — il faudra un peu voir si réellement il n'y a rien à faire de mes toiles, j'en aurais un certain nombre des miennes, un certain nombre des autres, et peut-être chercherais-je à en faire un peu de commerce.

Je ne le sais pas d'avance, mais je ne vois aucune raison de ne pas faire ici encore des toiles, qu'il me faudra alors que je sortirais d'ici. Encore une fois, je ne peux absolument rien prévoir, je ne vois pas d'issue, mais je vois aussi qu'indéfiniment le séjour ici ne pourra pas se prolonger. Alors pour ne rien hâter, brusquer, je désirerais continuer comme d'habitude tant que je suis ici.

........................

A présent, je viens de faire un petit portrait d'un des garçons d'ici, qu'il voulait envoyer à sa mère, c'est pour dire que j'ai déjà repris le travail et s'il y voyait obstacle, M. Peyron probablement ne m'aurait pas laissé faire. Ce qu'il m'a dit, c'est « espérons que cela ne se renouvelle pas » — donc absolument la même chose que toujours; il m'a causé avec beau-

coup de bonté, et pour lui ces choses-là ne l'étonnent guère, mais puisqu'il n'y a pas de remède tout prêt, c'est le temps et les circonstances qui seuls peuvent influencer peut-être.

J'aurais bien envie d'aller encore une fois à Arles, pas immédiatement, mais vers la fin de février par exemple, d'abord pour revoir les amis, ce qui me ranime toujours, et puis pour essayer si je suis capable de risquer le voyage à Paris.

Quoi qu'il en soit, cela n'a pas duré si longtemps que l'autre année et donc pouvons encore espérer que peu à peu le temps fera passer tout cela.

Sans date

A présent, je vais encore te parler de ce que je crois pour 623 F
l'avenir nous pourrions faire, de sorte à avoir moins de frais. A Montevergues, il y a un asile où a été gardien un des employés d'ici. Celui-là me raconte que l'on n'y paye que 22 sous par jour, et qu'alors les malades sont même habillés par l'établissement. Puis on les fait travailler dans des terres qui appartiennent à la maison et il y a aussi une forge, une menuiserie, etc. Une fois un peu connu, je ne crois pas qu'on me défendrait de peindre, puis il y a toujours qu'on est moins à charge et d'un, et qu'on peut travailler à quelque chose, et de deux. Donc avec de la bonne volonté on n'y est pas malheureux, ni tant que ça à plaindre. Or même en laissant de côté Montevergues, en retournant en Hollande, n'y a-t-il pas chez nous des établissements où l'on travaille aussi et où c'est pas cher et dont on a le droit de profiter? alors que je ne sais trop si à Montevergues pour les étrangers, il n'y aurait pas un tarif un peu plus élevé *et surtout des difficultés d'admission, qu'il vaut mieux éviter.*

Je dois te dire que cela me rassure un peu de me dire qu'au besoin nous pouvons simplifier les choses. Car à présent cela revient trop cher, et l'idée d'aller à Paris, puis à la campagne, n'ayant d'autre ressource pour combattre les frais que la peinture, c'est fabriquer des tableaux qui reviennent assez cher

J'ai encore vu M. Peyron ce matin, il dit qu'il me laisse toute liberté pour me distraire, et qu'il faut réagir contre la mélancolie tant que je peux, ce que je fais volontiers. Or, c'est une bonne réaction de réfléchir ferme et c'est aussi un devoir. Or tu comprends que dans un établissement où les malades travaillent aux champs, moi je trouverais en plein des sujets pour des tableaux et dessins, et que je n'y serais

nullement malheureux. Voilà, il faut réfléchir pendant qu'on a le temps de réfléchir.

Je crois que si je venais à Paris, je ne ferais dans les premiers temps rien que de dessiner encore du grec sur les moulages, parce qu'il me faut encore étudier toujours.

Pour le moment, je me sens très bien et j'espère que cela restera comme cela.

Et j'ai même espoir que cela se dissipera encore davantage, si je retourne dans le Nord.

Faut seulement pas oublier, qu'une cruche cassée est une cruche cassée et donc en aucun cas j'ai droit à entretenir des prétentions. Je me dis que chez nous en Hollande on estime toujours plus ou moins la peinture, qu'on ne ferait guère de difficulté dans un établissement de m'en laisser faire. Or, ce serait pourtant beaucoup d'avoir encore en outre et en dehors de la peinture l'occasion de s'occuper et cela coûterait moins cher. Est-ce que la campagne et d'y travailler n'a pas toujours été dans nos goûts? Et est-ce que nous ne sommes pas un peu indifférents, toi autant que moi, à la vie d'une grande ville?

Je dois te dire qu'à des moments je me sens trop bien encore pour être oisif, et à Paris je crains que je ne ferais rien de bon. Je peux et je veux bien gagner quelqu'argent avec ma peinture et il faudrait faire en sorte, que mes dépenses ne dépassent pas la valeur de cela, et même que l'argent dépensé rentre peu à peu.

. .

Ce n'est pas, crois-moi, que je n'aurais pas le désir de pouvoir vivre comme auparavant, sans cette préoccupation de santé. Enfin, nous ferons *une* fois mais probablement *pas deux fois* l'essai au printemps, si cela se passe complètement.

J'ai aujourd'hui pris les dix francs qui étaient encore chez M. Peyron. Lorsque j'irai à Arles il me faudra payer 3 mois de loyer de la chambre où sont mes meubles, ce sera en février. Ces meubles — il me semble — serviront sinon à moi pourtant toujours à un autre peintre qui voudrait s'installer à la campagne. Ne serait-il pas plus sage de les expédier en cas de départ d'ici à Gauguin, qui passera probablement encore du temps en Bretagne, qu'à toi, qui n'aurais pas de place où les mettre? Voilà encore une chose à laquelle il faudra réfléchir à temps.

Je crois qu'en cédant deux très vieilles commodes lourdes à quelqu'un, je pourrais m'exempter de payer le reste du

loyer et peut-être les frais d'emballage. Ils m'ont coûté une trentaine de francs. J'écrirai un mot à Gauguin et à de Haan pour demander s'ils comptent rester en Bretagne et s'ils ont envie que j'y envoie les meubles, et alors s'ils veulent que j'y vienne aussi. Je ne m'engagerai à rien, seulement dirai que très probablement je ne reste pas ici.

1er février 1890

Aujourd'hui je viens de recevoir ta bonne nouvelle que tu 625 F
espères enfin, que le plus critique moment est passé pour Jo, qu'enfin le petit est bien portant. Cela me fait à moi aussi davantage de bien et de plaisir, que je ne saurais l'exprimer en paroles. Bravo — et comme la mère va être contente. D'elle aussi, avant-hier, j'ai reçu une lettre assez longue et très sereine. Enfin voilà ce que depuis longtemps certes j'ai tant souhaité. Pas besoin de te dire que de ces jours-ci souvent j'ai pensé à vous autres, et cela m'a beaucoup touché que Jo la nuit avant ait eu encore la bonté de m'écrire. Comme elle est brave et calme dans son danger, cela m'a beaucoup touché. Eh bien! cela contribue beaucoup à me faire oublier les derniers jours lorsque j'étais malade, alors je ne sais plus où j'en suis et ai la tête égarée.

. .

Gauguin proposait très vaguement il est vrai, de fonder un atelier en son nom, lui, de Haan et moi, mais disait qu'il poursuit d'abord à outrance son projet du Tonkin et paraît bien refroidi pour je ne sais pas au juste quel motif, pour continuer à peindre. Et il est homme à filer au Tonkin en effet, il a un certain besoin d'expansion et trouve mesquin — et il a un peu raison — la vie d'artiste. Avec ses expériences de plusieurs voyages, que lui dire?

Donc j'espère qu'il sentira que toi et moi sommes en effet ses amis, sans trop compter sur nous, ce que d'ailleurs il ne fait point. Il écrit avec beaucoup de réserve, plus grave que l'autre année. Je viens d'écrire un mot à Russell encore une fois, pour lui rappeler un peu Gauguin, car je sais que Russell est très sérieux et fort comme homme, Gauguin et Russell c'est des gens à fond rustique; sauvage non, mais avec une certaine douceur des champs lointains innée probablement bien davantage que toi ou moi, voilà comment je les trouve.

. .

Il faut une certaine dose d'inspiration, de rayon d'en haut,

qui n'est pas à nous pour faire les belles choses. Lorsque j'avais fait ces tournesols, je cherchais le contraire et pourtant l'équivalent et je disais : c'est le cyprès. Je m'arrête là — je suis un peu inquiet d'une amie qui est toujours paraît-il malade, et où je désirerais aller; c'est celle dont j'ai fait le portrait en jaune et noir et elle était tellement changée. C'est des crises nerveuses et complication de retour d'âge prématuré, enfin fort pénible. Elle ressemblait à un vieux grand-père la dernière fois, j'avais promis de revenir dans la quinzaine et ai été repris moi-même. Enfin pour moi la bonne nouvelle que tu m'as apprise et cet article et un tas de choses font que je me sens tout à fait bien personnellement aujourd'hui. Je regrette aussi que M. Salles ne t'ait pas trouvé. Je remercie encore une fois Wil de sa bonne lettre, j'aurais voulu répondre aujourd'hui mais je le remets à quelques jours d'ici, dis-lui que la mère m'a écrit encore une longue lettre d'Amsterdam. Comme elle va être heureuse, celle-là aussi.

Maintenant en pensée je reste avec vous autres, tout en terminant ma lettre. Puisse Jo demeurer longtemps pour nous ce qu'elle est. Maintenant pour le petit, pourquoi donc ne l'appelez-vous pas Théo en mémoire de notre père, à moi certes cela me ferait tant de plaisir.

12 février 1890

626 F Et ainsi Gauguin est revenu à Paris. Je vais copier ma réponse à M. Aurier pour la lui envoyer et toi tu lui feras lire l'article du *Mercure*, car vraiment je trouve qu'on devrait dire des choses comme cela de Gauguin, et de moi rien que très secondairement. Gauguin m'a écrit qu'il avait exposé en Danemark et que cette exposition avait eu beaucoup de succès. A moi cela me paraît dommage qu'il n'ait pas continué ici un peu plus longtemps. A nous deux nous eussions mieux travaillé que moi tout seul cette année. Et actuellement nous aurions un petit mas à nous pour y demeurer et travailler, et pourrions même en loger d'autres.

. .

Dans tous les cas chercher à rester vrai est peut-être un remède pour combattre la maladie qui continue à m'inquiéter toujours.

De ces jours-ci la santé va assez bien pourtant, et j'oserais croire que s'il arrivât que je passe quelque temps avec toi, cela me ferait beaucoup d'effet pour contrarier l'influence

qu'exerce nécessairement la société que j'ai ici. Mais il me paraît que cela ne presse point et qu'il faut considérer avec sang-froid si c'est le moment de dépenser de l'argent pour le voyage; peut-être en sacrifiant le voyage pourrait-on être utile à Gauguin ou à Lauzet.

De ces jours-ci j'ai pris un costume, qui me coûte 35 francs, je dois le payer en mars, vers la fin, avec cela j'en aurai pour l'année, car en venant ici j'avais pris un costume de 35 francs à peu près aussi et il m'a servi toute l'année. Mais il me faudra une paire de souliers et quelques caleçons aussi en mars.

Tout bien considéré la vie n'est pas bien bien chère ici, je crois que dans le Nord on dépenserait plutôt davantage.

Et c'est pourquoi — même si je venais pour quelque temps chez toi — la meilleure politique pourrait encore être de continuer le travail ici.

Je ne sais — et l'un ou l'autre m'est bon — mais faut pas se presser de changer.

Et ne crois-tu pas qu'à Anvers — si on exécutait le plan de Gauguin il faudrait tenir un certain rang, meubler un atelier, enfin faire comme la plupart des peintres établis hollandais? C'est pas si simple que ça paraît, et craindrais pour lui comme pour moi un siège en règle des artistes établis et il aurait encore la même histoire que dans le temps au Danemark.

Enfin il faudrait commencer à se dire que c'est toujours par le même procédé que les peintres établis peuvent faire des misères et même obliger à décamper les aventuriers, comme nous le serions à Anvers. Et pour ce qui est des marchands de là-bas, faut pas du tout y compter.

L'académie y est meilleure et on y travaille plus vigoureusement qu'à Paris.

Et puis Gauguin à présent est toujours à Paris, sa réputation s'y maintient et s'il part pour Anvers, il pourrait trouver qu'il est plus ou moins difficile de *revenir* à Paris.

Allant à Anvers, je craindrais plutôt pour Gauguin que pour moi, car moi naturellement je me débrouille avec le flamand, je reprends les études de paysans commencées dans le temps et abandonnées bien à regret. J'ai à un haut degré l'amour de la Campine, pas besoin de te le dire. Mais je prévois que pour lui la bataille pourrait être très rude. Je crois que tu lui diras le pour et le contre de cela absolument comme je le lui dirais, je lui écrirai de ces jours-ci surtout pour lui envoyer la réponse à l'article de M. Aurier et je croirais, que s'il voulait, on pour-

rait encore travailler ici ensemble, si ses démarches de trouver une place n'aboutiraient pas Mais il est habile et peut-être s'en tirera-t-il à Paris même et s'il s'y maintient pour sa réputation, il fait bien, car il a toujours ceci que le premier de tous il a travaillé en plein pays tropical. Et, sur cette question-là on y reviendra nécessairement. Dites-lui surtout bien des choses de ma part et s'il veut, il prendra les répétitions des tournesols et la répétition de la Berceuse en échange de quelque chose de lui, qui te ferait plaisir

Mi-avril 1890

Aujourd'hui j'ai voulu essayer de lire les lettres qui étaient venues pour moi, mais je n'avais pas encore assez de netteté pour pouvoir les comprendre.

Pourtant j'essaye de te répondre de suite et ai espoir que cela se dissipera dans quelques jours d'ici. Surtout j'espère que tu vas bien et ta femme et ton enfant. Ne te préoccupe pas de moi, alors même que cela durerait un peu plus longtemps, et écris la même chose à la maison et dis-leur bien des choses pour moi.

Bien le bonjour à Gauguin, qui m'a écrit une lettre de laquelle je le remercie beaucoup; je m'embête raide, mais faut chercher à patienter.

... Je reprends encore cette lettre pour essayer d'écrire, cela viendra peu à peu, c'est que j'ai eu la tête prise tellement, sans douleur il est vrai, mais totalement abruti. Je dois te dire qu'il y en a, pour autant que je puisse en juger, d'autres qui ont cela comme moi, qui ayant travaillé durant une période de leur vie, sont pourtant réduits à l'impuissance. Entre quatre murs, on n'apprend que difficilement quelque chose de bon, cela se comprend, mais cependant est-il vrai qu'il y a des personnes qu'on ne peut pas non plus laisser en liberté comme s'ils n'avaient rien. Et voilà que je désespère presque ou tout à fait de moi. Peut-être, peut-être je guérirais en effet à la campagne pour un temps.

Le travail allait bien, la dernière toile des branches en fleur — tu verras, c'était peut-être ce que j'avais fait le plus patiemment et le mieux, peint avec calme et une sûreté de touche plus grande. Et le lendemain fichu comme une brute. Difficile de comprendre des choses comme cela, mais hélas! c'est comme cela. J'ai grand désir de reprendre mon travail pourtant, mais Gauguin écrit aussi que lui, qui est pourtant robuste, a aussi

le désespoir de pouvoir continuer. Et n'est-il pas vrai que nous voyons souvent l'histoire des artistes comme cela? Mon pauvre frère, prends donc les choses comme elles sont, ne t'afflige pas pour moi, cela m'encouragera et me soutiendra davantage que tu ne croies, de savoir que tu gouvernes bien ton ménage. Alors après un temps d'épreuve, pour moi aussi peut-être il y reviendra des jours sereins.

29 avril 1890

Jusqu'à présent, je n'ai pu t'écrire, mais de ces jours-ci 629 F allant un peu mieux, je n'ai pas voulu tarder pour te souhaiter une heureuse année, puisque c'est ta fête, à toi à ta femme et à ton enfant. En même temps, je te prie d'accepter les divers tableaux que je t'envoie avec mes remerciements pour toutes les bontés que tu as pour moi, car sans toi je serais bien malheureux.

. .

Que te dire de ces deux mois passés, cela ne va pas bien du tout, je suis triste et embêté plus que je ne saurais t'exprimer et je ne sais plus où j'en suis.

. .

Étant malade, j'ai bien encore fait quelques petites toiles de tête que tu verras plus tard, des souvenirs du Nord, et à présent je viens de terminer un coin de prairie ensoleillée, que je crois plus ou moins vigoureux. Tu verras cela bientôt.

M. Peyron étant absent, je n'ai pas encore lu les lettres mais je sais qu'il en est venu. Il a été assez bon pour te mettre au courant de la situation, moi je ne sais que faire et que penser mais j'ai grande envie de sortir de cette maison. Cela ne t'étonnera pas, je n'ai pas besoin de t'en dire davantage.

Il est venu également des lettres de la maison, que je n'ai pas encore eu le courage de lire tellement je me sens mélancolique.

Veuillez prier M. Aurier de ne plus écrire des articles sur ma peinture, dis-le-lui avec instance, que d'abord il se trompe sur mon compte puis que réellement je me sens trop abîmé de chagrin pour pouvoir faire face à de la publicité. Faire des tableaux me distrait, mais si j'en entends parler, cela me fait plus de peine qu'il ne le sait. Comment va Bernard? Puisqu'il y a des toiles en double, si tu veux tu lui ferais un échange, car une toile de lui de bonne qualité ferait bien dans ta collection...

. .

Oui, il faut chercher de sortir d'ici, mais où aller? Je ne crois pas qu'on puisse être plus enfermé et prisonnier dans les maisons où l'on n'a pas la prétention de vous laisser libre, tel qu'à Charenton ou à Montevergues.

Mai 1890

630 F Aujourd'hui M. Peyron étant revenu, j'ai lu tes bonnes lettres, puis les lettres de la maison également et cela m'a fait énormément du bien pour me rendre un peu d'énergie ou plutôt le désir de remonter encore de l'état d'abattement où je suis.

. .

Maintenant tu le proposes et je l'accepte de revenir plutôt dans le Nord.

J'ai eu la vie trop dure pour en crever ou pour perdre la puissance de travailler.

. .

Ci-inclus, la lettre de Gauguin, fais ce que bon te semble pour l'échange, prends ce qui te plaît à toi, je suis sûr que de plus en plus nous ayons le même goût. Ah! si j'avais pu travailler sans cette sacrée maladie — que de choses j'aurais faites, isolé des autres, selon que le pays m'en dirait. Mais oui, c'est bien fini ce voyage-ci. Enfin ce qui me console, c'est le grand, le très grand désir que j'ai de te revoir, toi, ta femme et ton enfant, et tant d'amis qui se sont souvenu de moi dans le malheur, comme d'ailleurs moi aussi je ne cesse pas de penser à eux.

Je suis presque persuadé que dans le Nord je guérirai vite, au moins pour assez longtemps, tout en appréhendant une rechute dans quelques années, mais pas tout de suite. Voilà ce que je m'imagine d'après avoir observé les autres malades ici, qui en partie sont considérablement plus âgés que moi, ou ont été un peu ou beaucoup en tant que quant aux jeunes, des fainéants-étudiants. Enfin, qu'en savons-nous?

Heureusement, les lettres de la sœur et de la mère étaient très calmes. La sœur écrit fort bien et décrit un paysage ou un aspect de la ville comme serait une page d'un roman moderne. Je l'engage toujours à s'occuper plutôt de choses de ménage que de choses artistiques, car je sais que déjà par trop elle est sensitive et trouverait à son âge difficilement la voie pour se développer artistiquement.

546

Je crains bien qu'elle aussi souffrira d'une volonté artistique contrariée, mais elle est si énergique qu'elle se rattrapera. J'ai causé avec M. Peyron de la situation et je lui ai dit qu'il m'était presque pas possible de supporter mon sort ici, que ne sachant rien de bien clair quant au parti à prendre, il me semblait préférable de retourner dans le Nord.

Si tu le trouves bien et si tu indiques une date pour quand tu m'attends là-bas à Paris, je me ferais accompagner un bout de chemin, soit jusqu'à Tarascon, soit jusqu'à Lyon, par quelqu'un d'ici. Puis tu m'attendrais ou me ferais attendre à la gare à Paris.

Fais comme cela te semblera le mieux. Provisoirement, je laisserai mes meubles en plan à Arles. Ils sont chez des amis et je suis persuadé que le jour où je les voudrais, ils les enverraient, mais le port et l'emballage seraient presque ce que cela vaut. Je considère cela comme un naufrage; ce voyage-ci, on ne peut pas alors comme on veut et comme il le faudrait pas non plus. J'ai recouvré, une fois que je suis sorti un peu dans le parc, toute ma clarté pour le travail; j'ai des idées en tête plus que jamais je ne pourrais exécuter, mais sans que cela m'offusque. Les coups de brosse vont comme une machine. Donc je me base là-dessus pour oser croire que dans le Nord je trouverai mon aplomb, une fois délivré d'un entourage et de circonstances que je ne comprends pas, ni ne désire comprendre.

M. Peyron a été bien bon de t'écrire, il t'écrit encore aujourd'hui, je le quitte en regrettant d'avoir à le quitter.

Voici, je serai dans ma réponse très simple et aussi pratique 631 F
que possible. D'abord, j'écarte catégoriquement ce que tu dis qu'il faudrait me faire accompagner tout le trajet. Une fois dans le train, je ne risque plus rien, je ne suis pas de ceux qui soient dangereux — même supposition qu'il m'arrive une crise — n'y a-t-il pas d'autres passagers dans le wagon et d'ailleurs ne sait-on pas dans toutes les gares comment faire dans pareil cas?

Tu te fais là des inquiétudes qui me pèsent si lourdement, que cela me découragerait directement.

Je viens de dire la même chose à M. Peyron et je lui ai observé que les crises, comme je viens d'en avoir une, ont toujours été suivies de trois ou quatre mois de calme complet. Je désire profiter de cette période pour changer; je veux chan-

ger dans tous les cas, mon désir de partir d'ici est maintenant absolu.

Je ne me sens pas compétent pour juger la façon de traiter les malades d'ici, je ne me sens pas d'envie d'entrer dans des détails, mais veuille te souvenir que je t'ai averti il y a six mois à peu près, que si une crise me reprenait avec le même caractère je désirais changer de maison. Et j'ai trop tardé déjà ayant laissé passer une attaque entre-temps, j'étais alors en plein travail et je voulais finir des toiles en train, sans cela je ne serais déjà plus ici. Bon, je vais donc te dire qu'il me semble qu'une quinzaine tout au plus (une huitaine me serait pourtant plus agréable) pourrait suffire pour prendre les mesures nécessaires pour changer. Je me ferai accompagner jusqu'à Tarascon, même une ou deux gares plus loin, si tu y tiens; arrivé à Paris (à mon départ d'ici j'expédierai une dépêche), tu viendrais me prendre à la gare de Lyon.

Maintenant, il me semblerait préférable d'aller voir ce médecin à la campagne aussitôt que possible et nous laisserions les bagages en gare. Je ne resterais donc chez toi que, mettons deux ou trois jours, puis je partirais pour ce village ou je commencerais par loger à l'auberge.

Voici ce qu'il me semble que tu pourrais de ces jours-ci, — sans tarder — écrire à notre ami futur, le médecin en question : « Mon frère désirant beaucoup faire votre connaissance et préférant vous consulter avant de prolonger son séjour à Paris, espère que vous trouveriez bien qu'il passe quelques semaines dans votre village où il viendra faire des études; il a toute confiance de s'entendre avec vous, croyant que par le retour dans le Nord sa maladie diminuera alors que par un séjour davantage prolongé dans le Midi, son état menacerait de devenir plus aigu. »

Voilà, tu lui écrirais de la sorte, on lui enverrait une dépêche le lendemain ou surlendemain de mon arrivée à Paris et probablement il m'attendrait à la gare.

L'entourage ici commence à me peser plus que je ne saurais l'exprimer, — ma foi, j'ai patienté plus d'un an, — il me faut de l'air, je me sens abîmé d'ennui et de chagrin.

Puis le travail presse, je perdrais mon temps ici. Pourquoi donc, je te le demande, crains-tu tant les accidents, c'est pas cela qui doive t'effrayer, ma foi depuis que je suis ici j'en vois tomber ou s'égarer tous les jours; ce qui est plus sérieux, c'est de chercher de faire une part au malheur.

Je t'assure que c'est déjà quelque chose de se résigner à vivre sous de la surveillance, même en cas qu'elle serait sympathique et de sacrifier sa liberté, se tenir hors de la société, et de n'avoir que son travail sans distraction.

Cela m'a creusé des rides qui ne s'effaceront pas de sitôt. Maintenant qu'ici cela commence à me peser *trop lourd*, je crois qu'il n'est que juste qu'il y ait un halte-là.

Veuille donc écrire à M. Peyron qu'il me laisse partir, mettons le 15 au plus tard. Si j'attendais, je laisserais passer le bon moment de calme entre deux crises, et partant à présent j'aurai le loisir nécessaire pour faire la connaissance de l'autre médecin. Alors si dans quelque temps d'ici le mal reviendrait, ce serait prévu et selon la gravité nous pourrions voir si je peux continuer en liberté ou bien s'il faut se caser dans une maison de santé pour de bon. Dans le dernier cas, — ainsi que je te l'ai dit dans une des dernières lettres —, j'irais dans une maison où les malades travaillent aux champs et à l'atelier. Je crois qu'encore davantage qu'ici je trouverais alors des motifs pour la peinture.

Réfléchis donc que le voyage coûte cher, que cela est inutile et que j'ai bien le droit de changer de maison si cela me plaît, ce n'est pas ma liberté absolue que je réclame.

J'ai essayé d'être patient, jusqu'ici je n'ai fait du mal à personne, est-ce juste de me faire accompagner comme une bête dangereuse? Merci, je proteste. S'il arrive une crise, dans toutes les gares on sait comment faire et alors je me laisserais faire.

Mais j'ose croire que mon aplomb ne me manquera pas. J'ai tant de chagrin de quitter comme cela, que le chagrin sera plus fort que la folie; j'aurai donc, j'ose croire, l'aplomb nécessaire. M. Peyron dit des choses vagues pour dégager, dit-il, sa responsabilité, mais ainsi on n'en finirait jamais, jamais, la chose traînerait en longueur et on finirait par se fâcher de part et d'autre.

Moi, ma patience est à bout, à bout, mon cher frère, je n'en peux plus, il faut changer, même pour un pis-aller.

Cependant, il y a une chance réellement que le changement me fasse du bien; le travail marche bien, j'ai fait deux toiles de l'herbe fraîche dans le parc, dont il y en a une d'une simplicité extrême, en voici un croquis hâtif.

Un tronc de pin rose et puis de l'herbe avec des fleurs blanches et des pissenlits, un petit rosier et d'autres troncs d'arbres

dans le fond tout en haut de la toile. Je serai là-bas dehors, je suis sûr que l'envie de travailler me dévorera et me rendra insensible à tout le reste, et de bonne humeur.

Et je m'y laisserai aller non pas sans réflexion, mais sans m'appesantir sur des regrets de choses, qui auraient pu être.

Ils disent que dans la peinture il ne faut rien chercher, ni espérer, qu'un bon tableau et une bonne causerie et un bon dîner comme maximum de bonheur, sans compter les parenthèses moins brillantes. C'est peut-être vrai et pourquoi refuser de prendre le possible, surtout si ainsi faisant on donne le change à la maladie.

Mai 1890

632 F Encore une fois je t'écris pour te dire que la santé continue à aller bien, pourtant je me sens un peu éreinté par cette longue crise et j'ose croire que le changement projeté me rafraîchira davantage les idées.

Je crois que le mieux sera que j'aille moi-même voir ce médecin à la campagne le plus tôt possible; alors on pourra bientôt décider si c'est chez lui ou provisoirement à l'auberge que j'irai loger; et ainsi on évitera un séjour trop prolongé à Paris, chose que je redouterais.

Tu te rappelles qu'il y a six mois je te disais après une crise, que si cela se répétait je te demanderais de changer. Nous en sommes là, quoique je ne me sens pas capable de porter un jugement sur la façon qu'ils ont ici de traiter les malades, il suffit que je sens ce qui me reste de raison et de puissance de travailler absolument en danger, tandis qu'au contraire je me fais fort de prouver à ce médecin duquel tu parles, que je sais encore travailler logiquement, et lui me traitera en conséquence et puisqu'il aime la peinture, il y a assez de chance qu'il en résulte une amitié solide.

Je ne crois pas que M. Peyron s'opposera à un très prompt départ; je me persuade d'ailleurs que le plaisir de passer quelques jours avec toi me remettra beaucoup.

Et dès lors nous pouvons bien compter sur une période de santé relative. Ne tarde donc pas à prendre les mesures nécessaires pour que cela ne traîne pas.

Une fois là-bas, je pourrai faire venir mon lit, qui est à Arles.

D'ailleurs, je changerais quand même, préférant être dans

un asile où les malades travailleraient, à cette affreuse oisiveté d'ici qui réellement me paraît simplement comme un crime. Enfin, tu me diras qu'on voit cela un peu partout et que même à Paris cela abonde. Quoi qu'il en soit, j'espère que nous nous reverrons sous peu.

<div align="right">Sans date</div>

Si je n'avais eu mon travail, depuis longtemps je serais 633 F enfoncé encore bien davantage.

A présent le mieux continue, toute l'horrible crise a disparu comme un orage et je travaille pour donner un dernier coup de brosse ici avec une ardeur calme et continue.

. .

Je compte partir cette semaine le plus tôt possible et je commence aujourd'hui à faire ma malle.

Je t'enverrai de Tarascon une dépêche. Oui, à moi aussi il me semble qu'il y a une époque très longue entre le jour où nous avons pris congé à la gare et ces jours-ci.

Mais étrange de nouveau, que de même que ce jour-là nous étions si frappés des toiles de Seurat, ces derniers jours ici me sont de nouveau comme une révélation de couleur. Pour mon travail, mon cher frère, je me sens plus d'aplomb qu'en partant, et il serait ingrat de ma part de médire du Midi, et j'avoue que c'est avec un gros chagrin que je m'en retourne.

Si ton travail t'empêchait de venir me prendre à la gare, ou si c'était à une heure difficile, ou qu'il ferait trop mauvais temps, ne t'en inquiète pas, je trouverais bien mon chemin et je me sens si calme que cela m'étonnerait beaucoup, si je perdais mon aplomb. Comme je désire te revoir et faire la connaissance de Jo et du bébé. Il est probable que j'arrive à Paris le matin vers cinq heures, mais enfin la dépêche te le dira au juste.

<div align="right">14 mai 1890</div>

Après une dernière discussion avec M. Peyron, j'ai obtenu 634 F de pouvoir faire ma malle, que j'ai fait partir par petite vitesse. Les trente kilogrammes de bagages qu'on a le droit d'emporter me serviront à prendre avec moi quelques cadres, chevalet et des châssis, etc... Je partirai aussitôt que tu auras écrit à M. Peyron, je me sens calme assez et je ne crois pas qu'il puisse, dans l'état où je suis, m'arriver du dérangement facilement.

Dans tous les cas, j'espère être à Paris avant dimanche pour passer la journée que tu auras libre, tranquillement avec vous autres.

. .

Ce matin comme j'ai été affranchir ma malle, j'ai revu la campagne après la pluie bien fraîche et toute fleurie; que de choses j'aurais encore faites.

J'ai écrit également à Arles pour qu'ils expédient les deux lits et les garnitures de lit par petite vitesse. J'estime que cela ne peut coûter qu'une bonne dizaine de francs de frais de transport et c'est toujours cela de gagné du débâcle. Car à la campagne cela me sera certes utile. Si tu n'as pas encore répondu à la lettre de M. Peyron, veuillez lui envoyer une dépêche, de telle façon que je fasse le voyage vendredi ou samedi au plus tard, pour passer le dimanche avec toi. Ainsi faisant, je perdrai le moins de temps pour mon travail aussi, qui pour le moment est terminé ici.

Tu verras que dès le lendemain de mon arrivée, je serai en train. Je te dis, pour le travail, je me sens la tête sereine absolument, et les coups de brosse me viennent et se suivent très logiquement. Enfin, à dimanche au plus tard.

. .

Probablement la réponse à M. Peyron sera déjà partie, ce que j'espère. J'étais un peu contrarié qu'il y avait quelques jours de retard, parce que cela me semble pas utile à quoi que ce soit. Car ou bien je m'enfoncerai dans de nouveaux travaux ici, ou bien c'est à présent que j'ai le loisir pour le voyage.

Passer ici ou ailleurs des journées à ne rien faire, c'est là ce qui dans l'état d'esprit où je suis, me désolerait.

D'ailleurs, M. Peyron ne s'y oppose pas, mais naturellement quand on part, la position est un peu difficile avec le reste de l'administration. Mais cela va bien et on se séparera à l'amiable.

AUVERS-SUR-OISE

21 mai 1890-29 juillet 1890

Sans date

635 F

Après avoir fait connaissance avec Jo, il me sera désormais difficile d'écrire à Théo seul, mais Jo me permettra, j'espère, d'écrire en français, parce qu'après deux ans dans le Midi, réellement je crois ainsi faisant mieux vous dire ce que j'ai à dire. Auvers est bien beau, beaucoup de vieux chaumes entre autres, ce qui devient rare.

J'espérerais donc qu'en faisant quelques toiles de cela bien sérieusement, il y aurait une chance de rentrer dans les frais du séjour, car réellement c'est gravement beau, c'est de la pleine campagne caractéristique et pittoresque.

J'ai vu M. le Dr Gachet, qui a fait sur moi l'impression d'être assez excentrique, mais son expérience de docteur doit le tenir lui-même en équilibre en combattant le mal nerveux, duquel certes il me paraît attaqué au moins aussi gravement que moi.

Il m'a piloté dans une auberge où l'on me demandait six francs par jour. De mon côté, j'en ai trouvé une où je payerai fr. 3,50 par jour.

Et jusqu'à nouvel ordre je crois devoir y rester. Lorsque j'aurai fait quelques études, je verrai si il y aurait avantage

à changer, mais cela me paraît injuste, lorsqu'on veut et peut payer et travailler comme un autre ouvrier, d'avoir à payer quand même le double presque, parce que l'on travaille à de la peinture. Enfin, je commence par l'auberge à fr. 3,50.

Probablement tu verras le Dr Gachet cette semaine; il a

un *très* beau Pissarro, hiver avec maison rouge dans la neige, et deux beaux bouquets de Cézanne.

Aussi un autre Cézanne, du village. Moi, à mon tour, je veux volontiers, très volontiers donner ici un coup de brosse.

J'ai dit à M. le Dʳ Gachet, que pour quatre francs par jour je trouverais l'auberge indiquée par lui préférable, mais que

six était deux francs trop cher pour les dépenses que je fais.

Il a beau dire que j'y serai plus tranquille, assez c'est assez. La maison à lui est pleine de vieilleries noires, noires, noires, à l'exception des tableaux d'impressionnistes nommés. L'impression qu'il a faite sur moi n'est pas défavorable. Causant de la Belgique et des jours des anciens peintres, sa figure raidie par le chagrin redevient souriante, et je crois bien que je resterai ami avec lui et que je ferai son portrait.

Puis il me dit qu'il faut beaucoup travailler hardiment, et ne pas du tout songer à ce que j'ai eu.

J'ai bien senti à Paris, que tout le bruit de là-bas n'est pas ce qu'il me faut.

Que je suis content d'avoir vu Jo et le petit et ton appartement, qui certes est mieux que l'autre.

636 F Tellement je crois que ce sera plus avantageux de travailler que de ne pas travailler, *malgré toutes les mauvaises chances qui sont à prévoir dans les tableaux.*

......................

Mon cher, réflexion faite, je ne dis pas que mon travail soit bien, mais c'est ce que je peux faire de moins mauvais. Tout le reste, relations avec les gens, est très secondaire, parce que je n'ai pas de talent pour ça. A cela je n'y peux rien.

Ne pas travailler ou travailler moins coûterait le double, voilà tout ce que je prévois, *si* on cherchait un autre chemin de parvenir que le chemin naturel travailler, ce que nous ne ferons guère. Tenez, si je travaille, les gens qui sont ici viendront tout aussi bien chez moi, sans que j'aille les voir exprès, que si je faisais des démarches pour faire des connaissances.

C'est en travaillant que l'on se rencontre, et ça c'est la meilleure manière. Suis d'ailleurs convaincu que telle est ton opinion et aussi celle de Jo. A ma maladie, je n'y peux rien; je souffre un peu de ces jours-ci, c'est qu'après cette longue réclusion les journées me paraissent des semaines.

J'avais ça à Paris et ici aussi, mais le travail marchant un peu, la sérénité viendra. Quoi qu'il en soit, je ne regrette pas d'être revenu et cela ira mieux ici. Serai bien content si d'ici quelque temps tu viennes un dimanche ici avec ta famille.

637 F Aujourd'hui, j'ai revu le Dr Gachet et je vais peindre chez lui mardi matin, puis je dînerais avec lui et après il viendrait voir ma peinture. Il me paraît très raisonnable, mais est aussi découragé de son métier de médecin de campagne que moi de ma peinture. Alors je lui ai dit que j'échangerais pourtant volontiers métier pour métier. Enfin je crois volontiers que je finirai par être ami avec lui. Il m'a d'ailleurs dit que si de la mélancolie ou autre chose deviendrait trop forte pour que je la supporte, il pouvait bien encore y faire quelque chose pour en diminuer l'intensité, et qu'il ne fallait pas se gêner d'être franc avec lui. Eh bien! ce moment-là où j'aurai **besoin de lui peut certes venir, pourtant jusqu'à aujourd'hui cela va bien. Et cela peut devenir encore mieux, je crois toujours que c'est surtout une maladie du Midi que j'ai attrapée**

et que le retour ici suffira pour dissiper tout cela. Souvent, fort souvent, je pense à ton petit et je me dis alors que je voudrais qu'il fût grand assez pour venir à la campagne.
. .

Ma malle n'est pas encore arrivée, ce qui m'embête; j'ai envoyé ce matin une dépêche... Les lits ne sont pas arrivés non plus. Mais quoi qu'il en soit de ces embêtements, je me

sens heureux de ne plus être si loin de vous autres et des amis. J'espère que la santé va bien. Cela m'a pourtant paru que tu avais moins d'appétit que dans le temps et d'après ce que disent les médecins, pour nos tempéraments il faudrait une nourriture très solide. Sois donc sage là-dedans, surtout Jo aussi, ayant son enfant à nourrir. Vrai, il faudrait bien doubler la dose, ce serait rien exagérer quand il y a des enfants à faire et à nourrir. Sans ça c'est comme un train qui marche lentement là où la route est droite. Temps assez de modérer la vapeur, quand la route est plus accidentée.

4 juin 1890

Oui, je crois que pour bien des choses il serait bien que 638 F nous fussions encore ensemble tous ici pour une huitaine de tes vacances, si plus longtemps n'est pas possible. Je pense souvent à toi, à Jo et au petit, et je vois que les enfants ici au grand air sain ont l'air de bien se porter. Et pourtant c'est déjà ici aussi difficile assez de les élever, à plus forte raison est-ce plus ou moins terrible à de certains moments de les

garder sains et saufs à Paris dans un quatrième étage. Mais enfin il faut prendre les choses comme elles sont. M. Gachet dit qu'il faut que père et mère se nourrissent bien naturellement, il parle de prendre deux litres de bière par jour, etc..., dans ces mesures-là. Mais tu feras certes avec plaisir plus ample connaissance avec lui et il y compte déjà, en parle toutes les fois que je le vois, que vous tous viendrez. Il me paraît certes aussi malade et ahuri que toi ou moi, et il est plus âgé et il a perdu il y a quelques années sa femme, mais

il est très médecin et son métier et sa foi le tiennent pourtant. Nous sommes déjà très amis et par hasard il a connu encore Brias, de Montpellier, et a les mêmes idées sur lui que j'ai, que c'est quelqu'un d'important dans l'histoire de l'art moderne.

Je travaille à son portrait, la tête avec une casquette blanche, très blonde, très claire, les mains aussi à carnation claire, un frac bleu et un fond bleu cobalt, appuyé sur une table rouge, sur laquelle un livre jaune et une plante de digitale à fleurs pourpres. Cela est dans le même sentiment que le portrait de moi, que j'ai pris lorsque je suis parti pour ici.

...................

Mais enfin je vis au jour le jour, il fait si beau. Et la santé va bien, je me couche à neuf heures, mais me lève à cinq heures la plupart du temps. J'ai espérance qu'il ne sera pas désagréable de se retrouver après une longue absence. Et j'espère aussi que cela continuera que je me sens bien plus sûr de mon pinceau qu'avant d'aller à Arles. Et M. Gachet dit qu'il trouverait fort improbable que cela revienne, et que cela va tout à fait bien.

Mais lui aussi se plaint amèrement de l'état de choses partout dans les villages où il est venu le moindre étranger, que la vie y devient si horriblement chère. Il dit qu'il s'étonne que les gens où je suis me logent et nourrissent pour cela et que j'ai encore relativement à d'autres qui sont venus et qu'il a connus, de la chance. Que si tu viens et Jo et le petit, vous ne pourrez faire mieux que de loger à cette même auberge. Maintenant rien, absolument rien ne nous retient ici, que Gachet, mais celui-là restera un ami, à ce que je présumerais. Je sens que chez lui je peux faire un tableau pas trop mal toutes les fois que j'y vais et il continuera bien de m'inviter à dîner tous les dimanches ou lundis.

Mais jusqu'à présent, si c'est agréable d'y faire un tableau, c'est une corvée pour moi d'y dîner et déjeuner, car l'excellent homme se donne du mal pour faire des dîners où il y a quatre ou cinq plats, ce qui est abominable pour lui comme pour moi, car il n'a certes pas l'estomac fort. Ce qui m'a un peu retenu d'y trouver à redire, c'est que je vois que lui cela lui rappelle les jours d'autrefois où l'on faisait des dîners de famille, qu'enfin nous connaissons bien aussi.

Mais l'idée moderne de manger un — tout au plus deux — plats est pourtant certes un progrès et un loin retour à l'antiquité vraie. Enfin le père Gachet est beaucoup, mais beaucoup comme toi et moi. J'ai lu avec plaisir dans ta lettre que M. Peyron a demandé de mes nouvelles en t'écrivant, je vais lui écrire que cela va bien ce soir même, car il était très bon pour moi et je ne l'oublierai certes pas.

10 juin 1890

Réflexion faite, pour ce qui est de prendre cette maison ou bien une autre, voici ce qu'il y a. Ici, je paye un franc par

640 F

jour pour me coucher, donc *si j'avais les meubles,* la diffé-
rence de 365 francs ou de 400 ne serait pas à mon avis d'im-
portance très grande, et alors j'aimerais bien que vous autres
eussiez en même temps que moi un pied-à-terre à la campagne.

Mais je commence à croire que je doive considérer les meubles
comme perdus.

Mes amis où ils sont, à ce que je m'imagine, ne se dérange-
ront pas pour me les envoyer, moi n'étant plus là. C'est sur-
tout la paresse traditionnelle et la vieille histoire traditionnelle,
que de leur côté les étrangers de passage laissent des meubles
provisoires à l'endroit où ils sont.

Mais je viens encore de leur écrire pour la troisième fois
que j'en ai besoin, j'ai dit dans ma lettre que si je n'avais
pas de leurs nouvelles je me sentirais obligé de leur envoyer
un louis pour les frais d'expédition. Probable que cela fera
de l'effet, mais c'est une impolitesse. Que veux-tu, dans le
Midi ce n'est pas tout à fait comme dans le Nord, les gens y
font ce qu'ils veulent et ne se donnent pas le mal de réfléchir
ou d'être prévenant pour les autres si l'on n'est pas là.

Du moment qu'on est à Paris, on est comme dans l'autre
monde, et je crois qu'ils ne se dérangeront probablement pas,
à plus forte raison qu'ils n'aimeront pas à se mêler davantage
de cette affaire dont ils ont beaucoup causé à Arles.

C'est drôle tout de même que le cauchemar ait cessé à tel
point, je l'ai toujours dit à M. Peyron que le retour dans le
Nord m'en débarrasserait, mais drôle aussi que sous la direc-
tion de celui-là, qui pourtant est très capable et me voulait
décidément du bien, cela a plutôt aggravé.

De mon côté aussi, cela me fait de la peine de remuer tout
cela en écrivant aux gens.

14 juin 1890

Enfin, j'ai reçu des nouvelles quant à mes meubles; l'homme 641 F
où ils sont a été malade tout le temps, ayant reçu un coup
de corne d'un taureau en aidant à les débarquer. Donc, sa
femme m'écrit que c'était pour cela que du jour au lende-
main ils l'avaient remis, mais que samedi, donc aujourd'hui,
on les enverrait; ils n'ont pas de chance, la femme ayant été
malade aussi et n'étant pas encore complètement guérie, il
n'y avait d'ailleurs pas un mot de reproche dans la lettre,
mais que cela leur avait fait de la peine, que je n'étais pas
venu les voir avant de partir; cela m'a fait de la peine à moi
aussi.

17 juin 1890

J'étais bien content que Gauguin s'en aille avec de Haan 642 F
encore. Naturellement, ce projet de Madagascar me paraît
peu possible à exécuter, j'aimerais
encore mieux le voir partir pour le
Tonkin. Si cependant il allait à Mada-
gascar, je serais capable de l'y suivre,
car il faudrait y aller à deux ou trois.
Mais nous ne sommes pas encore là.
Certes l'avenir est bien dans les Tro-
piques pour la peinture, soit à Java,
soit à la Martinique, le Brésil ou l'Aus-
tralie, et non pas ici, mais tu sens
qu'à moi il ne m'est pas prouvé que
toi, Gauguin ou moi, soyons ces gens
d'avenir-là. Mais certes encore une
fois, là et non pas ici, un jour pro-
bablement proche, on verra travail-
ler des impressionnistes, qui se tien-
dront avec Millet, Pissarro. Croire
à cela c'est naturel, mais y aller sans
les moyens d'existence et de rapport
avec Paris un coup de tête, alors que des années durant on
s'est rouillé en végétant ici.

30 juin 1890

Une lettre de Gauguin assez mélancolique; il parle vague- 646 F
ment d'être bien décidé pour Madagascar, mais si vaguement
qu'on voit bien qu'il ne pense à cela que parce qu'il ne sait
réellement pas à quoi d'autre penser.

Et l'exécution du plan me paraît presque absurde.

. .

Mais je t'écris de suite que pour le petit, je crois qu'il ne faut pas t'inquiéter outre mesure, si c'est qu'il fait ses dents, eh bien! pour lui faciliter la besogne, peut-être pourrait-on le distraire davantage ici où il y a des enfants, des bêtes, des fleurs et du bon air.

Sans date

647 F Mon impression est qu'étant un peu ahuris tous et d'ailleurs tous un peu en travail, il importe relativement peu d'insister pour avoir des définitions bien nettes de la position dans laquelle on se trouve. Vous me surprenez un peu, semblant vouloir forcer la situation. Y puis-je quoi que ce soit, enfin puis-je faire chose ou autre que vous désireriez?

Quoi qu'il en soit, en pensée encore une bonne poignée de main et cela m'a quand même fait beaucoup de plaisir de vous revoir tous.

Sans date

648 F De ces premiers jours-ci, certes, j'aurais dans des conditions ordinaires espéré un petit mot de vous déjà.

Mais considérant les choses comme des faits accomplis, ma foi je trouve que Théo, Jo et le petit sont un peu sur les dents et éreintés, d'ailleurs moi aussi suis loin d'être arrivé à quelque tranquillité.

Souvent, très souvent, je pense à mon petit neveu; est-ce qu'il va bien? Jo, voulez-vous me croire, si cela vous arrive

de nouveau, ce que j'espère, d'avoir encore d'autres enfants, ne les faites pas en ville, accouchez à la campagne et restez-y jusqu'à ce que l'enfant ait trois ou quatre mois. A présent, il me semble que l'enfant n'ayant encore que six mois, déjà le lait devient rare, déjà vous êtes — comme Théo — fatiguée trop. Je ne veux pas dire du tout éreintée, mais enfin les ennuis prennent trop de place, sont trop nombreux et vous semez dans les épines. C'est pourquoi je vous donnerais à penser de ne pas aller en Hollande cette année-ci, c'est très, très coûteux toujours le voyage, et jamais cela a fait du bien. Si, cela fait du bien si vous voulez à la mère, qui aimera à voir le petit, mais elle comprendra et préférera le bien-être du petit au plaisir de le voir.

D'ailleurs, elle n'y perdra rien, elle le verra plus tard. Mais, sans oser dire que ce soit assez, quoi qu'il en soit, il est certes préférable que père, mère et enfant prennent un repos absolu d'un mois à la campagne.

D'un autre côté, moi aussi, je crains beaucoup d'être ahuri et trouve étrange que je ne sache aucunement sous quelles conditions je suis parti, si c'est comme dans le temps à cent cinquante par mois en trois fois. Théo n'a rien fixé et donc pour commencer je suis parti dans l'ahurissement. Y aurait-il moyen de se revoir encore plus calme, je l'espère, mais le voyage en Hollande je redoute que ce sera un comble pour nous tous.

Je prévois toujours que cela fait souffrir l'enfant plus tard d'être élevé en ville. Est-ce que Jo trouve cela exagéré, je l'espère, mais enfin je crois que pourtant il faut être prudent.

Et je dis ce que je pense, parce que vous comprenez bien que je prends de l'intérêt à mon petit neveu et tiens à son bien-être; puisque vous avez bien voulu le nommer après moi, je désirerais qu'il eût l'âme moins inquiète que la mienne, qui sombre.

Parlons maintenant du D^r Gachet. J'ai été le voir avant-hier, je ne l'ai pas trouvé.

De ces jours-ci je vais très bien, je travaille dur, ai quatre études peintes et deux dessins.

Tu verras un dessin d'une vieille vigne avec une figure de paysanne. Je compte en faire une grande toile.

Je crois qu'il ne faut *aucunement* compter sur le D^r Gachet.

D'abord, il est plus malade que moi à ce qu'il m'a paru, ou mettons juste autant, voilà.

Or, lorsqu'un aveugle mènera un autre aveugle, ne tomberont-ils pas tous deux dans le fossé?

Je ne sais que dire. Certes, ma dernière crise, qui fut terrible, était due en considérable partie à l'influence des autres malades, enfin la prison m'écrasait et le père Peyron n'y faisait pas la moindre attention, me laissant végéter avec le reste corrompu profondément.

Je peux avoir un logement, trois petites pièces à fr. 150 par an. Cela, si je ne trouve pas mieux, et j'espère trouver

mieux, en tout cas est préférable au trou à punaises chez Tanguy et d'ailleurs j'y trouverais un abri moi-même et pourrais retoucher les toiles, qui en ont besoin. De telle façon, les tableaux s'abîmeraient moins et en les tenant en ordre, la chance d'en tirer quelque profit augmenterait. Car, — je ne parle pas des miennes — mais les toiles de Bernard, Prévot, Russell, Guillaumin, Jeannin, qui étaient égarées là, c'est pas leur place.

Or, des toiles comme celles-là, — encore une fois des miennes je ne parle pas — c'est de la marchandise, qui a et gardera

une certaine valeur et la négliger c'est une des causes de notre gêne mutuelle.

Mais je ferai encore mon possible de trouver que tout va bien.

Il est certain, je crois, que nous songeons tous au petit, et que Jo dise ce qu'elle veut. Théo comme moi j'ose croire se rangeront à son avis. Moi je ne peux dans ce moment que dire que je pense qu'il nous faut du repos à tous. Je me sens raté. Voilà pour mon compte; je sens que c'est là le sort que j'accepte et qui ne changera plus. Mais raison de plus, *mettant de côté toute ambition*, nous pouvons des années durant vivre ensemble sans nous ruiner de part ou d'autre. Tu vois qu'avec les toiles qui sont encore à Saint-Rémy, il y a au moins huit avec les quatre d'ici, je cherche à ne pas perdre la main.

Cela c'est absolument pourtant la vérité, c'est difficile d'acquérir une certaine facilité de produire et en cessant de travailler, je la perdrais bien plus vite et plus facilement, que cela m'a coûté de peines pour y arriver. Et la perspective s'assombrit, je ne vois pas l'avenir heureux du tout.

Sans date

La lettre de Jo a été pour moi réellement comme un évangile, une délivrance d'angoisse, que m'avaient causée les heures un peu difficiles et laborieuses pour nous tous, que j'ai partagées avec vous. C'est pas peu de chose lorsque tous ensemble nous sentons le pain quotidien en danger, pas peu de chose lorsque pour d'autres causes que celle-là aussi nous sentons notre existence fragile. 649 F

Revenu ici, je me suis senti moi aussi encore bien attristé et avais continué à sentir peser sur moi aussi l'orage, qui vous menace. Qu'y faire; voyez-vous je cherche d'habitude à être de bonne humeur assez, mais ma vie à moi aussi est attaquée à la racine même, mon pas aussi est chancelant.

J'ai craint — pas tout à fait, mais un peu pourtant — que je vous étais redoutable étant à votre charge, mais la lettre de Jo me prouve clairement que vous sentez bien, que pour ma part je suis en travail et peine comme vous.

Là, revenu ici, je me suis mis au travail, le pinceau pourtant me tombant presque des mains et, sachant bien ce que je voulais, j'ai encore depuis peint trois grandes toiles.

23 juillet 1890

Je voudrais peut-être t'écrire sur bien des choses, mais d'abord l'envie m'en a tellement passé, puis j'en sens l'inutilité. 651 F

J'espère que tu auras retrouvé ces messieurs dans de bonnes dispositions à ton égard.

En ce qui me regarde, je m'applique sur mes toiles avec toute mon attention, je cherche à faire aussi bien que de certains peintres, que j'ai beaucoup aimés et admirés.

Ce qu'il me semble en revenant, c'est que les peintres euxmêmes sont de plus en plus aux abois.

Bon... mais le moment de chercher à leur faire comprendre l'utilité d'une union, n'est-il pas un peu passé déjà? D'autre part une union se formerait-elle, sombrerait si le reste doive sombrer. Alors tu me dirais peut-être que des marchands s'uniraient pour les impressionnistes, ce serait bien passager. Enfin, il me semble que l'initiative personnelle demeure inefficace et expérience faite. La recommencerait-on?

J'ai constaté avec plaisir que le Gauguin de Bretagne, que j'ai vu, était très beau et il me semble que les autres, qu'il a faits là-bas, doivent l'être aussi.

652 F

Sans date
Lettre que Vincent van Gogh portait sur lui le 29 juillet 1890.

Mon cher frère,

Merci de ta bonne lettre et du billet de cinquante francs qu'elle contenait.

Puisque cela va bien, ce qui est le principal, pourquoi insisterais-je sur des choses de moindre importance, ma foi, avant qu'il y ait chance de causer affaires à tête plus reposée, il y a probablement loin.

Les autres peintres, quoi qu'ils en pensent, instinctivement se tiennent à distance des discussions sur le commerce actuel.

Eh bien! vraiment, nous ne pouvons faire parler que nos tableaux.

Mais pourtant, mon cher frère, il y a ceci que toujours je t'ai dit et je le redis encore une fois avec toute la gravité que puissent donner les efforts de pensée assidûment fixée pour

chercher à faire aussi bien qu'on peut; je te le redis encore que je considérerai toujours que tu es autre chose qu'un simple marchand de Corot, que par mon intermédiaire tu as ta part à la production même de certaines toiles, qui même dans la débâcle gardent leur calme.

Car là nous en sommes et c'est là tout au moins le principal que je puisse avoir à te dire dans un moment de crise relative. Dans un moment où les choses sont fort tendues entre marchands de tableaux d'artistes morts et d'artistes vivants.

Eh bien! mon travail à moi, j'y risque ma vie et ma raison y a fondré à moitié, — bon — mais tu n'es pas dans les marchands d'hommes pour autant que je sache, et tu peux prendre parti, je le trouve, agissant réellement avec humanité, mais que veux-tu?

Ouvrage reproduit
par procédé photomécanique.
Impression Bussière Camedan Imprimeries
à Saint-Amand (Cher), le 12 octobre 2000.
Dépôt légal : octobre 2000.
1er dépôt légal : décembre 1988.
Numéro d'imprimeur : 00452/1.
ISBN 2-07-071448-9./Imprimé en France.